L'Art chrétien en Italie

PREMIÈRE PARTIE

LYON. — IMPRIMERIE EMMANUEL VITTE, RUE DE LA QUARANTAINE, 18

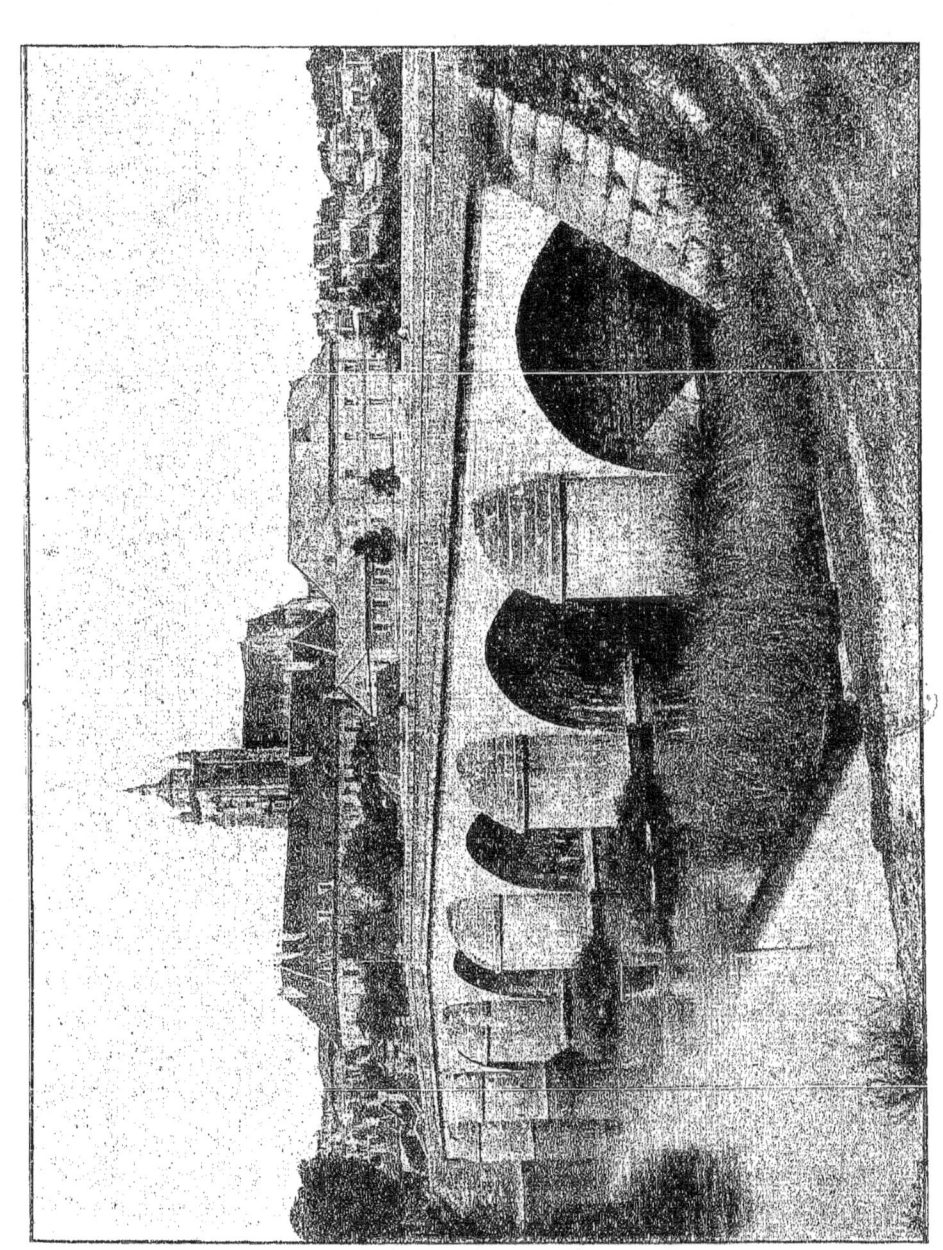

𝒫ROSPER FONTAINE

L'ART CHRÉTIEN

EN ITALIE

et ses Merveilles.

GÊNES — PISE — ROME

LYON

LIBRAIRIE GÉNÉRALE CATHOLIQUE ET CLASSIQUE

EMMANUEL VITTE, DIRECTEUR

Imprimeur-Libraire de l'Archevêché et des Facultés catholiques

3, PLACE BELLECOUR, 3

1898

PRÉFACE

Les écrivains qui ont traité jusqu'ici de l'Art et des Artistes semblent s'être adressés plus spécialement aux lecteurs que leur éducation ou leur goût disposaient d'avance à cette étude. C'est une élite dont ils ont eu raison de consulter les tendances et de les satisfaire. On s'est proposé, dans ce nouvel ouvrage, d'intéresser une autre série de lecteurs moins érudits, moins spéciaux, mais plus nombreux, chez lesquels sommeille le sentiment du Beau qu'il importe de réveiller ou d'exciter.

Dans ce but, l'auteur s'est efforcé de décrire le plus brièvement et le plus clairement possible les principaux chefs-d'œuvre en tout genre, peinture, sculpture, architecture, dont l'Italie abonde, de les mettre, en quelque sorte, sous les yeux du lecteur. Pour en faciliter l'intelligence, il a évité autant qu'il l'a pu les termes et les discussions purement techniques, accessibles seulement à ceux qui possèdent ce qu'on pourrait appeler le vocabulaire des artistes. Il s'est contenté de cette bonne langue française si naturellement propre à tout exprimer sans recherche et sans effort, vrai type de simplicité, de logique et de clarté.

Il a pensé en outre que l'examen des œuvres d'art, si intéressantes qu'elles fussent par elles-mêmes, imposerait au lecteur la fatigue et l'ennui, inséparables de la monotonie. Aussi l'attention a-t-elle été distraite et reposée par la description des lieux, et la relation des événements à

l'influence desquels l'artiste ne saurait se soustraire. Gœthe a dit : « Celui qui a vécu à l'ombre des grands chênes n'aura pas le même caractère que celui qui a grandi au milieu des myrthes et des orangers. »

Ces réflexions ne s'adressent pas moins aux temps. Chacun de nos trois derniers siècles, s'il faut citer un exemple, a imprimé à la littérature et aux arts le cachet qui les distingue. Quand on apprécie les créations du génie humain, il faut donc tenir compte des climats et des époques.

Pour initier complètement à l'intelligence des œuvres, l'auteur a dû enfin exposer leur histoire même, leurs origines diverses et parfois lointaines. Il a cherché à mettre en relief l'idéal et les procédés des différentes écoles, à traiter, en un mot, presque tout ce qui a rapport à l'art italien.

Une telle entreprise peut sembler téméraire dans ses prétentions. L'auteur a tenu à s'expliquer tout d'abord sur ce point. Il l'a fait dans une courte dissertation préliminaire où il a essayé d'établir, d'après des autorités compétentes, qu'ayant tous en nous, plus ou moins précis, le sentiment du Beau, nous avons tous le droit de nous occuper de ses manifestations ; puis il montre comment, sans grandes connaissances préalables et spéciales, il est possible, à l'aide de quelques principes sûrs et d'une certaine préparation, de voir fructueusement beaucoup de choses dans une course rapide à travers l'Italie.

Si cet ouvrage suscite dans l'esprit de quelque lecteur le désir de contempler de ses propres yeux les chefs-d'œuvre qui s'y trouvent décrits, s'il lui donne aussi un avant-goût de la beauté de l'art italien, de son excellence, de la prééminence de l'idéal spiritualiste et religieux sur tout autre, l'auteur aura atteint le but qu'il s'est proposé. N'est-ce pas, en même temps, la meilleure récompense qu'on puisse lui souhaiter ?

E. PUFFENEY,
Ancien professeur, bibliothécaire de la ville de Dôle.

UN
VOYAGE CIRCULAIRE EN ITALIE

(Mars - Avril - Mai 1891)

I. — L'ALLER

De D... à Lyon. — Les progrès de la civilisation. — Du voyage en Italie et des bonnes gens. — Qualités et connaissances nécessaires à quiconque visite l'Italie. — L'esthétique mise à la portée de tous. — Du sentiment du beau. — L'amateur et le praticien — et le critique. — L'art pour tous.

<div style="text-align:right">Lundi 9 mars.</div>

Départ de D... le matin, à 6 heures 49 minutes. Arrivée à Dijon à 8 heures 24. A 2 heures 25 de l'après-midi, le train de Lyon nous prend : il nous déposera en cette ville à 7 heures 30 minutes du soir. J'aime cet ordre et cette précision. Vive le progrès et gloire à la civilisation moderne ! Actuellement vous ou moi, le premier venu, savons tout prévoir et régler dès l'abord nos actions avec la plus complète assurance, ainsi que le faisait Napoléon le Grand. Le Hasard ne nous gouverne plus ; il est allé rejoindre ses confrères, les faux dieux, dans le néant. La société contemporaine est organisée avec la

sage économie et l'art merveilleux de la machine la plus perfectionnée ; pas de mouvements qui n'y soient calculés et ne s'y enchaînent admirablement ; nul moment n'est perdu ni nul geste ; la Force bénévole se met au service de l'Intelligence, et docilement lui obéit ; l'Intelligence, à son tour, pénétrée de la grandeur de sa mission, par sa prévoyance et dans sa droiture vient en aide à la Force et la dirige avec dévouement. Aujourd'hui l'accord entre le travailleur qui exécute et le penseur qui ordonne est parfait ; les rêves de l'humanité vont enfin s'accomplir : on a vu sur cette terre la Justice et la Paix se rencontrer et les deux sœurs s'embrasser ; et voici que l'humanité, sous la conduite des philosophes et des savants, s'achemine rapidement vers une ère nouvelle, vers un état définitif au regard duquel l'âge d'or, si vanté, ne sera qu'un état misérable, digne seulement de dédain.

Ces réflexions me viennent naturellement à l'esprit alors que la puissante locomotive nous entraîne à grande vitesse vers le but fixé d'avance où, à une heure connue d'avance, nous arriverons ce soir.

Au delà de Dijon, le train s'engage dans les plaines de la Bourgogne, longues à traverser. Ces riches plaines ont encore leur aspect d'hiver ; rien n'y distrait agréablement la vue. Aussi le voyageur, ne pouvant mieux faire, s'enfonce-t-il dans un coin de son compartiment, et, fermant les yeux au monde extérieur, les ouvre-t-il au monde intérieur, son monde à lui, région vague et sans limites, mais délicieuse, au sein de laquelle se plaît à errer sa pensée.

Quand on n'étudie spécialement ni les beaux-arts, ni les monuments antiques, ni l'histoire ; quand on n'est, de profession, ni artiste, pas même photographe, ni commis voyageur, ni touriste anglais, ni pieux pèlerin, choisir l'Italie pour y voyager, au détriment de tant d'autres lieux célèbres, est une idée prétentieuse, difficile à expliquer. Or, cette idée germe naturellement, on ne sait pourquoi, dans la cervelle d'une foule de bonnes gens ; à force d'entendre parler de l'Italie et de ce qu'on y voit, ils veulent voir aussi eux-mêmes, et font d'une visite à ce pays

renommé le complément et la récompense d'une vie honnête et laborieuse ; séduits qu'ils sont, d'ailleurs, par les avantages et l'apparente facilité d'un voyage circulaire, et assurés en outre qu'à l'aide d'un bon guide-manuel (celui de Bœdeker, leur a-t-on dit, est le meilleur), ils se tireront partout d'affaire, ayant constamment à leur portée toute la science dont ils aient besoin.

Nous sommes de ces bonnes gens. Comme eux nous aimons — le bon et le beau étant inséparables — les belles choses et, par conséquent, l'art qui les manifeste aux yeux et à l'esprit ; comme eux nous les aimons d'instinct seulement, non de science ni de pratique, et sans prétendre autrement nous y connaître ; comme eux nous sommes prompts aux étonnements naïfs, aux émerveillements faciles, à l'enthousiasme subit. Quelque chose pourtant d'eux nous distingue : nous ne partageons pas complètement leur optimiste opinion à l'égard des voyages circulaires, ni leur aveugle confiance à l'égard du savoir des guides. Dans une course véritablement à la vapeur, sans trêve ni merci, combien de choses, pensons-nous, doivent échapper à l'attention même la plus en éveil, et que peut-il advenir, d'autre part, d'une masse d'impressions recueillies à la hâte et violemment entassées dans l'esprit ?

Cette réflexion nous ayant embarrassés dès qu'elle nous vint, bonnes gens, mais gens avisés et craignant l'insuffisance du bœdeker en matière d'esthétique, nous avons eu soin, avant de nous mettre en route, de confier à notre mémoire d'utiles renseignements sur l'art et les artistes en général, sur l'art et les artistes italiens en particulier, sur les ouvriers et sur les œuvres, et de déposer dans notre portefeuille intellectuel certaines recettes concernant le beau absolu et le beau artistique, la réalité du beau et son essence ; recettes indiquant la manière, pour le praticien, de concevoir le beau et de le rendre, pour l'amateur de le reconnaître là où il est rendu. Grâce à ces ressources, parmi le nombre infini d'œuvres qui passeront sous nos regards, nous pourrons faire un choix judicieux, de sorte que, ne goûtant qu'aux plus belles, nous éviterons la fatigue et la satiété, et notre plaisir sera complet et sans mélange.

Car, dès l'origine, nous avons fait ce raisonnement : Un voyage

en Italie n'est qu'une longue promenade à travers les créations les plus remarquables de l'intelligence humaine. Quiconque passe devant elles infailliblement s'arrête, regarde, est ému, admire, plus ou moins, selon sa sensibilité et sa culture. Or, c'est une loi que l'esprit analyse ses émotions et cherche à se rendre compte de ses sentiments, qu'il veuille, par exemple, découvrir les causes de son admiration. Une telle étude aboutit à un jugement. Mais un jugement suppose des règles, des principes sur lesquels il se base. Dans notre cas personnel, quels sont nos principes et nos règles? Et d'abord avons-nous le droit de nous poser en juges? Si nous l'avons, possédons-nous les qualités qu'il impose, à savoir, le sens vrai du beau et une connaissance suffisante de la nature et des conditions du beau?

Cette double question, soudaine, imprévue, nous arrêta net. Après l'avoir longuement méditée, n'en trouvant pas la solution, nous recourûmes à ceux qui ont magistralement traité les hauts problèmes de l'esthétique et de l'art. Nous leur demandâmes comment s'acquiert le sentiment du beau, et s'il suffit de l'avoir pour être apte à formuler une opinion sur les choses belles.

Le sentiment du beau, nous répondirent-ils, ne s'acquiert pas; il est instinctif et commun à tous. Seulement, il arrive que, déposé à l'état de germe dans l'intelligence de tous, il se développe chez les uns et avorte chez les autres, ou s'y déprave. Considérons uniquement le cas où le germe, ayant trouvé un terrain favorable, croît et grandit. Ce n'est pas, comme on pourrait le croire, le cas exclusif de l'homme privilégié qui produit un ouvrage où le beau est exprimé; c'est, d'une manière générale, le cas de quiconque est capable de concevoir le beau idéal, et de l'aimer, de reconnaître le beau exprimé et de le sentir. Il y a loin, il est vrai, du beau senti au beau rendu, de la forme conçue à la forme réalisée; mais l'élément essentiel, l'idée, la conception, est le partage du contemplateur aussi bien que du créateur. En ce sens, chacun de nous est né artiste et peut, comme le déclare Plotin, disciple de Platon, sculpter sans cesse en lui sa propre statue sur le modèle de l'idéale beauté. Ah! si par un miracle divin elle pouvait, cette statue sculptée en nous, surgir tout à coup de l'invisible atelier, qu'elle apparaîtrait

belle, et comme pâliraient, s'effaceraient devant elle les chefs-d'œuvre de Phidias lui-même ! Qui de nous, en effet, et je parle des plus humbles, qui de nous bien des fois n'a imaginé et contemplé en soi des formes plus parfaites, des actions plus sublimes encore que celles qu'enfanta jamais l'art le plus accompli, la poésie la plus divine ? De sorte que si, d'un côté, l'amant platonique du beau reste au-dessous de l'artiste, puisqu'il ne saurait comme lui rendre visible l'image du beau, d'un autre côté il peut s'élever aussi haut que cet émule, plus haut, peut-être, car il est tout à fait indépendant de la matière, et n'est point arrêté dans son essor par d'importunes préoccupations, propres à refroidir son enthousiasme et à faire redescendre sa pensée des hauteurs du ciel sur la terre.

Là-dessus, les maîtres nous exposèrent leurs principes d'esthétique et nous donnèrent quelques formules claires et brèves qui en renferment toute la substance.

Mais les principes, observera le praticien, ne sont pas l'art tout entier ; et ce que seuls apprennent de persévérantes études et de longs exercices, ce qui, raison sans réplique, charme les sens dans une œuvre d'art, ce d'après quoi enfin on juge la valeur d'un artiste, la technique, qu'en pensez-vous ? Vous laissez prudemment ce sujet dans l'ombre. En tenant ce langage, le praticien nous fait voir que pour lui le procédé est la partie essentielle de l'art ; il l'estime d'autant plus qu'elle lui a coûté plus de peine à acquérir. Nos arbitres ne sont pas d'accord avec lui sur ce point ; ils professent, au contraire, que ce qu'il y a d'important en toute œuvre d'art, c'est l'expression, c'est-à-dire la pensée ; sans quoi, en présence d'une œuvre d'art de même qu'en présence d'un corps dont l'âme est partie, on n'aurait sous les yeux qu'une forme morte : « L'art, disent-ils, a pour but de représenter, au moyen d'images sensibles créées par l'esprit, les idées qui constituent l'essence des choses, et ce qu'il faut considérer dans toute œuvre d'art, c'est dans quelle mesure l'invisible est révélé par le visible. » (1)

D'ailleurs, intervenant personnellement dans le débat, nous

(1) *Dictionnaire des sciences philosophiques* de Franck ; article Beaux-Arts.

prendrons pour juge le praticien lui-même et lui dirons : Descendez dans votre for intérieur et remarquez ce qui s'y passe quand vous composez votre œuvre, une statue, par exemple, si vous êtes statuaire. Ne sentez-vous pas alors que deux hommes agissent en vous ? L'un d'eux, après de longues méditations, a fini par trouver la figure qu'il cherchait. Il en a déterminé les lignes, arrêté l'attitude et les gestes, imaginé l'expression ; puis, cela fait, il a appelé l'autre et, lui communiquant son modèle, lui a ordonné de prendre ses outils et d'imiter aussi fidèlement que possible, avec du marbre, ce que lui-même vient de modeler avec sa pensée. Celui-ci obéit ; il travaille, il fatigue, pendant que son compagnon, tranquillement, le regarde faire et le redresse quand il se trompe. A moins d'être partisan des idées anarchistes actuelles, ne faut-il pas avouer que le premier de ces deux hommes est supérieur au second, et que la plus grande et la meilleure part de l'œuvre commune doit lui être rapportée ?

Ainsi donc, que l'on soit artiste praticien ou simple dilettante, le goût et le sentiment du beau, sa connaissance et même sa conception, sont indépendants des qualités que réclame sa production.

Mais le critique, irrité de nos visées présomptueuses, ne viendra-t-il pas nous chercher querelle à son tour ? Le critique, je parle du critique de profession, connaît à fond le dogme et quelquefois, en outre, la pratique ; c'est un savant chargé de donner des leçons aux jeunes artistes ; c'est leur Boileau ou leur Sainte-Beuve, et il y a plaisir et profit extrêmes à écouter ses doctes discours, bien que la remarque suivante fournisse matière à sérieuse réflexion : toujours les faiseurs de poétiques ou de traités d'esthétique ont suivi les grands poètes et les grands artistes ; ils ne les ont jamais précédés ; de sorte que les grands artistes et les grands poètes se sont toujours admirablement passés de leur secours. Admettons, néanmoins, l'utilité de leur enseignement et l'autorité de leur parole. Mais quoi ! les œuvres d'art ne seraient-elles créées et mises au monde que pour un nombre restreint d'hommes privilégiés ? Tel n'est pas notre humble avis. Nous croyons fermement, au contraire, que tout ce que l'intelligence humaine conçoit et exécute est le bien de

tous et constitue un fonds commun, trésor de l'humanité. N'était-ce pas à l'assemblée générale du peuple athénien que Démosthène adressait ses harangues, d'un style si soigné? N'était-ce pas la nation entière des Grecs qui était appelée à juger les drames d'Eschyle et de Sophocle, et ses applaudissements ne désignaient-ils pas le vainqueur? Et maintenant encore la foule, mélange d'intelligences bien diverses, guidée presque par le seul instinct, ne découvre-t-elle pas, dans un opéra, par exemple, les plus beaux airs sans se tromper? On peut en dire autant de la sculpture, de la peinture et de l'architecture. Les grands monuments artistiques frappent le regard de tous, et éveillent dans l'âme de tous, plus ou moins, il est vrai, mais toujours, des idées et des sentiments auxquels on n'aurait cru accessible que l'âme d'un petit nombre.

Nous qui faisons partie de tous et non, hélas! du petit nombre, de l'élite; nous qui ne pouvons prétendre au titre glorieux de critique ou d'artiste; nous simple, mais fervent admirateur du beau, nous donc, nous réclamons comme notre bien légitime toutes les œuvres d'art; non pas pour en disserter doctement, mais pour en jouir, pour nous oublier dans leur contemplation, plonger nos regards jusque dans ce qu'elles ont de plus intime, afin d'y découvrir la pensée secrète de leur auteur, de nous en emparer avec l'avidité de l'avare qui découvre un trésor, d'en faire notre propre pensée et de nous unir ainsi à ce frère en esthétique dans l'amour divin du beau. Et, ce faisant, nous accomplirons le désir de ce frère; car tel est certainement le but qu'il se proposait en donnant une forme visible à sa pensée. S'il avait voulu que le produit de son génie ne fût vu, admiré et goûté que du petit nombre, de l'élite, il ne l'eût montré qu'à elle seule. Pourquoi alors, ô Phidias! as-tu pris les frises et les frontons du Parthénon pour y sculpter tes sublimes images, et dressé ta *Minerve* gigantesque au sommet de l'Acropole? Il fallait, ô Michel-Ange! cacher aux yeux du vulgaire ton *Moïse*, ton plafond de la Sixtine, tes tombeaux des Médicis; et toi, ô Raphaël! tirer un voile sur ta *Vierge* de Foligno et ta *Transfiguration*. En les montrant à tous, au monde entier, vous pensiez donc que tous, que le monde entier était capable de s'émouvoir

à leur vue et de comprendre leur mérite. Et vous aviez raison; en agissant ainsi vous vous adressiez au véritable critique, à ce juge infaillible que tout homme possède en soi, à ce sentiment que Dieu a déposé en germe dans l'âme de tout homme à sa naissance, et qui, à moins que les circonstances ou l'homme lui-même ne l'en empêchent, s'y développe et y vit; vous avez voulu, en travaillant pour tous, répondre à l'irrésistible aspiration de tous vers le beau.

Maintenant notre esprit est éclairé et rassuré, et c'est avec la conscience tranquille que nous nous laissons doucement entraîner vers le fortuné pays que l'histoire, la poésie, les arts ont choisi pour y établir leur magnifique demeure, nous réjouissant à la pensée que nous était permise l'inoffensive satisfaction de nous rendre compte à nous-même des merveilles qui vont passer sous nos yeux.

Pendant la plus grande partie de notre trajet, la pluie nous a accompagnés. Dans l'après-midi le soleil a peu à peu dissipé les nuages. Grâce à l'influence de bonnes impressions intérieures et extérieures, la journée, mal commencée, se termine dans l'épanouissement d'idées réconfortantes et joyeuses.

Lyon. — Notre-Dame de Fourvière.

Le 10.

Dès le matin, la première action des voyageurs est de monter à Notre-Dame de Fourvière. La partie pieuse de la caravane veut sans doute la mettre sous la protection de l'auguste patronne honorée en ce lieu. L'autre partie, qui mêle à cette intention respectable un sentiment plus mondain, éprouve une juste déception. Pendant la nuit le temps a changé. Des nuages obscurcissent le ciel. Bientôt la pluie tombe, l'horizon se rétrécit et se voile, de sorte que les pèlerins ne peuvent jouir du magnifique coup d'œil qui, des hauteurs de Fourvière, embrasse, quand l'air est pur, la grande ville étendue à leurs pieds, la large vallée du Rhône et les montagnes lointaines des Alpes.

Les fidèles lyonnais ont élevé sur la colline un nouveau sanctuaire dont la somptuosité contraste avec l'humilité, la pauvreté de l'ancien. Il n'est pas encore achevé, et le touriste pressé doit se contenter d'en voir l'extérieur. Tout d'abord l'idée de l'architecte ne paraît pas claire; une certaine étude du monument serait indispensable. Or, comment le touriste l'entreprendrait-il, alors que ses minutes sont comptées, qu'il lui faut constamment s'abriter sous un parapluie, et que, malgré ce soin, l'eau du ciel l'asperge et l'inonde? Aussi son appréciation ne sera-t-elle que superficielle et quasi vaine.

Ce qu'il remarque premièrement, c'est que l'édifice religieux ressemble à une forteresse : deux tours octogones encadrent la façade, et deux autres semblables flanquent l'abside; huit contreforts soutiennent le vaisseau; les tours portent fièrement à leur sommet une parure de mâchicoulis et une couronne de fleurons simulant des créneaux. C'est donc véritablement une forteresse, un château féodal que l'on a voulu figurer, et cette disposition indique la conception inspiratrice et le style architectural.

Le STYLE. — Pour une telle construction, le style en faveur à l'époque des mâchicoulis et des créneaux était celui qui convenait. Aussi les ouvertures du vaisseau, de l'abside et des tours, c'est-à-dire de la plus grande partie de l'édifice, sont-elles à arc brisé. Mais l'architecte n'est pas resté partout fidèle à ce principe : les ouvertures de la façade, les arcades du portique, étroites et hautes, sont à plein cintre. C'est l'adjonction au style gothique du style roman, à laquelle il faut ajouter celle du style byzantin dans les parties inférieures, la crypte et les puissantes substructions qui, sur le penchant de la colline, constituent la base solide du monument; sans compter l'intervention du vieux style classique dans le fronton de la façade. — On procède ainsi de nos jours. Il n'y a plus d'unité dans le style architectural, ou plutôt il n'y a plus de style. Parfois on reproduit les types anciens dans leur pureté; mais c'est l'exception. Ordinairement l'artiste veut innover. En ce cas il ne trouve d'autre moyen que la combinaison des formes connues. En réalité il est impuissant, absolument impuissant à en créer d'autres, et il doit se résigner à faire du neuf avec du vieux; de sorte que s'il se borne

à associer ces formes plus ou moins savamment et habilement, sans y joindre d'idée propre, son œuvre manque de caractère, et n'a pas de sens. Il se peut, toutefois, que l'artiste, en utilisant les idées d'autrui, ait en même temps une idée qui lui appartienne. C'est ce qui est arrivé, je crois, à l'architecte de la nouvelle Notre-Dame de Fourvière.

L'Idée. — Il l'a trouvée, si je ne me trompe, dans la liturgie catholique, dans les litanies de la sainte Vierge. Il a exprimé avec des pierres les suaves vertus de Marie et traduit, comme il le pouvait, ses appellations mystiques. *Tour de David, Tour d'Ivoire :* voilà l'explication du plan ; *Maison d'Or:* l'intérieur de l'église égalera en richesse, disent ceux qui l'ont vu, l'intérieur des splendides basiliques orientales ; *Etoile du matin* ; dès les premières lueurs du jour, le sanctuaire vénéré brille sur le fond d'azur du ciel ; *Salut des malades, refuge des pécheurs, consolation des affligés :* le sanctuaire se dresse au sommet le plus élevé de la colline pour que, de toutes les parties de la cité, ceux qui souffrent et implorent l'aperçoivent et puissent tourner vers lui leurs prières avec leurs regards. La conception semble quelque peu recherchée. Au lieu d'une idée qui, par son universalité, s'impose à tous et saisisse soudain et vivement l'esprit, on ne trouve ici qu'une idée particulière ; mais elle est noble et belle, et l'église nouvelle, forme et conception, apparaît, comme Marie, pleine de grâce.

Dans la soirée, ainsi qu'hier, le beau temps se rétablit et les touristes peuvent s'occuper de leurs devoirs professionnels. L'aspect entièrement moderne de la seconde ville de France ne leur plaît pas. Aussi, après en avoir parcouru les rues principales, après s'être promenés dans les allées froides et désertes du parc de la Tête-d'Or, touchant à peine d'une dent dédaigneuse à ce qui leur était présenté, comme le rat dont parle Horace, ne songeant qu'aux splendeurs des cités italiennes, se hâtent-ils de rentrer à l'hôtel et de clore leur journée.

De Lyon à Marseille. — Du beau. — L'idée du beau. — La définition, l'origine et les attributs du beau. — Qu'est-ce que l'art ? — Quel est son but ? — Mission de l'artiste. — Du beau uni au bon.

<div style="text-align: right">Le 11.</div>

De bonne heure départ pour Marseille. Nous ne devons nous arrêter qu'à ce terme extrême de notre course, de sorte que nous avons une journée entière à passer enfermés dans notre compartiment bien clos. L'air est froid, la nature n'est pas réveillée de son sommeil qui se prolonge trop cette année. Rien de plus triste que l'aspect des contrées que nous traversons : plaines brûlées par le froid du rigoureux hiver, collines encore arides. Comme il n'est pas facile, chacun le sait, de converser au bruit assourdissant d'un train qui roule, la seule ressource qui reste au voyageur, c'est de renouer le fil interrompu de ses méditations transcendantes et de parler avec lui-même.

Tous nous avons par instinct le sentiment et le désir du beau. Or, nous ne pouvons, ici-bas, contempler le beau dans sa pureté ; mais il nous est permis de l'y contempler dans les choses belles. Pour que ce désir se réalise, pour que ce sentiment inné ne soit pas un leurre cruel, et qu'un bienfait ne se change pas en un tourment, une faculté, innée aussi, nous a été accordée : celle de discerner le beau dans les choses qui le renferment, et de juger, à l'aide de ce sûr criterium, dans quelle mesure il s'y trouve. Voilà des vérités que nous avons précédemment établies et brièvement formulées.

Trop brièvement, nous répondra l'interlocuteur invisible opposé par nous-mêmes à nous-mêmes dans les graves débats que souvent, pour employer nos loisirs et éclairer notre intelligence, de propos délibéré nous soulevons au fond de notre pensée. Comment expliquez-vous, ajoutera ce contradicteur, que nous ayons l'instinct du beau ? Et d'ailleurs, qu'est-ce que le beau ? Avez-vous une définition claire et satisfaisante du beau à

nous donner? Précisez-nous le vrai but de l'art. En un mot, faites-nous part de vos principes d'esthétique et, afin que nous soyons d'abord rassurés sur leur valeur, dites-nous de qui vous les tenez.

Nous les tenons de ceux-là qui, selon nous et, mieux encore, selon des juges d'une haute compétence, ont seuls qualité pour traiter et résoudre la grande question qui nous occupe, les philosophes spiritualistes. Oui, les principaux représentants du spiritualisme, notamment Cousin et Jouffroy, ont démontré par des arguments irréfutables que le sensualisme, ou le matérialisme est dans l'impuissance absolue d'expliquer philosophiquement « ce sentiment délicat et pur que nous fait éprouver le beau, l'idée qu'il suggère à notre raison..., le jugement que nous portons sur les différents degrés de la beauté..., le type suprême et divin auquel nous rapportons et d'après lequel nous mesurons toutes les beautés finies... Ce qui en tout objet nous délecte esthétiquement, déclarent-ils, et ce que nous appelons du nom de beauté, est invariablement quelque chose de simple, d'immatériel, d'invisible » (1), dont, par conséquent, les matérialistes n'ont cure. Ce ne sont pas eux, en effet, qui nous rendront compte de ce phénomène, eux qui, ne procédant qu'expérimentalement, font table rase de toute notion antérieure à l'expérimentation, et n'acceptent d'idées que celles qui viennent par les sens. Je plains les amateurs qui suivent leur doctrine, s'ils s'y conforment réellement ; que peuvent-ils admirer dans la presque universalité des œuvres plastiques, dans celles des grands artistes italiens surtout, toutes inspirées par l'idéalisme le plus pur, très souvent même par le mysticisme? La forme y est entièrement subordonnée à l'idée. Admirer ces œuvres parce qu'elles sont utiles ou agréables, le beau étant l'agréable ou l'utile, c'est se contenter d'un chétif plaisir, c'est avouer que l'on ne comprend rien aux choses d'art, que l'on est incapable de sentiment et d'enthousiasme, ou plutôt c'est se moquer des gens et de soi-même. Non, les principes tels que celui du beau ne s'acquièrent pas plus expérimentalement que les notions sur lesquelles reposent les

(1) M. Ch. Lévêque, *le Spiritualisme dans l'Art*, page xvii.

sciences mathématiques, et personne ne serait capable de les inventer et de les imposer aux autres ; ils existent naturellement dans l'esprit, où ils forment le lot réservé à la raison et d'où ils agissent à la manière de puissants instincts. L'auteur d'un ouvrage récent sur l'art et la nature (1) déclare que nous apportons en ce monde deux passions nées avec nous : l'amour des pures apparences, mais aussi le désir des réalités. Les apparences sont des signes et ont un sens; nous retrouvons dans ces simulacres des réalités qui ne nous étaient pas étrangères. « En contemplant une œuvre d'art, — je cite les propres paroles de l'écrivain — je me souviens et je reconnais ». N'est-ce pas là la célèbre théorie de la réminiscence ?

— C'est dans une vie antérieure, et lorsque nous étions en société avec les dieux, que nous avons connu le Vrai, le Bien et le Beau, et toutes les fois qu'en présence d'un objet terrestre l'idée de ces choses s'éveille en nous, c'est par ressouvenir. L'âme alors prend des ailes et voudrait s'envoler; mais, sentant son impuissance, elle se borne à lever ses regards vers le lieu où jadis elle a contemplé les essences. Toutes les âmes, hélas ! ne se souviennent pas, et celles qui se souviennent n'ont pas toutes conservé un souvenir bien distinct de ce qu'elles ont vu. Aussi, lorsqu'elles aperçoivent quelque image des choses du ciel, ne savent-elles au juste ce qu'elles éprouvent et sont-elles troublées. Il n'est qu'un petit nombre d'âmes qui reconnaissent le modèle divin que les images représentent, tel qu'elles l'ont admiré dans son éclat quand elles marchaient à la suite des dieux, et que les visions célestes rayonnaient au sein de la pure lumière (2).

Charmante allégorie, poétique fiction, qu'un poète contemporain a résumée en un seul vers :

> L'homme est un dieu tombé qui se souvient des cieux.

Mais comme cette fiction rend bien compte de ce qui se passe en notre âme à certains moments de notre existence ! L'amour de

(1) M. Victor CHERBULIEZ.
(2) PLATON, le *Phèdre*.

l'idéal sous ses diverses formes nous tourmente, l'amour du beau, surtout, qu'il nous est impossible d'assouvir : jamais le véritable artiste n'est content de ses œuvres ni lassé de la poursuite de l'objet de ses désirs; jamais le simple amant du beau, pour parler le langage de Platon, ne trouve le beau réalisé à son gré dans les œuvres d'autrui. Ni celui-ci n'est à blâmer de sa sévérité, ni celui-là n'est à plaindre de sa souffrance; car l'ardeur qui dévore l'un et l'autre est en même temps l'aliment qui le fait vivre.

Pour nous, la région surnaturelle et divine au sein de laquelle Platon nous transporte, et où il nous est accordé de contempler sans voile les pures essences, c'est notre conscience, sanctuaire mystérieux que les yeux du corps ne voient pas, mais que l'âme connaît bien et au fond duquel elle se retire afin d'y méditer et d'y concevoir dans le silence et la paix. Là elle retrouve, en effet, comme si elle se ressouvenait, des images qu'il lui semble avoir autrefois déjà contemplées. Oui, c'est bien dans la conscience que, sous la garde de la raison, sont déposées les idées du bien, du vrai, du beau et les idées semblables. Ces idées ne s'y sont pas formées d'elles-même, pas plus qu'elles ne sont le fruit de l'expérience. Il est nécessaire que l'esprit de l'homme dès l'origine les possède, afin qu'il ait des règles sur lesquelles dès l'origine il s'appuie; sinon il serait obligé de créer *a priori*, lui seul, tous les fondements de la science humaine, de la science humaine entière, ni plus ni moins. J'aime mieux croire à la théorie platonicienne.

Plus on la considère, cette ingénieuse théorie, plus il semble que l'auteur a dit vrai. En dehors de la question esthétique et d'une manière générale, la vie de quiconque ne vit pas exclusivement de la vie matérielle n'est-elle pas une aspiration incessante vers quelque chose qui ne tombe pas sous les sens et qui néanmoins paraît plus réel que ce qui y tombe? Il est certain que l'âme humaine n'est jamais satisfaite, qu'elle se consume en désirs, et que parfois ces désirs s'irritent jusqu'à la souffrance. Mais remarquez-le, à l'appui de notre thèse : cette souffrance est un bienfait. Sans elle, sans la soif ardente d'autre chose, du mieux, du parfait, et sans l'éternelle déception qui la suit, jamais

l'homme n'eût créé une œuvre entièrement belle; ses créations l'eussent toujours immédiatement contenté; il n'eût pas cherché à les rendre meilleures, lui qui, par nature, n'atteint jamais la perfection du premier coup; lui qui, pour produire les choses les plus simples, pour acquérir la science la plus élémentaire, a besoin d'un long temps et se consume en longs efforts. Cette peine le rebuterait aussitôt sans la soif dont j'ai parlé; il s'arrêterait bientôt dans sa marche s'il n'entendait une voix intérieure, à laquelle il obéit, qui lui crie, à chaque pas qu'il fait dans la montée ardue : Monte, monte encore! plus haut, toujours plus haut !

Puisque l'existence de cette vraie réalité, le beau, est si manifeste à notre intelligence; puisque son image est si fortement empreinte en nous qu'elle y constitue le modèle immuable et accompli d'après lequel nous jugeons les beautés passagères et imparfaites; puisque nous connaissons ainsi du beau tout ce qu'il nous importe d'en connaître, à quoi bon le définir ? Quel avantage cela nous procurera-t-il ? Quelle lumière nouvelle sa définition nous apportera-t-elle dans la recherche de la beauté ? Du reste, définir le beau n'est pas facile, et Platon, tout le premier, paraît-il, n'y a pas réussi. Il fait bien, comme tous les esthéticiens le feront après lui, l'analyse minutieuse du beau; il en considère les divers effets sur l'âme; il en détermine les caractères, les qualités extérieures et apparentes; quant à son essence, il ne dit pas ce qu'il est en soi. Consolons-nous de cette déception par la considération suivante : de même que nous sommes certains de l'existence et de la perfection de Dieu, bien que nous ne comprenions pas sa nature, de même nous sommes autorisés à croire au beau, à l'admirer et à l'aimer, bien que nous ne sachions pas au juste ce qu'il est.

Ce que Platon n'a pas fait, d'autres l'ont-ils fait ? Kant, Schelling, Hégel, Cousin, Jouffroy, M. Lévêque, pour nous borner aux théoriciens les plus rapprochés de nous, les plus instruits apparemment, ont essayé, chacun à sa façon, d'expliquer ce qu'est le beau, et je suppose que tous ont cru avoir réussi dans leur entreprise. Mais comme ils se critiquent les uns les autres, comme aucun d'eux n'admet intégralement les doctrines des

autres, il est évident que le résultat de leurs travaux n'est pas définitif. Le dernier en date de ces philosophes a étudié longuement et avec soin la question. A l'exemple de Platon, il décrit les divers effets du beau sur les facultés de l'âme, et établit les caractères du beau, qui sont : la grandeur, l'unité, la variété, l'harmonie et la proportion. Mais quand il arrive à la métaphysique du beau, quand il veut montrer ce qu'est le beau, il semble que sa définition, comme celle de son maître, laisse à désirer : « Le beau, dit-il, c'est la force ou l'âme agissant avec toute sa puissance, et conformément à l'ordre, c'est-à-dire de façon à accomplir sa loi. » (1)

Avouons-le franchement, la métaphysique est au-dessus de la portée des bonnes gens ; c'est pourquoi nous ne contredirons pas l'excellence de cette explication. Son auteur proclame l'identité entre la propriété que possèdent par nature les êtres bruts, ou doués de la vie soit végétale soit animale, qui est de révéler inconsciemment le beau et la haute faculté dont disposent à leur gré les êtres intelligents, qui est de produire le beau. Il professe que le beau existe subjectivement en nous, et objectivement hors de nous, dans la réalité des choses extérieures et en lui-même ; de sorte que chaque chose renferme véritablement une parcelle du beau absolu ; toute la différence entre les choses belles consiste en la grandeur de cette parcelle. D'autres penseurs prétendent, au contraire, que c'est exclusivement en nous que le beau a sa demeure, et que le pouvoir des choses, ou de la nature, se borne à en éveiller l'idée en nous, à en exciter en nous le sentiment.

Les uns et les autres peuvent avoir raison. Cela dépend du point de vue auquel ils se placent pour juger la question. S'il est vrai que le beau continuerait à être, et la beauté de la nature à resplendir, quand bien même l'homme ne serait pas là pour comprendre l'un et contempler l'autre, il n'est pas moins vrai que le beau et la beauté, s'ils n'étaient ni connus, ni sentis, ni admirés, ni aimés, ni célébrés, seraient à peu près comme s'ils n'étaient pas ; ils entreraient dans la catégorie des grandes actions

(1) M. Ch. Lévêque, *Science du beau*.

dont l'histoire ne se souvient pas, des âmes sublimes dont les hommes ont toujours ignoré l'existence : l'être, en ces circonstances, ressemble étonnamment au non-être.

Si les philosophes ont échoué dans la synthèse, il faut leur savoir gré d'avoir réussi dans l'analyse et de nous faire connaître l'origine et les attributs du beau. Ils nous apprennent que le beau c'est la grandeur, la puissance et la vie, l'unité avec la variété, l'ordre et l'harmonie, la convenance et le juste rapport avec le milieu au sein duquel le beau est produit. Grâce à eux nous savons plus encore : nous savons que le beau c'est l'absolu, c'est le divin ; qu'il a son siège dans le monde invisible, et que les beautés du monde visible ne sont que le reflet de la beauté suprême. Voilà de précieuses connaissances dont nous éprouverons bientôt l'utilité pratique.

D'ailleurs que définitions et formules ne satisfassent pas entièrement l'esprit et le laissent incertain, cela tient à l'imperfection de la nature humaine à qui la connaissance d'une vérité est non pas inaccessible, mais d'un accès difficile. C'est pourquoi rendons grâce à Dieu qui lui-même a fait don à chacun de nous, à son avènement à la vie, d'un exemplaire de l'esthétique divine, afin que notre âme, qui est ici-bas comme une pauvre exilée, ait non pas un ressouvenir, mais un avant-goût des splendeurs de sa véritable patrie. Que ce document nous suffise, à nous qui n'avons pas la noble ambition des savants, et laissons à ceux-ci, en même temps que le mérite, la fatigue des recherches profondes et aussi le désenchantement qui la suit. Car écoutez le récit de ce qui m'arrive. Pendant que plein d'enthousiasme, entraîné par mon amour pour la beauté, je cours à sa poursuite, que je la vois, que je vais la saisir, voici que, à bonne intention assurément, le savant m'arrête et veut m'instruire. Cueillez, me dit-il, ce lis qui dresse sa tige fleurie et embaumée au bord de ce ruisseau, et avec moi examinez-le. Aussitôt, dans une longue dissertation, il énumère et discute l'un après l'autre tous les caractères que présente mon lis, et m'oblige à reconnaître que ce sont bien ceux qui constituent la beauté. Mais, pendant que docile à ses leçons je l'écoute, peu à peu les couleurs pures de la fleur s'altèrent, le délicat tissu de sa corolle se dessèche, et,

retranché à sa racine qui le soutenait, ôté à son frais vallon qui le faisait vivre, voici que le beau lis est flétri.

S'il ne nous est pas permis de savoir ce que le beau est en soi, en sera-t-il de même de l'art? C'est une vérité établie que non seulement nous avons le sentiment du beau, mais que nous aimons le beau à ce point que nous désirons le produire, quand nous en sommes capables, de nos propres mains, et lui donner une forme visible et tangible. Or, tout ce qui concerne la réalisation effective du beau est ce qui constitue l'art. Il semble, au premier abord, que n'étant plus ici dans la région nuageuse de la métaphysique, nous verrons plus clair et trouverons vite et sans obstacle l'objet que nous cherchons, une juste définition de l'art. Selon celui-ci, la chose est bientôt faite : « *L'art est la langue du beau;* » selon celui-là, qui n'est pas plus embarrassé : « *L'art est la reproduction du beau.* » Mais, peut-on croire, la langue n'est qu'un instrument, et la reproduction un objet. « *L'art*, affirme un troisième (1), est *l'interprétation de la belle âme, ou de la belle force, au moyen de ses signes les plus expressifs, c'est-à-dire au moyen de formes idéales.* » C'est à peu près la définition que les interprètes du grand philosophe grec (2) extraient de ses dialogues : « L'art est la production, d'après un type à la fois idéal et vivant, d'un être vivant imitant la beauté de ce type; mais produire un tel être n'appartient qu'à l'artiste divin; le pouvoir de l'artiste humain ne va qu'à produire des simulacres de la vie et de la réalité; son but sera donc de traduire la belle âme par un beau corps. Alors il devra procéder en tenant ses yeux fixés sur l'artiste divin. Dieu a commencé par créer les réalités vraies, les types à la fois idéaux et réels dont les réalités du monde sensible, également créées par lui, ne sont que les images. L'artiste humain agira de même : il concevra d'abord un idéal, puis il l'imitera. Mais il y a deux sortes d'imitation, celle des idées éternelles et celle des objets qui passent; d'où deux sortes d'artistes, ceux qui imitent le divin et ceux qui imitent les choses matérielles et humaines. »

(1) M. Lévêque.
(2) MM. Lévêque, *Science du beau*, et Fouillée, *Philosophie de Platon*.

Voilà les deux tendances contraires de l'esprit nettement indiquées. Dans son sens général la doctine platonicienne sur l'art sera celle de tous les esthéticiens et artistes spiritualistes, et nous aurons l'occasion, dans le cours de notre voyage, de constater si elle est vraie. Elle indique, outre la manière dont l'artiste doit procéder, le but de l'art.

Le but de l'art est une question de la plus haute importance qui comprend celle de l'imitation, et au sujet de laquelle les esthéticiens et les artistes ne sont pas tous d'accord. Les uns déclarent que l'exacte imitation des choses doit être le véritable but de l'art ; les autres le nient absolument. Pour ces derniers l'imitation est moyen et non pas but ; car si elle l'était, nulle reproduction ne vaudrait, en sculpture, un simple moulage ; en peinture, une bonne épreuve photographique habilement coloriée. Que l'artiste imite la nature, mais à la condition qu'il se l'assimile et la transforme ; il ne doit pas se borner à représenter l'apparence réelle des objets, — résultat que du reste il n'obtiendrait pas, même quand il arriverait au trompe-l'œil ; sous ce rapport la nature lui sera toujours infiniment supérieure — il doit viser à rendre par l'apparence des objets le sentiment ou les sentiments que la vue des objets a déterminés en lui. Il ne faut pas, a dit Raphaël, excellent juge en cette matière, reproduire la nature telle qu'elle est, mais telle qu'elle doit être, c'est-à-dire, je pense, conformément au type idéal que tout artiste véritable porte en soi.

Tel est le but prochain de l'art. Il en a un autre, un but lointain, plus noble, plus élevé. A ce sujet encore les opinions diffèrent. Il s'agit de la mission secrète et vraie de l'art et de ses représentants.

Platon méprise les arts qui se bornent à l'imitation des réalités et, aboutissant à un idéalisme exagéré, repousse tout artiste qui, au lieu de s'adresser à l'esprit seul, parle aux sens. En excluant de sa société parfaite quiconque n'a pas en vue un idéal de beauté qui soit en même temps un idéal de vertu, notre législateur outrepasse ses droits et contrevient à la justice. Mais ne sortent-ils pas aussi de la vérité ceux qui prétendent que l'art n'a rien de commun avec la morale, que l'art n'est pas un enseignement ;

que le seul objet de l'art c'est le beau, rien que le beau, et que la fin de l'art doit être de produire sur nous, par l'image du beau, ce qu'y détermine l'aspect du beau lui-même?

Serait-ce là vraiment la fin de l'art? C'est la théorie de l'art pour l'art, ou si l'on veut du beau pour le beau. Elle ne nous satisfait point. L'âme humaine peut-elle et doit-elle se contenter de cet unique aliment, le beau? Est-elle capable de l'éternelle et exclusive contemplation du beau? Plus tard, quand elle sera libre, il lui sera sans doute accordé de vivre d'une telle vie; mais en ce monde, dans les conditions où elle se trouve, elle ne peut goûter le beau qu'à faibles doses et par intervalles. C'est ce qu'éprouvait Michel-Ange lui-même, cet homme au caractère si fortement trempé. Il se plaint, dans une de ses poésies, de ce que « *la noble ardeur qui l'anime si rarement le soulève de terre et porte son cœur là où aller à l'aide de ses propres forces ne lui est pas permis* ». Michel-Ange a subi, malgré la supériorité de son génie, la loi imposée à tous : le spectacle du beau ne nous est offert en ce monde que comme récompense et réconfort, comme stimulant qui nous pousse à pratiquer la vertu. En ce sens le beau est l'auxiliaire du bien, et le bien, à son tour, donne au beau une qualité qui lui manquait, qui l'ennoblit, l'embellit encore, si l'on peut parler ainsi, la sainteté; le beau moral ou le beau religieux en s'unissant au beau esthétique dans les œuvres créées par l'artiste humain, comme ils lui sont unis dans celles de l'artiste divin, atténuent ce que le beau pur a de trop excitant, le rendent plus accessible à l'âme à laquelle ils procurent ainsi une délectation plus complète et plus douce. Après tout, nous pouvons bien, nous autres spiritualistes, partager sur ce point l'opinion du matérialiste Diderot, et nous écrier avec lui : « Oh! quel bien il en reviendrait aux hommes, si tous les arts d'imitation se proposaient un objet commun, et concouraient un jour avec les lois pour faire aimer aux hommes la vertu et haïr le vice! » Un critique et un historien d'art dont, en général, on admet les jugements comme règles, partisan du spiritualisme, mais penseur indépendant, M. Ch. Blanc a écrit ces lignes : « L'art est religieux et moral. Il est religieux parce que le beau est un reflet de Dieu même; toute vérité enveloppée par une

forme sensible et belle nous montre et nous voile l'infini ; elle couvre et découvre tout ensemble l'éternelle beauté. Il est moral parce qu'il élève l'âme et la purifie. »

Qu'au beau pur l'artiste ne craigne donc pas d'ajouter le beau moral ou le beau religieux. Cet accord ne peut-il se faire sans que le beau esthétique soit manqué, ainsi que le déclarent certains exégètes? C'est ce que nous verrons bientôt quand, dans dans un long et brillant défilé, passeront successivement sous nos yeux les grands monuments artistiques des XIVe, XVe et XVIe siècles, c'est-à-dire presque tout l'art italien, monuments inspirés, sans exception pour aucun d'eux, par le sentiment religieux chrétien? En attendant, la raison ne proclame-t-elle pas qu'une telle union n'a rien qui la choque, puisque, nous le répétons, le bon, le bien, le saint, le juste, le beau se trouvent associés dans la réalité par excellence, l'Être suprême? Non, la doctrine fondée sur le culte du beau seul ne satisfait pas complètement tous les désirs, tous les instincts, tous les besoins de notre âme, et c'est à ce propos qu'il faut admettre la définition faussement attribuée à Platon, mais qui est bonne à reprendre, quel qu'en soit l'auteur, et à publier en la modifiant un peu : « *Le beau est la splendeur du vrai et du bien.* » De même, en effet, que la beauté physique de l'homme n'a pour fin légitime que de nous attirer à la beauté intellectuelle et morale et de nous la faire aimer, et la beauté répandue dans la nature, de nous inviter à penser à l'auteur de la nature et à l'adorer, la beauté que l'artiste donne à ses ouvrages doit tendre à purifier l'âme, en la faisant remonter à la source même de la beauté.

Mais il ne s'ensuit pas nécessairement que tout sujet traité par l'artiste doive être religieux ou moral, et tout artiste un prédicateur ; pas plus qu'il ne faut, dans la pratique de la vie, que toutes nos actions soient des actes de vertu. Il est légitime que l'art, parfois, ne s'emploie qu'à distraire et à récréer. On veut seulement, par ces discours, protester contre le principe trop absolu que le beau esthétique ne peut coexister, sans qu'ils ne lui nuisent, avec le beau moral ou le beau religieux.

Il y a une autre raison qui vient à l'appui de notre thèse. Etant admis que l'artiste, quand il compose une œuvre la com-

pose pour tous et non pour quelques-uns seulement, l'artiste doit faire en sorte que son œuvre soit à la portée de tous, que tous la goûtent, s'en délectent et qu'ainsi son œuvre produise son entier effet. Or, comme il a été dit, le beau pur, sans qualificatif, est un aliment qui ne convient pas à tous, tandis que, s'il s'appelle le beau moral ou le beau religieux, tous l'accepteront et s'en nourriront. Ainsi compris, écrit Frédéric Ozanam, « l'art devient un ministère auguste ; sa mission est de rechercher, à travers le chaos de la nature déchue, les restes dispersés du dessein primordial ; de les reproduire ensuite en de nouveaux ouvrages ; de saisir et d'exprimer l'idée divine du beau » (1).

Cette mission, les artistes italiens des diverses époques, surtout ceux du moyen âge, la connurent et l'acceptèrent. Au commencement, ils la remplirent comme ils purent, avec la grâce de Dieu, dans la mesure de leurs moyens et à l'aide de leurs procédés imparfaits. Pour améliorer ces procédés ils n'épargnèrent pas leurs peines et n'hésitèrent pas à faire tous les essais sans perdre de vue leur bel idéal. Dieu bénit leurs efforts, et les naïfs ouvrages des ouvriers de la première heure brillent encore d'une mystérieuse et immortelle beauté. Mais voyez les fâcheuses conséquences qu'entraîne l'abandon ou l'oubli de la doctrine platonicienne. En s'appliquant avec ardeur à l'étude de la technique et à l'amélioration du procédé, peu à peu les artistes leur donnèrent une importance qui bientôt devint exagérée. Ils s'habituèrent à considérer surtout la forme, à négliger ou à dépraver l'idée en faveur de la forme. Quand le goût pour les images qui flattent les sens est devenu tout-puissant, c'est fini : le grand art est perdu. Comme il ne s'élève plus, il subit la loi fatale qui régit la matière et toute chose, il tombe ; car l'artiste persévère d'autant plus dans la mauvaise voie qu'ayant corrompu avec le sien le goût des autres, ses contemporains ne veulent plus que des ouvrages semblables à ceux qui les ont séduits. C'est fini et bien fini. Regardez attentivement ; vous ne trouverez pas d'exemple n'importe en quel pays, dans quelle école, à quelle époque que l'art déchu ait remonté ; qu'une fois sensualisé

(1) *Dante*, page 418.

et matérialisé, l'art soit revenu au spiritualisme et à la sublimité. Et c'est ainsi que nous assistons actuellement à un curieux phénomène. De nos jours la science archéologique est née et prospère, les bonnes doctrines sont répandues, le goût s'est épuré, de nouveau les esprits se sont épris du véritable idéal; l'art va donc refleurir? Il ne le paraît guère. Malgré les conditions les plus favorables, nous ne voyons pas surgir un seul monument qui s'imposât sans réserve à l'admiration. C'est donc qu'il faut à l'artiste autre chose encore que de la science et de l'érudition ; il lui faut le génie créateur; il lui faut surtout ce qui suscite ce génie et l'inspire, la connaissance du véritable but de l'art, la foi en sa noble destinée.

Cette foi, que Dieu la rende à l'artiste, et que, reprenant la tradition délaissée des temps héroïques, à l'imitation de ses frères d'autrefois, il instruise le vulgaire par ses ouvrages, qu'il éclaire les intelligences, épure les passions, exalte les pensées et fortifie les cœurs ; que quiconque partage ses sentiments lui vienne en aide et agisse de son côté par la parole et par la plume. Tous y gagneront et l'art n'y perdra pas. Et sur le monde intellectuel régneront désormais ces deux puissances salutaires que les Grecs ne séparaient pas, mais désignaient par un seul nom : *To kalonkagathon, le beau et bon.*

Cette longue conversation avec nous-même ne nous a pas empêché de jeter de temps en temps un regard au dehors et de saisir au vol quelques aspects fugitifs du pays que nous traversons. Au delà de Vienne, vue des sommets neigeux des montagnes du Vivarais. — Aux approches de Valence, brusque apparition des Alpes; leur couleur bleue moirée de blanc rappelle agréablement à notre souvenir la suave couleur de l'Apennin et les splendides visions d'un précédent voyage en Italie. — D'Avignon à Tarascon l'horizon s'agrandit : plaines fertiles couvertes de vignes, d'oliviers, d'amandiers, bornées dans le lointain par les montagnes. — De Tarascon à Miramas un double rideau de pins et de cyprès, à droite et à gauche, clôt la voie et masque la vue. — Après Arles, le chemin de fer traverse le désert de la Crau, véritable Maremme, où les eaux stagnantes

sont remplacées par une grève immense de cailloux. Quand elle a franchi ces lieux mélancoliques, la voie longe l'étang de Berre, lac véritable que le passant dans son ignorance prend pour un golfe de la Méditerranée. — Puis viennent les collines qui bordent le littoral. Puis enfin apparaît Marseille, la légendaire cité.

De Marseille à Monte-Carlo. — La civilisation humaine. — L'Italie foyer de la civilisation. — L'homme et son rôle en ce monde. — Vocation du peuple hébreu, du peuple grec, du peuple romain. — La civilisation et l'idéal chrétiens. — Leur triomphe. — Légende artistique des siècles.

Le 13.

Après avoir, comme il sied à des touristes honnêtes et bien élevés, visité et admiré Notre-Dame de la Garde, le vieux port, la Canebière, le Prado et d'autres lieux ou monuments renommés, nous quittons la *cité phocéenne*, ainsi que l'on appelle Marseille dans le beau langage. Nous nous dirigeons vers Cannes. Il entre dans notre programme de nous arrêter un jour ou deux en cette petite ville. Nous espérions y goûter la douceur d'un climat privilégié ; nous y trouvons ce que nous fuyions, le vent et la froidure.

Le 15.

Nous reprenons la route de la Corniche, et alors continue le défilé, interrompu par notre séjour à Cannes, des sites grandioses, des montagnes majestueuses, des pentes escarpées, des forêts de pins et d'oliviers, des vergers d'orangers et de citronniers, des vues superbes sur la Méditerranée, la Méditerranée d'un bleu si pur aujourd'hui et dont parfois les vagues viennent mourir tout près de nous sur la plage ou se briser avec un doux bruit contre les rochers du rivage. La belle route se poursuit ainsi jusqu'à Gênes et jusqu'au delà, et nous aurons le temps d'admirer sous ses divers aspects cette avenue magnifique, formée par la nature et par les hommes, qui conduit de France en Italie et relie l'un à l'autre les deux brillants foyers de civilisation.

La civilisation ! Ah ! ce grand mot nous frappe comme nous ont frappés naguère les mots non moins grands de beauté, d'esthétique et d'art. Nous avons reconnu alors que certaines notions élémentaires d'art et d'esthétique sont nécessaires à celui qui désire tirer d'un voyage en Italie toute l'instruction qu'il comporte ; nous déclarons aujourd'hui qu'une connaissance, sommaire, s'il le veut, mais sérieuse et substantielle, de l'histoire de la civilisation humaine lui sera d'une incontestable utilité. Elle lui expliquera la signification profonde et entière des œuvres sans nombre qu'il verra. Une œuvre artistique quelconque, en effet, édifice, statue, tableau, vaut par elle-même, mais vaut en outre et acquiert toute sa valeur par les circonstances qui l'ont suscitée, par le milieu dans lequel elle a été formée ; de sorte que la connaissance n'en est complète que si, à son histoire, s'ajoute celle des hommes et des temps qui ont rapport à elle. Or, l'Italie n'est pas seulement le musée du monde ; elle est aussi le trésor où se sont conservées les richesses intellectuelles et morales rassemblées par les nations qui l'ont précédée dans la fonction providentielle de protagoniste de la civilisation, de guide de l'humanité dans le chemin du progrès. Nul donc n'aurait une idée suffisante et entière du rôle de l'Italie et du rang auquel elle a le droit de prétendre parmi les nations si, à l'étude de l'Italie artistique, il ne joignait celle de l'Italie historique, de l'Italie religieuse, philosophique, littéraire, etc., et même s'il ne complétait ce programme par quelques notions de l'histoire, considérée au même point de vue, du peuple qui a précédé le peuple romano-italien dans sa voie, les Grecs. Fort de cette science, facile à acquérir à notre époque féconde en écrivains vulgarisateurs, la peine que le visiteur aura prise sera bien récompensée : tous les objets qu'il verra prendront un sens qui en rehaussera le prix ; de chaque objet se dégagera un sentiment philosophique ou poétique caché au vulgaire ; l'histoire entière de l'intelligence humaine, résumée et condensée, passera sous ses yeux ravis, et, privilège divin, en quelques jours il aura vécu des siècles.

Nous renvoyons à Bossuet pour le commencement de l'histoire du genre humain et pour la suite, qui comprend la voca-

tion du peuple juif. En ce commencement, dès les temps préhistoriques, ces temps que les savants modernes ont nommés l'*âge de la pierre polie, l'âge du renne, l'âge des palaffites,* et où ils ne voient dans les hommes que des *dolicocéphales* (1) et des *brachycéphales* (2), des *orthognathes* (3) et des *prognathes* (4), en ces temps Bossuet découvre « la toute-puissance, la sagesse et la bonté de Dieu ;... la grandeur et la dignité de l'homme dès sa première institution ;... les fondements de la religion et de la morale ». Dans la suite, au lieu du récit, poétique, si l'on veut, mais complètement fantaisiste, de l'établissement des sociétés premières tel que les néo-épicuriens nous le font, Bossuet s'appuie sur des documents irréfragables. Il ne part point du principe égoïste établi par les hommes : *ne pas léser pour n'être pas lésé ;* il montre Dieu lui-même légiférant et Moïse écrivant sous sa dictée des lois d'une portée si haute, d'une vérité telle, qu'après des milliers d'années d'épreuve et le contrôle quarante fois séculaire des sociétés politiques, ces lois sont entrées définitivement dans nos codes et forment la base solide de notre législation.

Voilà donc indiquée la mission des Hébreux : ils conserveront les traditions primitives, feront connaître la vraie genèse des choses et de l'homme, et seront dépositaires de la Loi, *loi sainte, juste, bienfaisante, honnête, sage, prévoyante et simple qui lie la société des hommes entre eux par la sainte société de l'homme avec Dieu* (5). Ils sauvegarderont, en outre, la notion de l'unité de Dieu. Cette notion si importante, par un effet surnaturel ils la maintiendront malgré leurs nombreuses infidélités et leur tendance au polythéisme des autres nations.

L'idéal du peuple juif fut donc politique et surtout religieux. Quant à l'idéal artistique, un autre peuple en sera chargé. Toutefois, sous ce rapport, le peuple juif ne fut pas improductif. A-t-on égalé et égalera-t-on jamais la poésie sublime de la

(1) Tête allongée.
(2) Tête courte.
(3) Mâchoire droite.
(4) Mâchoire proéminente.
(5) Bossuet.

Genèse, des Psaumes, des Prophéties et en général des écrits bibliques? Et si l'art plastique ne doit rien à Israël, si Israël ne créa pas de formes dignes de servir de modèles, il fournit dans son histoire civile et dans ses livres sacrés des représentations et des types d'une moralité, d'une sainteté, et par conséquent d'une beauté admirable ; il fournit aux artistes à venir une matière inépuisable, les magnifiques illustrations des basiliques chrétiennes, et, particulièrement, les sujets des innombrables sculptures et peintures qui ornent les églises et les musées d'Italie.

Le caractère du peuple grec contraste avec celui du peuple hébreux, et l'idéal de l'un de ces peuples se complète par l'idéal de l'autre ; ce qui manque à l'un, l'autre le possède. Le peuple grec ne fut pas l'élu de Dieu, en rapport direct et fréquent avec lui, choisi par lui pour être le dépositaire de ses commandements. Il eut la mission de montrer au monde ce que peut l'intelligence humaine agissant librement et dans la plénitude de sa force, tout en obéissant à son insu à la loi providentielle. Il fut doué des qualités nécessaires à l'exercice de cette noble fonction. De même que certains individus naissent artistes, ici un peuple entier naquit artiste, et artiste excellent. L'âme du peuple grec offre le modèle de l'âme dont les facultés ont atteint leur entier épanouissement : intelligence vaste, sensibilité vive, activité puissante. Un tel état résulte, on le sait, de l'action vivifiante du beau sur l'âme humaine. Sur l'âme des Grecs cette action fut des plus intenses. On pressent dès lors quelles furent les œuvres de ce peuple.

En politique le premier il eut le sentiment de la liberté et de la dignité humaines. Le sentiment de la liberté engendra l'amour de la liberté, et celui-ci le patriotisme. Nul n'ignore combien le dévouement à la patrie fut ardent chez les Grecs. Ils le poussèrent jusqu'à l'héroïsme : 11.000 Grecs disciplinés et vaillants vainquirent à Marathon 110.000 Perses ; avec une armée de 35.000 hommes, Alexandre attaqua l'Asie et la conquit.

Dans un autre ordre d'idées, le principe proclamé du libre arbitre eut pour conséquence celui de la responsabilité morale, et, pratiquement, l'observation et la connaissance de soi-même : *Gnôthi séauton*, l'examen de conscience, devint la règle de la vie

chez les sages. Après avoir révélé aux hommes leur valeur morale, Socrate compléta son enseignement en leur apprenant, chose inconnue jusque-là, à mourir pour leur foi. Le temps viendra où une autorité plus sainte et infaillible consacrera ces vérités sublimes ; mais telles qu'elles furent révélées alors, elles constituent un grand bienfait ; et le libre arbitre affirmé, la conscience indiquée comme juge des actions et des pensées des hommes, la dignité de l'homme relevée, la morale purifiée, forment incontestablement la partie la plus glorieuse de l'œuvre du peuple grec, et lui assurent la prééminence sur tous les peuples qu'inspira seule l'idée païenne.

Et remarquez les heureux résultats, dans la pratique, de ces nobles doctrines : les Grecs ne furent pas cruels comme les Romains ; ils n'aimèrent pas répandre et voir couler le sang, même celui des criminels ; le malheureux que les lois condamnaient à mourir buvait une coupe de ciguë et doucement s'endormait. Seuls, parmi les peuples polythéistes, d'après Pausanias, les Athéniens avaient élevé sur une place publique un autel à la Pitié.

Les spéculations et les raisonnements philosophiques convenaient à l'esprit subtil des Grecs. Aussi la philosophie fut-elle leur inspiratrice en tout ce qu'ils conçurent et exécutèrent. On désigne leurs législateurs sous le nom de Sages, le même que celui de philosophes, et leurs nombreuses constitutions politiques ont pour bases des conceptions purement philosophiques.

En philosophie pure, ils firent également tous les essais, et les mêmes problèmes qui troublent la cervelle de nos penseurs occupèrent la leur. Dans la philosophie pure, comme dans la philosophie appliquée à la politique, ils ne descendirent guère des hauteurs de l'abstraction ; mais on est frappé d'étonnement quand on considère jusqu'où s'élevèrent, par l'emploi de la méthode abstractive, Platon et Aristote.

Mais ce en quoi les Grecs triomphèrent, est-il besoin de le rappeler ? ce fut dans les lettres et les arts. De l'art hellénique nous parlerons ailleurs. Qu'il nous suffise, pour le moment, de dire que les Grecs ont créé véritablement l'architecture et la sculpture. Quant à la peinture, nous ne pouvons juger du mérite de

la leur, mais il est permis de croire, par analogie et par induction, qu'elle ne fut pas trop inférieure à ses sœurs. Plus qu'aucun peuple ancien ou moderne, en effet, les Grecs eurent le sentiment de la beauté, et l'on peut affirmer que les images de la beauté données par eux sont en quelque sorte adéquates, pour parler le langage philosophique, à la beauté elle-même. Ils ont miraculeusement réalisé les types conçus par leurs divins poètes, et les ont réalisés conformément aux préceptes de leurs divins philosophes. Enfin leur art, leur philosophie, leur littérature, leurs institutions, leur langue et tout, de même que leur génie propre qui résume toutes ces choses, peuvent se définir par ce mot qu'ils ont inventé : *Harmonie*. L'harmonie chez eux règne en tout et partout. Elle vibre au fond de chaque âme et unifie toutes les âmes : Phidias, c'est Platon armé du ciseau ; Platon, c'est Phidias écrivant le *Phèdre* ou le *Banquet*. Périclès gouvernant, Eschyle et Sophocle déclamant, Démosthènes haranguant, Léonidas et Socrate mourant peuvent, sans que la déchéance de l'idéal en résulte, changer de rôle entre eux, et en changer également avec Callicratès et Ictinos édifiant, avec Praxitèle et Apelles sculptant ou peignant.

Ce grand, ce bel idéal s'est conservé intact dans la mémoire des hommes et leur servira éternellement de modèle. Les Romains recueillirent les biens acquis par les Grecs et les transmirent aux générations qui vinrent après eux. Tout ce qu'en politique, en philosophie et en littérature la civilisation hellénique contenait de bon et de durable a passé, grâce aux Romains, dans notre civilisation, et nous jouissons des fruits du labeur de nos frères aînés. Quant à leurs œuvres plastiques, toutes n'ont pas péri dans l'effondrement de la société antique. L'Italie ancienne et la moderne en ont rassemblé de nombreuses reliques : statues et autres sculptures que l'on admire dans les musées, pendant que de leur côté les édifices ruinés ou encore debout de la vieille Rome, imités des édifices parfaits de la Grèce, donnent une idée magnifique de l'architecture de ce pays, bien qu'ils ne la réfléchissent pas exactement.

Le rôle du peuple romain ne se borna pas à être le légataire et l'exécuteur testamentaire du peuple grec. Ainsi que tout peuple

véritablement grand, et qui ne l'est qu'à cette condition, il eut son idéal, sans quoi il eût été inutile sur la terre et sa mémoire eût péri avec lui. A vrai dire, il poursuivit deux idéals, le militaire et l'administratif, mais qui se confondent en un seul, celui de conquérant. La Providence avait chargé les Hébreux de fonder l'unité religieuse et morale ; les Romains eurent pour mission de fonder l'unité des nations, afin que la première œuvre ne fût pas vaine. Leur tâche remplie, les Romains disparurent, non toutefois sans laisser quelque chose d'eux-mêmes à ajouter à l'héritage qui leur était échu. — L'amateur de beaux-arts étudiera en Italie, à Rome particulièrement, outre l'art grec, l'art romain, architecture et sculpture. En ce qui concerne l'architecture, il n'aura sous les yeux que des spécimens plus ou moins incomplets, des débris. S'il n'est pas capable de déchiffrer ces énigmes avec sa seule science, les archéologues et les érudits lui viendront en aide. Quant aux sculptures, elles lui apprendront que véritablement les Romains firent bien de s'occuper d'autre chose : *Excudent alii*, disaient-ils eux-mêmes. Mais l'amateur éprouvera une satisfaction imprévue : à Rome déjà, mieux encore à Naples, il pourra se rendre compte, dans une trop petite mesure, hélas ! de ce que fut la peinture antique, pressentir à quelle hauteur elle put s'élever, connaître ses procédés et ses concepts.

Avec les Romains le vieux monde disparaît. A l'avènement du christianisme une jeune civilisation et, par conséquent, un art nouveau succèdent à la civilisation et à l'art anciens. Tout change réellement ou virtuellement à partir de l'an 1er de l'ère moderne. Des vertus jusqu'alors ignorées apparaissent et se répandent parmi les hommes ; une conception plus parfaite de la divinité s'est révélée ; la cour mystique des purs esprits et des âmes sanctifiées a chassé l'assemblée de dieux faits à l'image des hommes. En même temps que des idées nouvelles, des types nouveaux vont s'imposer aux artistes.

Il est possible de suivre, en Italie, l'art moderne dans sa marche lente, mais incessante, vers la perfection. C'est un travail à la fois fécond en enseignements et plein d'attrait. Pour qu'il donne tous ses fruits, il est nécessaire de procéder avec méthode,

d'étudier, en même temps que les œuvres, les époques, l'idéal de chaque époque expliquant celui de chaque œuvre.

Quand nous visiterons les Catacombes, ce sera le moment de parler de la société chrétienne primitive, de son idéal et de son art. On pressent ce que l'un et l'autre durent être et furent en effet. Réfléchissant les idées et les mœurs des premiers chrétiens presque tous, les fidèles comme les pasteurs, martyrs et saints, l'idéal et l'art primitifs furent nécessairement simples, ingénus, mais grands ; d'une grandeur morale qui ne sera pas dépassée. Et nous exalterons le mérite des artistes d'alors, artistes humbles, ignorés, travaillant dans l'ombre des hypogées, à la lueur trompeuse d'une pauvre lampe, artisans plutôt qu'artistes, mais artisans sublimes, divinement inspirés, supérieurs, sous ce rapport, aux plus illustres de leurs successeurs. Ce sont eux que plus tard le peintre Séraphique, frère Jean de Fiesole, prendra pour modèles, lorsqu'à leur imitation il cherchera et trouvera ses types au fond de son âme pure.

Au IV^e siècle, la fin des persécutions permit à l'art de quitter ses retraites cachées : les églises constantiniennes remplacèrent les chambres du souvenir *(cellæ memoriæ)* et les timides chapelles élevées au-dessus des Catacombes. L'Eglise victorieuse célèbre alors son triomphe et manifeste sa joie. Sur les murailles des basiliques l'histoire sacrée s'étale en vastes compositions et en fières images, et de vivants personnages remplacent les personnages allégoriques et les signes mystérieux des Catacombes. Afin que ces compositions durassent éternellement, les artistes emploient des matériaux d'une solidité et d'un éclat à toute épreuve : ils peignent en mosaïque. Quant aux images, l'ère douloureuse étant passée, elles expriment l'allégresse : l'Orante, symbole de l'Eglise affligée, disparaît ; le Christ n'est plus le Bon Pasteur à la poursuite des âmes ; les âmes sont venues à lui, son règne est établi, et il trône glorieusement dans le ciel au milieu de sa cour. L'art se ressent d'un tel enthousiasme. A Rome, où il est permis de suivre le développement de la peinture des temps primitifs, la mosaïque, depuis ses origines jusqu'à nos jours, on constate la beauté d'exécution des œuvres de cette époque ; elles reproduisent véritablement le noble style des

œuvres antiques. A la beauté de l'exécution il faut joindre celle de l'expression, favorisée par l'excellence des sentiments manifestés, à savoir la grandeur morale, la simplicité et la pureté du cœur, la sainteté de l'âme, vertus que pratiquaient alors les Jérôme, les Chrysostome, les Ambroise, les Augustin, les Paule, les Eustochie et les Monique.

L'art ne se maintint pas à cette hauteur pendant le siècle suivant, le ve. Les *Fléaux de Dieu*, les barbares, sont en marche. Ils se précipitent sur l'Italie. Au milieu des ténèbres amassées par cette violente tempête, la lumière du flambeau des arts pâlit.

A partir du viie siècle, la décadence va croissant. Les circonstances sont de moins en moins favorables. La question du monothélisme occupe seule les esprits ; puis les iconoclastes attaquent l'art religieux dans son existence même. Les artistes abandonnés à eux-mêmes, n'étant plus stimulés ni inspirés, cessent de s'abreuver aux vraies sources, l'antiquité et la nature ; ils s'accommodent d'un idéal conventionnel qui les dispense de toutes recherches et de tout effort ; ils répètent les mêmes types sans les améliorer, de sorte que fatalement les types se dégradent.

Cet état de choses dure jusqu'au xe siècle, l'époque de la féodalité, période de transition de la barbarie à la civilisation. Un grand travail s'opère au sein des sociétés. Mais, en même temps que le monde social, le monde moral est bouleversé : à Rome, la dignité de l'institution chargée de veiller sur lui est avilie. Que pouvait devenir l'art en ces circonstances ? Aussi sa chute est-elle complète.

Elle est complète, mais non définitive. Les âmes sont troublées, agitées, mais par là même vivantes. A peine tombé l'art se relève, sinon déjà l'art pictural et sculptural, du moins l'art architectural. A vrai dire, ce dernier n'avait pas subi la déchéance des deux autres. Du ive au xie siècle, l'architecture chrétienne avait cherché sa juste expression. Procédant lentement, mais avec persistance et méthode, l'architecte d'abord modifia habilement la basilique civile et l'adapta aux exigences du culte. Puis, dans un mouvement plus prononcé, il emprunta à ses confrères d'Orient leur idée maîtresse et combina le style byzantin avec le romain. De là le principe des églises à croix latine surmontée de

la coupole grecque, églises si nombreuses en Italie. Pas plus que le type byzantin pur, malgré l'étrange, la mystérieuse beauté qu'il présente, à Saint-Marc de Venise, par exemple, le type romano-byzantin ne réalisa pleinement l'idéal chrétien. Pour qu'il fût réalisé, il fallait plus que de la patience et de la science ; il fallait une inspiration de génie. Elle vint à l'heure marquée.

Au XIe siècle, les peuples échappés aux terreurs de l'an mil sentirent redoubler leur foi et leur amour envers Dieu. C'est à ce sentiment que l'on attribue l'édification des grandes cathédrales qui alors s'élevèrent de toutes parts dans la chrétienté. L'enthousiasme des anciens temps revint, et, grâce à ce puissant moteur, l'architecture religieuse trouva sa véritable expression dans ce que l'on appelle la forme romane. — J'aime le style roman autant que le style gothique, si beau. Autant que celui-ci il me semble propre à rendre dans son excellence l'idée chrétienne. Le style roman est simple et harmonieux, austère et doux. Vivante image de l'âme humaine, il réfléchit la physionomie et la pensée des âges lointains qui l'ont vu naître, âges de trouble et de désordre extérieurs dans la société et dans les mœurs, mais âges aussi de vertus intérieures, de dévouement, de recueillement, de foi, d'ascétisme. Il fait songer aux monastères à l'abri desquels se réfugiaient les âmes fatiguées et les grandeurs déchues, aux cloîtres pittoresques et à leurs promeneurs méditatifs et silencieux. Je n'entre jamais dans une église romane, à la nef étroite mais élevée, à la majestueuse voûte ogivale annonçant les voûtes gothiques, aux murs pleins et nus, mais imposants par leur sévérité même, aux arceaux régulièrement et suavement courbés, aux fenêtres hautes, allongées, mais d'où descend une clarté vivifiante, qu'ému par cette simplicité grandiose je ne ressente aussitôt une impression profonde, à la fois poétique et pieuse.

Et néanmoins le style roman n'eut qu'une courte durée. Au siècle suivant, le XIIe, le style gothique, plus brillant, plus séduisant, renfermant plus d'idées, le supplanta. Le XIIe siècle est un grand siècle. C'est l'époque des croisades, de la chevalerie et de l'affranchissement des communes. Un double souffle

d'héroïsme et de liberté passe à travers le monde. Les beaux-arts cèdent à l'entraînement général. Les peintres, toujours représentés par les mosaïstes, progressent ; réagissant contre le hiératisme de leurs devanciers, ils dessinent mieux leurs figures et ordonnent mieux leurs compositions. Hors de l'Italie le pur gothique primitif fleurit. En Italie, où ses principes ne pénètrent pas, se fonde une architecture originale, difficile à bien définir, dans laquelle il entre des éléments empruntés aux styles existant déjà, et qui pourtant, nous le vérifierons bientôt à Pise, produit des résultats merveilleux.

Le XIIIe siècle est encore plus remarquable que le XIIe. L'œuvre du moyen âge y apparaît dans toute sa grandeur. Car on ne méprise plus le moyen âge comme autrefois ; mieux connu, il est plus justement apprécié par les esprits impartiaux. Epoque de mouvement et souvent de tumulte, son agitation est féconde. Elle engendre la liberté politique, et les républiques italiennes s'établissent définitivement. La grande figure d'Innocent III domine toutes les figures contemporaines illustres. Grâce à l'énergie de ce pontife, gardien vigilant de la foi, l'unité de la croyance est maintenue. Saint Dominique et ses frères prêcheurs, saint François et ses frères mendiants l'aident dans cette tâche. Zélateur de toutes les bonnes choses, Innocent ranime le goût de l'étude, et les écoles se multiplient. L'architecture de ce temps glorieux est également glorieuse. C'est la belle architecture gothique, inaugurée au siècle précédent, savante et raffinée comme la science des sages d'alors, enthousiaste comme l'âme des chevaliers, sainte comme la vie des pénitents et des moines. Mais ce n'est pas en Italie qu'elle trouve où s'épanouir. Chose singulière ! c'est aux froides imaginations des peuples du Nord que plaît ce style. Les Italiens l'acceptent ou plutôt le subissent, mais ils le modifient conformément à leur goût et créent un style composite beau d'une autre beauté que le style régulier, et dont les cathédrales d'Assise et de Sienne nous offriront d'intéressants modèles. La mosaïque décorative jette son plus vif éclat : Torriti égale, s'il ne les surpasse, les Giunta de Pise, les Guido et les Ugolino de Sienne, les Cimabué de Florence. Ceux-ci peignent à fresque, et entre leurs mains la peinture proprement

dite, qui bientôt va remplacer la mosaïque, débute. L'honneur d'avoir régénéré la sculpture appartient encore à ce siècle. Nicolas et Jean de Pise, Arnolfo del Cambio décorent eux-mêmes les églises qu'ils bâtissent et inaugurent l'art sculptural moderne.

L'agitation féconde continue pendant le XIV^e siècle. De puissants génies se manifestent, et des œuvres de premier ordre sont créées. Dante, Pétrarque, Boccace, Giotto illustrent les lettres ou les arts. Les grandes cathédrales s'achèvent ; le dôme de Milan, le Campo Santo de Pise sont construits. La peinture à fresque remplace à peu près définitivement la mosaïque. Giotto porte l'art pictural à une hauteur qui, sous certains rapports, ne sera guère dépassée. Dante écrit son immortel poème.

Giotto et ses disciples avaient compris la mission civilisatrice et morale de l'artiste, et deviné la prééminence de l'idée dans toute représentation. Mais il y avait d'autres qualités à acquérir ; il restait à développer des sciences en germe seulement chez le vieux maître, celles de la composition, du dessin, du modelé, de la couleur, etc. Les giottistes n'eurent pas, généralement, les capacités qu'exigeait une telle entreprise. Aussi fut-elle le partage des quattrocentistes. Travailleurs patients et zélés, les quattrocentistes découvrirent successivement les divers secrets de leur métier et eurent, en outre, parfois, dans la conception, des inspirations de génie. De sorte que, arrivés au terme de leur carrière, ils livrèrent à leurs élèves, les artistes du XVI^e siècle, un art en possession de tous ses moyens. Alors l'art s'éleva au plus haut sommet; après quoi, selon la loi fatale, il retomba.

Cette réflexion n'est entièrement juste qu'appliquée aux peintres; elle est juste en partie seulement appliquée aux sculpteurs ; elle ne l'est nullement en ce qui regarde les architectes. Les sculpteurs du XV^e siècle surpassèrent ceux du XVI^e, hormis un seul. Quant aux architectes et du XV^e et du XVI^e siècle, s'ils eurent plus d'instruction, ils se montrèrent moins bien inspirés que leurs confrères des temps antérieurs, en architecture religieuse s'entend.

Mais les diverses et importantes questions que soulèvent la marche progressive et l'épanouissement de l'art pendant ces

deux glorieuses époques ne peuvent être traitées qu'en présence des œuvres elles-mêmes. Or, ces œuvres sont innombrables; elles constituent l'art italien entier, ou peu s'en faut. Indiquer en quelques mots ce qu'il est nécessaire de savoir serait insuffisant; expliquer toutes choses avec les développements que la matière mérite, c'est précisément l'objet principal que l'on se propose dans le récit du présent voyage.

De Monte-Carlo à Gênes.

Le 16.

De Monte-Carlo à Vintimille le trajet est court. A Vintimille nous saluons l'Italie, *magna parens rerum*, *magna virûm*. Nous voici donc en Italie, et notre rêve est au moment de se réaliser; notre amour du beau va trouver son aliment; l'héritière des nations va nous découvrir ses trésors; les œuvres, à nous inconnues, du génie antique vont enfin apparaître à nos yeux, en même temps que celles du génie moderne. Car, nous le savons, grâce à l'Italie le fil de la civilisation n'a pas été rompu, le présent se renoue au passé, les traditions de l'art et les idées d'autrefois se sont conservées ; grâce à l'Italie les biens acquis n'ont pas été perdus, et l'humanité n'a pas eu à recommencer, nouvelle Pénélope, un éternel travail.

La Providence a préparé la presqu'île italienne pour qu'elle fût le musée de choses aussi précieuses et aussi belles, et un théâtre digne des faits remarquables qui devaient s'y dérouler. Le chemin qui y mène a été, comme elle, admirablement disposé. En Provence déjà, mais surtout depuis Nice et jusqu'à Gênes, les Alpes, puis l'Apennin qui leur succède, s'abaissent par degrés du côté de la mer et, arrivés près du rivage, finissent brusquement en pentes escarpées. Bien que devenues plus humbles, les montagnes ont conservé leur caractère sauvage et forment au dernier plan un horizon sévère. La seule végétation qu'elles portent, c'est celle qui pare les hauts sommets, des forêts

de sapins, de pins et de mélèzes. Plus bas croissent les châtaigniers. On devine, à leur apparition, le voisinage de l'habitation des hommes. Mais où les hommes préfèrent habiter, c'est dans la région délicieuse qui s'étend au bord de la mer et que traverse la voie ferrée.

Cette région, mille fois on l'a décrite, et mille fois encore on la décrira. Elle offre une suite ininterrompue de vergers et de jardins dans lesquels les arbres utiles se mêlent aux arbres d'agrément : l'olivier, la vigne, le citronnier, l'oranger, le figuier, l'eucalyptus, au tamarix, au laurier-rose, à l'aloès, au palmier, au jasmin. Le littoral dessine une ligne sinueuse dont les molles courbures se succèdent et forment des anses gracieuses alternant avec de petits caps, au relief à peine indiqué, ou avec de hauts promontoires. Le long des courbes et sur les caps s'étalent, au milieu de la verdure et des fleurs, de jolies maisons et d'élégantes villas ; sur les promontoires se dressent fréquemment de plus altières constructions : vieilles tours féodales ou châteaux forts, vestiges d'une puissance déchue et d'une gloire passée, poétiques souvenirs, pittoresque décor. Le plus souvent, à une faible distance du promontoire, un îlot sauvage, aux parois rocheuses et abruptes, surgit du sein des eaux.

Le chemin de fer tantôt, à l'exemple des montagnes, s'approche tout près du rivage, puis vivement s'en écarte ; tantôt se développe à l'air libre, et le train glisse parmi les vergers, ou les champs, ou les plaines, roule sur des chaussées ou sur des grèves ; tantôt il franchit un ravin au lit formé de blancs cailloux où coule un ruisseau ; mais on devine à la largeur et à la profondeur du ravin que parfois le ruisseau se change en torrent redoutable ; tantôt enfin il se taille un passage dans la pierre vive et, rencontrant un de ces promontoires audacieux dont j'ai parlé, s'élance, perce le roc, entre dans le tunnel qu'il a creusé, puis en sort fièrement et poursuit tranquillement sa route.

De nombreuses villes et bourgades : Menton, Bordighera, San Remo, Port-Maurice, Savone, passent devant nous en une vision qui fuit ; à peine nos yeux éblouis ont-ils le temps de les entrevoir. Bourgades et villes sont assises, soit au sommet et sur

les pentes d'une colline, dernière ramification des montagnes dont les racines se perdent sous les eaux, soit au pied de la colline, ou sur le sable fin d'une baie abritée des vents.

L'aspect du paysage change à chaque instant : les champs cultivés succèdent aux vergers, les vertes prairies aux champs, les chantiers maritimes aux cités industrielles, les petits ports et les flottilles aux établissements balnéaires, les maisonnettes des pauvres pêcheurs aux châteaux des riches.

Le ciel était pur et le soleil brillait au moment de notre départ. Nous n'avions pas encore parcouru la moitié de notre chemin que des vapeurs s'élevèrent de la mer, s'amassèrent et bientôt formèrent des nuages. Insensiblement la lumière pâlit, le ciel s'assombrit, l'horison se rétrécit et une pluie fine tomba. — Elle tombe encore actuellement, alors que, profitant d'un arrêt du train, je note mes impressions, et notre beau spectacle est gâté : à notre gauche les cimes et les pentes sauvages, à notre droite la ligne onduleuse des golfes, les caps, les îles et les sites lointains, voilés par la brume, ne se montrent plus que comme des formes vagues. — Parfois la pluie redouble ; les vitres du wagon se couvrent d'une épaisse buée ; toutes choses au dehors nous sont cachées ; seule la voix de la mer, ou furieuse ou plaintive, selon que le vent s'irrite, ou s'apaise, nous rappelle le lieu où nous sommes. — Puis soudain le calme renaît, l'air s'éclaircit, les nuées s'élèvent et fuient vers les montagnes. Un rayon de soleil luit, et tandis que la côte reste plongée dans l'ombre, effet charmant de clair-obscur, le vaste golfe tout entier s'illumine et, là-bas, à son extrémité, les blanches maisons de Gênes nous apparaissent.

Mais ce ne fut là encore qu'une courte vision. De nouveau le temps redevint mauvais, et quand les pauvres voyageurs débarquèrent à Gênes, ils étaient complètement transis.

II. — GÊNES. — PISE

Pourquoi Gênes est inférieure aux autres cités italiennes comme foyer artistique. — L'Ecole génoise. — Promenade à l'intérieur de la ville. — Les palais de marbre. — Promenade hors de la ville. — Le Campo Santo.

Le 17.

A Gênes nous sommes en Italie, mais non pas encore dans la vraie patrie des beaux-arts. Pourquoi cette grande cité est-elle une exception parmi les cités ses sœurs? Les érudits en découvrent facilement la cause. Ils allèguent l'absence à Gênes des sources inspiratrices souveraines: tendances fortement spiritualistes, foi religieuse vive, patriotisme pur. Ils y ajoutent le manque de Mécènes enthousiastes et éclairés et de modèles parfaits, comme en eurent Rome et Florence. Prises à part, ces raisons ont de la valeur. Toutefois il est injuste de refuser aux Génois la foi religieuse et le patriotisme. De nombreux monuments témoignent qu'ils possédèrent la première de ces vertus, et il n'y a qu'à lire leur histoire pour s'assurer que la seconde ne leur fut pas étrangère. On accuse leur instabilité politique, leurs révolutions perpétuelles. N'en fut-il pas de même chez les diverses républiques contemporaines? En réalité, la cause la plus efficace de l'infériorité des Génois dans les arts, c'est que leur idéal fut autre que l'idéal artistique.

Le sens esthétique, de même qu'il peut être le partage d'un peuple entier, témoin le peuple grec, le peuple florentin, peut manquer à tout un peuple. N'en avons-nous pas l'exemple de

nos jours dans les Anglais et les Américains? (Ceci soit dit sans offenser ces gens, bien conformés d'ailleurs sous tous les autres rapports.) Les Anglais et les Américains, comme jadis les Romains, ont autre chose à faire en ce monde que de l'esthétique. Ils ont à vaquer au commerce et à l'industrie, et certes ce rôle, s'il n'est pas le plus noble, ne mérite pas le dédain; son importance équivaut à de la grandeur. L'industrie et le commerce sont de précieux, d'indispensables éléments de civilisation, et ceux qui ont reçu la tâche de s'y livrer concourent efficacement au grand œuvre de l'humanité. Si Gênes ne compte parmi ses fils, légitimes ou d'adoption, comme Venise sa rivale, ni un Bellini, ni un Titien, elle se glorifie d'avoir donné le jour à Christophe Colomb.

Et, toutefois, remarquez l'étonnante fécondité de la terre italienne : même en ce sol ingrat de la côte ligurienne, quelques rejets de l'arbre des arts ont poussé.

Comme les autres contrées d'Italie, celle-ci eut à l'origine ses peintres indigènes, peintres inexpérimentés. S'il reste quelque chose de leurs œuvres, de tels vestiges n'intéressent que les archéologues. Mais Gênes ne participa nullement au grand mouvement rénovateur du xve siècle; les artistes, dont on constate alors la présence en cette ville, étaient des étrangers venus de Flandre et d'Allemagne. Il faut arriver au xvie siècle et au moment où les grands maîtres ont disparu, où le génie artistique est épuisé, pour voir l'art se fixer à Gênes et une école s'y fonder, si l'on peut appeler école un groupe de peintres qui vécurent dans le même temps ou en des temps rapprochés, mais sans avoir rien de commun. Le caractère d'une école, c'est de posséder un idéal, un corps de doctrine et des procédés qui lui soient propres ; or, tel n'est pas le cas de la prétendue école génoise.

Elle eut pour fondateur un étranger, Perino del Vaga, qui avait quitté Rome après le sac de 1527. Cet artiste procédait non de lui-même, mais de Raphaël dont il reproduisait, dans la mesure de ses capacités, le style, la manière et les compositions. Ses disciples, à leur tour, procédèrent de lui. Le plus célèbre d'entre eux, Luca Cambiaso, nous montre ce qui résulte de

l'enseignement d'un maître sans originalité et sans inspiration, suivi par des élèves dépourvus également d'instincts sûrs et d'initiative ; enseignement qui consistait en grande partie, comme plus tard celui des Carrache, à substituer l'imitation des œuvres parfaites à celle de la nature. Se conformant à ces préceptes, Luca Cambiaso, outre Raphaël et le Vaga, étudia Mantegna, Pordenone, Tintoret et aussi Michel-Ange. Il prit à chacun d'eux ce qu'il put de leurs qualités particulières, et d'éléments hétérogènes se composa un style dans lequel, selon le modèle, le dessin se montre tantôt vigoureux tantôt relâché et de peu de relief; le grandiose de Michel-Ange y devient de l'enflure; la grâce de Raphaël, du maniérisme; le coloris du Tintoret, par contre, est assez bien imité, les lumières et les ombres étant, comme chez Tintoret, fort accentuées. Ce que Luca retint surtout de ce dernier, ce fut sa méthode expéditive : il peignait avec une promptitude extrême et des deux mains à la fois.

On cite encore parmi les membres du groupe génois : Paggi, qui travailla la plupart du temps à Florence et se distingua comme dessinateur; Strozzi, habile coloriste, sectateur du réaliste Michel-Ange de Caravage; Castiglione, qui s'inspira de Van Dyck et de Rubens quant à la manière, et, quant aux compositions, des peintres paysagistes ou d'intérieurs hollandais et flamands, mais sans approcher de ses modèles.

Les œuvres de ces artistes se voient dans les nombreuses galeries particulières de Gênes. Elles s'y trouvent en compagnie d'œuvres plus remarquables dues aux artistes étrangers appelés jadis par les nobles pour décorer leurs palais. De leur côté, les églises renferment quelques spécimens des unes et des autres. Nous nous empressons, dans une course rapide à travers la ville, d'aller à leur recherche. Mais nous sommes déçus : à Sant'-Ambrogio, à San Lorenzo, la cathédrale, à Santa Maria in Carignano, partout, durant le carême, les tableaux d'autels sont soigneusement voilés. Impossibilité donc, pour le moment, de faire connaissance avec les peintres indigènes. Nous nous en consolons en pensant que la faveur qui nous est aujourd'hui refusée nous sera sans aucun doute accordée plus tard

quand nous visiterons les importantes galeries de Rome et de Florence.

La réputation des palais de marbre qui illustrent les anciennes *vie Nuova* et *Nuovissima*, aujourd'hui *vie Garibaldi* et *Cairoli*, nous attire dans ces rues aux noms patriotiques. Nous nous mettons en mesure de contempler avec l'attention qu'ils méritent des monuments qui font l'orgueil des Génois. La chose n'est pas facile, à cause du passage incessant des omnibus et autres véhicules, et de l'étroitesse de la voie. Il faut que le malheureux touriste soit constamment aux aguets, s'il ne veut pas être écrasé sous les roues des voitures ou broyé contre la muraille. D'autre part, la hauteur des constructions et l'impossibilité de se reculer assez loin pour trouver un lieu d'observation convenable, s'opposent à ce que sa vue embrasse entièrement l'objet qu'il considère. Placé trop près de l'édifice, il le voit sous un aspect singulier, de bas en haut; les lois de la perspective sont changées et il n'y comprend plus rien. Les détails et les menus reliefs disparaissent. Il ne reste d'apparent que les reliefs très accentués. Il remarque alors qu'avec intention sans doute, ils sont nombreux et forment la partie principale de la décoration.

Le style de ces palais est celui dit de la Renaissance; expression beaucoup trop vague et qu'il faudrait expliquer. Qu'il suffise pour le moment de rappeler que tous les architectes de la Renaissance eurent les yeux fixés sur l'architecture antique classique, non pour l'imiter servilement, comme on l'a fait souvent après eux, mais pour en combiner les éléments d'une manière diverse et selon leurs idées particulières; de sorte qu'il n'y a pas de l'époque de la Renaissance un type unique de monuments. Les connaisseurs distinguent à première vue si tel édifice est l'œuvre d'un architecte-peintre, ou d'un architecte-sculpteur, ou d'un architecte simplement architecte, car nous savons que beaucoup d'artistes de cette heureuse époque excellèrent dans les différentes branches de l'art. On devine que chaque constructeur s'est souvenu de son art spécial et en a mis quelque chose dans sa construction. Les palais élevés par Raphaël présentent dans les lignes, les profils et les ornements l'harmonie, la douceur et la grâce que l'on admire en ses tableaux. Tout ce

qu'a édifié Michel-Ange se distingue également par son rhytme, mais offre à l'œil des formes plus saillantes, plus mouvementées, vivantes et énergiques, comme ses formes sculptées. Rien d'extraordinaire donc que l'auteur des palais génois, Galeas Alessi, ait appliqué les principes de l'architecte-statuaire son maître.

Aussi le type le plus fréquent est-il le type aux ressauts hardis : porte d'entrée monumentale, surmontée de statues ; fenêtres à tabernacle, c'est-à-dire encadrées de piliers ou de pilastres et couronnées d'un fronton, tantôt triangulaire, tantôt arrondi ; balcons simples ou ajourés, moulures et sculptures nombreuses, corniches énormes surplombant fortement ; — la corniche, voilà l'élément le plus important de ce type.

Certaines façades — nous ne considérons en ces palais que les parties extérieures, ce qui a été fait pour le public et seul se présente à lui, ce qui seul entre dans la décoration générale de la cité — certaines façades sont ornées de reliefs moins nombreux et moins puissants. Leur style se rapproche du gracieux style florentin du xvie siècle. Chez d'autres, la peinture remplace la sculpture : des fresques aux trois quarts effacées en constituent l'ornement principal.

La matière employée par les constructeurs est précieuse : c'est le marbre. Parfois, idée singulière, on l'a peint en rouge ou recouvert de dessins en grisaille, au lieu de lui laisser sa pureté native et d'abandonner à la nature et au temps le soin de le parer. L'appareil, à son tour, contribue à l'embellissement de l'œuvre. Il consiste en bossages plus ou moins saillants et d'un bel effet, en larges pierres taillées en biseau ou à pointes de diamant.

On admire avec quel art Alessi et ses émules ont su tirer parti de la mauvaise disposition des lieux, formés de terrains en pente escarpée, et de leur exiguïté. S'ils ont vaincu ces difficultés et habilement changé des défauts en heureux avantages, ils n'ont pu éviter un inconvénient : on ne peut, comme nous l'avons dit, saisir l'ensemble de leur édifice, de manière à ce que le plan général et le rapport des parties entre elles fussent compris. Je pense que l'architecte l'avait prévu, et c'est pourquoi il a donné

à certains détails, préférablement à d'autres, un développement inusité qui, dans les cas ordinaires, nuirait à l'harmonie. Il a tout calculé pour que son architecture, vue de près et de bas en haut, produisît un effet particulier, étrange, émouvant. C'est la nuit surtout que cet effet se remarque, alors que les formes sont éclairées par en bas et que, dans le haut, le hardi couronnement s'avance et se détache sur le fond sombre du ciel. L'imagination du contemplateur s'inquiète. Il lui semble, à la lueur vacillante des reverbères, que ces formes s'animent et se meuvent. Les souvenirs des temps et des hommes que les noms des palais rappellent se présentent à son esprit, et à la sensation qu'excite en lui le fantastique spectacle se joint le sentiment de puissance, de grandeur, de gloire disparues.

Ce sentiment et cette sensation, ce n'est que dans la rue autrefois rue Neuve qu'on les éprouve ; les palais y ont conservé leur air aristocratique. Mais ceux de la rue Cairoli sont bien déchus : on les a transformés en *alberghi*, en vulgaires hôtels à l'usage du premier venu.

On ne peut quitter Gênes sans avoir vu son fameux Campo Santo. La visite en est vivement recommandée aux amateurs de belles choses et à ceux qui désirent savoir à quoi s'en tenir sur la sculpture italienne actuelle, en général, et, en particulier, sur la sculpture funéraire. — Le temps est beau ; le véhicule, c'est le démocratique omnibus, marche lentement. Ces conditions permettent au touriste d'admirer à son aise la cité ligurienne, gracieusement assise sur les pentes de la montagne, son golfe immense, ses alentours pittoresques, et la ligne onduleuse et formidable de murs et de forts qui couronnent les hauteurs environnantes et la protègent. Mais ce qui l'étonne bien davantage, c'est le champ du repos et ses monuments magnifiques. Il s'aperçoit que Carrare n'est pas loin : tout ce qu'il regarde est marbre. Sous d'interminables portiques de marbre, pendant des heures, il se promène, passant entre un double rang de mausolées de marbre ornés de statues de marbre. Elles représentent, non pas ceux qui ont quitté cette vallée de larmes, mais ceux qui y sont encore et se portent bien ; beaux personnages que tout à l'heure, peut-être, le touriste rencontrera dans la rue, en chair et en os. Leur

attitude est noble et touchante, et surtout leur mise est soignée : tête des messieurs artistement peignée et frisée; des gants ; le chapeau mou cède à la main qui le presse ; habit à la dernière mode. Mais les dames! les dames! c'est beaucoup mieux encore. La souplesse des étoffes, la trame des tissus, le moiré de la soie, la douceur du satin, la finesse du cachemire, le dessin des broderies sont rendus d'une manière admirable. Ici véritablement l'art triomphe et vainc la nature. Le promeneur émerveillé ne peut résister à la tentation de noter quelques-unes de ses impressions.

Des fastueux tombeaux qui peuplent le cimetière génois, les uns, ceux des gens simples, ont pour unique ou principal motif l'effigie en bas-relief de l'épouse inconsolable ou de l'inconsolable époux, effigie à laquelle, quelquefois seulement, est joint le buste de la défunte ou du défunt. Mais les autres, ceux des riches, ont des statues, de grandes statues, une ou plusieurs, et jusqu'à des groupes compliqués de statues dans lesquels les images réelles se mêlent aux images idéales. Les premières sont d'un naturalisme parfait ; car, plus encore que chez nous, le pur réalisme fleurit en Italie. Non moins réaliste est la conception.

« *Dio di misericordia, accogli nel pietoso tuo seno l'anima di Antonietta....* » : l'âme d'Antoinette est une jeune femme aux formes massives, qui n'a rien du pur esprit, et le Dieu de miséricorde, qui l'a accueillie et la tient entre ses bras, succombe sous le poids.

L'épouse de Giuseppe X... offre le spécimen de la dame magnifiquement parée et coiffée. Un ange lui montre le ciel où, plus tard, le plus tard possible assurément, elle ira rejoindre son bien-aimé.

Devant la porte d'un sépulcre une autre belle dame penche la tête et écoute; elle écoute pour entendre si le cher époux, réveillé de son sommeil, répond à ses tendres appels. C'est une imagination raffinée, mais pas plus ridicule, en somme, que la plupart de celles dont les artistes s'inspirent en pareil cas. Seulement, la toilette recherchée de l'éplorée, son voile de fine dentelle, sa robe de satin qu'elle relève avec grâce, ses manchettes élégantes, son jupon brodé et le bout du petit pied qu'elle montre, pro-

duisent le contraire de l'effet voulu : portant l'esprit à la gaîté, ce spectacle amène le sourire sur les lèvres.

Parfois l'idée païenne se fait jour, ce qui n'étonnera pas de la part d'un peuple qui a toujours plus ou moins conservé le culte des choses antiques. Une somptueuse architecture avec colonnes, sculptures et peintures représentant, celles-ci, *la Foi* en compagnie d'Amours qui s'embrassent, a pour motif principal une chambre funéraire dont l'entrée est grillée. A travers la grille on aperçoit un petit enfant jouant avec des fleurs.

D'autres fois, l'idée exprimée est touchante; c'est qu'alors elle est vraie, c'est-à-dire religieuse. Une jeune fille de dix-sept ans douée, cela va sans dire, de la plus grande beauté et de toutes les vertus, est représentée sur son lit de mort. Auprès d'elle, on a répandu des fleurs, gracieuses comme elle. La jeune fille allait se marier quand la mort vint tout à coup la chercher. Son bon ange, sous les traits d'une vierge charmante couronnée de roses, debout à côté d'elle, lui présente une croix que la douce enfant, avec résignation, accepte et prend dans sa main — Une sincère émotion pénètre l'âme du spectateur.

Voici qui fait aussi une heureuse diversion : deux sveltes figures s'envolent et montent dans les airs ; c'est l'ange du Seigneur qui emporte au ciel une jeune fille, sa sœur, aux traits transfigurés.

Mais ce sont là des exceptions. En général, le sujet varie peu : c'est la dernière scène du dernier acte de la vie, ou, plus ordinairement, la visite du survivant au tombeau du disparu. Alors la statue du survivant se dresse dans une attitude désolée, avec des gestes dramatiques qui expriment, soit un désespoir profond, soit une religieuse espérance ; sentiments contre lesquels protestent le calme du visage, que la douleur a soin de ne pas déformer, et le luxe inconvenant du costume. Quant au héros lui-même, au pauvre héros du drame, il est relégué à l'arrière-plan, lui et son image. S'il obtient quelquefois les honneurs d'une statue, le plus souvent on ne lui accorde qu'un simple buste, ou même qu'un modeste médaillon.

De cette exhibition sans cesse répétée, du matérialisme de la forme et de la recherche, de la bizarrerie ou de l'insignifiance de

la conception, on se fatigue à la longue. Ces innombrables belles dames avec leurs falbalas, ces beaux messieurs avec leurs habits de cérémonie protégés par des pardessus, et qui ont aux doigts de vrais anneaux d'or ornés de vrais (ou de faux) brillants, finissent par lasser. La lassitude va jusqu'à la répulsion quand surgit tout à coup devant vous un blanc fantôme en parure de bal, ou un moine sordide en robe rapiécée, au visage émacié, copiés photographiquement l'un et l'autre sur nature.

De Gênes à Pise. — Constitution physique et aspect pittoresque de l'Italie. — La Rivière du Levant.

Le 18.

La nature, avons-nous dit dans notre dernier soliloque, semble avoir disposé l'Italie de telle sorte qu'elle pût remplir facilement et dignement sa mission providentielle. Sa constitution physique, avant que les habitants ou les circonstances aient modifié le sol, la rendait propre à se suffire à elle-même. Cette contrée renferme, en effet, de grandes montagnes et de vastes plaines, de fertiles vallées et d'importants cours d'eau. La mer l'environne presque entièrement. Terre hospitalière placée entre l'Asie et l'Europe pour unir ces deux mondes, elle offre, comme la Grèce, au levant, au couchant et au midi, des plages abordables aux navires et des ports sûrs. Son climat est tempéré, son ciel serein. De tout temps ses habitants ont eu en partage une intelligence vive, une facilité extrême à concevoir et à exécuter ce qu'ils ont conçu. Les mœurs, généralement, y sont douces. Tout donc est fait pour attirer l'étranger en cet heureux pays. Ce n'est pas qu'à ces bonnes qualités ne s'en mêlent quelques mauvaises : la terre a ses inconvénients, les hommes leurs défauts ; nulle contrée, nul peuple n'est irréprochable.

Deux éléments concourent à la beauté physique de l'Italie : une longue ligne de rives maritimes et une suite presque ininterrompue de montagnes. La Méditerranée d'un côté, l'Adriatique de l'autre, la baignent, et l'Apennin d'un bout à l'autre la par-

court. Tantôt il s'élève, tantôt il s'abaisse; tantôt il se resserre en un seul massif, tantôt il s'épanouit et étend, à droite et à gauche, de nombreux rameaux dont la hauteur peu à peu décroît et qui finissent en collines. D'une telle configuration résulte, on le prévoit, de magnifiques points de vue, d'immenses horizons et des paysages que les peintres indigènes ont reproduits avec amour, les donnant pour fond à leurs tableaux. De ces paysages l'aspect change en même temps que change la forme de l'Apennin lui-même.

Ce qu'est l'Apennin à son origine et ce qu'y sont les paysages, nous l'avons vu dans notre trajet de Monte-Carlo à Gênes. Le passage des Alpes à l'Apennin est si peu distinct que les géographes, non plus que les géologues, ne savent indiquer où finit un système, où commence l'autre. Nous avons remarqué qu'en cette première région on ne jouit pas d'un vaste panorama du côté de la montagne, car on chemine sur des versants fortement inclinés, et les sommets, s'étageant et fuyant en perspective, échappent au regard. Mais, en revanche, du côté de la mer le coup d'œil est ravissant.

Il en est de même au delà de Gênes, dans l'endroit où nous sommes. Au commencement, la Rivière du Levant semble la continuation de celle du Couchant, et pendant un certain temps l'Apennin ligure s'étend parallèlement au littoral, tout près du bord de la mer. Mais alors, si l'on ne sent pas naître en soi les pensées graves que suscite l'aspect des montagnes s'élevant dans les cieux, on goûte le charme que déterminent l'union de la montagne et de la mer, le contraste harmonieux des paysages maritimes et des paysages terrestres. D'un côté la plaine liquide sans limites, agitée puis tranquille, sombre puis lumineuse, offre l'image des changements de la vie, et la ligne indécise et lointaine de l'horizon, celle de l'infini qui, dans le temps et dans l'espace, succède à la vie. Si les sentiments qu'inspire la vue du côté opposé sont d'un ordre moins élevé, ils sont plus intimes, plus vifs et d'un attrait aussi puissant. Ces sentiments, ou plutôt ces sensations, nous les avons ressenties et décrites il y a quelques jours; le même spectacle que celui que nous avons sous les yeux les occasionnait. Sur cette Rivière-ci, comme sur

l'autre, les rudes contreforts des monts, les pentes escarpées alternent avec les terres fertiles ; les vergers d'orangers et de citronniers mêlés de palmiers, les jardins pleins de fruits et de fleurs, avec les falaises et les caps rocheux ; les villas avec les villes ; les chantiers, les petits ports, les navires, avec les établissements balnéaires et les casinos. Toutefois l'apparence des lieux diffère quelque peu. Il semble que les montagnes ont ici un air plus sauvage, que la végétation est moins luxuriante, que les courbures du rivage sont moins suaves. Une étroite bande de terre seulement sépare l'Apennin de la Méditerranée. A chaque instant elle est interrompue par un contrefort qui s'avance jusque dans la mer et qu'il a fallu tailler pour établir la voie. Aussi de Gênes à Chiavari, de Chiavari à la Spezzia, d'innombrables tunnels empêchent-ils la vue et gâtent-ils le beau panorama. A de trop rares intervalles une échappée s'ouvre sur la Méditerranée, et un lambeau du lac d'azur apparaît. Tous mes voisins alors, d'un même élan, se lèvent et regardent. Mes voisins, bien sûr, font partie de ces gens qu'animent les hautes pensées dont je parlais tout à l'heure, et qui, aux idées particulières, plus humbles, préfèrent les idées générales, plus sublimes. Ils ont raison. La mer est une enchanteresse aux séductions de laquelle difficilement on résiste, et je ne sais pourquoi je ne fais pas comme eux, pourquoi je tourne la tête du côté opposé, le côté des montagnes. Ah ! c'est que je les aime, les chères montagnes de l'Apennin, compagnes fidèles qui pendant tout le cours de notre voyage ne nous quitteront guère, et s'offriront à nous sous tous leurs aspects, tantôt riantes, tantôt sévères, toujours aimables, toujours charmantes.

Au delà de la Spezzia elles s'écartent brusquement de nous. L'Apennin ligure court à travers la péninsule au-devant de l'Apennin toscan. Les monts de Luni et de Massa Carrara le remplacent. Cette petite chaîne, reprenant le chemin abandonné par la chaîne principale, se prolonge comme elle dans le sens du rivage et s'interpose entre le massif central et nous. Les nouvelles montagnes placées ainsi en avant de leurs sœurs, à la distance qui convient, s'arrondissent en vastes hémicycles, tandis que leurs sœurs s'étagent derrière elles, et toutes ensemble forment

un amphithéâtre que l'œil embrasse avec complaisance, aussi longtemps que la marche rapide du train le permet; — jusqu'à ce que, se séparant les unes des autres, les unes et les autres s'enfuient loin de nous, courant et bondissant comme les brebis d'un troupeau géant. Emus par les attraits et les joyeux ébats de ces filles de la terre, mes voisins ont laissé là la mer, qui, du reste, la première les a quittés, et, dans un recueillement muet, avec moi les contemplent.

Voilà le premier type des montagnes d'Italie qui se présente à nous. Celles-ci n'ont pas la figure austère des Alpes, ni leurs rocs sauvages, ni leurs aiguilles élancées, ni leurs pentes droites, ni leurs précipices, non plus que leurs sombres et romantiques forêts. Toutefois elles ne sont pas dépourvues de majesté; mais à la majesté elles unissent la grâce. Tel est le caractère qui les distingue. Du point mobile d'où nous regardons le mobile tableau, à l'arrière-plan se dressent les hautes cimes couvertes de neige; au second plan, en avant, s'étend une ligne de monts plus humbles, de couleur foncée, aux flancs nus; et plus bas, tout près de nous, au premier plan, s'étalent de tous côtés les collines plantées d'oliviers, vertes et gaies, qui portent les villages et les villes. Cimes, monts et collines sont voilés par la brume qui, depuis notre départ de Gênes, remplit l'atmosphère, et leurs belles formes transparaissent vaguement; mais une teinte bleuâtre, d'une douceur extrême, recouvre tout le tableau. Que seraient formes et couleurs, pensons-nous, si l'air avait sa pureté ordinaire, et si, à cette heure où le soleil se couche, l'éclatante lumière du Midi resplendissait?

Maintenant nous traversons une pittoresque forêt de pins maritimes; elle nous indique que la mer s'est rapprochée de nous. Vient ensuite une vaste plaine où l'eau dort sur le sol imperméable : c'est le commencement de la Maremme toscane. Bientôt les monts pisans se dessinent. Ils n'appartiennent pas au système de l'Apennin. Ce sont des collines, jadis maritimes, d'anciennes îles préhistoriques, disent les géologues, que les convulsions du globe ont soudées au continent, de sorte que la plaine marécageuse sur laquelle roule notre train est tout entière formée d'alluvions; à une époque qui n'est pas très éloignée, la

mer en occupait la place, et, dans les parages où nous sommes, se trouvait le port d'où partaient jadis, pour combattre les infidèles, et où revenaient victorieuses les flottes de l'illustre république pisane. Mais que nous importent les soulèvements et les alluvions, la géologie et les géologues ! Voici quelque chose qui beaucoup plus nous intéresse : voici une ville qui se dessine à l'horizon ; voici que peu à peu les maisons de cette ville deviennent distinctes ; voici que soudainement, à notre gauche, apparaissent puis disparaissent des édifices dont l'image est gravée dans notre mémoire et dans notre cœur : un baptistère, un campanile, un dôme. Ces édifices sont ceux dont Pise est fière. Nous sommes à Pise.

PISE. — Première visite aux monuments.

Avant la nuit, pendant qu'il reste encore assez de clarté, vite, un premier coup d'œil aux célèbres monuments.

Hors de la ville, dans un coin désert, loin du bruit, au milieu d'un pré où fleurissent les pâquerettes, et dont le pied des passants respecte le vert gazon, seules, sans l'entourage étouffant des habitations des hommes, se serrent les unes contre les autres, comme avec amour et pour se prêter un mutuel appui, ces belles créatures de pierre que l'on nomme le Dôme, le Campanile, le Baptistère et le Campo Santo. C'est avec raison qu'on les a mises là et que toutes les générations ont respecté leur solitude; car, au ravissement que leur perfection fait naître dans l'âme de celui qui les contemple, se mêle ainsi un doux sentiment de mélancolie. Rien ne gêne ni ne distrait le regard ; nul voisinage choquant ne vient, en y ajoutant la sienne, enlaidir leur image et amoindrir l'impression; leurs formes libres se dessinent avec pureté sur le fond lumineux du ciel ; leurs gracieux ornements, tous les détails délicats de leur architecture, se détachent nettement et caressent la vue.

Ni notre œil ni notre esprit n'étaient préparés à une telle

vision. Aussi notre premier mouvement est-il la surprise, et le sentiment que nous éprouvons ne peut-il s'exprimer que par des exclamations. Cette multiplicité de lignes si correctes qui se coupent ou s'accompagnent, cette profusion d'ornements où pourtant rien n'est confus, ce nombre incalculable de figures de toutes sortes si parfaites à la fois et si bien ordonnées, le ton si doux des marbres, dont le temps a amorti la blancheur en la dorant, nous réjouissent, et nous passons alternativement, indéfiniment et sans nous lasser, de la contemplation de l'ensemble à la contemplation individuelle de ces œuvres merveilleuses.

Au milieu du groupe, reine glorieuse entourée de sa cour, se dresse la cathédrale. Telle qu'une reine, en effet, elle est parée. Sa parure, elle l'a empruntée à la noble architecture antique : portiques, frontons, acrotères, statues, faîtières ornées des temples grecs ont été habilement combinés avec les arcades des basiliques romaines et la coupole des églises byzantines. Sur deux, trois ou cinq rangs, colonnes et pilastres reliés par des arcs se déroulent autour d'elle en une élégante garniture et composent son riche vêtement. Pureté des profils, harmonie des lignes, grâce des formes, éclat des couleurs, elle réunit tous les attraits. Image de la jeunesse et de la virginité, elle pourrait s'appeler le Parthénon chrétien.

Habillé du même vêtement, plus riche encore peut-être, près d'elle s'élève son joli campanile, mais il se tient bizarrement et fâcheusement incliné ; on voudrait pouvoir le redresser.

En face du portique de la cathédrale a été construit le baptistère. Sa masse puissante donne à ce dôme colossal un air de majesté, grâce auquel il attire tout d'abord l'attention, que retient aussitôt et pendant longtemps sa magnifique décoration assortie à celle de sa voisine. Si le regard finit par s'en détacher, c'est qu'un instinct secret pousse le spectateur à porter les yeux sur un long mur mystérieux, modeste et simple d'apparence, mais doué d'une beauté cachée que nous connaîtrons bientôt, le mur du Campo Santo qui, un peu plus loin, ferme la place.

Ce groupe offre le modèle parfait de la cité chrétienne. Il réunit en un seul lieu les divers édifices dans lesquels se passe la vie religieuse du chrétien depuis sa naissance jusqu'à sa mort;

— grande pensée, pensée pieuse et touchante d'une époque réputée barbare et durant laquelle, au contraire, les sentiments les plus élevés animèrent les âmes. Car il ne paraissait pas suffisant aux hommes de cette époque, ainsi que l'observe Frédéric Ozanam, d'avoir édifié un monument dont la disposition générale et les détails architectoniques exprimassent les grandes idées religieuses qu'ils avaient dans l'esprit ; ils voulaient encore que les pierres de ces monuments parlassent, que les murs, les voûtes, les arcs, jusqu'aux portes mêmes, prissent un langage et s'adressassent à la foule, afin que les intelligences naïves fussent éclairées et tous les cœurs émus.

Demain, à notre tour, avec l'intention pure des anciens fidèles, si nous le pouvons, nous viendrons écouter ce langage. Demain nous entreprendrons de lire ce que les maîtres tailleurs de pierre, ainsi que s'intitulaient eux-mêmes les modestes architectes d'alors, et leurs confrères, les sculpteurs et les peintres, ont écrit, les uns en édifiant, les autres en décorant les murs de Notre-Dame et du Campo Santo. Mais dès ce soir nous proclamerons le ravissement que nous cause seul déjà l'aspect extérieur de ces créations de l'art catholique à ses débuts. Ces créations, on les a justement appelées des fleurs, premières fleurs d'un arbre qui était loin de son complet développement, et telles toutefois que ne les ont pas éclipsées celles dont l'arbre plus tard s'est paré.

Au retour, en regagnant l'hôtel, promenade rapide à travers les principaux quartiers de Pise. La mémoire pleine des faits mémorables de son histoire, on voudrait saisir quelque vestige du passé. Mais la glorieuse cité est bien déchue ; ses rues sont presque désertes ; on dirait que ses habitants l'ont abandonnée. Et l'on songe alors aux foules pieuses de jadis s'empressant d'accourir à la voix de l'archevêque et de prendre la croix contre les infidèles d'Espagne ou d'Asie ; on les voit revenant triomphantes et consacrant à Dieu les dépouilles de l'ennemi ; on se représente ses nobles patriotes rassemblant leurs soldats pour résister aux entreprises des guelfes toscans, ou ses citoyens, tous unis dans une même pensée, luttant jusqu'à la mort contre les Florentins qui les assiègent, afin de conserver sa liberté à la

patrie. Leur héroïsme, hélas ! ne reçut pas sa récompense, et l'on dirait que la cité, aujourd'hui encore, pleure sa honte. Tant de solitude et de silence font naître dans l'âme des promeneurs un vague sentiment de tristesse. Aussi se hâtent-ils de rentrer au logis.

Premier chapitre du voyage. — Pise initiatrice de la renaissance des beaux-arts. Pourquoi ? — La cathédrale de Pise.

Le 19.

C'est aujourd'hui que nous écrivons la première page du livre de notre voyage ; ce que nous avons exposé jusqu'ici n'en est que la préface. Pise nous fournira la matière du chapitre premier, car il se trouve justement qu'à cette ville échut le privilège de provoquer la grande révolution dont l'art moderne est sorti. Pour quiconque désire procéder avec méthode, c'est donc par Pise qu'un voyage en Italie, de même que l'étude de l'art italien, doit débuter : l'architecture et la sculpture s'y sont réveillées de leur long sommeil, la peinture renaissante s'y est affirmée et dès l'origine illustrée.

A Rome seulement, il nous sera possible de saisir le fil qui rattache l'art du moyen âge à l'art ancien. Là, nous essaierons de surprendre l'architecture chrétienne à ses débuts en consultant des témoignages authentiques et de suivre sa marche jusqu'à l'époque où naquit le désir d'une forme plus parfaite, convenant mieux à l'idée chrétienne, dégagée le plus possible de la forme païenne. Nous trouverons aux catacombes le premier modèle de nos églises, modèle simple, mais contenant déjà les éléments essentiels. Nous verrons ces éléments transportés à la basilique civile, et celle-ci, ainsi modifiée, devenir le type partout reproduit jusqu'en l'an 1000. En l'an 1000 un grand changement se fit. L'architecte chrétien chercha un nouveau type qui réalisât mieux son idéal : l'architecture romane fut créée. Comme elle ne satisfaisait pas encore toutes les aspirations de l'artiste, il la corrigea, la remania, la transforma, et elle devint l'architec-

ture gothique. Mais dans l'intervalle qui sépare l'apparition des deux styles, ici, à Pise, un autre essai fut fait et un type nouveau inauguré.

Comment expliquer que ce soit en cette ville qu'ait pris naissance le mouvement qui bientôt se communiqua à toute l'Italie ? Quel concours de circonstances favorables détermina ce mouvement ? En ce moment, en l'an 1063, la république pisane florissait ; les affaires publiques et privées y prospéraient ; les citoyens unissaient à une grande piété une valeur guerrière sans égale, et leur désintéressement était plus entier que celui des citoyens de Gênes et de Venise. Il faut croire que les Pisans étaient doués en outre du sentiment des belles choses : ils ordonnaient à leurs navigateurs de recueillir en Orient les objets d'art précieux qu'ils rencontreraient. On trouve encore une autre preuve de leur instinct esthétique dans l'anecdote rapportée par Vasari : Vasari prétend que la vue d'un tableau de Giotto, *Saint François recevant les stigmates*, les transporta tellement qu'ils résolurent aussitôt de décorer de peintures semblables les murs du Campo Santo. — Un esprit chevaleresque et patriotique, une foi religieuse ardente, le sens et le goût du beau, voilà des causes suffisantes à expliquer le phénomène qui nous étonne. A ces causes, il faut joindre celle-ci : la possession de modèles antiques, comme Florence et Rome en eurent plus tard, dont l'étude assidue devait exercer une salutaire influence sur les artistes, et l'heureux hasard qu'il se soit rencontré pour exécuter les projets des Pisans un homme de génie, Buschetto.

Qui était ce Buschetto ? On ne le sait pas ; l'histoire ne dit rien de ce personnage. On ne connaît pas au juste sa patrie ; c'était, on le suppose, la Grèce. A quelle école s'était-il formé ? Il avait visité sans doute les monuments antiques de son pays, particulièrement le Parthénon encore intact alors. L'obscurité sur ce qui le concerne est telle que certains historiens lui refusent la gloire d'être l'auteur de la cathédrale de Pise ; mais une inscription de la façade infirme leur opinion, qu'au reste suffirait seule à infirmer, en quelque sorte, la vue de l'œuvre.

Dès qu'on la regarde, l'idée de deux temples grecs posés l'un sur l'autre vient à l'esprit. Mais la disposition générale des

temples païens ne convenait nullement à un temple chrétien. Buschetto dut maintenir le plan de la basilique latine, à plusieurs nefs et à transept, en remplaçant toutefois la tour qu'on y avait ajoutée par une coupole. C'était une innovation. Une innovation plus importante fut celle qu'il introduisit dans la forme extérieure de son église. Au temple grec il prit sa colonne, mais pour l'employer comme motif de décoration. Il se peut que ce ne soit pas d'après un système préconçu qu'il agit ainsi. On lui avait remis, avec charge d'en tirer parti, une multitude de colonnes de matières diverses : marbre, granit, porphyre, et de figures diverses, apportées par les navires ou provenant des vieux monuments de la cité. Il choisit les plus grandes et les plus belles pour le dedans de l'église, où elles servent à la fois de soutiens et de parure, et réserva les autres pour le dehors, où elles servent de parure seulement. Là, à la partie supérieure de la façade, inscrites dans des frontons réguliers, sur quatre rangs elles s'étagent et composent d'élégants portiques où sveltes, dégagées et libres elles s'unissent entre elles, non plus par des architraves, mais par des arcs ; tandis que plus grandes et plus espacées, mais engagées et fixées au mur, sveltes encore toutefois, à la partie inférieure de la façade et de tout l'édifice elles constituent un système continu d'arcades fermées qui enveloppe le vaisseau et le transept.

Ainsi donc l'élément principal, utile à la fois et décoratif, de cette architecture, ce qui frappe dans la création nouvelle et lui donne son originalité et sa beauté, c'est l'heureuse combinaison, l'harmonieuse union de la colonne grecque et de l'arcade romaine, et le concours inattendu et piquant de ces formes païennes à l'exaltation de l'idée chrétienne ; c'est, d'un autre côté, la nature de l'appareil employé, la bigarrure des pierres blanches et noires, agréable ici, car elle n'est pas exagérée comme à Sainte-Marie-del-Fior, par exemple, et s'accorde avec le principe de la construction et de la décoration. Ce qui triomphe donc en cette œuvre, c'est la régularité, la pureté, l'élégance, la gaîté, la jeunesse, ou, pour tout résumer en un mot, c'est la grâce avec les idées charmantes que cette qualité naturellement éveille. Est-ce à dire que l'œuvre soit irréprochable ? Rien de ce

qui sort de la main des hommes ne l'est ni ne peut l'être. Si la cathédrale de Buschetto a en partage la grâce, ne lui manque-t-il pas la majesté, si peu compatible avec la grâce ? Sa petite coupole arrête son élan et la rabaisse. Il semble aussi qu'il y ait trop de différence entre la décoration de la façade et celle des autres parties de l'édifice.

Mais on ne songe guère à ces défauts, si d'ailleurs ils existent réellement, quand, après avoir franchi la porte de la cathédrale, on se trouve comme transporté subitement à l'intérieur, qu'on lève les yeux et qu'on regarde. On éprouve alors une sensation étrange, celle de la dilatation de l'édifice. Tout à l'heure, vue du dehors et comparée au baptistère, la cathédrale paraissait petite. Vue du dedans, elle prend soudain des dimensions considérables ; ses nefs, ses voûtes, sa coupole, toutes ses parties s'écartent, s'élancent, s'allongent, grandissent en tous sens, et la pensée les suit. Nous sommes vraiment dans la maison de Dieu. Son éclat répond à sa majesté : tout y est marbre blanc alterné, ainsi qu'à l'extérieur, de marbres de couleur. A la majesté et à l'éclat répond l'ordonnance architectonique et, par suite, l'effet esthétique. Une nef centrale, quatre nefs latérales, trois nefs transversales, appuyées sur quatre-vingt-quatre colonnes, composent une forêt magnifique dont les arbres aux fûts gigantesques sont des monolithes de marbre précieux ou de granit. Et quand, assis au pied d'un des piliers qui portent la coupole, en un regard oblique le spectateur embrasse toutes à la fois ces huit allées de colonnes, les arcs gracieusement recourbés qui les unissent, les arcades audacieuses du milieu du transept qui montent jusqu'aux voûtes et touchent la coupole, et la légère galerie aérienne qui, dominant le tout à une grande hauteur, court le long de l'enceinte de chaque côté du vaisseau, s'élance sur le vide quand un appui lui manque et tourne autour du transept et du chœur, à l'aspect de tant de magnificence, le spectateur s'imagine volontiers, avec Ozanam, que la Jérusalem céleste est descendue sur la terre, et que les colonnes entre lesquelles errent les fidèles sont les palmiers des Jardins éternels. L'illusion s'accroît encore si, comme en ce moment, au jour mystérieux et doux, propice au recueillement, qui d'ordinaire descend des hautes et étroites

fenêtres, tout à coup, le soleil envoyant quelques-uns de ses rayons, succède une brillante lumière ; pendant que la partie inférieure du temple reste dans l'obscurité, la partie supérieure s'illumine, et l'âme se hâte de fuir les ténèbres pour s'élancer dans la clarté. C'est alors qu'il semblait à Ozanam, dont Pise nous rappelle à chaque instant le souvenir, voir les anges de Ghirlandajo monter et descendre le long de l'arc triomphal, et s'animer la figure imposante du *Christ* de Cimabué assis à l'abside. Saisi d'un saint enthousiasme, Ozanam se croyait réellement transporté dans la cité divine, et s'écriait avec le psalmiste : « *Que vos tabernacles sont aimés, ô Seigneur ! Mon âme se consume de désirs et s'évanouit d'amour dans la demeure du Très-Haut.* »

Nous ne citerons pas tous les objets d'art qui ornent l'intérieur de la cathédrale ; l'amateur en trouvera la nomenclature dans son bœdeker ; nous ne décrirons que ceux qui nous ont le plus fortement frappé.

A la voûte hémisphérique de l'abside, Cimabué a peint en mosaïque le *Christ sur son trône entre la Vierge et saint Jean*, le Rédempteur glorieux, et à ses côtés l'humanité rachetée par lui, glorifiée. Sublime conception d'un art inexpérimenté et naïf ! L'inexpérience et la naïveté sont, en effet, manifestes dans cette composition, et je suppose que nombre de ceux qui la regardent la trouvent grossière et barbare. Quand les artistes de ces temps anciens voulaient exprimer la supériorité morale, représenter, par exemple, la hiérarchie céleste, ils ne connaissaient pas d'autre mode d'expression que l'amplification des formes corporelles ; de sorte que, dans leurs tableaux, les dimensions des figures sont réglées sur l'importance des personnages et vont en progressant, des simples mortels aux saints, des saints moins illustres aux plus illustres, de ceux-ci à la Vierge, pour arriver à un développement extraordinaire chez les personnes divines. On comprend les inconvénients du procédé : la loi des proportions est méconnue, la perspective détruite, l'harmonie empêchée. Ce n'est pas le seul défaut des primitifs : leur dessin est incorrect ; ils ignorent le raccourci et font suivre aux corps la courbure des voûtes ; de sorte que leurs figures semblent tordues ; ils ne

savent pas donner à leurs personnages l'attitude convenable, ni les animer en assouplissant leurs membres, ni arranger leurs vêtements; les gestes sont gauches, les pieds de travers, le regard fixe. Eh bien, admirez ceci : il arrive parfois, il arrive souvent que ces défauts, qu'on ne pardonnerait pas, de nos jours, au dernier des rapins, viennent en aide à la conception, au lieu de la trahir; ils concourent à augmenter, même à déterminer l'expression et, par suite, l'impression. Ces défauts, à savoir l'ampleur exagérée des formes, la raideur de la pose, l'immobilité, l'impassibilité propre aux êtres sans vie, provoquent, d'une manière irrésistible, un étonnement subit, et imposent avec force l'idée de la grandeur, de la puissance, de la majesté, de l'immutabilité, de l'éternité, de toutes les vertus surnaturelles, en un mot, qui appartiennent à la divinité. — Oui, celui que vous voyez là, en haut du chœur, et dont l'aspect vous frappe malgré vous, c'est bien en vérité le Fils de l'Homme remonté au ciel et qui doit venir pour juger les vivants et les morts. Ses grands yeux ouverts plongent leur regard jusqu'au loin, dans l'infini, ou, si vous êtes directement en face de lui, plongent leur regard jusqu'au fond de votre âme. Ses traits expriment la sérénité, la placidité, la bonté d'un père, mais aussi l'autorité d'un roi et la sévérité d'un juge.

Ne me paraissent pas dignes d'un sculpteur aussi renommé que Jean Bologne les deux anges placés à l'entrée du chœur. Leur pose manque de naturel : ils se tiennent en équilibre instable et faux; leur tête est trop petite; leurs formes semblent mal proportionnées; genoux anguleux, membres grêles, ailes tendues avec effort comme s'ils voulaient et ne pouvaient s'envoler.

On regarde comme une belle œuvre du même maître le Christ qui surmonte l'autel du chœur : les traits du Sauveur mourant montrent réellement la résignation, la douceur d'une victime innocente et la sereine impassibilité d'un Dieu.

L'œuvre capitale, à Pise, de Jean Bologne, ce sont les portes de bronze de la cathédrale. Après l'incendie de cet édifice, en 1596, les Pisans chargèrent ce sculpteur de remplacer celles que le feu avait détruites. Jean Bologne, sans être précisément un élève de

Michel-Ange, en avait reçu des conseils et étudié les ouvrages. Nous verrons à Florence, où il a laissé de nombreuses sculptures, quel profit il tira de son commerce avec l'illustre tailleur de marbre. A Florence, il contempla plus d'une fois les portes du baptistère. Cette contemplation lui a-t-elle servi ?

Il a pris pour modèle la porte de Ghiberti, que l'on appelle *la Porte du paradis*, dans laquelle chaque bas-relief avec ses plans divers, ses épisodes multiples et ses personnages nombreux, forme un tableau compliqué et complet. S'il ne va pas jusqu'à mettre en mouvement, comme Ghiberti, de vraies multitudes, il dispose des groupes parfois considérables et rompt tout à fait, à l'exemple du novateur florentin, avec la tradition du moyen âge et la coutume de ne faire paraître sur la scène que les acteurs indispensables à l'action. Mais s'il a mis un peu plus d'unité dans ses tableaux que son prédécesseur, en réduisant le nombre des épisodes et des personnages, en se bornant à traiter un seul ait, d'un autre côté, en reléguant, ce qui leur arrive presque ftoujours, les acteurs principaux au dernier plan, tandis que les acteurs secondaires remplissent le premier, en donnant, par conséquent, un fort relief aux figures moins importantes, et en esquissant seulement celles qui le sont le plus, il détruit d'une main ce qu'il édifie de l'autre ; il rétablit l'obscurité qu'il avait prétendu dissiper, et pèche gravement contre cette règle fondadamentale, la subordination en toute œuvre de l'accessoire à l'essentiel.

Nous ne décrirons pas les sujets des huit compartiments de la porte principale, tous relatifs à l'histoire de la Vierge. En voici la raison : dans les scènes d'intérieur, *la Naissance de la Vierge*, *la Visitation*, par exemple, ce qui fait le charme des représentations de ce genre, le petit drame intime, et, dans les scènes pompeuses, telles que *la Présentation*, *le Mariage*, ce qui vraiment intéresse, à savoir l'acte solennel, sont l'un et l'autre inaperçus ; ils le sont parce que, nous l'avons dit, les véritables héros se perdent dans la foule qui se presse autour d'eux, ou dans des lointains invisibles. Le praticien, satisfait de charmer l'œil par l'harmonie de l'ensemble, par l'étalage de nobles architectures et de séduisantes perspectives, n'a point cherché à plaire

à l'esprit, ni à parler au cœur. En outre, paraît-il, aucune des idées manifestées dans ses bas-reliefs ne lui appartient; or, on aime à voir un auteur faire acte de puissance créatrice.

Le Campanile. — Le Baptistère. — La chaire de Nicolas Pisan.

Les architectes du baptistère (1153), et du campanile (1174), ont repris la conception de Buschetto; ils se sont contentés de la modifier quelque peu selon le goût de leur époque, leurs connaissances personnelles et leur génie propre. Au campanile, deux cent sept colonnettes, en tout semblables à celles du dôme et semblablement disposées, s'enroulent sur six rangs autour du cylindre de marbre et en font un bijou d'orfèvrerie. C'est trop évidemment un bijou, un ivoire finement ajouré et ciselé. Je comprends maintenant pourquoi Buschetto n'a décoré de cette sorte que la façade de son église. Il a senti que la maison du Seigneur ne devait pas être une œuvre d'art dont le mérite exclusif fût de plaire aux yeux; mais que les idées riantes excitées par sa vue devaient être tempérées par leur mélange avec des idées austères. De leur côté, ses imitateurs ont jugé que le caractère des édifices qu'ils ont élevés auprès du sien n'était pas le même, mais variait suivant la destination de l'édifice. Ainsi le campanile, avec ses cloches aux sons musicaux et joyeux, a un caractère moins grave que le sanctuaire où Dieu lui-même réside, et dont le chrétien n'approche qu'avec recueillement. C'est pourquoi on l'a si bien paré. Le baptistère est plus encore un lieu de réjouissance; aussi en a-t-on entièrement orné la vaste surface, tandis que le Campo Santo n'inspire, comme il convient, que des idées profondément religieuses, sérieuses, terribles même. Admirons donc la grande intelligence des créateurs de ces divers monuments et la haute pensée esthétique et morale qui les a dirigés.

En ce qui regarde l'architecture du baptistère, des réserves s'imposent. L'œuvre de Diotisalvi peut bien avoir, comme

celle de Buschetto, quelques taches. Tout bien considéré, nous ne pouvons nous habituer aux dimensions excessives de cette rotonde, à son énormité sans rapport avec sa destination, à cette masse d'une seule venue reposant lourdement, sans intermédiaire, sur le sol, et qui écrase les édifices voisins, la cathédrale surtout. Heureusement sa riche décoration le sauve. A la colonne et à l'arcade combinées de Buschetto réservées pour le bas de l'édifice, Diotisalvi a ajouté, dans la partie haute, de gracieux ornements gothiques : clochetons sculptés et pinacles fleuris surmontés de statuettes, gentilles arcades trilobées dont les tympans encadrent des bustes. Ce revêtement surpasse encore, par son élégance et le mérite de ses sculptures, celui du dôme et du campanile.

Quant à l'intérieur, ce que l'on vient y admirer, ce n'est pas l'écho mélodieux que fait résonner le *custode;* ce n'est pas non plus, trop longtemps du moins, le péristyle qui tourne autour de l'enceinte, ni les deux ordres de belles colonnes qui supportent la coupole, ni la vaste cuve baptismale en marbre, ses sculptures et ses mosaïques. On vient y découvrir les premiers tâtonnements de la sculpture moderne dans la célèbre chaire de Nicolas de Pise.

Ce que Buschetto, ou l'auteur quel qu'il soit de la cathédrale, avait fait pour l'architecture, Nicolas de Pise le fit pour la sculpture. A l'exemple de l'architecte, le sculpteur eut l'idée de recourir à l'antiquité, de s'inspirer de ses œuvres. Cette résolution lui fut suggérée, on le sait, par la vue des marbres antiques que l'on cherchait à utiliser dans la décoration du dôme et du baptistère, par celle surtout du bas-relief de *Phèdre et Hippolyte* qu'on voit encore au Campo Santo. « Nicolas et son fils Jean, écrit Vasari, rompirent presque entièrement avec la vieille manière grecque (byzantine), grossière et sans proportions ; ils trouvèrent de meilleures idées et donnèrent à leurs figures des attitudes plus convenables. » Vasari signale trop brièvement le mérite des novateurs ; car du peu qu'il dit ressort cette conséquence que les novateurs ont dû étudier, outre l'art ancien, la nature tant à l'état de repos qu'à celui de mouvement, sans quoi ils n'auraient pas trouvé l'imi-

tation des vraies formes, la manifestation de la vie et celle des sentiments humains.

La chaire dans laquelle ces qualités nouvelles sont révélées est une élégante construction hexagonale en marbre. Cinq côtés en sont apparents et offrent cinq surfaces couvertes chacune d'une composition en bas-relief. Elle repose sur neuf colonnes de brocatelle, de porphyre ou de granit oriental, dont trois sont portées par des lions, effet bizarre, mais pittoresque. Des statuettes surmontent les colonnes que relient les unes aux autres des arcs trilobés percés dans des panneaux ornés, eux aussi, de figures sculptées. Les cinq bas-reliefs ont pour sujets : *la Nativité, l'Adoration des mages, la Présentation de Jésus au temple, le Crucifiement et le Jugement dernier*. L'examen de deux d'entre eux nous mettra au courant du procédé et du style de leur auteur.

La Nativité nous montre une douzaine de personnages un peu à l'étroit dans leur cadre, mais assemblés sans confusion. On distingue au milieu la Vierge drapée à l'antique et à demi couchée sur son lit dans une pose qui rappelle celle de l'*Ariadne* du Vatican; l'artiste a reproduit une figure sculptée sur un vase d'albâtre que l'on conserve au Campo Santo. Voilà le fruit de l'étude de l'antiquité. Près du lit, une femme lave le nouveau-né; un ange agenouillé verse l'eau dans le bassin. Les traits de ces trois personnages sont beaux; leur attitude et leurs gestes sont nobles, aisés et pris sur le réel. Ceci résulte de l'observation de la nature.

L'imitation des types antiques se remarque également dans les têtes et la physionomie des *Rois mages adorant l'Enfant Jésus*. A son maintien, à son costume et aux lignes de son visage, on reconnaît dans la Vierge mère la *Phèdre* du tombeau grec dont la vue a révélé à Nicolas sa vocation.

Nicolas a traité en artiste sincèrement religieux *la Crucifixion* et *le Jugement universel*, ces grands drames chrétiens. La chaire de la cathédrale de Sienne nous offrira les mêmes sujets perfectionnés par lui, et en les décrivant, nous exposerons ce qui nous reste à dire de l'illustre sculpteur.

Le Campo Santo.

Le Campo Santo est la création de Jean de Pise, fils de Nicolas, architecte et sculpteur comme son père. Parmi les nombreux édifices que Nicolas a construits en Italie, nous aurons l'occasion de voir et d'étudier particulièrement : à Florence, l'église de la Trinité ; à Padoue, la basilique de Saint-Antoine ; à Venise, les églises des Saints-Jean-et-Paul et des Frari. Nicolas travailla en beaucoup d'autres lieux : à Naples, à Pistoie, à Faenza, à Rimini, à Ravenne, à Arezzo, à Sienne, à Orvieto, etc. Ainsi que lui, Jean a laissé de ses œuvres en maints endroits. On aime à lire, dans leurs biographies, les pérégrinations des bons artistes d'autrefois, chevaliers errants d'une nouvelle espèce, allant çà et là par le monde, s'arrêtant dans presque chaque ville où les princes, les moines, les seigneuries les appelaient et les retenaient : c'était un château fort, une église, un palais qu'il fallait bâtir ou orner ; et les voilà tout à leur travail, oubliant leurs propres affaires et le reste du monde. L'amour de l'art n'éteignait pas dans leur cœur les affections humaines, mais parfois il les dominait. Jean de Pise ayant achevé les sculptures de la fontaine de Pérouse, désireux de revoir son père âgé et souffrant, part ; mais à son passage à Florence on l'arrête et on le force, en quelque sorte, à travailler au moulin de l'Arno. Pendant ce temps son père meurt. Ce ne fut qu'à cette nouvelle qu'il quitta tout pour rentrer à Pise où ses concitoyens le reçurent avec de grands honneurs. Les voyages de ces personnages si considérés étaient de véritables marches triomphales qui n'avaient point coûté de larmes aux populations ; les acclamations avec lesquelles les populations accueillaient ces pacifiques conquérants témoignaient au contraire leur reconnaissance envers eux pour les nobles, saintes et consolantes pensées que leurs œuvres excitaient dans les âmes. C'était aussi pour les artistes des différents pays une occasion de se visiter, de parler de leurs

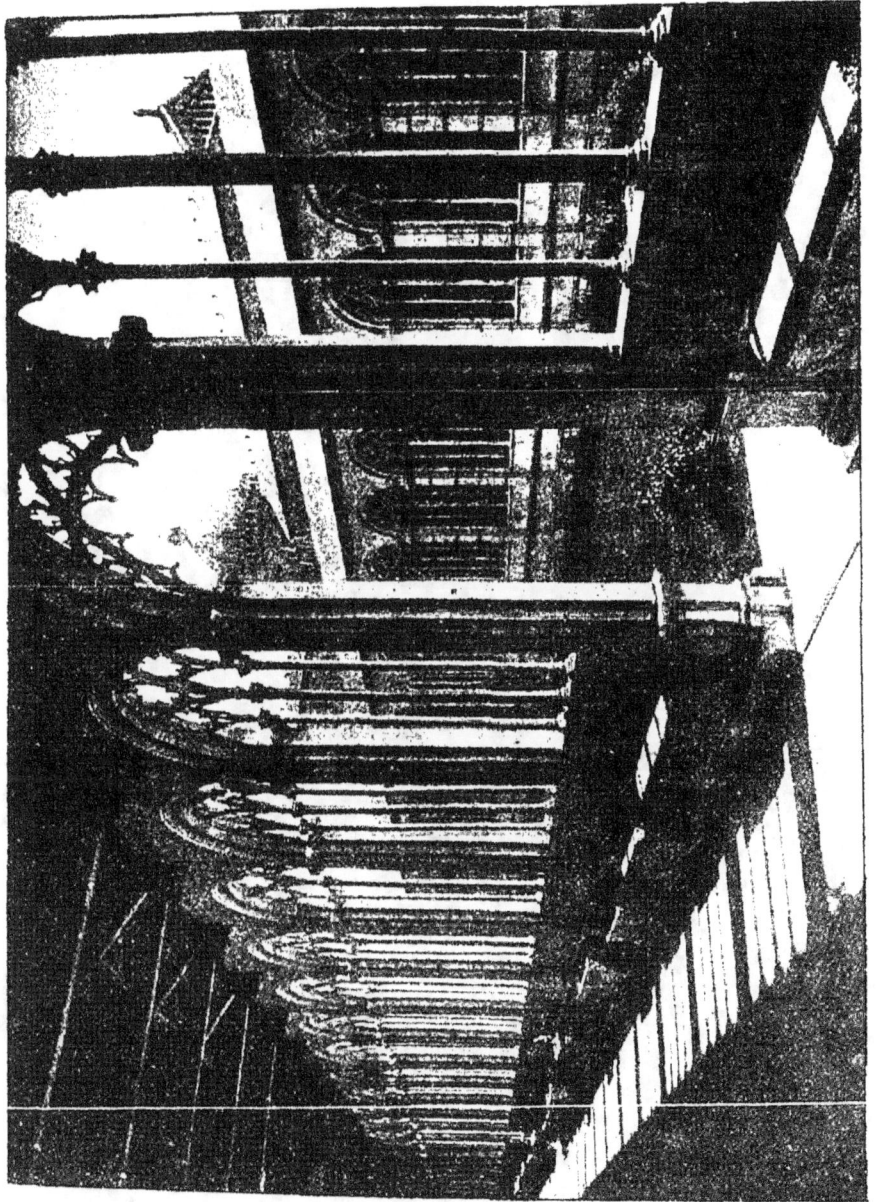

CLOITRE DU CAMPO SANTO

travaux, de s'instruire mutuellement et de former entre eux des liens fraternels.

Le biographe de Jean de Pise est bref dans ce qu'il dit du Campo Santo. Il se borne à cette déclaration que, d'après un bon plan et avec beaucoup de goût, Jean le construisit et l'orna. Cet édifice mérite plus que cette simple mention, selon nous qui appartenons à une époque où l'on apprécie autrement que du temps de Vasari les qualités éminentes du style gothique.

D'apparence plus modeste que les autres édifices qui l'accompagnent, sans parure ostensible, comme il sied à une demeure où cesse toute vanité, le Campo Santo cache avec soin sa beauté. Nul n'ignore à quelle occasion il fut construit. Les Pisans, étant allés porter secours en Palestine à Frédéric Barberousse, chargèrent au retour leurs galères de terre prise sur le Calvaire, avec l'intention de l'employer à la sépulture de leurs citoyens illustres. Jean de Pise adopta pour son cimetière (1278) la forme symbolique et éloquente d'un cloître. Le mur extérieur est élevé et presque nu ; une suite de fausses arcades, mises là sans doute aussi pour que la décoration de tous les monuments concordât, en rompt seule la monotonie — le mur du champ de repos éternel n'a pas d'ouvertures sur le monde des vivants. Mais la clôture intérieure, au contraire, est entièrement découpée et ajourée — elle ouvre sur le monde des morts, et la lumière y descend libre comme un rayon du monde céleste. Un portique rectangulaire formé de soixante-deux arcades et couvert d'un plafond en bois à poutres apparentes encadre la terre rapportée de Palestine. Chacune de ces arcades, dans laquelle on a heureusement combiné le style roman et le style gothique, est une fenêtre, actuellement sans vitres, divisée en quatre compartiments par de sveltes meneaux ; ces meneaux se réunissent au sommet et s'épanouissent en roses lobées, inscrites non pas dans l'ogive, mais dans le plein cintre. On comprend la grâce de cette jeune architecture, et le puissant, l'émouvant effet de clair-obscur immatériel et mystique, s'il est permis de s'exprimer ainsi, produit dans l'âme par le contraste des idées austères, sombres, funèbres apportées du dehors, et des idées éclairées par l'espérance qui, au dedans, subitement leur succèdent ;

idées qui bientôt s'exaltent et s'imprègnent de poésie religieuse à mesure que le visiteur solitaire s'avance sous les longs portiques et que devant ses yeux se déroulent les touchantes histoires que les pieux artistes du xive siècle ont peintes sur les murailles.

Les fresques du cimetière de Pise sont une des trois grandes œuvres qui ont illustré l'école de Giotto et l'un des principaux monuments de l'art pictural italien. Ce qui en fait le mérite, c'est d'abord leur valeur intrinsèque, leurs qualités au point de vue de la conception et de l'exécution ; c'est ensuite leur intérêt archéologique et historique ; c'est enfin cette considération : elles aussi contribuent efficacement à la signification esthétique et morale de l'œuvre complète qu'est le Campo Santo. Homme de génie, l'architecte a su parfaitement fondre ensemble la forme et l'idée. Tout dans son cimetière inspire la pensée du repos dans la mort, de la paix qui succède aux agitations de la vie, et tout y éveille l'espoir d'une vie meilleure. Les peintres décorateurs ont repris les intentions de l'architecte, les ont expliquées, commentées, ont fait avec des couleurs ce qu'il avait fait avec des pierres. Leur but principal a été de montrer par des exemples choisis dans la vie des saints de l'Ancien et du Nouveau Testament et dans celle des patrons de la cité, quelle doit être ici-bas la conduite du chrétien, quelle récompense ou quels châtiments lui sont réservés dans l'autre monde, selon qu'il aura ou n'aura pas suivi ces exemples.

La question de savoir au juste à quels artistes appartient la paternité des fresques du Campo Santo n'est pas complètement élucidée. D'après Vasari, Giotto aurait inauguré la série par *l'Histoire de Job*; Buffalmacco l'aurait continuée par *les Origines du monde*, *la Passion de Notre-Seigneur*, sa *Résurrection* et son *Apparition aux apôtres*. Ces trois dernières peintures de Buffalmacco se voient encore sur le mur de l'est, à droite de la chapelle; elles sont en très mauvais état. Quant aux *Origines du monde*, on a reconnu qu'elles ont pour auteur Pietro di Puccio, de même que le véritable auteur de *l'Histoire de Job* est Francesco da Volterra. Une pareille incertitude existe au sujet du *Triomphe de la mort*, attribué par Vasari à Orcagna, tandis que

la critique actuelle le restitue aux frères Lorenzetti. Laissant de côté ces questions, secondaires pour nous, nous suivrons dans notre revue l'ordre chronologique et considérerons les fresques principalement sous le rapport des idées qu'elles expriment.

Premier tableau, *les Pères du désert*, par Pietro Lorenzetti, giottiste siennois, vers 1340. L'auteur a pris les faits les plus intéressants de la vie de saint Paul, de saint Antoine, de saint Hilarion et d'autres ermites de la Thébaïde, et les a réunis sans ordre apparent en une seule vaste composition. Il va de soi qu'il ne faut pas demander à un peintre de cette époque la science de la perspective ni celle du paysage. De son côté, la composition est rudimentaire. Au lieu de fuir dans le lointain en se dégradant, les plans se superposent sans façon, de sorte qu'il n'y a en réalité qu'un plan à plusieurs étages. L'esprit s'accommode fort bien de ce procédé d'enfant, ainsi que de la naïveté avec laquelle l'artiste a choisi et représenté les épisodes. Du reste, composition savante et emploi de la perspective seraient ici bien inutiles. Il s'agissait de rassembler dans un tableau synoptique et d'offrir vivement aux yeux les actions les plus capables de donner aux chrétiens le goût de la vie contemplative. Fallait-il, pour être plus correct, diviser la surface en autant de compartiments qu'il y avait de sujets? L'effet eût été déplorable. Pietro a pris pour fond un paysage unique, peint de fantaisie, figurant tel qu'il se l'imaginait le célèbre désert : rochers à pentes abruptes, caverneux, disséminés çà et là, entremêlés de maisonnettes et de palmiers, et un fleuve, le Nil, coulant au bas. Les solitaires ont chacun leur cellule ou leur grotte et s'occupent de différents ouvrages. Les uns prient, les autres se livrent à des travaux manuels, ou vont à la recherche de leur nourriture, ou se rendent visite, ou conversent avec des pénitents. On en voit qui chassent les démons, car le vieil ennemi des hommes ne laisse pas en repos les pauvres cénobites ; sous d'habiles et séduisants déguisements il rôde autour d'eux. On voit aussi la mort du grand Paul, leur père ; le vénérable Antoine l'enveloppe, selon son désir, dans le manteau de saint Athanase, et deux lions creusent sa fosse.

« Cette représentation de la vie extérieure des Pères du désert,

écrit M. Rio (1), respire un sentiment si profond et si vrai de l'ascétisme chrétien sous ses formes primordiales que le spectateur le moins initié à ces mystères intimes de l'âme peut difficilement passer outre sans être frappé du spectacle qu'il a sous les yeux... Que de détails poétiques sont disséminés sur cette grande surface ! Quelle vérité, quelle simplicité dans toutes les attitudes ! Mais surtout quelle paix ! quelle sérénité ! »

Deuxième tableau : *le Triomphe de la Mort,* par les frères Pietro et Ambrogio Lorenzetti. — Nous sommes transportés en plein moyen âge, au milieu des imaginations poétiques de cette époque. Nous tombons de la représentation des réalités dans le symbolisme ; mais quel charme encore ici ! Il me semble que la description pittoresque de Vasari retrace, mieux que ne le ferait la mienne, la naïve et gracieuse composition. — « Des seigneurs mondains, plongés dans les plaisirs de la terre, sont assis sur l'herbe d'un pré fleuri, à l'ombre délicieuse d'un bois d'orangers entre les branches desquels on voit des Amours. Ces Amours volent au-dessus et autour d'un groupe de jeunes femmes qui toutes sont les portraits d'après nature de grandes et nobles dames de cette époque. Ils font semblant de percer les cœurs de leurs flèches. Auprès de ces belles dames, de jeunes gentilshommes écoutent avec attention la musique d'instruments qui jouent et de voix qui chantent, et regardent les danses amoureuses de jeunes garçons et de jeunes filles tout entiers à leurs doux plaisirs. Cependant, dans une autre partie du tableau, sur les hauteurs d'une montagne escarpée, est figurée la vie d'hommes qui, mus par le repentir de leurs péchés et le désir de leur salut, ont fui le monde et se sont retirés dans cette montagne, pleine de saints ermites, serviteurs de Dieu. Dans le bas du tableau, saint Macaire montre du doigt, à trois rois qui vont à la chasse avec leurs dames, les cadavres plus ou moins décomposés de trois autres princes couchés dans leur bière ouverte. Chacun d'eux exprime par un geste différent l'horreur qu'il éprouve. Enfin, au milieu du tableau, la Mort, vêtue de noir et armée de sa faux, indique par son attitude qu'elle vient de trancher les jours d'une

(1) *Art chrétien.*

foule de gens de toute condition, de tout âge, de tout sexe... Des démons arrachent les âmes des cadavres qui entourent la Mort et les jettent dans des gouffres de feu, tandis que des anges en sauvent quelques-unes qu'ils emportent au paradis ».

Le relief fortement accentué des scènes que l'on vient à peine d'esquisser, le contraste saisissant qu'elles offrent entre les joies et les douleurs humaines ; entre la grandeur, la richesse et l'humilité, la pauvreté ; entre le triomphe immédiat, mais éphémère, de la vie et le triomphe différé, mais éternel, de la mort, toutes ces choses, si vivement représentées qu'elles émeuvent encore maintenant les âmes, durent les émouvoir puissamment jadis. L'intention des Pisans a été parfaitement comprise et l'œuvre moralisatrice est très bien commencée.

Troisième tableau : *le Jugement universel*. Il a pour auteur Andrea Orcagna, selon toute probabilité.

Enfermée chacune dans une *mandorla*, les figures imposantes du Christ et de sa Mère, tous deux assis, dominent l'assemblée. Le souverain juge est vêtu d'un manteau royal et couronné d'une tiare. Dans cet appareil triomphant, il se tourne du côté des réprouvés, lève contre eux la main droite, et, de la gauche, écartant sa tunique, leur montre son flanc percé. On a interprété le geste de la main levée comme un geste de menace, et ce serait ainsi que Michel-Ange l'aurait compris. Il est vrai que, regardant de loin et superficiellement, le spectateur peut s'y tromper, et que la position du bras, le visage émacié, l'air sévère du Christ, prêtent à cette interprétation. Mais, après un examen attentif, il semble que l'artiste a voulu seulement représenter le Christ montrant ses plaies aux déicides, afin de justifier la rigueur de son arrêt, et leur ouvrant sa main, afin qu'aucune de ses plaies n'échappât à leurs regards. Attitude, gestes, physionomie, chez ces deux figures, sont d'une perfection remarquable.

Tout en haut six anges portent les instruments de la passion : c'est l'annonce ou le complément de l'idée du Christ aux mains percées. A côté des personnes divines, mais un peu plus bas, siègent les douze apôtres. Les uns baissent la tête avec componction, ou, étonnés, se regardent en échangeant de muettes paroles ; les autres lèvent les yeux vers le juge souverain, et, la main

contre leur poitrine, attestent leur amour ou leur foi — idée prise par Michel-Ange.

Au centre du tableau, le groupe, réduit à quatre figures, des anges apocalyptiques. Celui de droite et celui de gauche font retentir la trompette qui convoque les morts aux assises redoutables. Le troisième, dressé en pied, tient dans chaque main une banderole portant écrites les paroles de vie ou les paroles de mort. Le quatrième est prosterné en avant du groupe. Son regard se perd dans le vague de l'espace. Il applique une de ses mains sur sa bouche comme s'il voulait comprimer une plainte, et semble abîmé dans de douloureuses pensées. Michel-Ange, peut-être, s'est souvenu de lui quand il a peint ses *Prophètes*, à la voûte de la Sixtine. Mais lui, Orcagna, où a-t-il pris cette figure admirée de tous ceux qui l'ont vue? Nulle part ailleurs qu'en lui-même : ni Milton ni Klopstock n'étaient nés. Son ange est l'ange de la miséricorde et de la pitié ; c'est Eloa, né d'une larme du Christ, pleurant en ce jour effroyable sur la destinée des hommes, ses frères.

A la partie inférieure et sur terre, un chérubin armé d'un glaive sépare l'assemblée des bons de celle des méchants. On signale en cette partie certains épisodes curieux et piquants qui devaient intéresser les contemporains d'Andréa, mais dont la signification véritable et complète nous échappe. Ici, intervention du naturalisme. Au point de vue technique, nulle science du groupement; le peintre a disposé ses figures par rangs étagés, sans souci d'autre chose. La plupart sont vraisemblablement des portraits.

Nous ne partageons pas l'opinion des critiques qui regardent *le Jugement universel* comme inférieur au *Triomphe de la Mort*, première partie d'une trilogie, selon Vasari, dont le Jugement et l'Enfer, peints à côté, formaient les deux autres; l'œuvre de Lorenzetti ne l'emporte pas, à notre avis, sur une composition où sont venus chercher des idées les trois grands artistes qui plus tard ont traité le même sujet : Fra Angelico, Luca Signorelli et Michel-Ange.

Quatrième tableau : l'*Enfer*. Ici le progrès s'arrête et l'art déchoit. Bernardo, frère d'Andréa, qui a peint cette fresque, ne

se montra pas à la hauteur de son sujet. Aussi ne décrirons-nous pas cette composition, mal conçue et mal exécutée, d'autant plus que les Orcagna l'ont répétée en l'améliorant, dans une chapelle de Florence.

Cinquième tableau : l'*Histoire de Job*. En 1371, les Pisans chargèrent Francesco da Volterra, fidèle disciple de Giotto, de traduire en images les épreuves du vertueux patriarche. Après avoir retracé dans toute sa poésie la scène grandiose par laquelle débute le livre biblique, le colloque de Dieu, sous les traits du Christ, et de Satan, Francesco nous montre successivement : Job au sein de la prospérité festoyant avec sa femme, ses fils et ses filles; chevauchant en compagnie de sa famille, de ses serviteurs et de ses troupeaux; — Job accablé par le malheur, ses troupeaux ravis, ses serviteurs massacrés par les Sabiens et les Chaldéens, ses maisons renversées par le feu du ciel, et ses fils écrasés sous leurs ruines; matière à représentations mouvementées et dramatiques; — enfin, dans le troisième compartiment, Francesco nous fait assister à l'entrevue de Job avec ses amis. Cette partie de la fresque est tellement endommagée que nous ne parvenons pas à la déchiffrer tout entière. Nous y cherchons en vain cet esclave dont parle Vasari, qui, d'une main, chasse les mouches attirées par les ulcères de Job, et de l'autre se bouche le nez, trait significatif dont il y a plus d'un exemple dans l'œuvre de Giotto.

Les anciens critiques retrouvaient dans l'*Histoire de Job* les qualités du vieux maître, à qui ils l'attribuaient : grandeur des idées, bonne disposition des groupes, beauté des figures, vérité des mouvements, vivacité des sentiments, force de l'expression. Rapporter leur opinion, n'est-ce pas faire de cet ouvrage un éloge suffisant?

Sixième tableau : *la Légende de saint Rainier* (1377). C'est Andrea da Firenze, et non pas Simone da Siena, ainsi que le prétend Vasari, qui a commencé à peindre, en trois compartiments renfermant chacun deux sujets, la vie édifiante de saint Rainier : sa conversion, son départ pour la Terre Sainte et deux apparitions merveilleuses dont il est favorisé : celle de la Vierge au milieu d'une troupe d'anges, dans l'église de Tyr, et celle du

Sauveur sur le Thabor, où se renouvelle pour lui le miracle de la Transfiguration.

Le septième tableau est la suite du précédent. Antonio Veneziano (1386) nous montre l'*Embarquement de Rainier*, qui, de Terre Sainte retourne à Pise, sa mort et les prodiges opérés par lui pendant la translation de son corps à son tombeau.

Ces travaux nous renseignent sur le mérite des deux artistes qui les ont exécutés. Ils ont fait progresser l'art quelque peu : chez tous deux, les figures sont élégantes, les attitudes nobles et variées, les draperies habilement arrangées, les expressions naturelles et fortes. Tous deux sont des giottistes et en même temps des florentins, c'est-à-dire qu'au spiritualisme de Giotto, à l'expression sincère, profonde, des sentiments religieux, ils mêlent quelque chose du naturalisme florentin, le goût vif des réalités.

Huitième tableau : l'*Histoire de saint Ephèse et de saint Potin*, légende nationale et populaire, comme la précédente (1392). Elle a pour auteur Spinello Spinelli d'Arezzo, un des derniers représentants de l'école de Giotto. Ce n'était pas l'homme qu'il fallait pour sauver l'art qui alors périssait. Toutefois, peintre excellent d'histoires légendaires, son talent spécial convenait aux Pisans. Leur âme dut être vivement excitée quand ils virent l'épopée guerrière, à la fois patriotique et religieuse, qu'il ajouta à l'épopée sainte de Raniero.

San Petito et Sant'Epiro, comme les appelle Vasari, ou saint Potitus et saint Ephesus, noms sous lesquels on les désigne généralement, étaient des guerriers revendiqués et honorés par les Pisans. Ils avaient reçu miraculeusement des mains d'un ange l'étendard rouge à croix blanche destiné à devenir l'emblème glorieux de la république. Leur histoire fournissait à Spinello l'occasion de peindre ce qu'il excellait à représenter, le mouvement de grandes mêlées, les épisodes dramatiques d'une bataille et des types de combattants.

Ici se termine la partie de la décoration que l'on pourrait appeler plus spécialement la prédication par les images. Sur le mur opposé, les compositions appartiennent à un autre ordre : elles racontent l'histoire sacrée depuis les origines jusqu'à Salomon, et occupent la longueur entière du portique.

Celles que l'on rencontre d'abord, ouvrage de Pietro di Puccio d'Orvieto (1390), retracent les premières scènes de la Genèse. Ce sont les derniers efforts du giottisme expirant, et nous n'en parlerons pas.

Un artiste d'un très haut mérite, Benozzo Gozzoli, a continué la série commencée par ce décadent. De 1390 à 1468, époque à laquelle Benozzo se mit à l'œuvre, le temps avait marché et de grands progrès en peinture s'étaient accomplis. Fra Angelico avait relevé l'idéal, tandis que d'autres s'étaient employés à améliorer la forme. Benozzo procède de l'Angelico, son maître, pour le sentiment religieux, et, pour le reste, des naturalistes florentins ; seulement le naturalisme l'emporte quelque peu chez lui sur l'idéalisme mystique. Il travailla pendant quinze ans au Campo Santo, où il peignit les principaux faits bibliques, de Noé à Salomon, œuvre considérable pour laquelle il fallait, déclare M. Rio, « un pinceau qui ne fût point déconcerté par la diversité des scènes et des caractères, et un génie dans lequel la naïveté se combinât avec la grandeur. Il fallait alternativement de la force et de la grâce ; il fallait une parfaite entente de la technique... Or, tout cela se trouve dans les incomparables fresques de Benozzo Gozzoli... Mais que sont les ornements accessoires auprès des beautés poétiques répandues partout avec profusion : poésie d'innocence et de simplicité rurales, poésie d'amour naïf et de de joies domestiques, poésie guerrière, poésie triomphale, poésie dramatique, poésie de terreur, la plus sublime de toutes et la plus saisissante » ?

L'admiration de l'auteur de l'*Art chrétien* est sans réserve. N'est-elle pas excessive ? Beaucoup de temps serait nécessaire à qui voudrait s'en assurer par l'examen attentif des vingt-deux tableaux de Benozzo. Le voyageur qui ne fait que passer se voit obligé de choisir dans le nombre et de sacrifier le reste. Il laisse de côté les fresques abîmées, indéchiffrables, puis celles dont le sujet n'offre qu'un médiocre intérêt, et s'arrête seulement devant les plus renommées.

La poésie champêtre abonde dans le tableau qui représente *l'Ivresse de Noé*. La peinture des vendanges, fraîche et charmante, semble faite d'après nature. On se croirait transporté

dans un riche vignoble de la Pouille ou de la Toscane, à la vue des hautes treilles chargées de raisins, des robustes jeunes hommes montés sur des échelles et tendant les paniers qu'ils viennent de remplir aux accortes jeunes filles, qui, avec la grâce des canéphores antiques, portent les fruits au pressoir, où, dans une pose élégante et une danse rythmée, le vigneron les foule. Les jeunes vendangeuses ont non seulement l'aimable prestance des vierges grecques, elles en ont la beauté : celle-là, notamment, qui chemine avec sa corbeille sur la tête, et cette autre qui tient l'aiguière de vin dont le vieux patriarche vient de boire une coupe.

Le compartiment de la *Malédiction de Cham* n'intéresse pas moins. Il intéresse par le beau paysage que l'on aperçoit à l'arrière-plan ; car les lois de la perspective ont été découvertes depuis le temps où florissaient les Lorenzetti, et le regard suit avec plaisir la chaîne de vertes collines qui fuit et se perd dans le lointain.

Le goût de Benozzo pour les architectures déborde dans *la Tour de Babel* et y devient exagéré. Le ressouvenir des merveilles fabuleuses de Babylone obsédait sans doute son imagination. Il a accumulé là, dans le plus étrange pêle-mêle, tous les styles et toutes les formes architectoniques et entassé à plaisir les monuments les uns sur les autres ; édifices gothiques, portiques florentins, tours à créneaux, dômes byzantins, constructions antiques, le Panthéon d'Agrippa, la pyramide de Cestius, tout s'y trouve. De trop nombreux personnages interviennent. Les uns, au premier plan, regardent bâtir : ce sont les célébrités de l'époque, les Médicis, grands bâtisseurs eux-mêmes ; les autres, à l'arrière-plan, aussi animés que les précédents sont inertes et figés, travaillent et s'agitent. Ceux-ci, figures idéales, contrastent en tout avec ceux-là, figures-portraits.

On saisit difficilement le sens des histoires qui suivent ; il faudrait l'aide d'un commentaire. Mais le regard s'arrête spontanément et se fixe sur les *Trois Anges qui viennent visiter Abraham*. Raphaël a-t-il dessiné des figures plus virginales et plus belles ? La noblesse et la grâce des attitudes ne pourraient être dépassées, et l'arrangement des draperies égale en perfection celui des draperies grecques.

On admire pour les mêmes qualités le groupe de *Loth et ses filles* fuyant Sodome incendiée ! La femme du patriarche, changée en blanche statue de sel, semble copiée sur une antique. Rien de plus émouvant, de plus terrible même, que l'aspect des anges, ministres des vengeances divines, les uns armés de trompettes dont avec leur souffle sortent des flammes, les autres de leurs propres mains lançant le feu sur la ville maudite : les édifices s'écroulent, la foule des misérables habitants, pleine d'épouvante, cherche à s'échapper, mais périt écrasée sous les débris fumants.

Quel dommage que le temps et l'humidité aient gâté ces admirables fresques dont l'étude et la description plairaient autant que celles des créations les plus célèbres de l'art italien ! Mais un grand nombre sont détruites en partie, et quelques-unes le sont entièrement. Ceux qui, d'après la tradition ou des gravures, plutôt, je suppose, que *de visu*, en ont parlé avec détails, louent sans réserve le talent du traducteur des livres saints et sa fidélité. La vue de ces épisodes touchants : *Agar dans le désert, Isaac sacrifié par son père, Joseph vendu par ses frères, Moïse en Egypte* ; et de ces scènes riantes : *le mariage de Rébecca et d'Isaac*, celui de *Jacob et de Rachel*, excitait dans l'âme du spectateur qui les contemplait dans leur éclat la même émotion que la lecture du récit biblique.

Si l'on compare donc l'œuvre pisane de Benozzo Gozzoli à celle de ses devanciers, on est frappé des progrès accomplis. Assurément la grande peinture décorative avec son ordonnance savante, ses groupements harmonieux, son unité parfaite, telle qu'on l'admire aux chambres vaticanes, n'est pas encore inaugurée ; mais déjà, sous ce rapport, quelle distance sépare les compositions de Benozzo de celles des peintres légendaires de tout à l'heure ! Et, si l'on considère les détails, quelle différence plus grande encore entre les unes et les autres ! On trouve réunies dans les tableaux de notre artiste les qualités essentielles à toute production picturale recommandable. Aussi cette œuvre célèbre fut-elle l'objet des méditations d'artistes nombreux et renommés, de l'auteur des Loges lui-même, et valut-elle à Benozzo le titre de premier peintre de son siècle après Masaccio, ainsi que

l'honneur d'être enseveli, par les Pisans reconnaissants, au pied du mur où glorieusement elle s'expose aux regards.

Un dernier coup d'œil, avant de le quitter, à ce lieu unique au monde peut-être, la place du Dôme, et à ses monuments qui, pendant quelques heures, trop courtes, ont occupé si fortement notre pensée. Ces monuments sont parfaits ; toutes leurs parties, à l'intérieur et à l'extérieur, s'accordent, et ils s'accordent entre eux à leur tour ; tous parlent le même langage et forment un divin concert. A ce concert prend part un cinquième virtuose, un monument que d'ordinaire on ne signale pas : ce sont les vieilles murailles de briques crénelées qui entourent et délimitent la place du Dôme, puis au delà courent et se prolongent dans la direction de la cité. Elles aussi ont leur caractère propre, pittoresque, qui contribue à maintenir l'imagination dans le poétique passé.

De Pise à Rome. — Le lever du soleil. — Les Maremmes.

Le 20.

Désireux de traverser de jour la campagne romaine, nous quittons Pise de grand matin. Tout est encore dans l'ombre, mais tout ne tardera pas à s'éclairer, et nous aurons la bonne fortune d'assister au réveil des êtres.

O vous, amants de la nature, épris de ses beautés, avides des émotions que leur vue procure, vous qui êtes en même temps de consciencieux écrivains, et dont les magnifiques narrations en prose ou en vers sont le plus bel ornement des recueils de morceaux choisis, J.-J. Rousseaux, Bernardins de Saint-Pierre, abbés Delille des temps passés, présents et futurs, j'admire votre naïveté ! Nul besoin, comme vous le croyez, quand on veut peindre un lever de soleil, de faire violence à ses chères habitudes, de s'arracher de bonne heure à son doux sommeil, de réveiller, par le fracas du départ, toute une maisonnée, de se

fatiguer pendant une longue marche à lutter contre la torpeur qui engourdit les sens, et d'épuiser complètement ses forces en gravissant quelque haute cime pour mieux épier la naissance du jour, voir poindre les premières lueurs de l'aurore et peu à peu s'élever au-dessus de l'horizon l'astre éclatant. Non, il suffit de savoir profiter d'un voyage entrepris dans un but quelconque, et d'utiliser le train dans lequel on s'est embarqué, en ayant soin toutefois de se placer du côté de l'orient. Là, commodément assis, sans soucis, sans fatigue, au sein d'une tranquillité parfaite, pendant que la machine chemine pour vous, que vos voisins dorment pour vous, vous assistez au spectacle désiré, lequel vient de lui-même s'offrir à vous.

— Les ténèbres couvrent la terre, mais on sent qu'au-dessus d'elles plane, invisible, le puissant esprit qui va les dissiper. — Tout à coup, en effet, en un point de l'orient, au-dessus de la terre sombre, le ciel blanchit. Bientôt sa blancheur augmente. C'est le premier moment de la genèse du jour : le chaos se débrouille, la lumière paraît, la bonne lumière, qui vient redonner à la terre l'espérance et la joie. — L'esprit de ténèbres lutte contre l'esprit de lumière. Au-dessous de la partie blanchie du ciel montent des vapeurs dégagées par la terre. Elles s'amassent et forment une chaîne de montagnes aériennes. Alors le grand luminaire sort de son lit mystérieux. On ne le voit pas, mais ses rayons cachés éclairent par derrière les cimes des monts fantastiques qu'ils rougissent et frangent de pourpre. Cependant, sur la terre tout est calme et dort encore; nul bruit ne s'entend dans la campagne sans limites, excepté le roulement sourd du train et l'haleine haletante de la locomotive.

— Un second moment est venu. A l'orient la couleur du ciel change; à la blancheur succède la teinte si douce à l'œil du jaune pâle, puis la teinte plus vive, mais douce encore, du jaune pur; puis la riche teinte de l'orangé. Ces teintes diverses, tour à tour et sans que l'œil puisse saisir le passage, disparaissent et se fondent les unes dans les autres.

— Alors le jour naît et partout se répand. On distingue à l'horizon réel une longue suite de collines. — Mais voici que les vapeurs de tout à l'heure se sont condensées; elles forment des

nuages qui vont, hélas! me masquer le lever du soleil. — Heureusement ils montent plus haut, et une longue bande de clarté les sépare de la terre. — Soudain de nouveaux nuages montent à leur tour et effacent la bande de clarté. De la lutte engagée contre lui par l'esprit de ténèbres, l'esprit de lumière sortira-t-il vainqueur ?

— Je l'espère. Un souffle léger d'air frais envoyé d'en haut vient réveiller la terre et l'avertir de l'arrivée prochaine du Roi du jour. A cet appel court en tous lieux et par toutes choses un frémissement. Suivant de près son messager, voici en effet le Roi lui-même qui perce les nuages et lance par l'ouverture qu'il a faite, avec la fierté du dieu antique de Claros, ses traits rapides. Les ténèbres résistent; elles s'élèvent dans le ciel en même temps que s'élève le soleil; elles s'étendent et voilent sa face. L'astre s'irrite; il rassemble tous ses feux, foudroie ses audacieux ennemis et les disperse dans les vastes régions de l'air. Cela fait, il resplendit; ses rayons remplissent l'espace d'une poussière d'or et inondent la terre de clarté. La terre salue avec joie son sauveur, et le vainqueur magnanime, dans sa générosité, embellit d'une bordure d'or les noirs nuages fuyant dans l'empyrée.

— La nature entière sort de son sommeil et s'anime. Les montagnes, les collines et les plaines tressaillent d'allégresse et bénissent le Seigneur; les fleuves et les fontaines qui coulent dans les vallées bénissent le Seigneur; les plantes, vivifiées par la rosée du matin, se redressent sur leurs tiges et, tournant vers le ciel leurs corolles épanouies, bénissent le Seigneur; dans leurs demeures de feuillage, les petits oiseaux chantent les louanges du Père dont la main bienfaisante s'ouvre chaque jour pour eux, et bénissent le Seigneur; tout ce qui recommence à vivre, la grande mer elle-même qui, non loin de nous, roule ses flots dociles, bénit le Seigneur. L'homme, que Dieu créa à son image, le plus noble et le plus intelligent de ses ouvrages terrestres, restera-t-il insensible à ce spectacle, et ne mêlera-t-il pas sa voix à l'hymne d'amour chanté par toutes les créatures ?

— O mon âme, toi aussi, toi surtout, glorifie et bénis le Seigneur! Glorifie-le pour sa munificence, pour les merveilles sans nombre qu'il a formées de ses propres mains, et pour celles

dont il a inspiré la formation à l'homme ; pour les œuvres éternelles de l'artiste divin et pour les œuvres immortelles des artistes humains dont la contemplation sera, pendant un long temps, ta nourriture de chaque jour ; et remercie-le de t'avoir accordé le bienfait d'un peu les sentir les unes et les autres, ces œuvres, et de beaucoup les aimer. Et bénis-le pour sa bonté, lui

> ... dont l'oreille s'incline
> Au nid du pauvre passereau,
> Au brin d'herbe de la colline
> Qui soupire après un peu d'eau ;

lui, dont la main parfois abat, mais pour aussitôt relever, et qui ne manque jamais de soulager celui qui plie sous la charge, de consoler celui dont le cœur est affligé.

— Un nouveau changement s'est accompli : à l'orient, dans le ciel, la lutte recommence. Les ténèbres ne veulent pas être vaincues ; leur fuite était une feinte. Les nuées reviennent plus fortes, et l'on voit leurs escadrons, après avoir escaladé les pentes des montagnes terrestres, envahir le firmament et se lancer tous contre l'astre du jour désormais pour longtemps éclipsé.

Alors nous redescendons sur la terre, et fixons notre attention sur les choses qui nous environnent.

Nous traversons la Maremme toscane. Elle diffère de ce qu'elle était autrefois. Jadis, c'était un désert ; aujourd'hui, c'est une plaine cultivée. De jolies maisonnettes, propres et pimpantes, entourées de jardins, ont remplacé les masures qui servaient de gares. Tout le long de la voie, à droite et à gauche, des canaux sillonnent la campagne couverte de mûriers, d'oliviers, de pins, d'eucalyptus. Presque partout le sol est labouré et ensemencé. On aperçoit çà et là des métairies dont les bâtiments récemment construits réjouissent la vue par leur agréable aspect, et ôtent au paysage la monotonie et la tristesse presque funèbre qui naguère frappaient le voyageur. Quelques années encore, espérons-le, et ces solitudes dangereuses seront devenues une région aussi salubre et aussi fertile que les plaines de la Lombardie.

La Maremme romaine succède à la Maremme toscane. Le

terrain n'en est pas marécageux dans l'endroit où nous sommes. De nombreuses collines la rendent accidentée et pittoresque, et lui donnent un air sauvage. Elle est plantée de maigres arbustes, buis ou busserole (de loin on ne peut distinguer l'espèce), et manque de l'élément indispensable à la culture des plantes utiles, la terre végétale.

Au delà de Civita-Vecchia, la mer nous accompagne un certain temps. Nous nous plaisons à la contempler brisant, en se jouant, ses flots contre les rochers du rivage, avec un doux bruit que nous entendons, malgré le roulement du train. Bien que nous approchions de Rome, le caractère du paysage ne varie pas ; très peu de champs cultivés ; point d'arbres, si ce n'est des eucalyptus dont la vue nous annonce la prochaine apparition d'une *stazione*. Nulle habitation, en ces lieux, qui ne soit entourée de ces végétaux aux émanations salutaires. Pas de vie apparente dans les bourgades devant lesquelles nous passons, et silence absolu, morne solitude, dans les intervalles qui les séparent. Quelques troupeaux de moutons que le bruit de la locomotive effraye et qui s'enfuient en bondissant, quelques travailleurs immobiles sur la voie qu'ils sont censés réparer, voilà les seuls êtres vivants que, de temps en temps, nous apercevions. Le train a beau avancer, rien n'indique le voisinage d'une grande cité, de la capitale jadis du monde politique, aujourd'hui du monde chrétien, de la Ville éternelle, de Rome. Point de routes, hormis la nôtre, qui en rayonnent ; point de villas, de parcs, d'usines, de demeures luxueuses ou d'établissements industriels qui la parent, comme sont parées les autres capitales, d'une ample et gaie ceinture. Ce n'est pas ainsi que l'imagination du voyageur inexpérimenté se représente les abords de la ville des Césars et des papes, et il vaut mieux que le voyageur traverse ces lieux pendant la nuit et garde ses illusions. Ou bien, ses illusions, il en ferait le sacrifice, et, acceptant l'isolement de la reine des nations, triste au sein de son désert comme Jérusalem au milieu du sien, il aurait l'amère, la douloureuse jouissance de pleurer avec elle sa grandeur déchue, si la voie ferrée qui mène à elle, par les idées vulgaires et froidement positives qu'elle suscite, n'ôtait toute poésie à la nouvelle Sion. De sorte que,

malgré l'apparition subite de la grande basilique *extra muros* de Saint-Paul, des basiliques de Saint-Jean de Latran et de Sainte-Croix, des vieilles murailles d'Aurélien et d'autres illustres monuments qui, surgissant de terre, passent tour à tour sous ses yeux dans le long circuit que la voie ferrée décrit autour de Rome, le voyageur n'a désormais d'autre pensée que celle de son prochain débarquement, de son rapide transport à l'hôtel et de sa prompte installation.

LE TIBRE, LE PONT ET LE CHATEAU SAINT-ANGE

III. — ROME

**Première visite à Saint-Pierre du Vatican.
Premières impressions.**

 peine installés, sans perdre un moment, car le temps est trop précieux, nous dirigeons nos pas vers l'objet sans égal qui attire obstinément et occupe exclusivement notre pensée, comme il attire et occupe de même la pensée de tous ceux qui visitent Rome, amateurs de beaux-arts ou pèlerins, Saint-Pierre du Vatican. Nous y dirigeons nos pas, c'est-à-dire nous prenons une voiture qui nous y mène : longues sont les distances dans l'immense ville, et le voyageur prudent doit ménager ses forces. Après avoir traversé de nombreuses rues tantôt droites et larges, tantôt irrégulières et étroites, après avoir passé devant le palais de Venise, à l'aspect féodal, devant le fastueux Gesù, devant l'élégant Saint-André della Valle, après avoir parcouru d'autres rues encore de plus en plus resserrées, malpropres, sombres, tout à coup notre voiture débouche sur un lieu mieux éclairé, la place du Pont-Saint-Ange.

Voilà donc ce pont célèbre, et ce château célèbre, et le Tibre, plus célèbre encore ! Le pont est petit, d'une largeur insuffisante ; la foule, qui continuellement se presse sur le chemin de Saint-Pierre et du Vatican, y circule avec peine, et les multitudes qui ont foulé l'aire de cet étroit passage en ont ébranlé les assises. Il a une apparence chétive, malgré sa décoration prétentieuse de statues à la pose et aux gestes déclamatoires. Excepté celles de

saint Pierre et de saint Paul placées à l'entrée, dont l'attitude est plus naturelle, on les doit à l'inspiration du Bernin. Ce premier spécimen ne nous donne pas une excellente opinion du génie de cet artiste.

Sous les cinq arches qui forment toute la longueur du pont Saint-Ange, le fleuve dont le nom est si superbement inscrit dans l'histoire, le Tibre, roule modestement, comme le plus vulgaire des cours d'eau, ses ondes bourbeuses, et flue entre des rives indéterminées, sans quais. Par suite de quel phénomène extraordinaire, nous demandons-nous, a-t-il, depuis les anciens Romains, tellement changé ? « *Je suis,* lui fait dire Virgile, *moi que tu vois ronger mes rives en coulant à pleins bords et traverser de grasses cultures, je suis le bleu Tibre, fleuve aimé du ciel.* » *Ronger mes rives* est vrai encore ; *traverser de grasses cultures* ne l'est plus ; mais le *Tibre aux flots d'azur !* le bon, le sincère poète serait-il, comme tant d'autres de ses confrères, un mystificateur ?

A l'extrémité du pont se dresse le mausolée d'Adrien. Il ne ressemble guère à ce qu'il était quand Procope l'a décrit. Construit entièrement en marbre de Paros, — il faut entendre ceci de son revêtement — les pierres en étaient jointes sans ciment. Il avait la forme d'une énorme rotonde reposant sur une base carrée et dominait les murs de Rome. Il était décoré à l'extérieur de colonnes, de pilastres, de festons, d'inscriptions et d'autres ornements, couronné de figures gigantesques d'hommes et de chevaux en bronze doré ou en marbre, et terminé par la statue colossale de l'empereur sur un quadrige. Pendant le siège que Bélisaire soutint, en 537, contre les Goths, ceux-ci l'attaquèrent. Ils s'en approchèrent à la faveur d'un portique qui, de l'église Saint-Pierre, y aboutissait; ce qui leur permit d'éviter les balistes. D'un autre côté, leurs larges boucliers les mirent à l'abri des flèches, mais non pas des statues et des autres sculptures que les assiégés précipitèrent sur eux, entières ou brisées en fragments. Le monument fut complètement dépouillé et l'œuvre illustre détruite ; mais la patrie fut sauvée. Dès lors le môle d'Adrien servit de forteresse aux diverses factions qui, pendant le moyen âge, se firent la guerre dans Rome

Il subit, en conséquence, toutes les épreuves, toutes les violences et toutes les dégradations jusqu'à la fin du xive siècle, et même jusqu'à Clément VII qui s'y enferma quand le connétable de Bourbon vint assiéger Rome. Tant de vicissitudes en ont dénaturé le caractère et modifié l'aspect; il ne lui reste plus rien de sa riche parure antique, et il n'intéresse plus que par ses souvenirs: fruste bâtisse de briques et de pierres brutes, l'auguste tombeau est devenu une caserne.

Au sortir de la rue faubourienne du Borgo Vecchio, avenue indigne de Saint-Pierre et du Vatican, nous nous trouvons subitement, sans préparation, face à face avec ces glorieux monuments.

Comme à tout le monde, leur image vulgarisée par la gravure nous est depuis longtemps familière; nous connaissons déjà, sans les avoir jamais vus, la colonnade circulaire, les deux fontaines jaillissantes, l'obélisque, l'escalier géant, le portique qui le domine, le dôme colossal et l'assemblage d'édifices qui, tout à côté, constitue le palais des souverains pontifes; depuis longtemps leurs formes sont fidèlement empreintes en notre cerveau, et, quand elle le voulait, notre imagination les faisait apparaître: grandes et belles qu'elles sont, notre imagination les voyait, selon sa coutume, plus grandes et plus belles encore. Aussi éprouvons-nous de la déception en présence de la réalité. Nous trouvons que le rapport parfait entre les parties, l'harmonie des proportions du tableau idéal a disparu. L'obélisque et les fontaines se perdent au milieu de la place immense; celle-ci est si vaste qu'elle paraît vide et déserte. La colonnade s'est rapetissée; ses bras, qui se rapprochent pour enceindre l'espace, ressemblent à deux tronçons de membres mutilés. Les dimensions énormes du degré et du portique causent plutôt l'étonnement que l'admiration. De tout l'édifice on ne voit que l'ample façade; le reste, même la coupole, est caché; si l'on veut apercevoir le sommet seulement de celle-ci, il faut se porter à l'autre extrémité de la place. Voilà déjà bien des imperfections dans une œuvre si renommée. Ceux qui l'ont créée se sont manifestement inspirés de deux choses: la tradition du peuple-roi et le rêve de Nicolas V. Tout ce que construisait le peuple-roi était gigantesque. Quant

au rêve de Nicolas V, c'était de réédifier la sainte Sion, son temple, ses portiques, ses habitations des prêtres, tous dans le même lieu et sur un plan plus grandiose encore que celui de Salomon. Les architectes qui reprirent cette conception se trompèrent, à ce qu'il semble quand on considère ce qu'elle a produit. Ils eussent mieux fait de remonter plus haut que le pape Nicolas et que les Romains, de remonter jusqu'aux Grecs et de les prendre pour modèles. Les Grecs, gens sages, modérés en toute chose, pensaient que l'accord d'un objet avec les objets environnants est une des conditions du beau ; qu'il faut, par conséquent, éviter de donner, à l'objet chargé de présenter aux yeux le beau, des dimensions par trop hors de proportion avec les objets environnants, et le placer dans le champ accoutumé où le regard avec la pensée habituellement et facilement s'exerce. Or, l'ensemble de Saint-Pierre échappe à la vue ; on ne peut saisir toutes les parties de Saint-Pierre à la fois, en composer un seul tout dont chaque élément constitutif conserve ses rapports avec les autres éléments, à moins de prendre pour point de vue une des collines environnantes. Si maintenant, renonçant à voir le tout, on se borne à voir les parties, un autre inconvénient, qui résulte du précédent, se présente : les parties dont on s'approche grandissent démesurément, celles dont on s'éloigne se rapetissent trop ; l'harmonie est rompue ; de sorte que, n'importe où il s'applique, l'esprit est déçu.

La même déception l'attend-elle à l'intérieur ? Nous le dirons un autre jour. L'expérience d'autrui nous a appris que les impressions éprouvées par tous ceux qui visitent Saint-Pierre pour la première fois ont un caractère tel qu'un jugement défavorable en découle, les défauts de Saint-Pierre apparaissant tout d'abord, et ses beautés au contraire se cachant. Comparé au type que l'on s'est créé d'après de brillantes descriptions, type embelli encore par l'imagination, l'aspect de Saint-Pierre ne surprend personne, ou plutôt désenchante tout le monde. Il est donc sage de ne point céder à un mouvement irréfléchi. C'est pourquoi nous réservons le récit de nos premières impressions à l'intérieur de la basilique pour l'ajouter au récit de celles que nous ressentirons après plusieurs visites et un examen appro-

fondi. Il nous sera permis alors de corroborer ou de modifier ces impressions les unes par les autres et de formuler un jugement plus sûr.

1º. ROME ANTIQUE

Vue de Rome du haut du Janicule. — Coup d'œil sur son histoire dans les temps anciens. — Le caractère du peuple romain. — Le peuple romain collectionneur et conservateur d'objets d'art.

Le 21.

Par l'effet de l'association naturelle des idées, après la visite, brève visite de politesse, au chef-lieu de la Rome papale et chrétienne, il nous vient à l'esprit d'en rendre une semblable au chef-lieu de la Rome antique et païenne. Nous reprenons donc notre promenade interrompue d'hier. Après avoir regardé en passant le Panthéon, traversé le Corso, nous montons au Capitole, nous descendons au Forum, nous contemplons la reine des ruines, le Colisée, nous adressons un coup d'œil interrogateur au mystérieux et pittoresque mont Palatin; puis, cette satisfaction accordée à notre impatiente et avide curiosité, nous réfléchissons et nous nous disons que de telles courses à la vapeur conviennent aux amateurs en faveur de qui l'on a inventé l'agence Cook, mais non pas à ceux qui désirent s'instruire. Nous prenons alors la résolution de nous conformer au programme tracé d'avance par nous-même, et de procéder désormais avec ordre et méthode. Mais aussitôt un premier obstacle se présente.

Nous venons passer à Rome quelques jours, et nous voudrions, pendant cet espace imperceptible de temps, voir et connaître Rome, tout Rome; et non seulement Rome telle qu'elle est actuellement, mais telle qu'elle a été depuis son origine jusqu'à nos jours; nous considérons Rome comme un être réel, vivant, doué d'une vie éternelle, être puissant et glorieux, le plus glorieux qui fût jamais, et nous voudrions pénétrer dans l'intimité de cette grande personnalité. La prétention n'est-elle pas

excessive, et le désir ainsi que les efforts ne seront-ils pas vains? Car, d'abord, découvrir la vieille Rome sous la nouvelle, reconstruire la vieille Rome au moyen des rares débris qui en restent, débris informes pour la plupart, disséminés, perdus dans la masse des constructions modernes, devant lesquels on passe sans les apercevoir, ou qu'il faut aller chercher à l'intérieur d'édifices plus récents qui les cachent, n'est pas une œuvre facile. Cette œuvre devient absolument impossible au voyageur qui ne séjourne pas longtemps à Rome, et dont la science archéologique laisse à désirer, pour parler par euphémisme et poliment. Mais cette œuvre, d'autres l'ont faite. Certains savants, J.-J. Ampère notamment, ont évoqué la vieille Rome et l'ont fait sortir de son tombeau. Grâce à ces hommes généreux, le voyageur peut, sans qu'il lui en coûte aucune peine, se représenter, sur les lieux mêmes où elles ont été accomplies, les actions mémorables de générations disparues.

Hors de la ville, sur la rive droite du Tibre, s'élève une colline, la plus haute de Rome, à la fois majestueuse et gracieuse, décorée d'édifices somptueux et néamoins agreste, le Janicule. Le chemin sinueux qui en gravit les pentes conduit à une terrasse située en avant d'une église, Saint-Pierre in Montorio, d'où de tous les côtés la vue est libre. Là, loin du mouvement, du bruit, de tout ce qui pourrait le distraire, le restaurateur des choses d'autrefois s'assied, et, contemplateur solitaire, regarde ce qu'il a sous les yeux.

Ce qu'il a sous les yeux est le panorama le plus grandiose qui soit au monde : grandiose par son aspect, grandiose par les pensées qu'il éveille. — Voici, à gauche, au bout de l'horizon, dans le fond du tableau, du côté où bien loin, au sein de l'Apennin toscan, le Tibre prend sa source, derrière le dôme colossal de Saint-Pierre, véritable colline plus haute encore que le Janicule, et derrière le monte Mario, voici le Soracte :

Vides ut alta stet nive candidum
Soracte...

Aujourd'hui, comme le jour où Horace invitait au plaisir le jeune Thaliarque, le Soracte dresse dans le ciel sa cime blanchie

par une neige épaisse. Le Soracte est sur la rive occidentale du fleuve ; sur la rive orientale voici le Gennaro, le riant Lucrétile, et la chaîne des monts de la Sabine. Au delà des monts de la Sabine, l'Apennin central forme le plateau des Abruzzes. Là se trouvent les montagnes les plus élevées de tout le système, le Vettore, le Terminillo, la Majella et le Gran Sasso d'Italia qui monte jusqu'à une hauteur de trois mille mètres dans les airs. Excepté le Velino, dont on distingue la double pyramide, l'Apennin central ne paraît d'ici qu'un ensemble confus de blancs sommets superbement entassés les uns sur les autres. Par derrière cette barrière d'apparence infranchissable, l'Adriatique roule, invisible, des rivages de la Grèce jusqu'à Venise, ses flots irritables.

A l'extrémité des monts de la Sabine, dans la partie la plus rapprochée du spectateur, se dissimule à demi Tivoli ou Tibur, et se montre Palestrina ou Préneste, lieux célèbres et charmants, choisis déjà par les anciens Romains, comme ils le sont encore par les Romains actuels, pour s'y réfugier pendant la saison malsaine de l'été et y trouver un asile contre la chaleur et la malaria, au sein de l'air pur, parmi des sites pittoresques, sous de délicieux ombrages. Les montagnes des Sabins sont continuées au sud par celles des Herniques qui s'élèvent entre le Liris et le Sacco, et ont pour voisin, à l'ouest, un relief volcanique, les monts Albains. Sur le penchant des monts Albains, voilà Frascati qui a succédé à Tusculum, et voilà, un peu plus à droite, le monte Cavo qui a succédé au mont Albain. C'est là que l'on rencontre les beaux lacs d'Albano et de Nemi, aux noms et aux souvenirs poétiques. Enfin, au delà des monts de la Sabine et du pays albain, descend vers l'extrémité de la péninsule la chaîne des monts habités jadis par les redoutables Samnites. — Disposées en un vaste hémicycle, formant un horizon ravissant, ces diverses montagnes enferment une plaine immense qui va jusqu'à la mer, plaine rarement unie et fertile, généralement ondulée, monotone, déserte et nue. Au milieu de cette solitude, sans faubourgs, sans autre entourage que quelques monticules à peine verdoyants et presque infréquentés, est assise au sommet et sur les pentes de ses collines et le long de son fleuve, la ville,

Urbs; la ville qui n'a pas besoin d'autre appellation ; la ville dont depuis près de trois mille ans le nom est sans cesse dans la bouche des hommes, et dont l'obsédante idée fatigue l'univers ; la ville fondée par Romulus et dans laquelle règnent Léon XIII et Humbert Ier ; la ville qui dure toujours ; la ville des rois, des consuls, des Césars et des papes ; la ville des belles-lettres et des beaux-arts ; la ville de la puissance, de la gloire et des ruines. A la contempler, l'imagination s'enflamme, et, dans une brillante vision, son histoire rapidement se déroule.

Le site de Rome est singulier. Plus encore que tout autre, il semble avoir été providentiellement préparé. La plaine que l'on a sous les yeux jusqu'à l'Apennin, à l'origine, était la mer, et les monstres étranges des temps antédiluviens dominaient en ces lieux où devaient habiter tant d'hommes illustres, se remuer tant de grandes idées, s'accomplir tant d'actions mémorables, se décider enfin les destinées politiques et religieuses du monde. Le fond de la mer se souleva ; les collines surgirent ainsi que les monts volcaniques d'Albano, et les laves vomies par les volcans inondèrent la contrée environnante, la couvrirent d'un tuf granulaire, et voilà, dans un passé bien lointain, les catacombes prévues et rendues possibles. Car imaginez un autre sédiment, une autre matière que ce tuf granulaire, ou plus molle, comme le sont les argiles et les sables jaunes du Montorio, ou plus dure, comme l'est le péperin du mont Albain, et les chrétiens ne pourront creuser leurs cimetières. On comprend aisément quelles modifications importantes le culte et l'art nouveaux auraient alors subies.

Maintenant le sol est formé ; les collines se couvrent d'herbes et d'arbres, et la plaine entière n'est qu'une forêt. Ses premiers habitants apparaissent. Ce sont les premiers habitants de tout pays, les hommes des bois, les faunes et les sylvains, vivant du produit de leurs chasses. Les hommes agriculteurs leur succèdent, et à ceux-ci succèdent les heureux sujets de Saturne et de Rhée, les hommes de l'âge d'or. Croira-t-on, sur la foi des savants, qu'un souvenir de cette époque fabuleuse soit resté à Rome, le souvenir du dieu bienfaisant qui régnait alors ? A

l'entrée du Forum, au pied du Capitole, huit colonnes d'un temple sont encore debout : ce sont les vestiges du dernier sanctuaire élevé à Saturne sur l'emplacement même où, dès les jours de l'âge d'or, un autel avait été dressé à ce dieu (1).

Avec le temps, les hommes se civilisent. Ils s'unissent et forment des peuplades qui, les unes, restent là où elles sont nées, les autres vont errant sur la terre. Les Sicules, les Ligures, les Pélasges occupent successivement les sept collines, puis disparaissent. A la présence des Pélasges se rattache la poétique légende d'Hercule, d'Evandre et d'Enée. Après eux viennent les Sabins. Les Sabins sont les principaux représentants d'une forte race qui, par eux, communiqua son caractère à la race romaine, la race sabellique, de laquelle semblent dériver les Marses, les Herniques, les Volsques, en un mot les diverses nations de l'Italie centrale à qui plus tard les Romains eurent affaire (2). Les Sabins s'installent, mais pour y demeurer toujours, en ce lieu aux destinées mystérieuses, qui, dès l'origine des sociétés humaines, attire à lui les hommes de toutes les régions de l'univers, comme s'il était un centre irrésistible d'attraction.. Il en est un, en effet. D'après une loi fatale, tous les peuples auront, tant qu'elle existera, les yeux fixés sur Rome. Ils viendront à elle, dans les temps anciens, soit pour se disputer sa fondation et sa possession, soit pour résister à sa puissance, soit pour implorer son appui, soit enfin pour la renverser et la détruire ; et, dans les temps modernes, quand son règne temporel sera fini et son règne spirituel établi, ils viendront à elle pour lui obéir, l'exalter, l'aimer et, lorsqu'il le faudra, la défendre.

Des Sabins descendus de leurs montagnes et des Latins habitant la plaine se forma le peuple dont Romulus fut le premier roi. En fondant sa ville là où il la fonda, celui-ci à coup sûr eut une idée singulière, et il est à croire que cette idée lui fut véritablement inspirée par les dieux, car nul homme sage ne l'eût de lui-même conçue. Un sol inégal formé de collines abruptes, couvertes de bois et de pelouses arides, séparées par d'étroites

(1) J.-J. Ampère, *l'Histoire romaine à Rome.*
(2) J.-J. Ampère, *l. c.*

vallées que le fleuve voisin transformait en marécages permanents, royaume de la fièvre et de la consomption ; un fleuve ingouvernable dont les eaux boueuses ne sont bonnes à rien, si ce n'est à obstruer sans cesse son embouchure de leurs dépôts terreux ; fleuve aux crues soudaines et dangereuses, s'élevant dans ses fréquents débordements de douze à quinze mètres au-dessus de l'étiage, quelquefois plus haut encore ; une campagne par nature presque infertile, isolée du reste du monde, d'un côté par un cercle infranchissable de montagnes où habitaient des peuples hostiles, de l'autre par une mer inhospitalière et des rivages aux abords difficiles, — voilà la région bénie qui plut à Romulus quand il voulut bâtir sa ville. Eh bien, précisément dans le choix de ce site ingrat, obligeant ses possesseurs à l'améliorer sans cesse et à le défendre avec courage, se trouve l'explication des rudes travaux et des longues luttes de Rome, conséquemment le secret de sa grandeur et la justification des dieux.

Droit en face du Janicule, sur l'autre rive du Tibre, s'élève le mont Palatin, reconnaissable à ses pans énormes de murailles aux pierres rougeâtres, restes de gigantesques palais écroulés, et à sa cime couronnée de cyprès. C'est là qu'Evandre l'Arcadien avait construit Pallantée et donné l'hospitalité à Enée ; c'est là que, sous l'escarpement de l'ouest, on voyait le Lupercal, l'antre dans lequel la louve allaita Romulus et Rémus ; c'est sur son sommet que le petit-fils de Numitor assit la première Rome, *la Roma quadrata*, et que plus tard, bien plus tard, quand l'humble bourgade fut devenue la reine du monde, les citoyens riches et illustres habitèrent : les Gracques, Sylla, Emilius Scaurus, Licinius Crassus, Hortensius, Cicéron, Auguste y eurent leur maison ; Caligula, Néron, les Flaviens, leurs palais. Aujourd'hui le Palatin est désert ; seules deux habitations se tiennent debout parmi les ruines : ce sont deux pauvres monastères, l'un de Frères Mineurs, l'autre de Visitandines.

Un marais baignait le pied du Palatin. Il commençait au Tibre et, en se prolongeant, séparait cette colline d'une autre plus célèbre encore, la colline du Capitole. C'est sur cette seconde éminence que Romulus ouvrit un asile aux bannis et aux aventuriers de tous les pays, et construisit une forteresse,

la forteresse fameuse, maintes fois surprise, autant de fois reconquise — ou rachetée. C'est là que l'on trouva la tête coupée qui présageait les hautes destinées du lieu et lui donna son nom (1), quand Tarquin voulut élever un temple à Jupiter gardien des lois et des traités. De la citadelle ni du temple rien n'est resté ; les monuments qui couvrent la colline sont modernes ; mais l'orgueil romain a maintenu le principe de souveraineté là où il avait été autrefois fondé par les dieux mêmes et consacré ensuite par la force victorieuse : le Capitole est le siège du municipe actuel, et du haut campanile qui surmonte le palais sénatorial et où se dresse sa statue, Rome contemple encore fièrement son royaume, que borne aujourd'hui un étroit horizon.

Autour des deux collines, centre et berceau de la puissance romaine, respectueusement sont rangés en demi-cercle l'Aventin, le Cœlius, l'Esquilin, le Viminal et le Quirinal.

C'est sur l'Aventin qu'au milieu d'une épaisse forêt Hercule tua Cacus ; c'est sur l'Aventin que Rémus consulta les présages. « *Mont néfaste*, observe M. Ampère, *l'Aventin fut le rival du Palatin, la colline de l'opposition.* » En effet, dans ses querelles incessantes avec les patriciens, c'était là que la plèbe mécontente se retirait. L'Aventin et le Cœlius étaient autrefois très peuplés ; les successeurs de Romulus, ingénieux comme lui à trouver des habitants pour leur ville, transportèrent, Tullus Hostilius sur le Cœlius, Ancus Martius sur l'Aventin, les peuples vaincus d'Albe et du Latium. — Aujourd'hui l'on ne voit plus en ces lieux, alors si fréquentés, que de rustiques sentiers traversant des vignes, de grands espaces incultes, quelques couvents et quelques églises.

Le Viminal, dont le nom vient des osiers qui y croissaient jadis, n'est qu'une imperceptible élévation reliant le Quirinal à l'Esquilin. Ces trois collines, du reste, ne sont plus guère distinctes ; les pentes en ont été adoucies, et les dépressions qui les séparaient, en partie comblées. Avec leur relief, le caractère

(1) Selon Ampère, Capitole vient de *Caput Oli*, la tête d'Olus ; étymologie douteuse. D'autres font dériver ce mot de *Capitulum*, petite tête.

particulier et l'aspect pittoresque qu'elles avaient du temps des rois ont disparu.

Les rois successeurs de Romulus continuèrent donc d'agrandir et d'améliorer sa ville. Numa Pompilius bâtit un temple à Janus, un temple à Vesta ; Ancus Martius, une prison, établissement déjà utile ; Tullus Hostilius, une curie, un temple à Saturne. Tarquin l'Ancien s'occupa d'assainir la ville. Les Sabins avaient desséché le marécage situé au pied du mont Capitolin, et y avaient établi un marché fréquenté par eux et par leurs voisins du Palatin ; Tarquin acheva le desséchement au moyen d'un système d'égouts aboutissant à un égout collecteur, la *Cloaque Maxime*, qui existe encore. Le lieu devenu habitable, on l'entoura de portiques, et l'humble marché qui servait au trafic de choses vulgaires devint le *Forum Romanum*. Servius Tullius donna à la ville agrandie l'enceinte qu'elle garda jusqu'à Aurélien et qui l'enfermait dans un mur de deux lieues et demie de développement. Enfin le second Tarquin, dont le règne fut tyrannique mais brillant, termina tous les travaux commencés par ses prédécesseurs, et, entre autres grands monuments, acheva le temple de Jupiter Capitolin qui dura, tel qu'il le fit, jusqu'à Sylla. — Les rois de Rome ne furent donc pas des rois fainéants, et l'on comprend que le peuple reconnaissant ait placé leurs statues sous le portique du sanctuaire consacré au dieu choisi par lui pour veiller sur ses destinées.

Leur œuvre ne se borna pas à des travaux d'assainissement et d'embellissement. On sait de reste qu'ils accrurent, dans les guerres incessantes qu'ils firent à leurs voisins du Latium, le territoire de Rome ainsi que sa population, et qu'ils posèrent les bases des institutions civiles et religieuses auxquelles le peuple romain dut sa force et sa grandeur. Les rois disparus, le mouvement d'expansion de Rome à l'extérieur ne s'arrêta pas, bien qu'il se compliquât de mouvements tumultueux à l'intérieur, causés par la rivalité des patriciens et des plébéiens. Les ennemis de la jeune et ambitieuse cité, profitant habilement de ces discordes, mirent souvent son existence en péril. Mais la vaillance romaine résista à leurs attaques. Après des guerres acharnées de temps en temps interrompues, puis reprises, et qui

durèrent des siècles, les Èques, les Volsques, les Véiens, les Samnites durent se soumettre ou furent exterminés, et Rome devint maîtresse de l'Italie presque entière. La première partie de son œuvre gigantesque se trouva accomplie, et, après son triomphe sur Carthage, elle put en entreprendre la seconde, la conquête du monde.

Ce n'est pas notre affaire de raconter l'histoire de Rome. Du reste, ses vertus militaires, bien qu'elles aient été un élément de gloire nécessaire à sa puissance et utile à la civilisation, nous intéressent moins que ses vertus pacifiques. Personnellement. nous n'aimons pas le peuple romain ; la rigueur impitoyable avec laquelle il appliquait la loi aux malheureux prévaricateurs et exerçait envers ses ennemis le droit du plus fort nous a toujours révolté. Sa justice implacable a le caractère de la cruauté ; jamais le Romain n'a dépouillé la cruauté propre à l'homme sauvage. Il fut aussi un peuple égoïste, et l'on doit blâmer l'égoïsme, à notre avis, aussi bien chez les peuples que chez les individus. En outre, et surtout, il portera toujours devant Dieu et devant les hommes, la responsabilité d'un crime dont il a été dès ce monde châtié, celui d'avoir persécuté les chrétiens. Néanmoins il faut reconnaître que, dans les premiers temps de son existence, il donna aux nations présentes et à venir de magnifiques exemples de dévouement, de patriotisme, de pratique de mœurs austères. Il se distingua surtout par la manifestation du sentiment religieux. Sur la religion comme fondement il établit toutes ses institutions. Mais, suivant une loi inévitable, avec la gloire et la richesse, l'amour du bien-être et du luxe s'introduisit parmi les Romains et leurs mœurs se corrompirent. La corruption des mœurs augmenta sous l'influence des discordes intérieures et des horribles guerres civiles qu'elles déterminèrent. Adieu le noble idéal ! Le temps des vertueuses pensées et des grandes actions est fini ; la maîtresse du monde s'endort au sein de sa prospérité et ne songe plus qu'à jouir des biens de la vie :

Carpe diem, quàm minimum credula postero,

chante-t-elle au milieu des trésors artistiques qu'elle a ravis à la Grèce et à l'Orient.

Ces trésors : tableaux, statues, objets précieux de toute sorte, les Romains les recherchèrent avec empressement, parfois même avec une avidité excessive, témoin le procès de Verrès. Amateurs insatiables, comprenaient-ils la vraie beauté des choses qu'ils collectionnaient ? Que nous importe ! Sachons-leur gré du service qu'inconsciemment peut-être ils nous ont rendu. Sans leurs goûts de parvenus fastueux, nous ne connaîtrions pas, nous ne posséderions pas tant d'incomparables chefs-d'œuvre de l'antiquité ; et ce ne sont pas les imitations qu'ils en ont faites qui nous consoleraient d'une telle perte ; car, incapables de créer aucun ouvrage artistique, ils se bornaient à reproduire ceux des Grecs. Toutefois encore, rendons-leur grâces de leur instinct d'imitation ; il est cause que nous pouvons, particulièrement, en étudiant les édifices qu'il leur a inspirés, nous faire une idée, incomplète mais à certains égards suffisante, de la belle architecture grecque.

L'architecture étrusque, romaine, grecque à Rome. — Le Forum, ses vicissitudes et son état actuel.

Tous les travaux de l'époque des rois et ceux qui suivirent, jusqu'au IIIe siècle avant l'ère moderne, furent exécutés par des ingénieurs et des architectes étrusques. Dérivée de la construction pélasgique, la construction étrusque offre plus de régularité : les blocs de pierre y sont, comme dans l'autre, liés entre eux sans ciment ; mais au lieu d'être des polygones grossièrement équarris s'emboîtant les uns dans les autres, ce sont des quadrilatères taillés à angle droit et symétriquement superposés. Ce nouveau mode s'appelle *opus quadratum*. Les restes du mur de Servius, que l'on a découverts çà et là, présentent de ce mode un intéressant spécimen. D'autre part, importante innovation, dans la construction étrusque la voûte apparaît et remplace le linteau posé sur deux montants verticaux. On peut apprécier le mérite et la solidité de la voûte étrusque en visitant la Cloaque Maxime : elle a bravé toutes les épreuves, les chocs accidentels,

l'action dissolvante du temps, et résisté même aux commotions du sol.

Mais si les architectes étrusques se montrèrent habiles, les artistes décorateurs des monuments, étrusques aussi, ne le furent guère. D'abord la matière leur manquait ; on n'exploitait pas encore les carrières de marbre ; et leur manquait en outre l'inspiration que leur religion ne leur fournissait pas. De sorte que sans matière, sans idéal, sans modèles, sans maîtres, leurs efforts furent stériles ; les statues qui, à Rome, ornaient les temples primitifs, étaient de grossières figures de bois ou d'argile.

On chercherait en vain quelques vestiges des vieux temples étrusques ; ce qui n'a pas été détruit a été transformé. Rien n'est resté de toutes les œuvres d'architecture d'alors que la prison d'Ancus et de Tullius et l'égout de Tarquin.

Sous le gouvernement républicain, le Forum, naturellement, prit une grande importance ; il devint le centre de la vie publique, le cœur de la cité. Là était la *curie Hostilia*, palais dans lequel se réunissait le sénat ; là, le *Comitium*, place où se tenaient les comices ; là, le tribunal du préteur, élevé de quelques degrés. Non loin du tribunal du préteur se dressait le temple de Vesta, fondé par Numa, rotonde entourée des habitations des vestales et de celle du grand prêtre. Deux autres temples célèbres remontaient aussi à cet âge héroïque : celui de Castor et Pollux, voué par le dictateur Posthumius en mémoire de la bataille du lac Régille et de l'intervention miraculeuse des Dioscures, et celui de la Concorde, voué par Camille à la fin de la longue lutte entre les patriciens et les plébéiens.

Il n'y avait pas que les intérêts publics, politiques et judiciaires, qui se traitassent au Forum ; on y débattait aussi les intérêts privés, on y achetait, on y vendait. Des boutiques, principalement des boutiques de changeurs et d'usuriers, entouraient la place qui était remplie, comme le sont nos places publiques, de marchands ambulants, de charlatans, de bateleurs et d'oisifs. La voie Sacrée, pavée de blocs de lave, bordée de cabarets et d'échoppes, la traversait. Afin de mettre les gens à l'abri des intempéries, Caton l'Ancien acheta une partie des boutiques et fonda la première basilique entre la curie et le temple de Castor.

La basilique Porcia fut brûlée avec la curie aux funérailles de Clodius. On en reconstruisit d'autres, parmi lesquelles la basilique Emilienne. On suppose que celle-ci se trouvait là où est maintenant l'église Saint-Adrien. Elevée en l'an de Rome 699, par Emilius Paulus Lepidus, restaurée sous Auguste, puis sous Tibère par les descendants de Lepidus, on la comptait au nombre des plus beaux édifices de Rome. Sa façade présentait une colonnade à deux étages ; les colonnes, d'une seule pièce, étaient de marbre phrygien, marbre violet magnifique, et d'ordre corinthien ; elles avaient trente-six pieds de haut et onze de circonférence. Elles servirent plus tard à orner l'intérieur de Saint-Paul-hors-les-murs ; l'incendie qui dévora cette église en 1823 les détruisit. Le dernier monument construit sous la république (l'an 58 av. J.-C.) fut le *Tabularium*, galerie dans laquelle on conservait les archives de l'état.

Le règne d'Auguste fut celui de la splendeur extérieure et intérieure de Rome. Auguste se vante dans son testament d'avoir trouvé une ville de briques et d'avoir laissé une ville de marbre : « *J'ai bâti*, dit-il, *seize temples, une curie, une basilique, un forum, une naumachie et deux portiques ; j'ai restauré le Capitole et le théâtre de Pompée, terminé le forum Julien et la basilique commencée par mon père ; j'ai fait réparer quatre-vingt-deux temples.* » Agrippa lui vint en aide ainsi que d'autres riches Romains. Déjà Sylla avait réédifié avec un luxe inconnu le temple de Jupiter Capitolin, et toute la colline était couverte d'édicules voués aux dieux en reconnaissance de leur appui dans les jours d'épreuve. Munatius Plancus rebâtit le temple de Saturne ; les triumvirs bâtirent celui de Jules César ; Auguste, ceux de Jupiter Tonnant et de la Fortune. La basilique d'Auguste, ou *Julia*, située en face de celle d'Emilius Lepidus, était superbe.

La basilique est un édifice inventé par les Romains. « Un grand espace rectangulaire, clos de murs et dans lequel une seule porte donne accès ; la salle éclairée par de nombreuses fenêtres et divisée, dans le sens de la longueur, en trois nefs par deux rangs parallèles de colonnes ou de piliers ; à l'extrémité de la nef centrale, beaucoup plus large que les deux autres, le mur du fond arrondi et formant un hémicycle ou abside, où siège le

tribunal »(1),tel est le plan ordinaire de la basilique. On reconnaît dans cette disposition celle des premières églises chrétiennes, maintenue jusqu' à nos jours. Dans la basilique se passait la vie des gens d'affaires. Ils y trouvaient à la fois : un tribunal de commerce, une bourse, un lieu de conversation. La basilique Julia, à en juger d'après ses ruines, différait un peu du type qu'on vient de décrire. Elle n'était pas enfermée entre des murs; on y pénétrait par des arcades ouvertes que quelques marches d'escalier séparaient de la rue; un portique voûté, à deux nefs, régnait autour de l'espace rectangulaire central, et soutenait un étage de tribunes, d'où l'on voyait ce qui se passait dans l'enceinte.

Avec le temps, par suite de l'accroissement considérable de la population de Rome, le Forum de la république devint insuffisant. César et Auguste en établirent dans le voisinage deux nouveaux destinés à servir principalement aux affaires judiciaires. En agissant ainsi, ces princes obéirent surtout à des considérations politiques : ils voulurent éteindre, du moins atténuer le plus possible, dans l'âme des citoyens, le souvenir de la liberté. L'architecture du temple de Vénus et celle du temple de Mars qui ornaient ces forums avaient, prétendent les archéologues, la pureté et l'élégance de l'architecture grecque, ce qui semble extraordinaire, et déjà le grandiose de l'architecture impériale. Il est difficile d'en juger actuellement : un fragment de l'hémicycle du forum de César, noire muraille en blocs de péperin, trois colonnes du temple de Vénus, via de'Pantani et, via Marforio, au pied du Capitole, quelques arcades du forum d'Auguste, voilà tout ce qui reste des deux créations impériales.

Sous les successeurs immédiats d'Auguste et de Tibère, le Forum Romanum ne changea pas d'aspect. Tibère avait restauré les temples de Castor et de la Concorde. Caligula, Néron, bâtirent sur le Palatin. Les Flaviens y bâtirent aussi. Mais en même temps, sous ces princes, le Forum sortit de ses limites et s'allongea dans la direction du Cœlius. Alors le gigantesque fit

(1) M. Martha, *Architecture étrusque et romaine*.

son apparition. Le temple de la Ville sacrée de Vespasien, les thermes et l'arc de Titus, le Colisée accrurent le nombre des monuments. Puis vinrent l'accroître à leur tour, sous Adrien, le temple de Vénus et Rome ; plus tard le temple d'Antonin et Faustine, le forum de Trajan, l'arc de Septime Sévère ; plus tard encore, l'arc et la basilique de Constantin.

A partir des guerres puniques l'art grec supplante à Rome l'art étrusque. Les conquérants ont vu les édifices de la Grèce et de l'Asie et ont voulu en posséder de pareils. Mais, poussés soit par le goût de l'innovation, soit par la considération de l'utile même dans les choses d'art, par ces deux mobiles peut-être, ils ont modifié les formes qu'ils imitaient. Il y avait péril à le faire, les conceptions des Grecs étant irréprochables. Que prétendaient-ils ajouter à l'ordonnance harmonieuse, aux justes proportions inventées par ces maîtres en esthétique? Espéraient-ils découvrir des types meilleurs que les types intangibles de leurs ordres, auxquels ils osèrent toucher? L'idéal architectural, comme tout idéal chez les Grecs, était parfait. Prenons pour exemple le Parthénon.

C'est le monument par excellence, celui qui réalisa véritablement la beauté absolue, si difficile à réaliser ici-bas, en architecture surtout. A l'architecture, en effet, manque la facilité d'expression dont sont douées la peinture et la sculpture. Celles-ci peuvent exprimer la vie et les sentiments les plus complexes et les plus délicats. Elles le peuvent parce qu'elles mettent en œuvre des formes vivantes, tandis que l'architecture n'a à sa disposition que des formes mortes, n'emploie que la matière brute. Or, il faut pourtant que la matière brute, elle aussi, exprime quelque chose ; il faut qu'elle s'anime et parle, sans quoi l'architecture n'aurait pas le droit, comme la peinture et la sculpture, de prendre rang parmi les beaux-arts, attendu qu'elle ne produirait pas tout le beau, mais seulement une partie du beau, qu'elle ne manifesterait des qualités du beau que l'ordre et l'harmonie, et laisserait les autres dans le néant. De là, pour l'architecte, un obstacle presque insurmontable. Aussi l'architecte parfait nous semble-t-il supérieur, en un certain sens, au statuaire et au peintre parfaits. On n'a pas cessé

de créer et l'on continuera toujours à créer en sculpture et en peinture ; on ne peut plus créer en architecture, croyons-nous ; un artiste doué d'un génie extraordinaire y arrivera quelque jour, peut-être ; mais cela n'est pas certain. Il n'en était pas de même, heureusement, à l'origine, aux temps primitifs de l'art. Les architectes alors ont su créer. Ils y ont réussi en procédant comme procèdent leurs confrères, les peintres, par exemple. Ceux-ci prennent quelquefois, eux aussi, la matière brute pour sujet : de l'eau, des rochers, des nuages, une vaste étendue de sable ; mais ils animent cette matière brute, et elle devient entre leurs mains une mer en courroux, un site sauvage, un ciel tourmenté, un désert morne. Ainsi ont fait les divins auteurs du Parthénon.

Le Parthénon est la demeure d'une divinité — Ictinos et Callicratès ont placé le temple sur un lieu élevé, entre le ciel et la terre, au sein des airs. Cette divinité est Minerve, protectrice d'Athènes — le temple domine la ville et la contrée environnante jusqu'à la mer et au delà, et nul étranger se dirigeant vers Athènes ne peut échapper au regard de la gardienne vigilante. Minerve est non seulement une divinité auguste et puissante, elle est encore la vierge austère, fière et belle ; — à l'altitude superbe du site, à la solidité de la construction, Ictinos et Callicratès ont joint la pureté et l'élégance des lignes et des profils, la sévérité imposante des ordres, la candeur des marbres ; et sur son piédestal grandiose, la belle créature enfantée par leur génie apparaît dans toute sa splendeur.

Ictinos et Callicratès ont voulu plus encore ; ils ont voulu que la belle créature fût pleine de grâce, et en outre pleine de vie et de sentiment. — Prenant la nature pour modèle, aux lignes droites et fixes, aux formes rigides et froides, ils ont substitué, dans leur monument, des lignes légèrement courbées, infléchies et telles que sont les lignes et les formes molles et flexibles des membres et du corps ; de sorte que, semblable à un beau corps humain, leur monument unit à la beauté la souplesse, l'élasticité, la vie et l'on dirait presque le mouvement.

Cela encore n'a pas suffi à Callicratès et à Ictinos. Ils ont voulu, comme le voulurent plus tard leurs confrères du moyen

âge, que leur monument, que la belle créature parlât et que son langage s'adressât à la fois aux sens et à l'esprit. Dans ce but, ils se sont associé le sculpteur Phidias, et celui-ci, complétant une conception qu'il paraît avoir inspirée, développa en images sensibles et claires les idées abstraites et plus difficiles à saisir qu'exprimaient les formes architectoniques. Ces images, bas-reliefs, hauts-reliefs et statues, célèbrent la grandeur de la déesse tutélaire et la gloire de la ville dont elle a la garde. — Au fronton qui regarde l'Orient, entre les deux divinités du jour et de la nuit, entre le brillant *Hélios* et la pâle *Sélénè*, figurés, l'un par un cheval qui du sein de la mer s'élance dans les airs, l'autre par un cheval qui se précipite dans l'abîme invisible, est représentée la merveilleuse naissance d'*Athèna*. De chaque côté des acteurs divins, dans des poses pleines de noblesse ou de grâce, sont assis ou couchés le héros *Thésée, Demeter et Corè* et les *trois Charites*, pendant que la messagère *Iris* court annoncer au monde la bonne nouvelle. Au fronton opposé, *Poseidon* et *Athèna* se disputent l'honneur d'être la grande divinité de l'Attique. Poseidon offre en présent à Athènes le cheval, symbole de la puissance guerrière, et Minerve, l'olivier, symbole de la paix et de ses bienfaits. Les divinités indigènes de la terre et des eaux, parmi lesquelles l'Ilissus ou le Céphise, assistent à la lutte pacifique. — Aux métopes on voit retracée la *Guerre des dieux contre les géants*, à laquelle Athèna prit part, et les faits les plus illustres de l'histoire et de la mythologie relatifs à sa ville. — Sur la frise, enfin, qui court sous le portique tout autour de l'édifice, se déroule la *Procession des Panathénées*. La cité entière y paraît dans sa gloire. Les majestueux vieillards tenant des rameaux d'olivier, les beaux éphèbes, les élégantes jeunes filles portant des corbeilles, les nobles jeunes hommes portant des amphores, les jeunes cavaliers sur leurs ardents coursiers, l'orgueil et l'espoir de la patrie, ceux dont Périclès ne tardera pas à pleurer le trépas, les sévères magistrats, les graves citoyens s'avancent en groupes harmonieusement ordonnés et au milieu d'eux le grand prêtre et les victimes que domptent leurs conducteurs ; cependant les dieux descendus de l'Olympe contemplent, assis et bienveillants, le su-

perbe défilé des pieux citoyens qui vont célébrer la fête de la déesse.

Le Parthénon réunit donc tous les caractères que Platon et les esthéticiens réclament pour une belle œuvre : la grandeur, la puissance, la vie, l'unité, l'harmonie, l'accord parfait avec le milieu et le reste ; à la beauté idéale des formes corporelles, il joint la beauté idéale de l'âme. Et le Parthénon n'est pas une exception ; tous les temples bâtis par les Grecs offrent, plus ou moins accomplies, les mêmes qualités que celui de Minerve et se rapportent au type qu'il présente. Les architectes romains ont-ils suivi fidèlement les architectes grecs? Ont-ils compris leur grande pensée? Nous savons qu'ils ont modifié les modèles qu'ils avaient sous les yeux ; ont-ils eu raison de le faire? Nous l'apprendrons en mettant face à face l'édifice romain et l'édifice grec, en comparant d'abord les ordres romains avec les ordres grecs : les ordres sont les éléments essentiels de l'architecture, et toute l'architecture en dépend.

L'ordre dorique, le premier inventé, était déjà d'une perfection admirable ; c'est lui que l'on employa pour le Parthénon. Il a tout ce qu'il faut pour plaire, l'harmonie, la richesse et la grâce ; la richesse sobre et de bon goût, la grâce naturelle et simple. Il possède, disent les doctes, les qualités précieuses de la race dorienne, la sévérité, la force et la puissance. Ces dernières vertus, réunies aux premières, sont au reste le partage de toutes les grandes œuvres primitives des Hellènes, aussi bien en littérature qu'en art. La colonne dorique n'a point de base ; son fût repose directement sur le stylobate. Celui-ci est le plus élémentaire possible : il se compose de trois pierres plates, de largeur différente, placées l'une sur l'autre. Le fût est cannelé pour que la forme cylindrique soit plus caressante à l'œil, et que la monotonie de la rondeur, ainsi que celle de la couleur, soit rompue. La colonne n'est pas enfermée dans des lignes droites inflexibles ; semblable à la tige d'un végétal qui croît, elle va en diminuant légèrement de la base au sommet ; ce qui donne de la vie à la pierre. Le chapiteau, simple comme les autres parties, est formé d'une plaque rectangulaire reliée au fût par un coussinet courbé en ellipse, de manière à ménager le passage

d'une forme à l'autre. Au-dessus de la colonne, l'architrave, large et nue, contraste avec la frise et la fait ressortir. La frise est la partie la plus ornée et principalement décorative. Rien, en aucun ordre, de plus harmonieux, de plus élégant que l'alternance des triglyphes et des métopes ; rien de plus riche et de plus sobre en même temps, de meilleur goût, que la métope avec ses sculptures. Il faut dire que, dans la suite, en Grèce déjà le bel ordre s'altéra, mais les Romains l'altérèrent davantage. Ils allongèrent outre mesure la colonne par l'adjonction d'un socle inutile et par l'augmentation du nombre des modules de hauteur. Ils supprimèrent le renflement et les cannelures. La colonne devint un cylindre nu, droit, raide et froid, et l'élégance du couronnement fut amoindrie.

Au dire de Vitruve, l'ordre dorique reproduisait les formes nobles du corps de l'homme. L'ordre ionique fut inventé pour reproduire les formes gracieuses du corps de la femme. Chez les Grecs, la colonne ionique, qui offrait d'ailleurs la même animation que la colonne dorique, reposait mollement sur trois coussinets arrondis et s'épanouissait au sommet en deux larges volutes figurant la coiffure féminine, réunies par une ligne doucement fléchissante. Chez les Romains, la souplesse de la base n'a pas été comprise, et les volutes atrophiées, réunies par une ligne droite, forment un tout rigide.

Si l'élégance des ordres ionique et dorique est diminuée, en revanche celle de l'ordre corinthien est exagérée. On ne rencontre en Grèce que de rares spécimens de cet ordre, tard inventé ; son luxe sembla trop recherché. C'est peut-être ce même luxe qui lui valut, à Rome, d'être préféré. Les Romains le modifièrent de mille façons. Non seulement ils multiplièrent les feuilles d'acanthe des chapiteaux, mais ils les changèrent en d'autres feuilles et chargèrent le couronnement de la colonne de moulures, de reliefs, de figures, de guirlandes, de tout ce que leur imagination pouvait concevoir. Ils finirent par tomber dans la bizarrerie et l'extravagance.

Le sentiment de la vraie beauté des ordres manqua donc aux Romains, à ce point qu'ils crurent faire merveille en fondant ensemble les éléments de deux ordres différents : ils superpo-

sèrent les volutes ioniques aux acanthes corinthiennes. Les formes étriquées des unes et des autres engendrèrent une combinaison choquante, et tel fut le principe d'un soi-disant ordre nouveau, le composite, qui n'a pas de sens.

Une fois lancés dans la voie de réformation, ils ne s'arrêtèrent pas. Passant du particulier au général, ils imaginèrent de réunir les différents ordres dans un même monument. Chaque étage eut le sien, le plus simple dans le bas, le plus compliqué dans le haut, idée incompatible avec celle qui avait inspiré les architectes créateurs. Ils avaient établi chaque ordre d'après des règles savamment arrêtées, avec ses proportions et sa décoration particulières et sa destination spéciale; ils ne les employaient pas indifféremment quand ils construisaient un temple : tel ordre convenait mieux à telle divinité et lui était réservé. Les Romains allèrent plus loin encore : emportés par leur manie de dépravation, ils associèrent des types de monuments absolument contraires et disparates. Nous en trouvons une preuve dans le Panthéon d'Agrippa.

C'est le seul monument de Rome qui se soit conservé à peu près entier, et il offre un spécimen de l'architecture romaine parvenue à son développement complet. Il se compose de deux parties : une rotonde surmontée d'une coupole, et un portique rectangulaire surmonté d'un fronton. Les colonnes du portique, au nombre de seize, d'ordre corinthien, disposées sur deux rangs, sont des monolithes de granit oriental. Un bas-relief en airain, représentant *Jupiter foudroyant les Titans*, décorait jadis le tympan du fronton, vide aujourd'hui. Les murs étaient revêtus de marbre ou de stuc. Des tuiles en bronze doré formaient le toit. Les poutres du plafond du portique, les portes de l'édifice étaient également en bronze. Un escalier de sept marches, flanqué de deux lions accroupis, en marbre noir, conduisait à ce portique sous lequel on voyait, dans des niches, les statues d'Auguste et d'Agrippa. D'autres statues se dressaient sur le toit. Cet appareil frappait par son éclat, et, à l'heure actuelle, les archéologues admirent encore le monument, bien que dépouillé de sa riche parure.

Nous ne partageons pas leur admiration qui d'ailleurs, à ce

qu'il nous semble, porte principalement sur des qualités extérieures indéniables, et non pas sur des qualités intérieures, sur la conception. Ils s'extasient au sujet des heureuses proportions de l'édifice, du grandiose de ses formes, de la beauté des détails, de l'art avec lequel on a exécuté la coupole; ils justifient l'emploi de la forme ronde, en démontrant qu'elle avait une signification religieuse. Mais ils avouent qu'ici l'architecture est raffinée et n'a pas la simplicité touchante de celle du temple grec. Elle n'en a pas non plus la perfection, et il n'y a qu'à mettre en regard l'image d'un temple grec et celle du temple romain pour être aussitôt frappé de la distance considérable qui les sépare. Quand vous contemplez ce prétendu chef-d'œuvre, faites abstraction des détails et ne prenez garde qu'aux formes principales : un triangle au-dessus d'un rectangle précédant un carré; ce carré placé devant une circonférence que surmonte un hémisphère, voilà ce qui vous apparaîtra, voilà quant aux lignes ce qu'est le monument. Assurément, c'est un géomètre qui l'a créé. Où sont les lignes et les profils si purs du Parthénon, se découpant sur le ciel ou fuyant en perspective? La perspective, cet élément charmant des temples à colonnades, qui tant séduit, fait ici absolument défaut. Dans les temples grecs à simple péristyle, comme l'est le Panthéon, et qui n'étaient pas entourés entièrement d'une colonnade, le péristyle, seul apparent, cachait la nudité et la figure froidement rectangulaire du naos; mais la rotonde d'Agrippa montre au spectateur, de quelque lieu qu'il la regarde, sa figure vulgaire, et l'élégance du péristyle, qui ne voile rien, fait mieux ressortir la lourdeur et la massivité du bâtiment.

Et maintenant que le carré, le triangle et la circonférence aient été combinés avec une précision digne d'éloges, que nous importe ! C'est trop de peine que l'on s'est donné pour des formes géométriques. Celles-ci, malgré leur perfection, ne peuvent remplacer les formes esthétiques que cherchent à réaliser les vrais artistes, ces formes vivantes et parlantes qui joignent aux vertus des beaux corps celles des belles âmes.

Voilà pour le principe de la ligne et voici pour l'application de ce principe. Si le baptistère de Pise, à notre point de vue,

malgré sa beauté extérieure et intérieure, est blâmable, à plus forte raison le blâme atteindra-t-il la rotonde du Panthéon. La rotonde de Pise est, au dedans, agréablement élevée sur des ordres ; celle-ci, telle qu'une cloche géante, repose directement sur le sol. En dépit de sa vastité, quand nous levons les yeux, le ciel étrange qu'en haut elle nous montre ne nous dit rien, ne nous attire pas jusqu'à lui. Ce n'est pas ainsi que Bramante et Michel-Ange ont compris la signification de la coupole et les hautes idées que pouvait susciter cette conception architectonique. Leur coupole, ils l'ont dégagée de la terre et transportée dans les airs en la suspendant, non sur un mur plein, mais sur des arcades ouvertes. Là elle se trouve vraiment à sa place. En la voyant là, on devine sans effort le principe qui l'a inspirée, l'intention des artistes qui l'ont construite. Est-ce aller trop loin que d'opposer l'œuvre de Bramante et de Michel-Ange à celle des architectes inconnus du Panthéon ? Non, car la même pensée, pensée à la fois artistique et religieuse, a mû les uns et les autres. Ils ont voulu que l'image du ciel surmontât le temple de la divinité. Mais, tandis que le ciel rétréci et abaissé qu'habitaient les dieux d'Agrippa ne pouvait qu'étouffer les aspirations de l'âme, celui de Michel-Ange attire invinciblement l'âme à lui et proclame la grandeur du Dieu unique (1).

Les architectes romains ne procédèrent pas, dans toutes leurs constructions, des architectes grecs ; ils ne se contentèrent pas de modifier les formes anciennes, ils en créèrent de nouvelles, ou, pour mieux dire, ils imaginèrent des combinaisons nouvelles d'éléments connus et les approprièrent à des types nouveaux : les basiliques, les aqueducs, les thermes, les amphithéâtres. Les Romains rêvaient le colossal. Or, la plate-bande grecque plie et

(1) Un jeune pensionnaire de l'Académie de France à Rome vient, par ses découvertes, de jeter un jour nouveau sur l'histoire du Panthéon. De sûrs indices lui ont appris que le monument actuel n'est pas exactement celui qu'Agrippa a construit. La rotonde et le portique ne sont pas contemporains. La coupole que nous voyons aurait remplacé, sous Adrien, la partie de l'édifice détruite, selon Dion Cassius, dans un incendie. Cette partie était-elle déjà une rotonde ? Si non, les architectes primitifs seraient justifiés du reproche qu'on leur adresse ici, mais leurs successeurs ne le seraient pas, et il resterait toujours à la charge du peuple romain d'avoir dépravé l'idéal grec. (Voir *Revue des Deux-Mondes*, 1er août, 1892, l'article de M. GUILLAUME.)

rompt sous une lourde charge, tandis que la voûte étrusque a une force de résistance considérable. C'est pourquoi ils l'adoptèrent. Grâce à elle et au système solide de maçonnerie qu'elle entraîne, ils purent s'abandonner sans inquiétude à leur goût, couvrir d'une simple voûte, sans le secours de piliers, d'immenses espaces et faire monter bien haut dans les airs leurs constructions babyloniennes destinées à contenir des multitudes. L'utile fut donc le mobile qui les dirigea ; le beau ne vint qu'en second lieu, et, par le beau, ils entendaient principalement le gigantesque. Il est vrai qu'en général le gigantesque frappe violemment l'imagination, à ce point que les esprits les plus prévenus contre l'art romain, les partisans les plus convaincus de l'art classique, ne peuvent s'empêcher d'être saisis à la vue des ruines, plus que grandioses en quelque sorte, du mausolée d'Adrien, de la basilique de Constantin, des thermes de Caracalla, du Colisée, des palais des Césars, monuments bâtis par un peuple de Titans pour l'éternité.

Le Colisée nous offre le modèle parfait de ce genre d'architecture. Il en est en même temps la justification ; car, le colossal accepté, le système romain seul était capable d'enfanter une œuvre aussi prodigieuse (1). Tout le monde a l'image du Colisée présente à l'esprit ; inutile donc de le décrire en détail. Qu'il suffise de rappeler que sa forme est une ellipse, et que la partie dans laquelle le public s'asseyait se divise en plusieurs étages de gradins séparés les uns des autres par des couloirs. Sous les gradins courent plusieurs galeries voûtées aboutissant à des vomitoires qui communiquent avec l'extérieur. Le tout, solidement construit, repose sur une ossature puissante. Si l'art du constructeur romain triomphe au dedans de l'édifice, celui du décorateur, interprétant à sa façon les pensées géniales des Hellènes, triomphe au dehors. Là s'étalent les ordres superposés : ils forment une façade de quatre étages percés d'arcades entre lesquelles se dressent les colonnes engagées des trois ordres.

Mais les qualités techniques, tout le mérite extrinsèque du

(1) M. MARTHA, *Architecture étrusque et romaine*.

Colisée et des autres monuments antiques conçus d'après le même idéal intéressent plus le savant que le simple chercheur d'émotions ; le savant regarde de près les choses et dépense à ce travail le long temps dont il dispose ; le chercheur d'émotions, pressé de jouir, ne s'arrête qu'un instant, regarde et passe, satisfait d'avoir, pendant cet instant, goûté au sentiment poétique qui s'exhale des choses. Aussi, s'attachant à la poursuite de ce seul sentiment, laisse-t-il là architectes anciens et archéologues modernes pour errer solitaire dans la longue avenue à l'aspect désolé, presque funèbre, mais grandiose, qui du Capitole s'étend jusqu'au pied du Cœlius, et contempler les débris de ce qui fut le *Forum Romanum*.

Pendant longtemps, même après la chute de l'empire, jusqu'au vi[e] siècle de notre ère, le Forum resta tel qu'il était à l'époque de sa splendeur : le temps seul, ou presque seul, de sa rude main l'avait quelque peu maltraité. Quand Alaric vint, en 410, Rome était encore la reine des cités ; 1.700 palais y resplendissaient, et 1.200.000 habitants vivaient dans son enceinte. Les barbares d'Alaric se contentèrent de piller. Ceux de Genséric les imitèrent ; seulement avec ceux-ci le pillage dura plus longtemps et fut plus méthodique. Les Vandales étaient, eux déjà, des envahisseurs pratiques faisant les choses sans se presser et proprement. Procédant avec une science toute moderne, ils dépouillèrent complètement les palais des Césars et le temple de Jupiter. Ricimer, Vitigès contribuèrent à leur tour à l'œuvre de spoliation. Mais il faut arriver jusqu'au moyen âge, à l'époque de la féodalité, pour trouver la cause la plus puissante de ruine des monuments. Les partis ennemis qui luttent dans Rome s'y retranchent. Le tombeau de Cécilia Metella, le môle d'Adrien, le théâtre de Pompée, celui de Marcellus, le mausolée d'Auguste, les thermes de Constantin, le Colisée, l'arc de Titus lui-même deviennent des forteresses inévitablement battues en brèche et dégradées. La population, chassée des lieux environnants, se réfugie dans l'ancien champ de Mars et y fonde une nouvelle ville. Pour la construire, il prend les pierres des vieux édifices : le Colisée fournit une carrière inépuisable ; le

temple de la Concorde y passe tout entier. On casse les sculptures et les statues de marbre pour en faire de la chaux ; le bronze et le fer sont recherchés avec avidité et dérobés au Panthéon et au Colisée. Robert Guiscard a commencé au XIe siècle le travail destructeur ; l'armée du connétable de Bourbon l'achève au XVIe. Après le passage de toutes ces hordes, le Forum n'est plus qu'un monceau de ruines entassées les unes sur les autres : sur les anciennes constructions, des constructions plus récentes se sont écroulées. Aussi le niveau du sol a-t-il monté et les pentes des collines voisines se sont-elles unies. C'est dans ce tas que désormais on viendra chercher des matériaux, et il n'est point de génération qui ne bouleverse ces lieux infortunés. A la Renaissance, Raphaël y fouille, mais dans le seul but de découvrir des objets d'art ; on remplit à mesure les excavations avec des pierres ; on comble les anciennes voies ; bientôt le sol s'élève de vingt-quatre à quarante pieds au-dessus du pavé primitif. Dans la marée de débris toujours montante jusqu'ici et maintenant figée, tout ce qui reste du vénérable Forum est englouti. La vallée nivelée, excellente pour servir de champ de foire, prend le nom de *Campo vaccino*. Seules deux ou trois formes émergent de l'immense sépulcre : le couronnement de l'arc de Septime Sévère, l'arc de Titus, le sommet de la colonne de Phocas ; le reste dort sous son linceul.

Il y dormira jusqu'à nos jours. C'est de nos jours seulement que, le goût de l'antiquité s'étant répandu, on s'occupera d'en exhumer les reliques et de les faire reparaître à la lumière.

Beaucoup de choses sont dégagées, mais non pas toutes. On a enlevé les décombres ; on a découvert les pavés de la voie Sacrée, les soubassements, les degrés, les stylobates, les colonnes des basiliques et des temples ; les arcs de triomphe, presque aussi fièrement qu'au temps de leur jeunesse, se dressent ; mais une partie du Forum restera pendant longtemps encore ensevelie sous les maisons bâties au pied de l'Esquilin et du Viminal. Outre les motifs principaux que je viens d'indiquer, une multitude de fragments, de sculptures et de débris de toute sorte remplissent la partie restaurée ; malheureusement on ne sait à quoi les rapporter ; ils sont là, gisants dans la fosse béante, et,

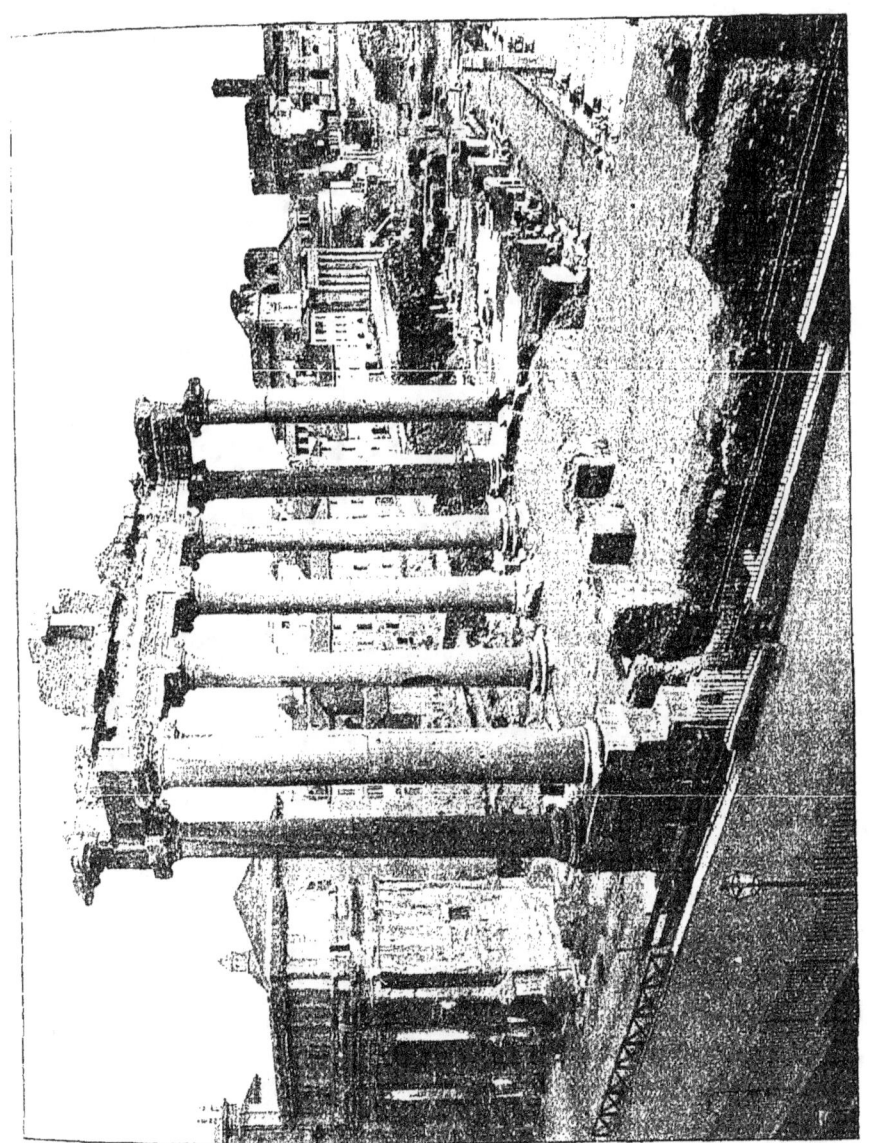

VUE DU FORUM

moins forte, hélas ! que le souffle d'Ezéchiel, notre volonté est impuissante à redonner la vie à ces ossements desséchés, et notre science d'emprunt à reconstituer les illustres monuments.

Partant du sol même du Forum, un vaste et puissant soubassement ; sur ce soubassement, l'antique Tabularium ; sur le Tabularium, montant très haut dans les airs, le palais sénatorial du moyen âge. Ces trois étages de constructions, appliqués contre l'éminence, forment de ce côté au Capitole une façade colossale, imposante et pittoresquement terminée par la statue de Rome. Le Tabularium se composait de salles au rez-de-chaussée, c'est le soubassement dont on vient de parler, portant deux étages d'arcades qui laissaient voir le sommet de la colline. Une arcade du portique supérieur, enclavée dans le mur moderne, est tout ce qui en a survécu.

A gauche du Tabularium, l'arc de Septime Sévère ; — à sa droite, deux ruines pittoresques : la première composée de trois colonnes du temple de Vespasien, selon les uns, du temple de Jupiter Tonnant, selon les autres ; la seconde de huit colonnes en granit élevées sur un soubassement de cinq mètres de haut, provenant du temple de Saturne ; — du temple de la Concorde situé entre l'arc de Septime Sévère et le Capitole, du temple de Vesta situé au pied du Palatin, du temple de César qui faisait à peu près face à celui de Vesta, et des Rostres, quelques vestiges ; — du temple de Castor, qui s'élevait à l'est de la basilique Julia, trois colonnes corinthiennes superbes ; — de l'arc de Tibère qui, à l'autre extrémité de la basilique Julia, faisait pendant à celui de Sévère, de l'arc de Fabius qui était à cheval sur la voie Sacrée, le seul souvenir ; — de la basilique Julia, qui s'étendait parallèlement au Forum Romanum, les substructions, c'est-à-dire un rectangle de cent un mètres de long sur quarante-neuf de large, planté de tronçons de colonnes authentiques ou artificielles, mises chacune à sa place de manière à figurer le plan de l'édifice ; — le portique entier du temple de Faustine, femme d'Antonin, servant de façade à San Lorenzo ; — la petite rotonde du temple de Romulus, fils de Maxence, servant de péristyle à Saint-Côme ; — au beau milieu du Forum et dominant tout, l'orgueilleuse, la sotte colonne de Phocas ; — enfin, longeant à l'est le Forum et

la basilique, l'égout de Tarquin, découvert en un certain endroit afin qu'on en voie les voûtes solides et les eaux croupissantes, voilà, voilà ce qui a échappé à la destruction et attire le regard dans l'étroite vallée qui s'étend du Capitole jusqu'au point culminant où je suis assis, ayant à ma gauche l'arc de Titus et le Palatin avec ses palais écroulés, à ma droite les débris gigantesques de la basilique de Constantin. Au delà de ce point, la vallée se resserre encore, et le chemin sur lequel sont semées les ruines, devenues plus rares, descend derrière moi jusqu'à ce qu'il rencontre l'arc de Constantin et le Colisée qui le ferment, ainsi que l'horizon.

Attrayant est le tableau du Forum actuel sous le rapport du pittoresque; émouvant est-il aussi, à cause des souvenirs qu'il évoque et des pensées philosophiques et poétiques qu'il éveille; mais si l'on considère le côté esthétique des choses, et si l'on reconstitue en imagination le Forum antique, on trouve étrange l'idée d'avoir réuni, accumulé dans un espace aussi étroit et sans ordre, tant d'édifices si différents de style et de destination. Il est vrai que les édificateurs étaient forcés de se conformer à la tradition et aux convenances. Ils n'auraient pu, par exemple, bâtir le temple de Saturne ailleurs que là où avait été primitivement dressé le sanctuaire de ce dieu, ni le temple de Castor ailleurs que là où les Dioscures étaient apparus, ni établir le Comitium ailleurs que dans le lieu où Romulus et Tatius avaient conféré, etc. Ce que l'on est plus autorisé à leur reprocher, au point de vue du principe exclusivement, c'est le luxe excessif et de mauvais goût de leurs monuments, le trop grand nombre de statues qui de partout surgissaient : statues, non seulement à l'intérieur des édifices, mais aussi à l'extérieur, sous les portiques, au sommet et au bas des degrés, au-dessus des colonnades, sur les toits, sur la place publique, et le long des voies Triomphale et Sacrée. — De la magnifique décoration il ne reste d'entier que les trois arcs de Titus, de Septime Sévère et de Constantin, délices des archéologues.

L'arc de Titus est le plus beau des trois. Il fut élevé, on le sait, en mémoire de la destruction du peuple juif. D'un style moins simple, moins pur par conséquent, que les arcs des temps

antérieurs dont jusqu'aux traces ont disparu, c'est néanmoins une œuvre du plus haut prix. On trouve que son ornementation, par sa sobriété, s'accorde avec les belles lignes de son architecture. Celle-ci est d'ordre composite, de cet ordre défectueux dû à l'indigente imagination des Romains. Les deux bas-reliefs qui décorent l'unique arcade nous montrent d'un côté, le triomphateur sur son quadrige avec son cortège, et, planant au-dessus de lui, une Victoire ailée, malheureusement sans tête ; de l'autre côté, le défilé glorieux et triste à la fois des dépouilles de Jérusalem, tel que Josèphe le décrit. A l'occasion de cette fête, le triomphe de Vespasien et de Titus, les doux empereurs, le peuple romain donna un exemple de l'inhumanité instinctive à laquelle nous avons fait allusion. Il ne suffit pas aux vainqueurs d'avoir repu leurs yeux du spectacle de l'humiliation de leurs ennemis, de la vue de malheureux, coupables seulement d'avoir défendu leur patrie avec héroïsme ; quand la pompe triomphale, raconte Josèphe, fut arrivée au temple de Jupiter, elle s'arrêta, selon la coutume, et, avant de prendre fin, attendit que l'on eût annoncé la mort du chef hébreu. Celui-ci était Simon, fils de Gioras. Après qu'il eut figuré dans le cortège, on le traîna, la corde au cou, sur l'esplanade qui domine le Forum. Là, on le battit de verges, puis on l'immola. A ce moment, tout le peuple joyeux applaudit.

L'arc à trois arcades de Septime Sévère, assez endommagé, accuse la décadence de l'art : tout y est sacrifié à la décoration ; de nombreux ornements de toute sorte surchargent les piliers et les voûtes. Selon J.-J. Ampère, l'architecture s'y montre supérieure à la sculpture. Elle est imposante, tandis que les bas-reliefs, qui représentent les campagnes de Septime Sévère contre les Parthes manquent d'unité et de vérité ; tout, dans la composition, est conventionnel ; par contre, le réalisme apparaît dans les types.

Les grandes dimensions de l'arc de Constantin frappent malgré le voisinage du Colisée, dont la masse devrait l'écraser. Le monument est majestueux et fournit un élément très décoratif du lieu grandiose où il se trouve. On admire les figures des bas-reliefs, et l'on se demande comment une époque de décadence

a pu produire un travail si fin. La lumière se fait dans l'esprit dès qu'on a remarqué que ces bas-reliefs retracent les actions mémorables de Trajan : le bon Constantin n'a rien vu de mieux que de dérober les ornements de l'arc élevé par cet empereur à l'entrée de son forum, et d'en parer le sien.

Plus que ces merveilles, les ruines frustes et délabrées de la basilique constantinienne et du Colisée nous attirent. Pendant longtemps nous nous promenons dans les vastes nefs de la première, sous ses voûtes audacieusement projetées en l'air et qui menacent de s'écrouler sur nous; mais l'habitude de tenir les unes aux autres maintient leurs pierres solidement jointes et miraculeusement suspendues. La basilique de Constantin revit dans Saint-Pierre. Celui-ci comme celle-là est à trois nefs, et vraiment l'idée, la grande idée de Bramante, ne lui a pas coûté cher. Elle se borne à avoir imaginé de mettre le Panthéon sur la basilique. Pour le reste, il n'a eu qu'à copier. Le développement des formes en hauteur et en largeur, la courbure des cintres, la disposition des arcades et de l'abside, les assises puissantes, la hardiesse et le grandiose, il a tout pris à l'antique monument et l'a transporté au sien ; et encore, en ce qui regarde la solidité des assises, il s'était trompé : il fallut, ces assises, qu'après lui Michel-Ange les renforçât, pour qu'elles fussent en état de porter sa lourde coupole.

Si la basilique de Constantin revit dans le temple de Bramante, le Colisée, lui, est mort et bien mort, et ce sont des idées funèbres qui s'emparent de l'esprit quand on erre dans son immense enceinte, déserte et désolée. L'immensité du Colisée, c'est ce qui frappe tous ceux qui, pour la première fois surtout, le voient. Nous ne savons pourquoi nous n'avons pas ressenti au même degré l'impression subie par les autres. Maintes fois nous avons regardé de près le géant, et il ne nous a pas écrasé. Durant de longues heures nous avons circulé sous les hautes arcades et les larges voûtes de sa nef tournante du rez-de-chaussée; placé au centre de la vaste arène, nous avons vu se dresser devant nous l'entassement des gradins, semblables aux roches éboulées d'un cirque de montagnes, et vu l'audacieuse muraille qui en forme la crête cacher le ciel; notre œil a plongé

jusqu'au fond des souterrains creusés dans le sol sur lequel le colosse est fondé, substructions dignes du monument. Nous avons vu ces choses extraordinaires, et nulle autre pensée ne nous est venue que celle qui naît toujours à l'aspect d'une grande ruine, la pensée de l'éternel contraste entre la splendeur et la misère, entre la vie et la mort. — La vie et la mort ! Partout où les vents ont déposé un peu de poussière, aux jointures des pierres, la nature qui ne veut pas que jamais rien se repose, et qui du néant fait sortir l'être, la nature a semé des fleurs. Plus d'un lézard, en outre,

> ... Habitant de ces débris
> A remplacé sous ces ruines
> Le grand flot des peuples taris ;

et de nombreuses corneilles, oiseaux sinistres, croassent en se poursuivant au sommet de l'amphithéâtre. Nous avons contemplé ces choses et essayé de secouer la torpeur de notre âme, de réveiller son enthousiasme. Notre âme est restée froide et son enthousiasme endormi. Il eût fallu peut-être, docile à l'avis des cicérones et à l'exemple de lord Byron, visiter ces lieux quand la pâle clarté de la lune les éclaire, à l'heure mystérieuse où redoublent les émotions. C'est à cette heure, sans doute, que Childe-Harold entendit retentir à ses oreilles les rumeurs confuses de tout un peuple assis sur ces degrés, attentif aux jeux sanglants, et ouït les acclamations que ce peuple poussait chaque fois que le fer d'un homme s'enfonçait avec grâce dans la poitrine d'un autre homme. A sa place, nous n'aurions entendu monter à nous que le gémissement, à peine perceptible pourtant, de l'homme égorgé ; et l'indignation, la colère se serait allumée en nous, en songeant, comme nous y songions tout à l'heure, à ce peuple qui passe pour grand et le fut en effet, mais qui fit ce que n'a fait ni ne fera, je l'espère, aucun autre grand peuple, qui arriva à étouffer en son cœur la pitié. Et le souvenir des Barbares, au lieu de nous attrister, nous aurait réjoui ; nous aurions applaudi les Barbares accourant châtier Rome, et les démolisseurs détruisant, pierre à pierre, l'abominable édifice. Nous aurions regretté seu-

lement que la justice de Dieu n'en ait pas anéanti jusqu'au dernier vestige.

La justice de Dieu avait ses raisons. Un peuple entier, vaincu et misérable, avait été forcé par les Flaviens, *les amis, les délices du genre humain*, à construire leur amphithéâtre, dont il n'est pas une pierre que la sueur de ce peuple n'ait arrosée. Plusieurs milliers d'hommes périrent dans les fêtes qui l'inaugurèrent. Quand un citoyen généreux ou un empereur donnait des jeux, jusqu'à dix mille captifs y combattaient, et, pendant cent jours, chaque jour on y tuait. Maudit dans son origine, maudit dans sa destination, plus que tout autre monument païen le Colisée méritait la destruction. Le Colisée fut sauvé et sanctifié par le sang des martyrs. Le sol sur lequel le sang des martyrs avait coulé devint un sol sacré. On le recouvrit d'une épaisse couche de sable afin qu'il ne fût pas profané. On fit de cet horrible lieu un lieu saint ; on y éleva des oratoires. Mais les destinées de Rome ayant changé, on a, dans ces dernières années, détruit les oratoires. Et maintenant le sol sacré est livré à qui voudra le profaner ; on ne s'inquiète plus du sang des martyrs ; le Colisée est redevenu païen.

La sculpture grecque étudiée à Rome dans son développement historique. — L'archaïsme. — L'atticisme : Myron, Phidias, Polyclète. — Scopas, Praxitèle, Lysippe. — L'hellénisme. — La sculpture grecque sous la domination romaine.

Plus fructueusement et plus complètement que l'architecture, la sculpture antique, la sculpture grecque particulièrement, peut être étudiée à Rome. Rome possède de nombreux musées publics et privés, plus ou moins considérables, qui tous ensemble renferment une multitude d'œuvres. Parmi elles s'en trouvent de premier ordre, soit les originaux eux-mêmes, soit des copies qui, les uns et les autres se rapportent aux divers moments du développement de l'art. Les plus beaux chefs-d'œuvre, il est vrai, ne sont pas là. Il faut chercher ceux des Kanakos, des

Calamis, des Phidias, des Praxitèle, etc., soit dans les galeries des capitales d'Europe, soit, les plus admirables, à Athènes ; le plus grand nombre, hélas ! est dans le néant. Toutefois, il est possible aux curieux de se faire, d'après les œuvres maîtresses que l'on conserve à Rome, une idée approximative de ce que fut en général l'art hellénique.

Il est inutile que nous nous occupions des origines, de ce que l'on pourrait appeler les temps préhistoriques de la sculpture grecque. Si l'on rencontre à Rome quelque spécimen des informes essais de cette époque, il ne peut intéresser que les archéologues. Nous en dirons autant des simulacres grossiers de l'époque suivante, dite des *Primitifs*, idoles « *aux yeux clos, aux bras pendants et collés aux flancs* », comme les décrit Diodore de Sicile : la momie aux multiples mamelles, la *Diane d'Ephèse* de la salle des Candélabres au Vatican, nous en offre le modèle.

A la période des Primitifs succède celle dite *archaïque*. Si les créations sont naïves encore, déjà pourtant elles méritent d'être considérées. On a trouvé les types, et l'irrésistible aspiration vers le meilleur se manifeste. Le musée du Vatican possède de nombreux bas-reliefs et statues de style archaïque. Mais les gens experts reconnaissent à certains signes que ce sont des pastiches fabriqués à Rome à des époques très postérieures. Nous citerons comme exemple la *Junon Sospita* ou de *Lanuvium* (salle Ronde, n° 552).

Mais voici une brillante génération d'artistes ; voici Calamis et Myron, Polyclète et Phidias ; voici l'école attique et *l'atticisme*. L'atticisme ! c'est-à-dire tout ce que peut posséder de qualités essentielles le génie humain s'appliquant aux choses de l'esprit ; tout ce qu'a contenu en soi le génie hellénique : le goût, la délicatesse, la noblesse et la grâce ; la perfection dans l'idée, le sentiment et la forme.

Calamis et Myron conservent encore quelque chose de l'ancien style. Calamis dota l'art d'une qualité jusque-là inconnue, la grâce. Lucien, dans son dialogue *des Images*, emprunte, pour en parer sa statue idéale, l'air pudique, le sourire honnête et discret, le vêtement à la fois élégant et décent

de la *Sosandra* de ce sculpteur. Les œuvres de Calamis ont péri, et si quelques reproductions en existent, on ne les trouve pas à Rome.

Il n'en est pas de même de Myron. *Le Discobole* du Vatican, le *Marsyas* de Latran, la *Vieille femme ivre* du Capitole, reproductions d'œuvres de Myron, montrent en quoi consistait le talent de cet artiste et quels progrès la sculpture fit grâce à lui. Ces copies sont de marbre, les originaux étaient de bronze. Le choix de la matière et celui des sujets — le plus ordinairement des animaux — induisent à croire que Myron fut un réaliste. Il le fut en effet, comme ses prédécesseurs, mais il subit l'influence des idées spiritualistes qui inspirèrent son contemporain Phidias. Si, en imitant les figures d'animaux, il prouva qu'il aimait à rendre la vie, quand il imita des figures d'hommes il montra qu'il comprenait la nécessité de rendre en outre l'intelligence et la pensée. Son homme au disque est tout à ce qu'il fait ; son corps entier : membres, tendons, muscles, et son âme, y participent. Les prédécesseurs de Myron, incapables de représenter autre chose que le repos, ne surent créer que des images immobiles, rigides et froides. Myron voulut figurer le mouvement, et, non seulement un mouvement *un*, parfaitement déterminé, mais un mouvement complexe, l'instant presque insaisissable de la durée d'un mouvement. Dans *le Discobole* le disque n'est pas lâché et déjà il semble parti ; la main, si elle voulait le retenir, ne le pourrait plus.

Le *Marsyas* offre un second exemple de la même conception et du même procédé. On suppose que Marsyas aperçoit la flûte inventée par Minerve, *Satyrum admirantem tibias*, dit Pline, et témoigne sa surprise. « Ici encore l'artiste a choisi avec hardiesse un mouvement d'exception, pour mieux dire, une phase rapide d'un mouvement... Marsyas se rejette vivement en arrière... Il est impossible de mieux exprimer par une attitude et par un geste l'étonnement et la crainte superstitieuse » (1). L'idée de l'auteur échappa au restaurateur de la statue. Celui-ci, observe M. Paris, ne s'avisa point que l'auteur eût voulu représenter un

(1) M. Paris, *Sculpture grecque*.

autre mouvement qu'un mouvement continu, et il fit de Marsyas étonné un satyre dansant.

Pline cite parmi les œuvres de Myron une *Vieille femme ivre* que l'on voyait à Smyrne, ouvrage des plus renommés, dit-il : *Anus ebria in primis inclyta*. On pense que la statue du musée du Capitole désignée sous le même nom en est une reproduction. C'est une invention des plus comiques : la vieille tient sa bouteille qu'elle serre avec tendresse entre ses deux mains, et lève vers le ciel, comme pour le remercier de ses bienfaits, ses yeux alanguis par l'ivresse. Au point de vue de la nature prise sur le fait, les Flamands n'ont pas mieux réussi. C'est aussi à cause de l'observation de la nature qu'on loue la *Vache* du Vatican, celle de Latran, le *Bœuf* du Capitole, inspirés plus ou moins par les originaux de Myron.

Il y a au musée du Vatican toute une salle d'animaux, *ménagerie de l'art*, selon le mot de M. Ampère. Nous la traversâmes rapidement en notant ceci : que couler en bronze des figures d'animaux était bien l'affaire des anciens, gens experts en naturalisme, mais habiles aussi, parfois, à donner aux animaux des sentiments humains sans tomber dans la caricature. Un groupe entre autres nous frappa. C'est celui qui représente un cerf attaqué par un chien. Il est plein de vie, de mouvement et de pathétique. Le malheureux cerf, après une longue fuite, à bout de forces, se cabre dans un dernier effort et exhale, en levant la tête vers le ciel, un gémissement de douleur, alors que l'horrible dogue acharné à sa poursuite, ayant bondi sur sa croupe, lui enfonce avec fureur les ongles de ses pattes crispées et ses crocs dans les chairs, vive image de la victime innocente et douce succombant sous l'étreinte du féroce bourreau.

Avec Myron, malgré sa tendance à exprimer la réalité, l'idée a pénétré dans la matière, et si l'idéal manque de grandeur, il ne manque pas de noblesse. Avec Phidias, l'idéal grandit et s'élève au plus haut sommet. Grâce à lui, à ses disciples et à ses émules, la sculpture atteint son apogée et le génie artistique grec se manifeste dans toute sa grandeur, sa puissance et sa beauté. Ce qui fait alors son excellence et sa supériorité, c'est le choix de l'idée : l'idée est élevée et d'une beauté absolue qu'elle impose

à la forme. Ce que les artistes aiment à représenter, c'est la puissance et la majesté divines.

Est-il nécessaire d'ajouter à cette cause l'influence du milieu ? Phidias vivait en des temps glorieux ; la Grèce venait, par un effort héroïque, de repousser l'invasion des Perses et de sauver son indépendance. Afin de rappeler la part prise par eux à ce fait mémorable et témoigner leur reconnaissance envers les dieux, les Athéniens chargèrent Phidias d'élever sur l'Acropole une statue à Athèna Promachos, à *Minerve qui avait combattu au premier rang* pour sa cité. La statue de la déesse, armée du casque et de la lance, avait des proportions gigantesques et se voyait de loin. Zozime raconte qu'à la vue de cette figure formidable, les Goths sacrilèges reculèrent épouvantés. L'œuvre était donc parfaite, puisque le but suprême de l'art fut atteint.

Phidias et son école préférèrent à tout autre le type de Minerve. — Née du cerveau du maître des hommes et des dieux, fille de sa pensée, l'opposé de la déesse sensuelle, de la Vénus vulgaire, Minerve est l'emblème de l'intelligence, de la pureté, de l'immatérialité, le symbole de l'éternelle sagesse unie à l'éternelle beauté ; si on joint à ces attributs l'éternelle virginité, elle est la conception de la divinité la plus haute que l'antiquité païenne ait pu avoir ; si haute qu'un savant exégète (1) voit en elle un reflet de la révélation primitive, la réminiscence d'une tradition perdue antérieure et supérieure au polythéisme. La pureté de l'âme et du corps, le détachement de la matière, la vie sage, austère et pieuse, ces belles vertus tant aimées des modernes, les anciens les connurent donc, et peut-être à un certain moment les pratiquèrent-ils ? C'est cette pensée qui donne aux œuvres de Phidias leur plus grand attrait.

La *Minerve*, dite *Medica*, du Vatican et celle du Capitole, dite de *Velletri*, sont des copies plus ou moins exactes de la Minerve du Parthénon. La déesse debout, coiffée d'un casque, la poitrine couverte de l'égide, une lance à la main, avait pour vêtement une tunique qui descendait jusqu'à ses pieds ; près d'elle, dans le bas, d'un côté reposait son bouclier, de l'autre se

(1) M. Rio.

dressait un serpent. Les statues du Capitole et du Vatican ont les mêmes attitudes et les mêmes attributs ; elles ont aussi l'air majestueux, calme, pudique et fier que les descriptions des écrivains anciens prêtent à l'original.

Phidias ne représenta pas toujours Minerve sous cet aspect. La Minerve connue dans l'antiquité sous le nom de la *Lemnienne*, et vantée par Lucien, différait de la précédente en ce qu'elle n'était pas armée et que ses traits n'exprimaient autre chose que la grâce modeste d'une jeune fille. Rien en effet de divin, au sens où nous l'entendons, dans les quelques exemplaires de ce type que nous rencontrons au Vatican.

Le type de la *Lemnienne* était une transition à un type plus humain encore, celui de l'*Amazone*. En ce sujet, comme dans le précédent, il s'agissait de mêler ensemble la force, la délicatesse et la grâce, mélange piquant, plein de charme pour des esprits raffinés. La reproduction du type de l'*Amazone* fut l'occasion d'un concours auquel prirent part les artistes les plus célèbres d'alors ; Pline cite Phidias, Polyclète, Crésilas et deux autres. Phidias représenta son *Amazone* prenant son élan en s'appuyant sur sa lance. C'était une idée banale. Pourtant Lucien met l'*Amazone* de Phidias sur le même rang que la *Minerve Lemnienne*. Crésilas fut mieux inspiré : il représenta la sienne comprimant, sans qu'aucune altération de son visage la trahît, la vive douleur que lui causait une blessure. La statue n° 71 de la grande salle du Capitole, et mieux encore le n° 44 du Braccio Nuovo au Vatican, reproduisent ce sujet. L'héroïne, grièvement blessée, blessée à mort peut-être, est restée debout. Elle ne comprime pas autant qu'on le dit la souffrance qu'elle éprouve ; la sensibilité, non entièrement abolie chez elle, se manifeste franchement sur ses traits, mais, il est vrai, sans en altérer la beauté. Il semble qu'un autre aurait marqué la douleur au moyen d'un sentiment plus fort que cette impression, et tel que l'indignation, la colère, le désir de la vengeance, ou que la résignation et le noble sacrifice de la vie. Crésilas a mieux aimé se tenir plus près de la nature, s'inspirer de l'instinct de l'animal blessé et exprimer simplement la persistance de la lutte malgré

la souffrance corporelle : les organes défaillent, mais l'âme résiste et veut continuer le combat.

Crésilas obtint la couronne, et, chose qui peut paraître étonnante, Polyclète fut nommé avant Phidias. On croit reconnaître dans l'*Amazone fatiguée* du Braccio Nuovo qui se repose, le bras droit replié sur la tête, un exemplaire du type imaginé par Polyclète. Si Phidias se montra inférieur à ses concurrents et à lui-même, c'est sans doute que le sujet de l'*Amazone* était trop humain pour lui.

Le type de *Jupiter*, création du grand artiste, surpassait encore ceux de l'*Amazone* et de la *Minerve*. Le *Jupiter* du Capitole (Grande Salle), celui du Vatican (salle des Bustes), et le buste célèbre d'*Otricoli* (également au Vatican, salle Ronde), peuvent donner quelque idée de l'attitude et de l'expression du *Zeus* d'Olympie. Les exégètes prétendent que Phidias s'est inspiré d'Homère : « Jupiter, déclarent-ils, est un dieu paternel qui écoute les prières de ses enfants, qui les exauce avec bonté, et qui d'un froncement de sourcils ébranle le monde... C'est donc un dieu dans l'âme duquel l'intelligence, l'amour et la puissance agissent avec une énergie sans pareille et une harmonie ineffable. » (1) Oui, en effet, à en juger d'après les effigies que nous avons sous les yeux, Phidias a parfaitement, et si au lieu d'elles nous voyions les œuvres du maître, nous dirions sans doute Phidias a divinement rendu la majesté et la puissance divines, jointes à la sérénité, à l'impassibilité des êtres immortels ; mais, en somme, la conception ne va pas au delà de celle d'un vieillard vénérable ou, si l'on veut, d'un dieu d'Epicure. Si beau et si majestueux qu'il soit, ce dieu immobile et tranquille n'est pas notre Dieu vivant, pensant, agissant, qui a créé les mondes et les gouverne, le Dieu de la Sixtine ou de la *Vision d'Ezéchiel*.

Phidias avait créé le type de Jupiter. Polyclète créa celui de Junon ; nous verrons au musée de Naples l'*Héra* de Polyclète. Mais ce ne fut pas l'image de la divinité qui hanta particulièrement l'esprit de ce sculpteur. Il s'appliqua surtout à l'étude du

(1) M. Lévêque, *Science du beau*.

corps humain. Il en donna les justes proportions dans son *Doryphore*, dans son *Diadumène*, figures typiques dont Rome possède des copies, et même aussi dans l'*Amazone* qui lui valut la gloire d'être préféré à Phidias par les Ephésiens. L'attitude, les gestes de sa guerrière, son bras levé et tous ses membres disposés en vue de l'ostentation, ses draperies, le calme de ses traits indiquent qu'il l'a conçue, comme le *Diadumène* et le *Doryphore*, moins pour manifester un sentiment que pour servir de canon, c'est-à-dire de modèle. Grâce à ces exemplaires parfaits, les jeunes apprentis pourront désormais faire à coup sûr une statue aussi facilement que le tailleur de pierre, une colonne et un entablement, en se conformant à des règles et à des mesures exactement fixées.

Le temps marche; le mouvement ordinaire, l'évolution naturelle des idées s'accomplit : « A un siècle de foi succède une période de scepticisme... Au ve siècle, l'art est avant tout religieux. Si dans les créations des types divins il s'inspire de la forme réelle, c'est pour la mettre au service d'une conception supérieure de la beauté... Le ive siècle humanise les types des divinités; il fait descendre l'Olympe sur terre, et lui fait partager les passions humaines; l'art devient plus intime et se dégage de la tradition religieuse pour chercher dans la vie réelle le caractère individuel et personnel » (1). Les deux plus illustres propagateurs de ces tendances nouvelles sont Scopas et Praxitèle.

Ainsi donc, à la majesté calme, à l'impassibilité sereine, à la beauté divine des types du grand siècle vont succéder le mouvement, l'agitation, le pathétique humain et la beauté humaine. Ces dernières qualités se révèlent dans les statues célèbres de *Niobé* et des *Niobides*, attribuées à Scopas, qui, réunies en groupe, représentent la tragique aventure que l'on sait. Mais, ce groupe, c'est à Florence, où il est complet, qu'il convient de l'étudier : on a transporté au musée des Offices les statues des *Niobides* trouvées en 1583 dans une villa située entre Sainte-Marie-Majeure et le palais de Latran. Rome en possède quelques autres, des épaves. On remarque, par exemple, au Vatican,

(1) M. COLLIGNON, *Archéologie grecque*.

musée Chiaramonti, une jeune fille acéphale que l'on regarde comme une *Niobide*. On la trouve bien supérieure à ses sœurs de Florence qui ne seraient que de médiocres copies. Non seulement la jeune fille n'a pas de tête, mais elle n'a pas de bras, et pourtant, grâce à l'attitude du corps et à l'effet des draperies flottantes, on lit l'effroi sur le visage de l'infortunée, on voit ses gestes désespérés. Ce qui caractérise donc Scopas, c'est la vive représentation de la vie, l'introduction dans la statuaire des passions humaines, et celle en même temps de la grâce et de la délicatesse des formes. De cette délicatesse et de cette grâce nous trouvons au Vatican un excellent spécimen dans un autre groupe, *Apollon et les Muses*.

L'Apollon de Scopas n'est plus celui des maîtres primitifs, le dieu viril et robuste. Au milieu du chœur des Muses qu'il conduit, il a emprunté aux vierges, ses compagnes, quelque chose de leurs traits, de leur chevelure, de leurs membres, de leur vêtement ; même, avec sa longue robe nouée sous les bras et flottante, il paraît, à première vue, plus efféminé qu'elles, nobles et graves à l'égal des arts et des sciences qu'elles symbolisent. — Les images d'Erato, d'Euterpe et de Terpsichore diffèrent peu : le chant lyrique, la musique et la danse, observe M. Ampère, allaient ensemble chez les Grecs. Erato debout, l'air inspiré, rêveur et tendre, joue de la cithare ; Euterpe et Terpsichore assises tiennent, la première une double flûte, la la seconde une lyre. Calliope, la muse de la poésie épique, la plus belle peut-être de toutes ces figures, le bras levé, les lèvres entr'ouvertes, n'est plus maîtresse de son ardeur et sa parole va s'envoler. Clio, la muse de l'histoire, a dans la main un papyrus. Polymnie, couronnée de roses, noblement drapée, déclame. Melpomène et Thalie font un charmant contraste ; rien de plus gracieux que l'aspect de Thalie négligemment assise et l'air un peu mélancolique, montrant, sous le fin tissu de sa tunique, sa taille élégante et ses belles formes, tandis que, dans une attitude héroïque, Melpomène se dresse grande et fière. Uranie, avec sa sphère, personnifie la science : dans l'antiquité la science eut sa muse parce que, à l'origine, elle n'allait pas sans la poésie, témoin les philosophes naturalistes Empédocle,

Xénophane, Parménide, etc., qui ont exposé leurs doctrines en vers.

Assemblée divine ! Elle gagnerait encore si, comme on l'a fait à Florence pour les *Niobides*, on en avait rapproché les uns des autres les divers membres de manière à ce qu'ils formassent un groupe nettement déterminé ; mais les effigies des Muses sont séparées les unes des autres par d'autres sculptures et disposées sans ordre apparent ; il faut que le contemplateur les réunisse et les range par la pensée autour de leur chorège.

Le mouvement vers la grâce inauguré par Scopas s'accentue et s'achève sous la direction de Praxitèle. En quittant les hauts sommets où l'on est plus près du ciel et d'où l'on embrasse un immense horizon, régions sublimes mais sévères, pour habiter des régions plus riantes, mais plus voisines de la terre et plus bornées, l'art a-t-il progressé ou a-t-il déchu ? « Il serait injuste, déclare M. Collignon, de prononcer le mot de décadence ; c'est une évolution de l'art grec, et à aucun moment le génie hellénique n'a plus brillamment développé ses exquises qualités de délicatesse. » Soit, mais, alors, il faut faire abstraction de l'idéal et oublier le noble but de l'art, qui est, tout en plaisant aux sens, d'élever l'âme. Assurément Praxitèle n'a pu croire qu'il atteindrait ce double but en choisissant le type de Vénus, non pas de la Vénus céleste, fille d'Uranus, mais d'Aphrodite, fille de la mer, *volupté des hommes et des dieux*, et en prenant Phryné pour modèle. L'ouvrage sorti de ses mains n'existe plus, mais nous le connaissons par la description de Lucien. L'admiration transporta les contemporains quand ils le virent : « *Qui a donné*, chantèrent-ils, *une âme au marbre ? Qui a vu sur cette terre la déesse Cypris ? Qui a mis dans la pierre un si ardent désir de volupté ?* » La *Vénus* de Cnide a servi de modèle aux *Vénus* du Vatican, du Capitole, du musée des Offices, qui sont des imitations, des variantes de l'original.

A en juger d'après des médailles, la *Vénus* de la Croix grecque du Vatican, n° 574, serait une copie assez exacte de la *Vénus de Cnide*. La déesse est représentée debout, sortant du bain. Son attitude paraît aussi pudique que possible. Un second exemplaire (cabinet des Masques, n° 441) mérite le même éloge.

Toute la beauté de la création de Praxitèle se manifeste dans la *Vénus* du Capitole qui pourtant, selon M. Ampère, ne serait qu'un ouvrage romain. La *Vénus* du Capitole a l'avantage sur la *Vénus de Médicis* d'avoir subi peu de retouches et d'offrir un type plus noble. On lui reproche par contre d'avoir quelque chose de plus personnel, d'être tant soit peu un portrait. Vinckelmann place ces deux exemplaires sur le même rang ; mais il paraît, dans son appréciation, ne s'être occupé que du concept général. « La *Vénus de Médicis* est semblable à une rose qui naît en même temps qu'une belle aurore, et s'épanouit aux rayons du soleil levant, — on croirait que le bon abbé traduit une épigramme de l'*Anthologie* ; — telle est aussi la *Vénus du Capitole*... L'une et l'autre ont des yeux pleins de douceur, avec un regard languissant et humide, et chaste toutefois. » Il y a dans l'idée inspiratrice de l'œuvre, dans son commentaire, et, par conséquent, dans l'œuvre elle-même, quelque chose d'étrange, de mystérieux, une association de contraires assez difficile à comprendre et à expliquer. Le sculpteur aurait donc rêvé une image à la fois voluptueuse et austère, capable d'exciter le désir et en même temps de le réprimer, en montrant aux hommes des formes séductrices et en ajoutant je ne sais quel correctif qui empêchât les effets de la séduction ? Il aurait compté sur la sagesse de juges intègres et froids et pensé que se renouvellerait, mais pour aboutir à un verdict dicté par des considérations plus morales, la scène de Phryné et de l'Aréopage ? Méfions-nous des idées à double sens et des images qui les renferment. Du reste, comment faire concorder l'intention pure de Praxitèle avec l'enthousiasme des Grecs ? Dans la réalisation d'une idée complexe, associant deux qualités opposées, maintenir un juste équilibre n'est pas chose facile. Praxitèle lui-même ne l'a pu, si l'on s'en rapporte à l'impression produite par sa statue sur l'imagination de ceux qui la contemplèrent. Quant à ses imitateurs, les uns, ainsi qu'on peut le vérifier ici, se sont attachés à reproduire plus particulièrement ce qui s'adresse à l'intelligence, les autres plus particulièrement ce qui s'adresse aux sens. Cette interprétation différente n'est-elle pas une critique de l'œuvre célèbre ?

L'idée de Vénus éveille celle de l'Amour, non pas, hélas! comme le nom vénérable de mère, quand il est prononcé, fait aussitôt penser à son enfant. Ceci prouve une fois de plus l'aberration du sens moral chez les anciens : la déesse de la vie ne fut pas pour eux en même temps et toujours la déesse de la sainte maternité. Praxitèle fit du type d'Eros ce qu'il avait fait de celui d'Aphrodite : Eros, entre ses mains, devint un dieu charmant et redoutable, comme on peut le voir dans le Cupidon du Vatican connu sous le nom de *Cupidon de Centocelle*, et dans l'*Amour essayant son arc*, dont un exemplaire orne le musée Chiaramonti, et un autre le musée du Capitole.

Naturellement les joyeuses divinités des bois et des eaux, les nymphes, les faunes, les satyres, s'offraient d'elles-mêmes au ciseau de notre artiste. Il les a dépouillées complètement de leur nature sauvage, et s'il leur a laissé quelque léger attribut pour les faire reconnaître, il l'a changé en ornement. Le même enthousiasme qu'avait excité l'apparition de la *Vénus de Cnide* accueillit celle du *Satyre nu*. Il y en a trois imitations à Rome : une au Capitole, une au Vatican, une à la villa Borghèse; la meilleure est celle du Capitole (salle du Gladiateur). Trop évident est le but, l'ostentation des formes. Rien de l'être fabuleux chez ce beau jeune homme, si ce n'est une moue finement moqueuse, un sourire équivoque.

Praxitèle a commis une profanation plus grande en modifiant le type d'Apollon d'après les mêmes principes : le dieu apparaît à l'âge où la beauté physique atteint chez l'homme son complet développement. Dans l'*Apollon Sauroctone* du Vatican, dans l'*Apollon* de la Grande Salle du Capitole, le type est entièrement ravalé.

L'audacieux novateur, poursuivant son entreprise sacrilège, osa porter la main sur toutes les divinités : après Vénus, après l'Amour, après Apollon, vint le tour de Bacchus et de Mercure. On prétend que c'est de Praxitèle que Bacchus reçut son air féminin. Quant au Mercure, le principe mauvais ne fut pas poussé jusqu'à ses conséquences extrêmes. Le Mercure que Praxitèle inventa n'est plus, il est vrai, le messager des dieux, ni le dieu de l'éloquence; c'est un homme, mais un homme doué d'une

jeunesse éternelle et d'une beauté idéale, très supérieur au *Satyre* et à l'*Apollon*. Cette observation s'applique au *Mercure portant Bacchus enfant* trouvé à Olympie, figure qu'on a égalée au *Céphyse* de Phidias, et dont quelques bas-reliefs conservés à Rome donnent une vague idée.

Nous aimons à terminer sur une impression favorable ce que nous avions à dire de l'illustre tailleur de marbre. Phidias et Praxitèle représentent les deux aspirations contraires de l'esprit humain ; abstraction faite de la valeur intrinsèque de chaque doctrine, il est permis de croire que Praxitèle s'éleva aussi haut que son émule.

On attribue à son fils Céphisodote et l'on regarde comme des originaux les statues, en marbre pentélique, de *Posidippe* et de *Ménandre* (Vatican, salle des Statues). Les deux poètes comiques sont assis ; leur pose, qui diffère peu, est exempte de prétention et de recherche. Les figures-portraits des Grecs sont à la fois réelles et idéales. Comme les deux personnages que nous avons sous les yeux habitent vraiment le monde sensible, et comme nous voyons bien qu'en ce moment ils vivent dans le monde intellectuel ! On devine, on sent, on aperçoit, pour ainsi dire, la pensée qui les occupe ; on suit cette pensée dans ses évolutions : — Posidippe composait quand le statuaire l'a modelé ; le regard perdu dans le vague, il se récite mentalement quelque monologue ou quelque épigramme. Ménandre semble assister à la répétition d'une de ses pièces : attentif comme un spectateur en qui l'âme est excitée, il se montre en même temps grave comme un juge qui suspend son jugement et le réserve pour la fin ; au plissement de son front, à l'imperceptible contraction de ses lèvres, on croirait qu'il cherche à réprimer l'inopportune expression de ses traits, prompts à trahir ses sentiments.

Les nouvelles créations, à partir de Phidias et de Scopas, naissent donc des passions de l'âme, mais non pas toujours des mauvaises. La sculpture, après s'être imposé pour tâche d'élever les intelligences par la représentation divine, puis par celle de la beauté humaine divinisée, cherche maintenant à émouvoir les cœurs. C'est, paraît-il, l'évolution naturelle des idées chez tout art d'imitation : dans l'art dramatique, par exemple, vint

Eschyle, puis Sophocle, puis Euripide; vint Corneille, puis Racine. Dans son soi-disant progrès, l'art quitte peu à peu la région des idées générales.

« Plus observateur et plus positif encore que ses devanciers, Lysippe vise à l'expression du type individuel, surtout quand il exprime la beauté corporelle et la force » (1). Il y est aidé par la découverte que fait son frère Lysistrate du moulage en plâtre; désormais on pourra reproduire le visage humain d'après sa propre empreinte. De là le goût de Lysippe pour les portraits, surtout ceux d'athlètes aux formes puissantes et régulières, et l'invention par lui d'un canon nouveau. La figure du Braccio Nuovo (musée du Vatican), connue sous le nom de l'*Apoxyomenos*, n'est autre chose, selon les savants, que le canon, ou plutôt une copie du canon de Lysippe.

Lysippe, toutefois, prit en considération l'idéal. Il en chercha une espèce qui eût le mérite de plaire à ses contemporains et de s'accommoder à son talent et à ses doctrines propres. Il trouva l'idéal héroïque d'Hercule. Nous avons, dans l'*Hercule Farnèse* du musée de Naples, une copie, attribuée à Glycon, de son *Hercule au repos et debout*, appuyé sur sa massue; dans le *Torse du Belvédère*, une copie, attribuée à Apollonios, de son *Hercule assis et buvant dans l'Olympe*.

Si l'on en jugeait d'après l'enthousiasme de certains dilettantes et critiques, de Winckelmann particulièrement, l'idéal nouveau, que nul autre ne surpasserait, serait tout simplement sublime. Le *Torse*, ce fragment d'une statue brisée, donnerait « l'idée la plus haute d'un corps élevé au-dessus de la nature humaine..., d'une nature élevée jusqu'au degré qui caractérise le contentement divin. Hercule paraît ici au moment où, purifié par le feu des éléments grossiers de l'humanité, il vient d'obtenir l'immortalité et une place parmi les dieux... Il est à supposer que, ses regards étant dirigés vers le ciel, on voyait exprimée sur sa physionomie la joie que lui inspirait le souvenir de ses grands exploits. C'est ce que semble aussi indiquer son dos courbé comme l'est celui d'un homme occupé de méditations profondes,

(1) M. COLLIGNON, *Archéologie grecque*.

etc. ». O la belle chose que l'imagination, et que Winckelmann était un savant exégète ! Un critique renommé, notre contemporain, beaucoup moins accessible à l'enthousiasme, admire de son côté « la vie, l'effort grandiose, la puissante attache des cuisses, la fierté du mouvement, le mélange de passion humaine et de noblesse idéale » (1). Passe pour la puissante attache des cuisses ; on peut admettre, jusqu'à un certain point, la fierté du mouvement ; mais la passion humaine et la noblesse idéale, comment a-t-il pu les découvrir en ce bloc brisé figurant deux tronçons de membres et un abdomen ? Le Bernin, lui, restaurait — par la pensée heureusement — le *Torse* en *Hercule filant aux pieds d'Omphale*, tandis que Winckelmann voyait, comme on vient de le dire, le héros assis à la table des dieux. Les deux hypothèses ne semblent guère s'accorder. Raphaël et Michel-Ange admiraient le *Torse* et le regardaient comme supérieur, au point de vue du style et de l'exécution, à toute autre sculpture antique. A la bonne heure ! nous comprenons ce goût et ce jugement. Le *Torse* a dû exercer sur Michel-Ange la plus grande influence ; il lui offrait un digne sujet d'études en ce qui concerne le nu. On reconnaît, dans les formes sculptées, dessinées ou peintes du grand artiste, le souvenir de ce modèle toujours présent à sa pensée, et l'imitation de cette puissante, savante et parlante anatomie. C'est assurément en ce sens qu'il entendait, et qu'il faut entendre avec lui, ces expressions métaphoriques et hyperboliques : l'*éloquence du Torse*, les *sentiments exprimés par le Torse*, etc., et admirer le chef-d'œuvre.

La tendance vers l'imitation exacte de la nature devait nécessairement entraîner Lysippe à reproduire les traits des personnages illustres de son temps. Aussi ne manqua-t-il pas de faire le portrait d'Alexandre. Mais, paraît-il, des quelques portraits d'Alexandre que nous possédons, aucun n'a été inspiré par un original sorti de ses mains, excepté, peut-être, le buste de la salle du Gladiateur, au Capitole, œuvre romaine admirable. Lysippe avait divinisé son héros en le représentant avec les attributs du dieu du soleil. Dans la présente copie, les attributs

(1) M. Taine, *Voyage en Italie.*

ont disparu, mais la figure est restée quelque peu idéalisée. Pas assez pour empêcher qu'on n'y reconnût les signes particuliers décrits par les historiens : traits réguliers et beaux, nez un peu long et pointu, yeux pleins de douceur — humides et brillants, dit Plutarque — cheveux bouclés, tête légèrement penchée sur l'épaule gauche; en somme le pur type de la race grecque. On ne lit point sur le visage cette fierté dédaigneuse que donnent ordinairement aux traits des potentats et des conquérants la certitude d'un pouvoir absolu et la conscience d'une grandeur sans rivale. On n'y lit même point l'orgueil légitime qu'inspire la victoire. On n'y découvre pas non plus les tristes marques décelant les passions violentes et les vices reprochés au meurtrier de Clitus et de Callisthènes et à l'ami de Bagoas. Par contre, si l'on y reconnaît l'intelligence, on n'y aperçoit pas l'indice du génie. Rien donc, à première vue, si ce n'est les vagues signes dont j'ai parlé, ne fait deviner qu'on a devant soi l'image du héros de la brillante épopée que l'on sait, de la plus illustre épopée des temps antiques; nulle grande préoccupation intérieure, nulle forte émotion, nulle affection vive ne vient, révélant l'activité dévorante de l'âme, s'épanouir au dehors, troubler le calme, déranger l'harmonie des traits. Ce qui frappe certains observateurs, c'est l'expression d'un sentiment que les anciens, les Grecs surtout, semblent avoir peu connu et que leurs artistes n'avaient encore jamais rendu, la mélancolie. Il y a dans la physionomie de l'*Alexandre du Capitole* quelque chose de vaguement triste et doux qui, mêlé à la beauté et à la grâce juvéniles et associé au souvenir de ce que fut le fils de Philippe, provoque une irrésistible émotion.

A quoi pense-t-il, dans le fond de son âme, le bel Hellène, le plus glorieux représentant de l'illustre race dont il fut le vengeur, à qui quelques années suffirent pour conquérir le monde? Songe-t-il à l'œuvre gigantesque qu'il a entreprise, et craint-il que la gloire de l'accomplir ne lui échappe? Pressent-il que son rêve ne se réalisera pas? Ou bien, las de sa grandeur et se rappelant les sages enseignements de la philosophie, regrette-t-il d'avoir préféré aux doux loisirs de la paix, aux charmes de la science, l'ivresse d'une vie agitée et pleine de périls? Ces hypothèses

ne sont pas probables. L'arrière-pensée de mélancolie que, seule parmi les nombreuses effigies des grands hommes rassemblées ici, l'effigie d'Alexandre manifeste, serait-elle simplement le signe dont le *Fatum* des païens, la *Providence* des chrétiens, marque les hommes appelés à remplir une grande mission, quelle qu'elle fût, lourde charge qui, à leur insu, pèse sur leur âme ? Peut-être ! On pourrait le croire à l'expression de la figure de marbre, expression indécise comme celle de la figure historique et vraie, mystérieuse comme la destinée elle-même du héros. Mais, s'élevant à un ordre de conceptions qui ne fut pas étranger aux artistes de l'antiquité, n'est-il pas permis d'expliquer le caractère singulier de cette physionomie par la considération suivante? Les Romains eurent un jour, par extraordinaire, une idée esthétique originale et charmante : ils créèrent le type du Génie de l'homme, et leurs artistes se sont plu à reproduire le Génie de leurs hommes célèbres ; nous verrons tout à l'heure celui d'Auguste. Le Génie d'un homme, c'est à la fois son bon ange et lui-même, un double de lui-même, conformément aux idées égyptiennes ; c'est lui-même transfiguré ; c'est son âme purifiée revêtue de son corps purifié et présentée sous les apparences d'une forme rajeunie et glorieuse ; c'est l'image réelle et l'image idéale de la personne intimement unies. Le buste du Capitole nous semble quelque chose de ce genre ; il nous apparaît comme le Génie d'Alexandre, et en même temps et surtout, comme le Génie de la race hellénique songeant avec fierté au rôle brillant joué sur la terre par son prototype mortel, et avec tristesse à ce rôle fini.

Après Lysippe, le centre des beaux-arts se déplace, en même temps qu'après la mort d'Alexandre, le centre politique. Il se forme divers foyers en Asie Mineure et en Afrique, là où règnent les héritiers du conquérant macédonien. L'Egypte produit, outre les types d'Isis et d'Harpocrate, l'image symbolique du Nil. La colossale statue couchée du *Nil* (Braccio Nuovo) est bien la figure d'un dieu calme, puissant, généreux, majestueux et protecteur.

Plus fécondes que celle d'Egypte furent les écoles de Pergame et de Rhodes. Rome possède les originaux de deux chefs-

d'œuvre qu'elles ont produits, le *Laocoon* et *le Gladiateur mourant*.

Le Gladiateur, ou plutôt *le Galate mourant* du Capitole, est une œuvre renommée à l'égal des plus belles. Pourtant, au point de vue de l'exécution et à celui de la noblesse, de la perfection des formes anatomiques, elle est très inférieure aux grandes œuvres des écoles du Péloponèse et de l'Attique. Son mérite se trouve dans l'attitude et dans l'expression. On connaît le mouvement poétique et les beaux vers que ce marbre a inspirés à lord Byron. De ce marbre on voit mainte reproduction dans les musées et chez les statuaires ; aucune n'approche du modèle, aucune n'est capable d'en donner une juste idée. Il faut croire que, portée à un certain degré de perfection, la même œuvre ne peut être faite deux fois; si peu de chose suffit à la rendre dissemblable à elle-même. — Non, plus jamais personne n'imitera le corps de ce guerrier inconnu, humble héros, vaillamment tombé, qui demande à la terre secourable et bonne, pour un instant encore, son appui ; plus jamais personne de nouveau ne sculptera cette tête qui, résignée, s'incline ; ces membres qui, à mesure que les forces défaillent, s'affaissent, pendant que vient la douce mort amenant le doux repos ; plus jamais personne aussi bien ne montrera l'âme qui, se recueillant une dernière fois, pense à la patrie lointaine, aux amis que les yeux qui se voilent ne verront plus.

Les artistes de l'école de Rhodes, Agésandre et ses fils, Athénodore et Polydore, puisèrent dans les vieilles et poétiques traditions nationales et firent le *Laocoon*. On a tout dit sur ce groupe célèbre. Pline et Winckelmann le louent sans réserve. Selon l'opinion de ce dernier, cette figure cache encore plus de beautés qu'elle n'en dévoile. On y voit la douleur physique portée à sa plus haute puissance, mais combattue par la force de l'âme, et presque effacée par la douleur morale. On revient de nos jours sur ce jugement. Les uns, s'occupant de la technique, prétendent que l'œuvre manque d'originalité, que les bas-reliefs de l'autel de Zeus à Pergame l'ont inspirée. D'autres, analysant les sentiments exprimés, trouvent, contrairement à l'opinion de Winckelmann, que l'instinct de la conservation et l'égoïsme

dominent chez le père, qui ne pense point à ses fils. Tant de sévérité peut passer pour de l'injustice. Si l'on considère l'expression, on doit avouer qu'il est difficile à la statuaire d'aller plus loin dans la traduction de la souffrance morale et physique. Des deux enfants, le plus fort n'est pas encore atteint ; c'est par-dessus tout l'épouvante que son visage manifeste. Le plus jeune, au contraire, le plus faible, sous l'étreinte aussitôt défaille, et la tête renversée en arrière, la bouche entr'ouverte pour laisser passer un cri qui vient du plus profond de l'âme, il meurt le premier. Quant au père, on peut supposer avec raison qu'en lui les deux souffrances se combinent, et qu'à l'atroce douleur causée par la morsure se mêle le désespoir de ne pouvoir secourir ses enfants. Toutes les émotions puissantes que l'on vient d'indiquer, le spectateur les subit tour à tour. Après que, son attention éveillée par le luxueux étalage des belles formes, il a d'abord admiré la savante combinaison, l'heureuse pondération des éléments ; après que son œil caressé a suivi les mouvements onduleux des serpents qui se glissent, tout à coup il comprend que les monstres saisissent, qu'ils étreignent et qu'ils serrent. Il entend le cri déchirant, les appels plaintifs. Il voit les vains efforts des corps qui se débattent, les bras désespérés qui se lèvent, les pieds qui se crispent, les nerfs et les muscles qui se tendent ou se contractent ; puis il s'aperçoit que les voix peu à peu s'éteignent, que les visages avec le blanc marbre pâlissent, que les yeux se ferment pour toujours ; et devant cet appareil épouvantable et sublime, son âme est saisie jusqu'en ses plus intimes profondeurs.

Comme toute flamme, l'art rayonne, et ses rayons, comme ceux de la flamme, s'affaiblissent en s'éloignant de leur foyer. A quelques exceptions près l'art hellénique, en se répandant du centre aux extrémités du monde grec, devint, dans l'ensemble de ses qualités, moins parfait. Puis, quand les Romains eurent incorporé à leur empire la Grèce et ses dépendances, l'idéal hellénique s'en ressentit et de plus en plus le rayonnement s'affaiblit, à quelques exceptions près encore. De l'époque gréco-romaine trois œuvres nous restent : *la Vénus de Médicis*, *l'Ariadne du Vatican* et *l'Apollon du Belvédère*. Dignes des

œuvres précédentes, elles nous apprennent quel fut l'idéal de cette époque.

Le type de la *Vénus des Offices*, comme nous le verrons plus tard, comparé à celui que créa Praxitèle, est un type déchu ; c'est la *Vénus de Cnide* accommodée au goût des Romains : la grâce maniérée, la coquetterie, la mignardise y remplacent la grâce naïve. L'*Ariadne* a été conçue dans le même esprit. On loue la noblesse de ses traits, l'élégance de son attitude : entièrement enveloppée dans les plis de sa longue robe, l'héroïne repose sur sa couche et dort ; elle arrondit un de ses bras au-dessus de sa tête soutenue par l'autre bras ; geste plein de grâce. La pose et les draperies font songer aux *Charites* du Parthénon. Et néanmoins attitude, physionomie et drapement ne semblent guère naturels. L'imagination a de la peine à prendre cette belle dame, si tranquille dans son boudoir, pour la fille infortunée de Minos abandonnée sur un rocher sauvage des Cyclades. Aussi certains interprètes ont-ils pensé qu'ils avaient affaire à la coquette Cléopâtre.

De même que le *Laocoon*, l'*Apollon du Belvédère* a été l'objet d'éloges excessifs. On ne peut, à sa vue, partager l'enthousiasme sans bornes de Winckelmann ; mais on ne doit pas, entraîné par un mouvement de réaction trop vif, déprécier ce chef-d'œuvre en ne l'admirant qu'à titre de belle académie. Il y aurait injustice également à ne voir en ce corps luisant et poli, aux muscles sans saillie, que l'image d'un éphèbe élégant et qui pose, n'ayant aucun rapport avec le dieu jeune, actif et brillant de la lumière. Il nous semble qu'outre la beauté des formes juvéniles, la grâce unie à la noblesse dans l'attitude et d'autres qualités extérieures, il faut signaler chez lui l'expression. Pour le docte Rio, la haute idée qui a inspiré son auteur serait la réminiscence inconsciente d'une tradition perdue, de la lutte entre les esprits de lumière et les esprits de ténèbres. Il est permis de ne pas remonter jusqu'à cette source lointaine et problématique. Mais en vérité, toute autre considération mise à part, comment ne pas partager, dans une mesure raisonnable, l'admiration de Winckelmann et de lord Byron ? Apollon, quelle que soit l'action qu'il accomplit, se présente à nous comme le plus beau des hommes et comme

un dieu. L'artiste, avec raison, a idéalisé ses formes, qui sont le moins possible matérielles. Telle qu'il l'a ajustée, la chevelure légère et fière communique à la tête sa légèreté et sa fierté. Fière et légère aussi la chlamyde qui ne pèse point sur le bras levé. — Le fils de Latone et de Jupiter a entendu la voix de Chrysès qui lui redemande sa fille. Irrité, la face altière, l'œil enflammé, il est descendu des hauteurs de l'Olympe. Dans sa marche rapide, le vent fait flotter ses cheveux et déroule les plis de ses vêtements, et dans leur carquois bruissent les flèches. Il en a saisi une et l'a lancée. L'arc d'argent a rendu un son strident et terrible... Et maintenant le dieu a relevé la tête et, le bras encore tendu, mais le calme rétabli dans ses traits et dans toute sa personne, il regarde au loin et jouit, glorieux, de sa vengeance. « *Dans ses yeux*, chante lord Byron, *et dans le mouvement de ses narines respire le dédain. La puissance et la majesté lancent autour de lui leurs éclairs foudroyants... Dans ses formes délicates se trouve exprimé tout ce que l'idéale beauté peut jamais faire concevoir à l'âme de divin... S'il est vrai que Prométhée ait ravi au ciel le feu qui nous consume, ce feu lui fut rendu par celui à qui échut de revêtir ce marbre poétique d'une éternelle gloire.* » — O poètes! on ne peut vous blâmer d'exprimer vos émotions en termes si vifs. Poètes et artistes, vous êtes tous issus de la même race, formés de la même substance, animés de la même âme ; tous vous habitez la même région céleste, et tous, en vous traduisant les uns les autres, vous nous révélez, à nous profanes, les secrets du génie.

La sculpture étrusque. — La sculpture gréco-romaine et romaine. — Les portraits des hommes illustres et des empereurs.

La Grèce réduite en province romaine, l'art grec se transporta à Rome où ses nouveaux patrons achevèrent de le dépraver. Le sentiment du beau n'animait guère les Romains ; aussi n'eurent-ils jamais d'artistes indigènes proprement dits, d'artistes latins.

Ils employèrent d'abord des praticiens étrusques quand l'art étrusque se fut hellénisé.

Il faut remarquer que seuls parmi les peuples de l'Italie ancienne, les Etrusques furent doués quelque peu du sens esthétique. On a tiré de leurs nombreuses nécropoles une multitude d'objets en bronze et en argile : sarcophages, vases peints, statuettes, etc. Ces produits d'un art à demi industriel, qui remplissent de vastes salles dans les musées de la Toscane et de Rome, ne peuvent fixer l'attention que de certains amateurs. Les Etrusques toutefois n'ignorèrent pas le grand art ; on s'arrête devant les statues couchées et les bas-reliefs de leurs tombeaux. Ils connurent tardivement les œuvres grecques et ne subirent l'influence du génie grec que dans une faible mesure, si l'on en juge d'après la *Louve* en bronze du Capitole. Rien en cette figure du modelé de Myron ou d'un de ses émules : l'animal est un animal héraldique, aux formes à moitié conventionnelles, à moitié naturelles, au corps et aux membres anguleux et rigides, aux poils raides ; son aspect est celui d'une bête en colère qui veille sur ses petits. Cet aspect contraste avec la touchante occupation de la louve qui allaite Romulus et Rémus. Elle sait de quel sang précieux sortent ses nourrissons et quelles illustres destinées les attendent. Aussi se montre-t-elle prête à les défendre. L'idée est bonne, quelque naïvement et frustement rendue qu'elle soit. Et, d'autre part, comme ce fauve est bien l'emblème d'un peuple auquel il a communiqué avec son lait, dans la personne de ses fondateurs, une partie de sa nature indépendante, sauvage et même féroce !

Dès qu'ils le purent (environ 146 ans av. J.-C.), les Romains remplacèrent les praticiens étrusques par des praticiens grecs. Les œuvres de l'époque gréco-romaine sont, paraît-il, difficiles à déterminer. On compte parmi elles le *Torse*, dont nous avons parlé, *le Gladiateur* ou l'*Athlète combattant*, dont le Louvre possède une reproduction, l'*Hercule Farnèse* et d'autres marbres moins importants. L'inspiration manquait alors complètement aux artistes qui se bornaient à répéter les mêmes sujets, les yeux fixés sur les modèles antiques.

Sous l'empire se développa une sculpture vraiment indigène,

« originale sinon dans ses procédés, du moins dans son style et son esprit » (1). Les œuvres de cette époque sont anonymes ; on ne sait à qui attribuer les nombreux mais imparfaits produits d'un art sans idéal. Ce qui fut en grande faveur chez les Romains, c'est la reproduction de la figure humaine individuelle, le portrait.

Les Grecs, doués d'un esprit synthétique, ne cultivèrent pas ce genre, jusqu'à Alexandre, du moins. Quand ils le cultivèrent, dans leur imitation de la nature, jamais ils ne perdirent de vue l'idéal. Les sculpteurs romains ne les prirent pas pour modèles. Ils partirent du même principe que les bonnes gens qui voient la perfection d'un portrait, et en général de toute œuvre d'imitation, dans la copie exacte de la nature. Toutefois à un ordre de sentiments plus élevés se rattache la conception dont j'ai parlé précédemment, et dont le *Génie d'Auguste* indique la nature. Qui a pu l'inspirer aux Romains ? Les Egyptiens, sans doute, par l'intermédiaire des Etrusques. — Le *Génie d'Auguste*, c'est Auguste en possession de toutes les bonnes qualités physiques, intellectuelles et morales que ses admirateurs lui attribuent ; c'est Auguste pur de tout crime, de toute tache, de toute passion mauvaise ; Auguste n'ayant pas subi l'action déprimante ou dépravatrice des choses extérieures ; c'est son âme et son corps restés jeunes et vierges, grandis et embellis avec le temps ; c'est, à un point de vue plus général, l'apothéose de l'être humain avant la mort, dès le début de la vie ; c'est la forme empruntée sous laquelle nos statuaires représentent les morts ressuscités et régénérés montant au ciel. Le divin Auguste apparaît dans l'épanouissement de sa beauté renommée, avant que l'âge et l'épreuve de la vie aient changé ses traits. Entièrement enveloppé dans sa toge, il tient d'une main, père du peuple, la corne d'abondance, et de l'autre, ministre des dieux, la patère de grand pontife, réunissant ainsi les deux plus hautes fonctions du souverain dans l'antiquité païenne.

Mais, en somme, aux portraits plus ou moins idéalisés, les Romains préféraient ceux qui traduisent exactement le caractère

(1) M. MARTHA, *Archéologie étrusque et romaine*.

individuel d'un personnage. Leurs artistes n'hésitaient pas à rendre même la laideur, et leurs effigies réfléchissaient mieux qu'un miroir — car devant un miroir on compose son visage — la physionomie du modèle, qu'elle fût noble ou vulgaire, bienveillante ou méchante. Un tel procédé a l'avantage de faire connaître à l'observateur sagace, outre les traits véritables de celui qu'on lui montre, ses sentiments secrets, ses pensées intimes qui se traduisent à son insu sur sa face. Dans notre cas particulier, ce que n'a pas toujours fait l'histoire, l'art l'aurait donc fait? Quelques moralistes l'ont pensé. Passons donc en revue avec eux les principaux hommes illustres, les empereurs surtout, dont les statues ou les bustes peuplent les musées de Rome; l'époque impériale presque entière va ressusciter à nos yeux.

Nous suivons l'ordre chronologique, et voici d'abord (au Capitole) une tête en bronze, celle de *Junius Brutus*, œuvre, selon M. Ampère, d'un artiste étrusque. Elle semble faite « d'après un moule en cire pris sur le visage du mort... Visage farouche, barbe hirsute, cheveux raides collés rudement sur le front; physionomie inculte et terrible du premier consul romain; la bouche serrée respire la détermination et l'énergie; les yeux, formés d'une matière jaunâtre, se détachent en clair sur le bronze noirci par les siècles et vous jettent un regard fixe et farouche. Tout près est la louve de bronze; Brutus est de la même famille. » (1)

La tête du second *Brutus* (salle du Gladiateur) offre quelques caractères communs avec celle du premier : la dureté native, l'énergie indomptable de la volonté. Les cheveux courts sont, comme dans le buste précédent, ramenés sur le front qu'ils rétrécissent : on croirait que le meurtrier cherchait à voiler l'organe où se lit la honte. Cet arrangement des cheveux et, plus encore, le froncement des sourcils contribuent à assombrir la physionomie. Ampère et Momsen affirment la ressemblance parfaite de ce portrait. L'impression définitive que sa vue nous fait éprouver, c'est une tristesse douloureuse pareille à celle que

(1) AMPÈRE, *l'Histoire romaine à Rome*.

Brutus lui-même devait ressentir ; tristesse causée chez lui soit par la lutte intérieure entre sa reconnaissance et son amitié pour César et sa haine de la tyrannie, soit par l'angoisse qui doit étreindre tout assassin à la veille d'exécuter son acte criminel, soit par le remords qui succède à cet acte accompli.

Cicéron. — Le visage glabre de l'avocat actuel. Traits nobles, front découvert : celui-ci n'avait rien à cacher ; longues rides sillonnant le front et rides profondes descendant le long des joues. Les premières signifient les préoccupations de la vie publique, les secondes, ses tristesses.

César. — Nous voici en présence d'un personnage des plus renommés ; examinons-le sous ses différentes apparences. Nul de ses portraits, déclare M. Ampère, n'annonce un homme extraordinaire, et pourtant César fut un homme complet. Dans le buste du Capitole nous reconnaissons le maître qui commande, le dictateur ou l'imperator : le port de tête décèle ce caractère. On devine la supériorité de l'esprit ; mais un air sévère et même dur gâte l'expression de cette éminente qualité. Nez long ; bouche aux lèvres minces et serrées.

La statue de la cour du palais des Conservateurs, bien qu'idéalisée, est, au dire de M. Ampère, la meilleure effigie de César que nous ayons. Elle fait pendant à celle d'Auguste, et dans l'une et l'autre se dévoile la secrète pensée de l'un et autre prince : « César regarde en avant le monde à soumettre, Auguste regarde d'en haut le monde soumis. » (1)

Le n° 272 du musée Pio-Clementino, salle des Bustes, nous semble le vrai portrait de César. Le sculpteur l'a représenté sans appareil impérial ni militaire. Il a vieilli. Son visage émacié n'est plus le visage un peu plein, ni ses yeux, les yeux noirs et vifs décrits par Suétone. Front ridé, bouche spirituelle, aspect grave comme dans le buste du Capitole. La carrière approche de sa fin et le rude labeur de la vie se lit sur les traits.

La physionomie du dictateur en costume de grand pontife (musée Chiaramonti) ne diffère guère de la précédente : « La

(1) M. AMPÈRE.

bouche exprime l'énergie et le dédain, le regard est triste ; c'est César qui, arrivé à tout, las de tout, juge tout. » (1)

Auguste. — Autre sujet d'étude intéressant. De nombreuses effigies nous le font connaître aux différents âges de la vie. Voici (Vatican, salle des Bustes) Auguste enfant : beauté et candeur parfaites de l'âge de l'innocence. Voici (salle de la Croix grecque) Auguste jeune homme. Comment traduire la satisfaction que l'on éprouve devant cette statue, excellent spécimen du style romain ? L'attitude y est si naturelle, si simple et si noble ! Air intelligent et spirituel, ouvert et franc : Auguste savait déjà dissimuler, ou bien l'artiste l'a flatté.

(Braccio Nuovo, n° 14.) — Auguste dans la force de l'âge, revêtu du costume et dans l'attitude d'un général qui harangue ses soldats. Ce costume et cette attitude, qui conviennent à César, conviennent-ils à son successeur ? Politique rusé et cruel, Auguste n'eut rien du soldat. Suétone met en doute son courage et l'accuse d'avoir fui plus d'une fois devant l'ennemi ; à Philippes même, dès le premier choc il chercha un refuge auprès d'Antoine, et il dut à ses lieutenants, à deux exceptions près, les victoires remportées sous son règne. Le visage amaigri a perdu de sa beauté, et toutefois les traits, reproduits fidèlement d'après nature, ne manquent pas d'idéal. L'artiste a synthétisé en son œuvre la vie, les pensées, les aspirations et les heureux succès d'Auguste. « C'est le prince après l'apothéose, grandi, embelli, ennobli par l'imagination des Romains, » (2) et tel qu'il a dû apparaître à celle du citoyen qui, le jour de ses funérailles, l'entrevit montant glorieux au ciel. Il a vraiment ici l'aspect olympien. On reconnaît l'homme superbe qui se plaisait à regarder fixement son interlocuteur jusqu'à ce qu'ébloui comme par l'éclat du soleil il baissât la tête.

Une dernière effigie (salle des Bustes, n° 275) nous montre Auguste devenu vieux. A la courbure très prononcée du nez, à l'enfoncement des yeux sous leurs arcades, on remarque les effets de l'âge et la fatigue physique plutôt que la fatigue morale;

(1) M. Ampère.
(2) M. Paris, *Sculpture antique.*

la santé d'Auguste fut toujours mauvaise, tandis que l'énergie de son âme persista jusqu'à la fin de sa vie : l'auteur des sanglantes proscriptions du second triumvirat vit venir la mort, on le sait, sans manifester aucune crainte, et l'accueillit en raillant.

Deux de ses effigies suffisent à nous renseigner sur *Tibère* : un buste (au Capitole) et une statue assise (musée Chiaramonti) — figure mi-partie drapée, mi-partie nue ; front ceint de la couronne de chêne ; expression de grandeur, de majesté, voire même de mansuétude et d'équité ; l'âme d'un Romain dans le corps d'un Grec. Absolument rien dans ce portrait ni dans l'autre qui indiquât la cruauté et les vices que l'on sait. « Tibère est beau, écrit M. Ampère ; ses traits sont fins et nobles... Il semble qu'une hypocrisie perfectionnée lui a permis de mieux dissimuler la noirceur de son âme... Le regard sournois d'Auguste révèle un effort contenu et pénible d'hypocrisie ; le regard droit et assuré de Tibère montre que l'hypocrisie ne lui coûte rien... Au fond, c'étaient deux hommes de même trempe. »

Agrippine, femme de Germanicus (Capitole). — Le naturalisme du sculpteur ne lui a pas permis d'accorder à cette femme d'élite la majesté ou seulement la noblesse qui a dû être son partage.

Germanicus (musée de Latran). — Tête ronde, comme celle de tous les Romains ; cheveux retombant sur le front, ce qui nuit à l'expression d'intelligence. Costume et attitude de général.

Caligula, fils des deux vertueux personnages qui précèdent (Capitole). — Figure juvénile, intelligente ; seulement le nez et la bouche de travers se réunissent et forment comme un bec d'oiseau de proie. En outre, un plissement presque imperceptible du front, joint à ce caractère, indique la méchanceté et le penchant à la colère. Ces signes sont plus accentués dans d'autres effigies qui rappellent mieux encore le portrait tracé par Suétone : « Teint pâle, cou très grêle, yeux enfoncés, tempes creuses, front large et menaçant... » Il s'étudiait, ajoute l'historien, à rendre son visage farouche, de manière à ce qu'il inspirât la terreur. Il était fou, du reste, et cela seul suffirait à expliquer l'aspect de son visage et les pensées sinistres qu'il laisse pressentir.

Claude. — Le caractère de Claude est mal déterminé par l'histoire. Sénèque le traite d'imbécile. Ennemi de ce prince, son jugement est récusable. Celui de Tacite et de Suétone n'est guère plus favorable. Et pourtant la physionomie de Claude n'exprime pas la bêtise que, d'après ces trois narrateurs, on lui suppose. C'était un être bizarre, fantasque, tantôt humain et tantôt cruel, tour à tour spirituel et stupide, à la fois docte et distrait. La tristesse qu'on lit sur son visage peut avoir pour cause, selon M. Ampère, l'instinct de sa dégradation : il était sujet à des absences, et à ce propos le savant écrivain remarque qu'il y eut, chez tous les empereurs de la race de César, un principe morbide qui altéra les facultés intellectuelles de quelques-uns.

Les portraits de *Messaline* et d'*Agrippine*, les deux femmes de Claude, ne donnent nullement l'idée de ce que furent ces princesses. Rien dans les traits réguliers et beaux de la première ne décèle sa dépravation. La seconde est séduisante; sa physionomie inspire une confiance absolue, conformément à ce préjugé que, chez les femmes surtout, la beauté a toujours pour compagne la bonté.

Néron. — Son visage, dit Suétone, était plutôt beau qu'agréable. Il nous semble que la qualification de beau appliquée à ce visage : — face plate, nez gros, lèvres sensuelles, — n'est pas celle qui convient. On ne peut dire que ce visage soit laid, mais certainement sans être ni beau ni laid, ou, si l'on veut, tout en étant plutôt beau que laid, l'impression que sa vue produit sur le spectateur ne diffère pas de celle que l'aspect de la laideur détermine, et cela sans qu'intervienne le souvenir de la laideur morale du personnage.

La série des vrais Césars s'arrête à Néron. Avec *Galba* en commence une nouvelle dont le type diffère du noble type césarien. Les traits de Galba ne révèlent pas l'illustre origine, une origine divine, qu'il attribue à sa famille. On voit l'énergie, ou plutôt la dureté, si ce n'est la cruauté, peinte sur son visage flétri par l'âge et peut-être aussi par l'habitude du vice.

Othon. — Le visage de ce prince singulier, soigneux de sa toilette comme une femme, qui s'opposait au développement de sa

barbe et portait perruque, malgré son aspect muliébre attire par sa beauté régulière et un certain accent de mélancolie. On sait que, chose étrange, cet efféminé mourut de la mort d'un Caton.

Vitellius. — Les portraits de ce César ne trompent pas sur son caractère. Il était par-dessus tout, nous apprend Suétone, gourmand et cruel. Son embonpoint, ses lèvres sensuelles, ses fortes mâchoires trahissent ses appétits. Quant à sa cruauté, on la devine à l'expression méprisante de sa bouche, à la dureté de son regard, au plissement menaçant de son front (buste du Capitole).

« Jamais physionomie, écrit M. Ampère, n'exprima mieux que la physionomie matoise de *Vespasien* la nature d'un personnage historique habile, prosaïque, ironique... Empereur bourgeois, son visage exprime la vigueur et la rapacité sans aucune élévation ; tête ferme et carrée ; on voit aussi dans ses petits yeux perçants, dans ses lèvres fines, l'expression sarcastique d'un esprit qui n'était dupe de rien ; il railla sa propre apothéose. »

Il a légué à son fils *Titus* un peu de son caractère : « Ce qui domine dans presque tous les portraits de Titus, c'est, par excellence, la finesse. » (1) La statue du Braccio Nuovo qui le représente nous offre un modèle du style réaliste propre aux Romains : cou gros, tête carrée, face bouffie, air bénévole ; s'il était bon, il n'était pas beau.

Domitien. — Nez allongé, pointu, formant avec la ligne du front un angle obtus, mais prononcé. Quant au reste de la figure, vague ressemblance avec Napoléon Ier. Rien n'indique le tyran qu'il fut. « Bête féroce, intelligente : le plus pervers des empereurs romains, parce qu'il fut le moins fou. » (2)

L'âme du spectateur se relève et se rassérène à la vue des images des deux premiers Antonins, *Nerva* et *Trajan* (salle Ronde du Vatican). Nerva se présente à nous avec les attributs de Jupiter. Air impérial, sévère mais honnête. Ampère trouve que « la grandeur d'âme de Trajan ne se reflète pas dans ses traits

(1-2) Ampère.

assez vulgaires ». Il nous semble qu'il y ait exception pour le buste du musée Chiaramonti : la physionomie n'y est pas commune : noble, douce, légèrement mélancolique, elle révèle une âme simple, loyale et bonne.

Adrien. — On le rencontre à chaque pas que l'on fait dans les galeries romaines. Au Capitole, il a pris les dehors du dieu Mars, genre de figuration dans lequel presque toujours l'idéal et le réel jurent, comme ici, d'être associés. « Mobile, d'un génie envieux, triste, lascif, rusé et réunissant tous les contrastes, on lit sur les portraits d'Adrien, tour à tour et quelquefois ensemble, l'intelligence et la méchanceté, la dureté et la finesse. Assez méchant homme, souverain assez ordinaire. Pas la physionomie romaine ; il était Espagnol comme Trajan. Avec ses moustaches et ses favoris, il a l'air d'un moderne. »

Antonin le Pieux. — Doué d'une beauté remarquable, d'un air noble, nous apprend Julius Capitolinus, son intelligence était brillante, son esprit cultivé, son caractère doux ; il possédait en un mot toutes les qualités d'un homme et d'un prince accomplis. Elles se manifestent sur son visage, excepté toutefois la grande beauté dont parle l'historien.

Marc-Aurèle. — Sa principale effigie est la statue équestre en bronze qui se dresse au milieu de la place du Capitole. On l'a souvent imitée, et il est fâcheux qu'on ne l'imite plus. C'est d'elle que Donatello, Verocchio et Léonard de Vinci s'inspirèrent ; leur génie sut rendre parfaitement la pose à la fois majestueuse, naturelle et simple du modèle. Cette belle prestance, Marc-Aurèle ne la conserve pas dans sa statue pédestre du musée Capitolin : traits et physionomie vulgaires. Une seconde effigie qui orne le même lieu, un buste, offre à nos regards non plus, cette fois, le souverain, mais le philosophe austère, au faciès professionnel : barbe entière, cheveux courts et épais ; bouche dont les lèvres ne laissent sortir que de graves paroles ; front de penseur.

Son épouse *Faustine.* — Charmante ; mais c'est bien la petite drôlesse dont l'histoire nous raconte les méfaits.

Commode. — Dissimulant son caractère atroce, il ne paraît que sévère. Traits réguliers et assez agréables.

Septime Sévère porte, comme Marc-Aurèle, toute sa barbe. Cheveux frisés — c'était un Africain ; physionomie vulgaire, mais annonçant un caractère ferme.

Caracalla. — Celui-ci ne cache point ce qu'il était : lèvres minces, serrées, méchantes ; front déprimé, bestial ; regard dur, cruel.

Héliogabale. — Cet efféminé a des favoris. Rien au dehors ne trahit son naturel. On soupçonne seulement que l'on peut avoir devant soi un de ces êtres dont quelque tumeur interne comprime le cerveau et en altère les fonctions. Ce qui inspire cette idée, c'est la proéminence du front dont les parois semblent dilatées par un produit morbide. « Jeune, beau et stupide... il a l'air idiot. » (1) Or, l'idiotisme, c'est le crétinisme, et le crétinisme a pour cause le genre d'affection pathologique que l'on vient de signaler.

Alexandre Sévère. — Expression de douceur et de bonté, vertus confirmées par ce que l'histoire nous apprend de ce prince.

Maximin. — Front très plissé ; menton large, carré ; la mâchoire d'un carnassier. On le voit, en même temps que les caractères, les types se dégradent ; ce qui est dans l'ordre de la nature.

Dioclétien. — Face glabre ; physionomie indiquant la méchanceté. « Son air posé et réfléchi annonce l'attention et la capacité. On reconnaît la tranquillité d'un esprit qui se possède et sait ce qu'il veut. Il fut loin d'être un sage sur le trône ; il fut habile, très habile. » (2)

A en juger par la statue qui orne le portique de Saint-Jean-de-Latran, et comme le remarque M. Ampère, *Constantin* n'avait pas la prestance imposante, la majesté que lui prête le chroniqueur Eusèbe. Les formes du corps sont courtes et trapues, le visage est régulier, mais sans beauté, le regard est vague, l'air profondément méditatif ; rien, en somme, qui corresponde à l'idée que l'on se fait par anticipation du grand empereur.

Julien. — Tête petite, cheveux retombant sur le front. Selon la mode des philosophes, il porte toute sa barbe. Traits vul-

(1-2) M. Ampère.

gaires. Aucun indice ne révèle, comme dans les effigies de Voltaire, un esprit fin, railleur.

Et maintenant que nous avons cherché à connaître le caractère de ces personnages célèbres en étudiant leur apparence extérieure, devons-nous maintenir la vérité de ce principe qu'il y a un rapport intime entre l'une et l'autre de ces choses, et que les qualités du corps indiquent celles de l'âme? L'affirmation absolue serait une témérité ; souvent l'expérience ne confirme pas la thèse. Si parfois on découvre, grâce à certains signes, les sentiments vrais de l'homme qui a joué ou qui joue un rôle important en ce monde, le plus souvent cet homme, acteur habile, s'est habitué à les dissimuler, et l'habitude a fini par appliquer sur sa face un masque impénétrable. Qu'on nous pardonne cette réflexion banale.

2° ROME CHRÉTIENNE

Les débuts de l'art chrétien. — Les Catacombes. — L'idéal de l'artiste chrétien, compositions et types.

Les destinées de l'ancien monde sont accomplies ; les peuples qui le constituaient ont chacun tour à tour rempli leur mission. Dans l'ordre des choses religieuses, intellectuelles et morales, l'esprit humain, que guidait seule l'idée païenne, a produit tout ce que, éclairé de ses propres lumières ou de quelques rayons dispersés de la lumière primitive, il pouvait produire. Dans l'ordre des choses politiques, les diverses nations, réunies sous la même autorité suprême, communiquent facilement les unes avec les autres. La paix règne sur la terre. Tout donc est prêt pour qu'arrive le grand événement attendu par les hommes.

Les hommes, en effet, à quelque condition qu'ils appartiennent, princes ou sujets, maîtres ou esclaves, riches ou pauvres, lettrés ou ignorants, paraissent également comme las de leur état ; leurs idées et leurs mœurs ne leur conviennent plus. On connaît le tableau de la civilisation romaine, qui était presque

la civilisation universelle, tracé par ses partisans eux-mêmes. Quel triste tableau ! Nul doute qu'alors, et ce qui bientôt se passa ne serait pas explicable autrement, nul doute qu'alors une vague inquiétude, des aspirations jusque-là inconnues n'aient agité les âmes, excitées en outre par le secret désir d'être consolées et régénérées.

Le Consolateur est venu et les messagers de la Bonne Nouvelle sont en marche. La dispersion parmi les Gentils du peuple juif, auquel ces messagers appartiennent, favorise l'accomplissement de leur mission. Déjà, avant l'ère chrétienne, des Hébreux étaient fixés à Rome dont ils habitaient certains quartiers, spécialement celui du Transtévère, s'y livrant aux mêmes occupations que celles auxquelles se sont toujours livrés les Hébreux de tous les temps et de tous les lieux. C'est dans la communauté juive que l'apôtre Pierre se rendit, la première fois qu'il vint à Rome, et ce fut elle que, la première, il prêcha ; — sans grand succès, paraît-il ; les cœurs des Juifs de Rome n'étaient pas moins endurcis que ceux des Juifs de Jérusalem. Pierre se tourna du côté des païens. Ceux-ci avaient des mœurs bien corrompues ; mais il est rare que les nobles instincts de l'âme humaine soient complètement étouffés. Les principes divins qu'à propos de l'esthétique nous avons exaltés s'imposent à toutes les intelligences, et il n'en est guère qui restent insensibles à l'action puissante de la vérité et de la vertu. Oui, même en ce temps, malgré la force du matérialisme dominant, le spiritualisme survivait, et ce n'était pas une religion sans grandeur et sans morale qui pouvait satisfaire les besoins irrésistibles des intelligences et des cœurs. Ce n'était pas non plus, bien qu'elle prétendît à ce noble rôle, la fameuse philosophie stoïcienne, si vantée, et dont, à cette époque, Sénèque était l'évangéliste. Les stoïciens n'ont pas craint, dans la suite, d'opposer leur morale à celle des chrétiens. Mais qu'est une morale sans métaphysique, sinon un édifice sans fondement ? Sénèque professe à l'égard de l'âme l'opinion du matérialiste Epicure qui, autant que Zénon, fut son maître : il doute qu'elle survive au corps. Il ne formule pas plus nettement son opinion sur Dieu : Dieu, tel qu'il le comprend, c'est, semble-t-il, la nature, c'est-à-dire le Grand Tout, et la Providence,

c'est le Destin. Du reste, ces grandes questions de Dieu et de l'âme, antérieures et supérieures à toutes les autres, occupent très peu de place dans les nombreuses et interminables dissertations de Sénèque, et y sont traitées avec bien peu de soin. On peut en conclure qu'elles laissaient ce philosophe indifférent. Les règles de la vie se ressentent de telles prémisses dont elles sont la conséquente : l'homme visant à la perfection, de Sénèque et des stoïciens, ne diffère pas du sage d'Epicure ; c'est l'homme né sensible et aimant qui, par la force de sa volonté, aura étouffé en lui toute sensibilité et toute passion bonne ou mauvaise, et sera devenu un être impassible et égoïste comme ses dieux. Il se montrera bon envers ses semblables, mais d'une bonté tempérée par l'amour de soi ; modéré en toutes choses, mais dans le but secret que sa paix intérieure ne soit pas troublée. Il ne craindra pas l'adversité, parce que toujours un moyen facile d'échapper à ses coups lui est assuré : le refuge par le suicide dans la mort. Voilà les consolations que la doctrine mêlée d'Epicure et de Zénon offrait aux âmes.

Pierre leur en apportait de bien différentes. Tout chrétien les connaît. A l'amour de soi, il opposait l'amour du prochain ; aux molles jouissances d'un repos égoïste, il substituait les saintes joies du dévouement et du sacrifice. Chose étrange pour ceux qui ferment les yeux à la vraie lumière, une telle prédication réussit. Elle réussit d'abord auprès de ceux que le monde appelle des déshérités, les pauvres et les humbles. Et toutefois le phénomène de la propagation rapide de la nouvelle doctrine ne s'explique pas uniquement par des raisons naturelles et purement humaines ; car Pierre ne convertit pas seulement des gens naïfs ou malheureux, séduits par la certitude d'une récompense après la vie ; il convertit aussi des riches, des patriciens, possesseurs de tous les biens qui constituent ici-bas le bonheur. Ces derniers avaient gardé certainement les nobles instincts dont on vient de parler ; mais leur confiance en la parole d'un pêcheur inconnu de Galilée, leur prompte conviction et la force de leur foi ne doivent pas moins être regardées comme des faits vraiment miraculeux.

La jeune Eglise se développa humblement et silencieusement

jusqu'à Néron. On loue la tolérance des Romains en cette circonstance. Leur tolérance se basait sur des considérations politiques ou sur l'habitude du respect de la légalité, et non pas sur le principe supérieur de la liberté de conscience. Elle se basait sans doute aussi sur l'indifférence en matière religieuse ; les Romains éclairés de l'époque impériale n'étaient-ils pas des sceptiques, ou plutôt des incrédules ? Mais, comme tous les despotes, les Césars redoutaient les assemblées d'un petit nombre d'hommes, et bientôt l'Eglise fut persécutée. Chassés des synagogues, n'osant plus se réunir dans les maisons de pieux fidèles, trop petites, au reste, pour les contenir, les chrétiens tinrent leurs réunions et célébrèrent les saints mystères dans les domaines funéraires que de riches familles possédaient hors de la ville. Les propriétaires de ces domaines donnaient asile non seulement à leurs frères vivants, mais aussi à leurs frères décédés. A mesure que la communauté s'accrut, il fallut augmenter le nombre des chambres mortuaires. Alors on creusa dans le tuf des souterrains destinés à servir de nécropoles. Les fidèles y cherchèrent un abri durant les persécutions.

Voilà l'origine et la vraie destination des catacombes. Ce ne fut que tardivement et par nécessité qu'elles servirent à la célébration secrète des cérémonies religieuses. Dans les temps de paix, quand la persécution ne sévissait pas, on laissait aux chrétiens toute liberté de pratiquer leur culte. Sous Valérien, on leur défendit de se réunir dans les cimetières. Ils se réfugièrent dans les galeries d'où l'on extrayait du sable, *les arénaires*. Plus tard, Dioclétien ayant ordonné la destruction des églises élevées au sein des hypogées primitifs, et la confiscation des terrains où ils se trouvaient, les fidèles établirent ailleurs de nouveaux cimetières. On en compte en tout une soixantaine. Il est impossible au pèlerin non seulement de les visiter tous, mais même de visiter les plus importants ; il faudrait pour cela que le pèlerin séjournât longtemps à Rome, et eût à son service un guide versé dans l'archéologie chrétienne. Heureusement il suffit à quiconque aspire uniquement à se renseigner sur la nature, la disposition ordinaire, le caractère général de ces lieux, d'en parcourir un seul, celui dont l'accès est le plus facile, l'intérêt scientifique le

plus grand, les saints souvenirs les plus précieux. Or, la catacombe de Saint-Calixte réunit ces divers avantages. C'est le premier cimetière public fondé par l'*Ecclesia fratrum*, et le plus vaste de Rome. Formé, au moyen de galeries communicantes, des hypogées de Calixte et de plusieurs autres creusés à des époques antérieures ou postérieures, il est complètement déblayé, et la circulation y est facile et sans danger. Saint Pierre baptisa saint Procès et saint Martinien dans la partie la plus ancienne, la crypte dite *de Lucina*; la vierge Cécile et tous les souverains pontifes du IIIe siècle, de Zéphirin à Melchiade, furent ensevelis dans la partie appelée proprement le cimetière de Calixte. En outre les peintures en sont précieuses. Elles montrent les types hiératiques et les scènes parallèles correspondantes de l'Ancien et du Nouveau Testament; parallélisme, a-t-on observé, qui devint une règle pour les illustrations des églises chrétiennes. A ces divers titres, la catacombe de Saint-Calixte se recommande et au pèlerin et à l'amateur de choses antiques.

26 mars.

Le temps est beau, la température douce, circonstances favorables à une course *fuori le mura*. Un coup d'œil en passant au tombeau des Scipions; un coup d'œil à la pittoresque porte Saint-Sébastien, l'ancienne porte Capène. — Nous voici roulant sur la célèbre voie Appienne. C'était, aux temps glorieux de la République, la voie des tombeaux; les grandes familles de Rome y avaient leur sépulture. Plus de trente mille mausolées, dit-on, bordaient la célèbre avenue. Au moyen âge, ils servirent de repaires à des brigands, qui de là s'élançaient sur les voyageurs, — aux portes de Rome! Peu à peu le temps et les hommes accomplirent leur œuvre accoutumée : ils détruisirent ces monuments dont les débris mêmes disparurent, ensevelis dans le sol, jusqu'à Pie IX qui, sur un espace de plusieurs kilomètres fit exhumer ces reliques, déblayer la voie et en remettre au jour le solide pavé de laves.

On ne se doute guère de la restauration à l'endroit où nous sommes. La route est mal entretenue, ou plutôt ne l'est pas du

tout. Elle est étroite et poudreuse. A chaque instant des charrettes arrêtent notre voiture, charrettes municipales, vaniteuses et fières, comme les gens du pays, sous leur extérieur sordide. Toutes sont marquées du signe archaïque et superbe, des lettres prétentieuses S. P. Q. R. L'orgueilleux S. P. Q. R., rabaissé ici au plus vil des emplois, emporte hors de la ville, bien loin, au fond de la campagne, les ordures de Rome. Etendu par-dessus ces ordures dort, insouciant et paresseux, le petit-fils de Romulus, conducteur du S. P. Q. R. A l'exemple des pères conscrits, ses aïeux, qui devant les Gaulois restèrent noblement assis sur leurs chaises curules, immobiles jusqu'à la mort inclusivement, lui non plus ne bouge, ni se s'émeut, ni ne se dérange, laissant à son cheval le soin de se tirer d'affaire ; — à moins que ne le rappelle brusquement à la vie et à son devoir un coup de fouet bien appliqué du petit-fils de Rémus, son frère, le cocher de fiacre impatienté.

La région que nous traversons est inhabitée ; à deux pas de la grande ville nous sommes en plein désert. Nul ne songe à bâtir en ce royaume de la *malaria*. Seuls rompent la monotonie du paysage et distraient le regard, dans le lointain, les longues files d'aqueducs courant aux montagnes et, plus près de nous, les tombeaux dont j'ai parlé, colombaires ou mausolées, c'est-à-dire un massif de vieilles pierres, un pan de vieux mur, quelque informe fabrique, délices des antiquaires, source de mystification pour les bonnes gens. On remarque quelques églises le long de la route, entre autres l'oratoire *Domine quo vadis*, qui rappelle un souvenir saint : l'apparition du Sauveur à Pierre fuyant la persécution, l'affectueux reproche du Maître au disciple, dont la foi pourtant n'était plus chancelante, et l'héroïque et touchante résolution de celui-ci. Avec les églises alternent de pauvres *osterie* à l'usage du populaire, aussi misérables d'aspect que les ruines voisines, et toutefois aux enseignes, comme l'inscription des charrettes, patriotiques et pompeuses : *All'Antica Porta Capena, vini de' Castelli*; — *al Trionfo d'Appio Claudio, vini scelti*. — Végétation nulle ou rare ; à l'horizon les montagnes sont dégagées et visibles ; mais alors elles ont perdu leur parure habituelle, le voile diaphane de vapeurs bleuâtres sous lequel

elles apparaissent si gracieuses. Le site qui s'offre à nous, un des plus beaux des environs de Rome, pittoresque par ses éléments, grandiose par ses souvenirs, poétique par ces deux caractères réunis, ce site tant renommé n'a pas aujourd'hui son éclat habituel.

Au reste, ce n'est pas à cause de lui que nous sommes venus. D'autres idées que celles que sa vue inspire occupent en ce moment notre esprit ; idées également grandes et poétiques, pieuses en outre, se rapportant à la visite des saints lieux où, dans la souffrance et dans le sang, mais aussi dans l'enthousiasme et l'allégresse, fut enfantée la religion qui devait transformer et sauver le monde. Vingt minutes environ après avoir franchi la porte Saint-Sébastien, nous descendons de voiture. Un sentier à notre droite nous conduit au milieu des champs et en présence d'une maisonnette. Non loin de cette maisonnette nous apercevons une excavation creusée dans la terre. C'est ce que nous cherchions ; c'est l'entrée des catacombes de Saint-Calixte.

Nous conseillons au touriste, notre confrère, de prendre la précaution qu'instruit par l'expérience acquise dans un premier voyage, nous avons eu soin de prendre avant de commencer celui-ci. Nous lui conseillons de se renseigner à l'avance sur la topographie des catacombes de Saint-Calixte, sur leur historique, sur les faits mémorables qui s'y rattachent, sur les objets d'art qu'elles renferment. En agissant ainsi, notre confrère le touriste ne sera ni surpris ni trompé ; le rapide coup d'œil (un examen attentif ne lui étant pas permis), le rapide coup d'œil qu'il jettera sur tout ce qui tombera sous ses yeux : peintures, formes architectoniques, etc., lui suffira ; il n'aura plus ensuite qu'à comparer les choses vues aux choses apprises, et de cette manière il confirmera et complétera facilement sa science. Autrement il perdrait sa peine. Il lui arriverait sans doute ce qui jadis nous arriva : inscriptions, peintures, figures symboliques, précieux vestiges de l'art primitif, et toutes les choses curieuses que l'on vient admirer ici, passèrent devant nous comme une vision fugitive qui ne laisse aucune trace dans l'esprit troublé.

Un nombre suffisant de visiteurs étant réunis, chacun d'eux

reçoit sa bougie, dont la durée règle celle de l'excursion. Le guide se met en tête, et la troupe, silencieusement et non sans émotion, descend et s'enfonce dans les profondeurs du sol. Ce sol, d'une nature spéciale, a été, comme j'en ai fait précédemment la remarque, préparé de loin. D'origine volcanique, il est formé d'un tuf granitique assez tendre pour que l'outil l'attaque aisément, assez dur pour ne pas se désagréger au moindre choc. Trompé par son apparence de friabilité, j'essaie d'en détacher un fragment. Vaine tentative. Je remarque alors que la friabilité n'est pas telle que la roche puisse se transformer spontanément en sable, ni le grain assez compact pour que la roche puisse fournir de la pierre à bâtir ; ce qui résout expérimentalement la question si longtemps débattue, aujourd'hui pleinement éclaircie, à savoir si les hypogées chrétiens sont des excavations d'où l'on avait extrait du sable, ou d'anciennes carrières. La moindre observation rend évident pour tout le monde que l'on n'a pu tirer des catacombes les matériaux avec lesquels on a bâti la vieille Rome. Quant aux arénaires, il est établi que si elles ont servi quelquefois de lieu de refuge aux chrétiens, elles ne leur ont jamais servi de cimetières.

Nous passons un à un par des corridors d'une étroitesse extrême : leur largeur moyenne est de soixante-quinze centimètres. Ils sont sinueux, tortueux, ou s'écartent brusquement de la ligne droite. Le nombre en est considérable, et ils courent dans toutes les directions, tantôt montant, tantôt descendant. Il y en a plusieurs étages, et c'est un spectacle pittoresque, émouvant pour certaines personnes, que celui de notre longue caravane qui déroule ses anneaux à la lueur incertaine des *cerini*, serpente dans ces noires allées, disparaît, reparaît, grimpe ou s'enfonce au sein de profondeurs mystérieuses. Tout le long des couloirs, à droite et à gauche, sur plusieurs rangs superposés, de trois jusqu'à douze, selon les dimensions du lieu, ont été creusées dans le tuf des cavités d'une longueur, d'une largeur et d'une hauteur justement suffisantes pour contenir le corps qui leur était destiné. Les dalles et les briques qui en bouchaient les ouvertures sont tombées, et l'intérieur paraît vide. Parfois une légère éminence de poussière fait penser que c'est là ce qui

reste de celui qu'on y avait déposé. Ces sépultures s'appellent des *loculi*. Il y a d'autres sépultures que les *loculi*. On rencontre des espèces de chambres formées par l'élargissement de la galerie ; ce sont des caveaux de famille. Souvent on a enterré les membres de la famille autour du tombeau d'un frère mort pour la foi et sous la protection duquel on les a ainsi placés ; usage pieux, fraternité touchante ! Ces chambres se nomment *cubicula*. Le *loculus* d'un simple fidèle a la forme d'un rectangle ; celui d'un martyr a celle d'un cintre, d'où son nom d'*arcosolium*.

De temps en temps l'espace s'élargit encore et l'on se trouve dans une chapelle. Nous reviendrons sur le plan de ces églises souterraines que les églises aériennes reproduisent en partie. Les chapelles communiquaient ordinairement avec le dehors par un *luminarium* qui, outre un peu de lumière, y laissait descendre un peu d'air. Dans quelques-unes on voit encore la *cathedra* de simple pierre sur laquelle s'asseyait l'évêque. Telle est la chapelle connue sous le nom de *Cubiculum Pontificum*, parce que douze papes, au IIe siècle, y eurent leur sépulture. Au milieu s'élevait un autel dont le gradin a survécu. « Autour de l'autel il y avait un espace étroit, *septum*, circonscrit par une balustrade ; le prêtre célébrait les saints mystères, la face tournée vers les fidèles. Derrière l'autel se trouvait le siège de l'évêque. » (1) C'est donc ici l'église réduite à ses éléments les plus simples : au lieu de nefs et de chœur aux colonnes de marbre, aux murailles incrustées de mosaïques et d'or, comme dans les églises des temps du triomphe, ici de frustes parois taillées à coup de pic dans la substance d'une roche grossière ; au lieu d'autel finement sculpté, orné d'un baldaquin précieux, ici une simple table de bois ; pour trône épiscopal, un banc de pierre ; pour vitrail, une ouverture pratiquée dans la voûte ; — voilà le temple primitif, pauvre comme la chaumière où naquit Jésus, et toutefois, malgré cette humble apparence, plus beau, plus glorieux que les temples splendides qui lui succédèrent ; car, image de la Jérusalem céleste, le peuple qui le fréquenta fut un peuple de saints.

(1) M. DE L'ÉPINOIS. *Catacombes.*

Le cimetière de Saint-Calixte, parmi ses titres d'honneur, compte celui d'avoir abrité les restes de sainte Cécile. — Toutes les fois qu'un artiste s'est occupé de sainte Cécile, il a été divinement inspiré. Raphaël et Maderna, Hændel et Beethoven ont reproduit son image ou chanté ses vertus : les uns et les autres ont créé des œuvres admirables. Il est permis de croire que sainte Cécile a également inspiré et guidé ceux qui ont découvert son tombeau. Après que, les persécutions étant finies, le pape saint Damase, qui vivait à la fin du IVe siècle, eut restauré et décoré les catacombes, les Barbares les dévastèrent et les profanèrent. Ensuite les papes les dépouillèrent de leurs saints trésors, puis les laissèrent dans l'abandon. Peu à peu les luminaires et les entrées s'obstruèrent, se bouchèrent, et les champs cultivés, recouvrant et cachant tout indice, s'étendirent sur elles comme un linceul. En 1851, M. de Rossi, mis sur la voie par un fragment d'inscription, retrouva l'emplacement du présent cimetière dans une vigne que Pie IX acheta. Des fouilles commencèrent ; un luminaire fut dégagé. A la clarté qui en tomba, on reconnut que l'on se trouvait dans la chambre sépulcrale de sainte Cécile. Le portrait de la sainte, représentée en costume de noble Romaine, et celui de saint Urbain, peint à côté, indiquèrent la niche qui avait reçu le cercueil de la jeune vierge. Des inscriptions constatèrent la translation des reliques par le pape saint Pascal. Tout donc, en l'histoire de sainte Cécile, fut reconnu authentique, et de vieux et sûrs documents confirmèrent la pieuse tradition.

Plus que tout autre lieu de Rome, les catacombes offrent à celui qui les visite, quel qu'il soit, une source de vives et salutaires émotions. Aux catacombes l'âme intelligente, l'âme sensible, l'âme tout entière est profondément remuée; la foi du pèlerin y est fortifiée, l'imagination du poète ravie, la science du savant augmentée, les goûts de l'artiste pleinement satisfaits. Quant au simple amateur des belles et bonnes choses, qu'il lui soit permis de participer, dans la moindre mesure, à la délectation de chacun de ces êtres privilégiés. — Avec le pèlerin et le poète il s'isolera un moment et se recueillera. Il rêvera que le peuple saint se réveille, le peuple saint qui dormait ou qui dort

encore ici, que la vie mystérieuse recommence, que les rues et les carrefours de la cité terrestre de Dieu de nouveau s'animent. Il lui semblera voir l'ouvrier et le légionnaire, l'artisan et le sénateur, le fils du consulaire et le pauvre esclave, la matrone illustre descendante des Scipions et l'humble servante, tous frères dans le Christ, se réunir comme autrefois à l'une de ces chapelles, se mêler les uns aux autres, assister avec ferveur à la célébration du service divin, écouter les pieuses exhortations de l'évêque, se donner le baiser de paix. Mais tout à coup un bruit se fait entendre ; des soldats armés envahissent la paisible retraite, troublent la cérémonie, s'élancent vers le sanctuaire et saisissent le prêtre. Le prêtre, c'est le pape Etienne Ier. Il demande pour unique faveur qu'on lui laisse achever l'office commencé ; puis, quand il a fini, il bénit les fidèles et se livre à ses bourreaux. C'est son successeur, le pape Sixte II, qui, après avoir été conduit à Rome pour y être jugé, est ramené au cimetière de Calixte où, avec ses diacres, il est décapité ; et son sang rougit la chaire pontificale, comme le sang d'Etienne avait rougi les degrés de l'autel.

Avec l'archéologue et l'artiste, l'amateur des belles et bonnes choses, détournant sa pensée de ces scènes lamentables, fixera son attention sur les murs qui en ont été témoins et son émotion changera, mais ne diminuera pas. D'une autre nature que la précédente, mais non moins vive, elle sera plus rassérénante et plus douce. Il lira avec attendrissement ce qu'il y a d'écrit sur ces murs. Ce qu'il y a d'écrit, ce ne sont pas des paroles de colère, de menace ; ce ne sont même pas les protestations légitimes du juste persécuté. Non ; il y lira, sous forme de signes symboliques, d'images naïves ou d'inscriptions, des paroles de piété, de mansuétude, de fraternité, d'amour ; le touchant et substantiel exposé, en un mot, de la doctrine apportée par le Sauveur et des vertus recommandées à ceux qui la pratiquent. Il y verra figurés : l'ancre, emblème d'espérance et de salut ; la colombe, emblème de candeur, de pudeur, d'humilité, de charité ; l'agneau, la douce et pure créature, l'innocente victime, image tantôt du Rédempteur, tantôt de l'Eglise ; le phénix, emblème de l'immortalité ; la vigne aux rameaux entremêlés

d'oiseaux et d'anges, image du Paradis et allusion à ces paroles du Rédempteur : *Je suis la vigne, et mon Père est le vigneron;* — *Je suis la vigne, et vous êtes les branches*; le poisson, signe mystérieux indiquant *Jésus-Christ, fils de Dieu, Sauveur;* le poisson avec un oiseau, symbole de l'âme s'envolant au sein de Dieu; le poisson avec des pains et du vin, symbole de la nourriture mystique de l'âme.

Le décorateur des catacombes ne s'est pas borné à tracer des signes conventionnels exprimant sa croyance et instruisant les fidèles, tout en trompant la surveillance d'ennemis pleins de préjugés et de haine. Sa foi a fait peu à peu de ce simple artisan un artiste qui maintenant s'essaie à représenter l'effigie divine et bien-aimée de Notre-Seigneur. Voici le Sauveur, sous la figure du *Bon Pasteur*, portant une brebis sur ses épaules; le voici sous celle d'*Orphée charmant les bêtes féroces par les sons de sa lyre*, poétique et transparente allusion, pour les initiés, à la mission du Fils de Dieu.

Bientôt la pensée de l'artiste grandit encore, ainsi que son talent; l'artiste s'élève jusqu'à la grande composition quand il peint les sacrements et les saints mystères à l'aide de scènes allégoriques et idéales, ou empruntées à l'un et l'autre Testament. A ces représentations il joint celle des principaux faits évangéliques : *l'Annonciation, la Sainte Famille, Jésus au milieu des docteurs, le Baptême du Christ, la Cène*, etc. Mais, chose remarquable, parmi les faits évangéliques il choisit ceux qui ont rapport à la vie militante et glorieuse du Christ, et laisse de côté ceux qui ont rapport à sa vie humble, à sa naissance dans une étable, par exemple. On suppose que les illustrateurs chrétiens, obéissant aux prudents évêques qui inspiraient et dirigeaient leurs travaux, craignaient de provoquer les railleries des païens. Par la même raison ils exclurent les scènes douloureuses de la Passion et l'image de Jésus crucifié. Nulle allusion non plus aux persécutions souffertes par les fidèles. L'esprit de douceur et de miséricorde qui anima Jésus quand il pardonna en mourant à ses bourreaux animait les premiers chrétiens. On ne trouve aux catacombes que des exemples de résignation et d'espérance : *Daniel sain et sauf au milieu des lions; les Trois Jeunes Hommes*

triomphants dans la fournaise. Partout on voit écrit le mot de Paix : paix à ceux qui reposent dans la mort, mais paix aussi à ceux qui vivent. C'est bien ceci qui est signifié par *la Colombe portant à son bec un rameau d'olivier.* Ce que l'on rencontre fréquemment, ce sont des personnages, les bras ainsi que le regard tournés vers le ciel, et priant.

Et maintenant quelle est la valeur intrinsèque de ces peintures? Il est difficile de s'en assurer sur place, d'après les originaux. Mais on peut le faire au musée de Latran où sont exposées les copies de nombreuses fresques des catacombes, et plus aisément encore en consultant certains recueils de planches, celui de M. Perret, celui de M. de Rossi, qui reproduisent, habilement dessinées et coloriées et aussi fidèlement que possible, les plus intéressantes d'entre elles. En ce qui concerne la technique, il ne faut pas demander à un art naissant et inexpérimenté ce qui ne peut être obtenu qu'après de longs tâtonnements, et réalisé seulement par un art savant : la science complète du dessin et de la composition, les lois de la perspective, le procédé séducteur du clair-obscur, l'artifice magique de la couleur, inconnus du reste, en tout ou en partie, à l'art païen, du moins à ce que l'on peut croire. Par contre, comme c'est le propre de tout art appelé à de hautes destinées et qui poursuit un noble idéal, l'art chrétien montre, dès ses débuts, les indices de sa grandeur future. Comme l'observe M. Rio, l'exécution se ressent aussi d'abord de la décadence de l'époque, et, d'ailleurs, les mains des artisans-artistes qui peignaient les murailles des pauvres souterrains n'étaient pas celles des habiles praticiens qui décoraient les palais et les temples des riches Romains. Mais, ajoute l'écrivain, « ces peintures..., si défectueuses à certains égards, ne sont-elles pas comme autant de formules matérielles et permanentes des actes de foi, d'espérance et de charité de nos devanciers dans la croyance de Jésus-Christ ? N'est-ce pas là leur pensée intime..., pensée immortelle, s'il en fut jamais, féconde pour vivifier l'art à sa naissance ? »

Le mérite le plus éminent de l'artiste chrétien primitif, c'est d'avoir créé des types. Il est démontré et, du reste, il est évident qu'il a réellement tiré non des conceptions païennes, mais de

sa propre conception, le type du *Bon Pasteur*, image du Rédempteur. Le *Bon Pasteur* est un beau jeune homme plein de force, d'ardeur et d'amour. Vêtu d'une courte tunique, il tient à la main le bâton du voyageur. Il revient d'une longue course, rapporte sur ses épaules la brebis perdue qu'il a retrouvée, et se hâte de la mettre en sûreté ; mais, si l'on en croit le langage de son regard fixé sur le lointain horizon, c'est pour repartir aussitôt à la recherche d'autres brebis.

L'artiste chrétien a créé le type du *Christ*, type absolument conventionnel et qui à l'origine varia. A l'origine on donna au Christ tantôt de beaux traits, tantôt des traits vulgaires ; tantôt l'apparence d'un jeune homme, tantôt celle d'un homme mûr. On finit sans doute par reconnaître qu'on ne peut rendre visible la beauté de l'âme, et surtout la beauté divine de l'âme du Christ, qu'au moyen de la perfection des formes extérieures. L'abbé Martigny regarde un buste peint au cimetière de Saint-Calixte comme le protomodèle de la figure du Sauveur, telle que l'ont reproduite les peintres des temps suivants, jusqu'à Léonard de Vinci, Raphaël et Annibal Carrache inclusivement : « Visage de forme ovale, légèrement allongée, physionomie grave, douce et mélancolique, barbe courte et rare terminée en pointe, cheveux séparés au milieu du front et retombant sur les épaules en deux longues masses bouclées. » C'est sous cet aspect que nous trouvons le Christ représenté deux fois au cimetière de Saint-Pontien, une fois à celui de Saint-Cyriaque, une fois à la catacombe de Saint-Sébastien.

Comme celui du Christ, le type de la *Vierge* est conventionnel. Saint Augustin déplore que ni le véritable portrait de Marie ni celui de Jésus n'aient été laissés à la famille chrétienne. C'est à tort, selon nous, qu'il se plaint. Nuls traits purement humains, comme sont ceux d'un portrait, ne sauraient rendre ce qu'expriment à l'âme les figures sacrées, forcément abstraites, du Sauveur et de sa Mère, traduire jamais l'idée que s'en fait l'imagination d'un croyant ; l'imagination eût été tristement déçue s'il était arrivé dans le cas particulier ce qui arrive le plus ordinairement, à savoir que les plus belles âmes n'habitent pas nécessairement les plus beaux

corps. Aussi, dès l'origine, les peintres « s'appliquent-ils à répandre sur la physionomie de la sainte Vierge un reflet aussi éclatant que possible de la pureté, de la sainteté de son âme. La Mère de Dieu est parée d'une jeunesse charmante, une pureté toute divine respire sur ses traits. » (1) Le plus souvent, en ces temps primitifs, on représentait la Vierge *offrant son Fils à la vénération des Rois Mages*. On la figurait aussi en *Orante*.

L'*Orante* et l'*Orant* sont un type sublime, à notre avis, inspiré par la foi chrétienne, et dont nul, assurément, ne contestera l'originalité. L'artiste des catacombes s'est plu à multiplier, en y mettant tout son cœur et tout son talent, l'image d'un chrétien ou d'une chrétienne priant. On a transporté au Vatican une des plus belles de ces images. C'est une femme aux formes suaves, vêtue d'une tunique blanche, longue et tombante, les épaules couvertes d'un court pallium vert et orange, bordé de pourpre, couleurs symboliques qui signifient vérité, candeur, virginité, vie surnaturelle de la grâce et amour ardent. Profondément recueillie, l'air ravi, la jeune femme étend les bras et ouvre les mains à l'exemple du Christ sur la croix. Dans l'acte, le geste, la physionomie et jusque dans les accessoires, resplendissent les vertus célestes nouvellement révélées à la terre. Le type nouveau nous offre la figure admirable de la jeune Église innocente, persécutée et miséricordieuse à l'exemple de son divin fondateur. Où a-t-il trouvé cette conception si pure, l'humble artiste qui n'a pas fait connaître son nom à la postérité ? Ah ! son modèle n'était pas loin de lui. Il eût pu déjà le trouver en lui-même. Il le trouva plus complet en la personne des martyres, ses contemporaines, Agnès, Cécile, Félicité et tant d'autres. Son Orante a la douceur d'Agnès, l'enthousiasme de Cécile, l'héroïque fermeté de Félicité, la foi invincible de ces trois saintes femmes ; elle a, en un mot, toutes les qualités si délicates et si charmantes de la femme régénérée par l'Évangile. L'Orante, c'est, je crois, la plus belle, l'unique représentation que jamais on ait faite, sous une seule forme, de ces trois vertus qui résument la morale et,

(1) MARTIGNY, *Dictionnaire des antiquités chrétiennes*.

implicitement, les aspirations du chrétien : la Foi, l'Espérance et la Charité.

Artiste inconnu de temps ensevelis dans le passé, artiste chrétien, notre frère, sois béni dans tes œuvres et pour tes œuvres ! Je te vois en esprit travaillant secrètement, sans témoins, dans l'obscurité de tes souterrains, à la lueur incertaine et trompeuse d'une lampe, et confiant à de pauvres murailles tes naïves conceptions. Tes naïves conceptions, les pauvres murailles les ont fidèlement gardées, et, telles qu'elles sont, celui qui considère en une œuvre par-dessus tout l'idée et la met au-dessus de la forme, celui-là les égale, s'il ne les préfère, aux conceptions des artistes les plus illustres. Car toi, tu n'eus ni maîtres savants pour t'instruire, ni protecteurs généreux pour t'encourager et t'aider ; tu ne recherchas pas les richesses, ni les applaudissements, ni la gloire. Ta foi fut ta seule inspiratrice ; ton seul soutien fut ton Dieu, et cela te suffit. Tu sus avec tes faibles moyens donner l'être et la vie aux plus grandes pensées. Précurseur de Fra Angelico, décorateur, lui aussi, d'humbles retraites, comme il le fera plus tard, tu contemplais tes images en ton âme pure. Modeste, mais excellent et saint artiste, sois béni pour l'exemple que tu as donné ! Tu as indiqué à tes confrères futurs la bonne voie et leur as révélé le véritable idéal. Sans t'en être jamais douté, tu as été le chef de la plus méritante école qui fut et sera jamais, l'école dont font partie, sans distinction de temps ni de lieu, tous ceux qui ont composé ou composeront leurs ouvrages, les yeux fixés sur les modèles divins.

L'architecture chrétienne primitive. — Les basiliques du IVe siècle. — D'où dérive le type de l'église chrétienne.

Si la peinture chrétienne ne procède pas, quant à l'idéal, de la peinture païenne, en est-il de même de l'architecture ? On peut répondre qu'en principe l'architecte chrétien a, de même que son confrère le peintre, tiré ses formes de sa propre pensée.

Après les synagogues, après les maisons particulières de néophytes zélés, après les domaines funéraires de riches familles, ce furent les cryptes des cimetières qui servirent de lieux de réunion aux chrétiens. Ces lieux, naturellement, on les disposa selon les convenances du culte : à la place d'honneur l'autel ; derrière l'autel, le trône de l'évêque ; aux côtés de l'autel, les sièges des assistants du prêtre, le tout enfermé dans une première enceinte. Une seconde et quelquefois une troisième enceinte étaient réservées aux fidèles séparés des célébrants, et eux-mêmes divisés en deux groupes, celui des hommes, celui des femmes. Telle est l'origine de l'abside, du chœur ou presbyterium, du transept et des nefs, les chapelles souterraines ayant été, sans nul doute, prises pour modèles des églises extérieures. Car en temps de paix les fidèles se réunissaient dans des édifices élevés en plein air. Un document nous apprend qu'au IIIe siècle, sous Gallien, les chrétiens de Rome possédaient quarante de ces sanctuaires. Dioclétien les fit détruire.

L'édit de Milan de 313 autorisa les chrétiens à pratiquer librement leur religion. Alors on vit s'élever les célèbres basiliques constantiniennes. Parmi les archéologues, les uns prétendent que leur forme, de même que leur nom, leur vient des basiliques civiles ; les autres croient que la basilique chrétienne dérive des *exedræ* des catacombes. N'y aurait-il pas moyen de mettre d'accord les deux opinions ? Il semble que le type de l'édifice civil avait beaucoup d'affinité avec celui des *exedræ*, que les éléments architectoniques principaux étaient communs à l'un et à l'autre. Leur principe fondamental ne diffère pas : un lieu haut où certains dignitaires siègent à part et exercent en liberté leurs fonctions ; un lieu bas disposé pour contenir la foule des assistants. La basilique civile, dont à propos de l'architecture romaine, nous avons brièvement exposé le plan, se composait « d'un portique sur lequel s'ouvraient les portes correspondant aux nefs ; celles-ci au nombre de trois, quelquefois de cinq... Les nefs étaient séparées par des colonnes ou des arcades, et aboutissaient à une enceinte transversale, *trans-septum*, protégée par un mur bas ou par une balustrade. Au delà un hémicycle s'ouvrait dans le mur du fond... Dans l'hémicycle ou

abside, étaient placés le siège du juge, *tribuna*, et ceux de ses assesseurs ; les jurisconsultes, les avocats, les greffiers occupaient le transept ; le vulgaire avait à sa disposition les galeries basses du vaisseau et les tribunes pratiquées au-dessus des galeries... » (1) Si l'on se reporte à la disposition des chambres souterraines, n'y trouve-t-on pas les mêmes éléments, un plan analogue inspiré par des convenances analogues ? Les architectes chrétiens eurent donc peu de chose à faire pour transformer les basiliques civiles en temples de leur religion.

Les églises constantiniennes, pas plus que celles qui les ont précédées, n'ont laissé de vestiges ; toutes ont été remplacées par des constructions du ve, du vie, du viie siècle et de siècles plus récents. Toujours le réédificateur a maintenu le plan originel en le modifiant selon le goût de son époque et pour satisfaire des besoins nouveaux. Mais, malgré les additions et les corrections, l'amateur de vieux monuments peut étudier à Rome le type des basiliques primitives en visitant les églises que désigne actuellement encore ce nom de basilique : Saint-Jean-de-Latran, Sainte-Marie-Majeure, Saint-Paul-hors-les-murs, Sainte-Agnès-hors-les-murs, Saint-Clément, etc.

A Rome, l'art architectural chrétien continue donc, après le ive siècle, à être antique et romain. Parallèlement se développe en Orient, surtout au vie siècle, une architecture particulière, dite *byzantine*. Son caractère propre consiste, on le sait, au point de vue du plan géométrique, en la combinaison de la forme ronde et de la forme rectangulaire, et, au point de vue du concept, en l'adjonction de la coupole orientale à la nef occidentale. Ce fut une révolution dans l'art de bâtir. Il fallut, pour porter la coupole, des supports plus résistants que les colonnes ordinaires ; on remplaça celles-ci par des piliers et des arcs. Mais à Rome même, cette révolution ne se fit pas d'abord sentir ; il faut arriver jusqu'au xve siècle pour voir le type de l'église latine avec coupole s'implanter en cette ville. En revanche, à partir de cette époque, les Romains n'en voulurent plus d'autre. Mais, à défaut du constructeur, le décorateur byzantin répandit promp-

(1) M. Corroyer. *Architecture romane.*

tement ses principes à Rome et dans l'Italie entière : je veux parler de l'illustrateur de murailles, le mosaïste, qui reprit la tâche de l'artiste des catacombes.

Les mosaïques romaines.

Quelques mosaïques déjà se voient aux catacombes; mais ce fut seulement à l'époque du triomphe du christianisme, sous Constantin, que l'emploi de ce genre de peinture devint fréquent et l'art de la mosaïque un grand art. Les Latins empruntèrent aux Grecs de Byzance leur goût pour la riche décoration des basiliques et pour les images brillantes. Or, la mosaïque avec ses couleurs éclatantes, ses cinabres, ses azurs, ses ors, contribuait beaucoup mieux à l'effet désiré que la fresque avec ses couleurs pâles. D'autre part, les artistes cherchèrent des compositions vastes et nombreuses, des types majestueux et glorieux : les faits importants des deux Testaments se déroulèrent fièrement, dans leur ordre chronologique, sur les murs des temples nouveaux.

Grâce à l'emploi d'éléments matériels presque indestructibles, nous connaissons une période immense de l'histoire artistique, celle qui s'étend du IV^e siècle jusqu'au $XIII^e$, époque à laquelle la peinture à fresque remplaça la mosaïque. Il est permis de suivre à Rome le développement de ce mode de représentation depuis ses origines; les églises de la métropole renferment des spécimens de toutes les époques principales.

Les mosaïques du IV^e siècle ont disparu avec les basiliques qui les renfermaient, excepté celles du baptistère de Sainte-Constance et de l'église de Sainte-Pudentienne, vieux monuments encore debout. Le premier, dans lequel furent baptisées la sœur et la fille de Constantin, a la forme d'une rotonde avec coupole. Le revêtement de la coupole n'existe plus. Celui des autres parties a survécu. A la voûte de la galerie circulaire il se compose d'arabesques noires sur fond blanc, figurant une vigne avec ses fruits et des Génies vendangeurs. Cette imitation de

certain décor des catacombes et d'un décor fréquent des maisons pompéiennes possède la délicatesse et la grâce de ce dernier modèle. Quant aux mosaïques absidiales, le Christ et des saints, elles n'offrent rien de remarquable.

Il n'en est pas de même de celles qui ornent l'abside de Sainte-Pudentienne ; on les regarde comme un des plus beaux monuments du genre. — Au sommet de la triste montagne du Calvaire, la croix, parée de pierres précieuses, se dresse dans les airs. C'est le signe d'ignominie devenu glorieux. Au-dessous de la croix trône le Christ richement vêtu. Sa droite bénit et sa gauche tient un livre sur les pages duquel on lit ces mots : *Le Seigneur, conservateur de l'église de Sainte-Pudentienne*. Les vierges Pudentienne et Praxède, revêtues également d'habits couverts d'or, couronnent saint Pierre et saint Paul assis à ses côtés. Un vieillard à la chevelure et à la barbe blanches, saint Pudens, et sept autres personnages complètent la vénérable assemblée. Tous les critiques louent, dans cette œuvre, non seulement l'idée, mais aussi l'exécution. N'est-il pas doux au partisan des doctrines spiritualistes et religieuses de voir que l'art chrétien s'éleva, dès son premier essor, à une telle hauteur?

Un changement se fait dans le monde au siècle suivant : Honorius transporte le siège du gouvernement à Ravenne, et les Barbares envahissent l'Italie. Tout est troublé, et, malgré la foi, l'art déchoit, non sans résistance. Pour bien juger les modifications qu'il subit, il faudrait aller à Ravenne où se trouvent les plus remarquables productions de cette époque. A ceux qui ne le peuvent, les mosaïques de Sainte-Marie-Majeure, du baptistère de Latran, de Saint-Paul-hors-les-murs, fournissent quelques renseignements.

La décoration de la chapelle de Saint-Jean-l'Evangéliste, au baptistère de Latran, ressemble à celle de la galerie de Sainte-Constance ; imitation des images symboliques des catacombes, elle plaît comme ressouvenir et par sa grâce. L'arc triomphal et les murs de la nef, à Sainte-Marie-Majeure, retracent, le premier, des scènes de la vie de Jésus enfant, les seconds, des histoires de l'Ancien Testament. Elles ne méritent guère l'attention que des seuls archéologues. Plus digne d'intérêt est la mosaïque de

l'arc triomphal à Saint-Paul, bien que l'œuvre actuelle ne soit qu'une imparfaite imitation de l'œuvre primitive. — Dans le ciel, les figures emblématiques des évangélistes ; plus bas, le buste colossal du Christ bénissant ; à sa gauche et à sa droite, les vingt-quatre vieillards de l'Apocalypse tendant au Christ leur couronne. C'est la vision décrite au chapitre iv° du livre de saint Jean. Le travail médiocre des restaurateurs ne permet pas d'apprécier la valeur de celui des mosaïstes anciens. Il paraît que l'œuvre originale était d'une bonne exécution.

C'est également à Ravenne que se trouvent les meilleures peintures murales du iv° siècle. Les mosaïstes introduisent fâcheusement dans leurs compositions le type des Goths, maîtres alors de l'Italie, ainsi qu'on peut s'en assurer à l'église des Saints-Cosme-et-Damien, voisine du Forum, en contemplant les figures de l'abside. A l'arc triomphal de la même église, ils ont peint la vision de saint Jean qui fait suite à la précédente : « *Il y avait devant le trône sept candélabres allumés, qui sont les esprits de Dieu... Je vis dans la main droite de celui qui était assis sur le trône, un livre scellé de sept sceaux... Je regardai et je vis au milieu du trône et des quatre animaux, et au milieu des vieillards, un agneau qui semblait égorgé*, etc... » Scène grandiose inspirée par le ressouvenir de l'ère douloureuse et sanglante à laquelle a succédé l'ère de consolation et de triomphe ! C'est la jeune Église, non moins que le Rédempteur, que figure l'Agneau semblable à un agneau égorgé, mais qui en vérité maintenant vit et règne.

Au vii° siècle, les troubles, les émeutes suscités à Rome par la lutte des papes contre leurs suzerains d'Orient, puis la querelle des iconoclastes, ainsi que la misère et le dépeuplement, résultats inévitables d'une forte agitation, constituent des circonstances défavorables à l'art. Aussi la décadence de la mosaïque commence-t-elle à cette époque.

Elle continue pendant les deux siècles suivants. C'est à ce moment que naît ce que l'on appelle le style byzantin et qu'apparaissent, pour trop longtemps s'imposer, les types hiératiques composés d'après les règles prescrites par le concile de Nicée. La décoration de l'abside de Sainte-Agnès-hors-les-murs (la

sainte entre les papes Symmaque et Honorius), celle de l'abside de Sainte-Cécile-du-Transtévère (Notre-Seigneur Jésus-Christ, une assemblée de saints, l'Agneau et les douze brebis apostoliques), celle de l'arc triomphal de Sainte-Praxède (la vision du chapitre II^e de l'Apocalypse), apprennent à l'amateur ce qu'étaient les œuvres de ces temps malheureux.

Pendant toute la durée des X^e et XI^e siècles, l'art italien subit une éclipse complète. On ne connaît pas de travaux faits à Rome à cette époque. Ailleurs, au mont Cassin, le supérieur du monastère appelle des artistes grecs afin de ranimer, par leurs leçons et leur exemple, le goût défaillant. Sous cette influence et d'autres encore, l'art se relève. Seule, l'action des praticiens grecs n'aurait pas suffi. S'ils avaient conservé la tradition des bons procédés et la science de la technique, ils étaient tombés, en ce qui concerne les types, dans les mêmes défauts, à peu près, que leurs confrères latins. Tout était défectueux dans leurs figures : formes, gestes, drapement, expression. Mais voici le XII^e siècle dont nous connaissons l'idéal : les sentiments les plus nobles, les plus désintéressés agitaient les âmes. Les œuvres se ressentirent d'un tel état de choses. Nous avons, comme spécimens des mosaïques de cette époque, celles qui décorent l'extérieur et l'intérieur de Sainte-Marie-du-Transtévère.

Façade. — La Vierge mère, assise sur un trône, allaite l'Enfant Jésus. A sa droite et à sa gauche, dix jeunes femmes sont debout : huit d'entre elles tiennent des lampes allumées ; les deux autres n'ont pas, comme leurs sœurs, une couronne sur la tête, et leurs lampes sont éteintes. On reconnaît la parabole des vierges sages et des vierges folles.

Voûte de l'abside. — Les figures majestueuses du Seigneur Jésus et la Vierge Marie, assis sur le même trône, se détachent sur le fond d'or du paradis. Le Fils, une main affectueusement posée sur l'épaule de sa mère, tient de l'autre un livre où on lit ces mots : *Veni, electa mea, et ponam in te thronum meum.* Une banderolle déroulée par la Vierge contient l'inscription suivante : *Læva ejus sub capite meo et dextera ejus amplexatur me.* Saint Pierre, les papes Calixte et Innocent II accompagnent les personnages sacrés.

A l'arc triomphal se répète le sujet si fréquemment reproduit par les peintres primitifs : la croix avec l'alpha et l'oméga, les sept chandeliers d'or, les animaux emblématiques, sujet qui convient à l'entrée du sanctuaire terrestre, image du sanctuaire céleste contemplé par le voyant de Pathmos.

Ces diverses compositions imposent par leur grandeur. Les figures sont animées, leurs formes bien dessinées, leurs attitudes nobles, leurs physionomies expressives et caractéristiques.

Au xiii^e siècle, l'art italien s'enrichit par l'application en grand de la peinture à la détrempe. La peinture en mosaïque, qui ne veut pas être éclipsée par sa rivale, lutte et jette le plus vif éclat. A Rome, les importantes mosaïques de Saint-Pierre et de Saint-Paul ont péri avec les anciennes basiliques, mais celle de Saint-Jean-de-Latran (abside), œuvre des plus remarquables, est restée.

Le tableau se divise en trois parties formant trois zones superposées. A la zone supérieure, au sein d'un ciel bleu strié de légers nuages d'or, apparaît le Christ, représenté en buste, avec une guirlande de chérubins pour couronne. Directement sous la personne du Christ s'élève une croix gemmée plantée au sommet d'une montagne, image à la fois du Calvaire et de l'Eden. Au-dessus de cette croix plane la colombe divine. La montagne entr'ouverte laisse apercevoir à l'intérieur la cité de Dieu dont un ange armé d'un glaive défend l'entrée : double allusion au Paradis perdu et au Paradis reconquis. De la montagne sortent les quatre fleuves nommés dans la Genèse, emblème des quatre évangiles qui répandent dans les diverses régions de la terre les vérités puisées à la source éternelle. Bientôt ces fleuves se réunissent et deviennent le Jourdain, ce qui signifie sans doute la fusion de l'ancienne et de la nouvelle loi. Les âmes altérées des fidèles, représentées par des brebis et des cerfs, viennent s'abreuver aux eaux salutaires. Aux côtés de la croix se tiennent debout la mère du Sauveur, les deux Jean, les apôtres Pierre et Paul, François d'Assise et quelques autres saints. Enfin, à la zone inférieure, apparaissent vêtus de blanc et chacun entre deux palmiers, les neuf disciples qui ne figurent pas dans la zone centrale.

Cette page monumentale est signée *Jacobus Torriti* et *Jacobus de Camerino*. Jacques Torriti, qu'il ne faut pas confondre avec un autre mosaïste d'un médiocre talent, Jacopo da Torrita, était, ainsi que son compagnon, un humble moine franciscain, peu connu de l'histoire. Les critiques actuels le regardent comme un précurseur de la grande Renaissance. Ils louent chez lui le naturel et la convenance des attitudes, l'habileté dans le drapement et dans la composition où, malgré les apparences, règne l'unité, et un génie créateur qui a su trouver un type nouveau du Christ. Son Christ n'est plus « le bel adolescent imberbe des Catacombes..., jeune, souriant, heureux... Ce n'est plus le Christ qui lui succéda quand les choses et la religion s'assombrirent, le Christ triste d'abord, sérieux et sévère, puis souffrant... Les yeux du Christ de Torriti sont grands ouverts, le regard est fixe et doux... La physionomie est grave et majestueuse ». (1)

L'œuvre romaine de Torriti se complète par la décoration de l'abside à Sainte-Marie-Majeure; il la commença, et le Florentin Gaddo Gaddi l'acheva. On voit à la voûte Notre-Seigneur Jésus-Christ, comme à Sainte-Marie-du-Transtévère, couronnant la Sainte Vierge, et plus bas, comme à Saint-Jean-de-Latran, la montagne et le fleuve mystiques.

Les mosaïques des XIIIe et XIVe siècles sont les derniers exemplaires de la mosaïque considérée comme art indépendant, c'est-à-dire dont chaque production est originale, celui qui exécute étant en même temps celui qui a conçu. Déjà, au XIVe siècle, les deux praticiens qui, réunis, constituent l'artiste parfait, tendent à se séparer et à travailler chacun à part. On suppose que Giotto, l'auteur de *la Navicella* de Saint-Pierre, ne l'a pas faite de ses propres mains, qu'il en a seulement donné le dessin. Désormais les mosaïstes, à quelques exceptions près, ne seront plus que des artisans plus ou moins habiles ; ils travailleront d'après les cartons de peintres de profession ou copieront des tableaux renommés. Les deux genres de peinture se confondent donc, quant au concept, à partir du XIVe siècle.

(1) M. GERSPACH. *La mosaïque.*

Les inspirateurs et les mécènes de l'art chrétien de ses débuts jusqu'à son apogée.

Avec le christianisme, l'art moderne est donc né. Il faut remarquer que l'art, quel que soit le genre de manifestation qu'il préfère, est toujours religieux à ses débuts. La première image que l'homme cherche à reproduire sous une forme sensible, c'est celle qui hante si obstinément son esprit, l'image de la divinité. Cela s'est fait dans les temps antiques, dans les temps modernes, et cela se fait encore actuellement, même chez les peuplades sauvages. L'art qui s'est formé aux catacombes sera longtemps religieux, et, tant qu'il le sera, il se montrera grand. On devine que cet effet a pour cause la nature de l'inspiration : l'inspiration est d'autant plus forte et efficace qu'elle est plus noble, plus pure et vient de plus haut. Or, c'est le souffle de Dieu lui-même qui animait les chefs de la chrétienté, successeurs de Pierre et mandataires du Christ, et qui par eux se communiquait aux intelligences. Celui donc qui désire étudier la civilisation moderne au point de vue non seulement de la religion et de la morale, mais aussi de la culture intellectuelle, trouvera dans l'histoire de la papauté, s'il la lit sans préjugés et avec sincérité, les causes véritables de la grandeur de cette civilisation et de la hauteur où, grâce à ses principes, s'élevèrent les sciences, les lettres et les arts.

Les premiers papes, tous confesseurs de la foi ou martyrs, forment une longue série de saints qui se suivent sans interruption du 1er siècle à la fin du ve, de saint Pierre jusqu'à Anastase II. Ceux-là ne fournirent aux artistes que le stimulant de leurs vertus et le modèle de leurs actions. Quelques-uns cependant furent d'ardents initiateurs de l'art nouveau : Calixte, Fabien, Denis, par exemple, qui commandèrent les travaux des cimetières ; Marc, Libère, Damase, ce dernier surtout, qui décorèrent les cimetières et édifièrent des églises. Sous Constantin et ses successeurs, et toujours dirigé par les papes, non plus martyrs

mais saints encore, l'art chrétien se développa librement et grandit jusqu'à la venue des Barbares. Alors l'action bienfaisante du pouvoir spirituel se fit sentir dans un autre ordre de choses : ce fut Rome, l'Italie, la civilisation que Léon Ier sauva de la destruction. Léon IV s'opposa aux Sarrasins comme le premier Léon s'était opposé à Attila ; lui aussi vainquit, mais par l'épée, non par la parole.

Le siècle maudit, le xe, fut mauvais pour la papauté comme pour les autres institutions. Elle se releva, au siècle suivant, en la personne de Grégoire VII. Puis vinrent les croisades ; la parole éloquente des papes lança le monde chrétien dans la guerre sainte. On connaît les effets produits sur les âmes par ce mouvement héroïque et religieux, et manifestés dans les idées et les mœurs.

Au xive siècle commença l'ère douloureuse du grand schisme. Nécessairement l'art souffrit du nouvel état de choses. Mais voici le xve siècle. Nicolas V inaugure la série des papes protecteurs ardents des lettres et des arts. Les souverains pontifes furent les premiers mécènes italiens selon l'ordre des temps, et les meilleurs si l'on considère l'excellence du but. Mais, chose remarquable, ce ne fut pas à Rome, cette éternelle patrie des intelligences, qu'ils trouvèrent l'aide et les éléments nécessaires à la réalisation de leurs projets, la restauration artistique. Les chefs-d'œuvre en tout genre qui peuplent Rome et font son orgueil ne sont pas des produits indigènes. L'art moderne s'y est formé, comme l'art ancien, d'éléments étrangers, et il n'y a pas, à proprement parler, d'école romaine ; il y a l'école de Raphaël d'Urbin, celle de Michel-Ange de Florence, celle de Bramante qui était aussi d'Urbin. Peu ou point d'artistes sont nés en cette ville même. Il en était déjà ainsi autrefois. Des hommes de lettres de la Rome antique seuls, je crois, Lucrèce et César furent Romains. Les innombrables objets qui décorent les palais, les églises, les rues et les places publiques de la cité, ont pour auteurs des praticiens appelés de divers lieux par les papes, et même de nos jours sont vraies les paroles que Virgile adressait à ses compatriotes : *Excudent alii*. Le rôle de la Rome actuelle, semblable à celui de l'ancienne,

est de commander au monde, d'être la reine glorieuse du monde civilisé. Les révolutions intestines, les luttes fratricides l'ont autant bouleversée qu'elles ont bouleversé Florence, et elle a subi de terribles invasions, soit de la part des Barbares, soit de la part des césars germaniques. Ce sont là assurément des circonstances défavorables à l'exercice des beaux-arts. Mais voyez comme les mêmes événements eurent des suites différentes dans l'une et l'autre cité. A Florence, le sentiment du beau animait également tous les citoyens. Quel que fût le parti qui détenait le pouvoir, Gibelins ou Guelfes, Blancs ou Noirs, aristocrates, démocrates, princes absolus, tous, épris d'amour pour leur ville, mettaient leur orgueil à la parer. Jamais il n'en fut ainsi à Rome. Barons luttant contre les souverains pontifes, tribuns révoltés, familles ennemies aux prises les unes avec les autres, toujours les fils de Rome rivalisèrent, dirait-on, à qui ferait le plus de mal à sa mère. Ils transformaient ses monuments, que les Barbares avaient respectés, en forteresses destinées à subir les plus rudes assauts; ils en dérobaient le bronze pour en faire des armes, les marbres pour les convertir en chaux, les pierres pour bâtir ailleurs. Le sol de Rome ne fut donc jamais un sol fécond où la plante des beaux-arts pût spontanément naître et facilement croître. Ce sol nourrit, à la vérité, les rameaux que les papes y transplantèrent, tant que de leur propre main les papes les cultivèrent; car, abandonnés à eux-mêmes, loin de Rome et des papes, toujours les rameaux se flétrirent.

Déjà avant Nicolas V, Martin V et Eugène IV avaient essayé de relever Rome de ses ruines, ruines accumulées pendant toute la durée du moyen âge. Ils avaient appelé Masaccio, Gentile da Fabriano, Vittore Pisanello pour décorer Sainte-Marie-Majeure et Saint-Jean-de-Latran. Les travaux que ces peintres exécutèrent dans ces deux basiliques ont péri. Nicolas était un lettré et un saint; son unique préoccupation fut la glorification de l'épouse de Jésus-Christ, l'Eglise. Il conçut le projet de faire de Rome une capitale digne du monde chrétien, particulièrement de reconstruire Saint-Pierre et la demeure des souverains pontifes sur un plan grandiose, si grandiose qu'on ne put s'y conformer. Il restaura les basiliques et un grand nombre d'églises. Il

réunit des manuscrits, des marbres, des statues antiques, des vases précieux et inaugura ainsi les grandes collections vaticanes. Il eut pour architectes les Florentins Alberti et Rossellini ; pour peintres, Piero della Francesca et Fra Angelico.

Pie II partagea les goûts de Nicolas, mais il préféra favoriser de ses bienfaits Sienne, sa patrie. Paul II, un Vénitien, fit moins pour les arts ; il n'édifia que le palais Saint-Marc. Sixte IV, au contraire, fut un prince bâtisseur. On lui doit, à lui et à ses cardinaux stimulés par son exemple, la restauration de nombreux sanctuaires et la construction, entre autres églises, de Sainte-Marie-de-la-Paix, de Sainte-Marie-du-Peuple, de Saint-Augustin, de Saint-Pierre-in-Montorio et de la chapelle Sixtine, dont il confia la décoration intérieure au Pérugin. La plupart des travaux d'architecture exécutés sous son pontificat furent dirigés par Baccio Pintelli, de Florence, qui importa dans la capitale un type nouveau, l'église à coupole. Sixte IV employa aussi Melozzo da Forli dont il fit son peintre favori.

Le peintre favori d'Innocent VIII fut le Pinturrichio, et le sculpteur qu'il préféra, Antonio Pollajuolo. Le premier de ces artistes a laissé des œuvres plus ou moins importantes et dignes d'éloge à Sainte-Croix-de-Jérusalem, à Saint-Pierre-in-Montorio, à Ara-Cœli, à Sainte-Marie-du-Peuple. En ce temps, le cardinal Caraffa fit peindre par Filippino Lippi certaines fresques à l'église de la Minerve.

L'histoire des papes du xvie siècle, Jules II, Léon X, Clément VII, considérés comme zélateurs des beaux-arts, ne peut être séparée de celle des artistes illustres de ce siècle et de leurs œuvres. Rome sera désormais le lieu de rendez-vous de tous ceux qui voudront se faire un nom dans les arts, et il n'est aucun praticien de cette époque qui ne vienne y former son talent par l'étude des antiques que chaque jour on y découvre, et par celle des créations contemporaines dont chaque jour elle s'enrichit. Tout artiste qui passe à Rome ou s'y établit laisse des indices de son passage ou de son séjour. Ce sont, le plus souvent, des exemplaires magnifiques montrant jusqu'où peut s'élever un grand génie, que tout seconde en son essor, ou à quoi peut arriver un génie plus humble secouru par l'émulation. De

la nature des choses il résulte que l'école romaine n'est qu'une école éclectique, sans doctrine propre, sans idéal propre, prenant son bien où elle le trouve, choisissant toutefois le meilleur. Elle constitue, non pas un assemblage dans lequel sont artificiellement et de force amalgamés, comme dans la seconde école bolonaise, des éléments disparates, mais un ensemble harmonieux formé d'éléments individuels parfaits et dans lequel brillent à côté les unes des autres, en se faisant mutuellement valoir, les œuvres géniales : — en architecture, des San Gallo, des Bramante, des Michel-Ange ; en peinture, des Pinturrichio, des Pérugin, des Raphaël, des Michel-Ange aussi, des Daniel de Volterre, des Peruzzi, des Bazzi, des Annibal Carrache, des Dominiquin, etc ; en sculpture des Michel-Ange de nouveau, des Sansovino, etc. La galerie sans pareille composée de ces œuvres également sans pareilles éparses dans Rome, nous allons la visiter, en ayant soin d'employer avec une sage économie le temps, malheureusement trop court, dont nous disposons, et de nous attacher seulement à la contemplation des plus remarquables objets.

3° PROMENADES DANS ROME

LES ÉGLISES, LES PALAIS, LES VIEUX MONUMENTS ET LES SITES

Sainte-Marie-de-la-Minerve. — Sainte-Marie-de-la-Rotonde. Le Pincio. — Sainte-Marie-du-Peuple. — Saint-Augustin.

Le 21 mars.

L'église de Sainte-Marie-de-la-Minerve est notre voisine ; je vais y passer quelques instants le matin, avant le premier déjeuner, quand le programme de la journée me le permet. C'est un édifice de style gothique sobre et de bon goût ; je parle de l'intérieur, car extérieurement l'édifice n'offre rien qui fasse pressentir ce qu'est chez nous une église gothique. Celle-ci n'a ni tours, ni clocher, ni arcs-boutants, ni portail, ni grandes

fenêtres rayonnantes, ni clochetons, ni fleurons, ni les mille motifs sculptés, légers et gracieux, qui contribuent tant à la beauté de nos cathédrales. Le mur en simples pierres, sans ouvertures décoratives, qui sert de façade, n'a été construit, peut-on croire, que pour clore provisoirement le vaisseau. Les pères dominicains, à qui l'église appartenait autrefois, et qui n'en sont plus que les desservants, l'ont de nos jours restaurée au dedans, où le visiteur éprouve une agréable impression : tout y brille, mais non pas d'un éclat trop vif. Les fenêtres de la nef centrale sont de jolies petites roses aux vitres de couleur. La voûte, à croisées d'ogive, a des arcatures dorées et des peintures qui représentent un ciel d'azur étoilé sur lequel ressortent les saintes images.

Généralement il ne faut pas s'attendre à trouver dans les églises d'Italie, comme dans les nôtres, la teinte naturelle de la pierre ; ou bien l'appareil est une mosaïque dans laquelle on a élégamment combiné des pierres de couleurs différentes, ou bien on a peint la surface des murs et des voûtes. Le goût des gens du Midi est-il préférable à celui des gens du Nord? L'esprit embarrassé hésite à répondre. Le goût des uns procure à l'esprit un avantage : l'agréable surprise de découvrir, parmi les motifs de décoration, des tableaux d'artistes éminents ; mais il ôte à l'esprit l'avantage que lui apporte le goût des autres : le sentiment délicat qui naît à l'aspect du candide vêtement de nos cathédrales, pareil à la robe sans tache des vierges célestes. Si, dans le premier cas, les sens sont flattés, par contre la pensée est distraite, tandis que, dans le second cas, la pensée, fortifiée par l'objet même de sa contemplation, s'élève soudain vers le ciel. Ici, pour qu'elle s'y élève, elle doit s'imposer un effort.

L'église de la Minerve est une nécropole ; partout où se portent les yeux, aux parois des murs, aux flancs des piliers, à l'intérieur des chapelles, du chœur, le regard tombe sur un monument funéraire, œuvre presque toujours remarquable.

Dans le bas-côté de gauche, près de l'entrée de l'église, se dresse celui de Francesco Tornabuoni. Sur un sarcophage en marbre est couchée l'image du défunt, dont les traits expriment la sérénité. Nous verrons à Florence des sculptures plus parfaites de son auteur, Mino de Fiesole.

Les tombeaux des parents de Clément VIII, des Aldobrandini, décorent une chapelle. Jacques de la Porte n'a pas représenté ses personnages couchés, le corps raidi par la mort, à l'imitation de Mino et de ses confrères du moyen âge ; il ne les a pas représentés debout ou assis, à l'imitation de ses confrères des temps postérieurs ; il a choisi une attitude et des formes intermédiaires : ses personnages, à demi-couchés, se soulèvent comme quelqu'un qui dormait, qui s'est réveillé et qui veut se dresser. Entendent-ils la trompette de l'ange ? On ne peut le supposer, car ils n'ont l'air ni terrifiés ou joyeux, ni même surpris. Ils ressemblent plutôt aux hommes de l'antiquité reposant mollement sur leur lit de festin, ou à ces morts des sarcophages païens que le sculpteur nous montre essayant de sortir de leur éternel repos et de reprendre la vie, afin de converser avec les amis venus pour visiter leurs cendres.

Plusieurs souverains pontifes, Urbain VII, Benoît XIII, Léon X et Clément VII, ont leur sépulture à la Minerve. On s'étonne que cette petite église, et non la grande basilique papale, ait l'enviable privilège de posséder les restes des deux célèbres papes de la maison de Médicis. Ce qui recommande leurs mausolées à l'attention du touriste amateur, ce n'en est pas le mérite comme sculptures. N'est-il pas étonnant qu'il ne se soit pas rencontré d'artistes assez bien inspirés pour élever à ces protecteurs ardents des beaux-arts, à ces dilettantes éclairés, des monuments dignes de leur zèle? Les deux mausolées, appliqués l'un vis-à-vis de l'autre contre le mur de l'abside, se composent chacun d'un portique d'ordre corinthien renfermant trois niches surmontées d'un bas-relief, le tout en marbre blanc. La statue du pontife, qui occupe la niche du milieu, le représente bénissant. C'est à ce geste seul et, mieux encore, au costume que l'on reconnaît le caractère auguste du personnage. Nulle pensée chrétienne, nul sentiment religieux n'a mû le statuaire. Celui-ci a donné pour acolytes, à chacun des deux princes, non pas les images accoutumées, les pieuses images des vertus, mais des figures d'hommes. Ce sont, je suppose, les figures symboliques des arts. Peut-être Nanni di Baccio Bigio, Raphaël da Montelupo, élèves de Michel-Ange et Bandinelli, son envieux

rival, ont-ils voulu imiter ici le maître dans son goût pour la représentation des formes viriles. Leur travail est soigné. Il est permis de blâmer un trop grand étalage de draperies ; mais elles sont bien fouillées. Les traits des modèles ont été scrupuleusement reproduits, trop scrupuleusement et avec réalisme. On sait que Léon X était laid ; mais l'artiste peut et doit transfigurer un laid visage, lui donner ce genre de beauté que l'on admire dans le portrait du même Léon X par Raphaël.

Devant le maître autel, à gauche du spectateur, se dresse une statue sculptée par Michel-Ange, *le Christ debout portant sa croix*. Cette statue est imparfaite, en ce sens que son auteur ne l'a pas achevée et que l'étude des formes anatomiques y paraît trop. Eh bien, telle qu'elle est, on peut l'appeler un chef-d'œuvre de premier ordre, si on la compare aux statues voisines des Bigio et des Montelupo, et cela parce que le maître y a mis la main. Mais, avant de la décrire, disons comment les Italiens, ce peuple d'artistes, l'ont traité. Ils ont mis sur la tête du Christ (la figure est en marbre blanc) un nimbe, et ceint les reins d'une draperie, tous deux en cuivre doré ; ils ont chaussé le pied droit d'un cothurne en même métal, pour que les baisers des adorateurs n'usassent pas le marbre. Car l'objet d'art est devenu, comme beaucoup d'autres en ce pays, un objet de dévotion. Fatal honneur ! La piété des fidèles dénature ainsi et gâte complètement des œuvres précieuses.

On a critiqué cette figure parce qu'elle serait, au détriment de l'expression religieuse, qu'on lui refuse, une froide représentation du corps humain, modèle, du reste, aux formes anatomiques mal proportionnées et à l'attitude tourmentée. Ce verdict nous semble sévère. Michel-Ange a mis une âme dans tous ses ouvrages, sans excepter celui-ci. La pose de son Christ nous paraît originale plutôt qu'étudiée. De sa main droite il tient la croix, instrument de son supplice, et de sa main gauche le roseau et la corde, témoignage du traitement ignominieux auquel les hommes l'ont soumis. Si le corps, par le naturalisme de ses formes, est d'un homme, le geste et les traits sont d'un Dieu. Nous le remarquons pour la première fois, sur la face divine se manifeste un sentiment que Michel-Ange s'est plu à rendre,

tristesse, tristesse noble, belle, poétique. Elle s'y mêle à la douleur morale, et l'une et l'autre affection se dévoilent dans le regard qui plonge jusqu'au fond de l'invisible.

Des nombreuses peintures qui décorent l'église de la Minerve, les plus remarquables sont les fresques de la chapelle Caraffa. On les regarde comme une des œuvres principales de Filippino Lippi, peintre que nous apprendrons à connaître quand nous visiterons Florence. Elles retracent le *Triomphe de saint Thomas d'Aquin sur les hérétiques*, l'*Annonciation* et l'*Assomption de la Vierge*. Le premier sujet, scène mystique et grandiose, observe M. Rio, demandait un pinceau plus suave que celui de Filippino. Dans les deux autres se fait sentir l'influence salutaire des idées spiritualistes prêchées par Savonarole aux artistes ses contemporains, et transmises par Botticelli à son élève. La Vierge, montant au ciel au milieu d'un chœur d'anges joyeux, incline pieusement la tête. Elle se montre humble dans son triomphe comme elle l'a été durant sa vie terrestre. Tout en l'*Annonciation* me semble également parfait, mouvements extérieurs et mouvements intérieurs. La beauté physique, chez Marie et chez l'archange, s'ajoute à la beauté morale.

Je prends, pour quitter l'église, un passage obscur qui, de la partie gauche du transept, conduit à la rue Saint-Ignace. A l'un des coins de ce passage, sur le mur noirci par le temps et assombri en outre par les ténèbres intérieures, je lis avec peine l'inscription suivante que jusqu'à ce moment j'avais vainement cherchée :

Hic Iacet ven - Pictor
Fr - Io - de Fio - ordis
Pdicator - Min -

et plus bas ces vers attribués à Nicolas V :

Non mihi sit laudi quod eram velut alter Apelles,
Sed quod lucra tuis omnia, Christe, dabam.
Altera nam terris opera exstant, altera cœlo.
Urbs me Joannem Flos tulit Etruriæ.

« Qu'il ne me soit point à gloire d'avoir été tel qu'un second Apelles, mais d'avoir donné aux tiens, ô Christ, le produit de

tous mes travaux. De cette manière, une part de mon œuvre est sur terre, l'autre dans le ciel. Mon nom est Jean. La ville d'Etrurie, qui se nomme Fleur, fut mon séjour. » — Une dizaine de mots tronqués et deux brefs distiques, écrits au-dessous d'une simple pierre sur laquelle est sculptée l'effigie rigide d'un moine, voilà tout le mausolée, plus vraiment beau et plus éloquent, à notre avis, que les mausolées des papes Médicis, de frère Jean de Fiésole, le peintre Angélique.

Sainte-Marie-de-la-Rotonde, c'est le Panthéon d'Agrippa converti en sanctuaire chrétien. Nous avons précédemment décrit l'impression que nous a fait éprouver la vue de cet édifice antique considéré comme œuvre d'architecture. Aujourd'hui nous le considérons comme édifice religieux. Notre jugement ne lui sera pas plus favorable. On lui a ôté son caractère essentiel en y installant, sans le modifier, le culte chrétien à la place du culte païen pour lequel il a été construit. Une telle adaptation part d'un principe erroné et choque. Il faut, en thèse générale, que la forme, qui est le corps, soit faite pour l'idée, qui est l'âme, et réciproquement. Jamais ces froides murailles n'inspireront la foi, la piété! Jamais la lumière divine ne descendra, avec celle du soleil, de l'ouverture pratiquée dans cette voûte écrasée. Des formes géométriques régulières, des reliefs élégants, des motifs architectoniques bien dessinés et symétriquement disposés, ne suffiront jamais seuls à susciter de hautes, de saintes pensées. On a, il est vrai, distribué des chapelles autour de la rotonde, mais on les a construites dans le style néo-païen de la Renaissance, et leur concept ne diffère guère de celui du monument primitif. C'est l'emploi de l'éternel décor indéfiniment répété à Rome, que l'œil y rencontre partout où il se porte, dans les édifices grands et petits, anciens et modernes : églises, palais, maisons ordinaires et jusque dans les menus objets d'art; décor dont voici les éléments : deux colonnes corinthiennes surmontées d'un fronton, ou triangulaire ou arrondi, formant un portique. Ici ce portique sert à encadrer l'autel; ailleurs il encadre une fenêtre ou une porte.

La seule chose qui nous intéresse véritablement au Panthéon,

c'est que plusieurs artistes éminents y ont leur sépulture, entre autres Raphaël. Oui, le Panthéon a l'honneur insigne de posséder les restes de Raphaël. Mais pas plus que frère Jean de Fiésole, l'illustre peintre n'a de monument funéraire. Qu'importe! le vrai monument des grands hommes, c'est leurs œuvres et leur souvenir. Raphaël désigna lui-même la chapelle où il voulait qu'on l'enterrât. Sur le mur de cette chapelle une inscription relate son nom, ses titres, son âge, le jour de sa mort. Au-dessous, pour tout éloge, on a gravé le distique de Bembo, faux quant au sens et prétentieux, mais que beaucoup de gens admirent :

> ILLE HIC EST RAPHAEL, TIMUIT QUO SOSPITE VINCI
> RERUM MAGNA PARENS, ET MORIENTE MORI.

Au-dessus du distique on a placé un buste de bronze qui ne reproduit pas le type connu, le beau type du Sanzio. Sur l'autel voisin de la pierre commémorative s'élève une statue de *la Vierge tenant l'Enfant Jésus*. Lorenzo Lotto la sculpta, conformément aux dernières volontés de Raphaël, son ami, et l'idée est touchante. Oui, c'était bien l'image de la Madone qui convenait le mieux pour perpétuer la mémoire du peintre religieux, la Madone, le plus bel idéal conçu par lui, dont il avait tant aimé reproduire les traits divins et qui l'avait toujours si admirablement inspiré. Mais il eût fallu choisir un sculpteur qui fût l'égal du peintre, et sût créer une œuvre digne de lui. Le type imaginé par Lotto est, comme le reste, vulgaire et ne dit rien à l'âme.

De l'autre côté du même autel, on voit la pierre tombale d'Annibal Carrache, lequel, dit l'inscription, approcha de Raphaël par le génie. Cette pierre est surmontée d'une niche qui attend encore son buste.

Non loin, dans la chapelle Saint-Joseph, sont inhumés deux autres peintres, Périno del Vaga, dont je ne pus déchiffrer la longue inscription, et Taddeo Zucchero pour qui un émule de Bembo a composé ces deux vers :

> MAGNA QUOD IN MAGNO TIMUIT RAPHAELE, PERÆQUE
> TADEO IN MAGNO PERTIMUIT GENITRIX.

Celui-ci tombe dans l'extravagance. Mettre le pauvre Zucchero Taddeo plus haut encore que le divin Urbinate, quelle ironie ou quelle niaiserie ! C'est bien le cas d'appliquer le proverbe : *Faux comme une épitaphe.*

Après-midi, promenade au Pincio. On s'y rend par le Corso, la rue principale de Rome, mais non la plus belle selon le goût actuel, c'est-à-dire la plus régulière et la plus spacieuse. En tout temps elle n'est entièrement libre que jusqu'à midi. A partir de ce moment, elle devient les Champs-Elysées de Rome, dont le Pincio et la villa Borghèse, située un peu au delà de cette colline, sont le bois de Boulogne. Une file ininterrompue de voitures la monte, tandis qu'une file ininterrompue de voitures la descend, — sans cesse et toujours les mêmes voitures. Sur une longueur d'un kilomètre et demi, encombrant l'un et l'autre trottoir, une double ligne, également continue, de curieux immobiles, regarde passer et repasser les infatigables équipages. C'est le plaisir quotidien, la grande attraction, l'occupation distinguée du monde fashionable. Le Corso se termine ou plutôt commence à la place du Peuple. Cette place a pour parure un obélisque, trois églises monumentales, et surtout les rampes et la terrasse gracieuses du Pincio.

La colline du Pincio est remarquable par son site. On en a fait une promenade magnifique. Sous les premiers Romains s'étendaient, à la place qu'elle occupe, les jardins de Lucullus, qui passèrent plus tard en la possession du consul Valérius Asiaticus. Messaline les convoita. On peut lire dans Tacite le moyen aussi simple qu'expéditif qu'elle employa pour les avoir. Ce beau lieu serait encore souillé par le souvenir de l'odieuse femme, si les Romains actuels ne l'avaient purifié en substituant à un tel souvenir celui des Italiens qui ont honoré la patrie par leurs talents ou leurs vertus.

La promenade du Pincio forme une esplanade superbe qui se prolonge dans la direction du Quirinal, grâce aux jardins contigus de la villa Médici et à la terrasse de la Trinité-du-Mont qui leur fait suite. De ces hauteurs, on domine la ville et ses alentours. Là, sur les bords des nombreuses allées qui courent

gracieusement à travers les bosquets et les pelouses, se dressent fièrement, chacun sur sa stèle, les bustes en marbre blanc d'innombrables généraux, orateurs, jurisconsultes, architectes, sculpteurs, peintres, musiciens, humanistes, poètes, savants en tout genre, de tous ceux de ses enfants, en un mot, dont l'Italie ancienne et moderne se glorifie d'être la mère. On n'en a oublié aucun ; tous y sont représentés, depuis les philosophes physiciens ou fondateurs d'Etats de la Grande-Grèce jusqu'aux illustres médiocrités contemporaines. On les a bizarrement assemblés : La Marmora s'y voit à côté de Bellini et dans le voisinage de Canova ; Vittoria Colonna y coudoie Armellini, et Garibaldi, Napoléon Ier qu'ils nous ont pris. Pythagore, Archimède s'y trouvent en compagnie de Caïus Marius qui, entre parenthèses, n'était pas beau. Voici Paul Véronèse faisant vis-à-vis à l'abbé Angelo Maï, Ghiberti à Papinien, le Buonarotti à Machiavel, André Doria à Lodovico Ariosto. Voici à la queue-leu-leu, Gino Capponi, Léonard de Vinci, Titien, Arnauld de Brescia, Tacite, Pline l'Ancien, Pompée, César, Horace, Virgile, la longue suite des poètes italiens ; Rienzi, Savonarole, Bernin, Masaniello, Colletta, Lancivi, et le Père Secchi, tout jésuite qu'il fût. Heureuse, trois fois, quatre fois, et même davantage, heureuse la nation à qui ne suffisent pas, pour y loger les effigies de ses grands hommes, ses édifices et ses places publiques ; à qui suffisent à peine les sommets d'un mont entier !

Il lui faut non seulement les sommets du mont, mais en outre ses pentes. Les avenues de ce Panthéon en plein air ont été réservées à ceux dont la mémoire, plus que celle de César le conquérant, plus que celle des Camille, des Scipion, ces sauveurs de la patrie, plus que celle de Brutus, le précurseur des vrais républicains, est chère aux cœurs italiens : sur ces pentes, place d'honneur, on a érigé les monuments commémoratifs des héros de l'indépendance.

Après avoir suffisamment admiré le beau site, revenant aux choses d'art, nous descendons à l'église Sainte-Marie-du-Peuple qui s'élève au bas de la colline.

Plus encore que Sainte-Marie-de-la-Minerve, nous semble-t-il,

Sainte-Marie-du-Peuple est l'église des tombeaux : pierres sépulcrales dans le pavé avec les effigies fortement saillantes de nonnes et d'abbés rigides, aux mains jointes; tombes creusées dans la paroi des murs, montrant les morts mitrés, couchés sur leur sarcophage; simples bustes; cippes isolés; modestes tablettes avec inscription; vastes tables ou pyramides de marbre appliquées contre un pilier ou contre le mur d'une chapelle; enfin, riches mausolées avec statues et nombreux ornements, tels que ceux des cardinaux Girolamo Basso et Ascanio Sforza, œuvre d'Andrea Sansovino.

Andrea est un artiste de la Grande Renaissance. Ses deux tombeaux indiquent quelle fut sa part dans l'œuvre de transformation. Il suivit le mouvement qui entraînait les sculpteurs et les peintres vers l'exaltation de la forme et l'ostentation de ce qui plaît surtout aux yeux. Pour bien juger son innovation, il faudrait qu'il nous fût possible de mettre en regard de sa conception celle du xve siècle. Contentons-nous, pour le moment, d'avoir présent à la mémoire que l'art funéraire du xve siècle est simple, sans aucune prétention; que les sculptures y sont réduites aux essentielles et conçues dans l'esprit profondément religieux de l'époque. Il n'en est plus de même ici. Le monument, qui jusqu'alors se dissimulait contre le mur, désormais s'en détache hardiment et s'impose de force à l'attention. L'architecte-sculpteur fait valoir son double talent; il multiplie et étage, les uns au-dessus des autres, soubassements, piédestaux, colonnes, pilastres, entablements, niches, et y mêle une multitude d'ornements : écussons, guirlandes, arabesques, torchères, Génies, médaillons. D'autre part, il augmente le nombre des figures : au tombeau d'Ascanio, dont le type est le même que celui de Girolamo, sept figures, sans compter l'effigie du mort, se dressent ou sont assises. Emporté, comme Michel-Ange, par son amour de la plastique, Sansovino a su pourtant garder une réserve relative et justifier son exubérance; l'ensemble créé par lui ne manque ni d'harmonie, ni de grandeur. Si ses personnages posent quelque peu, ils ne gesticulent pas comme des maniaques à la façon de tant d'êtres bizarres que conçut l'imagination pervertie de ses successeurs.

La seconde cause d'attraction de Sainte-Marie-du-Peuple, c'est les fresques du Pinturrichio. Appelé à Rome par Sixte IV, le peintre ombrien débuta à la Sixtine en qualité de collaborateur du Pérugin, puis les neveux du pontife l'employèrent à décorer leurs chapelles. Ce qu'il y a peint constitue la plus importante de ses œuvres romaines, et même de ses œuvres complètes.

Nous nous proposons, quand plus tard nous parlerons de l'école ombrienne, de signaler, d'après de doctes critiques, les qualités distinctives, bonnes et mauvaises, de Bernardino di Betto, surnommé le Pinturrichio. Toutefois, comme il nous est nécessaire, pour apprécier convenablement son œuvre présente, de posséder dès maintenant quelque connaissance de ce peintre, nous dirons qu'il emprunta ses sujets et ses types religieux à la suave école mystique dont il est le principal représentant après Pérugin. Il eut ses heures d'inspiration. Nous pouvons nous en convaincre ici-même. Il a peint, à la voûte du chœur, *le Couronnement de la Vierge*, *les Évangélistes*, quatre *Pères de l'Église*, et quatre *Sibylles accroupies*: on a comparé ces dernières aux *Sibylles* de Raphaël. A la chapelle de Jean de la Rovère, outre le tableau d'autel représentant *la Madone et des Saints*, il a peint l'*Assomption* et, dans les compartiments de la voûte, divers traits de la vie de la Vierge. Ces peintures, conception et exécution, sont remarquables. On vante encore, sous ce double rapport, celles qui décorent la chapelle de Christophe de la Rovère. A la voûte, Pinturrichio a retracé, « avec grandeur et simplicité de style » (1), l'*histoire de saint Jérôme*, mais ce qui nous a le plus frappé, c'est le tableau d'autel, la *Nativité du Sauveur*.

Les artistes chrétiens de toutes les époques ont traité avec amour ce thème, si riche en éléments pittoresques et expressifs, de *l'Enfant Jésus couché nu à terre, et de sa Mère, de saint Joseph, des bergers, des anges, des animaux domestiques et de toute la nature l'adorant*. Cette belle et pieuse idée remonte, paraît-il, jusqu'aux temps les plus anciens. Dans son *Stabat de la crèche*, Jacopone de Todi, l'auteur du *Stabat de la croix*, l'a

(1) M. Rio.

développée et chantée ; Giotto et ses successeurs les plus renommés du xiv⁰ et du xv⁰ siècle l'ont traduite. Tous généralement l'ont fait avec foi et avec un plein succès. Parmi ces illustrateurs inspirés de la divine scène, nous citerons l'Angelico, le Ghirlandajo, Lorenzo di Credi, Pérugin et le Pinturrichio. Ce dernier a donné à Marie le type blond, si pur et si doux, des jeunes filles de son pays, type sans cesse reproduit par les peintres ombriens, sans que cette répétition lasse jamais. Saint Joseph s'unit à elle dans sa contemplation ; il songe à la grande charge de gardien du Sauveur qui lui est confiée. Plus loin, un saint et un ange sont également plongés dans l'émerveillement. On aperçoit, derrière le groupe sacré, les bonnes têtes du bœuf et de l'âne pacifiques et méditatifs. Cependant, au second plan, par un chemin taillé dans le rocher, s'avance la caravane des sages d'Orient, qui viennent apporter leurs hommages au nouveau-né, tandis qu'au sommet du rocher, les bergers chantent le cantique d'allégresse. Les acteurs et les témoins de la scène touchante par laquelle débuta le drame surnaturel de la Rédemption se trouvent donc tous réunis, et les sentiments multiples et profonds qui les animent, par l'effet d'un instinct mystérieux, se confondent en un seul, l'amour mêlé à la vénération. Le lieu où ces choses se passent est un paysage ravissant. Dans tout le tableau, fraîcheur, grâce, piété, poésie.

J'aurais passé devant la chapelle Chigi probablement sans m'y arrêter si je n'eusse su qu'elle est entièrement l'œuvre de Raphaël, et que l'illustre artiste a voulu, c'est du moins une opinion accréditée, s'y révéler dans la plénitude de ses facultés et sous le triple aspect d'architecte, de peintre et de sculpteur. Sollicité par son ami Augustin Chigi, riche banquier et fastueux mécène, il dessina le plan de la chapelle, une croix grecque avec coupole, composa les cartons des peintures de la coupole et modela de ses propres mains une des statues qui devaient décorer l'enceinte. Mais, la mort étant venue, il ne put rien terminer, et ceux qui achevèrent son entreprise ne se conformèrent pas à ses idées et ne se montrèrent pas dignes de lui : un Salviati exécuta les peintures, un Bernin, les sculptures.

La chapelle funéraire de Chigi a été conçue dans le même

esprit que les tombeaux du chœur de l'église. Plus encore que Sansovino, Raphaël voulut que rien ne rappelât l'image lugubre de la mort ; tout, lignes et formes, y révèle les instincts de la Renaissance et le génie du Sanzio, calme, pondéré et gracieux comme le génie antique. La pensée, que le néant de la vie n'occupe pas, est immédiatement attirée en haut, vers la coupole, où est peinte l'image des cieux et des merveilles que la main du Tout-Puissant y a semées. Entraîné par le goût de son époque, le dirigeant plutôt, Raphaël a réuni dans une poétique synthèse la cosmogonie des anciens et celle des modernes, le ciel païen et le ciel chrétien, en s'inspirant de la conception de Dante dans son *Paradis*. Disposées en forme de zodiaque et distribuées en compartiments, les peintures de la coupole retracent la création des étoiles et des planètes.

Au centre et au sommet, le Premier Moteur, Dieu le Père, se tient, entouré d'anges. Plein de majesté, il procède, les bras étendus, au divin enfantement. L'ange chargé d'exécuter la parole *Fiant luminaria* abaisse ses mains sur la sphère céleste, et alors de toutes parts naissent les étoiles. Puis les sept planètes connues des anciens viennent prendre leur rang. A l'imitation de ce qu'a fait Michel-Ange à la Sixtine, l'auteur a placé auprès de chaque figure mythologique une figure d'ange ; l'idée chrétienne purifie l'idée païenne, de sorte que ces deux idées hostiles, au lieu de produire par leur rapprochement un contraste choquant, se confondent, grâce à un art admirable, dans l'unité d'une action commune aux deux figures qu'elles ont inspirées. — Le Soleil, c'est Phébus-Apollon, le dieu Pythien, lançant au loin ses traits, les traits de la lumière : l'ange tient au-dessus de sa tête le nimbe radié, pour faire voir de quel foyer sacré notre soleil reçoit ses feux. — Mars : l'ange envoyé par le Dieu de paix arrête le bras meurtrier du dieu de la guerre. — Jupiter, avec son aigle et son foudre : l'ange lui montre, en levant la main, que le vrai maître de l'univers n'est pas lui. — Saturne, que désigne sa faux : l'ange, se substituant à lui, s'élance, pour signifier la marche rapide du temps, et regarde en haut, prêt à s'arrêter quand le Maître du temps lui fera connaître que les siècles sont accomplis. — Diane, la Lune, sœur du Soleil, dispensatrice

d'une lumière plus douce; elle tient d'une main l'arc, et prend de l'autre une flèche dans le carquois, allusion au double caractère de la déesse : l'ange lui fait comprendre, en indiquant l'arc, que, comme l'astre du jour, l'astre de la nuit est devenu le ministre d'un Dieu nouveau. — Mercure : l'ange se penche vers le messager de l'Olympe qui part pour accomplir quelque mission ; il l'avertit par son geste que du vrai Dieu seul tout ordre doit venir. — Enfin Vénus : la déesse de l'amour mortel paraît obéir à l'ange qui lui commande de renvoyer son fils criminel et, se couvrant désormais d'un chaste vêtement, d'être l'emblème d'un amour plus pur. Rien de poétique comme ces imaginations ! Rien de parfait ni de gracieux comme ces figures au type suave, à l'expression charmante — quand on contemple les dessins du maître ! Mais quand c'est leur traduction en mosaïque que l'on regarde, grande est la déception. A l'exemple de tout traducteur, le mosaïste vénitien, Aloisio di Pace, a trahi le Sanzio. Ses figures, très petites, se perdent parmi les ornements, et, par conséquent, on ne les distingue qu'avec peine. Ce défaut, paraît-il, doit être imputé à Raphaël, au plan de qui le mosaïste s'est trop scrupuleusement conformé. Mais on a beau louer l'exécution de l'ouvrage, irréprochable au point de vue technique, le dessin si pur du Sanzio ne s'y trouve pas reproduit, ni la suavité d'expression de ses personnages.

L'intérieur de Saint-Augustin comprend trois nefs. Ses hauts piliers à sveltes colonnes engagées et sa voûte de style ogival lui donnent une apparence pseudo-gothique. Partout des peintures: à la voûte, les images des rois de Juda ; aux frises et entre les fenêtres, aux pendentifs de la coupole et aux piliers, celles des héroïnes bibliques et des prophètes. Ces peintures sont récentes. Cagliardi, leur auteur, s'est manifestement efforcé d'imiter, dans ses *Prophètes*, l'inimitable Michel-Ange. Avant lui, Raphaël avait eu cette idée. Il a peint à l'un des piliers la figure d'Isaïe. On sait pourquoi il choisit ce sujet. Comptant sur son aptitude universelle et la souplesse de son talent, le doux Ombrien voulut se placer sur le terrain que le terrible Florentin s'était réservé et lutter contre lui avec ses propres armes. Le sculpteur de la

Pietà et du *David* s'était fait peindre ; le peintre de la *Madone de Foligno* se fit sculpteur. Entreprise téméraire qui, d'ailleurs, n'alla pas plus loin que l'effigie en terre du Jonas Chigi. Si l'exécution de cette figure est bonne, la conception nous en semble médiocre : le beau jeune homme modelé par Raphaël n'a rien du prophète, surtout du prophète tel que son rival l'a créé. Le Sanzio a-t-il été plus heureux quand, après avoir vu l'œuvre grandiose de la Sixtine, poussé par l'enthousiasme plutôt que par la jalousie, il résolut de prouver que lui aussi était capable d'un pareil effort ? Il peignit d'abord l'*Isaïe* de Saint-Augustin, puis les *Sibylles* de Sainte-Marie-de-la-Paix. C'est seulement quand nous connaîtrons ces dernières que nous pourrons juger du succès de son entreprise hardie ; car la fresque de Saint-Augustin nous apprend peu de chose. Daniel de Volterre, qui tout d'abord l'a repeinte, en a modifié le caractère ; d'autre part, elle est fort dégradée et la figure peu visible. Si l'on s'en rapporte à Vasari, telle qu'elle était lorsqu'elle sortit des mains de Raphaël, elle aurait eu un grand mérite, puisque Michel-Ange en la voyant ne put maîtriser son émotion et accusa Bramante d'avoir mal agi, en cherchant à augmenter, au détriment de la sienne, la gloire de son concurrent. Mais il ne faut pas croire tout ce que raconte Vasari. Quoi qu'il en soit, les connaisseurs admirent en cet essai l'ampleur du style, et y pressentent les conceptions beaucoup plus remarquables de Sainte-Marie-de-la-Paix.

Une affluence qui m'étonne m'attire à une chapelle située près de l'entrée de l'église. Là, de nombreux fidèles prient et baisent dévotement le pied d'une Vierge miraculeuse, *la Madonna del Parto*, statue de marbre blanc, sculptée par Jacopo Tatti, dit Sansovino. Sansovino est le surnom du maître de Tatti, Andrea Contucci. Singulier et touchant usage des artistes italiens ! Très peu sont connus sous leur véritable nom. Andrea tenait le sien du lieu de sa naissance, Monte San-Savino ; Tatti, laissant là le nom de son père selon la nature, prit celui de son père selon l'intelligence et selon l'art. Il est difficile de vérifier si la valeur que Vasari attribue à sa statue est réelle ; la fumée des cierges a noirci le marbre, et la sainte Mère avec le Divin

Enfant disparaît sous les ex-voto et les bijoux qui la couvrent presque entièrement.

De l'autre Sansovino, d'Andrea, que nous connaissons déjà par ses mausolées de Sainte-Marie-du-Peuple, on voit, à l'autel d'une chapelle voisine, un groupe bien plus remarquable, artistiquement parlant, que l'œuvre de Jacopo. Il représente *la Vierge tenant l'Enfant Jésus sur ses genoux et sainte Anne auprès d'elle*. Rien de commun entre ces figures et la figure à la pose prétentieuse, maniérée, d'Ascanio Sforza. Ici, pas de mise en scène dramatique forçant l'attention. Rien de plus simple que l'idée empruntée, paraît-il, à Léonard de Vinci : une mère contemple sa fille qui, devenue mère à son tour, elle-même contemple son enfant, et l'une et l'autre mères sont triomphantes. « Le visage de sainte Anne, écrit Vasari, trahit une vive allégresse, celui de la Vierge rayonne d'une beauté divine, et l'Enfant Jésus est si bien fait que jamais son image ne fut amenée à une pareille perfection et à une pareille grâce ». Il ne nous semble pas que le Sansovino se soit, en cet ouvrage, haussé jusqu'au divin, et sa conception n'a rien de mystique ; mais l'esprit du spectateur n'en est pas moins satisfait : le pur, le saint, le profond sentiment humain exprimé par l'artiste égale presque le divin ; il est en outre plus accessible à tout homme.

Le pèlerin, de son côté, trouve en cette église un aliment à sa piété. Il va dans une chapelle honorer les restes vénérables de sainte Monique qui, d'Ostie, ont été transportés à Rome. Les noms de sainte Monique et d'Ostie, joints à celui de saint Augustin, font penser au célèbre entretien que le pieux docteur rapporte au livre neuvième de ses *Confessions*. On éprouve alors le besoin de relire le chapitre où il décrit la scène touchante qu'Ary Scheffer a essayé de traduire avec des lignes et des couleurs : le triste pressentiment de la séparation prochaine, en ce monde terrestre, de deux êtres qui s'aiment ; le regard de ces êtres se reportant sur le monde invisible, et la description du bonheur qui les y attend ; sublime colloque tenu en face de la mer et de ses horizons infinis, dans lequel le narrateur s'inspire à la fois des intuitions de Platon, du songe de Scipion et des visions de saint Paul.

La Basilique de Latran. — Le Mont Palatin.

Le 22.

Aujourd'hui, dimanche des Rameaux, messe solennelle à Saint-Jean-de-Latran.

Pour nous y rendre nous prenons, place de Venise, le bon omnibus. Il côtoie d'abord le pittoresque forum de Trajan, puis, après avoir parcouru plusieurs rues tortueuses, passe devant le Colisée, s'engage dans une longue voie déserte, et s'arrête enfin sur une vaste place non moins déserte. A l'extrémité de cette place se dressent la basilique et le palais de Latran, et au milieu s'élève le majestueux obélisque en granit rouge du roi Thoutmosis III qui florissait il y a 3.500 ans. Là nous nous trouvons transportés loin du bruit, du mouvement et de la vie, loin du centre de la ville, dans une région comme perdue, tout près de la vieille muraille d'Aurélien et du moyen âge, et de la limite au delà de laquelle commencent les grandes solitudes.

Saint-Jean-de-Latran, *Omnium Urbis et Orbis ecclesiarum Mater et Caput*, dit l'inscription de sa façade, la plus ancienne église de la chrétienté et, pendant longtemps, la principale de Rome, tire son nom de celui du sénateur Plautius Lateranus, impliqué dans la conjuration de Pison et mis à mort avec Sénèque. Constantin donna aux souverains pontifes, en la personne de saint Sylvestre, le palais qui avait servi de demeure à ce patricien. A côté il édifia la première basilique religieuse. En 1308, un incendie la détruisit ainsi que le palais. Clément V en ordonna la reconstruction, que ses successeurs continuèrent et qui dura jusqu'en 1734. Chaque pape ajouta quelque chose : l'un le riche plafond ; l'autre, le portique ; celui-ci, la façade latérale ; celui-là, la grande façade ; d'autres encore manièrent et remanièrent l'intérieur ; d'où, résultat facile à prévoir, un assemblage singulier d'éléments disparates, dû particulièrement au génie de Borromini.

Laissant là pour le moment nos fonctions de touristes, nous

nous hâtons de prendre place parmi les fidèles venus pour assister à la cérémonie qui s'apprête. En attendant qu'elle commence, nous admirons la luxueuse décoration du chœur, récemment terminée, dans laquelle interviennent avec une profusion incroyable les pierres et les marbres précieux, l'argent et l'or. Mais la mosaïque de Torriti surtout captive notre attention. Nous l'avons décrite. Si nous en reparlons, c'est pour dire combien nous plaît cette peinture qui retrace les types et les symboles de l'Eglise naissante. Nulle autre, à notre avis, n'est plus propre à exciter la piété. Les personnages, la Vierge et les saints, ont une pose défectueuse, leurs pieds sont tournés de travers et ils ne savent que faire de leurs bras. Qu'importe ! ces images charment par leurs imperfections mêmes, par la naïve inexpérience de ceux qui les ont tracées. L'art des hommes d'alors jaillit simple, mais spontané, sincère et fort comme la foi qui les animait, et c'est un parfum vrai de sainteté qui s'en dégage.

L'office auquel nous assistons n'a pas la majesté imposante ni l'éclat que nous espérions. Depuis la retraite absolue du Saint-Père dans sa demeure vaticane, les fêtes de la semaine sainte ne se célèbrent plus avec la pompe qui chaque année, autrefois, attirait tant de catholiques. Je remarque la physionomie singulière des assemblées religieuses à Rome. Elles sont, non pas recueillies, silencieuses, comme celles de notre pays mais curieuses, onduleuses et agitées. Malgré la sainteté du lieu, cris d'une foule plus tumultueuse encore, je m'imagine, que celle qui se pressait sur les pas du Seigneur Jésus ; elle réclame et se dispute les palmes bénites, et le bruit qu'elle excite, répété par les échos du vaste temple, s'augmente encore des chants de la procession qui se déroule ; le tout forme une étourdissante cacophonie.

L'église Saint-Jean-de-Latran a gardé la forme de la basilique ancienne. Le vaisseau est à cinq nefs. Borromini ayant trouvé les colonnes de la nef centrale, bien qu'en granit, trop faibles pour soutenir le lourd plafond, les a renforcées en les enfermant deux à deux dans des massifs de maçonnerie. Elles constituent de la sorte douze piliers monstrueux reliés par des arcs. Entre

les pilastres de chaque pilier on a, comme à Saint-Pierre, creusé une niche et placé dans cette niche la statue d'un apôtre. Comme à Saint-Pierre, nous tombons dans le colossal et, en outre, malheureusement, dans le mauvais goût. Bernin et les siens ont passé par ici. On le devine à l'attitude maniérée des statues.

Au milieu du transept s'élève l'autel papal. Par-dessus cet autel quatre colonnes de porphyre supportent un tabernacle gothique qui renferme de précieuses reliques : la tunique de pourpre de Notre-Seigneur Jésus-Christ, le linge dont il se servit pour essuyer les pieds de ses disciples, les têtes vénérables de saint Pierre et de saint Paul. Devant la confession, plus bas que le sol, se trouve le tombeau du pape Martin V. Martin V, qui mit fin au schisme d'Occident, le zélé réédificateur de Rome, le restaurateur de Saint-Jean-de-Latran qu'il affectionnait, le premier initiateur de la régénération des lettres et des arts, commanda lui-même son tombeau au sculpteur florentin Simone, élève de Donatello. Sur une table de bronze surmontant le sarcophage de marbre blanc, et qui a l'humble aspect des pierres sépulcrales dont sont pavées les vieilles églises, on voit l'effigie en bas-relief du pontife couché. Le visage est austère, et toute la figure expressive, malgré le peu de saillie des formes.

Les autres objets remarquables que contient la basilique ne le sont que par leur richesse. Les visiteurs en trouveront la nomenclature dans Bœdeker, et nous n'en parlerons pas.

Dans l'après-midi, promenade au mont Palatin.
Si vous êtes versé dans la double science historique et archéologique, si vous avez lu tous les historiens anciens et modernes qui ont écrit sur Rome : Tite-Live, Tacite, Denys d'Halicarnasse, Suétone, Niébuhr, Michelet, Ampère, etc., et ce que disent de Rome Properce, Ovide, Horace, Martial et la foule des autres écrivains latins; si vous connaissez suffisamment l'art de la construction étrusque, étrusco-romaine et romaine ; si vous savez pertinemment ce que c'est que l'*Opus quadratum*, l'*Opus incertum*, l'*Opus reticulatum*, l'*Opus lateritium*; enfin, si à ces connaissances variées, vous joignez la possession d'une multitude de petites notions indispensables à quiconque s'occupe des

choses de l'antiquité, rien ne sera plus intéressant pour vous qu'une excursion au Palatin. Le Palatin vous offrira la meilleure occasion d'utiliser votre savoir et de l'accroître, votre curiosité y sera entièrement satisfaite, et les heures s'y écouleront délicieusement pour vous. Si vous n'êtes pas archéologue, mais dessinateur ou peintre, vous trouverez au Palatin du pittoresque en abondance ; si vous êtes poète, de quoi entretenir votre rêverie et inspirer votre muse ; si vous êtes philosophe, de quoi vous livrer tant qu'il vous plaira aux plus sages réflexions sur les destinées du Peuple-roi et de la ville éternelle, sur le néant des grandeurs humaines, sur la lutte entre ces deux puissances, l'homme et la nature, sur le contraste de la vie et de la mort, de l'être et du non-être, et le reste, et le reste. Que si, ne prétendant à aucun de ces titres éminents, vous n'aspirez qu'au titre modeste de simple touriste, mais d'amateur en même temps de toutes les belles et bonnes choses, une promenade à travers les ruines du mont Palatin pour vous aussi aura des charmes.

D'abord le site en est beau. La petite colline n'a pourtant que 35 mètres de hauteur et de 1.700 à 1.800 mètres de circonférence ; mais elle est le berceau de la grande Rome, et les autres collines sont rangées respectueusement autour d'elle comme si elles voulaient rendre hommage à leur sœur aînée. Du sommet de la fière éminence, plus fière que le Capitole lui-même (car jamais, je crois, le pied de l'ennemi vainqueur ne l'a profanée), du sommet de la fière éminence, le citoyen romain devait aimer à contempler sa ville, à se rappeler ce qu'il avait fait de l'humble bourgade de Romulus. Les pensées qui occupaient son esprit se présentent encore aujourd'hui à l'esprit de l'étranger, en face de l'intéressant panorama qu'il a sous les yeux, panorama moins étendu que celui dont on jouit du haut du Pincio ou du Janicule, mais grandiose aussi et doué d'un attrait qui manque aux autres : le spectateur s'y trouve au sein même de la splendeur qu'il admire, et quelle splendeur ! splendeur des choses passées et splendeur des choses présentes ; le spectateur est là au milieu de ce qui reste de la cité glorieuse des rois, des consuls et des Césars, ayant des ruines à ses côtés, celles des demeures impériales ; des ruines à ses pieds, celles du Forum Romanum. Mais au Palatin,

c'est bien autre chose encore qu'au Forum; au Palatin, c'est un pêle-mêle bien plus compliqué et indéchiffrable encore de vieilles fabriques, de murs éboulés, de voûtes et d'arcades rongées, d'amas de pierres rougeâtres qu'on dirait calcinées, de tertres informes. On croirait que l'on se promène à travers une ville incendiée. Ici, ni beaux portiques, ni riches colonnes, ni marbres sculptés, ni arcs précieux. Ici, rien pour les artistes ou peu de chose : tout est pour les archéologues. Plus encore que là-bas, peut-être même sans excepter le Colisée, ici triomphe le colossal. C'est ici que les Géants ont habité : c'est d'ici qu'ils ont tenté d'escalader le ciel. N'étaient-ce pas des géants, en effet, que les Césars ? Tout chez eux était exagéré, immense, hors nature : conceptions et entreprises, appétits et passions, pensées et gestes — et maisons. Où est la chaumière de Romulus ? Qu'est devenue la modeste habitation d'Auguste ?

Niebuhr — je crois que c'est Niebuhr — était un savant homme. Il a établi, si je ne me trompe, que l'histoire de Rome primitive n'est qu'une suite de récits poétiques et fabuleux transmis par des espèces de rhapsodes, ainsi que l'a été l'épopée du siège de Troie. Il semble étrange que nul fragment de ces légendes ne soit resté ; mais ceci ne nous regarde point. D'autres savants sont venus après Niebuhr. Ne faisant d'abord aucune hypothèse, ils ont fouillé le sol et en ont ramené de vieilles pierres. Raisonnant sur ces vieilles pierres, ils ont expérimentalement et scientifiquement reconnu et proclamé, contrairement à ce que dit l'écrivain allemand, que les anciennes traditions ne sont pas à dédaigner : car le résultat de leurs recherches s'accordait avec elles. Les bois et les pelouses qui à l'origine couvraient la colline ont disparu, et depuis longtemps les troupeaux n'y viennent plus paître. Avec la forteresse et les quelques toits épars qui composaient l'humble cité d'Evandre :

... Muros, arcemque procul ac rara domorum
Tecta vident, quæ nunc Romana potentia cœlo
Æquavit (1).

(1) *Enéide*, VIII.

a disparu l'autel où le roi arcadien honorait Hercule vainqueur de Cacus, le jour qu'Enée vint lui demander l'hospitalité. Mais les savants ont retrouvé le lieu — *Germalus* — lieu à toutes les époques en grande vénération chez les Romains, où s'élevait le figuier *Ruminal*. On sait que ce fut au pied de ce figuier que les eaux du Tibre déposèrent le berceau de Romulus et de Rémus. Ils ont retrouvé le *Lupercal*, la grotte dans laquelle se réfugia la louve qui nourrit les deux jumeaux. La cabane qui les abrita durant leur vie pastorale fut, au dire des écrivains latins, conservée pendant longtemps au Capitole. La foi des chercheurs les a peut-être entraînés un peu loin ; mais d'autres débris ont une authenticité plus certaine. Imitant le procédé sagace de Cuvier, les chercheurs ont reconstitué à l'aide de ces débris les monuments antiques, et, se guidant en outre sur les indications des écrivains contemporains, ils ont déterminé la place de chacun d'eux. Aujourd'hui de claires inscriptions, rapportant les propres paroles de ces témoins, désignent les lieux où l'on suppose qu'étaient les monuments disparus. De sorte qu'à l'exemple du bon pèlerin qui se transporte à l'endroit précis où les Hébreux traversèrent la mer Rouge, et là croit assister réellement à l'engloutissement de l'armée de Pharaon, l'antiquaire, grâce aux savants, peut actuellement, par le moyen de ces nombreux écriteaux fichés en terre, lesquels représentent chacun un édifice évanoui, réédifier en esprit l'illustre quartier de l'illustre cité.

Mais parlons sérieusement de choses sérieuses. Les travaux entrepris, de notre temps et par l'initiative de Napoléon III, au mont Palatin, continués activement depuis, ont été féconds en heureux résultats. En cherchant à dégager les palais des Césars, on a mis au jour des vestiges de la première Rome, la *Roma quadrata*, consistant en des fragments du mur de l'enceinte que Romulus traça lui-même avec le soc d'une charrue, et en une porte, la *Porta Mugonia*, qui s'ouvrait aux bœufs mugissants quand ils allaient paître dans les prés situés au bas de la colline. On a mis au jour : le *Clivus palatinus*, c'est-à-dire le chemin en pente qui de la voie Sacrée conduisait à cette porte, le temple de Jupiter Stator consacré par Romulus, celui de Jupiter Victor

voué par Fabius Maximus, le *Clivus Victoriæ* qui menait au temple de la Victoire, le temple d'Apollon Palatin datant d'une époque moins ancienne. On a découvert, au pied de la colline, près du Forum, l'emplacement de la *via Nova*, cette rue où Cédicius entendit la voix mystérieuse annonçant pour le lendemain la présence des Gaulois en ce lieu même. Beaucoup d'autres monuments encore ont reparu, témoins irrécusables des choses d'autrefois.

La colline, berceau de Rome, fut toujours chère aux descendants de Romulus par ses souvenirs et par son site accidenté, pittoresque, charmant. Aussi les Romains doués d'un esprit délicat et cultivé y établirent-ils leur résidence. Parmi les plus connus on cite Hortensius, Cicéron, Auguste. La maison de Cicéron, rasée par Clodius, fut réédifiée par le sénat. Celle d'Hortensius passa en la possession d'Auguste qui se contenta de l'agrandir. Les successeurs d'Auguste rêvèrent de plus grandioses habitations. Tibère et Caligula construisirent des palais immenses sur la pente qui descend vers le Forum et le Capitole; la maison de Livie, simple comme celle de son époux, fut ensevelie sous leurs fondations. Mais les orgueilleuses demeures disparurent à leur tour. A partir du VIIIe siècle elles s'enfoncèrent insensiblement dans la terre, et au XVIe siècle, le cardinal Farnèse, depuis Paul III, fit niveler l'emplacement qu'elles occupaient pour y construire une villa; quinze à vingt pieds de décombres les couvrirent. On mit alors autant de soin à les anéantir qu'on en mettra plus tard à les faire renaître — l'éternel mouvement de composition et de décomposition des choses! La villa subit à son tour l'affront qu'elle avait infligé; il ne reste plus trace de ses magnifiques jardins, et de nouveau seuls se dressent les palais altiers.

J'erre pendant longtemps à travers leurs nefs énormes qui tournent avec la colline, se ramifient, montent et descendent, véritable labyrinthe auquel je ne comprends rien et qui, en somme, ne m'intéresse guère, jusqu'à ce que, m'étant engagé dans un long couloir, mon guide-manuel m'apprend que je suis dans le cryptoportique, dans la galerie souterraine où, en l'an 41 de notre ère, Chéréas assassina Caligula. Josèphe raconte avec

détails ce drame sanglant dont on ne peut lire le récit sans émotion. Les meurtriers s'enfuirent devant les soldats germains accourus aux cris de la victime, et cherchèrent un asile dans la maison de Germanicus, appelée aujourd'hui la maison de Livie. Elle est située à l'extrémité de la galerie, et tout près de la demeure de Tibère. C'est une espèce de cave; il faut descendre pour y pénétrer. Vestibule minuscule, minuscule atrium; les chambres sont des cellules. Peu de place suffisait, paraît-il, aux dames romaines; elles n'exigeaient pas, comme nos grandes dames, de vastes hôtels. Tout est passablement détérioré. Les amateurs admirent les peintures murales et les préfèrent à celles de Pompéi. — Élégantes arabesques et guirlandes de feuilles, de fleurs et de fruits entremêlées de figurines; panneaux avec paysages, ou vue d'une rue de Rome; scènes d'intérieur; scènes mythologiques: *Polyphème et Galathée, Io délivrée par Mercure*. Malgré leur réputation, ces peintures nous laissent indifférent; nous les trouvons pâles et froides, opinion qui doit être aussi celle de deux graves personnages, fils illustres du Céleste-Empire, vêtus de riches robes de soie, qui, la longue queue de leurs cheveux tombant derrière le dos, passent devant elles sans les regarder.

Il n'y a rien de Néron au Palatin. Tout ce que ce fou avait édifié a péri. On sait qu'il avait imaginé de relier la maison d'Auguste, située sur la cime de la colline, là où est le monastère de la Visitation, avec la villa de Mécène, dont on a retrouvé les vestiges entre Saint-Pierre-ès-liens et Saint-Jean-de-Latran, au sommet de l'Esquilin. La Maison d'Or et ses dépendances couvraient donc le vaste espace qui sépare de ce monticule le Cœlius et le Palatin. Elles furent détruites par les Flaviens, obéissant à un esprit de réaction et au désir de montrer leur sagesse. Ces princes habiles réservèrent le luxe et le grandiose pour les monuments publics. Sur l'emplacement du lac de Néron ils élevèrent le Colisée, ailleurs l'arc et les thermes de Titus, restituèrent au peuple ce qui restait de l'immense parc, et ramenèrent la demeure impériale sur le Palatin.

L'histoire de cette colline est donc en même temps l'histoire des mœurs et du caractère de ceux qui l'ont habitée. Chaque

maison y réfléchit l'image de son propriétaire. Domitien, lui, se lança dans le gigantesque, et Septime Sévère plus encore. Le palais de Domitien, enseveli jadis sous les jardins Farnèse, aujourd'hui complètement exhumé, offre le type parfait de l'habitation romaine, type agrandi, très curieux pour ceux que l'archéologie intéresse. On en a extrait de précieux objets d'art. Les poètes Martial et Stace ont célébré sa somptuosité. Septime Sévère s'empara de la dernière place libre. Comme c'était un escarpement, plusieurs étages d'arcades colossales élevèrent la plaine au sommet de la colline, et sur cette base l'empereur dressa son palais qui se maintint debout jusqu'au xvie siècle. Sixte-Quint le démolit. Ce qui en reste, les substructions, est si prodigieux, qu'à première vue on le prend pour les ruines du palais lui-même.

Et maintenant ces monuments étaient-ils beaux, dans le sens où nous l'entendons, dans le vrai sens du mot? Ce que nous savons de l'esthétique romaine nous incline à croire qu'ils avaient le caractère de tout ce que conçoivent et exécutent ceux que l'on appelle des parvenus, des gens, et tel était le peuple romain, qui dans leurs œuvres ne poursuivent généralement d'autre idéal que celui-ci : effectuer l'union de l'utile et de l'extraordinaire, et émerveiller le monde — tout en ne perdant pas de vue les intérêts privés.

Saint-Laurent-hors-les-murs. — Sainte-Praxède et Sainte-Pudentienne. — Sainte-Marie-Majeure.

Le 23.

Nous partons à la recherche des vieilles mosaïques et, par la même occasion, des vieilles basiliques qui les renferment. Les églises de Rome ont un caractère particulier. Elevées, la plupart, sur l'emplacement de sanctuaires remontant à l'origine du culte, elles ont dû, après avoir subi l'action destructive du temps, être plusieurs fois rebâties; mais beaucoup d'entre elles ont conservé

quelque vestige des constructions précédentes et même des constructions primitives. Elles auraient un prix inestimable, au point de vue archéologique et architectural, si la science et le bon goût avaient présidé à leur restauration. Mais malheureusement les restaurateurs ont gâté la plupart d'entre elles, surtout, chose étonnante, les restaurateurs appartenant à l'époque où la culture intellectuelle avait atteint tout son développement, le XVIIe siècle. Ce siècle a eu l'idée malencontreuse de moderniser ces vieux monuments. Moderniser l'antique, c'est le détruire. On est revenu de nos jours à un plus juste sentiment des convenances, à une meilleure compréhension du beau. Le vénérable Pie IX, que tant de qualités et de vertus ont illustré, s'est en outre distingué par son goût artistique. Les diverses églises réparées sous sa direction l'ont été admirablement. Nous citerons, comme premier exemple, Saint-Laurent-hors-les-murs.

L'historique de Saint-Laurent résume les vicissitudes que je viens de signaler. Sur le tombeau du diacre Laurent mort pour la foi au IIIe siècle, Constantin bâtit une église. Au VIe siècle, le pape Pélage II dégagea cette église à demi enterrée et la rebâtit. Honorius III la transforma entièrement au XIIIe siècle ; il l'agrandit en la prolongeant au delà de l'abside au moyen d'un second vaisseau, ce qui fit de l'abside le chœur. Mais, ainsi modifié, l'édifice avait deux étages. Honorius en retrancha un en surélevant le chœur jusqu'à la moitié de la colonnade de Pélage et en comblant la partie inférieure jusqu'à cette hauteur. Pie IX exhuma tout ce qui avait été enseveli, remit tout en liberté au dedans aussi bien qu'au dehors ; les restes de la basilique pélagienne, ceux de la basilique constantinienne apparurent, et l'on s'ingénia à les relier aux constructions d'Honorius. Le Saint-Laurent actuel se présente donc sous l'aspect suivant :

A l'extérieur, c'est un long bâtiment rectangulaire, très simple, précédé d'un portique à six colonnes antiques, couvert, ainsi que le vaisseau, d'un toit à tuiles grises. Les fenêtres sont de style roman, et aussi le campanile carré qui se dresse, solitaire, à l'un des coins. D'un côté une ligne de cyprès, de l'autre les murs du cimetière de Rome encadrent le monument. Cet

ensemble austère ne rit pas aux yeux, mais plaît à l'âme religieuse et recueillie.

A l'intérieur apparaissent d'abord aux regards du visiteur les trois nefs d'Honorius; vingt-deux colonnes ioniques, antiques, les séparent et soutiennent la charpente du toit qui sert de plafond. Après qu'il a parcouru cette première partie, le visiteur arrive à l'église de Pélage. Elle est également à trois nefs, mais dont le niveau a été changé, comme on l'a dit. Les nefs latérales, dégagées par Pie IX, partent de beaucoup plus bas que la nef centrale, à laquelle Pie IX n'a pas touché et qui est restée surélevée ; de sorte qu'il faut descendre un degré pour se rendre de l'église d'Honorius à celle de Pélage. De chaque côté du chœur règne une galerie formée de sveltes colonnes reliées par d'amples arcs. La disposition de cet élégant trifarium donne de la grâce à l'architecture du sanctuaire, et laisse pénétrer en ce lieu une abondante lumière.

Outre l'édifice supérieur et l'édifice inférieur, tous deux aériens, il en existe un troisième, la crypte, qui s'étend sous le chœur. Ce n'est pas tout : sous ces monuments s'en trouve un plus ancien et plus vénérable encore, la catacombe de Sainte-Cyriaque, où fut enseveli le corps du saint diacre.

Saint Laurent, saint Sixte, sainte Cyriaque, à qui il faut joindre saint Etienne, héros de drames plus émouvants que le plus beau des drames antiques, c'est votre souvenir qui donne à cette église son principal attrait. N'est-elle pas touchante l'idée d'avoir réuni dans le même tombeau les reliques de deux chrétiens des temps primitifs, qui furent chargés des mêmes fonctions dans la jeune Eglise, qui accomplirent à peu près les mêmes actes et moururent de la même mort douloureuse, martyrs de la foi et de la charité ? Un artiste de notre temps a peint, en deux séries parallèles, au-dessus de l'entablement de la grande nef, les faits importants de leur histoire, comme les avait peints jadis, à la chapelle de Nicolas V, un artiste célèbre, Fra Angelico. « Dans cette chapelle, écrit M. Rio, le généreux pontife venait épancher son cœur chargé d'indicibles angoisses, et apprendre des deux martyrs dont il avait les images sous les yeux, à porter héroïquement sa croix jusqu'au bout, car celle de

Nicolas V ne fut pas légère. » Ne peut-on supposer qu'un autre pontife, non moins généreux et dont la croix fut beaucoup plus lourde que celle de Nicolas V, vint, lui aussi, se prosterner plus d'une fois dans la même chapelle, se réconforter devant les mêmes images où sont glorifiées la charité, le sacrifice, la fermeté dans les souffrances, la mansuétude et le pardon ? Etienne, lapidé, priait pour ses bourreaux ; Pie IX, au moment de mourir, envoya sa bénédiction à son spoliateur mourant. La communauté d'épreuves, de souffrances et de sentiments entre le pontife et les deux jeunes saints, dont l'âme était grande et douce comme la sienne, fut sans aucun doute la raison qui le détermina à choisir leur église pour le lieu de sa sépulture.

Son mausolée occupe le fond de la crypte. Il n'était pas achevé la première fois que nous le vîmes. Tel qu'il nous apparut, nous le trouvâmes semblable aux mausolées des catacombes, sans sculptures d'aucune sorte, réduit au mur nu ; dans ce mur, une excavation, et dans cette excavation, le sarcophage ; au-dessus du sarcophage, une peinture représentant *le Bon Pasteur* ; plus bas, l'inscription suivante : *Ossa et cineres Pii papæ IX*, et les dates. Tel que nous le voyons aujourd'hui le mausolée a changé d'aspect. Il est d'une richesse extrême. La générosité des fidèles catholiques, qui s'était bornée, dans le commencement, à l'offrande de couronnes accompagnées de dédicaces pieuses, a voulu que le père eût un monument dont la splendeur fût en rapport avec l'ardeur de leur amour filial. Actuellement de brillantes mosaïques revêtent le mur, et des bas-reliefs, le sarcophage.

Tout donc concourt à faire de Saint-Laurent-hors-les-murs une œuvre irréprochable : formes, idées et sentiments y concordent et se suscitent les uns les autres. Grâce à sa disposition ingénieuse, à sa décoration de bon goût, aux souvenirs anciens et récents qui s'y rattachent, cette basilique plaît et aux amateurs du pittoresque, et à ceux de l'archéologie, et à ceux de l'art sans adjectif, comme aux âmes dévotes et aux imaginations purement poétiques.

Les églises de Sainte-Praxède et de Sainte-Pudentienne, situées dans le voisinage de Sainte-Marie-Majeure, ont une cause

d'attraction autre que leurs mosaïques ; on y trouve, ainsi qu'à Saint-Laurent, de précieux souvenirs de l'ère sainte du christianisme. Sainte-Pudentienne marque l'emplacement de la maison du sénateur Pudens, dans laquelle les apôtres Pierre et Paul furent accueillis par ce patricien et par ses filles, qui assurément les servirent avec le respectueux empressement de Marthe et de Marie servant le Seigneur Jésus. Sainte-Praxède a été bâtie sur une propriété de la même famille. Elle n'a rien, à l'extérieur, qui frappe. Il n'en est pas de même de Sainte-Pudentienne : un pittoresque clocher en briques rouges, dans lequel de gracieuses arcades sont découpées, la signale de loin, et, quand on en approche, la brillante mosaïque de la façade captive soudain le regard. Elle montre réunis les augustes patrons et les pieux édificateurs de l'église. Mais, par malheur, cette belle œuvre est moderne, et, à ce titre, elle ne peut échapper au reproche d'être une œuvre d'imitation.

On sait quelle était l'occupation des deux vierges chrétiennes qui ont donné leur nom à ces sanctuaires : c'était de recueillir les corps de leurs frères immolés pendant les persécutions et de les inhumer de leurs propres mains. Dans l'une et l'autre église, le custode montre aux pèlerins le puits où elles déposaient les restes et exprimaient le sang des martyrs.

Sainte-Marie-Majeure, grande basilique bien située, bien en vue sur le sommet de l'Esquilin, surmontée à l'une de ses extrémités de deux dômes un peu écrasés, et, à l'autre, d'un campanile à quatre étages terminé par une flèche. Elle a deux entrées. On monte à celle de l'abside par un escalier majestueux du haut duquel on domine une vaste place en pente que décore un obélisque. — Nulle place publique à Rome qui n'ait son obélisque. Les anciens Romains, paraît-il, affectionnaient ce solide géométrique. Ils ont transmis leur goût, avec les objets qui l'avaient fait naître, à leurs arrière-neveux. Aux anciens Romains l'obélisque rappelait leurs victoires et leur puissance ; mais les arrière-neveux ! L'art n'eût point été offensé qu'ils le renvoyassent aux lieux d'où leurs ancêtres l'avaient

tiré et pour lesquels il a été taillé : propylée des grands temples, ou

> Stylet d'or
> (*Mesurant*) l'heure à des sables livides
> Sur le cadran nu du désert,

comme un poète le dit de l'ombre des Pyramides.

La façade, construite à l'est, contrairement à l'orientation régulière des églises, et fâcheusement enclavée dans les habitations canoniales, date du xviii° siècle. Elle se compose de deux portiques superposés et n'offre rien de remarquable. Une mosaïque de Russuti et de Gaddo Gaddi la décore. Cette mosaïque, prologue de l'histoire du saint lieu, raconte les événements prodigieux qui ont amené la fondation de Sainte-Marie-Majeure, appelée aussi Sainte-Marie-des-Neiges : la vision du pape Libère et celle du patriarche Jean ; la neige tombant, au mois d'août, à l'endroit du mont Esquilin où la basilique devait être élevée, et la consécration de l'emplacement indiqué par le miracle.

Intérieurement l'édifice a conservé l'aspect de la basilique qui, au v° siècle, sous Sixte III, remplaça celle de Libère. D'antiques et belles colonnes ioniques de marbre blanc séparent les trois nefs. L'enceinte est magnifiquement ordonnée : les lignes, les formes et la couleur, la couleur blanche, qui règne partout et convient si bien à un monument consacré à la Vierge, en sont douces et harmonieuses. Ici, comme à Saint-Laurent, les multiples éléments s'unissent d'une manière intime et révèlent une conception admirable. Sainte-Marie-Majeure est par excellence le sanctuaire de Notre-Dame. En lui donnant sa disposition actuelle, Sixte III voulut restituer à la Vierge le titre de Mère de Dieu que Nestorius lui refusait, et les artistes qui travaillèrent successivement à embellir ce sanctuaire s'inspirèrent de son intention. Le mosaïste du v° siècle retraça à la nef et à l'arc triomphal les faits de l'Ancien Testament rappelés par les Pères du concile d'Ephèse comme annonçant le dogme de la maternité divine de Marie, et ceux du Nouveau qui le prouvent. Le mosaïste du xiii° siècle acheva la glorieuse légende : à la place d'honneur, à l'abside, il représenta le *Triomphe de Marie dans le ciel*.

A la découverte du Ghetto. — Béatrice Cenci. — Le théâtre de Marcellus. — La basilique de Saint-Paul.

Le 24.

L'imagination excitée par les descriptions que nous avons lues et sur la recommandation du Bœdeker, de notre propre pied, d'un pied allègre, dès le matin nous nous mettons en route à la découverte du Ghetto, à la recherche du pittoresque et de la couleur locale. Les guides, livres et hommes, ont en réserve un certain nombre de curiosités piquantes dont ils usent comme d'appâts envers les touristes naïfs. A Rome, par exemple, ils les font monter à la coupole de Saint-Pierre, jusqu'au sommet, jusque dans la croix, à 132 mètres et demi au-dessus du sol; ils les feraient monter plus haut encore s'ils le pouvaient. Quand les touristes sont descendus, ils les mènent sur la place, auprès de l'obélisque, à l'un des foyers de l'ellipse que forme la place et leur font voir les colonnes du Bernin rangées en files droites, semblables à des rayons convergeant vers leur centre. Par une belle nuit ils les réveillent, les obligent à se lever et les conduisent au Colisée dont ils les forcent d'escalader les ruines, au risque de se rompre le cou, pour les leur faire admirer à la clarté de la lune ou à la lueur d'un feu de Bengale. S'il y a quelque part un écho, il ne manquera pas de résonner en leur honneur. A l'amour de l'acoustique les guides joignent celui de l'optique, et n'oublient pas de faire visiter aux touristes les monuments dans lesquels se produit un effet de perspective étonnant, quelque trompe-l'œil; le trompe-l'œil, c'est leur triomphe. Les touristes, simples, honnêtes et bons, consentent à tout, consentent toujours. Nous faisons comme eux aujourd'hui.

Sans trop d'errements nous arrivons au but de notre excursion; nous voici sur la place Cenci, et le Ghetto n'est pas loin. Mais ce nom de Cenci éveille en nous un souvenir, et, avant de passer outre, nous nous arrêtons pour jeter un coup d'œil sur le

palais qu'habita sans doute la malheureuse Béatrice Cenci. On connaît sa triste histoire. Parricide, mais presque involontairement et fatalement parricide, cette charmante jeune fille périt à l'âge de seize ans, frappée par la hache du bourreau. Elle n'en a pas moins gardé la sympathie des âmes sensibles. Charmante elle était, ai-je dit ; son portrait, peint par Guido Reni, est une des curiosités de la galerie Barberini. On en voit des reproductions par la gravure et la photographie aux vitrines de presque tous les marchands d'images. Le type de la jeune fille est le type de ce que l'on appelle en Italie la *morbidesse*. La morbidesse, mot singulier, exprime une idée complexe et assez difficile à définir. Conformément à son étymologie, il y a en effet, sur le visage et dans la physionomie de ceux à qui cette appellation convient, quelque chose de tendre, de mol, de maladif, mélangé à de la douceur et à de la grâce, quelque chose qui trahit une espèce particulière de langueur physique et morale. D'où vient ce caractère propre à certains Italiens, hommes et femmes, et qui donne aux hommes l'air de jeune vierge que l'on remarque, par exemple, dans le portrait de Raphaël de la galerie des Offices ? Lamartine me semble avoir assez bien expliqué la nature du type en question quand, au commencement d'un de ses ouvrages, il décrit ce portrait. Après avoir loué la pureté des lignes et la beauté des formes, il ajoute : « Quand on passe devant cette figure, on pense et on s'attriste sans savoir de quoi. C'est le génie enfant rêvant sur le seuil de sa destinée ; c'est une âme à la porte de la vie ; que deviendra-t-elle ? » Eh bien, ce sentiment vague, indéfinissable et néanmoins pénétrant que fait naître la vue du portrait de Raphaël, on l'éprouve quand on regarde celui de la Cenci. Les grands yeux noirs de la jeune fille sont largement ouverts ; ils expriment la douceur, mais aussi l'inquiétude, la mélancolie, la tristesse. On dirait que le sang, tout reflué vers le cœur, ne circule pas dans les chairs molles et pâlies. L'âme paraît souffrir de quelque blessure secrète. D'autre part, la nonchalance, l'abandon que l'on sent en cette âme, semble mêlé de sensualité inconsciente. Ce n'est pas la beauté des traits qui attire ; elle n'est pas irréprochable. Ce qui attire, c'est précisément l'état morbide que l'on vient de signaler, le sentiment

mystérieux caché sous l'étrange apparence, et c'est en outre le ressouvenir de malheurs immérités. Comment se fait-il que les portraits, sous toutes les formes possibles, de Béatrice Cenci soient, à l'heure présente, si nombreux à Rome, alors qu'il y a quelques années nous n'en vîmes pas un seul? La raison, croyons-nous, est la même que celle qui a déterminé naguère l'érection de la statue de Giordano Bruno sur le Campo dei Fiori. Sous le prétexte d'une juste revendication contre un jugement sévère, bien que motivé, c'est une protestation de révolutionnaires et d'impies contre l'autorité et le caractère vénérable du chef de l'Eglise. Peu leur importe, au fond, à ces justiciers tardifs, et la Cenci et son procès, et Clément VIII et la sentence qu'il a rendue! Peu leur importe la justice absolue, immanente, elle-même! Mais il leur importe au plus haut degré de ne jamais manquer l'occasion de se révolter contre le pouvoir temporel des papes, de protester contre la présence à Rome du pontife actuel, et de l'insulter.

Nous nous engageons à travers les ruelles hautes, resserrées et misérables du Ghetto, quartier fermé jadis par des portes, dans lequel on emprisonnait les Juifs. Là se voient des types curieux, le vrai, le pur type sémitique, avec le costume de la race, ainsi que des mœurs et des aspects singuliers. Je ne sais qui a répandu ces contes. De tout cela nous ne voyons rien. Nous passons, il est vrai, entre un double rang de maisons noires, dégradées, séparées par une étroite allée; nous apercevons d'ignobles boutiques dans lesquelles sont étalées d'ignobles loques, et des êtres déguenillés et malpropres assis ou circulant à travers ce bric-à-brac; mais le même spectacle s'offre aux yeux dans les régions populacières de toutes les grandes villes. Mécontent de notre entreprise, nous tournons nos pas ailleurs.

Véritable est la doctrine des compensations. Ce que nous cherchions, nous ne l'avons pas trouvé; nous trouvons ce que nous ne cherchions pas. Ce que nous ne cherchions pas, c'est le théâtre de Marcellus. Dans notre course vagabonde, nous tombons inopinément sur un amas d'informes constructions, plus tristes, plus ruinées qu'aucune de celles que nous avons rencontrées jusqu'ici. Qu'est-ce? Le Bœdeker nous l'apprend : c'est le

théâtre magnifique commencé par César et achevé par Auguste, auquel celui-ci donna le nom de son neveu, Marcellus, mieux immortalisé par trois mots de Virgile : *Tu Marcellus eris*. Ce qui se présente à nos regards est le spécimen parfait de la ruine romaine, des vicissitudes subies par les monuments antiques, et des outrages que les hommes leur ont infligés, les hommes plus dévastateurs que le temps. Si elle n'avait eu que le temps pour ennemi, la vieille Rome serait encore debout : ses habitants bâtissaient pour l'éternité. Mais écoutez ce que les gens qui sont venus plus tard et ceux d'aujourd'hui ont fait du théâtre de Marcellus.

Il était, d'après la description des antiquaires, décoré à l'extérieur d'arcades formant un double étage, avec colonnes engagées. L'ordre d'architecture était dorique au rez-de-chaussée, ionique au premier étage, corinthien au second. A l'intérieur, l'étage supérieur se terminait par un portique en colonnade qui régnait tout autour. L'enceinte pouvait contenir 30.000 spectateurs. Ses colonnes étaient d'une exécution parfaite. Au moyen âge, les Pierleoni et les Savelli firent du monument une forteresse ; puis les Orsini y installèrent leur palais. Dans la suite, des maisons se collèrent à ses flancs, et, à l'heure actuelle, ce qui reste de la construction antique, le palais et les maisons, forme un assemblage hétérogène et sans pareil. On a eu l'insolente et barbare idée, sous prétexte de fermer les plaies béantes du monument, d'en boucher les arcades avec de grossiers matériaux, et d'ouvrir dans cette maçonnerie des fenêtres au hasard, grandes, petites, rondes, carrées, d'une laideur extrême, et des échoppes crasseuses qu'habite et fréquente la canaille ; là un forgeron, là un vannier étalent les vulgaires produits de leur industrie ; ici, devant la porte d'un taudis obscur et suspect, se prélassent et jacassent de vieilles commères et des joueurs de cartes. On voulait du pittoresque, on en trouve autant et plus qu'on n'en désirait.

Après midi le temps est doux, le ciel bleu. Un irrésistible instinct nous pousse à aller au dehors, au loin, le plus loin possible. En omnibus donc jusqu'à la piazza Montanara, voisine du

lieu où nous errions ce matin. C'était le *Forum olitorium*, le marché aux légumes, des anciens Romains. C'est quelque chose d'analogue encore aujourd'hui. Les *contadini* à chapeau et à cape quelque peu sordides, à sauvages culottes de peau de chèvre, s'y rassemblent pour y faire je ne sais quoi, ni eux non plus. Ils s'y tiennent tous immobiles, se regardant les uns les autres. Là, nous prenons le tramway qui mène à la basilique de Saint-Paul-hors-les-murs. Après qu'il s'est, non sans peine, dégagé de la petite place, puis engagé dans des rues d'une étroitesse extrême, comme pas plus que les gens du pays il n'est pressé, lentement, mollement il chemine, s'arrêtant à chaque pas.

A notre gauche, le Palatin. — Vient ensuite une dépression du sol que remplissait jadis le Cirque Maxime, le grand cirque, dont l'origine remontait à Tarquin l'Ancien. — Nous longeons le mont Aventin. A notre droite s'élève le temple de Vesta, motif heureux de jolies reproductions en marbre ou en ivoire qui, mises en évidence chez les marchands d'objets d'art, charment l'œil et tentent la bourse du passant. Mais lui, le modèle, le temple si vanté ! C'est un édicule mesquin, un templuscule rond, de quelques pieds de diamètre. Ses colonnes appartiennent à l'ordre corinthien, mais l'affreux toit de bois qui les couvre fait songer au laid chapeau dont je parlais tout à l'heure, qui coiffe les petits-fils des adorateurs de Vesta.

Le tramway suit les bords limoneux du Tibre. — Voici une espèce de port, la *Marmorata*, où l'on décharge des marbres. Quelques barques à voiles, servant à leur transport, donnent une apparence de vie au morne fleuve. — Voici, toujours à droite, le mont Testaccio. C'est aussi une colline de Rome, drôle de colline, de 35 mètres de hauteur, d'une origine comique, s'il est vrai, comme on le croit, que cette origine soit due à l'entassement, je ne sais combien de fois séculaire, en ce lieu, d'amphores et de cruches brisées. — La pyramide de Cestius, construction sans caractère, enclavée dans le mur d'enceinte de la ville. A côté se trouve la porte Saint-Paul, flanquée de deux tours crénelées, bien autrement intéressante.

Nous la franchissons. Alors se déroule devant nous une route

poudreuse, droite, monotone, interminable. De temps en temps, rarement, nous rencontrons un misérable cabaret semblable à ceux qui bordent la voie Appienne. Par ci, par là, travaillent à réparer la voie quelques ouvriers, tous occupés à ne rien faire, comme les paysans de Montanara. Nulle part aucune vie, aucun mouvement. — Enfin, enfin une apparence de végétation, un peu de verdure, c'est-à-dire un bout de prairie où l'herbe timide commence à croître, et deux ou trois bouquets de maigres arbres presque encore sans feuillage. Au milieu de cette oasis trône la grande basilique de Saint-Paul.

Son aspect extérieur n'a rien d'imposant. On y pénètre par un portique latéral, comme à Saint-Jean-de-Latran; la véritable entrée, la façade, décorera l'extrémité opposée de l'édifice. On la construit actuellement; car nul n'ignore qu'en 1823 un incendie détruisit l'église de Valentinien II, de Théodose et d'Honorius, jadis la plus belle de Rome. Ses portes de bronze provenaient de Byzance. Quatre-vingts colonnes géantes de brèche violette, de marbre de Paros ou de marbre pentélique, prises à la basilique Emilienne, séparaient les cinq nefs. A la frise, des caissons renfermaient les portraits des papes, depuis saint Sylvestre jusqu'à Pie VII. Des piliers en granit ou en cipolin divisaient le transept en deux parties. On y admirait le pavé en *opus alexandrinum* avec inscriptions, les mosaïques de Nicolas III, des peintures de l'an 1000, le tombeau de saint Paul, etc., etc. Le feu a tout dévoré. Léon XII ordonna que l'on reconstruisît la nouvelle basilique exactement sur le plan de l'ancienne. Le monde entier concourut à l'œuvre. L'or, l'argent, les joyaux, les matières les plus rares affluèrent de toutes parts, même des pays schismatiques ou infidèles. De là la splendeur sans égale du monument. Tout, à l'intérieur, luit, brille et scintille; tout est couleur, éclat; dans les cinq nefs immenses, dans l'immense transept, à l'abside, aux autels et dans les chapelles, tout ruisselle de marbres polis : en haut, en bas, à gauche, à droite, sur la tête et sous les pieds. Quatre-vingts colonnes de granit se réfléchissent, avec leurs chapiteaux corinthiens, dans le miroir du pavé. Le plafond à caissons sculptés et dorés resplendit. Pas d'autre décoration, d'autres ornements que la pierre; partout la

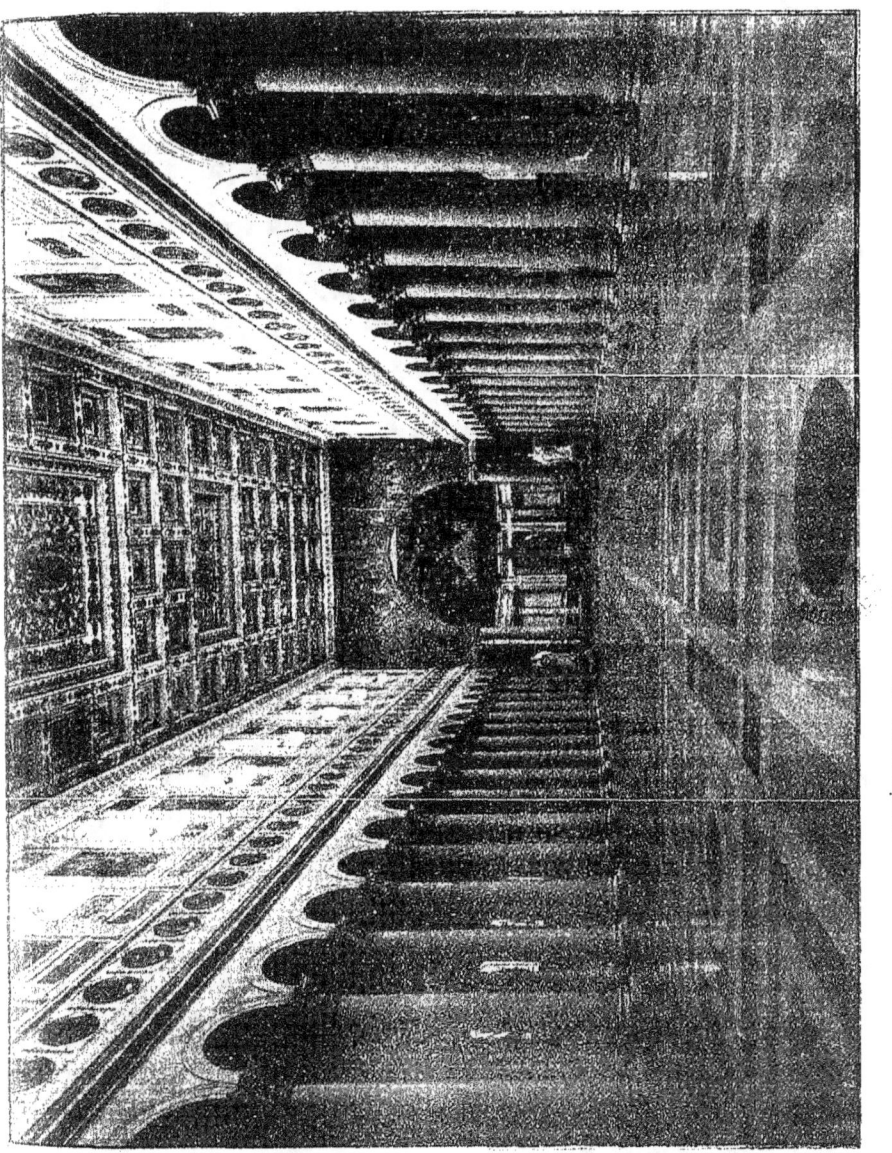

INTÉRIEUR DE LA BASILIQUE SAINT-PAUL

pierre, mais une pierre d'essence précieuse, taillée et unie, revêtant toutes les surfaces, remplace la peinture par ses mille combinaisons ingénieuses de dessins et de couleurs. Nul besoin de fresques, ni de tableaux, ni de statues, ni de bas-reliefs ; nul besoin d'objets d'art, et rien que les meubles indispensables au culte, les confessionnaux ; le seul revêtement suffit à tout, et l'édifice, en ses diverses parties, n'est qu'une immense mosaïque qui expose aux regards enchantés les richesses minérales de la terre, habilement travaillées et enchâssées. Ces merveilles sont, la plupart, des offrandes de la chrétienté. Le monde a bien fait les choses ; le monde est libéral, généreux, mais il n'est pas artiste ; ses dons ont enrichi l'église, mais ne lui ont pas donné la vraie beauté, au dire de certains amateurs qui regrettent l'ancienne basilique. Tandis que le vulgaire goûte avec délices le charme produit par le chatoiement de tout ce qui s'offre à ses yeux, ces dilettantes délicats recherchent de préférence ce qui a échappé à la destruction : quelques fragments de la mosaïque de l'arc triomphal, et surtout le *ciborium* d'Arnolfo del Cambio qui pare le maître autel. Mais, je le répète, ce sont les visiteurs au goût affiné seuls que ces curiosités attirent.

Le Capitole. — La prison Mamertine.

Le 25.

Le Capitole. — Magnifique élément décoratif qui pare le centre de la cité ! J'admire avec quel art on a su, ici, tirer parti des accidents du sol et changer les rudes et tristes abords d'une hauteur escarpée en un motif joli, gracieux ; mieux que cela, harmonieux, imposant. Jadis la colline était à pic ; les ruines accumulées sur elle et autour d'elle pendant des siècles adoucirent les pentes. On les nivela, on les ordonna, et maintenant trois voies commodes se présentent à ceux qui veulent la gravir : à gauche, de larges et nombreux degrés mènent devant la façade de Sainte-Marie d'Ara-Cœli ; à droite, un chemin destiné aux voitures déroule ses méandres rapprochés ; au milieu, la montée

principale, escalier d'une seule rampe, grimpe directement à la terrasse qui borde l'esplanade. Deux lions de basalte, venus d'Egypte, gardent l'escalier dans le bas; en haut se dressent, introducteurs divins au lieu sacré, les figures gigantesques des *Dioscures*.

A moitié de la montée, une statuette d'homme, en bronze, minuscule, attire nos regards, bien qu'elle soit en partie cachée par un bosquet. Qui est-ce? Le personnage qu'elle représente a la tête coiffée d'un capuchon; il lève le bras et étend la main, geste de celui qui parle à la foule; quelque fidèle lui a fait hommage d'une couronne de laurier. Les bustes ou les statues de Victor-Emmanuel, de Garibaldi, de Mazzini ont de pareilles couronnes. De pareilles couronnes, suivez bien le raisonnement, se donnent en ce pays aux révolutionnaires. Celui-ci est donc un harangueur de la foule et un révolutionnaire. Alors qui est-il? En étudiant ces trois documents : le costume, l'attitude et l'attribut, nous concluons que le personnage dont il s'agit doit être Cola Rienzi, et c'est lui en effet, nous dit un indigène complaisant. Mais pourquoi l'effigie du célèbre tribun a-t-elle été abandonnée à mi-chemin du Capitole? Pourquoi ne l'a-t-on pas montée jusqu'au sommet et mise sur la place ou dans la salle d'honneur du palais des Conservateurs, à côté des effigies des patriotes que nous venons de nommer? Et pourquoi cette effigie est-elle si mesquine, alors que celles des autres sont colossales? C'était pourtant un homme que l'agitateur romain, un autre homme que l'aventurier niçois. Il était instruit, versé dans la science de l'antiquité, éloquent, enthousiaste des belles et nobles choses, religieux, ami de la liberté, mais aussi de la justice. Il eut la gloire d'être honoré par Pétrarque, ce qui vaut mieux encore, ce me semble, que d'avoir captivé l'admiration de Dumas père. Il tenta, bien avant Garibaldi et les yeux fixés sur un idéal plus pur, de rendre à sa patrie sa grandeur, au peuple ses droits. Mais, paraît-il, en tout temps et en tout pays, en Italie et même à Rome, les honneurs et la gloire ne sont la récompense que du succès : servi à souhait par des circonstances indépendantes de sa volonté, Garibaldi réussit; Rienzi, mal secondé et trahi en outre par sa propre ardeur devenue de l'exaltation, échoue. De

là les dimensions différentes et le piédestal différent de leurs statues.

L'imagination volontiers se représente le Capitole majestueux et grand comme le peuple romain. On est étonné de le trouver petit : place petite, palais petits. Toutefois on ne lui refuse pas un air imposant. Il le doit à la manière ingénieuse dont on a disposé ses parties. La célèbre colline n'a pas plus de 900 mètres de pourtour et de 40 à 50 mètres d'élévation. Elle se partage au sommet en deux cimes que sépare une étroite vallée. A l'origine, sur la cime méridionale, s'élevait la citadelle. La vallée s'appelait l'Intermont. A ces lieux, dont l'histoire remonte jusqu'à Saturne, se rattache le souvenir de Romulus. On montrait dans la citadelle la cabane de chaume que le royal pâtre avait habitée. Dans l'Intermont, un bois de chênes désignait l'asile que le fondateur de Rome avait ouvert. On voyait en outre, dans le même espace réservé, un arc de triomphe, des fontaines jaillissantes, divers édicules, un portique et le Tabularium. A côté du Tabularium, dans lequel on conservait les lois et les traités gravés sur des tables d'airain, sur la cime septentrionale, se dressait le temple fameux de Jupiter.

Sa fondation remontait au second Tarquin. Brûlé pendant les guerres civiles, Sylla l'avait rebâti plus magnifique, remplaçant la pierre par le marbre de Paros. Il reposait sur une vaste esplanade soutenue par une muraille décorée de pilastres et surmontée de statues. Une colonnade en faisait le tour, un péristyle couronné d'un fronton le précédait, et il était terminé dans le haut par la statue de Jupiter sur un quadrige. Il dominait la cité et de toutes parts on l'apercevait. Le dedans du temple était digne du dehors. Le péristyle présentait réunies les statues en airain des sept rois de Rome, du premier Brutus et de César — le peuple romain, à l'esprit généreux, respectait toutes ses gloires. Du péristyle trois portes, également d'airain, ouvraient sur trois nefs séparées par un double étage de colonnes, et aboutissaient chacune à un oratoire consacré à Jupiter, à Junon, à Minerve. Temple de la Victoire, plutôt encore que de Jupiter, à l'intérieur étaient suspendus ou exposés d'innombrables couronnes et statues d'argent ou d'or, des coupes, des patères, des bijoux, des

perles et des pierreries — dépouilles ou offrandes; des armes, des boucliers, des rostres, des enseignes — trophées conquis sur tous les peuples. Vinrent les Barbares qui prirent ce trésor. Le bel édifice s'écroula et ses ruines disparurent; même son souvenir fut atteint : aujourd'hui l'on ne sait au juste quel était son véritable emplacement ; certains savants pensent qu'il s'élevait sur le monticule méridional, là où d'autres supposent que se trouvait la citadelle.

Après que les Vandales eurent accompli leur œuvre, on ne parla plus du Capitole. Le sanctuaire de Jupiter devint une église de la Vierge, *Ara-Cœli* ; la citadelle devint le monte Caprino, *la roche aux chèvres* — jusqu'à Paul III. Ce souverain pontife voulut ressusciter le Capitole et chargea Michel-Ange de donner des plans pour sa restauration. Il s'agissait d'utiliser un terrain ingrat, trop étroit et très inégal. Le génie de l'architecte sut faire servir l'inégalité de niveau à la décoration, élargir l'espace et mettre de l'ordre et de l'harmonie là où il n'y avait que confusion et ruine. Déjà Boniface XI avait élevé sur le Tabularium le palais sénatorial. Michel-Ange ajouta à ce monument son bel escalier et se proposa ensuite d'édifier sur les ailes deux palais symétriques. Enfin il construisit l'imposant degré qui monte à la terrasse, et compléta l'ornementation par l'érection des trophées et des figures antiques qui bordent l'esplanade, et par celle de la statue équestre de Marc-Aurèle qui occupe le milieu de la place.

Mais il laissa ces travaux inachevés. Ils languirent jusqu'au XVIIe siècle. Ce fut seulement sous Innocent X et Alexandre VII que Giovanni del Duca bâtit, dans le goût de son époque, les deux palais latéraux. On en trouve l'architecture mesquine et bizarre. Néanmoins l'élégante balustrade qui couronne les trois palais et vise à les raccorder, les statues aériennes qu'elle porte, le campanile élevé du palais sénatorial, les escaliers passant sous des arcs de triomphe qui relient la place aux deux monticules et l'agrandissent — belle conception de Michel-Ange — les rampes gracieuses et la terrasse altière que nous avons décrites, les nobles figures de *Castor* et de *Pollux* debout au sommet des degrés à côté de leurs chevaux qu'ils dépassent démesurément

ainsi qu'il sied à des êtres surnaturels, enfin la noble effigie de Marc-Aurèle, tous ces éléments choisis composent un ensemble plein d'harmonie et font de ce lieu, si petit par la place qu'il occupe dans la cité et dans le monde, si grand par celle qu'il occupe dans l'histoire, une des choses les plus belles et les plus curieuses de Rome.

D'un côté trois voies montent au Capitole, de l'autre, deux voies en descendent, contournant, l'une à droite, l'autre à gauche, le palais du Sénateur. Nous prenons cette dernière dans le but de visiter la prison Mamertine, devant laquelle elle passe.

La prison Mamertine est une des plus vieilles reliques de la Rome primitive. Imaginez deux puits noirs, étroits, infects, superposés ; plus noirs, plus étroits, plus infects l'un que l'autre ; affreux cachots sans espace, sans lumière et sans air, communiquant entre eux par un trou creusé dans la voûte qui les sépare. Il en était ainsi jadis ; mais on a amélioré le local à l'intention et pour l'agrément des touristes. Le bon roi Ancus Martius a construit le puits du dessus ; l'excellent roi Servius Tullius a construit celui du dessous et lui a donné son nom ; on l'appelle *le Tullianum.* Ceux qui désirent s'instruire à fond peuvent en lire la description dans Salluste. Quand on voulait procurer un meilleur appartement à un prisonnier, on le descendait de l'étage supérieur à l'étage inférieur par le trou à l'aide d'une corde — mode de translation aussi ingénieux que simple et peu coûteux, et qui écarte toute crainte d'évasion en route. Une fois dans le Tullianum, le malheureux savait à quoi s'en tenir. Appius Claudius s'y tua ; Manlius, Persée, Jugurtha, Vercingétorix, Tigrane, Séjan n'en sortirent que morts ou pour mourir ; Lentulus, Céthégus et les autres complices de Catilina y furent proprement étranglés ; saint Pierre et saint Paul et, plus tard, d'autres chrétiens y furent enfermés avant d'être menés au martyre. Leur présence a purifié ce lieu. La source qui jaillit miraculeusement du rocher, à la voix de saint Pierre, atteste le séjour de cet apôtre. Aussi la prison Mamertine est-elle devenue un oratoire, et l'on a édifié en outre, sur le sol où elle est creusée une église commémorative, l'église Saint-Pierre-in-Carcere.

Saint-Pierre-in-Montorio. — Sainte-Marie-du-Transtévère. Sainte-Cécile.

Le 26.

Comme toutes les églises de Rome, Saint-Pierre-in-Montorio renferme de belles œuvres de sculpture et de peinture. On y remarque une chapelle peinte par Sébastien del Piombo, en partie à la détrempe, en partie à l'huile. En peignant un mur à l'huile, contrairement à l'usage, l'artiste avait pour but de sauvegarder son coloris, le coloris de l'école vénitienne à laquelle il appartient. Mais si Sébastien excellait dans le coloris, il était inférieur dans le dessin. Homme habile, il trouva le moyen de remédier à ce défaut en gagnant les bonnes grâces de Michel-Ange. Une fois assuré de la faveur de ce maître, il osa se poser en rival de Raphaël. On prétend que son protecteur lui venait en aide, dessinait ses cartons, et que c'est lui qui a tracé de sa propre main les contours du Christ de *la Flagellation* peinte à la première chapelle du côté droit.

L'histoire de la liaison de Sébastien del Piombo avec le grand artiste, telle que Vasari la raconte, mérite de fixer un moment notre attention, non pas précisément à cause des fruits que cette liaison produisit, mais à cause des circonstances qui l'amenèrent et du caractère des personnages mêlés à l'histoire. Sébastien de Venise commença par être un amateur de musique. Devenu un virtuose en cet art par son habileté à jouer du luth, il eut l'ambition d'en devenir également un dans l'art de peindre. Jean Bellin fut son premier maître; mais séduit par le *fiammeggiare de' colori*, le flamboiement de couleurs du Giorgione, il quitta le dessinateur idéaliste pour le puissant coloriste. Le premier emploi qu'il fit de sa science, ce fut de peindre des portraits. Il y excella. Augustin Chigi l'appela à Rome. Il s'y trouva, par l'intermédiaire de ce patron, en rapport avec Raphaël qui venait de peindre à la Farnésine *les Aventures de Galathée*. Ce fut le début d'une lutte ardente que dès ce jour il engagea contre le

Sanzio. Son coloris vénitien plut aux Romains divisés alors en partisans de la manière de Raphaël et en partisans de celle de Michel-Ange. Les fidèles du premier lui attribuaient toutes les vertus du peintre parfait et le déclaraient supérieur au second en tout, excepté en ce qui concerne le dessin. Michel-Ange, fort de sa supériorité dans cette partie, eut l'idée qu'il pouvait vaincre son adversaire en se dissimulant derrière la personne de Sébastien ; il ne descendrait pas lui-même dans l'arène, et aiderait secrètement son champion dans l'œuvre commune que tous deux opposeraient à l'œuvre rivale : l'un apporterait la perfection de son dessin, l'autre celle de son coloris. Or, il arriva justement qu'un *messer non so chi da Viterbo* commanda au peintre vénitien un *Christ mort avec Notre-Dame le pleurant*, Michel-Ange composa le carton ; Sébastien n'eut qu'à le copier et à ajouter au sujet, pour fond, un paysage ténébreux qui excita l'admiration générale.

La suite de l'histoire nous ramène à Saint-Pierre-in-Montorio. En ce temps Raphaël entreprit son célèbre tableau de *la Transfiguration*, qui, après sa mort, fut transporté ici. Il décorait encore le maître autel pendant le siège de Rome en 1849, et courut le danger d'être détruit par le bombardement dont souffrirent les parties extérieures de l'église, particulièrement l'abside. Sébastien provoqua le maître en peignant *Lazare ressuscité*. Il se servit, comme pour *la Flagellation*, des dessins de Michel-Ange qui, en outre, dirigea son travail. Les deux œuvres, mises en regard l'une de l'autre, furent soumises à l'appréciation du public. Elles eurent chacune leur part d'éloges. Notons les expressions de Vasari : « Bien que les choses peintes par Raphaël n'eussent pas d'égales pour leur grâce extrême et leur beauté, toutefois les efforts (*le fatiche*) de Sébastien furent loués par tout le monde. » Sous son apparence d'euphémisme, ce jugement nous paraît un verdict sévère ; non pas que soit sans mérite un ouvrage auquel le grand artiste a mis la main et qui brille, disent ceux qui l'ont vu — il est à la *National Gallery* de Londres — par la splendeur de son coloris ; mais la conception n'y saurait égaler celle de *la Transfiguration* de Raphaël.

Ce qui induit à le croire, c'est la vue du même sujet, la scène

du *Thabor*, traité par Sébastien à la voûte de sa chapelle. O divin Sanzio, où est ton Christ ? Celui-ci n'a pas quitté la terre. Le corps infléchi, comme le corps d'un homme qui prend son élan, il désire monter dans les airs, mais son impuissance le cloue au sol. N'est-ce pas là l'image de l'artiste téméraire, incapable de suivre dans son vol le génie qu'il enviait ? Son Christ a beau lever les yeux au ciel et entr'ouvrir la bouche pour témoigner son ardente aspiration, il n'arrive pas même jusqu'à l'extase.

Malgré l'intervention du puissant créateur d'images, *la Flagellation* pèche, à ce qu'il nous semble, par un défaut capital : l'idée religieuse vraie en est exclue, et l'idéal se réduit à l'exhibition de formes corporelles, reproche grave lorsqu'il s'adresse à un tableau d'église.

Pendant que nous tranchons catégoriquement *in petto* la question relative à la valeur esthétique du tableau de Sébastien del Piombo, un bon frère, très poli, nous fait signe de le suivre. Nous le suivons. Il ouvre une porte, nous introduit dans un cloître, nous mène devant un petit temple païen fort joli, élevé au milieu de la cour, et nous dit de l'admirer. Nous l'admirons, tout en faisant secrètement la réflexion que c'est un monument étrange pour le lieu où il se trouve. Il est rond et ressemble beaucoup à l'édicule situé sur les bords du Tibre, dans le voisinage de Sainte-Marie-in-Cosmedin, que nous avons remarqué l'autre jour, le temple de Vesta. Seize colonnes doriques en granit oriental, à base et à chapiteau de marbre blanc, tournent autour de la cella. Le bon frère nous étonne quand il nous apprend que ce temple païen est une chapelle chrétienne et que cette chapelle recouvre la place même où fut crucifié le disciple choisi par le Christ pour lui succéder, le prince des apôtres, le pontife vénérable, le premier pape, saint Pierre. Cet édifice a pour auteur Bramante. Préoccupé d'une œuvre bien autrement importante, la basilique de Saint-Pierre, cet architecte le construisit à titre d'essai, peut-on croire, et comme modèle plus propre à amener la conviction qu'un modèle en bois ou qu'un plan sur le papier. En effet, le portique circulaire est surmonté d'une coupole hémisphérique reposant sur un mur plein également circulaire. Cette rotonde est donc une réduction de celle

du Panthéon que Bramante se proposait de transporter dans les airs, et qu'ici il a simplement posée à terre. Nous comprenons maintenant l'intérêt qu'a, pour les amateurs d'architecture, le petit temple du Montorio. Indépendamment de certaines qualités architectoniques transcendantes, il représente l'idée princeps qui a présidé à la disposition de Saint-Pierre tel que Bramante l'avait conçu.

Sainte-Marie-du-Transtévère est bâtie à l'endroit où, selon une pieuse tradition, une source d'huile — de nature bitumineuse probablement — jaillit du sol au moment de la naissance du Sauveur. Les premiers chrétiens se réunissaient en ce lieu pour prier. Alexandre Sévère leur en fit don, et le pape saint Calixte y fonda la première église, méritant véritablement ce nom, qui succéda aux oratoires construits à l'intérieur d'abord, puis à l'extérieur des catacombes. Elle fut, comme ses sœurs, plusieurs fois reconstruite, et, telle qu'elle apparaît actuellement, c'est une des plus belles églises de Rome. Un portique élégant à cinq arcades la précède, et son pittoresque campanile carré à étages multiples diversifie et égaie l'aspect monumental de la ville. Vingt et une colonnes de granit, prises à un temple antique, ornent l'intérieur. On admire le riche pavement du chœur et l'*Assomption de la Vierge*, peinte par le Dominiquin au plafond de la grande nef. Mais le principal décor de Sainte-Marie-du-Transtévère consiste en ses mosaïques du XIIe et du XIVe siècle, dont nous avons donné la description sommaire.

Sainte-Cécile-du-Transtévère. Clocher roman en briques, comme celui de Sainte-Marie, dont l'architecture et la couleur riantes contrastent avec l'architecture et la couleur sévères de la façade. On pénètre dans l'église après avoir traversé un atrium antique. L'intérieur se distingue par sa simplicité. Bien que, dans le but de soutenir le lourd plafond, on ait ôté leur grâce aux colonnes des nefs en les engageant, pour les renforcer, dans des piliers carrés massifs et laids, l'austérité et la piété, qui toujours s'exhalent des vénérables sanctuaires primitifs, y saisissent fortement le visiteur. A la voûte de l'abside des mosaïques du

ixe siècle, dans les salles souterraines, religieusement conservées, que Cécile habita et où elle souffrit le martyre, des peintures du Dominiquin et du Guide retracent la touchante histoire de la jeune Romaine.

Qu'était sainte Cécile ? Pourquoi son nom dès qu'il est prononcé, plutôt que tout autre nom de sainte, de vierge ou de martyre, fait-il naître aussitôt dans l'esprit l'idée de l'innocence, de la vertu et de l'héroïsme joints à la jeunesse, à la beauté, à la grâce et au talent, attribuant ainsi à une seule personne les qualités les plus rares ? Qu'était sainte Cécile, à quelle époque vivait-elle, quand mourut-elle ? On ne le sait pas d'une manière certaine. Selon l'opinion la plus répandue, elle appartenait à une famille patricienne. On la maria, mais elle convertit son époux, et, d'accord avec lui, garda pur, pour le célébrer au ciel, l'hymen consenti sur la terre. Elle vécut peu d'années, convertissant par ses exemples et sa parole ceux qui l'entouraient. Le martyre couronna sa vie. Sa mort fut cruelle : émotion, maladresse ou miracle, le bourreau s'y prit à trois fois pour trancher sa tête et n'en vint pas à bout. Elle survécut trois jours à ses horribles blessures, puis rendit son âme à Dieu. Voilà les faits principaux, relatifs à sa personne, qui soient connus. On rapporte encore qu'en l'an 821 une vision révéla au pape saint Pascal le lieu où, dans le cimetière de Saint-Calixte, l'évêque Urbain du iie siècle, comme de récentes études l'affirment, et non le pape Urbain du iiie, l'avait secrètement ensevelie. Pascal fit exhumer ses restes et les déposa en cette église. Les artistes de tous les temps, poussés par l'infaillible instinct du beau que le vrai ordinairement accompagne, se sont inspirés de cette merveilleuse légende : les poètes, et dès l'origine Fortunat, ont célébré les vertus de sainte Cécile ; les peintres ont représenté ses actions charitables ou héroïques et sa beauté ; les musiciens l'ont prise pour leur patronne, et la sculpture, en reproduisant seulement ses formes exactes, a, chose étonnante, créé un chef-d'œuvre.

En l'an 1599, le pape Clément VIII fit rechercher et ouvrir son tombeau. On trouva le corps intact, entièrement enveloppé dans une longue robe virginale, couché sur le côté droit, les jambes légèrement fléchies, les bras et les mains rapprochés, la

tête dans la position où la mort avait surpris la sainte, mais couverte d'un voile, toute la personne dans une attitude pleine de pudeur et de grâce. Etienne Maderne n'eut pas besoin de chercher loin l'inspiration : il se borna à copier avec soin ce qu'il avait sous les yeux, et il fit cette statue couchée que l'on a placée à l'intérieur du maître autel et qui arrête longtemps le visiteur. J'ai vu les créations les plus parfaites de l'art antique et de l'art moderne. Eh bien, ni la *Niobée et ses filles* du musée des Offices, ni *la Nuit*, ni *l'Aurore* de la chapelle de San-Lorenzo ne m'ont aussi profondément ému que ce marbre, œuvre d'un sculpteur médiocre, reproduisant d'après nature et nous montrant, telle qu'elle est sortie des mains du bourreau, une jeune chrétienne des temps héroïques qui vécut en faisant le bien et donna avec courage sa vie pour sa foi; figure dont on ne voit même pas les traits, et qui néanmoins, sous le voile mystérieux qui les cache, parle à l'âme et la saisit vivement; douce image qui symbolise, particulièrement, une époque unique dans l'histoire, et, généralement, ce qu'il y a de plus beau, de plus aimable, de meilleur sur la terre !

Comme celle de Saint-Laurent, l'église de Sainte-Cécile est une œuvre parfaite par son concept, par ce qu'on y apprend et par ce que l'on y ressent.

La basilique de Saint-Clément. — Les collections du palais de Latran. — Sainte-Croix-de-Jérusalem. — La place Saint-Jean.

<p align="right">Le 27.</p>

Basilique de Saint-Clément. — Ce qui nous y attire, ce sont d'abord les fresques de la chapelle de la Passion, attribuées par les uns à Masaccio, par les autres à Masolino. Ces deux artistes diffèrent beaucoup pourtant de tendances et de talent, bien que le premier passe pour avoir été le disciple du second. Masolino, par la simplicité naïve des formes et de l'expression, procède encore des giottesques; par la pureté des sentiments, il procède de Fra Angelico. Masaccio, plus savant, plus lancé dans le mouvement

naturaliste, poursuit déjà, avant Raphaël, l'union du bon réalisme et du bon idéalisme; mais il n'est pas mystique. Or, c'est l'indice de mysticisme découvert dans les fresques présentes qui les fait regarder comme l'œuvre de Masolino.

Masolino donc a peint, à l'arc de la chapelle, *les Douze Apôtres;* à la voûte, *les Evangélistes et les Docteurs,* et, au-dessus de l'arc, *l'Annonciation.* Il a retracé sur le mur latéral de droite quelques faits relatifs à l'histoire de saint Clément, et sur le mur de gauche, plusieurs épisodes de la vie de sainte Catherine d'Alexandrie: *sa dispute avec des philosophes païens, le supplice des roues* auquel on la soumit, *sa mort et son ensevelissement par des anges* au sommet du mont Sinaï. On ne découvre pas en ces trois compositions la science du groupement, du drapement, des attitudes, des expressions qui distingue les fresques de Masaccio à la chapelle Brancacci, mais plutôt, ainsi que le disent les juges experts, l'art encore inexpérimenté de Masolino. Quoi qu'il en soit, ces tableaux plaisent infiniment par la simplicité du sujet, des types, des mouvements et des sentiments. On ne ressent qu'une impression religieuse, douce et consolante, devant les scènes du martyre, spectacle dont d'autres artistes auraient peint l'horreur.

Sur le mur du fond, le décorateur a représenté *le Drame du Golgotha*. Le Christ, cloué à son gibet qui s'élève très haut dans les airs, domine l'assemblée. Son regard mourant tombe sur ses disciples et les saintes femmes réunis à ses pieds. A l'arrière-plan, les soldats lèvent leurs regards épouvantés vers le crucifié, tandis qu'au premier plan, trois partisans de l'ancienne Loi s'entretiennent du merveilleux événement. Physionomies et gestes expressifs. On distingue parmi les assistants, la sainte Mère, fléchissant sous le poids de sa douleur, mais noblement, sans que son visage prît cette pâleur exagérée que tant de peintres maladroits, appartenant aux diverses époques, lui ont donnée.

L'église de Saint-Clément, très curieux édifice, s'élève sur l'emplacement de la maison qui appartint au collaborateur de saint Paul, au troisième successeur de saint Pierre. Au IVe siècle une première, au XIe ou XIIe siècle une seconde basilique remplacèrent successivement l'oratoire primitif. Or, ces diverses

constructions sont encore debout et plus ou moins intactes. Récemment, en 1857, on a découvert, sous la basilique actuelle, celle du IVe siècle ainsi que l'oratoire ; même on a retrouvé des reliques encore plus anciennes, des murs servant de substructions qui remontent, prétendent les antiquaires, jusqu'à l'époque des rois.

L'édifice actuel présente aussi exactement que possible le plan de la basilique civile romaine, et l'arrangement intérieur de la basilique religieuse constantinienne. D'un vestibule ou *narthex* extérieur destiné à isoler le lieu saint du tumulte de la rue, on passe dans un second narthex ou *pronaos* : c'était là que, dans les anciens temps, se tenaient les catéchumènes et les personnes étrangères au culte. Du pronaos, on pénètre par une seule porte — ordinairement on entrait par trois portes — dans le *naos* ou grande nef. Deux nefs plus petites s'étendent parallèlement à la grande. Le chœur, qui occupe la partie supérieure du vaisseau, a gardé sa disposition primitive : c'est un vaste espace rectangulaire, isolé au moyen d'un petit mur formant barrière ; il comprend les ambons. Au delà se trouve le sanctuaire, séparé par une clôture du reste de l'église, avec l'autel au centre, que surmonte un ciborium. Au fond de l'abside en hémicycle on voit le siège épiscopal que l'on a religieusement conservé. L'église n'a pas de transept. Elle est sobrement décorée : sa parure se borne à la mosaïque de l'abside et aux peintures de Masolino.

Plus intéressante encore est la basilique souterraine, et plus forte encore l'impression qu'on y ressent. Les fresques, malheureusement en partie effacées, qui en couvrent les noires murailles, retracent les légendes de sainte Catherine d'Alexandrie, de saint Grégoire le Grand, qui parla en ce lieu même, du moine Libertinus, de saint Clément, de saint Cyrille, de saint Alexis, personnages dont le souvenir se lie plus ou moins directement à l'histoire du vieux sanctuaire, et quelques-uns des faits principaux de la vie de Notre-Seigneur et de sa mère. Ces peintures ont encore plus de prix pour l'archéologue que pour le pèlerin : elles sont les rares spécimens de la peinture à fresque antérieure à celle qui fut inaugurée au Campo Santo de Pise et à Saint-François-d'Assise, et font suite aux peintures des

catacombes. Les plus anciennes remontent au v^e siècle, les plus récentes datent du xi^e. C'est ici que l'on trouve représentées pour la première fois *l'Assomption de la Vierge* et *la Crucifixion*. Une course trop rapide, l'insuffisance de l'éclairage (pas d'autre lumière que la pâle lumière de *cerini*), l'absence de cicérone, furent cause que nous ne pûmes voir, comme elle le mérite, cette curieuse galerie. Nous recueillîmes néanmoins de notre visite à l'église souterraine de Saint-Clément le meilleur fruit qu'elle pouvait nous rapporter : le sentiment vif, provoquant l'enthousiasme, qui se dégage des choses antiques, et l'enseignement salutaire que donnent de saints lieux contemporains des catacombes.

Le palais de Latran, situé non loin de Saint-Clément, renferme de riches collections d'antiquités chrétiennes et d'antiquités profanes, et une petite pinacothèque. Dans celle-ci on remarque de bonnes œuvres du xv^e et du xvi^e siècle ; mais elle ne peut lutter avec les grandes galeries de Rome. Nous nous bornerons à comparer l'une à l'autre deux *Vierges*, l'une d'un quattrocentiste, l'autre d'un artiste du siècle d'or, mais d'un artiste décadent. L'auteur de la première s'appelle Carlo Crivelli. Il est né et a fait son apprentissage à Venise, mais il a vécu la plupart du temps hors de sa patrie, principalement dans la marche d'Ancône, ou le mysticisme ombrien le séduisit. C'est un de ces croyants restés fidèles aux anciennes traditions, qui s'attardent dans le passé, il est vrai, mais qu'on aime toujours à rencontrer ; ils charment par leur manière naïve et leurs pieuses conceptions. Crivelli conserve dans ses tableaux la disposition surannée des retables à compartiments avec figures séparées, individuelles, ainsi que le goût pour les décors pompeux et les riches ornements. Sa madone, assise sur un trône, est vêtue d'une robe à magnifiques ramages brodée d'or, et son front porte un royal diadème d'or. Mais quelle simplicité, quelle clarté, quelle pureté dans les formes, la pose, l'expression ! Quelle grâce et quelle beauté ! La Vierge Mère, vraiment mère par sa tendresse, vraiment vierge par sa candeur, penche affectueusement sa tête blonde vers son Enfant ; ses yeux limpides, sa bouche aux lèvres

closes mais souriante, expriment une douceur ineffable mêlée à une légère mélancolie. — Le chevalier d'Arpin nous montre la jeune Nazaréenne quand l'ange vient lui annoncer que Dieu l'a choisie pour mère du Rédempteur. Le chevalier n'est pas allé chercher ses types là où les bons quattrocentistes allaient prendre les leurs, dans une imagination pieuse. Sa Vierge est une jeune fille qu'un jour il a rencontrée sur son chemin ; il lui a donné les airs maniérés de ses contemporaines coquettes. Il a donné de même à son archange aux cheveux frisés des traits d'une vulgarité choquante.

Nous avons cité précédemment quelques-unes des sculptures les plus remarquables du musée profane de Latran. Mentionnons encore, parmi les statues, le *Sophocle*, excellente copie d'un original grec du ive siècle avant Jésus-Christ, la plus belle statue drapée que l'on puisse voir, disent les connaisseurs ; statue-portrait, mais faite comme les Grecs, non pas les Romains, savaient les faire, en idéalisant la figure sans qu'elle devînt une figure purement idéale.

Ce qui charme le plus, au musée profane de Latran, c'est le long défilé des nombreux bas-reliefs, autels, sarcophages et simples pierres qu'on y conserve. Des jours, des semaines, des mois seraient nécessaires à qui voudrait les étudier ; que peut-on faire en quelques heures ? Quel profit tirer d'un passage rapide à travers ces merveilles ? Rien qu'un vague souvenir et des regrets. Qu'elles sont belles ces processions de figures si pures, blanches sur fond blanc, qui se suivent, s'entrelacent, se groupent, se superposent, non seulement sans confusion, mais avec clarté, harmonie et grâce ! Figures, les unes joyeuses, jouant dansant et riant ; les autres graves, sereines ou tristes, toutes véritablement respirant, palpitant, vivant et se mouvant ; figures qui ne sont pas ce que l'art grec a créé de plus parfait, et que pourtant l'art moderne, aidé de ses patientes études, de ses moyens perfectionnés et de son génie, n'a pas égalées !

Le dilettante éprouve une déception lorsque, au sortir de ce musée, il entre au musée chrétien. Ici aussi il trouve des sarcophages avec scènes prises aux deux Testaments ; mais ces ouvrages datent du ive et du ve siècle de notre ère, époque à

laquelle l'art de la sculpture s'était éclipsé. Mais si les œuvres chrétiennes pèchent par l'exécution, elles ont un mérite qui, dans l'estime de beaucoup, les égale aux œuvres païennes. Ce mérite, elles le doivent au sentiment religieux sincère, d'une nature si éminente, qui a inspiré leurs auteurs, que leurs auteurs ont mis en elles, et qu'à leur tour elles dégagent.

Sainte-Croix-de-Jérusalem, une des sept basiliques constantiniennes, située à une courte distance du palais de Latran, a été fondée, dit-on, par sainte Hélène en l'honneur de l'invention de la croix du Sauveur. Le pèlerin y vénère de précieux objets : une grande partie de l'inscription de la vraie croix, un des clous, deux épines de la couronne du Sauveur, le bras entier de la croix du bon larron, un morceau du voile de la Vierge et d'autres reliques insignes. L'amateur d'œuvres d'art n'y trouve rien qui soit vraiment digne de son attention. Il y a les fresques du Pinturrichio qui retracent *la Découverte de la croix de Notre-Seigneur*. Mais, d'abord, elles ont été retouchées, et il ne reste plus guère de leur état primitif, si l'on en croit M. Rio, que l'idée générale et l'ordonnance. Ensuite, elles le cèdent, sous le rapport de la conception et de l'exécution, aux fresques de Sainte-Marie-du-Peuple.

Les deux basiliques, Sainte-Croix et Saint-Jean, le palais de Latran et ses merveilles, toute cette splendeur est perdue au milieu d'un désert. Du pied même du portique de Galilei jusqu'à l'église Sainte-Croix s'étend un vaste, un aride terrain qui descend, monte et redescend, pittoresquement clos, d'un côté par des murailles rouges, à créneaux et à tours, vieille enceinte de la ville, et de l'autre par les aqueducs ruinés de Claude et de Néron. — Ceci forme l'horizon prochain. Mais cet espace désert est lui-même perdu dans un désert plus grand : au delà des murailles et des aqueducs se déroule l'immense campagne romaine telle qu'elle nous est apparue du haut du Janicule, avec ses files d'arcades et ses voies bordées de tombeaux qui se prolongent jusqu'aux montagnes. — Ceci forme l'horizon lointain. Le site est grandiose. Il inspire les mêmes pensées, à la fois élevées et mélancoliques, et offre les mêmes contrastes saisis-

sants que le site du Janicule. Ici, en effet, se présentent à l'esprit du contemplateur les noms et les souvenirs confondus de Néron et de Claude, de sainte Hélène et de Constantin, de Bélisaire, de Totila, dont les hordes passèrent là, à notre droite, sous la porte Saint-Jean, et s'éveillent avec les images des deux basiliques, des ruines voisines et de la région triste et désolée qui les sépare, les idées également confondues de la religion, de la civilisation et de leurs bienfaits, de la barbarie et de ses désordres, de l'art et de ses prodiges, de la nature et de son travail incessant, de la vie humaine, en un mot, et de ses alternatives éternelles de grandeur et de misère, de mouvement et de repos.

Deux fois, à un assez long intervalle, nous avons vu ce lieu; deux fois nous avons ressenti les mêmes émotions. Ces émotions furent vives et fraîches jadis; vives et fraîches elles sont aujourd'hui. Sous un certain rapport l'aspect du lieu a quelque peu changé. La première fois que nous le traversâmes pour nous rendre de l'une à l'autre basilique, nulle voie n'était tracée. On cheminait lentement sur un sol irrégulier, incommode, formé de bas-fonds tantôt boueux, tantôt pierreux, et de pelouses à l'herbe courte, parmi des décombres et des débris de toute nature amoncelés, sans rien pour se guider que la ligne des remparts et le campanile de Sainte-Croix. Nulle voie, ai-je dit, n'était tracée; mais de laborieux ouvriers en établissaient une qui fera communiquer les parties intérieures de la ville avec la porte Saint-Jean et la route d'Albano. Ils la commençaient il y a cinq ans; il la continuent aujourd'hui, et bientôt sans doute, *colla grazia di Dio*, ils la finiront. Ils ont aussi, à leurs moments perdus, nivelé le sol et enlevé une partie des décombres. Ils auraient mieux fait de rester tout à fait tranquilles, car ils n'ont pas embelli la place; ils ont seulement gâté la pelouse agreste, au gazon rare, mais où fleurissaient les pâquerettes; ils n'en ont laissé çà et là que quelques fragments semblables à des oasis; et maintenant presque partout une terre râpée, grisâtre, malpropre et triste a remplacé le réjouissant tapis de verdure.

Ce n'est pas l'unique faute qu'ils aient commise. Outre la pelouse, ils ont gâté le beau site. L'horizon prochain nous montre encore, à droite, l'église et le palais de Latran, la Santa

Casa, le *triclinium* de Léon III, et, à gauche, la muraille d'Aurélien, la vieille porte Saint-Jean, les arches ruinées des remparts que la nature a parées d'une vigoureuse végétation, puis Sainte-Croix, son clocher de briques et son couvent profané devenu une caserne, dans lequel les soldats du roi Humbert ont remplacé de pieux cénobites ; et, par derrière ces monuments, voilà, bien loin, les monts de la Sabine. Mais si nous nous tournons du côté opposé, voici tout près de nous, empiétant sur la pittoresque place, voici un quartier de maisons neuves, vulgaires, habitées par le menu peuple : les unes sont peintes de couleurs choquantes, les autres étalent leur parure de loques qui sèchent au soleil. Ces malencontreuses fabriques suppriment le beau coup d'œil sur les aqueducs et la ville, dont on jouissait, et introduisent dans le décor superbe un élément désagréable par son modernisme et sa laideur.

Heureusement tout ici n'a pas changé. Nous y retrouvons la douce solitude d'autrefois. Il est vrai, à quelques pas du portail de Sainte-Croix, cinq ou six jeunes garçons en guenilles, dont l'attitude nous rappelle celle du Discobole, jouent aux palets et se disputent ; deux ou trois bonnes femmes, assises devant leur porte, babillent, et de petits enfants s'amusent auprès d'elles ; et là-bas les ouvriers pavent leur voie. Mais c'est tout ce qui s'agite d'humain au milieu de la place immense, dans la douce lumière du ciel d'Italie, à la vivifiante chaleur d'un soleil de printemps, au gazouillement des oiseaux, douce musique qu'anime le rythme des massues des paveurs frappant le sol en cadence, et que diversifient les notes aiguës lancées par le sifflet des locomotives glissant avec vitesse le long des remparts. Nous nous oublions au sein de cette paix champêtre qui repose l'esprit, et le charme qu'elle nous procure est d'autant plus vif que nous en jouissons à deux pas du tumulte de la grande ville, de cette Rome où la vie sociale, avec toute son agitation, coule à pleins bords.

Le forum de Trajan. — La place Monte-Cavallo.

Le 28.

Notre course vagabonde nous amène en présence de ce qui reste du forum de Trajan. Ce qui en reste, proprement rangé dans une enceinte protégée par un mur, occupe le milieu d'une assez jolie place qu'ornent en outre deux églises à coupoles symétriques. Cet ensemble a bel air et frappe agréablement le regard lorsque, au débouché de la via Alessandrina, subitement il apparaît. Le sol d'où émergent les débris antiques a été dégagé par les fouilles pratiquées en ce lieu ; il est plus bas que le niveau de la place environnante, de sorte que de partout l'œil plonge de haut et contemple à son aise.

Le forum de Trajan était magnifique, à ce que l'on raconte. Ammien Marcellin l'appelle *une œuvre unique sous le ciel, digne de l'admiration des dieux mêmes.* Les édifices qui en faisaient l'œuvre sans pareille au monde étaient la basilique Ulpienne, l'arc de triomphe et la colonne de Trajan, un temple et une bibliothèque. De tous ces monuments seule la colonne a survécu. Elle est en marbre de Carrare, blanc jadis, aujourd'hui jauni, bronzé, noirci par le temps. Les bas-reliefs, qui retracent les campagnes contre les Daces, s'enroulent en spirale autour du fût, étalant leurs images. Ces images « reproduisent les armes, les machines de guerre, les costumes, les habitations des Barbares, les navires du temps, des personnages divers, des assauts, des sièges, etc. Caravage, Jules Romain, Raphaël, Michel-Ange, toute la Renaissance a puisé là des modèles de style et de stratégie pittoresque » (1). La basilique Ulpienne, qui avait échappé aux dévastations des envahisseurs du Nord, succomba dans les luttes criminelles du moyen âge. A grand renfort d'érudition, les archéologues l'ont reconstituée — au hasard, je m'imagine :

(1) Francis Wey, *Rome*.

ils en ont indiqué la disposition primitive par des tronçons de colonnes.

Nous gravissons les pentes du Quirinal. La via del Quirinale longe le palais qui fut autrefois la résidence d'été des souverains pontifes et qui sert maintenant de demeure au roi d'Italie. Le palais, du côté de la via, n'est qu'une interminable bâtisse aussi laide que longue; mais, du côté de la place, il se présente avec une façade et affecte des airs imposants. Toutefois, il ne nous semble pas le produit spontané d'une conception unique, comme le palais Farnèse ou celui de la Chancellerie. Ainsi que le Vatican, quoique beaucoup moins, parce qu'il n'en a pas l'immense étendue, il se compose de bâtiments de styles différents soudés, parfois étrangement, les uns aux autres. Il n'a qu'un étage, un petit portail, de petites fenêtres carrées à fronton, munies, chose horrible à dire et surtout à voir, de ces persiennes peintes en vert tendre qui rendaient l'aspect des chalets suisses si réjouissant aux regards de Jean-Jacques Rousseau.

L'étroite place Monte-Cavallo précède le palais royal et occupe le sommet de la colline. Un monument la décore, qui produit un grand effet sans satisfaire complètement le goût. Une fontaine, au riche bassin de granit oriental, est flanquée de deux piédestaux élevés sur chacun desquels se dresse une statue colossale d'homme maintenant un cheval qui se cabre. Des inscriptions grecques attribuent ces ouvrages, l'un à Phidias, l'autre à Praxitèle, ni plus ni moins. Mais la critique actuelle y voit l'imitation romaine d'un groupe qui n'est pas antérieur à Lysippe et qui ne serait pas irréprochable dans certains détails. Quels qu'en soient les auteurs ou l'auteur, on aime à regarder ces deux héros de marbre et leurs chevaux de marbre également, dressant dans les airs leurs fières silhouettes.

Tout converge vers la place Monte-Cavallo, centre politique du royaume d'Italie. Elle reste pourtant déserte, morne, et ne s'anime qu'aux heures où quelque régiment vient y parader. Quant aux avantages dont ordinairement jouissent les hauts lieux, on ne les rencontre pas en celui-ci. La vue y est bornée partout, hormis en un petit coin d'où l'on entrevoit certains quartiers de Rome. Mais ce que l'on aperçoit parfaitement, à

coup sûr, des fenêtres supérieures de la demeure royale, c'est le Vatican qui s'élève juste en face, sur la rive opposée du Tibre.

Nous consacrons le reste de la journée à nous promener dans la basilique de Saint-Pierre, à acquérir une idée claire de tout le monument; après quoi nous entreprendrons l'étude de ses parties et des objets les plus dignes de fixer l'attention qu'il contient.

Saint-Pierre-du-Vatican.

Sur l'emplacement du cirque, théâtre des supplices atroces que Néron fit subir aux chrétiens, là même où la tradition rapporte que saint Pierre fut inhumé, Constantin bâtit une église. Elle offrait le type des basiliques qui portent le nom de cet empereur, et de vieilles fresques, de vieilles gravures nous ont transmis quelques renseignements sur sa disposition extérieure et intérieure. Elle avait deux façades opposées remarquables, l'une par la *Navicella* de Giotto, l'autre par la *Loggia*; c'est celle-ci que Raphaël a représentée dans l'*Incendie du Borgo*. Une troisième façade donnait sur une cour, l'atrium. L'église était précédée de portiques et entourée d'oratoires, de sacristies, de monastères qui faisaient corps avec elle. L'intérieur avait cinq nefs. Elle fut, dans la suite des temps, ornée d'autels, de chapelles, de mausolées, de vitraux de couleur, de portes de bronze, de statues, de peintures, de mosaïques. On y admirait la chapelle de Jean VII, l'abside d'Innocent III et une foule de monuments élevés par les nombreuses générations qui s'étaient succédé, entre autres les tombeaux de la plupart des papes du moyen âge. Parmi les œuvres d'art renfermées dans son enceinte, on comptait de précieuses sculptures de Mino de Fiesole, de Paul Romain, de Pollajuolo. A cette vieille basilique enfin se rattachait le souvenir d'une foule d'événements importants et de personnages fameux, tous dominés par la grande figure de Charlemagne qui y avait été couronné empereur d'Occident. Elle se maintint debout pendant onze cents ans, mais elle ne put échapper

à l'action du temps. Nicolas V sentit la nécessité de la réparer ; puis, l'imagination remplie d'idées grandioses, il résolut de la reconstruire entièrement sur un plan qui éclipsât celui du temple de Jérusalem. Il confia le soin de dresser ce plan à Bernardo Rossellino et à Léon-Baptiste Alberti, architectes florentins. Alors commence l'histoire accidentée et presque dramatique de la basilique actuelle.

1° *Projet de Rossellino et d'Alberti : croix latine* (1450). — L'église devait avoir la forme d'une croix latine avec chœur arrondi à l'intérieur, à trois pans à l'extérieur. Les murs s'élevaient déjà à cinq pieds du sol lorsque la mort de Nicolas V vint arrêter les travaux. Ses successeurs les abandonnèrent et se contentèrent d'étayer le vieil édifice. Les choses restèrent en cet état pendant cinquante ans, jusqu'à ce que Jules II voulant faire construire une chapelle pour y mettre son tombeau, Michel-Ange proposa d'utiliser la tribune projetée par Alberti. Mais Bramante et Julien da San Gallo suggérèrent au pape l'idée d'abord de modifier une partie de la basilique, puis de reprendre le dessein de Nicolas V et de la rebâtir entièrement.

2° *Plan de Bramante : croix grecque avec coupole* (1506). — De nombreux plans furent proposés. Celui de Bramante obtint la préférence. Des médailles nous l'ont conservé : l'édifice a la forme d'une croix grecque au centre de laquelle une coupole est posée. Un tour s'élève à chacun des quatre angles. Un péristyle à trois rangs de colonnes précède l'entrée. L'architecte et son patron, tous deux âgés, tous deux pressés de contempler leur œuvre, poussèrent les travaux avec l'activité la plus grande. Les constructions montaient jusqu'à l'entablement quand tous deux moururent. Mais une telle précipitation nuisit à la solidité de l'édifice. On reprocha en outre à Bramante, qui y gagna le surnom de *maestro guastante*, d'avoir détruit beaucoup de belles choses de la basilique primitive, peintures, mosaïques, sculptures, et d'avoir privé la nouvelle de la décoration des mausolées anciens qui furent ensevelis dans la crypte.

Les successeurs de Bramante ne respectèrent pas son plan. Léon X chargea Julien da San Gallo de continuer ses travaux avec l'assistance de Fra Giocondo de Vérone et de Raphaël.

Les deux premiers ne tardèrent pas à mourir, et Raphaël resta seul.

3° *Raphaël : retour à la croix latine* (1514). — Raphaël prit à cœur sa charge et, laissant là toute autre occupation, commença par se livrer à une étude approfondie de l'architecture. Il fit, lui aussi, son modèle, et il rêvait quelque chose de plus beau encore : « *Je voudrais*, écrivait-il, *retrouver les belles formes des édifices antiques. Je ne sais si mon vol sera celui d'Icare.* » Ce ne fut pas le vol d'Icare, mais il ne s'en fallut guère. Sans prendre garde à la contradiction, il revenait à la croix latine et maintenait la coupole. Le vaisseau était à trois nefs, avec cinq chapelles de chaque côté ; trois portes s'ouvraient dans la façade ; pas de tours ; le portique exhaussé sur des marches se composait de trois rangs de douze colonnes, « de manière à former à l'entrée une obscurité solennelle. » On n'adopta pas son plan, et la part prise par Raphaël à l'œuvre de Saint-Pierre se borna à quelques travaux secondaires.

4° *Balthazar Peruzzi : retour à la croix grecque* (1520). — Balthazar Peruzzi, de Sienne, succéda à Raphaël. Nouvel architecte, nouveaux projets. Peruzzi rétablissait le principe de la croix grecque comme conséquence de celui de la coupole ; seulement quatre coupoles plus petites s'adjoignaient à la principale ; quatre clochers surmontaient un nombre égal de sacristies placées aux quatre angles de l'édifice ; dans chaque hémicycle terminant les bras de la croix s'ouvrait une porte, afin que l'œil aperçût de partout l'autel central. Cette combinaison de lignes et de formes aurait produit, peut-être, un effet à la fois pittoresque et grandiose. Malheureusement l'artiste mourut.

5° *Antonio da San Gallo* (1536). — Antonio da San Gallo reprit les idées de Bramante, mais en les modifiant. Il allongeait démesurément la nef. Ses dessins ne furent pas acceptés.

6° *Michel-Ange* (1546). — Alors vint Michel-Ange, âgé de soixante-deux ans. Il consacra à son entreprise les dix-sept dernières années de sa vie. Son œuvre magistrale fut la coupole. Un critique (1) a observé « qu'une condition essentielle du beau

(1) M. Ch. Blanc, *Histoire des peintres*, Michel-Ange.

étant l'unité, cette condition est difficile à remplir quand on veut élever une coupole sur une nef, parce qu'il faut sacrifier l'importance de la coupole à la grandeur de la nef, ou mettre en parallèle deux grandeurs. En posant une coupole au centre d'une croix grecque, on s'assure que le spectateur, ayant peu de chemin à faire de la porte au centre, verra dès l'entrée le motif principal et en sera frappé, tandis que si on lui donne une longue nef à parcourir, l'intérêt étant divisé, l'impression sera manquée. Michel-Ange eut donc raison quand, avec la croix grecque, il ramena l'intérieur à une ordonnance plus simple. » L'illustre architecte ne put terminer son entreprise, mais il laissa, pour ce qui restait à faire, des modèles et des dessins auxquels on se conforma. Quand il mourut, les nefs étaient couvertes et le tambour achevé.

7° *Vignole* (1564). — *Jacques de la Porte* (1588). — Vignole continua le revêtement. Jacques de la Porte couvrit l'édifice et, avec l'aide de Dominique Fontana, construisit la voûte de la coupole, dont il allongea très légèrement la courbe dans le but de lui donner plus de grâce.

8° *Maderne : forme définitive* (1606). — Ce fut à Charles Maderne qu'échut, sous le pontificat de Paul V, la tâche d'achever la basilique, tâche au-dessus de ses forces. On eut l'idée, idée fâcheuse, au sentiment des critiques, de revenir à la croix latine en ajoutant trois arcades au bras antérieur de la croix grecque. Par suite de ce prolongement du vaisseau, le dôme ne se trouve plus au centre de l'édifice et on ne peut l'apercevoir de la place. En outre, la façade fut manquée. Elle n'a pas le caractère sévère, majestueux des autres parties.

9° *Le Bernin* (1626). — Par surcroît de malheur, le Bernin mit la dernière main à l'œuvre qui

. *turpiter atrum*
(*Desiit*) *in piscem mulier formosa superne*,

ou à peu près. Bernin décora l'intérieur. Nous verrons bientôt comment il y réussit. Il avait le projet, qui reçut un commencement d'exécution, d'ajouter au monument deux campaniles semblables à ceux dont il orna le Panthéon. On se hâta de

démolir celui qu'il avait construit, et l'on se garda bien de construire l'autre.

De toutes ces vicissitudes, de ce long enfantement — il dura près de deux siècles — de l'indécision des architectes, des perpétuels changements apportés dans la direction et l'exécution des travaux, est résultée une œuvre mixte, sans type franchement accusé, qui ne satisfait pas complètement l'esprit. Procédant par abstraction, on peut la considérer comme composée de trois parties différentes soudées les unes aux autres avec plus ou moins d'art. L'explication sommaire de chacune d'elles suffira pour donner une idée générale du tout.

Premièrement, le motif principal, ce que la conception primitive comprenait, et ce que, selon l'opinion de beaucoup, on aurait dû maintenir, la croix grecque avec la coupole. La croix grecque, on la cherche et on la trouve, car elle est virtuellement formée par les deux bras du transept, le sanctuaire et une portion de la nef les égalant en longueur et qui s'arrête précisément au point où commencent les parties ajoutées. L'expérience démontre en quoi excellait ce plan de deux hommes de génie. Dès qu'on sort de ses limites, le sentiment esthétique est blessé, ainsi que le remarquent les dilettantes raffinés, et le principe architectural n'est plus compris. Qu'on se place, par exemple, près de l'entrée de l'église et qu'on regarde devant soi. Comme le fait observer M. Blanc, les piliers de la nef se rapprochent de plus en plus et masquent les arcades ; on n'aperçoit rien du transept ni du dôme. Ce n'est qu'après avoir dépassé les deux premières arcades, lorsqu'on est arrivé là où commençait le plan de Bramante et de Michel-Ange, que tout se développe, s'ouvre, se manifeste ou se laisse deviner, et que le sens de la conception primitive devient clair.

Le second groupe se compose de ce que l'on a ajouté à ce motif et qui en a modifié le caractère, détruit la simplicité et l'harmonie ; ce sont les trois arcades qui prolongent la nef, les bas côtés qui forment deux nefs secondaires et les deux grandes chapelles qui raccordent les deux groupes et ménagent la transition. Nous ne connaissons pas les raisons qui ont amené l'agrandissement de l'édifice. Le trouvait-on trop ramassé et

trop lourd? Pas assez spacieux? Son type semblait-il trop différer de celui de la basilique romaine? Quoi qu'il en soit, la nécessité de l'agrandissement fut fâcheuse. C'est la cause des erreurs que l'on constate dans l'architecture de Saint-Pierre. Si maintenant on s'étonne que les défauts de la perspective intérieure ne choquent pas autant que ceux de la perspective extérieure, qu'ils n'apparaissent pas très visiblement et soudain dès qu'on a franchi les portes, et qu'on soit d'abord le jouet d'une illusion, il faut considérer que les disparates existant à l'intérieur entre les parties sont dissimulées grâce à l'uniformité de la décoration ; celle-ci partout riche, luxueuse, éblouissante et la même, crée une unité factice ; on a voilé les membres disproportionnés et les formes dissemblables en les couvrant d'un vêtement pareil.

Viennent en troisième lieu les constructions du dehors, le portique et la sacristie. Cette dernière, simple annexe, ne date que de 1775 et ne fait pas corps avec le reste. La façade ne plaît pas aux amateurs délicats. Sans caractère religieux, prétentieuse et mesquine à la fois, elle écrase l'édifice qu'elle masque complètement.

Dans le projet de Nicolas V, une triple avenue de portiques devait précéder la basilique. Michel-Ange avait adopté cette idée, mais ce fut Bernin qui la réalisa. Deux cent quatre-vingt-quatre colonnes et quatre-vingt-huit piliers carrés en travertin, disposés sur quatre files, forment trois larges allées parallèles. Ils supportent un entablement simple que surmonte une balustrade ornée de cent soixante-deux statues de saints faites dans le goût de celles du pont Saint-Ange. Cette multiple colonnade se courbe et circonscrit un espace ellipsoïde de trois cent quarante mètres de long sur deux cent quarante de large, au centre duquel se dresse l'obélisque d'Héliopolis replacé là où Caligula l'avait planté ; à ses côtés deux belles fontaines font jaillir leurs eaux. Tels sont les propylées du plus grand temple du monde. Quelques-uns les regardent comme un ouvrage merveilleux et admirent l'art du Bernin qui, selon eux, a vaincu la difficulté de mettre un portique en harmonie avec la masse énorme et le portail bizarre de Saint-Pierre. D'autres trouvent

qu'il n'a pas atteint son but, et ne voient pas d'harmonie dans le raccord imprévu et la liaison forcée des lignes courbes de la place avec les lignes droites de l'édifice. Plus magnifiques eussent été les abords du temple si l'on avait exécuté ce que Fontana proposait : abattre toutes les maisons voisines jusqu'au Tibre, prolonger jusque-là deux portiques terminés par un arc de triomphe, et ouvrir de belles rues aux alentours. Mais personne n'osa le tenter, ni probablement ne l'osera. Pour qu'une telle besogne fût menée à bien, il faudrait, expropriateurs de génie habiles à déblayer le terrain, il faudrait, à défaut d'un Néron, nos vieux communards ou nos jeunes anarchistes.

Pendant deux séjours faits à Rome à des époques séparées par un intervalle de quelques années, nous avons visité Saint-Pierre de nombreuses fois, comme il est recommandé à quiconque veut un peu connaître ce monument considérable. Nous avons naguère dit en peu de mots quelle impression son aspect extérieur tout d'abord nous causa. Elle fut défavorable, mais nous n'osâmes nous y fier, dans la crainte que notre imagination, hantée par des idées préconçues, n'influençât notre jugement. Quant à l'effet que produisit sur nous son aspect intérieur, voici comment nous le définîmes. Nulle image ne nous ayant donné une notion anticipée de cet intérieur, rien n'empêcha notre impression d'être cette fois indépendante, spontanée. Elle fut complexe et, comme dans le cas précédent, la surprise domina tout autre mouvement dans notre esprit. Nous ne savions au juste ce que nous éprouvions : c'était la sensation vague de quelque chose d'inattendu, de grandiose et d'écrasant; de multiple, dont nous n'arriverions jamais à saisir les détails; d'éblouissant, dont notre vue se lassait bientôt et dont elle n'avait pas la force de se détacher. La conception et le plan général, nous disions-nous, paraissent simples et compréhensibles ; les piliers carrés, lignes droites, joignent l'élégance à la solidité ; les arcades et les voûtes, lignes courbes, s'arrondissent avec grâce ; la coupole, en transportant à de grandes hauteurs l'image du ciel, appelle auprès d'elle la pensée ; l'architecture, dans son ensemble, est harmonieuse et majestueuse ; mais, par contre, l'ornementation excessive, le trop grand nombre d'ouvertures, de passages, de portiques,

la quantité infinie d'objets secondaires, leur luxe, la diversité et le poli des marbres et des stucs, l'éclat des dorures et des couleurs, détournent l'attention au détriment de l'objet principal ; l'œuvre est superbe, mais quelque chose y manque, quelque chose que la richesse ne remplace pas et qui seul donne un sens à la matière, même à la mieux travaillée et à la plus précieuse, l'idée, le sentiment ; et cela parce qu'on n'a pas assez tenu compte de deux éléments sans lesquels le beau absolu n'existe pas, la simplicité et l'unité. Après être revenu souvent à Saint-Pierre, cherchant chaque fois à pénétrer l'énigme que l'œuvre savante pose à ses contemplateurs, nous quittâmes Rome sans y avoir pleinement réussi. Serons-nous plus heureux aujourd'hui ?

Les impressions d'aujourd'hui confirment celles d'autrefois en ce qui concerne le dehors du monument ; en ce qui concerne le dedans, elles en diffèrent. Est-ce l'effet de l'accoutumance ou de la réflexion ? De l'une et de l'autre apparemment. Ce qu'il y a de certain, c'est qu'aujourd'hui, les portes de la basilique à peine franchies, nous sommes entraîné par un charme d'une force inconnue. Nous avons senti s'évanouir les mauvaises pensées, suite de ressouvenirs fâcheux, qui occupaient notre esprit avant d'entrer, et, en présence de l'œuvre que nous venions critiquer, nous nous trouvons désarmé ; résolu dans le principe à garder l'impassibilité d'un juge, voici que nous cédons à un enthousiasme subit ; nous nous proposions d'analyser, dans la mesure de nos moyens, l'extraordinaire création comme le chimiste analyse un minéral, ou le botaniste une fleur, et voici que, oubliant notre dessein, nous errons dans la merveilleuse enceinte, portant partout nos regards sans pouvoir les fixer nulle part, accueillant mille idées qui se présentent sans nous arrêter à aucune, goûtant à mille sensations fugitives, semblables à celles que l'on éprouve dans un beau rêve. Cependant les heures s'écoulent. Le moment est venu de rentrer à la maison, et nous ne pouvons nous décider à quitter ce lieu enchanté. Lorsqu'enfin nous l'avons résolu et que nous allons partir, nous revenons sur nos pas pour regarder et contempler encore ; et quand nous sommes sortis, au milieu de la place, dans la voiture qui nous emmène, nous nous retournons pour jeter un dernier

regard sur l'objet aimé. Singulier phénomène, dont beaucoup d'autres que nous ont dû subir la puissance, et que l'on ne remarque pas ailleurs, même à Pise, à Sienne, à Assise, à Venise qui possèdent des cathédrales d'une architecture plus correcte que celle de Saint-Pierre, d'une décoration bien autrement artistique, d'un caractère religieux plus sincère et très profond. L'idée que ces cathédrales expriment plaît à l'esprit, qu'elle satisfait immédiatement et sans effort, parce qu'elle est claire, outre qu'elle est grande et belle. A Saint-Pierre, l'esprit est mécontent parce qu'il est souvent blessé, et que, pour comprendre, il doit s'imposer un labeur. Or, malgré tout, il se délecte en sa contemplation et ne peut s'en détacher.

Je voudrais essayer aujourd'hui d'élucider cette question préliminaire : quelles sont les causes de l'attrait, aussi mystérieux qu'irrésistible, exercé par Saint-Pierre sur l'esprit de ceux qui le visitent ? Il semble que, ces causes connues, il sera plus facile de déterminer les qualités extrinsèques et intrinsèques du célèbre monument, de faire connaître ce que l'on peut appeler sa beauté physique et sa beauté morale.

Parmi les causes de séduction attribuables à Saint-Pierre, il faut indiquer en premier lieu la vastité, l'immensité de l'enceinte, cause secondaire et toutefois efficace. N'est-il pas vrai que la pensée aime à se dilater dans l'espace comme si elle était substance corporelle? La pensée souffre autant que le corps d'être enfermée dans un lieu étroit. Or, à Saint-Pierre, elle peut s'étendre en tous sens à son aise, se laisser transporter et ravir, ravir jusqu'au ciel, grâce à la coupole.

L'application heureuse du principe de la coupole nous semble une deuxième cause d'attraction, son application à l'intérieur d'un édifice religieux; car, nous l'avouons avec honte et en demandant pardon à Brunelleschi et à Michel-Ange, considérée comme forme architectonique et à l'extérieur, la coupole ne nous plaît pas. Mais l'idée qui en a inspiré l'emploi à l'intérieur d'un temple chrétien est une idée de génie. Quand on a parcouru pendant quelque temps le long portique d'une nef sombre, tout à coup l'espace s'agrandit et une vive lumière de très haut descend. Instinctivement on s'arrête, on lève la tête, et les yeux se

portent avec joie sur les saints et les saintes ou sur les personnes divines dont les figures radieuses apparaissent dans les cieux. Non seulement alors on éprouve la douce sensation que procure le passage d'une région de ténèbres à celle de lumière, mais on ressent en outre une pieuse et pleine allégresse.

Une troisième cause vient s'ajouter aux précédentes. Celle-ci s'adresse spécialement aux organes des sens qu'elle délecte; mais, en définitive, c'est sur l'âme aussi que par leur intermédiaire elle agit. L'œil est particulièrement caressé à Saint-Pierre; l'intérieur de Saint-Pierre s'offre à lui avec les qualités essentielles de toute œuvre plastique : la perfection plus ou moins grande de la ligne, du relief et de la couleur. Sous ce triple aspect, l'intérieur de Saint-Pierre est une œuvre plastique savamment composée. Les lignes droites des piliers et des frises, les lignes arrondies des arcades, des voûtes et des coupoles, se relient les unes aux autres naturellement, sans transition brusque, doucement et avec grâce, et, leur nombre étant infini, sont infinies la douceur et la grâce. Les reliefs, également innombrables, couvrent toutes les surfaces : la ronde bosse, le haut, le moyen et le bas-relief, ainsi que mille motifs de sculpture décorative partout se manifestent. Quant à la couleur, les architectes en ont tiré le meilleur parti. Si l'on se place à l'extrémité d'une des nefs et qu'on embrasse cette nef d'un seul regard, la combinaison harmonieuse des couleurs des marbres et des stucs fascine l'organe de la vue; c'est une symphonie, une mélodie pour lui, comme la plus suave musique en est une pour l'oreille. Le blanc pur domine, surtout dans la nef principale, mais le rose et le bleu léger dont il est veiné en adoucissent l'éclat. Il en résulte un accord parfait avec le rose, à son tour veiné de blanc, qui l'accompagne. Le rose veiné de blanc constitue le décor du fût des piliers, le blanc rosé ou bleuâtre celui de leurs piédestaux, de leurs chapiteaux et des arcs; ces couleurs mêlées se fondent en un ensemble de teintes tendres, et forment un champ suave sur lequel ressort et s'épanouit la candeur des statues et des ornements sculptés. La magnificence de l'appareil est encore rehaussée par l'or répandu à profusion aux voûtes, aux arcades, aux coupoles, et par les peintures et les mosaïques

qui de toutes parts resplendissent. Ces divers éléments se font réciproquement valoir au lieu de se nuire, comme la différence de leur nature pourrait le faire craindre, et d'engendrer la confusion. Par suite, en effet, du choix judicieux des couleurs, de leur habile arrangement, et en vertu de l'action que les couleurs juxtaposées exercent les unes sur les autres, il se fait sur la rétine, conformément aux lois de la physique et de la physiologie, une combinaison véritable dans laquelle, ainsi que dans les combinaisons chimiques, chaque élément abandonne ses vertus propres, et finalement la rétine reçoit l'impression d'une couleur unique, composée de toutes les couleurs éparses dans l'enceinte, la riche, l'élégante, la pure, la douce couleur améthyste.

Aux effets produits par l'apparence du revêtement s'ajoutent ceux que produisent les jeux de la lumière. Sous la grande coupole, centre vers lequel tout converge, l'autel papal et ses alentours sont plus éclairés, tandis que les autres lieux sont plus dans l'ombre : d'où le charme du clair-obscur. Et quand les rayons du soleil pénètrent dans le temple par les hautes fenêtres et illuminent l'espace qu'ils traversent, il semble que le ciel envoie aux fidèles, avec sa clarté, l'espérance et la joie.

Ampleur de l'enceinte dilatant la pensée, grandeur imposante des formes, harmonie des lignes, beauté des reliefs, suavité des couleurs, poésie de la lumière, voilà déjà bien des causes de séduction ; les phénomènes qu'elles déterminent frappent le visiteur avant qu'il ait eu le temps de réfléchir. Il y a d'autres causes moins apparentes qui contribuent pour la plus grande part à donner à Saint-Pierre son caractère de sublimité. Pour les découvrir une étude attentive est nécessaire ; il faut préalablement connaître le monument dans ses détails.

Cinq portes ouvrent du péristyle dans l'intérieur de la basilique. On a placé vis-à-vis la porte du milieu, au dedans du portique, la mosaïque dont Giotto avait décoré l'ancien parvis. Elle représente saint Pierre avec les autres disciples sur la barque symbolique luttant contre la tempête. Rien ne reste de l'œuvre primitive plusieurs fois déplacée, restaurée, et dégradée par les changements et les intempéries ; celle-ci n'en est qu'une repro-

duction, de sorte que nous considérons surtout l'idée. « On admire, dit Vasari, un homme sur un rocher pêchant à la ligne ; son attitude décèle une patience extrême, vertu propre à ceux qui se livrent à cette occupation. » L'action de ce personnage est une allusion claire à la vocation des apôtres ; peut-être signifie-t-elle autre chose encore. — Une tempête furieuse attaque la barque ; saint Pierre et ses compagnons manifestent leur effroi. Pour faire mieux sentir par contraste le tumulte physique et moral, pour indiquer probablement aussi l'indifférence du monde envers les épreuves de l'Eglise, dont le seul recours se trouve en Jésus-Christ, Giotto a peint ce pêcheur tranquille sur son rivage ; il rappelle l'homme du *Suave mari magno* qui, dans son égoïsme, ne s'occupe pas du péril d'autrui. A ce calme lâche et coupable, Giotto a opposé le calme qui procède de la toute-puissance et de la bonté, en peignant le Sauveur marchant sur les eaux et venant à ses disciples à qui sa grande figure sereine commande la confiance et assure le salut. Chose singulière ! ce n'est pas vers les apôtres dans la détresse que le Sauveur se tourne ; il regarde devant lui, dans le lointain. L'artiste a voulu exprimer le sens entier et la morale du sujet : c'est au Christ que doivent s'adresser ceux qu'assaillent les orages de la vie. La présente image, ainsi placée à l'entrée du temple saint, y est en son vrai lieu, soit comme avertissement pour chaque fidèle, soit comme parole d'espérance et de réconfort pour l'Eglise universelle. Ce commentaire peut sembler subtil ; nous le justifierons quand nous parlerons du symbolisme de Dante et de l'influence du grand philosophe sur le grand peintre.

La porte de bronze est une autre relique de l'ancienne basilique. Le Florentin Filarète l'exécuta en 1447, à la demande du pape Eugène IV qui avait admiré à Florence la porte de Ghiberti. Filarète ne sut pas profiter de ce modèle ; on dirait qu'il ne l'a pas connu. Alors que son compatriote s'inspire de l'art antique et se l'assimile avec succès, lui le copie servilement et mal. Il encadre ses tableaux du *Martyre de saint Pierre et de saint Paul*, et les figures du *Christ*, de la *Vierge* et des *Apôtres*, d'une bordure formée des motifs les plus hétéroclites et les plus profanes. Ni le mérite de l'exécution ni la beauté des types ne

rachètent le défaut de goût, et cet ouvrage qui apparaît d'abord aux regards dépare le monument qu'il prétend orner.

Après une courte station sous le vestibule, on soulève une lourde portière, appendice malpropre et choquant qui pend aux portes de toutes les églises de Rome, et l'on entre. Alors commence une longue, une magnifique promenade à travers les nefs lumineuses, les portiques sombres, les carrefours de marbre, sous les voûtes majestueuses, les glorieuses coupoles, et, en même temps, un défilé superbe de sculptures, de peintures, de tombeaux sans nombre. Non pas que les œuvres renfermées dans Saint-Pierre soient merveilleuses ; généralement elles sont médiocres, et la valeur de la plupart consiste dans leur caractère d'ornement. Les peintures sont à peu près toutes des reproductions en mosaïque, plus ou moins réussies, de tableaux de maîtres dont on conserve les originaux au Vatican ou ailleurs ; les tombeaux des souverains pontifes composent une suite imposante, mais on ne les regarde pas comme les monuments funéraires les plus parfaits. Quant aux sculptures, les plus belles statues des musées de Rome feraient triste figure, perdues dans cette enceinte ; on n'apprécierait pas la délicatesse et la pureté de leurs formes rapetissées ; le sentiment fin qu'elles expriment passerait inaperçu. Tout doit être gigantesque en un milieu gigantesque ; pour qu'un objet y frappe la vue, il faut que ses dimensions soient outrées et son relief exagéré, au grand péril de la convenance, de la beauté et de l'expression. De là une extrême difficulté à créer pour Saint-Pierre une œuvre irréprochable. Nous verrons si, cette difficulté, les décorateurs l'ont vaincue.

Se présente d'abord, retranchée de l'ensemble monumental et précieusement mise à part dans la première chapelle à droite, la fameuse *Pietà* de Michel-Ange. C'est le second ouvrage de cet artiste éminent offert à notre contemplation. Michel-Ange est notre homme ; nous le vénérons ; rien de ce qu'il a fait ne nous laissera indifférent. Aussi nous arrêtons-nous pieusement devant sa nouvelle image du Christ.

« Assise au pied de la croix, sur la pierre dans laquelle on l'a plantée, la Madone, dit Condivi, tient son fils mort sur ses

genoux. Si grande et si rare est sa beauté que personne ne peut la regarder sans se mouvoir à pitié. C'est l'image vraiment digne de l'humanité qu'il convenait d'attribuer au Fils de Dieu et à sa Mère. » Vasari, lui, considère surtout le travail technique ; il en loue l'excellence et admire, dans le cadavre du Christ, une imitation de la nature telle que jamais aucun artiste ne pourra en atteindre la perfection. Seulement on trouve que les membres sont trop grêles et que le corps, réduit à des proportions chétives, est sans rapport avec les formes plus développées et plus pleines de la Vierge. Les contemporains s'étaient aperçus de ce défaut et d'un autre également étrange : la mère semble beaucoup plus jeune que le fils. On peut supposer, avec les mystiques, qu'inspiré par sa piété l'artiste a voulu rendre visible la grâce d'une éternelle virginité accordée à Marie.

Quelques critiques blâment la froideur de la physionomie chez la Vierge et regrettent que le sentiment révélé par ses traits ne soit pas celui que toute femme, toute mère éprouverait à sa place. Il faut en prendre son parti, Michel-Ange était peu propre à rendre les émotions tendres de l'âme. On a pensé d'ailleurs que, dans le cas présent, il avait agi avec intention, qu'il avait voulu que la Mère de Dieu conservât dans sa douleur la noblesse et la dignité qui conviennent à son auguste caractère. C'est possible. Il nous semble pourtant qu'on peut expliquer par d'autres considérations l'aspect qu'il a donné à sa Madone. — Elle n'a pas la froide impassibilité que lui trouvent des observateurs superficiels ou prévenus, et il y a chez elle plus que de la dignité et de la noblesse. Quoique peu apparente, sa souffrance morale n'en est pas moins d'une force extrême. Ce n'est pas la Mère en pleurs du *Stabat* qui a inspiré Michel-Ange. Nous avons bien devant nous la femme au cœur transpercé du chant liturgique ; mais la pensée de l'artiste a remonté plus loin dans le passé. L'artiste s'est ressouvenu de l'antique Rachel assise solitaire à l'un des carrefours de sa cité désolée, demandant à ceux qui passent s'ils ont vu jamais une douleur égale à la sienne, et il a représenté la nouvelle Rachel assise sur le sommet nu du Calvaire, tenant sur ses genoux le cadavre de son Fils avec la tendre sollicitude d'une mère pour son jeune enfant, et montrant à toutes les générations

ce que les hommes ont fait de ce Fils bien-aimé. Il y a dans la muette lamentation plus d'éloquence que dans une emphatique déclamation. Seuls déjà la nature du site et l'attitude des personnages parlent d'eux-mêmes, et c'est pourquoi Michel-Ange s'est borné à mettre sur les traits de la Vierge un simple sentiment de tristesse noble, mais qui laisse deviner quelle inexprimable affliction est concentrée au fond de son âme. La douleur morne, silencieuse, ressentie par Marie au Golgotha, a le même caractère énigmatique que le sourire mélancolique mis par les peintres du xve siècle sur les lèvres de Marie à Bethléem : tous deux sont les indices d'un mystère. Aujourd'hui, le triste pressentiment a été vérifié, l'œuvre sacrée mais douloureuse de la Rédemption est accomplie.

Sous l'arcade qui suit, à droite, le mausolée de Léon XII : une statue de marbre représente ce pape debout devant le *sedia* et, du haut de la Loggia sans doute, bénissant la ville et le monde. — C'est ainsi que, dominant leur tombeau superbement dressé contre le mur des églises, partout sont figurés, vivants et agissants, les papes des temps modernes. Aux temps anciens, à l'époque religieuse du moyen âge, on couchait leur image morte, mais pleine de recueillement et aussi de majesté, sur la pierre de leur sépulcre, celui-ci bas et humble sous la sobre richesse de ses ornements; le combat pour Dieu et pour l'Eglise étant fini, le combattant dormait dans la paix du Seigneur. A partir de la Renaissance il n'en est plus de même : les papes continuent de vivre après la mort; on les voit à genoux, assis ou debout, selon leur caractère; on lit sur leurs traits, dans leur geste et leur attitude, les sentiments qui les animaient particulièrement pendant la vie.

En face, le cénotaphe de Christine de Suède. — Trois femmes ont leur monument à Saint-Pierre : Christine, la grande Mathilde de Toscane et l'épouse du prétendant Jacques-Edouard, fils du roi d'Angleterre Jacques II. On comprend qu'un tel honneur ait été rendu à l'amie dévouée, à la puissante protectrice, à la bienfaitrice du Saint-Siège; on admet qu'il ait été accordé à la petite-fille de Sobieski; mais à Christine de Suède !

Sous la deuxième arcade, le tombeau d'Innocent XII. La con-

duite de ce pontife fut droite et prudente. Il régla la justice, rétablit la paix de l'Eglise troublée par la question gallicane et le quiétisme. C'est donc avec raison qu'on l'a représenté assis entre la Justice et la Charité.

Vis-à-vis, contre le pilier, le mausolée de la princesse Mathilde. Sarcophage de marbre blanc avec bas-relief retraçant la scène de Canossa. Le Bernin a sculpté la statue qui le surmonte : une belle et noble dame soutient de la main droite, en les appuyant contre sa poitrine, la tiare et les clefs; de la main gauche, elle tient le bâton de commandement. Tous ces objets semblent beaucoup l'embarrasser. C'est l'illustre amie de Grégoire VII elle-même. On la prendrait plutôt pour une image emblématique et idéale.

La chapelle du Saint-Sacrement. On y admire le tombeau de Sixte IV. Cet ouvrage d'un sculpteur-orfèvre, le Florentin Antonio Pollajuolo, une des merveilles de la basilique, plaît principalement à ceux qui recherchent les fines ciselures, les élégants ornements soignés jusque dans les moindres détails. Il se compose de l'effigie du pontife couchée sur une espèce de socle simulant un sarcophage, élargi à la base et peu élevé au-dessus du sol; le tout en bronze. On a appelé Pollajuolo le précurseur de Michel-Ange, et aussi le Bernin du Quattrocento. Comment accorder ces deux qualifications? Le sculpteur du xve siècle n'a de commun avec son glorieux confrère du xvie que le goût pour l'anatomie; mais il ressemble beaucoup à l'artiste du xviie en qui s'incarne la décadence, par son amour pour l'ostentation des formes exagérées, des sentiments violents, et par son maniérisme. Son réalisme se trahit dans le portrait de Sixte IV et dans les figurines en bas-relief qui décorent le sarcophage, les Vertus cardinales et théologales et les Arts libéraux. Sixte IV a donné une place à côté de lui à son neveu Jules II, et l'on est frappé de cette ironie du sort : celui à qui un tombeau ordinaire ne suffisait pas; celui qui rêvait pour le sien un monument comme on n'en aurait jamais vu, si considérable et si riche qu'on ne put le construire, et dont le peu qui en a été fait, incomplet échantillon, est un des chefs-d'œuvre de l'art moderne, celui-là ne possède même pas ce que possède le plus humble

des hommes, sa sépulture à lui ; il a dû demander à un autre un asile pour ses restes.

Sous la troisième arcade, les mausolées bien dissemblables de Grégoire XIII et de Grégoire XIV. Celui du premier brille par sa magnificence : grandes figures allégoriques de marbre blanc ; pape sur la *sedia*, bénissant. La simplicité, on pourrait dire la pauvreté du tombeau, inachevé, il est vrai, du second, contraste avec cette pompe. Le sarcophage n'a pour ornements que deux modestes statues, la Justice et la Religion, qui, dirait-on, cherchent à se dérober aux regards, et pour toute inscription un nom. Cet humble appareil suffit à rappeler le règne de ce souverain : rien qu'une date dans l'histoire.

Un des quatre piliers gigantesques qui portent la coupole se dresse devant nous. Contre la paroi de ce pilier, une copie en mosaïque de la *Communion de saint Jérôme*.

La chapelle Grégorienne, ainsi nommée parce que, construite sous Grégoire XIII d'après les plans laissés par Michel-Ange, elle renferme le corps de saint Grégoire de Nazianze et le monument funéraire, de style grandiose, érigé à Grégoire XVI. Coupole lumineuse qui fixerait davantage l'attention, puisqu'elle est une conception de l'illustre architecte, s'il n'y avait sa voisine, la grande coupole.

Bras droit du transept. C'est dans ce lieu, convenablement aménagé, que se tinrent les réunions du dernier concile.

Sous la première arcade au delà du transept, le tombeau de Clément XIII, par Canova. Nous en parlerons tout à l'heure.

Un coup d'œil en passant au tombeau de Clément X dressé contre le pilier qui fait face à l'un des quatre supports du dôme. Aux côtés de l'effigie papale, la Clémence et la Bonté ayant pour attributs, l'une un rameau d'olivier, l'autre un chien. Je les avais prises pour la Paix et la Fidélité. Inconvénient du système qui consiste à exprimer des idées au moyen d'images allégoriques.

Arrivé au chœur, nous allons directement aux mausolées de Paul III et d'Urbain VIII qui décorent l'abside. Ils passent avec celui de Clément XIII pour les plus beaux de la basilique : il s'agit de ceux que le goût nouveau a inspirés. Voyons comment

trois artistes renommés, vivant à trois époques différentes, ont rendu le même concept.

Guillaume de la Porte, sculpteur milanais, a exécuté en 1551 le mausolée de Paul III. La statue-portrait est de bronze avec ornements dorés. Les statues allégoriques sont de marbre. Pose et geste du pontife assez naturels ; tête belle ; physionomie décelant la méditation. Plus bas la Prudence et la Justice sont couchées dans l'attitude de la Nuit et de l'Aurore de la chapelle des Médicis. L'élève a imité le maître, mais il n'a reproduit que les qualités les plus extérieures de sa célèbre création. La Prudence — c'est, dit-on, Giovanna Gaetani da Sermoneta, mère de Paul III — la Prudence, vieille femme au visage flétri, au corps décharné, considère avec effroi dans un miroir les ravages du temps, et c'est à coup sûr cette vue qui lui donne son air rébarbatif. La Justice — Giulia Gaetani, belle-sœur de Paul III — jeune et pimpante, triomphe de ses belles formes. L'apparence que le statuaire a donnée ici à de vertueuses images ne convient ni à elles, ni au pontife qu'elles ont pour fonction d'honorer, ni au lieu dans lequel elles se trouvent. Outre cette cause de réprobation, la comparaison, qui s'impose à l'esprit, de l'œuvre de Michel-Ange avec celle de Guillaume de la Porte, nuit à cette dernière.

Une femme mélancolique, les yeux levés au ciel, une épée à la main — la Justice ; deux Génies portant, l'un des faisceaux, l'autre un encensoir ; une deuxième femme — la Charité — baissant les yeux parce que sa compagne lève les siens, qui voudrait paraître bienveillante et sourit niaisement, et que, dans la pieuse action d'une mère allaitant son enfant, le sculpteur a trouvé moyen de rendre indécente ; enfin, dominant ce groupe, le pape assis et bénissant, composent le monument d'Urbain VIII, œuvre du Bernin. Loué par quelques-uns pour les poses bien imaginées, pour la grandeur des idées, ce monument l'est encore pour le soin de l'exécution et l'adresse avec laquelle le marbre, le bronze et l'or, comme dans le mausolée de De la Porte, s'y marient — médiocre mérite ! D'autres, plus sévères, y voient une conception sans étude, ni pureté, ni convenance. Ils blâment l'air langoureux, l'attitude maniérée des

figures de femmes, la moue disgracieuse des figures d'enfants, l'absence d'expression juste et de sentiment vrai. Ils découvrent, dans la mise en scène, quelque chose de violent, de tourmenté, d'extravagant. Le Bernin, par contre, a su donner au geste banal du pontife de la grâce et de la noblesse.

Nous retournons au tombeau de Canova afin de le comparer à ceux que nous venons de décrire.

Une même pensée a inspiré tous les mausolées de Saint-Pierre, à quelques exceptions près. L'effigie papale domine le monument; deux statues, rarement davantage, personnifiant les qualités particulières du défunt, l'accompagnent. On a établi une distinction entre ces images allégoriques; on a appelé dramatiques celles qui figurent plus spécialement une action, et symboliques celles qui figurent plus spécialement une idée : par exemple, les statues de De la Porte seraient symboliques, et celles du Bernin dramatiques. M. de Quatremère, l'auteur de cette remarque, trouve que, dans son tombeau de Clément XIII, Canova a cherché à réunir les deux systèmes ; qu'il y a, chez ses personnages allégoriques, du dramatique et du symbolique, et il loue l'excellence de la combinaison. — Debout, forte et fière, la Religion d'une main tient la croix et pose l'autre main sur le couvercle du sarcophage, acte plein de simplicité et de grandeur. Au côté opposé, un Génie porte un flambeau renversé, acte noble et émouvant. Deux lions, dont l'un rugit et l'autre pleure, complètent le groupe que fait ressortir une architecture élégante et harmonieuse.

Telle n'est pas l'impression ressentie par tous les spectateurs. Quelques-uns avouent qu'en effet la figure de la Religion réunit les deux attributs signalés, qu'elle est à la fois dramatique et symbolique, mais dramatique dans la mauvaise acception du mot, c'est-à-dire théâtrale. Son attitude est raide, sa physionomie, froide, sa tête radiée, presque ridicule; elle tient gauchement sa trop longue croix ; sa robe, nouée sous les bras à la mode du temps, retombe mal plissée. Le critique n'ira pas jusqu'à l'appeler, avec certain railleur irrévérencieux (1), une virago à

(1) Francis Wey.

taille trop courte et à jupe de même ; mais il déclarera que, pas plus comme image symbolique que comme image dramatique, elle ne réalise l'idéal cherché. Et le Génie au flambeau renversé, qu'en dira-t-il ? En tant que dramatique, il dira que sa pose, à lui aussi, est affectée plutôt que noble ; en tant que symbolique, il jugera qu'il ne sied point d'introduire en un monument chrétien un élément profane, une image empruntée à la mythologie. En outre, l'amateur difficile pensera que les divers motifs ne s'accordent guère ni comme conception, ni comme formes : le saint-père modelé d'après nature, la Religion modelée d'imagination et d'après la donnée chrétienne, le Génie dérobé à la décoration païenne, et les deux lions empruntés mi-partie à l'histoire naturelle, mi-partie à l'art héraldique, composent une assemblée bizarre, fantastique, hétérogène. Enfin, l'architecture du monument de Canova, aussi tapageur que ceux de ses confrères, est trop colossale et trop massive ; le triple étage d'assises superposées, base, sarcophage et piédestal, qui portent la statue de Clément XIII, tient trop de place, même dans l'immense enceinte.

Bas-côté de gauche. Le tombeau d'Alexandre VIII. Sarcophage de marbre noir avec bas-reliefs de marbre blanc. De marbre blanc également les effigies de la Religion et de la Prudence. De bronze avec ornements dorés, celle du pontife. Combien je préférerais à ce bariolage le bronze seul et surtout le marbre! Et cet appareil de froides figures, toujours les mêmes, qui revient sans cesse, finit à la longue par lasser les yeux et l'esprit.

Voici encore un ouvrage du Bernin, le tombeau d'Alexandre VII. Il prête à la critique au moins autant que celui d'Urbain VIII. Sur une petite porte de sortie, doublement ainsi utilisée, retombe une lourde draperie de marbre rouge que la Mort soulève, la Mort sous l'apparence d'un hideux squelette, ailé et doré, qui tient un sablier dans sa main décharnée. Quatre Vertus accompagnent : figures mal posées, à l'expression vulgaire.

Le monument de Pie VIII, placé au-dessus de l'entrée de la sacristie. Conception meilleure que la précédente. Groupe de quatre statues de marbre blanc : celle du pontife agenouillé, sa

tiare posée à terre à côté de lui en signe d'humilité ; un peu plus haut, à droite et à gauche, saint Pierre et saint Paul, et, dominant tout, le Christ, le véritable pape, assis sur la *sedia* et ouvrant ses grands bras miséricordieux. Cette ordonnance et ces idées nous plaisent. — Auteur, Ténérani,

A la chapelle Clémentine, symétrique avec la chapelle Grégorienne, le mausolée en marbre, très simple, de Pie VII, par Thorwaldsen. Les traits du pontife ont été, dit-on, alourdis. Figures emblématiques : la Sagesse et la Force, celle-ci Hercule féminin, parée d'une peau de panthère. La conception ne nous paraît digne ni du grand artiste, ni du grand pape.

La *Transfiguration* de Raphaël, qui fait pendant à la *Communion de saint Jérôme*, orne la paroi d'un pilier de la coupole. Cette mosaïque, la plus vaste de toutes celles que Saint-Pierre renferme, se distingue par son exécution parfaite, et j'admire à quel point ce genre de peinture ressemble ici à la peinture au pinceau ; même averti, on s'y trompe et l'on doute.

Les tombeaux de Léon XI et d'Innocent XI, qui ornent l'arcade suivante, n'offrent rien de remarquable.

Vient ensuite la chapelle du chœur, d'une très grande somptuosité, ouvrage de Jacques de la Porte. Les offices de chaque jour s'y célèbrent.

Le monument d'Innocent VIII par Antonio Pollajuolo. Tout en bronze, comme celui de Sixte IV, il compte également au nombre des belles œuvres de la basilique. La critique reproche aux figurines des Vertus qui entourent le pape assis d'être « déhanchées, déclamatoires, extravagantes » (1) ; mais il faut remarquer que ce sont des statuettes destinées principalement à concourir à l'ornementation générale, et que, très haut situées, elles n'usurpent pas l'attention comme les images en bas-relief du sarcophage de Sixte IV. Ce qui ici attire le regard, ce sont les deux statues qui représentent, l'une, Innocent vivant, tenant un simulacre de la sainte lance, l'autre, Innocent mort, couché sur son sarcophage. L'idée, empruntée à Nicolas Pisan, paraît originale. Nous avons sous les yeux un contraste piquant et la

(1) M. Muntz, *Renaissance*, II.

saisissante image du passage prompt de l'être au néant. Néanmoins n'est-ce pas trop de répéter deux fois dans le même lieu étroit l'effigie de la même personne? Quoi qu'il en soit, ce mausolée plaît : il tranche sur la médiocrité et la monotonie des monuments similaires.

Dernière arcade : à droite, le tombeau de Marie-Clémentine Sobieski, femme du prétendant Jacques III ; à gauche, celui des derniers Stuarts, tous deux en marbre blanc. Au sommet du premier, le portrait en mosaïque de la princesse soutenu par un Génie enfant et par une figure allégorique de femme. Plus bas le sarcophage. — Le mausolée des Stuarts frappe par son caractère grandiose : contre le pilier qui sépare la petite nef de la grande s'élève un cippe supporté par des degrés. La masse totale a quarante pieds de hauteur. A la partie supérieure, que couronne une élégante corniche, domine l'écusson de la Grande-Bretagne. Aux côtés sont sculptés en demi-relief deux Génies appuyés sur leurs flambeaux éteints et renversés ; ils expriment, trouve-t-on, avec une grâce extrême, le sentiment de douleur religieuse qui convient au sujet et au lieu, et on les regarde comme ce que Canova, l'auteur du mausolée, a créé en ce genre de plus pur et de plus noble. Les portraits en bas-relief de Jacques III et de ses fils, Charles-Edouard et Henri, cardinal d'York, ornent le fronton du monument funéraire.

Nous voici, après avoir fait le tour entier de la basilique, revenu à notre point de départ, à l'entrée de la nef majeure qui s'ouvre, inexplorée, devant nous. Trois piliers à droite, trois à gauche, pas davantage, mais quels piliers ! supportent l'immense voûte en berceau, à caissons dorés. Nous admirons la riche parure de ces énormes appuis, dont on a corrigé la massivité en creusant dans leur substance des niches destinées à recevoir des statues, et l'inélégance, en revêtant leur surface antérieure de pilastres corinthiens, et leurs côtés d'effigies papales. Ces sculptures, de marbre blanc, ressortent agréablement sur un fond de marbre violet.

Les statues renfermées dans les niches représentent les fondateurs des principaux ordres religieux. Ils ont mérité cette place d'honneur dans le temple de la papauté pour l'aide puissante

qu'ils ont prêtée à cette institution. Une figure d'ange accompagne chaque figure de saint, conception michelangesque dont nous aurons plus tard à rechercher la signification. Les images vénérables de saint Pierre d'Alcantara, de sainte Thérèse, de saint Camille de Lellis, de saint Vincent de Paul, de saint Ignace de Loyola, de saint Philippe de Néri, de saint François de Paule, passent successivement sous nos yeux ; et au bas du dernier pilier de droite, nous nous inclinons devant l'image du premier pontife, saint Pierre, assis sur une *sedia* de forme antique, les clefs en main et bénissant. Cette statue de bronze mérite qu'on la signale moins comme œuvre d'art que pour son ancienneté : elle remonte au ve siècle, paraît-il. Ce qui la recommande surtout à l'attention du pèlerin, c'est la vénération dont elle est l'objet : nul fidèle ne passe devant le saint apôtre sans lui baiser dévotement le pied.

Le défilé des vénérables instituteurs de congrégations monastiques continue au transept. On a réservé le chœur aux plus illustres, le prophète Elie, saint Dominique, saint François d'Assise, saint Benoît, saint François de Sales, etc. Il serait trop long et, en définitive, peu intéressant, je crois, de décrire en particulier ces figures ; l'expression que leurs auteurs, la plupart artistes médiocres, leur ont donnée, varie peu : c'est celle soit de l'ascétisme, soit du mysticisme. Le mysticisme tantôt est concentré, tantôt il déborde, voilà la principale variante. Le cas, il faut l'avouer, était difficile. Comment différencier et particulariser des personnages dont le caractère est à peu près le même ? De froids attributs ne pouvaient y suffire. Les sculpteurs se sont rabattus sur la gesticulation, une gesticulation plus ou moins déclamatoire. A quelques exceptions près, la pose chez ces figures est théâtrale, l'attitude maniérée ou insignifiante, les mouvements amplifiés. Il n'en est guère qui supportent d'être vues de près. Mais disons que, regardées de loin, la fâcheuse impression produite d'abord s'atténue : leurs dimensions ne sont plus qu'imposantes, leurs attitudes se rectifient, leurs mouvements ne paraissent plus que ce qu'il faut qu'ils soient pour qu'on les remarque. On excuse alors les artistes qui les ont imaginées. Ils n'ont voulu créer que des ornements ; on ne doit

pas abstraire leurs statues de la décoration générale dont elles sont une partie intégrante, et de semblables formes s'imposaient: ne fallait-il pas remédier, autant que possible, à la massivité de la maçonnerie de l'édifice et à la froide nudité de ses immenses surfaces ? On l'a essayé en diminuant l'épaisseur des supports et en répandant partout la vie au moyen de formes animées. Ce n'était pas chose aisée que d'éviter le double écueil qui alors se présentait : ne pas sacrifier l'ornement à l'ornementation, ni celle-ci à celui-là, et faire en sorte que l'on pût admirer, dans l'œuvre générale, l'œuvre particulière, l'une et l'autre parfaites.

Les statues de sainte Véronique, de saint André, de saint Longin et de sainte Hélène, plus colossales encore que celles des nefs, décorent les piliers de la coupole.

Au-dessus de ces quatre statues, quatre loges. Au-dessus des loges, l'inscription en lettres noires sur fond d'or : *Tu es Petrus*, etc., etc. Les diverses paroles prononcées par le Christ, qui donnent à Pierre l'investiture sacrée, courent à cette hauteur en une légende superbe sur les frises du dôme, du chœur, du transept et du vaisseau. Au-dessus de l'inscription, quatre pendentifs. Dans les pendentifs les portraits des évangélistes. Plus haut, le tambour. Plus haut encore la voûte de la coupole. Avec cette voûte s'ouvrent les cieux. La lumière y abonde et montre, au sein de la clarté et dans sa gloire, la cour céleste : Dieu le Père, Dieu le Fils, la Vierge et les apôtres.

Sous la coupole, tout en bas, caché au fond de l'église souterraine, le tombeau de saint Pierre. On y descend par un double escalier qui mène en présence de la statue de Pie VI en prières, par Canova. Quatre-vingt-neuf lampes toujours allumées brûlent à l'entrée de ce sanctuaire. Au-dessus du tombeau, l'autel papal, et par-dessus l'autel, le baldaquin en bronze du Bernin, avec ses affreuses colonnes torses, qui gêne la vue, rompt l'harmonie et choque le goût.

Au fond de l'abside, l'autel du chœur, que domine le trône pontifical renfermant le siège de saint Pierre, chaise curule en bois d'Egypte plaqué d'ivoire, donnée par le sénateur Pudens à son hôte. La tiare, soutenue par des anges, surmonte ce trône, qui lui-même est soutenu par quatre docteurs de l'Eglise : saint

Ambroise et saint Augustin, saint Athanase et saint Jean Chrysostome. Tout cela constitue une immense machine en bronze doré qui a aussi pour auteur le Bernin. Ces quatre géants barbus, à la figure idéale et laide néanmoins, à l'attitude théâtrale, avec leurs chapes et leurs mitres de clinquant, leur corps et leurs vêtements de métal bruni, ressortent d'une manière violente et désagréable sur la douce blancheur des marbres environnants.

Ce disgracieux ouvrage clôt la série des objets d'art que contient la basilique. Un bien petit nombre d'entre eux paraît digne du monument. Tout le fruit que nous retirerons de l'étude précédente consistera-t-il en cette simple et banale conclusion ? Le résultat de notre entreprise serait trop incomplet ; il ne nous permettrait pas de formuler un jugement sérieux et satisfaisant. Or, nous voulons tâcher de définir le caractère esthétique, encore mystérieux pour nous, mais certain, d'une œuvre à laquelle ont travaillé tant d'hommes de talent et plusieurs hommes de génie. Nous y arriverons peut-être en consultant les impressions morales que nous avons ressenties pendant les heures nombreuses, mais trop courtes, que nous avons passées à errer dans l'enceinte de Saint-Pierre. C'est ce que nous ferons bientôt. Aujourd'hui, notre corps et notre esprit fatigués réclament quelque repos.

Le 29 mars.

Entendu, dans le temple de Bramante, sous la coupole de Michel-Ange, la messe solennelle que l'Eglise célèbre en ce grand jour, le jour de Pâques.

Deux cérémonies au Vatican.

Le lundi 30.

Autre faveur insigne, assisté ce matin à la messe du saint-père, Léon XIII. C'est la seconde fois en notre vie que ce privilège nous est accordé. La première fois c'était il y a quelques années, à l'occasion de l'anniversaire du couronnement de Sa

Sainteté. La pompeuse cérémonie avait lieu à la Sixtine. Le souvenir nous en est doux, et nous trouvons agréable de rapprocher, pour les comparer, les émotions que nous éprouvâmes alors de celles que nous venons de ressentir.

La pensée, écrivais-je le 3 mars 1886 sur mon carnet de touriste, la pensée que ce jour sera l'un de ceux qui comptent dans la vie, nous a rendus, mes compagnons et moi, graves et méditatifs. Nous hâtons nos apprêts et notre départ. Il pleut, mais que nous importent les splendeurs du dehors ! Heureux de faire partie du petit nombre des élus, fièrement nous passons devant les suisses en grande tenue, solennellement nous montons les magnifiques degrés de l'Escalier Royal, et superbement nous traversons la foule de ceux qui, moins favorisés que nous, n'ont obtenu qu'un billet de passage et encombrent les immenses salles servant d'antichambre à la chapelle Sixtine. Après quelques instants d'attente la chapelle s'ouvre. Tout ému, j'entre, je lève les yeux que, dans un pieux recueillement, j'avais tenus baissés, et je regarde. Amère déception ! Les œuvres renommées que je pensais admirer, presque complètement cachées ou trop haut placées et mal éclairées, sont invisibles. Afin d'occuper mon esprit en attendant l'ouverture de la cérémonie, j'examine toutes choses autour de moi, et d'abord le lieu.

Une longue, très longue chambre rectangulaire, beaucoup plus longue que large et très élevée; sans colonnes, ni piliers, ni pilastres, ni architraves, ni corniches, ni autres ornements architectoniques; partout, au lieu d'architecture vraie, une architecture feinte; à droite, à gauche, en avant, en arrière, de grandes murailles unies, jointes dans le haut par un plafond cintré simulant, à grand renfort d'art, une voûte avec compartiments multiples, de formes variées, et avec pendentifs; six fenêtres d'un côté, six de l'autre, semblables à toutes les fenêtres ; pour meubles, un autel simple qu'on enlève et qu'on replace à volonté, et le trône du saint-père dressé pour la circonstance; une barrière partageant la chapelle en deux parties inégales destinées, l'une, la plus grande, à servir de sanctuaire, l'autre, à recevoir le public; barrière de marbre, il est vrai, mais coupant désagréablement l'enceinte, sans rapport avec rien,

gênant la vue; dans la partie réservée au public, près de l'entrée, deux tribunes rudimentaires chacune à deux étages : une tribune pour les dames, une pour les messieurs; l'étage supérieur pour les personnages de marque, l'inférieur, pour les humbles; le monde d'élite occupe l'espace qui s'étend entre les tribunes et la barrière — tel est l'aspect général qu'offre en ce moment cette Sixtine, si célèbre dans l'histoire de l'art et que l'imagination se représente comme une des plus merveilleuses créations du génie humain. A première vue, il en faut rabattre. Mais je me dis que son mérite est ailleurs que dans ses formes apparentes, qu'à l'exemple de toute créature vraiment belle, elle cache avec soin sa beauté et ne la profane pas par une exhibition banale. La beauté de la Sixtine, en effet, tout intérieur, se trouve dans les peintures qui en décorent les murs et la voûte, dans celles particulièrement que l'on doit à Michel-Ange. La galerie supérieure de notre tribune voile entièrement la voûte à nos regards; mais je voudrais bien apercevoir quelque chose du *Jugement dernier* peint sur le mur en face de nous, derrière l'autel. Quelques formes vaguement entrevues stimulent mes désirs. Malgré mes efforts, je ne peux rien distinguer; la chapelle, ordinairement sombre, l'est plus encore aujourd'hui. Par moments, quand le ciel s'éclaircit, un groupe semble apparaître : le Christ avec son geste redoutable, et sa Mère se serrant contre lui, les anges armés des instruments de la Passion, la figure pleine d'épouvante d'un damné; mais soudain la clarté s'éteint et le tableau redevient invisible. — Alors je tourne mes regards et mon esprit ailleurs.

Venus de bonne heure pour avoir de bonnes places, il est arrivé que tous les autres ont eu la même pensée et, mieux avisés, sont venus de meilleure heure encore que nous. Les bonnes places, naturellement, ils les ont prises. De sorte que, debout sur mes jambes, planté au centre de la tribune, à l'endroit dont personne n'a voulu, je suis obligé, pour voir quelque chose, de me hausser sur la pointe des pieds, de me tordre à droite ou à gauche dès qu'un petit créneau s'ouvre dans la muraille vivante et mobile qui de tous côtés se dresse devant moi. — Voilà plusieurs heures déjà que j'attends

dans cette position incommode, et je crains d'avoir longtemps à attendre encore. — L'assistance se compose en grande partie de religieux, d'ecclésiastiques de toute sorte, de séminaristes des diverses nations qui ont un collège à Rome. Tout ce monde babille, chacun en sa langue, sans le moindre souci de la sainteté du lieu ni de la gravité de l'auguste cérémonie. — La fatigue commence à se faire sérieusement sentir, quand tout à coup un mouvement se produit dans l'assemblée; les portes monumentales de la chapelle roulent sur leurs gonds; un frémissement, comme un souffle d'air, passe sur la foule et la fait onduler; toutes les têtes se tournent vers l'entrée. Le cortège apparaît : d'abord les gardes-nobles, de grands dignitaires, les représentants des puissances catholiques près du Saint-Siège, puis un brillant défilé de cardinaux et de prélats. L'émotion augmente à mesure que la procession se développe. Elle touche à l'anxiété quand voici, solennellement porté sur la *sedia*, blanc dans son blanc vêtement, le souverain pontife. Il a le teint pâle, l'air mélancolique; sa figure, d'une douceur extrême, respire la bonté. Il avance lentement et se penche affectueusement pour bénir les fidèles prosternés. Il paraît fatigué et sa tête semble plier sous la pesante tiare. Le fardeau en est lourd à l'heure actuelle. La direction difficile des affaires religieuses oblige le chef de l'Eglise à passer ses journées enfermé dans ses appartements, de sorte qu'il n'est pas aisément accessible, au grand regret des pèlerins.

La messe finie, bénédiction du pontife et nouveau défilé, défilé imposant assurément, mais combien différent de la pompe triomphale si vantée des temps glorieux de la papauté! En est-il moins touchant? Non. Au contraire, on ne peut se dérober à une émotion profonde en voyant ce vieillard vénérable, si frêle d'apparence, roseau que le moindre vent va briser ; de ce souverain que ses ennemis ont dépouillé et qu'ils tiennent captif en son palais ; de ce père que des enfants ingrats insultent chaque jour et dont pourtant la main ne se lève que pour bénir. Mais à ce sentiment, sous la force duquel l'esprit succombe un instant, en succède aussitôt un autre qui le relève : le corps fragile renferme une âme vaillante; le roseau est un roseau pensant qui résiste; la

mansuétude et la douceur n'excluent pas chez les justes la vigueur du caractère ; et, pour nous servir de l'image ordinairement employée, des mains aussi fermes que prudentes dirigent la barque apostolique, à laquelle par surcroît, comme Giotto l'a figuré dans sa mosaïque, ne manquera pas l'aide du divin Patron.

Aujourd'hui, 30 mars 1891, cinq années après ce jour mémorable, nous voici, les mêmes pèlerins, de nouveau admis à l'honneur d'assister au saint sacrifice de la messe célébré par Léon XIII dans une chapelle particulière du Vatican. La salle du Consistoire, transformée pour la circonstance, n'a rien de remarquable ; elle n'est pas, comme la Sixtine, décorée de peintures magnifiques. Nous réservons toute notre attention pour la cérémonie pieuse et rare qui se prépare, cérémonie presque intime, sans pompe extérieure, bien différente de l'autre. Point de défilé d'ambassadeurs, de cardinaux, d'importants personnages ecclésiastiques, militaires ou civils ; point de *sedia*, de porte-croix, de flabellaires ; trois gardes-nobles, quelques fonctionnaires du palais, prêtres ou laïques, composent tout le cortège. Dans la marche imposante de la Sixtine, la papauté, bien que déchue de son ancienne grandeur, nous apparut revêtue encore d'un certain éclat. Mais si aujourd'hui l'absence d'éclat nous montre le chef de la chrétienté dépouillé de ses honneurs, elle nous montre le père de tous les chrétiens en communication immédiate avec ses enfants, et ce spectacle nous touche profondément.

Après qu'il a prié en silence, le saint-père revêt ses habits sacerdotaux, monte à l'autel, et, sans plus d'appareil que le simple desservant d'une petite paroisse, dit sa messe. Il articule nettement les paroles qu'il prononce ; il les articule d'une voix forte, malgré sa faiblesse apparente, scandant chaque mot à la mode italienne. Son accent est ému, et la componction avec laquelle il récite les textes évangéliques et les prières liturgiques, et qui leur donne tout leur sens, excite la piété ou fait passer la conviction dans l'âme des assistants.

Il nous semble alors, modifiant par la pensée l'aspect des

personnes et des lieux, voir les premiers papes, successeurs immédiats de Pierre, célébrer les saints mystères dans la familiarité secrète des catacombes. Les lieux et les personnes ont changé, mais non pas la nature des choses ni leurs causes. La lutte éternelle de la force contre la faiblesse, de l'injustice contre la justice, de la haine contre l'amour, de la matière contre l'esprit, de ce qui ravale l'âme contre ce qui l'exalte, ou, pour tout résumer en un mot, la lutte de l'idée païenne et des erreurs qu'elle renferme contre l'idée chrétienne et la vérité qu'elle représente, est reprise et aussi vivement conduite que pendant les persécutions. Si, de nos jours, la persécution n'est plus ou n'est pas encore sanglante, elle n'en est pas moins redoutable. Et voici que sont revenus les temps de l'Eglise et de la papauté primitives. Ni l'une, ni l'autre de ces institutions n'y perdra. Bien au contraire. Les plus belles années de la vie ne sont-elles pas celles de la jeunesse, c'est-à-dire les années de vigueur et de grâce, d'espérance et d'enthousiasme? Or, voici précisément que ces années refleurissent pour la papauté et pour l'Eglise. Gloire en soit rendue à Dieu! Pendant les trois premiers siècles, de la mort du Christ à l'avènement de Constantin, tous les papes, sans exception, martyrs ou confesseurs de la foi, furent des saints, et l'espace de temps durant lequel ils vécurent peut s'appeler l'ère sainte de la papauté! Et n'est-elle pas plus salutaire, plus vraiment grande et glorieuse, cette ère douloureuse, que les ères qui l'ont suivie : ère de l'expansion de l'Eglise sous Léon le Grand, Grégoire le Grand; ère de l'établissement du pouvoir temporel et spirituel des papes sous Léon III, Léon IV; du triomphe de ce double pouvoir sous Grégoire VII et Innocent III; de la suprématie dans le domaine des choses intellectuelles, belles-lettres et beaux-arts, sous Nicolas V, Jules II, Léon X? Et même ne vaut-elle pas mieux que l'ère de paix dont la papauté a joui de la Renaissance jusqu'à la Révolution, de la Révolution jusqu'à nos jours. De Pie VII à Grégoire XVI, et surtout, surtout depuis l'avènement de Pie IX, la papauté s'est élevée au sublime; elle s'est idéalisée, transfigurée, comme le Christ sur le Thabor; la divinité de son origine et de sa mission n'a jamais été mieux révélée; grâce à la

persécution et aux outrages qu'on lui a infligés, et grâce à la douceur avec laquelle elle les a subis, elle a acquis un caractère de sainteté égal à celui qu'elle eut à sa naissance.

Ce caractère de sainteté de la papauté contemporaine se montra dans toute sa puissance quand, le saint sacrifice achevé, le vénérable pontife, vêtu seulement de sa blanche tunique apostolique, remonta les degrés de l'autel, se recueillit un instant, puis se retourna et, levant la main, bénit les fidèles au nom de Celui qu'il représente sur la terre. Il apparut aux yeux des assistants, orthodoxes, dissidents ou penseurs indépendants, car un pareil mélange se rencontre même en ces assemblées choisies, il apparut à tous comme l'image visible de la Papauté se manifestant dans sa pure essence, telle que Dieu l'a établie : sainte, bonne, secourable, prévoyante, libératrice.

Saint-Louis-des-Français. — Le palais de la Chancellerie. — L'église San-Lorenzo-in-Damaso. — Le Campo de' Fiori et la statue de Giordano Bruno. — Le palais Farnèse. — Le Gesù. — La villa Borghèse. — Le chevalier Bernin. — La « Vénus » de Canova.

Le 31.

Courte visite à Saint-Louis-des-Français, notre église nationale, bâtie aux frais de Catherine de Médicis. — Le Français s'y croit ramené dans sa patrie. Un grand nombre de nos compatriotes y ont leur sépulture : les cardinaux d'Angennes, d'Ossat, de la Trémoille, de Bernis; l'archéologue Agincourt; les peintres Sigalon, Wicart, Guérin; les soldats tués au siège de Rome en 1849 et le chevaleresque Pimodan, tombé sur le champ de bataille de Castelfidardo. Un coup d'œil aux fresques du Dominiquin retraçant les principaux faits de la vie de sainte Cécile, et au tableau du maître autel, *l'Assomption,* par Bassan le Vieux, œuvres dignes d'éloge. La Vierge ravie au tombeau et emportée par les anges, de ce dernier peintre, a emprunté l'attitude et les traits de la femme fière, triomphante et belle que les Titien, les

Palma nous donnent pour Marie montant au ciel, les Tintoret, les Véronèse pour Venise au sein de l'empyrée.

Le grand art de l'architecture, on le sait, c'est la juste pondération, dans un bâtiment, des pleins et des vides. Si les pleins l'emportent sur les vides, les édifices sont imposants, mais tristes ; ils prennent un aspect riant si les vides y sont nombreux. Bramante a su donner un air à la fois sérieux et gai à la façade du palais de la Chancellerie en augmentant le nombre des ouvertures, tout en laissant la prépondérance aux surfaces pleines, et il a empêché la froideur et la monotonie qu'engendrent celles-ci en les décorant de reliefs ni trop multipliés, ni trop rares, modérément mais suffisamment accentués, et d'ornements choisis avec goût et distribués avec science. Ils se réduisent à d'élégants pilastres accompagnant chaque ouverture, aux encadrements des fenêtres, finement travaillés, et à l'emploi, au rez-de-chaussée, du simple appareil en bossages.

A la petite église, San-Lorenzo-in-Damaso, annexée au palais de la Chancellerie, se rattache le souvenir d'un drame affreux. Le cadavre du comte Rossi, ministre de Pie IX, assassiné le 15 septembre 1848, y fut jeté tout sanglant, puis abandonné. Un modeste buste, fort bien exécuté, indique le lieu où fut ensevelie cette malheureuse victime des fureurs politiques.

A quelques pas de ces deux monuments, le promeneur rencontre sur son chemin le Campo de' Fiori, qui mérite plutôt le nom de marché aux légumes. C'est une vaste place au centre de laquelle se dresse la statue en bronze, récemment dédiée, de Giordano Bruno. L'érection de cette statue est une insulte du parti révolutionnaire à l'adresse de la papauté, insulte gratuite et préméditée, car les incrédules qui composent ce parti ne se sont guère souciés, on peut le croire, du vrai caractère de leur héros, que le sentiment religieux anima toujours, sentiment dévoyé, mais vif et probablement sincère. Certainement ils n'ont pas eu pour but véritable de réhabiliter la mémoire d'un homme qu'ils n'accepteraient pas, s'il vivait actuellement, au nombre des leurs, d'un philosophe dont l'imagination trop poétique ne voyait que Dieu dans la nature, qui dans la beauté de la nature n'admirait que celle de Dieu et proclamait Dieu l'être unique,

l'univers n'étant que sa manifestation. Quant à la valeur de cet objet d'art, le mérite de son auteur se borne à avoir su draper une robe de moine. Du moine lui-même on n'aperçoit, le capuce enveloppant toute la tête, qu'une petite partie du visage, visage penché, méditatif, sombre ; sombre, non pas austère. Les mains ramenées contre le corps tiennent un livre. Type conventionnel, abstrait; celui du religieux orgueilleux, révolté, indomptable ; le Luther ou le Lamennais de son époque. Une inscription rapporte qu'il fut brûlé en l'an 1600, à la place même qu'occupe son monument. Il devina, ajoute l'inscription, le siècle actuel : — triste prévision !

Un peu plus loin s'élève le palais Farnèse qu'habite notre ambassadeur. Antonio da San Gallo et Michel-Ange y ont continué la révolution commencée par Bramante, la lutte du vide contre le plein, la recherche de la régularité, de l'élégance, de la symétrie concordant avec l'idée de solidité, de force, de grandeur. Sa forme, trop géométrique, à notre avis, est celle d'un cube énorme, entièrement isolé et de partout bien en vue. D'un aspect plus sévère que les palais florentins, ses contemporains, il n'en a ni la gaieté ni la grâce aimable.

Construite par Vignole et par Jacques de la Porte à la fin du xvie siècle, l'église du Gesù est un brillant produit de la dégénérescence du goût qui caractérise la Renaissance païenne, goût qui, à l'origine, inspira tant d'édifices remarquables. Reproduisant, quant à son principe, le type d'Alberti que nous étudierons à Florence, la façade du Gesù n'est pas tapageuse comme celles que les imitateurs de De la Porte élèveront plus tard. Elle se compose de deux murs rectangulaires superposés, de dimensions différentes, le supérieur plus petit, raccordés par des volutes. Un fronton triangulaire les surmonte, et des pilastres décorent les deux étages. Reliefs modérés et architecture, en somme, suffisamment harmonieuse et vivante. Il n'en est pas de même à l'intérieur où l'on trouve des choses bonnes et des choses mauvaises, et un concept nouveau : nef unique, vaste, dans laquelle on se sent à l'aise, avec chapelles latérales; voûte et arcades en plein cintre, régulièrement dessinées, gracieusement arrondies ; au lieu de colonnes, des pilastres majestueux d'une

grande pureté de lignes ; coupole élevée, ample et lumineuse. On attribue à Vignole cette partie de l'œuvre. Elle est louable ; mais De la Porte l'a fâcheusement surchargée de mille motifs, de mille ornements, de mille formes secondaires sous lesquelles il faut chercher la forme principale, et les deux œuvres mélangées composent un ensemble d'une complexité extrême. Tout ce que les architectes anciens ont inventé, De la Porte l'a mis ici. Le sculpteur est venu en aide à son confrère : dans les chapelles, au chœur, à la coupole et tout le long du grand entablement jusqu'à la voûte, d'innombrables figures, symboliques ou d'anges, renfermées dans des niches, placées à côté ou au-dessus des autels, fixées contre les parois, se dressent, s'élancent, se groupent, s'agitent. Le peintre, à son tour, n'a pas ménagé ses pinceaux : de brillantes images couvrent toutes les surfaces. Il y a trop de coins et de recoins, trop de saillies, de reliefs et de formes, trop d'ornements et de luxe, trop de poli, d'éclat, de couleurs et de châtoiement. L'œil en est ébloui, le cerveau troublé. La sensation produite dès l'abord est plutôt pénible qu'agréable. Et cette richesse qui paraît sans égale est elle-même éclipsée par celle d'une simple chapelle, la chapelle de Saint-Ignace. Là, partout brillent le bronze, l'or, les marbres précieux et ces matières si rares et si coûteuses, le vert antique et le lapis-lazuli.

Que dire de tant de magnificence ? Rien que ces quelques mots : on juge des qualités d'un arbre par celles de ses fruits, et de la valeur d'une œuvre d'art par la nature des sentiments qu'elle suscite dans l'esprit. Or, à ce point de vue, quelle différence entre l'architecture et la décoration des églises basilicales, romanes, gothiques, et même de beaucoup d'églises de la première et de la seconde Renaissance, et l'architecture et la décoration des temples construits dans le style nouveau ! En ceux ci rien, extérieurement, ne parle à l'âme, ne la meut vers les pensées religieuses.

Promenade à la villa Borghèse. Son casino renferme une collection d'antiques remarquable, et ses jardins, nous a-t-on dit, sont merveilleux. — Ses jardins ! Enfin nous allons voir de près, de tout près, plaisir dont nous sommes privé depuis

longtemps, de la verdure, de la véritable verdure, de vrais arbres, de vraies pelouses et des fleurs, les fleurs des premiers beaux jours, et des ruisseaux coulant par les prés, et des avenues majestueuses, et les profondeurs mystérieuses des bois! Ces charmants jardins sont situés au delà de la colline du Pincio, à laquelle ils font suite. Ils ont six kilomètres de tour, renferment la résidence du prince Borghèse et, en outre, des fermes, des habitations rustiques, des bâtiments de tout genre. Lieu choisi, où tous les sens doivent être en même temps satisfaits, sens extérieurs et sens intérieurs, où l'âme, n'ayant rien de mieux à faire, doit paresseusement se laisser aller et jouir, sans se déranger, des plus douces sensations! — Oui, mais nous avions compté sans le printemps, qui, cette année, est en retard. Les froids de l'hiver ont été rigoureux et longs; les prés n'ont pas encore revêtu la gaie robe qu'ils portent au renouveau; les arbres désolés tendent encore mélancoliquement leurs rameaux sans feuillage, les beaux arbres de notre pays, aux élégantes feuilles qui tombent pour renaître, et renaître plus belles. Il est vrai, les arbres propres à ces régions méridionales sont parés de leur éternelle verdure; mais leurs feuilles d'un vert sombre, menues, raides et sans grâce, leur donnent un aspect triste. Les grands bois sont donc encore sans mystères. Quelques rares fleurettes, la rouge anémone, la blanche pâquerette, seules parsèment le gazon et égaient quelque peu les talus et les haies. Quant aux sources d'eau vive, des fontaines monumentales édifiées à grands frais, semblables à celles qui ornent nos cités, les remplacent.

Ainsi donc, au lieu des œuvres simples de la nature, espérées, ici encore des œuvres d'art! Rien que des œuvres d'art en ce pays! On a beau le fuir un moment, un court moment, pour changer de plaisir et se distraire, l'art partout vous accompagne. Heureux et bienvenu en d'autres lieux, il s'introduit avec maladresse en celui-ci où il n'a que faire, et gâte tout. — A l'entrée du parc, un pylône égyptien nous présente ses formes hétéroclites et inattendues. Plus loin attirent nos regards un prétentieux temple grec, des colonnes isolées, des grottes artificielles, des ruines parfaitement imitées, des fabriques diverses de tous les temps et de toutes les contrées, des vases monumentaux,

des statues. Tout cela laisse entrevoir l'artifice et la recherche, et le hasard a rangé tout cela si bien que chaque objet est à sa vraie place et l'ensemble disposé de telle sorte qu'à chaque tournant, qu'à chaque débouché, s'offre un horizon fait à souhait pour le plaisir des yeux.

Puisque la nature nous trahit, résignons-nous et acceptons ce qui nous est donné en échange de ses faveurs. Nous la retrouverons, la nature, la simple, bonne et belle nature, plus tard mais certainement, ne serait-ce qu'à notre retour dans l'humble pays d'où nous sommes venu, où libéralement elle montre à tous sa beauté. Sa beauté, nous la contemplerons à loisir et sans frais, du haut de certaine colline que nous connaissons bien, près du bois et non loin de la prairie au milieu de laquelle la rivière, qui n'est pourtant pas le Mincio, errante et lente comme lui, se promène et tisse ses rives de la frêle tige des roseaux.

En attendant ce jour fortuné, nous entrons dans le casino, et, puisque c'est notre destinée, nous recommençons à regarder des chefs-d'œuvre.

Long défilé de statues antiques et modernes, de bas-reliefs, de bustes, d'objets de toute sorte en marbre, en bronze, en porphyre, en albâtre. Ici fut jadis une plus riche, une très riche collection. Napoléon Ier l'obtint, comme cet homme de génie savait obtenir tout ce qu'il désirait : il la prit au prince Camille Borghèse, son beau-frère, moyennant une indemnité qu'il lui paya, en grande partie avec les propriétés du roi de Sardaigne. Depuis cette époque cette première collection s'étale avec orgueil dans les salles du Louvre. Les princes Borghèse en ont reconstitué une autre, moins précieuse, digne toutefois d'être visitée.

Un cabinet d'abord frappe les yeux par le luxe de sa décoration. On y a rangé une série de bustes d'empereurs en porphyre rouge, avec draperies en albâtre. Ils ont le tort d'être modernes. Nous n'aimons pas l'emploi en sculpture d'une autre matière que le marbre, et nous aimons moins encore la combinaison de matières différentes, si rares fussent-elles. Dans le marbre blanc seul, virginal, immaculé, si doux à l'œil, se trouvent les lignes pures, les contours fins, les formes nettes, et les chairs qui palpitent, et l'âme qui transparaît.

Dans les salles suivantes se déroule la procession ordinaire des dieux, des déesses, des muses, des satyres, etc., dont nous avons admiré de si beaux exemplaires au Vatican et au Capitole. Nous n'en parlerons donc pas et signalerons seulement deux ou trois sculptures du Bernin. — *Apollon et Daphné*, illustration du conte d'Ovide. Pourquoi Bernin n'a-t-il pas choisi pour modèle de son Apollon quelque antique des galeries que nous venons de nommer? Son anatomie est défectueuse : les membres du jeune dieu ont l'apparence grêle, rachitique, particulière aux membres des hommes dégénérés de notre époque. La Daphné a du sentiment, le sentiment qu'éprouve une jeune fille non pas d'avoir échappé à l'outrage, mais d'être arrachée à la joie de vivre. L'artiste n'a pas rendu l'idée morale contenue dans le mythe. — *Enée portant Anchise et accompagné d'Ascagne*. Meilleure anatomie que dans le groupe précédent; mais le visage d'Enée et celui de son père manquent complètement d'expression ; ni l'un, ni l'autre personnage n'est ému du drame terrible auquel il participe; rien, par conséquent, ne rend ce drame visible, comme il le faudrait. — *David s'apprêtant à lancer la pierre qui tuera Goliath*. Air sournois, méchant du jeune pâtre; nul idéal en lui, nul indice du caractère chevaleresque si intelligemment donné au héros biblique par les sculpteurs de la Renaissance, par Donatello en particulier.

L'auteur de ces conceptions, *il cavaliere Giovanni Lorenzo Bernini*, mérite sa petite notice. On ne peut aller nulle part à Rome sans rencontrer le Bernin : il a touché à tous les ouvrages des autres et en a exécuté, d'après lui-même, un nombre infini. Tous ceux auxquels il a touché, il les a gâtés, et tous ceux qu'il a créés, à peu d'exceptions près, sont mauvais. Parodiste des grands artistes de la Renaissance, à la fois peintre, architecte et sculpteur, ses contemporains le regardèrent comme un second Michel-Ange. Sa fécondité était extrême. Pour ne citer que ceux de ses travaux qui sont présents à notre mémoire, il a bâti les palais Barberini, Odescalchi, Monte-Citorio, le noviciat des Jésuites. Il avait construit les deux clochetons ridicules du Panthéon qu'on a eu, récemment, la bonne pensée de démolir, et tenté de coiffer de deux tours pareilles la façade de Saint-

Pierre. C'est lui qui a inventé la colonnade qui sert de portique à cette basilique. Il modernisait, ô sacrilège ! les églises. Il a enlaidi le temple de Bramante avec son baldaquin à colonnes torses et son décor théâtral de l'abside, et si on a enlaidi de même la basilique de Saint-Jean-de-Latran, c'est à lui que le blâme doit remonter. Il a fourni les dessins des statues du pont Saint-Ange, et sculpté de sa propre main les tombeaux d'Alexandre VII et d'Urbain VIII dont nous avons apprécié le bel effet. Il a édifié les bizarres fontaines de la place Navone, du Triton et de la Barcaccia. Ayant eu la malencontreuse idée de s'occuper de peinture, il corrompit le goût des jeunes artistes : « Les sentiments vrais commencèrent à s'altérer et les expressions factices à les remplacer ; et il ne fallut qu'un très petit nombre d'années pour que les principes les plus erronés prissent racine. » C'est ainsi que l'abbé Lanzi, critique très indulgent, définit son influence sur l'art contemporain. En un mot, le nombre des méfaits commis par Bernin, dans le monde des beaux-arts, dépasse toute imagination.

Il répétait et professait le précepte attribué à Michel-Ange : « *Qui ne sort de la règle, jamais ne la dépasse* », précepte qui ainsi formulé a l'air d'un parfait truisme. Assurément, Michel-Ange, s'il a tenu ce langage, voulait dire que celui qui ne sort pas de la règle commune ne s'élève jamais bien haut ; en d'autres termes, que pour l'homme de génie il n'y a d'autres règles que celles que lui dicte son instinct. Mais Bernin, en sortant de la règle, sortit de la nature et de la vérité ; courant après la grâce, il n'atteignit que l'afféterie. Il n'en plut pas moins à son siècle ignorant ou blasé, ou occupé d'autre chose, et excita un incroyable enthousiasme. Louis XIV le fit venir. Son voyage fut une marche triomphale. A Paris et à Versailles on le traita à l'égal d'un prince. Et pourtant pas plus à Paris qu'à Versailles l'artiste si renommé ne réussit. Son projet pour le Louvre fut remplacé par celui de Perrault. Ayant voulu sculpter une statue équestre du roi, cette statue ne fut trouvée bonne qu'à faire, sans qu'on y changeât rien, un Curtius. Ce double échec ne nuisit ni à ses intérêts matériels ni à sa réputation ; il partit bien payé et chargé d'honneurs. Le Bernin offre le type ac-

compli de l'artiste heureux — heureux parce que médiocre, ô Michel-Ange ! Sa gloire lui survécut pendant tout le xvIII^e siècle ; mais actuellement son nom est devenu le synonyme de mauvais goût. Il paraît avoir eu parfois lui-même conscience de ses défauts. On raconte que, revoyant sur ses vieux jours son groupe d'*Apollon et Daphné*, œuvre de sa jeunesse, il déclara que son talent n'avait fait nul progrès depuis cette époque. En réalité, son talent s'était entièrement dévoyé. Ce groupe promettait ce que son auteur n'a pas tenu. Il a de sérieuses qualités, mais il ne mérite pas, je crois, l'honneur que lui décerna le pape Urbain VIII dont il inspira la muse :

> *Quisquis amans sequitur fugitivœ gaudia formœ,*
> *Fronde manus implet, baccas seu carpit amaras.*

Pensée morale élégamment exprimée, pleine d'à-propos et d'esprit.

La gloire du musée Borghèse, c'est la *Vénus* de Canova. La *Vénus* de Canova, c'est Pauline Borghèse sous l'aspect et dans l'attitude de la déesse au repos, tenant à la main la pomme que vient de lui décerner le berger Pâris. — Beau corps de marbre sur le marbre couché ! Audacieuse fantaisie d'une grande dame dont, sans doute, les souvenirs de la Rome impériale hantaient la pensée ! La pierre sur laquelle elle repose simule un lit mol et des coussins. Aphrodite sur un sopha ! Aphrodite dans un boudoir ! Reproduire une immortelle sous les traits d'une mortelle, une figure idéale d'après une figure que l'on voit et que l'on copie; fondre ainsi ensemble le particulier et le général, le déterminé et l'indéterminé, le relatif et l'absolu, si déjà c'est chose difficile à comprendre, c'est chose beaucoup plus difficile encore à réaliser, ou plutôt impossible. Dans le cas présent, on nous annonce une déesse et de loin, en effet, nous la devinons, nous croyons l'entrevoir. Nous nous approchons, et c'est une simple mortelle que nous avons sous les yeux; belle, il est vrai, mais d'une beauté connue et non pas de la beauté rêvée, de la beauté des déesses. Nous espérions contempler la fille de Jupiter, telle qu'elle apparut quand les flots la déposèrent sur le rivage, et c'est Pauline Bonaparte que nous voyons. Non, le

divin ne peut être rendu que d'après l'exemplaire que tout véritable artiste porte et contemple en soi. Aussi pensons-nous que Canova n'a voulu sculpter ici que l'image vraie de la princesse.

Au sortir du casino, promenade à travers le parc. Il est mal entretenu ; ses allées sont en mauvais état, ses futaies, ses taillis, ses bocages sont abandonnés à eux-mêmes, et tout périrait bientôt sans la bonne nature dont tout à l'heure, à propos de ce parc, j'ai médit. C'est elle qui se charge de remédier à la négligence ou à l'impuissance des maîtres de céans tombés dans la gêne, paraît-il, malgré leurs immenses propriétés, leurs palais, leurs richesses artistiques incomparables. C'est elle, la mère féconde et prévoyante, qui répare les brèches faites aux clôtures en les garnissant de plantes qui jaillissent en gerbes, grimpent en lianes, s'étendent en guirlandes, pendent en festons ; qui sème, dans le gazon appauvri des prairies, les petites fleurs aux fraîches couleurs. C'est elle, l'intelligente artiste, qui ôte leur laideur aux vulgaires fabriques, leur aspect trompeur aux fausses ruines, leur air ridicule aux temples pseudo-antiques, en les recouvrant tous du vêtement agreste, simple et pittoresque dont se parent les vieilles choses. Oui, si l'art à Rome vous poursuit jusque dans le domaine de la nature, la nature à son tour, quand elle le veut, chasse l'intrus de son domaine, ou l'oblige à revêtir sa livrée, et les édicules étranges : portiques, colonnes, obélisques en briques ou en béton, disparaissent sous une végétation luxuriante et gracieuse de plantes saxatiles. Mais si la nature repousse l'art prétentieux et faux, elle accueille l'art utile et naïf de l'agriculteur et du pasteur; les regards des promeneurs tombent sur les habitations rustiques éparses çà et là, sur les cultivateurs qui travaillent dans les champs et sur les troupeaux qui paissent l'herbe des prés, avec un plaisir plus vif que sur les imitations de monuments et de ruines et sur les statues moisies dont on a prétendu orner la villa.

4° LA PEINTURE A ROME

Il n'y a pas d'école romaine. — L'éclectisme, caractère des collections artistiques de Rome.

Nous avons reconnu que les innombrables œuvres d'art, la plupart magnifiques, qui font du chef-lieu du monde chrétien le chef-lieu en même temps du monde artistique, ne sont pas dues au génie de praticiens indigènes, mais à celui de praticiens étrangers. Il n'y a donc pas en réalité, nous le répétons, d'école romaine, si l'on entend par école une réunion ou une suite plus ou moins considérable d'artistes instruits par le même maître, ayant reçu de lui un corps de doctrine homogène, poursuivant le même but et employant les mêmes, ou à peu près les mêmes procédés. Non ; les artistes fixés à Rome au début du xvie siècle, divisés en deux groupes, s'attachent bien exclusivement, les uns à l'enseignement du Sanzio, les autres à celui du Buonarroti ; mais comment peut-on réunir en une seule, que l'on appellera romaine, deux institutions aussi différentes de principes et de tendances, d'une durée aussi éphémère, en outre, que celles qui eurent pour chefs le peintre urbinate et le sculpteur florentin ? Elles enfantèrent, il est vrai, des œuvres de la plus grande perfection, restées à leur lieu de naissance, mais qui sont l'œuvre personnelle des deux maîtres, devant laquelle pâlit et s'éclipse l'œuvre des disciples. Ce qui caractérise les collections publiques et privées de Rome, c'est l'éclectisme. Elles se composent d'un choix de tableaux exécutés par les nombreux peintres étrangers venus pour s'instruire ou se perfectionner en cette ville, et qui ne l'ont pas quittée sans y laisser d'eux quelque chose. Le plus souvent, ce quelque chose se recommande par son mérite. Mais la diversité de ces spécimens en ce qui concerne l'idéal, la manière, les procédés de leurs auteurs, et leur multiplicité, empêchent que ne soit aussi profitable qu'on le désirerait la visite aux galeries romaines ; on ne peut s'y livrer à une étude synthétique sur ce qu'elles renferment. Il en est autrement à

Florence, à Sienne, à Pérouse, à Venise et en d'autres capitales de provinces ; là, les galeries offrent à la contemplation du visiteur les productions particulières du génie local, disposées dans leur ordre chronologique ; de sorte que le visiteur pressé n'a d'autre peine que de choisir quelques exemplaires grâce auxquels il pourra acquérir une connaissance suffisante des principes généraux de l'école indigène, des idées personnelles et du style de ses principaux représentants. Ici, l'amateur se voit réduit au rôle de simple dilettante, satisfait de passer de la contemplation de telle belle œuvre à celle de telle autre non moins belle, comme le papillon, qu'on me pardonne cette comparaison banale et fade autant que classique, comme le papillon ou l'abeille passe de la jouissance d'une fleur à celle d'une autre fleur. Ajoutons qu'il ne faut pas le plaindre de la condition qui lui est imposée. En imitant l'abeille, il butinera comme elle : sa contemplation lui donnera un avant-goût de l'œuvre de certains peintres illustres : Fra Angelico, Masaccio ou Masolino, Pinturrichio, Filippino Lippi, le Dominiquin, le Pérugin ; il lui sera permis de se renseigner sur presque tous les maîtres des différentes écoles nationales, et sur quelques maîtres étrangers, Van Dyck, Rubens, Vélasquez, Murillo ; sur notre Poussin et notre Claude Lorrain que les Italiens rangent parmi les leurs. Ce qui délectera par-dessus tout l'amateur, c'est la vue de la partie la plus importante, la plus éminente de l'œuvre picturale de Michel-Ange et de Raphaël. Au Vatican, et nulle part ailleurs qu'au Vatican, il apprendra quel peintre fut le premier sous le rapport de la conception, de la composition et du dessin, et quel peintre le second sous tous les rapports ; il connaîtra jusqu'où peut s'élever et s'éleva le génie de la peinture.

Les galeries Doria, Colonna, Borghèse. — La pinacothèque du Capitole. — « La Descente de croix » de Daniel de Volterre.

Les collections du palais Doria, du palais Colonna, du palais Borghèse, du Vatican, du Capitole, toutes les collections des villes italiennes, sans oublier celles que composent, si on les

réunit par la pensée, les peintures qui ornent les églises, renferment une multitude de tableaux dont la Vierge est le sujet. Ce sujet, il n'est guère, il n'est point, peut-être, d'artiste italien qui ne se soit plu à le traiter, presque toujours avec amour, et c'est une étude pleine d'enseignements et d'attrait que l'étude comparative des œuvres inspirées par un goût si ardent. Nul idéal plus beau et plus fécond que celui de Marie ! Il renferme tout, il exprime tout : les qualités extérieures de la nature humaine, la jeunesse, la fraîcheur, la beauté, la grâce ; ses qualités intérieures ou morales, la pureté, la candeur, l'humilité, la piété, la bonté ; toutes les nobles affections de l'âme, la tendresse, la sollicitude, le dévouement ; toutes les joies et toutes les tristesses, toutes les allégresses et toutes les douleurs. Au point de vue du caractère historique et légendaire, la source inspiratrice est grande ; au point de vue du surnaturel, elle est inépuisable. Aussi chaque artiste, qu'il appartienne aux temps anciens ou aux temps modernes, qu'il ait fleuri à l'époque glorieuse de l'art chrétien parvenu à sa perfection, ou à l'humble époque de ses débuts, chaque artiste a-t-il créé son type de Vierge. D'aussi généreux efforts ont reçu leur récompense. De toutes les œuvres enfantées par le génie des peintres, les plus admirables sont les images dans lesquelles figure la Madone.

Nous avons, lors de notre visite aux catacombes, brièvement indiqué l'apparence que les primitifs ont donnée à Marie. Ses traits reflètent au plus haut degré les vertus éminentes de la femme régénérée par le christianisme. Cette image, à l'origine noble, calme, régulière comme une belle antique, ne tarda pas à déchoir. Subissant, avec l'art entier, l'influence déprimante des choses extérieures, elle perdit bientôt de son naturel et de sa grâce. Elle garda sa majesté, mais elle le dut à l'impassibilité du visage dont toute l'expression se concentra dans les yeux, au regard d'une intensité extrême. Quand, éliminant la tradition antique, la tradition byzantine prévalut, l'image devint purement conventionnelle. Nous avons, à propos du Christ de Pise, signalé le mérite singulier des figures hiératiques qui ne sont point dégradées et l'impression mystérieuse et profonde qu'elles produisent sur le fidèle. Mais ces types imposés par un dogmatisme

rigoureux manquent absolument d'originalité et de variété. Du VIe siècle jusqu'au XIIe, on ne peint plus la douce Mère du Sauveur que sous un aspect triste, dur et sans beauté. Le XIIe et surtout le XIIIe siècle se distinguent par le retour à des formes plus régulières ; la manifestation de la vie et du mouvement, ainsi que le sentiment de la nature, préoccupent déjà les Giunta, les Guido, les Cimabué ; ils préoccuperont bien plus encore leurs successeurs, comme nous le verrons dans le cours de l'étude iconographique que nous abordons aujourd'hui même.

Une *Madone* signée Giovanni Bellini — nous sommes à la galerie Doria — nous frappe d'abord. Nous n'en parlerons pas en ce moment, dans la certitude que nous trouverons à Venise des modèles plus authentiques que celui-ci et, en outre, parfaits du type imaginé par cet artiste éminent.

Mantegna. — *Jésus portant sa croix*. L'auteur s'est attaché à peindre la douleur physique : la bouche entr'ouverte du Sauveur exhale un gémissement. Ce n'est pas ainsi que d'après les récits évangéliques, ni d'après le sens intime, on se figure l'auguste victime subissant son martyre. Mais il ne faut pas être trop sévère à l'égard d'un primitif dont nous apprécierons plus tard le mérite particulier.

Petites miniatures dans lesquelles le Garofalo imite Raphaël. La réputation des deux chefs de l'école romaine attira ce peintre à Rome où il vint perfectionner des études commencées à Ferrare et à Crémone. La grandeur du dessin de Michel-Ange, la grâce et la force des compositions de Raphaël le stupéfièrent, dit Vasari. Il étudia ces modèles pendant deux ans et acquit, par son zèle, l'amitié du Sanzio qui l'aida de ses conseils. S'il avait, ajoute Vasari, continué la pratique romaine. sans nul doute il eût exécuté des ouvrages dignes de son beau génie naturel. Ce fut donc, au sentiment de l'historien, parce qu'il quitta prématurément Rome et Raphaël que Garofalo ne devint pas un peintre de premier ordre. On peut en douter. Quoi qu'il en soit, il procède du grand maître. Nous le retrouverons à la galerie Borghèse, et aux pinacothèques du Capitole et du Vatican.

Une série de paysages avec sujets religieux, par Annibal Carrache. Nous aurons l'occasion à Bologne de parler des trois

Carrache, de leur tentative, couronnée de succès, qui leur valut une renommée extraordinaire, bien amoindrie de nos jours. Baglioni regarde Annibal comme l'inventeur de la véritable manière de peindre le paysage, manière que les Flamands auraient ensuite adoptée. Telle n'est pas l'opinion commune. En tout cas le genre d'Annibal diffère de celui des Flamands ; ce novateur en est encore, suivant la coutume ancienne, au paysage servant de cadre à une scène historique, ou, ce qui revient au même, à la scène historique servant de prétexte à un paysage. Le défaut de ce genre de composition, on le devine, c'est que, deux sujets étant traités, ou bien l'un absorbe l'attention au détriment de l'autre, ou bien ils se nuisent réciproquement et toute la composition en pâtit. Tel est le cas de *la Déposition au Tombeau*, titre que porte un des paysages que nous avons en ce moment sous les yeux : la vue d'un beau site avec Jérusalem au dernier plan, en introduisant dans le tableau un élément récréatif, diminue beaucoup, s'il ne la détruit, l'impression de deuil que la triste cérémonie produirait sans cet élément, et le spectacle de celle-ci à son tour réagit fâcheusement sur l'esprit du contemplateur tout d'abord charmé.

Combien le satisfont mieux deux paysages de Claude Lorrain : *le Repos en Egypte* et *le Moulin*, bien que le premier soit conçu d'après la donnée d'Annibal Carrache ! Mais cadre et sujet s'y harmonisent admirablement. — Assise sur la rive d'un fleuve, le Nil apparemment, la Vierge tient le petit Jésus. Un bon ange, venu du ciel pour l'assister, tend les bras à l'Enfant divin. Pendant ce temps saint Joseph s'occupe de l'âne, et l'âne s'occupe de paître. Ce groupe de petites figures se détache clairement sur la sombre verdure d'arbres qui s'élèvent avec majesté dans les airs, et forment un massif que font vigoureusement ressortir les montagnes bleuâtres de l'horizon et le ciel lumineux. En ce petit tableau tout est frais, riant, calme et doux ; la poésie champêtre du bois aux profondeurs secrètes s'unit d'une manière intime à la poésie, rustique également, religieuse en outre, du mystère divin. — *Le Moulin* représente une campagne qu'éclaire une pure lumière : perspective fuyant jusqu'à des lointains infinis, site grandiose, ciel limpide, col-

lines gracieuses, rivière aux bords verdoyants et fleuris, belles allées d'arbres, fabriques et ponts jetés çà et là, gens festoyant, chantant, dansant ou se reposant ; c'est le pays des hommes de l'âge d'or, d'Estelle et de Némorin, des rêves enchantés. Tout est réel et n'a jamais existé, et c'est pourquoi tout est beau de la beauté qui ne change pas, qui plaît à tous éternellement.

Un cabinet particulier renferme le choix de la collection. On loue fort le portrait d'*Innocent X*, un Panfili, par Velasquez. Le camail, la barrette, le fauteuil, la draperie qui sert de fond, la face du pontife, tout, excepté le surplis, est peint en rouge. On n'en remarque pas moins, à l'expression de la physionomie, l'intensité de la vie intérieure. C'est sans doute en considération de leur auteur, Raphaël, qu'on a placé dans ce salon les portraits de Navagero et de Beazzano, savants vénitiens, copies d'originaux dès longtemps disparus. Citons encore le superbe portrait d'*André Doria* par Sébastien del Piombo, et deux paysages de Salvator Rosa : un paysage maritime — transparence de l'air, rochers et eaux animés ; et *Bélisaire dans le désert*, spécimen du genre affectionné par Salvator — site sauvage, nuages menaçants amoncelés dans le ciel, visage sombre de Bélisaire dont tout le corps est éclairé par une lueur mystérieuse. Cet effet de clair-obscur donne au sujet un caractère romantique.

La galerie Colonna est moins riche en tableaux que la galerie Doria ; c'est un mélange d'œuvres bonnes et d'œuvres médiocres exécutées, la plupart, par des peintres du xviie siècle ou de la seconde partie un xvie, c'est-à-dire à l'époque de la décadence.

Bronzino, Florentin, imitateur du style michelangesque, et Vasari, son ami, y sont représentés chacun par un tableau dans lequel le même sujet est traité. Ce sujet, c'est *Vénus avec l'Amour*. — Le Bronzino nous montre Vénus couchée et l'Amour cherchant en riant à reprendre à sa mère son arc qu'elle lui a ôté. Chairs de la déesse blafardes et plaquées çà et là de taches jaunes qui, dans les parties ombrées, passent au violacé ; teint d'une chlorotique dont un moment d'émotion, ou une couche de fard, rosit légèrement les joues ; air langoureux,

maladif. Les ailes de l'Amour sont peintes d'un bleu et d'un rose outrés, criards. Les corps des deux personnages tranchent violemment sur une draperie d'un bleu cru. — La *Vénus* de Vasari fait face à celle de Bronzino. Les mêmes personnages sont en scène. Nous voyons la suite de l'aventure : le jeune espiègle a reconquis ses armes et se réconcilie avec sa mère qu'il embrasse. Pose par trop négligée de celle-ci couchée sur la même draperie bleue. Mêmes carnations que chez l'autre, moins les plaques jaunes. Nulle élégance dans les formes et nulle expression.

Une collection de onze paysages à la détrempe par Gaspard Poussin. J'en remarque quelques-uns. — Un fond de montagnes bleues ; en avant, des massifs de verdure ; le vent agite les arbres ; des eaux limpides tombent en cascades ; on croit les voir couler. — Site composé, à droite, d'une colline que couronne une bourgade, à gauche, d'un monticule boisé ; une vallée les sépare : éléments très simples, vulgaires même, mais sentiment vif de la beauté riante des campagnes italiennes et de la beauté sévère de leurs grandioses horizons. — L'extrémité d'un petit lac entouré d'arbres forestiers, offrant aux rêveurs une solitude fraîche et agréable. — Grotte rocheuse, profonde, d'où sort un cours d'eau mystérieux. — Rocs sauvages à la Salvator Rosa, mais n'inspirant pas la terreur : troncs d'arbres abattus, brisés, dépouillés de leur feuillage, gisants à terre ; un de ces géants morts se tient encore debout ; il étend, à la manière de bras suppliants, ses branches desséchées ; lieu mélancolique d'où se dégage le sentiment romantique des beautés intimes de la nature. Ces intéressants tableaux valent donc par la conception. Gaspard Poussin aimait sincèrement la nature et excellait à la peindre sous ses divers aspects. Il se plaisait à rendre ce que l'on pourrait appeler ses passions violentes, les effets puissants des vents et des orages, et aussi sa douceur et son calme. Ces tableaux valent également par la composition et le dessin. L'essentiel s'y trouve ; mais, comme ils sont peints à la détrempe, le coloris leur manque, et conséquemment la fraîcheur, la transparence, le relief, l'éclat qui conviennent si bien au paysage.

Le Mangeur de fèves par Annibal Carrache, petite scène fami-

lière à la mode hollandaise. Les Carrache ont abordé tous les genres, conformément à leur principe que l'art de la peinture consiste exclusivement dans l'imitation de la manière, du style et du procédé des maîtres. Le résultat ici les a justifiés, et vraiment Annibal avait bien du talent.

Deux petites Vierges charmantes du vieux Van Eyck. L'une, *Mater Dolorosa*, les mains pieusement jointes, les paupières tristement closes, ressent une douleur profonde. L'autre, *Rosa Mystica*, tient une rose sur laquelle l'Enfant Jésus appelle l'attention en la montrant de la main. La tête penchée du Sauveur, son air méditatif indiquent qu'il commente intérieurement le signe emblématique. Admirons comment les primitifs, grâce à leur foi vive, arrivèrent du premier coup, surnaturellement en quelque sorte, à la perfection.

Sainte Famille d'Innocenzio da Imola, Bolonais, élève de Francia, imitateur de Raphaël. La Vierge Mère, le type ombrien, tient avec orgueil son Enfant sur ses genoux. Celui-ci se penche pour caresser le petit saint Jean. Douce scène enfantine et mystique à la fois qu'Innocenzio répète après beaucoup d'autres. Ce thème, la réunion du divin et des saints acteurs du mystère de la Rédemption à son début, alors que les principaux personnages sont encore des enfants, la prévision qu'ils ont de l'avenir et l'échange muet qu'ils font de leurs sentiments, est une idée souverainement esthétique et religieuse qu'on ne se lasse pas de voir reproduite.

Jules Romain s'y est essayé. Le type de Vierge qu'il a choisi est celui de la jeune mère aux pensers soucieux. Traits purs, mais auxquels manque l'expression raphaélesque.

Même sujet par Luca Longhi, de Ravenne, peintre du XVIe siècle également. Le Précurseur tient sa croix de roseau, emblème gracieux et triste, avec laquelle joue innocemment le Sauveur.

Voici d'autres madones encore, de Palma le Vieux, de Botticelli, de Luini, du Parmesan, de Pâris Bordone, de Sassoferrato, de Bonifazio. Nous ne les décrirons pas, dans la pensée que nous rencontrerons de plus parfaits spécimens des types créés par ces artistes.

De même que la pinacothèque du palais Doria, celle-ci brille par ses nombreux et précieux portraits de famille. Nous remarquons ceux de *Lorenzo Colonna*, frère de Martin V, par Holbein ; de *Sciarra*, par le Giorgione ; de *Fédérigo*, par Suttermans, émule dans ce genre de Rubens et de Van Dyck ; du *Cardinal Pompée*, par Augustin Carrache. Nous nous arrêtons surtout devant celui de la marquise de Pescara, la vertueuse *Vittoria*, digne amie de Michel-Ange. Le brescian Muziano, qui se rattache à l'école romaine et fut estimé du Buonarroti, a saisi, pour peindre cette femme douée de toutes les perfections, le moment de sa vie où elle était parvenue à l'épanouissement complet des formes corporelles et des qualités intellectuelles. Vittoria a perdu la svelte apparence de la jeunesse et acquis un peu d'embonpoint ; mais ce changement ne lui messied pas ; son port, au contraire, n'en est que plus majestueux : attitude noble, fière et néanmoins simple ; tête régulière sur un long cou, souple, gracieux, qu'une guimpe évasée encadre élégamment ; chevelure blonde presque entièrement enfermée dans un voile rejeté en arrière, laissant à découvert le vaste front ; yeux expressifs ; physionomie à la fois sérieuse et douce. C'est bien la femme rêvée par Michel-Ange pour qui la beauté du corps n'était qu'un reflet de la beauté de l'âme et un appât pour attirer vers elle.

La galerie Borghèse, la plus considérable et, après celle du Vatican, la plus précieuse de Rome, offre d'abord à la curiosité du visiteur d'assez nombreux tableaux d'élèves du Vinci ; mais plusieurs sont des copies. L'influence du maître s'y reconnaît. Nous reviendrons plus tard sur l'imitation fidèle, par toute une école, des types que créa son chef.

La fameuse *Danaé* du Corrège. Exhibition de belles formes corporelles. Portrait de la courtisane avide et vulgaire. Pas de poésie, de poésie mythologique, s'entend, la seule que l'on réclame ici. Mais lumière, clair-obscur et coloris admirables.

Une *Marie Madeleine* représentée à mi-corps. Dépourvue de tout caractère de sainteté, c'est assurément le portrait, par Andrea del Sarto, de sa femme bien-aimée.

L'école des Carrache occupe en cette galerie une place importante. Du Dominiquin, *la Sibylle de Cumes*, d'autres disent *Sainte Cécile*; on a le choix, ce qui renseigne sur la nature du sujet. Les yeux levés vers le ciel, l'air inspiré, la prophétesse ou la sainte paraît écouter une voix d'en haut. Formes non idéales, mais belles; fraîches carnations, riches étoffes, brillant coloris; c'est le triomphe du procédé recommandé par les Carrache.

Du même *la Chasse de Diane*, ou plutôt *Diane au milieu de ses Nymphes*. Prétexte à montrer aux amateurs toutes les belles attitudes que peut prendre le corps d'une femme.

Les quatre Eléments de l'Albane, c'est-à-dire quatre paysages parmi lesquels voltigent de frais Amours et se meuvent de blanches figures de déesses et de nymphes, ravissantes, cela va de soi.

La salle réservée aux Vénitiens naturellement renferme des tableaux du Titien. Le plus remarquable, c'est celui qui représente *les deux Amours, le sacré et le profane*, disent les uns, *l'ingénu et le satisfait, l'Amour et la Pruderie*, prétendent les autres. Nous avons donc affaire à une conception énigmatique que nous n'analyserons pas. Au dire des connaisseurs, cette œuvre de jeunesse du Titien annonce les éminentes qualités picturales de l'avenir. Pour nous elle a pour seul but de prouver avec quel art déjà le maître savait peindre de belles chairs, de belles étoffes, de beaux accessoires et un beau paysage.

En beaucoup de compositions, l'artiste a choisi la Madone comme personnage unique ou principal. Voici *Il Presepio, la Nativité*, de Lorenzo di Credi. Le Florentin Lorenzo di Credi, peintre de troisième ordre tout au plus, mais chrétien fervent, partisan de Savonarole, fut parfois divinement inspiré. Un de ses thèmes favoris, c'est *l'Adoration du Rédempteur par sa Mère*. Il nous montre ici l'Enfant Jésus couché à terre, et la Vierge Marie à genoux, les mains jointes, la tête penchée vers lui, le contemplant avec amour et respect. Quelle candeur et quelle douceur d'âme en elle! Quelle vénération tendre! et quelle pureté de traits! et quelle grâce dans le maintien! Quel habile mélange, avant Raphaël, de réel et d'idéal! En vérité,

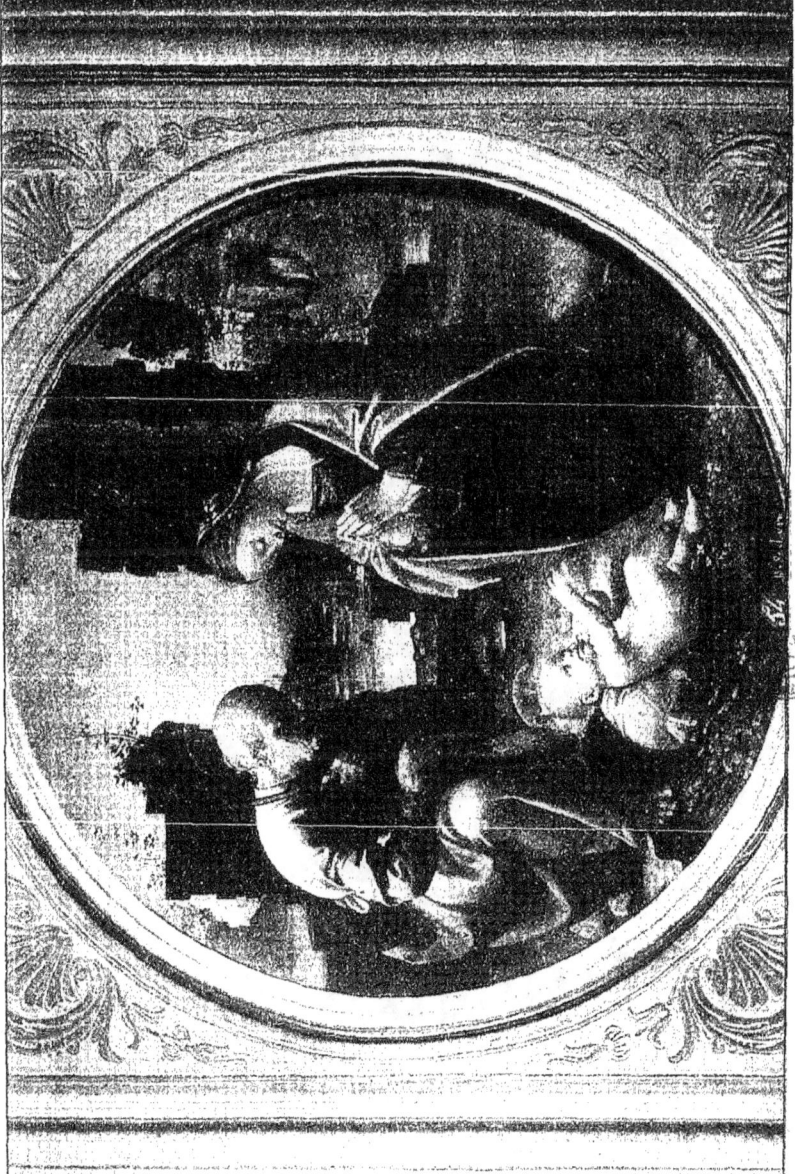

LA NATIVITÉ (LORENZO DI CREDI)

tant au point de vue de la plastique qu'à celui de l'esthétique, et comme combinaison savante de l'humain et du divin, la Madone de Lorenzo di Credi nous paraît douée d'une rare perfection.

Plusieurs compositions religieuses du Garofalo. Nous réservons pour notre visite à la pinacothèque du Capitole notre jugement sur ce peintre.

Une Madone de Sassoferrato, une autre de Carlo Dolci : traits au dessin, mais non à l'expression, raphaélesque. Le visage réfléchit, il est vrai, la sainteté de l'âme, qualité générale, mais aussi cette qualité particulière, la pensée dévote, le recueillement un peu compassé qu'accompagnent l'impassibilité et la froideur.

Trois Madones du Francia, peintre bolonais, que Raphaël honora de son amitié et de son estime, et pour les Vierges de qui le grand peintre de la Vierge professait une admiration sans réserve. Oubliant les siennes, il déclarait n'en avoir jamais vu de plus belles, de plus saintes, de plus parfaites que celles de Francia. J'avais cru jusqu'ici que ces paroles de Vasari étaient, ainsi que tant d'autres qu'il a émises, des paroles en l'air, et qu'il fallait regarder le propos qu'il attribue à Raphaël comme un compliment banal. En contemplant la *Vierge* n° 43 de la deuxième salle, dont les n°s 56 et 57 n'offrent que des variantes, je reconnais que ma croyance était mal fondée, et je comprends l'admiration du Sanzio. — La jeune fille de Nazareth, assise et dans une attitude simple, naturelle et modeste, penche gracieusement la tête vers son Enfant qu'elle tient sur ses genoux. L'Enfant la regarde avec tendresse et lui prend affectueusement la main. Ce groupe charmant se détache au milieu d'un paysage plein de fraîcheur, parmi de joyeuses fleurs épanouies. Le type de la Vierge de Francia, reproduit par lui toujours le même, diffère de l'ombrien. Les blondes Vierges ombriennes ont un air tout à fait juvénile, candide, idéal. Celles de Francia offrent tous les caractères des femmes brunes : yeux et longs cils noirs, physionomie sérieuse, indice d'un âge plus mûr. Sincèrement religieuses, ainsi que le remarque Raphaël, mais non dévotes, au sentiment qui exprime la sainteté s'ajoute,

chez elles, celui qui décèle l'amour maternel ; on sent que la mère songe avec tristesse aux destinées de son fils, bien qu'il soit le Fils de Dieu. L'œuvre que nous avons sous les yeux nous semble de premier ordre, et nous sommes convaincu que le récit de Vasari est faux : non, le Francia n'est pas mort de dépit ou de découragement après qu'il eut vu la *Sainte Cécile* de son ami. Son ami lui adressait ce tableau pour qu'il le retouchât, s'il y découvrait quelque défaut, avant de le remettre à ceux qui l'avaient commandé. Il y a dans cette action plus qu'une déférence amicale ou respectueuse, il y a un hommage rendu au talent. On ne saurait comparer Francia à Raphaël, mais, considérées sous le rapport de la conception, certaines de ses Madones, nous le constatons ici, peuvent figurer, sans trop en souffrir, à côté de celles du maître sans rival.

Raphaël occuperait une place considérable à la galerie Borghèse quant au nombre des œuvres et quant à leur mérite, si ces œuvres n'étaient, la plupart, des copies : copie d'une *Sainte Famille* dont nous verrons l'original à Naples ; copie du portrait de *Jules II* dont nous verrons l'original à Florence ; copies de *la Fornarine*, de la *Vierge de la maison d'Albe* dont les originaux sont au palais Barberini et au musée de Dresde. Le portrait de *César Borgia* porte à tort le nom de l'illustre peintre ; mais ce qui lui appartient sans conteste, c'est *l'Ensevelissement du Christ*.

Un souvenir touchant se rattache aux origines de ce tableau. A l'exemple de toutes les villes italiennes pendant et même après le moyen âge, Pérouse eut ses familles puissantes se disputant la domination. Un Baglioni ayant assassiné plusieurs membres de la faction rivale, le fut à son tour. Sa mère obtint du mourant qu'il pardonnât à ses ennemis. Afin d'éterniser le spectacle qu'elle avait eu sous les yeux, elle commanda la présente *Mise au tombeau*. Elle espérait trouver une consolation à sa douleur dans la contemplation d'une douleur encore plus grande, et fortifier son courage par l'exemple de l'héroïsme maternel poussé à sa limite suprême. Fidèle au programme qu'Atalante Baglioni lui avait tracé et s'inspirant du triste événement que l'on vient de rappeler, « en cette divine peinture, c'est Vasari qui parle,

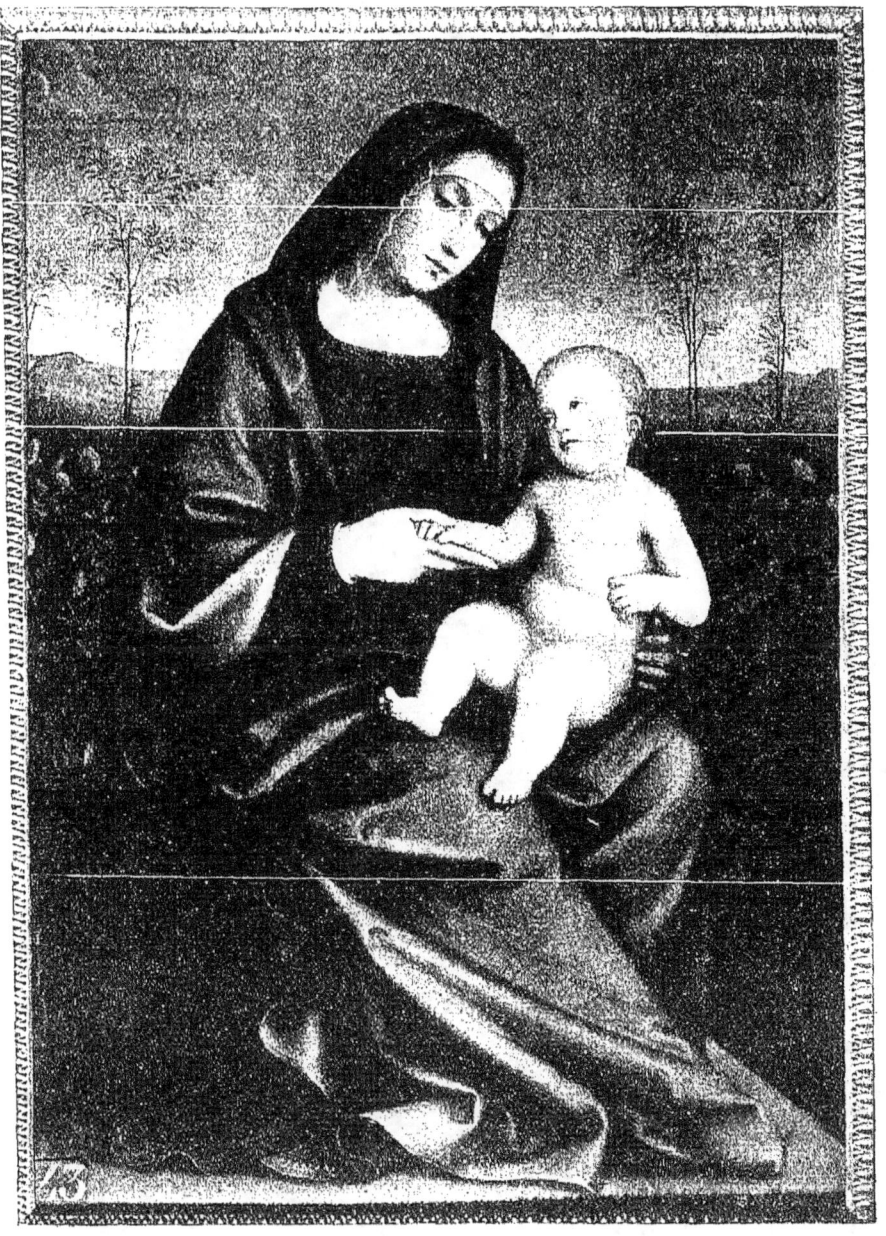

MADONE DU FRANCIA

Raphaël se pénétra de la douleur que ressentent de tendres parents quand ils voient emporter le corps de la personne qui leur était le plus chère, et disparaître avec elle le bien, l'honneur, l'espoir de la famille ». Avant de traduire un sentiment si noble et si vif, et d'entreprendre un travail qui allait le mettre aux prises avec Pierre Pérugin, le jeune peintre (il avait alors 24 ans) s'y prépara par de sérieuses études.

En ce qui concerne l'invention, Raphaël avait pour modèle *la Déposition de Croix* de son maître. Quand nous visiterons le palais Pitti, où elle se trouve, nous aurons à faire ressortir les qualités remarquables qui la distinguent. Il suffit en ce moment que nous en connaissions le plan et le concept général. — Le corps du Christ, le buste soutenu par Joseph d'Arimathie, repose doucement sur la terre. La Vierge a pris dans les siennes une des mains de son Fils, dont une de ses compagnes soulève la tête afin que la pauvre mère puisse contempler pour la dernière fois ici-bas des traits bien-aimés. Marie Madeleine se tient agenouillée aux pieds du divin Maître. Les autres saintes femmes et saint Jean, rangés derrière le groupe principal qui occupe le premier plan, considèrent le triste spectacle.

Le Sanzio a pris à son prédécesseur l'ordonnance générale de son tableau et quelques détails pittoresques. On le loue d'avoir introduit plus de vie dans sa composition. Au lieu de nous montrer le corps du Christ gisant à terre, inerte, il le représente entre les mains de ses disciples qui le portent à son sépulcre en le berçant doucement, en quelque sorte, dans son suaire. Ici tous les acteurs du drame s'agitent plus ou moins. Ce n'est plus la muette lamentation de tout à l'heure. Des deux disciples chargés du précieux fardeau et à qui sans doute la douleur ôte de leurs forces, l'un plie sous le poids; Joseph s'empresse de lui venir en aide. Les cheveux flottant au vent, les reins cambrés, les jarrets tendus de l'autre décèlent également la fatigue et l'effort. Marie Madeleine n'est plus prosternée. Elle s'est élancée vers le Sauveur et, prenant la place de la Vierge du Pérugin, elle en répète l'action pieuse. Derrière Joseph apparaît la figure pleine d'angoisse de Jean. Quant aux fidèles compagnes du Christ, s'arrachant à leur affec-

tueuse contemplation, elles donnent leurs soins à la sainte Mère évanouie.

Dans cette imitation apparente de la conception du Pérugin, nous remarquons d'importants changements, ce qui lui rend le caractère de l'originalité. Faut-il regarder ces changements comme des améliorations? Nous ne partageons pas l'opinion de ceux qui en voient une dans l'animation plus grande, la gesticulation plus vive des figurants. A notre avis, cette déclamation, assurément savante, noble et modérée, n'est pas plus éloquente que la narration simple, la conversation tranquille dans laquelle les personnages du vieux maître ombrien échangent leurs pensers douloureux. Nous trouvons, au contraire, le drame plus pathétique chez le maître que chez l'élève. Particulièrement, nous protestons contre le reproche de froideur adressé à sa figure du Christ. Non, le corps de son Christ mort n'est pas un cadavre insensible : la vie surnaturelle l'anime ; la douceur et la bonté d'un Dieu s'épanouissent encore sur les traits majestueux du vainqueur de la mort ; ce que l'on ne saurait dire avec autant d'assurance, croyons-nous, du Christ de Raphaël. Et le rôle donné à la Vierge ? Nous préférons l'idée de Pérugin. Pérugin a disséminé dans toutes les parties de son tableau l'expression de la douleur morale ; Raphaël l'a concentrée et reléguée à l'arrière-plan, dans un seul groupe et même dans un seul personnage, la Vierge. En faisant s'évanouir la Vierge, Raphaël lui a prêté une faiblesse trop humaine. Si l'artiste doit, quand il représente la Mère de Dieu, laisser voir en elle la fille d'Eve, il doit, d'autre part, faire en sorte qu'on reconnaisse en même temps la médiatrice de la Rédemption ayant conscience, en toutes les circonstances, de sa mission surnaturelle.

Mais laissons là une étude comparative qu'il ne faut faire qu'avec réserve ; n'oublions pas que nous avons à juger un essai, à certains égards, timide encore, et que d'ailleurs le sujet traité n'était pas celui qui convenait le mieux à un artiste du XVIe siècle, à Raphaël notamment. On trouve avec raison que sa *Mise au tombeau* n'émeut guère le spectateur qui s'attache par-dessus tout à la manifestation des sentiments religieux ; mais elle plaît

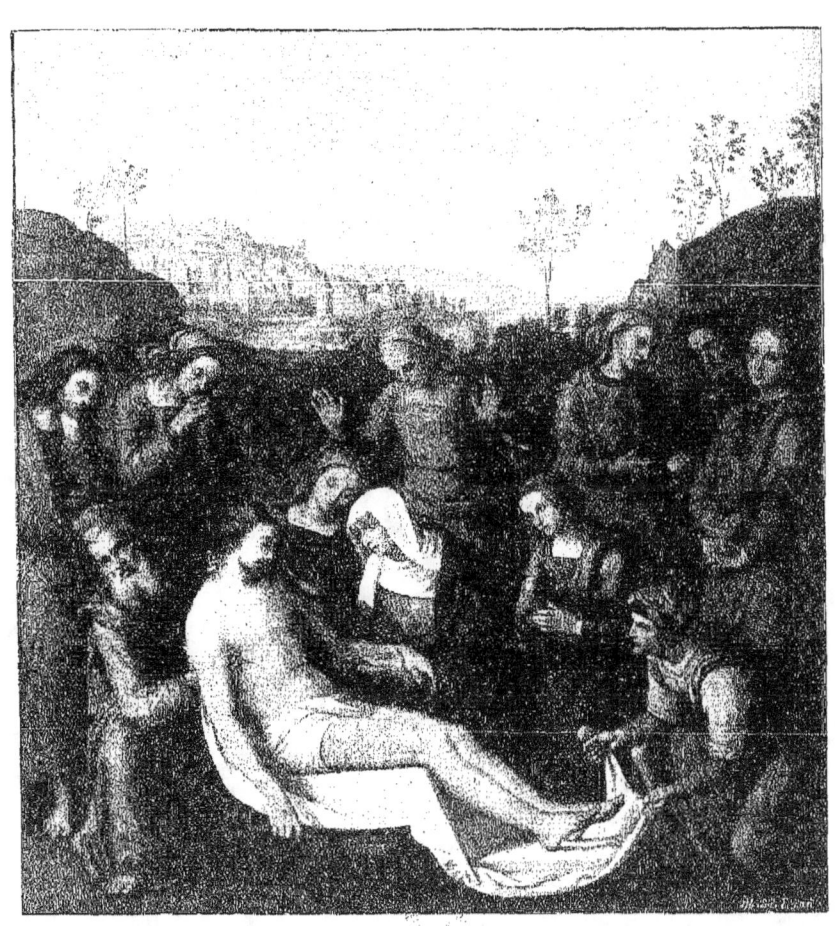
LA DÉPOSITION DE CROIX DE P. PÉRUGIN. (PALAIS PITTI)

grâce à des qualités d'exécution remarquables, et qui annoncent la brillante destinée du jeune débutant.

Pinacothèque du Capitole. — Voici d'abord *Romulus et Rémus*, de Rubens. Types peu conformes à l'idée que l'on se fait de ces demi-sauvages. Ils sucent le lait de la louve, leur nourrice, tout en jouant. La vue réjouissante des deux jumeaux, enfants blonds, dodus, aux carnations fraîches et roses, nous transporte en esprit dans les grasses campagnes de la Flandre.

Pour la troisième fois nous sommes en présence de Vierges du Garofalo. Bien qu'il ait passé peu de temps en la compagnie de Raphaël, le Garofalo parvint à imiter le dessin, les types, le mode d'expression de ce maître, et même en partie son coloris auquel, selon Lanzi, il ajouta quelque chose de plus fort et de plus animé. Ses Vierges, fruits, comme celles de son modèle, d'une imagination calme et pure, sont vraiment pieuses. Nous en signalerons ici trois. Une d'abord, à la tête penchée, à l'air mélancolique ; c'est ainsi que l'artiste représente ordinairement la Vierge Mère ; et deux autres inspirées des madones triomphantes du Sanzio, mais qui n'en ont pas le merveilleux rayonnement. La première, debout sur des nuages, les bras étendus en orante, apparaît dans une vision à quatre saints agenouillés. De jolis anges tiennent les coins de son manteau royal. On reconnaît le miniaturiste et l'habile dessinateur à la netteté des contours, au fini des détails, au brillant du coloris. La seconde Madone, dans ses vêtements aux couleurs symboliques, assise sur une nuée qui lui sert de trône, et tenant l'Enfant divin, n'est pas moins charmante. Mais pourquoi, malgré cet appareil, le peintre lui a-t-il conservé l'air pensif, presque attristé, qu'elle avait sur la terre ?

Gaudenzio Ferrari, peintre milanais, nourri des principes de Léonard de Vinci et de Raphaël, et doué par surcroît d'une piété rare, se serait élevé plus haut peut-être que ses maîtres, dans le genre mystique, s'il avait possédé leur science pratique et leur goût. Tout en s'assimilant ce qu'il trouvait de bon, de parfait chez ses émules, il resta fidèle aux traditions anciennes, et garda toujours quelque chose de la sécheresse et de la

dureté du vieux style. Mais c'est le peintre des pures extases. Nous en trouvons la preuve dans une *Madone* remarquable par la suavité des traits et de la physionomie.

Sainte Famille par le Romain Carlo Maratta. Vierge aux yeux mi-clos, penchant coquettement la tête sur l'épaule, avec un fin demi-sourire. Beaucoup d'amabilité chez la Mère, de gentillesse chez l'Enfant; conséquemment rien de divin en eux, ni même de saint.

Le *Saint Jean-Baptiste* du Guerchin, malgré sa croix, ne donne l'idée ni du personnage ni de sa mission. Simple étude académique.

La *Sibylle de Cumes* du Dominiquin. Luxe de draperies exagéré. Air mélancolique ne convenant pas à un être inspiré.

Marie Madeleine du Tintoret. « Sur une natte de paille, hâve, noirâtre, profondément pénitente, échevelée...; elle pleure et prie. Par le trou de la caverne perce lugubrement le croissant de la lune. » (1) Nous voici donc ici en plein romantisme bien avant l'ère des romantiques. Par son faire expéditif et hardi, sa recherche des effets violents de clair-obscur, son amour des contrastes, son imagination exubérante et souvent déréglée, Tintoret, s'il eût vécu de nos jours, eût occupé un bon rang parmi nos créateurs de scènes fantastiques. Nous le verrons à l'œuvre dans sa patrie.

La *Sibylle Persique écrivant*, par le Guerchin. Simple portrait, celui d'une jolie femme, l'épouse de l'auteur, à ce qu'il paraît.

Une autre jolie femme dont de longs cheveux blonds encadrent le visage frais et rose, et qui regarde le ciel d'un air lamentable en joignant les mains, telle est la *Madeleine* de l'Albane. Simulacre, et non pas image, du repentir et de la douleur.

C'est une belle mêlée que la *Défaite de Darius*, de Pierre de Cortone. Beaucoup de mouvement et pas de confusion. Groupes bien équilibrés.

Du même, *le Sacrifice d'Iphigénie*. Rien d'antique dans la conception. Ici, le secret du clair-obscur consiste à distribuer

(1) Taine, *Voyage en Italie*.

arbitrairement quelques teintes blanches sur un fond sombre, de sorte que l'on se demande pourquoi tel endroit est éclairé plutôt que tel autre.

La célèbre *Sainte Pétronille* du Guerchin, une de ses productions les plus renommées et que la gravure a popularisée. Sainte Pétronille, demandée en mariage, implore de Dieu la grâce de mourir vierge et l'obtient. Son fiancé vient la contempler avant qu'elle soit enfermée pour toujours dans le tombeau. Spectacle saisissant, et aspect étrange de la jeune fille que l'on tient suspendue. Est-elle vraiment morte? Oui, mais pour renaître aussitôt. Car, levez les yeux : pendant que les fossoyeurs la descendent lentement dans sa fosse béante, l'art magique du peintre nous la montre transportée soudain au ciel où elle remercie et adore le Seigneur Jésus. Contraste et harmonie : d'un côté l'appareil de la mort et le regret, chez le spectateur, de voir ce tendre corps livré en proie à la terre prête à le dévorer; de l'autre, l'appareil du triomphe et la joie de contempler ce même corps ressuscité et glorieux.

A la Trinité-des-Monts, dans une chapelle, on voit la célèbre *Descente de Croix* de Daniel de Volterre. Grâce aux nombreuses gravures qui en ont été faites, tout le monde connaît ce tableau. Heureusement, car de fresque qu'il était transporté sur toile, réparé par Camuccini, éprouvé par l'action du temps, il a beaucoup souffert et sa fraîcheur a disparu.

Selon Vasari, Daniel eut pour premiers maîtres, à Sienne, Antonio Bazzi et Baldassare Peruzzi, sous lesquels, mal servi par sa main et par ses facultés naturelles, il ne profita guère, malgré son bon vouloir. Il n'était pas né peintre. Désireux de le devenir, il vint achever ses études à Rome où le style de Michel-Ange le séduisit. Celui-ci, agissant à son égard comme à l'égard de Sébastien de Venise, l'aida de ses conseils et de ses dessins. L'intervention du grand artiste se décèle dans la *Descente de Croix*, œuvre remarquable, prodige que Daniel ne renouvela pas et qu'il n'eût pu accomplir, déclare Lanzi, sans le secours du Buonarroti. On attribue donc à l'influence de ce collaborateur la disposition harmonieuse des groupes, l'heureuse

attitude des personnages qui détachent le Christ de sa croix, l'affaissement naturel des membres et le savant raccourci du corps du Christ, l'idée des personnages debout qui reçoivent ce précieux fardeau, et servent ainsi de transition au groupe des pieuses femmes empressées, plus bas, autour de la sainte Mère évanouie. Malgré ces mérites attribuables soit à Daniel, soit à son patron, malgré l'opinion, longtemps acceptée, du Poussin qui plaçait *la Descente de Croix* à côté de la *Communion de saint Jérôme* et de *la Transfiguration*, il paraît difficile d'assigner le même rang à ces trois tableaux. A coup sûr, on ne peut égaler le premier au troisième. L'idéal en est absent, cet idéal qui consiste dans la noblesse des types et la vérité, la force des sentiments. Il y a trop de naturalisme dans l'abandon du corps du Christ et dans l'inertie de la Vierge couchée sur le sol, pâle, livide, trop réellement privée de connaissance. Nous omettons les autres reproches formulés par la critique : méconnaissance des lois du clair-obscur, monotonie de la lumière et de la couleur, défauts qui nous touchent moins que ceux qui viennent de la conception.

LE VATICAN

1° La Pinacothèque.

Fondée par Pie VII, la pinacothèque du Vatican, peu nombreuse mais choisie, se compose en grande partie de tableaux enlevés aux églises de Rome par les Français et restitués en 1816. Presque tous sont des chefs-d'œuvre. Nous ne décrirons que les principaux.

Première salle. — Mantegna, une *Pietà*. Nous parlerons ailleurs de ce quattrocentiste, maître dessinateur, formé non pas exclusivement d'après l'étude de la nature, comme Michel-Ange, mais surtout d'après celle de l'antiquité, et que les plus grands peintres du xvie siècle eux-mêmes ont pris pour modèle. On comprend que cet observateur des choses vraies soit tombé dans un certain

réalisme. Son Christ est trop irrémédiablement mort ; c'est dire qu'il manque d'expression.

L'Adoration des Bergers, de Murillo. La Vierge, mère timide, offre toutefois avec un sentiment d'orgueil concentré son Fils à la vénération des visiteurs. Touchante action des habitants de ces pauvres campagnes apportant, pour en faire don au nouveau-né, une jeune femme, des fruits, un pasteur, sa brebis qu'il ne quitte pas sans émotion ; et tendre épanchement de ces bonnes gens qui manifestent leur admiration d'une manière naïve. Si, comme l'indique un tableau voisin, *les Fiançailles de sainte Catherine*, Murillo échoue dans le genre purement mystique, à en juger par ce tableau-ci, il sait rendre idéales des scènes familières.

Deuxième salle, salon d'honneur, qui ne renferme que trois compositions, les chefs-d'œuvre des chefs-d'œuvre non seulement de la galerie vaticane, mais des galeries romaines et peut-être même européennes, opinion trop absolue qui n'est pas l'opinion universelle. Nous les réservons pour le dessert de notre délicat repas esthétique.

Troisième salle. — Titien : *le Martyre de saint Sébastien* ou *l'Assomption*. Lequel de ces deux sujets, si différents, l'artiste a-t-il voulu peindre? On ne saurait le dire avec certitude. Il a soigné particulièrement et placé bien en vue, au premier plan, la figure du martyr; mais ce n'est qu'une belle étude du corps humain. Dans le petit groupe de la Vierge et de son Fils au milieu d'anges, peu ou point de sentiment religieux.

Sainte Marguerite de Cortone, du Guerchin. Sur terre, la sainte agenouillée et les mains jointes, pleine d'une vraie componction, qui n'est pas l'extase simulée; dans les airs, sur un nuage d'or, deux anges, et voilà tout. Ces simples éléments n'en suffisent pas moins à composer une œuvre intéressante et très expressive.

Madone de Sassoferrato. Elle apparaît au sein des nues, assise sur le croissant de la lune, enguirlandée de têtes de chérubins, et pressant tendrement contre son cœur son Fils qu'anime envers elle le même sentiment d'amour. Rien de divin, ni chez lui, ni chez elle; scène intime touchante, mais commune. Nous

avons parlé naguère des madones de Sassoferrato et de Carlo Dolci. Lanzi, dans son histoire, associe les noms de ces deux peintres, bien qu'ils appartiennent à des écoles différentes, le premier à la romaine, le second à la florentine. En temps de décadence, les diverses écoles n'en forment plus qu'une seule et tous les artistes se ressemblent. « L'un et l'autre, écrit-il, sans être inventeurs remarquables, réussirent et obtinrent des applaudissements dans l'exécution des Madones... Leurs peintures se vendent aujourd'hui à des prix très élevés par la raison que les personnes riches, qui veulent avoir devant leur prie-Dieu quelque image précieuse et religieuse à la fois, sont à leur recherche. » Créer une image religieuse qui élève l'âme du contemplateur simultanément vers la divinité et vers le beau, qui l'excite à la piété et satisfasse ses aspirations esthétiques, certes tel est bien le noble but de l'art ; mais, pour que ce but soit atteint, il faut et qu'une foi profonde et que le sentiment vrai du beau animent les artistes et leurs patrons. Ce fut le cas au temps jadis ; ce ne l'était plus alors.

Pietà par Michel-Ange de Caravage, peintre original qu'il est bon de signaler. Il dut son originalité aux circonstances et à ce penchant de l'esprit humain à passer en toute réaction d'un extrême à l'autre. Celui-ci voulut lutter contre l'afféterie de son époque et ramener ses contemporains à l'étude de la nature. Intention excellente ; mais il prit pour du naturalisme le réalisme, et le réalisme souvent le plus grossier. Comme ses émules de toutes les époques, non seulement il repoussa l'idéal, mais il dédaigna même la recherche de la beauté. Tous les modèles lui parurent bons. Afin de donner plus de vérité à de simples apparences, il usait d'un procédé singulier. Préoccupé du seul relief, il éclairait, au moyen d'une lumière artificielle furtivement introduite, ses objets plongés d'abord dans la plus complète obscurité ; ce qui amenait de violentes oppositions d'ombres et de clartés. Cet artifice éclate ici dans *le Christ porté au tombeau*. Le corps du Christ n'est qu'un cadavre à l'aspect repoussant, et l'artiste ne s'est inquiété que du fait matériel, le transport et l'ensevelissement d'un mort, n'importe lequel, par les personnages vulgaires chargés habituellement de cette besogne.

La Nativité, par le Spagna, un Ombrien, condisciple de Raphaël qu'il s'efforça d'imiter. — Comme dans les tableaux similaires de Lorenzo di Credi et du Pinturrichio, l'Enfant divin, les yeux tendrement fixés sur sa mère, repose à terre ; Joseph et Marie le contemplent à genoux. Non loin de là, trois anges aux grandes ailes s'unissent en esprit aux sentiments du saint couple, et dans le ciel, trois autres anges debout sur des nuages chantent ces paroles : *Gloire à Dieu dans les hauteurs des cieux*. Deux bergers venant offrir une brebis, et, dans le lointain, les rois mages apportant leurs riches présents, semblent leur répondre par ces autres paroles : *Et paix sur la terre aux hommes de bonne volonté*. Peinture claire et harmonieuse.

La *Madone avec quatre saints* du Pérugin. Qu'elle est admirable la madone du chef de l'école ombrienne, du maître de Raphaël! Elle égale les plus belles madones de son élève par la pureté des formes, elle en surpasse certaines, des plus renommées, par la grâce naïve du maintien et surtout par la vérité et la profondeur du sentiment religieux. — Dans une niche à l'architecture élégante, formant trône, la jeune fille de Galilée, l'Ombrie de l'Orient, est assise et tient son Enfant debout sur ses genoux. C'est encore la vierge candide de l'Annonciation, et l'accomplissement de la prédiction angélique n'a rien changé en elle ; maintenant comme alors elle penche humblement la tête et baisse timidement les yeux. Paré de toutes les grâces de l'enfance, brillant d'une intelligence surhumaine, son Fils se présente sous le véritable aspect du Verbe fait chair. Affectueusement appuyé contre le sein maternel, il laisse tomber un regard d'ineffable mansuétude sur les saints symétriquement rangés au pied du trône, et qui représentent l'humanité sauvée par lui. Ce tableau est une des plus belles œuvres du Pérugin.

Parmi les chefs-d'œuvre de l'école ombrienne conservés dans cette troisième salle se trouve *la Résurrection*, composition du même peintre. Elle nous fait voir, dans une mandorla, le Christ tel que l'école l'a conçu, majestueux et doux. Ce tableau a un autre titre à la célébrité. Raphaël passe pour y avoir collaboré, et l'on croit voir le portrait du jeune disciple dans l'un des trois soldats endormis, tandis que le quatrième gardien du tombeau,

qui ne dort pas et qui s'enfuit, serait le portrait du maître. Or, c'est précisément cette circonstance qui donne au présent tableau son intérêt particulier.

Un problème étrange a été soulevé sur la foi de Vasari. Dans sa *Vie du Pérugin*, Vasari prétend que « Pietro fut un homme de très peu de religion et qu'on ne put jamais le convaincre de l'immortalité de l'âme. Par des raisonnements, digne émanation de sa cervelle de porphyre, il repoussa toujours, avec l'entêtement le plus grand, l'idée d'une autre vie ». On a peine à croire que le créateur de scènes et d'images si chrétiennes ait puisé ses idées ailleurs qu'en lui-même et en dehors de l'inspiration de la foi. A la rigueur, la chose n'est pas impossible. Il y a plus d'un exemple d'auteurs dont les productions, n'importe en quel genre, ne furent pas d'accord avec les pensées secrètes ou la conduite privée, d'hommes qui furent ou qui sont spiritualistes dans leurs paroles ou leurs ouvrages, et matérialistes dans la pratique de la vie. D'ailleurs, il faut observer que le Pérugin manquait d'instruction, excepté en son art ; que « *les biens de fortune* », si l'on en croit son biographe, avaient beaucoup d'attrait pour lui. On ne peut donc le rendre qu'à demi responsable d'une incrédulité principalement attribuable à son ignorance et à sa *cervelle de porphyre*. Aussi incline-t-on à penser que le biographe s'est trompé. Toutefois, le sagace M. Rio fait à ce sujet une remarque qu'il croit propre à ébranler la conviction : le soldat éveillé, et qui n'est autre que le Pérugin lui-même, fixe les yeux sur le Rédempteur « avec une expression de tristesse et de doute, interrogation désespérée d'une âme sceptique qui semble demander au Christ s'il est bien réellement le Fils de Dieu ». Simple coïncidence, peut-être, répliquerons-nous ; l'expression que l'artiste a donnée à son soldat est parfaitement naturelle, et il n'était pas besoin pour la trouver qu'il fût animé lui-même du sentiment qu'éprouve ce témoin d'un fait merveilleux. En un temps où la foi était universelle, Vasari a pu être choqué du peu de zèle religieux de Pietro sans que l'on soit autorisé à admettre sa conclusion Quant à l'hypothèse de M. Rio, elle serait absolument vaine s'il était vrai, ainsi que l'insinue Passavant, que le jeune Raphaël n'a pas seulement

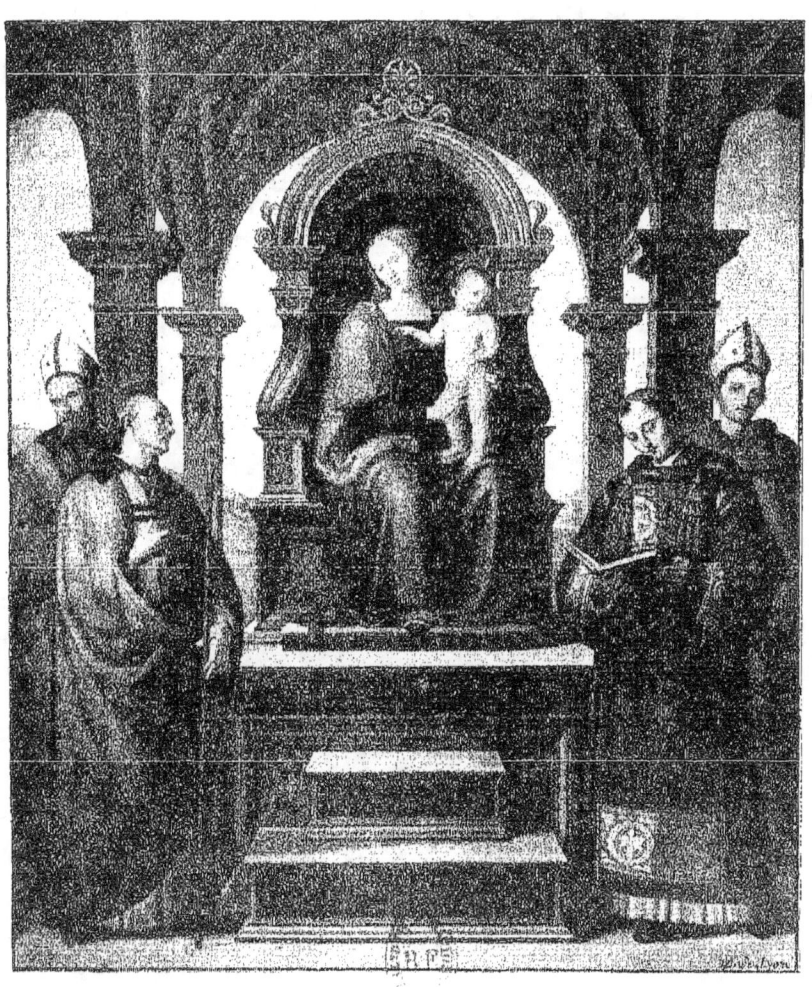

MADONE DU PÉRUGIN

peint quelques parties du tableau, mais que le Pérugin lui en a abandonné l'entière exécution.

Voici maintenant trois tableaux dans lesquels d'habiles praticiens, le Pinturrichio, Raphaël et deux de ses élèves, Jules Romain et le Fattore, ont traité le même sujet, *le Couronnement de la Vierge.*

De la composition du Pinturrichio, conforme encore aux données du moyen âge, peu de chose à dire. Dans le gothique ornement en amande, à fond d'or et radié, le Christ assis couronne sa Mère agenouillée devant lui. Deux anges célèbrent par leur musique le joyeux événement. Sur terre, on voit les apôtres partagés en deux groupes. Figures bien dessinées, mais peu expressives ; attitudes peu variées. Ni grande inspiration, ni grande science.

Le *Couronnement* de Raphaël comprend également deux scènes distinctes, mais adroitement reliées. Les apôtres, venus au tombeau de Marie, l'ont trouvé vide et, à la place du corps qu'il renfermait, ils aperçoivent des lis et des roses :

> *Quivi è la rosa, in che'l Verbo divino*
> *Carne si fece*, etc. (1).

« Là est la rose en laquelle le Verbe divin s'incarna ; et là, les lis dont l'odeur indique le bon chemin. » L'émotion des apôtres est peinte sur leur visage, diversement. On entrevoit déjà l'art de représenter les nuances délicates des sentiments, art qui atteindra plus tard, aux Chambres, par exemple, son plus haut degré de perfection. Quelques-uns paraissent seulement étonnés du prodige ; l'admiration se manifeste chez d'autres ; certains, pénétrant le mystère, lèvent la tête vers le ciel où leurs yeux ne voient pas, mais où leur intelligence perçoit la scène triomphale qui s'y passe. Là, le Christ et sa Mère sont assis l'un à côté de l'autre sur des nuages. Elle, dans une attitude respectueuse, les mains jointes, la face ravie, s'incline devant son Fils. Lui, à la fois majestueux et tendre, pose la couronne sur la tête de la Reine du ciel, pendant que les chérubins font entendre une

(1) DANTE, *Paradis*, XXIII, 73.

musique divine ou regardent, joyeux. La critique découvre dans cette composition d'un jeune homme de dix-neuf ans plus d'une marque d'inexpérience. Les défauts qu'elle signale touchent peu le contemplateur. Il admire sans réserve les vifs sentiments d'amour et d'allégresse dont sont animés les apôtres, la grâce et la noblesse des anges, la grandeur imposante du Sauveur et la beauté de la Vierge qui a repris sa jeunesse pour la garder éternellement.

On retrouve dans le troisième *Couronnement*, ouvrage de disciples du Sanzio, l'ordonnance de sa composition. La pose, le geste de la Mère et du Fils ne diffèrent guère de l'un à l'autre tableau, mais diffèrent le type et l'expression. La vierge jeune, timide, à l'air si candide et si saint que nous venons de célébrer, a fait place à une femme, belle certainement, mais d'une beauté plus humaine, dont le cœur s'est affermi. L'assurance brille en sa personne et son regard fixe le Christ sans crainte; elle n'est plus l'humble servante du Seigneur, mais presque son égale; elle ose le contempler face à face. Quant au Christ, un changement s'est aussi opéré en lui. Tandis que, plein de majesté, mais en même temps d'amour, le Christ du maître, en posant d'une main la couronne sur le front de sa Mère, exprime, par le mouvement de son autre main gracieusement levée, son respect et sa filiale affection, le Christ des élèves tient le globe, symbole de la toute-puissance, et couronne sa Mère comme un souverain couronne la sujette qu'il admet aux honneurs suprêmes. Le type des anges, lui aussi, a été modifié: les grands et sveltes anges traditionnels, aux longues robes virginales, sont devenus des *putti*, les anges-Amours des temps nouveaux. Dans la scène terrestre, les élèves ont cherché à accentuer, plus fortement que le maître ne l'avait fait, ces modes d'expression : les attitudes et les gestes. Mais nous préférons les personnages de Raphaël, malgré leur apparence quasi hiératique, aux personnages plus habilement, plus pittoresquement disposés de Jules Romain, parce qu'il y a plus d'art à rendre les émotions par un simple jeu de la physionomie que par la mimique de tout le corps.

Arrêtons-nous maintenant, pour les contempler avec l'atten-

tion qu'ils méritent, devant les trois augustes tableaux auxquels on a fait l'honneur d'un salon spécial et d'une garde particulière, immobile à son poste.

Le premier qui se présente, c'est *la Communion de saint Jérôme*. En quoi consiste la supériorité de cette œuvre sur tant d'autres? De plus grandes lumières que les nôtres seraient nécessaires pour le comprendre. Le Poussin, mû par un esprit de juste revendication à l'égard de son maître méconnu, l'avait en grande estime. Si, recherchant ce qui a fait confirmer par la postérité jusqu'à nos jours inclusivement l'opinion favorable de l'illustre peintre, on analyse cette œuvre au triple point de vue de l'invention, de l'exécution et de l'idéal, voici ce que l'on découvre.

En ce qui regarde l'invention, le Dominiquin a pris son sujet à Augustin Carrache : il a copié à peu près exactement la *Communion de saint Jérôme* de cet artiste.

L'exécution est assurément digne d'éloges, malgré quelques réserves faites par certains critiques concernant le style, le dessin et même le coloris; jamais, à aucune époque, personne n'a pu songer à mettre en face de la *Transfiguration* un tableau mal exécuté. Celui-ci a de l'harmonie et de l'éclat; le clair-obscur n'y est pas négligé; l'ordonnance en est bonne; la pensée et les mouvements de tous les personnages convergent vers le héros du drame, ainsi qu'il convient en un drame bien conçu, et la figure du héros entièrement illuminée, attire les regards du spectateur; de sorte que gestes, expressions et sentiments concordent. On a blâmé la figure de saint Jérôme : elle est nue, et le Dominiquin a accentué, plus encore que ne l'avait fait son modèle, la maigreur et la caducité du vieil ascète; vraiment l'atrophie excessive de ses membres, le relâchement presque absolu de ses muscles et l'aspect cadavérique de ses chairs causent une impression désagréable. Sans doute le saint est au moment de mourir; mais l'artiste lui a donné une apparence d'un réalisme achevé. Et toutefois cette apparence ne choque pas autant qu'on pourrait le croire. Pourquoi? Parce que, je suppose, instinctivement le spectateur détourne vite son attention de la déplaisante anatomie, et peut-être même ne la remarque

pas d'abord, attiré qu'il est par la vue de la belle tête du vieillard mourant. Bien que ses yeux soient déjà éteints à demi, dans le reste de vie qui y persiste, brille son amour pour son Dieu qui vient à lui caché sous les espèces eucharistiques. On peut adresser à la figure de saint Ephrem, qui administre le saint viatique, le même reproche qu'à celle de saint Jérôme : elle offre trop le caractère de l'épuisement sénile.

Néanmoins c'est une inspiration heureuse, et j'aborde ici le troisième rapport sous lequel nous considérons le tableau du Dominiquin, c'est une inspiration heureuse, bien qu'elle ne soit pas propre à notre artiste, d'avoir rapproché dans une action pieuse, si touchante, deux vieillards qui ont passé leur vie à lutter pour la foi, qui tous deux s'acheminent à la tombe, et dont le moins débile vient aider l'autre à franchir le dernier pas qui l'en sépare. Quand j'aurai mentionné l'acte, émouvant également, de la sainte femme qui baise avec tendresse la main défaillante de son ami et de son père, et l'attitude du jeune clerc agenouillé qui fixe avec admiration et respect son regard sur le grand docteur de l'Eglise, afin d'en graver à jamais l'image dans sa mémoire, j'aurai dit tout ce qu'il y a à dire, ce me semble, sur l'idéal de la fameuse composition. Certainement on ne peut l'égaler à celui des compositions voisines, *la Transfiguration* et *la Vierge de Foligno*. On ne rencontre dans l'œuvre du Dominiquin, pas même à un degré approchant, ni le vif sentiment religieux ni l'émotion profonde qui ont inspiré les deux œuvres rivales et qui y règnent.

La Vierge de Foligno. — Raphaël est le peintre de la madone. Il en a reproduit avec amour, un grand nombre de fois, la sainte image. L'étude et la description des madones de Raphaël ont donné naissance à des traités spéciaux considérables. Leur type n'est pas toujours le plus beau, au point de vue de la beauté physique, ni le plus saint que l'on ait inventé; mais il est, en général, véritablement beau et véritablement saint; il réunit en quantité suffisante et dans un juste équilibre l'une et l'autre qualité. Il possède un second caractère, la variété. Tandis que les artistes siennois, Bellini, Francia, beaucoup d'autres et le grand Léonard lui-même, les yeux fixés sur un modèle unique, don-

nent toujours à leur Vierge les mêmes traits, la même pensée, trop souvent la même occupation et le même entourage, Raphaël, lui, ne se répète jamais. Il n'y a pas deux de ses Vierges, choisies dans n'importe lequel des groupes qu'on en a fait, qui se ressemblent; car on a classé les madones de Raphaël en trois groupes, d'après l'époque et le lieu où il les a peintes.

Les madones ombriennes datent de la première jeunesse, alors que le Sanzio, encore pénétré des principes du Pérugin, en pressentait de supérieurs et cédait déjà aux inspirations de son génie propre. Le sujet est d'une grande simplicité. Il se borne à la Vierge représentée à mi-corps, ordinairement assise en avant d'un gracieux paysage, baissant modestement la tête et regardant son Fils qu'elle tient sur ses genoux; l'Enfant bénit ou lit dans un livre : (*madones Solly, Conestabile*). L'artiste a pris son modèle autour de lui : Marie est une jeune fille de l'Ombrie, à l'attitude timide, au visage d'un ovale pur, à l'air candide, religieux et doux, telle en un mot qu'a dû apparaître à ses contemporains la jeune Galiléenne. La conception est naïve et la main craintive, mais l'inspiration est sainte et le sentiment suave. *La Vierge du Couronnement*, dont je viens de parler, et celle du *Sposalizio*, dont je parlerai à son heure, appartiennent à cette première série.

Un caractère spécial à Raphaël, c'est le développement graduel, méthodique, incessant et simultané de sa science technique et de son génie créateur. Cette marche ascendante vers la perfection se remarque, du premier au dernier, dans les essais incertains, mais déjà si charmants, de l'époque primitive. Elle continue, de la première à la dernière également, dans les fortes œuvres de l'époque florentine, pour arriver, toujours progressivement, à son apogée dans les œuvres sublimes de l'époque romaine.

Parmi les créations florentines brillent les *Vierges au Grand-Duc* et *Cowper*, dont le type rappelle encore le type virginal ombrien, et les *Vierges Tempi* et *d'Orléans*, dans lesquelles l'importance de l'Enfant augmente : sa divinité s'affirme, tandis que le rôle de Marie devient celui de mère prévoyante, tendre et quelque peu soucieuse. Les *madones Colonna, au Chardonneret*,

la Belle Jardinière, petites scènes intimes à trois personnages : Jésus, Marie et saint Jean-Baptiste; la *madone Ansidei* : Jésus, Marie et deux saints, nous révèlent l'état d'âme de leur auteur. Nous le voyons en pleine jouissance alors de ses hautes facultés, en possession de tous ses moyens, et l'avenir lui souriant. La grâce et la beauté s'allient chez la Vierge à la bonté, et tout en elle, comme en la personne du jeune peintre, exprime le bonheur. « La Divinité descend sur terre, elle s'assied au milieu de nous, prend part à nos souffrances et à nos joies, à nos joies surtout; car dans cette longue série de madones, c'est à peine si l'on saisit parfois une nuance de mélancolie, ou le pressentiment des souffrances à venir. Il semble que, chez cette jeune mère caressant son enfant brillant de santé, il n'y ait de place que pour l'affection, l'espérance, les sentiments les plus doux et les plus riants... Devant ces idylles, c'est à peine si l'on songe aux mystères de la religion (1). »

Dans les madones romaines, fruit d'un talent parfait, exemplaires de la beauté absolue, éternelle, autant qu'il est donné à l'homme de la concevoir et de la réaliser, la sainteté qui était plus particulièrement, chez les madones florentines, le partage de l'Enfant, devient celui de l'Enfant et de la Mère. Que le couple sacré habite la terre ou le ciel, il apparaît comme une vision surnaturelle, éblouissante ou touchante. *La Vierge de Foligno* indique ce retour par Raphaël, désormais fixé à Rome, aux idées pieuses de sa jeunesse.

En haut, dans les airs, assise sur des nuages, la Vierge avec son Fils, et, autour d'eux, une guirlande de chérubins. En bas, sur terre, quatre personnages : saint Jean-Baptiste et saint François, saint Jérôme et le donateur, Sigismond dei Conti, secrétaire de Jules II. Dans le fond, un paysage avec une ville. On le voit, la composition n'est plus aussi simple ; nous avons sous les yeux un tableau complet, à multiples éléments. Eh bien, grâce au talent acquis dans l'intervalle qui sépare les premières madones des dernières, rien de plus harmonieux que cet assemblage d'éléments non seulement divers, mais étrangers l'un à

(1) M. MUNTZ, *Raphaël*.

l'autre. Les anges, rangés autour du disque lumineux sur lequel se détache le groupe divin, contemplent avec admiration la beauté de leur Reine. Elle resplendit en effet, bien qu'elle ne soit pas absolument idéale ni divine; mais il s'y mêle tant de pureté, de simplicité et surtout de bonté, qu'elle plaît autant que la beauté parfaite. Mieux que celle-ci elle convient au sujet, et c'est elle assurément, plus que ne le ferait l'autre, qui ravit le mendiant d'Assise; c'est par le doux regard de la Mère des miséricordes et par le sourire du petit Jésus que, ranimé et consolé, dans un feu d'amour il se consume (1). C'est encouragé par le même regard bienveillant que saint Jérôme présente et recommande à la puissante protectrice le donateur agenouillé, dont l'adoration fervente, craintive et suppliante est habilement mise en contraste avec l'extase de saint François. On a dit que la figure de Sigismond, qui est un portrait, considérée à part, serait à elle seule un chef-d'œuvre. Il nous semble qu'on peut en dire autant de chacune des autres figures. Mais la plus ravissante de toutes est celle de l'ange tenant un cartel que Raphaël a placé sur la terre au milieu des personnages humains, dans le but sans doute de mieux relier encore les divers groupes et tous les acteurs. Ce bel enfant, paré de toutes les grâces, lève avec une expression touchante ses yeux vers le ciel, sa patrie, où il aspire à retourner.

Le caractère du type nouveau, c'est donc le caractère triomphal : Marie a quitté la terre pour le ciel, ou elle est venue, du ciel, habiter un moment la terre. On constate dans *la Madone de Foligno* les progrès accomplis par le Sanzio. A l'expression des figures, qui ne saurait être dépassée, à l'interprétation exquise des sentiments les plus capables d'émouvoir et d'élever l'âme, au goût avec lequel l'auteur a choisi pour la Vierge une attitude à la fois élégante et majestueuse, à l'attrait causé par le geste gracieux de l'Enfant qui joue avec le manteau de sa mère, à l'harmonie de l'ensemble, il faut ajouter la beauté du paysage et la richesse du coloris. Rien donc ne manque au tableau pour

(1) *In foco l'amor mi mise*, paroles de saint François dans un de ses cantiques.

qu'il soit un chef-d'œuvre de premier ordre et trône dignement à côté de la *Transfiguration*.

Trône dignement! Certains critiques effaceraient le dernier mot, car ils déclarent *la Vierge de Foligno* supérieure à *la Transfiguration*. Sous sa forme absolue ce jugement ne nous semble pas juste. Il faut considérer, d'une part, que ce n'est pas le maître qui a achevé son tableau, et, d'autre part, que la composition en est plus savante, moins claire, que celle du tableau précédent; une étude est nécessaire pour en saisir et en apprécier le concept.

On connaît le sujet : au-dessus du Thabor, tertre minuscule, simple accessoire, et au sein des airs, une nuée lumineuse ; sur ce fond éblouissant, une forme plus éblouissante encore, le Sauveur Jésus transfiguré. — Sa mission étant à peu près accomplie et sentant la fin approcher, pour fortifier par un miracle évident, avant le moment des épreuves, la foi de ses disciples, Jésus avait choisi trois d'entre eux et les avait menés au sommet d'une montagne. Là, son corps tout a coup abandonna la terre et s'éleva léger dans les airs. Le Maître apparut à ses fidèles tel qu'ils le verront bientôt sur la croix, les regards levés au ciel, la tête doucement inclinée sur l'épaule, les bras ouverts; seulement ici son corps est radieux, une brillante lumière l'enveloppe, un souffle venu des hauteurs célestes fait flotter ses cheveux et onduler les plis de ses vêtements ; le Fils de l'Homme est devenu le Fils de Dieu, éclatant de beauté et de gloire, et dont seuls Moïse et Elie, habitants des demeures divines, peuvent contempler la face. — De Raphaël aussi la mission était terminée et la fin approchait. Il voulut monter une dernière fois et le plus haut possible dans les régions de l'art. Cette œuvre-ci est donc son testament. Aussi poussé, dirait-on, par un instinct secret, il y a mis toute son âme, il y a résumé tout ce que pendant sa vie il a senti, aimé et appris. Hautes conceptions de l'intelligence parvenue à sa maturité, culte de l'idéal mêlé à l'amour des belles formes, visions célestes si souvent entrevues, alliance dans une juste mesure du naturalisme et du spiritualisme, but et effort de la vie entière, pondération, harmonie, qualités acquises par un long labeur, tout est là, dans la partie supérieure du tableau, la seule qu'il ait peinte.

Jules Romain et le Penni en ont exécuté, d'après ses dessins, la partie inférieure. C'est à elle que la critique s'adresse. Un second sujet y est traité, ce qui, pour les uns, introduit un élément étranger dans la composition, de sorte qu'il n'y a plus d'unité, tandis que, pour d'autres la présence de cet élément était nécessaire, et d'ailleurs, ajoutent-ils, l'unité n'est pas détruite. Comment discerner la vérité dans ce conflit d'opinions contraires ? Avec Salomon et les gens sages qui la trouvent toujours dans le moyen terme, nous croirons que chacune d'elles en renferme une portion. A défaut donc de l'unité absolue dont l'existence n'est pas clairement prouvée, nous nous contenterons d'une unité relative suffisante ; et mettant ce qu'il peut y avoir de répréhensible dans l'œuvre sur le compte des circonstances et à la charge de ceux qui l'ont achevée, nous proclamerons que rien ne nous a plus ému que la vue de ces figures glorieuses suspendues entre la terre et le ciel. Non, nul ne saurait rendre, à l'aide de la parole ou de la plume, ce que disent les yeux du Sauveur, regardant le lieu d'où il est descendu et où il va bientôt remonter. Dans ce regard ineffable, tout le mystère de sa vie et de sa mort est contenu. Et nous finirons en nous écriant avec Vasari : « Que quiconque veut savoir ce que c'est que le Christ transfiguré en la divinité et le peindre vienne l'apprendre ici ... Le Christ apparaît comme la pure manifestation de l'essence et de la divinité des trois Personnes confondues en une seule. » Vasari ajoute la réflexion suivante d'un charme à la fois doux et douloureux : « Raphaël, poussé par le désir de montrer dans le visage de son Christ tout ce que peut et ce que vaut l'art de la peinture, se concentra tellement en lui-même, seul avec son génie, que, ce visage fini, il eut le pressentiment qu'il n'avait plus rien à faire. En effet, il ne toucha plus de pinceaux, la mort étant venue à l'improviste. »

2° Les peintures murales de la chapelle Sixtine.
L'œuvre de Michel-Ange.

Les fresques qui décorent les murs et le plafond de la chapelle Sixtine, ordinairement mal éclairées, sont en outre, la plupart, dégradées, effacées, noircies ou placées trop loin des yeux. On ne peut voir celles du plafond, les plus intéressantes, qu'à l'aide d'une lunette et en se renversant fortement en arrière, posture incommode, bientôt insupportable. C'est grand dommage, car on ne saurait contempler un spectacle plus merveilleux.

Pourtant, l'œuvre générale a un défaut : elle n'est pas le produit d'une même époque, d'une même inspiration, d'un seul génie. Commencée sous Sixte IV par plusieurs artistes travaillant simultanément, elle fut abandonnée jusqu'à Jules II. En 1508, Michel-Ange la reprit, mais pour ne l'achever que trente-trois ans après, sous Paul III. On comprend que l'œuvre manque d'homogénéité et dans les idées et dans les formes, et qu'il n'y ait qu'un rapport forcé entre ses parties. Mais peu importe ! ces parties, au nombre de trois, exécutées à des époques différentes, ont chacune leur intérêt et leur mérite.

Le projet primitif se bornait à la représentation sur les longs murs de droite et de gauche, en deux séries parallèles, de faits choisis dans l'histoire de Moïse et dans la vie de Notre-Seigneur. Au centre, au point d'où partent les deux séries, au-dessus de l'autel, le Pérugin avait peint l'*Assomption de la Vierge* entre la *Naissance du Rédempteur* et *Moïse sauvé des eaux*. Ces trois tableaux furent détruits pour faire place au *Jugement dernier* de Michel-Ange. Quelques-uns le regrettent, et déplorent qu'on ait supprimé ce qui reliait les unes aux autres toutes les compositions et leur donnait une indispensable unité. Sous ce rapport et sous d'autres encore, la perte est grande; mais quoi ! n'avons-nous pas en compensation l'œuvre extraordinaire, dont tout le monde a l'image présente à l'esprit ?

Chose étonnante ! l'historique des peintures primitives de la

chapelle Sixtine, ce lieu si célèbre, offre presque autant d'obscurité que celui des vieilles peintures du Campo Santo de Pise ; on ne sait à quel artiste attribuer d'une manière certaine la paternité de plusieurs d'entre elles. La critique moderne n'accepte pas toujours l'opinion de Vasari à ce sujet, et, à son tour, la critique moderne n'est pas toujours d'accord avec elle-même.

Avant d'occuper le siège pontifical, Sixte IV habita Pérouse où il assista aux débuts de la grande école religieuse ombrienne et en vit les progrès. Il ne manqua pas de confier à des artistes de cette école la décoration de la chapelle construite pour lui, au Vatican, par Baccio Pintelli. Le Pérugin vint donc, amenant avec lui ses élèves, Andrea, dit l'Ingegno, dom Barthélemy le Camaldule, Luca Signorelli et le Pinturrichio. On lui donna comme collaborateurs ou comme émules trois peintres de l'école florentine, Sandro Botticelli, Cosimo Rosselli et Domenico Ghirlandajo. La surface à peindre fut divisée en douze compartiments, six sur le mur de droite, six sur le mur de gauche. On consacra ceux de droite au récit de l'histoire de Moïse : *Moïse au pays de Madian ; — Son arrivée en Egypte avec sa femme Séphora ; — Le passage de la mer Rouge ; — Moïse au Sinaï ; — Le châtiment de Coré, Dathan et Abiron ; — La mort de Moïse.* Au côté gauche on peignit : *Le baptême de Notre-Seigneur ; — Sa tentation ; — La vocation de saint Pierre et de saint André ; — Le sermon sur la Montagne ; — Saint Pierre recevant les Clefs ; — La Cène.*

I. L'œuvre du Pinturrichio. — La critique actuelle attribue au Pinturrichio *Moïse avec Séphora* et le *Baptême du Christ*. *Moïse avec Séphora* se distingue par le caractère propre aux conceptions naïves et si charmantes des artistes primitifs. Le même cadre réunit plusieurs épisodes, mais de telle sorte qu'ils forment, au point de vue pittoresque, un seul tableau. — Pour fond, un paysage de Toscane ou d'Ombrie, fait à demi d'après nature, à demi d'imagination. On voit à l'arrière-plan les ébats de bergers qui dansent : allusion à la condition de Moïse gardant les troupeaux de Jéthro ; puis, plus près du spectateur, Moïse prenant congé de son beau-père ; puis, plus près encore, la caravane des émigrants qui se déroule jusqu'au premier plan où

l'ange du Seigneur l'arrête et parle à son chef. Il est possible alors d'admirer la beauté et la grâce des enfants et des jeunes femmes qui en font partie, parmi lesquels Séphora, « presque aussi belle qu'une madone de Raphaël » (1). Au côté opposé du tableau, les mêmes nobles ou gracieux personnages assistent ou participent à la circoncision du fils de Moïse. Pinturrichio a introduit des personnages de son temps dans cette scène antique.

Il l'a fait également dans *le Baptême du Christ*, et, du reste, ses confrères l'ont imité. Quelquefois le procédé passe inaperçu, d'autrefois il choque : cela dépend de l'habileté de l'artiste et de sa discrétion. Au second plan, d'un côté Jean, de l'autre Jésus prêchent la foule accourue dans le désert pour les entendre : deux actions semblables semblablement disposées. Le baptême du Sauveur est représenté au premier plan.

II. De Botticelli, trois compartiments : *Les premiers traits de l'histoire de Moïse* ; *Le Châtiment de Coré* ; *La tentation de Notre-Seigneur*.

On ne retrouve pas, dans le second tableau des aventures de Moïse, le fond pittoresque ni la perspective qui nous ont charmé dans le premier ; les divers épisodes ne s'y relient pas les uns aux autres avec autant d'art. La scène la plus intéressante est celle qui nous montre le jeune étranger accourant au secours des filles de Jéthro, aimables jeunes vierges à la blonde chevelure, et, après les avoir délivrées des brigands du désert, tirant de l'eau d'un puits pour abreuver leurs brebis. Cette image a toute la fraîcheur d'une idylle.

Dans *le Châtiment de Coré et de ses complices*, le peintre a peu habilement rendu, à notre avis, l'événement qu'il raconte, la sédition contre Moïse : beaucoup de confusion, et mouvements des acteurs, mélodramatiques et violents.

Botticelli a bizarrement conçu sa *Tentation dans le désert*. Il a relégué à l'arrière-plan le fait principal, les diverses rencontres du Sauveur et de Satan, et réservé la place d'honneur, le premier plan, à une assemblée de personnages absolument étrangers à ce fait. D'autre part, il n'a pas réussi le type du Christ.

(1) M. Rio.

III. De tous les décorateurs primitifs de la Sixtine, le plus fécond, c'est le moins habile, Cosimo Rosselli. Il a peint, à lui seul, quatre compartiments : *le Passage de la mer Rouge ; Moïse au Sinaï ; le Sermon sur la Montagne ; la Cène.* Voici ce que Vasari dit de lui et de son travail : « Se sentant faible dans l'invention et le dessin, Cosimo chercha à dissimuler ses défauts en recouvrant ses peintures d'outremer très fin et d'autres couleurs vives, et en enluminant les sujets au moyen de beaucoup d'or, à ce point qu'il n'y avait nul arbre, nulle draperie, nul nuage qui n'en fût rehaussé. Quand fut venu le jour de découvrir les ouvrages de tous, à la vue du sien les autres artistes se mirent à rire et à se moquer de lui... Mais finalement, les moqués ce fut eux... Ainsi que Cosimo l'avait prévu, ses belles couleurs éblouirent tellement les yeux de Sixte IV — ce pape n'entendait rien aux choses d'art, bien qu'il les aimât beaucoup — qu'il reçut la récompense promise à l'auteur du meilleur ouvrage. » Ce qu'il y eut de plus fort encore, c'est que Sixte IV obligea les autres artistes à accommoder leurs peintures de la même façon que Cosimo avait accommodé les siennes, et ce dernier rit d'eux à son tour. Peut-être ne faut-il voir dans la plaisante anecdote qu'une imagination de Vasari ; mais elle touche juste en ce qui concerne le talent de Rosselli. Il imite gauchement la manière et les figures de ses émules Botticelli et Ghirlandajo (1). Pas d'épisode intéressant dans la submersion de l'armée de Pharaon, ce fait si dramatique. La danse autour du veau d'or et Moïse brisant les tables de la loi, scènes confuses, n'offrent aucun intérêt. La prédication du Christ plaît quelque peu, à cause du beau paysage qui sert de fond au tableau. Seulement ce paysage n'est pas de Cosimo, mais de Piero, son élève. Le Christ de la Cène est grave et solennel, rien de plus. En entendant la parole qu'il prononce, les Apôtres témoignent leur étonnement et affirment leur dévouement. Malgré de réels efforts, Rosselli n'a pas su varier d'une manière satisfaisante la manifestation de ces sentiments.

IV. Luca Signorelli n'a peint qu'un tableau : *les Derniers Actes*

(1) M. Muntz, *Renaissance.*

de Moïse : la lecture de la loi au peuple, la remise de la verge à Aaron, l'apparition de l'ange venu pour annoncer à Moïse la fin de sa mission, la mort du patriarche. La scène la plus touchante est l'avant-dernière. On y voit le vieux législateur, le conducteur du peuple de Dieu, sur la cime d'un mont escarpé, seul avec l'ange qui lui montre dans le lointain, selon son désir, la Terre promise que ses pieds ne fouleront pas. Idée grande et pathétique ; image qui retrace vivement à l'esprit l'histoire de presque tous les hommes de génie, celle aussi, hélas ! de beaucoup d'entre nous. Signorelli, nous le constaterons à Orviéto, s'est élevé parfois jusqu'à la hauteur de pensée de Michel-Ange, dont on l'a fait le précurseur.

V. De ce que Ghirlandajo a peint à la chapelle Sixtine, il ne reste plus que *la Vocation de saint Pierre et de saint André*. La présence de nombreux Florentins qui se mêlent aux pêcheurs galiléens, les troublent par leurs regards indiscrets et les gênent par leur familiarité, ôte à la scène évangélique de son naturel et de son charme. Le spectateur est obligé d'écarter par la pensée ces intrus pour ne considérer que le groupe du Christ et des deux apôtres. Le Christ apparaît digne, majestueux même, non divin toutefois. Quant à Pierre et à André prosternés à ses pieds, toute leur personne indique l'humilité, la foi et le dévouement.

VI. Les critiques, d'une voix unanime, attribuent la *Vocation de saint Pierre* au Pérugin. C'est, au point de vue de la composition, du groupement, de la perspective, des décors, de la convenance des attitudes, de la justesse de l'expression, la mieux réussie des œuvres anciennes de la Sixtine. La composition se distingue par sa simplicité et sa clarté. Le peintre expose avec netteté et sans emphase le fait allégorique, la remise des clefs par le Sauveur au futur chef de l'Eglise. Les figures se détachent à merveille sur le champ lumineux, de sorte que l'on distingue sans le moindre effort l'air humble et recueilli de Pierre et l'air doux et triste du Seigneur Jésus, la modestie et la piété du pauvre pêcheur appelé à de si hautes destinées, et la douleur résignée du Maître qui sera bientôt séparé de ses chers disciples.

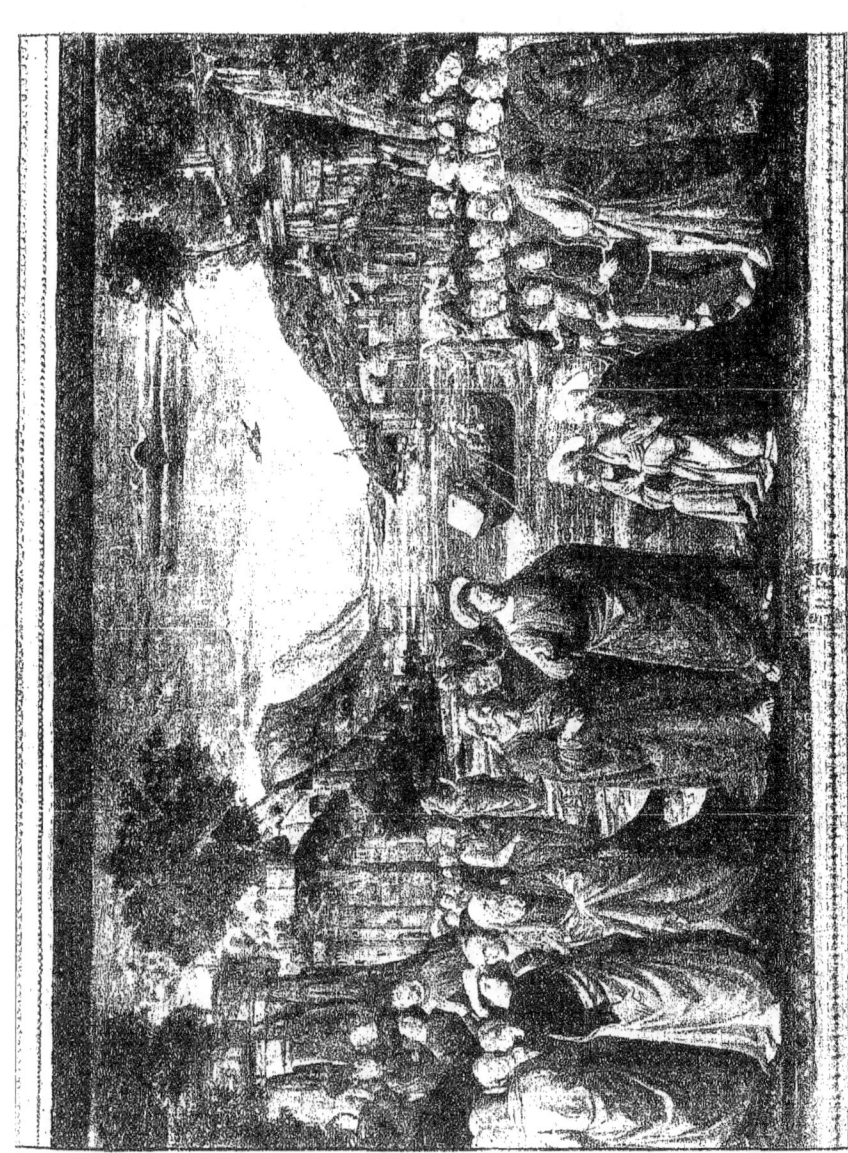

LA VOCATION DE SAINT PIERRE ET DE SAINT ANDRÉ. (DOMENICO GHIRLANDAJO)

L'éclat de la création ancienne pâlit devant celui de la création de Michel-Ange, que l'on a appelée terrible à cause de sa sublimité. Rien de commun entre les deux œuvres. En celle-ci tout est nouveau, procédés et concepts. C'est un autre ordre d'idées qui a inspiré son auteur. Ces idées n'ont pas un rapport immédiat et dès l'abord perceptible avec celles des premiers artistes, et les compositions dans lesquelles elles se manifestent écrasent par leur grandeur leurs humbles voisines.

Vasari, Condivi, tous ceux qui ont écrit la vie de Michel-Ange racontent l'histoire de ses travaux de la Sixtine, histoire dramatique qui excite vivement l'intérêt et la sympathie, comme tout ce qui se rapporte à cet homme ; rien de ce qui vient de cet homme ou le touche n'est indifférent ou vulgaire ; partout où Michel-Ange se montre, quelque chose de grand apparaît. De même que toute œuvre à laquelle il s'est appliqué, celle-ci lui fut ingrate; l'enfantement en fut douloureux, comme celui de toutes ses autres œuvres, ce qui lui donne, comme à ses autres œuvres, un attrait de plus.

Michel-Ange excella dans les différentes parties de l'art, mais il préférait la sculpture, *la divine sculpture, qu'il eut toujours pour amie la plus chère*, et il avait quitté de bonne heure le Ghirlandajo pour s'y donner tout entier. Il trouvait sans doute, lui vif et impatient, qu'il y a dans la peinture trop de procédé, d'artifice, de délicatesse, de lenteur. Dans le cours de la longue exécution d'un tableau, l'imagination de l'artiste se lasse, son ardeur se refroidit ou même s'éteint; tandis que, s'il prend un bloc de marbre, un ciseau, un marteau et un bon bras lui suffisent: *la matière superflue vole en éclats, la pierre s'anime sous la main que guide l'intelligence*, la conception se dégage, les formes se dessinent à la hâte, et bientôt *le type rêvé apparaît éclatant et beau* (1).

D'après les biographes que nous avons nommés, d'accord entre eux sur ce point, ce fut Bramante qui, obéissant à une pensée mauvaise, conseilla à Jules II de choisir Michel-Ange pour achever la décoration de la Sixtine. Bramante voulait faire

(1) *Poésies* de Michel-Ange.

valoir le jeune Raphaël au détriment de son émule déjà célèbre et en grande faveur auprès du pape. Il jugeait Michel-Ange apparemment sur son tableau de *la Sainte Famille* que l'on voit à Florence, et ne se rappelait pas le carton de *la Guerre de Pise*. Dans ce dessin célèbre exécuté quatre ans auparavant, rien qu'avec le trait et le relief le maître avait rendu toutes les attitudes du corps humain, le jeu compliqué des muscles, tous les mouvements des membres, tous les gestes, l'animation, la vie sous ses aspects multiples. Il y avait exprimé, en outre, les passions de l'âme, les nuances les plus délicates des sentiments : l'éveil, la surprise, l'impatience, la colère, l'enthousiasme, l'oubli de soi, l'amour de la patrie, l'ardeur de combattre, et cela avec une réalité si saisissante que les juges appelés pour prononcer sur ces figures, « demeurèrent stupéfaits à leur vue et déclarèrent que jamais nul génie n'atteindrait à ce point le divin » (1).

Bramante crut donc que Michel-Ange ne pourrait venir à bout de l'entreprise et que la gloire naissante de son protégé en profiterait. Si la chose est vraie, la mauvaise action reçut la récompense qu'elle méritait. Ayant conscience de sa valeur, mais éloigné de toute présomption, Michel-Ange refusa ; il avait confiance en son talent de dessinateur, mais il savait que la science des couleurs et la pratique de la fresque lui étaient inconnues. Il conseilla généreusement au pape de confier le travail à Raphaël. Le pape insista, se fâcha ; il fallut céder. Alors, acceptant le défi, il se mit à l'étude. Après avoir dessiné les cartons, il fit venir, pour les reproduire, des fresquistes florentins réputés habiles. Ils trompèrent son attente. Il les renvoya, détruisit ce qu'ils avaient fait et s'enferma dans la chapelle, en face de la muraille nue, seul avec son génie. Ce n'était pas la fin de ses tribulations. La muraille à son tour le trahit. Le tiers de la voûte à peine achevé, la fresque se couvrit de moisissures. Michel-Ange découragé, voulut abandonner son entreprise. Julien da San Gallo lui apprit la cause de l'accident, lui indiqua le moyen d'y remédier, et le fit renoncer à sa résolution. Mais le mystère dont l'artiste

(1) BENVENUTO CELLINI.

s'entourait excita la curiosité impatiente de Jules II. Ce fut une lutte incessante entre ces deux fiers personnages également obstinés, l'un à cacher son travail, l'autre à vouloir en suivre les progrès. Quand Michel-Ange eut terminé la moitié de la voûte, le pontife l'obligea à la découvrir. Grands furent la surprise et l'émerveillement. Tout Rome accourut contempler le chef-d'œuvre que son auteur acheva et de nouveau soumit à l'admiration universelle le jour de la Toussaint de l'année 1512.

La chapelle Sixtine, on se le rappelle, est une salle rectangulaire beaucoup plus longue que large, de vastes dimensions. Sur les parois des murs latéraux se déroule la suite des fresques que nous venons de décrire. Plus haut s'ouvrent douze fenêtres dont le cintre est enfermé dans un cintre artificiel circonscrivant un espace utilisé par le peintre décorateur. Au delà de ce point commence la voûte, d'une architecture feinte, ordonnance générale et motifs. Elle simule, dans sa partie inférieure, une voûte à arcs ogivaux et à pendentifs, et dans sa partie supérieure un plafond légèrement incurvé et traversé par des arceaux qui le divisent en neuf compartiments. Ces neuf compartiments, les douze pendentifs, les huit arcs ogivaux, les quatorze demi-cercles qui surmontent les fenêtres, les surfaces libres des quatre coins de la chapelle ont fourni à Michel-Ange autant de champs sur lesquels il a peint les merveilleuses compositions dont nous allons essayer de donner une idée.

Nous les rangerons, d'après la nature du sujet traité, en sept catégories ou séries parfaitement distinctes. La première comprend les grands tableaux du plafond : ils retracent les *Origines du monde* selon la Bible; la seconde, les figures isolées de sept prophètes et de cinq sibylles; la troisième, quatre faits héroïques empruntés à l'histoire du peuple de Dieu. Aux tympans des arcs aigus, huit scènes de la vie intime d'une famille idéale, et, dans les demi-cercles, une suite de personnages allégoriques fournissent la quatrième et la cinquième série. Les *Ignudi*, c'est-à-dire les figures nues de jeunes hommes assis aux angles des petits compartiments du plafond, forment la sixième. La septième enfin se compose d'images purement ornementales semées avec profusion dans l'immense décor : enfants-cariatides, adolescents

debout, hommes à demi-couchés, médaillons avec bas-reliefs, et le reste, et le reste. Tout un peuple d'êtres animés, en action ou en repos, habite ces hauteurs ; un observateur patient a pu compter, dans cette assemblée fantastique, jusqu'à 346 figurants, tous de la main du maître.

Les prédécesseurs de Michel-Ange s'étaient bornés au récit de la vie du fondateur inspiré et du fondateur divin de la vraie religion. Michel-Ange remonta plus loin dans le passé ; il remonta aux origines, et même au delà ; il remonta jusqu'à la première manifestation de Dieu dans le monde, le débrouillement du chaos, pour aboutir à la dernière, le jugement universel. Son œuvre devait avoir pour prologue la chute des anges rebelles. On devine que ce tableau eût fourni le digne pendant de l'épilogue, quelque chose de plus parfait peut-être. Malheureusement Michel-Ange ne l'a point exécuté.

I. Grands tableaux du plafond. — Premier compartiment : Dieu sépare la lumière des ténèbres. « On voit la Majesté divine qui, les bras ouverts, se soutient d'elle-même dans l'espace; elle montre en même temps et son amour et son art suprême. » Ces quelques mots de Vasari décrivent suffisamment le sujet. L'Eternel arrive des profondeurs de l'infini où, solitaire, il vivait. L'amour l'en a fait sortir, et l'acte qu'il accomplit est un acte d'amour.

Deuxième compartiment. L'Eternel s'avance ; d'un geste il lance dans l'espace les deux grands luminaires et montre à chacun d'eux la route qu'il doit suivre. Les anges, récemment créés, l'entourent et l'assistent. Les yeux éblouis par l'éclat de la lumière nouvelle, ils se voilent la face. — Cela fait, l'Eternel s'en retourne. On le voit, en s'en allant, flotter dans les airs. Sous sa main qu'il abaisse naît la terre avec ses arbres et ses herbes.

Troisième compartiment. Continuant à aller et venir dans ses domaines de l'infini, ici, à sa voix, les terres et les eaux vont devenir fécondes et les animaux sortir du néant.

Quatrième compartiment. A sa voix, ici, l'homme est créé. Emporté dans un tourbillon, au milieu de ses anges joyeux, empressés à soulever leur Père, l'Eternel s'est approché de la terre. Sur une cime haute et nue, dans une attitude innocente

LA CHAPELLE SIXTINE

et naïve, repose le beau corps de l'homme nouvellement né. Proche encore de l'argile qui a servi à le former, il se soulève à demi et adresse à son auteur son premier regard, regard aimant, mais triste et qui semble dire : Pourquoi, ô Seigneur, m'avez-vous arraché au sommeil de la terre? Le Seigneur cependant le considère d'un œil paternel, et la main qui vient de lui donner l'être reste tendue vers lui en signe d'alliance. Par-dessus la tête vénérable de l'Ancien des jours apparaissent les têtes enfantines et curieuses des anges. L'un d'eux contemple d'un air mélancolique et comme avec pitié ce frère, dont sans doute il pressent les destinées.

Cinquième compartiment. Le Seigneur est venu visiter l'homme. Il a trouvé qu'il n'était pas bon qu'il fût seul et lui a donné une compagne. Le lourd sommeil dans lequel il a été plongé pèse encore sur Adam, dont tous les membres expriment le plus grand affaissement. Eve vient de naître. Gracieusement inclinée, elle adore son Créateur. Lui la regarde avec bonté, et son geste indique que son ouvrage est parfait et qu'il le bénit.

Sixième compartiment. Mais voici qu'un changement s'est fait sur la terre : au lieu du calme, de l'innocence répandus dans les précédents tableaux, il se manifeste en celui-ci une agitation et des mouvements extraordinaires. Des attitudes gênées, des gestes rapides, multipliés et furtifs, ont remplacé les attitudes simples, les gestes naturels et gracieux. Des sentiments inconnus jusqu'alors se révèlent sur les physionomies et déforment les traits; le désir, la dissimulation, la fraude, avec la honte, la crainte et le regret sont entrés dans le monde. Hélas ! avant le châtiment déjà, dans la douceur même du fruit défendu, les coupables ont trouvé l'amertume qui y sera toujours mêlée. Ils ont écouté la voix perfide de l'ennemi. La joie du méchant perce dans son mouvement empressé et dans son regard qui cherche à séduire. — Trompés par lui, les voici maintenant qui fuient devant le Chérubin courroucé, et leurs beaux corps plient sous le poids de la terreur et du remords.

Le Sacrifice d'Abel et de Caïn, *le Déluge*, *l'Ivresse de Noé* sont les sujets des trois derniers tableaux. Nous ne décrirons ni le septième, qui manque de clarté : les personnages mis en

scène ne peuvent être ceux que l'on nomme ; ni le neuvième, remarquable seulement par l'art avec lequel le savant anatomiste a peint un homme dont les membres et tout l'être fléchissent complètement, ainsi que cela arrive dans la torpeur causée par l'ivresse. Mais nous nous arrêterons devant le huitième tableau, *le Déluge*. Dans cette représentation, Michel-Ange trouvait une matière qui convenait à son talent et à ses goûts. Aussi en a-t-il fait sortir les plus puissants effets. — L'arche portée sur les eaux ; les hommes qui s'attachent à elle, vainement ; une barque battue par le choc furieux des vagues, sans voiles, ni rames, ni gouvernail, sans aide et sans secours, l'eau entrant déjà, qui, sous le poids de ceux qu'elle porte et de ceux qui l'assaillent, enfonce et va s'engloutir ; deux cimes de montagnes, étroits îlots, sur lesquelles une multitude a cherché un refuge : l'eau monte, monte toujours ; la multitude monte, monte aussi ; les misérables s'aident les uns les autres, fuient au sommet d'un arbre ; mais l'eau d'en bas les y poursuit, tandis que celle d'en haut les accable ; gouffres de l'abîme ouverts, colère de Dieu éclatant dans le ciel bouleversé, dans les cataractes tombant, dans les nuées sillonnées par la foudre ; race malheureuse des hommes périssant désespérée dans le conflit de tous les éléments déchaînés contre elle, — on comprend ce que peut faire naître de terreur et de pitié ce drame épouvantable traité par le sombre génie d'un Michel-Ange.

Nous avons remarqué que la seconde partie de la décoration de la Sixtine ne paraît pas avoir un rapport évident avec la première. L'artiste excellent a dû pourtant tenir compte, dans l'intérêt de l'œuvre commune, du plan de ses devanciers. Ne peut-on supposer qu'afin de raccorder ce qu'ils avaient exécuté avec ce qu'il voulait exécuter lui-même, son dessein fût celui-ci : débuter par le récit de la genèse du monde et de la création de l'homme ? De cette manière, les faits relatifs à l'histoire de l'humanité déchue, peints antérieurement, auraient une préface les déterminant et les expliquant ; on comprendrait la nécessité de la venue de N.-S. Jésus-Christ et l'acte divin de la Rédemption. Mais il était utile de compléter l'histoire de l'humanité en établissant le lien mystique qui relie les trois grandes périodes de

cette histoire : la période de la loi primitive, ou naturelle; celle de la loi ancienne, ou mosaïque, et celle de la loi nouvelle et définitive, ou chrétienne. La représentation des prophètes suscités par le Créateur lui-même afin de renouer avec la créature les relations intimes que son péché avait rompues, et lui annoncer le pardon et le salut, fournissait précisément ce lien. Michel-Ange se contenta d'ajouter quatre scènes aux scènes tirées de l'Ancien Testament. Ces dernières sont exclusivement historiques; celles qu'il ajouta sont historiques et probablement, en outre, symboliques. Elles représentent *le Miracle du serpent d'airain, le Supplice d'Aman, la mort d'Holopherne, la victoire de David sur Goliath*. Malgré le mérite de ces compositions dans lesquelles très peu d'éléments simples suffisent à retracer une longue histoire, nous n'en parlerons pas, leur signification symbolique nous échappant.

Pour comprendre le sens entier de la conception du Prophète et celle, au reste, de toutes les figures humaines créées par Michel-Ange, il est nécessaire de bien connaître l'homme, sa vie, son caractère et ses pensées ; il faut l'étudier, non seulement dans le récit de ses biographes, mais aussi dans les poésies et les lettres qu'il a laissées, là où son âme se révèle elle-même. Si ses biographes nous apprennent qu'il fut noble, généreux, laborieux, austère, fier et triste, ami de la solitude; que sa force intellectuelle, son énergie morale étaient sans égales et sa volonté inflexible; qu'il aima sa Florence avec passion, et ne put, citoyen ardent, en supporter l'asservissement; nous apprenons de lui-même ce que lui seul pouvait nous révéler et qui explique les sentiments et les vertus que l'on vient de signaler : nous apprenons de lui que, plus encore que sa patrie, il aima sa religion et son Dieu; qu'il fut, malgré les apparences contraires, d'une tendresse et d'une sensibilité extrêmes; que s'il estima la beauté corporelle, c'est que par elle on s'élève à la beauté spirituelle, et par celle-ci à la beauté souveraine, qui est la beauté divine; que ce fut toujours cette dernière qu'il poursuivit, sans, hélas! l'atteindre jamais à son gré; croyant parfois l'avoir saisie, mais découvrant aussitôt que celle qu'il tenait n'était pas celle qu'il avait rêvée; d'où déception, regrets, décou-

ragement, mélancolie amère, poétique tristesse. — C'est cet état d'âme qu'il a peint dans les Prophètes. Et, en effet, si l'on ouvre le livre saint, si l'on cherche dans les poèmes écrits par les prophètes des indices à l'aide desquels on reconstitue leur personnalité, on ne trouve rien, ou presque rien, qui concorde avec le caractère individuel que le grand artiste leur a donné. C'est bien dans la Bible qu'il a pris l'idéal général de ses Prophètes, mais il n'y a pas pris l'idéal particulier de chacun d'eux.

L'idéal général du prophète, tout le monde le connaît. Le prophète est un être surhumain à qui Dieu se communique, qui voit Dieu face à face, et qui a retenu de son fréquent commerce avec Dieu quelque chose de divin. Aussi réunit-il en sa personne tous les signes qui indiquent la supériorité intellectuelle et morale, joints à ceux qui expriment la majesté, la grandeur, la puissance suprêmes dans l'ordre surnaturel. En outre, le prophète vit solitaire parmi les autres hommes. Il habite en esprit les régions élevées et de ce sommet contemple à la fois le passé, le présent et l'avenir. Nulle action publique ou secrète ne lui est inconnue, et il se pose en juge des actions des hommes, des conducteurs de peuples surtout. Aussi, subissant la destinée de tout défenseur du droit, est-il honni et persécuté. Voilà pourquoi ses traits manifestent l'habitude des hautes pensées et de la vie austère, le reflet de la vision constante de l'invisible, le sentiment de l'inflexible justice, le dédain des opinions du vulgaire.

L'image de chaque prophète devra donc réunir ces multiples caractères. Ils correspondent précisément aux qualités primordiales du beau, qui sont, on se le rappelle, l'unité, la grandeur, la puissance, la vie, l'harmonie, portées ici à leur plus haut degré de force, c'est-à-dire au sublime. Ce concept général et supérieur a inspiré toutes les figures de prophète de Michel-Ange. Or, l'artiste a dû pourtant introduire en elles de la variété, afin de compléter les conditions du beau. Il les a variées, en effet, mais au moyen de qualités particulières que les données bibliques ne lui ont pas fournies, si ce n'est exceptionnellement. Aussi l'exégète ne retrouvera-t-il pas, au plafond de la Sixtine, le poète lyrique, le poète élégiaque, le voyant et l'oracle divin, l'imprécateur terrible que furent Isaïe, Jérémie, Daniel

et Ezéchiel. Procédant ici comme nous verrons qu'il a procédé à la chapelle des Médicis, l'artiste créateur, après s'être nourri de la substance des écrits sacrés, s'est recueilli en lui-même ; puis, s'identifiant avec ses héros, il a formé de leur personnalité et de la sienne, de leur âme et de la sienne, une seule personnalité et une seule âme. Cela fait, l'artiste praticien a reproduit sept fois dans sa niche haute et solitaire, sous un aspect différent, le type conçu.

Oui, il faut, quand on regarde ces êtres mystérieux, avoir présent à la mémoire qu'ils offrent la synthèse de l'idéal général biblique et de l'idéal particulier michelangesque ; que ce sont des images ayant un double sens, un sens littéral et un sens allégorique, à l'imitation des images créées par Dante, cet autre inspirateur de notre artiste. Elles signifient à la fois : l'embrasement de l'âme par l'esprit de Dieu — et par le souffle du génie ; la conscience du lourd fardeau imposé par Dieu — et par le génie ; les enthousiasmes et les déceptions de l'homme de Dieu — et de l'homme de génie ; l'accomplissement tantôt joyeux, tantôt douloureux de sa mission par l'un et l'autre mandataire providentiel.

La figure d'*Isaïe* exprime l'énergie de la volonté et la capacité de l'intelligence, l'application forte à l'audition de la parole divine, parole transmise par un ange dont la gracieuse tête enfantine, rapprochée de la tête virile du prophète, contraste avec elle. Le souffle divin agite l'âme du voyant ; mais il ne s'abandonne pas à ses transports à la façon du devin antique : *le prophète recevant l'inspiration reste calme et réfléchit ; — semblable à lui, l'homme de génie écoute attentivement la voix intérieure et se recueille dans le silence.*

Jérémie a entendu l'ordre de Dieu et il le médite. A sa tête penchée, à ses yeux baissés et fermés, à l'accablement de tout son être, à sa main posée contre sa bouche comme pour arrêter toute plainte, on devine sans peine combien ses pensées sont douloureuses. Evidemment l'artiste s'est souvenu du poète des *Lamentations;* on ne peut guère représenter Jérémie sous une autre apparence. Je remarque la frappante analogie qu'il y a entre sa figure et celle de Lorenzo de' Medici ; l'un et l'autre per-

sonnage offrent la vivante image de la pensée triste jusqu'à la mort. *Le prophète et l'homme de génie songent aux paroles de la voix intérieure; ils les trouvent amères ou trop fortes.*

Ezéchiel est en mouvement; c'est une figure dramatique. Il a médité ce que Dieu lui a dit par l'intermédiaire de l'ange; et maintenant, tourné vers son peuple invisible, il lui parle avec véhémence. *Le prophète docile accomplit sa mission. — A son exemple, l'homme de génie discute. Avec qui? Est-ce aussi avec ses semblables? Non, mais plutôt avec celui qui l'a envoyé parmi eux.*

Daniel, les yeux fixés sur un livre grand ouvert qu'avec la grâce d'une cariatide grecque son ange soutient, copie ce qu'il lit. — *Ainsi que lui, l'homme de génie compose d'après l'inspiration qu'il reçoit d'en haut.*

Joël est absorbé dans sa lecture. Il a les traits flétris et le front dégarni d'un vieillard. Peut-être cet aspect signifie-t-il : *le prophète poursuivant sa mission sans être lassé par l'âge, — et l'homme de génie, vieilli et encore assagi, continuant l'œuvre qui doit lui assurer l'immortalité.* L'artiste, en effet, qu'entraîne la poursuite de la beauté éternelle, ne cesse de créer jusqu'à la fin de sa carrière : « Avant que d'un marbre sa cendre soit recouverte, il oblige ses pensées à s'envoler en haut sur leurs ailes, et s'éperonne lui-même vers le noble objet de ses désirs. » (1)

Plus vieux encore que Joël, *Zacharie* touche à la décrépitude; sa tête est complètement dépouillée de cheveux, et des rides sillonnent son front. « *Le prophète*, observe Vasari, *cherche dans un livre et n'y trouve pas écrit ce qu'il cherche.* » — *De même, l'homme de génie s'aperçoit que son long travail a été rude et ingrat. La beauté éternelle ne lui a pas livré tous ses secrets; il n'a pas véritablement atteint l'idéal qu'il poursuivait. Néanmoins, parvenu à cette limite extrême, il cherche encore ce qu'il n'a pas trouvé.*

Enfin *Jonas*. Il sort du ventre de la baleine. *Rendu au monde extérieur après en avoir été retranché pendant trois jours, ce prophète est l'image de Notre-Seigneur Jésus-Christ ressuscitant.*

(1) Michel-Ange, sonnet 46e.

— *Il semble celle aussi de l'homme de génie récompensé de ses peines par l'immortalité de son nom.*

Afin d'éviter la monotonie et d'augmenter l'attrait de sa décoration, Michel-Ange a mêlé aux types imposants, presque formidables, des prophètes, les types moins sévères, plus humains des sibylles. Les sibylles ont joué dans l'humanité le même rôle que les prophètes; elles furent les interprètes du même Dieu; seulement elles en furent les interprètes inconscients. Ce caractère, l'inconscience, selon M. Rio explique l'expression vague, semblable à celle que l'on attribue à des personnages allégoriques, que Michel-Ange leur a donnée. Ce vague de l'expression, on le découvre dans toutes les figures du maître, et ses prophétesses appartiennent au même monde, à la même race, à la même famille que ses prophètes.

Persica, la plus ancienne d'entre elles : corps entièrement drapé, tête voilée; on n'aperçoit qu'à peine le profil du visage, et l'ombre couvre le peu qu'on en voit. Elle lit avec une attention extrême son livre qu'elle tient proche de ses yeux. Ce n'est pas, comme l'avance Vasari, parce que son sang est glacé par l'âge que Michel-Ange la représente enveloppée de draperies; la Persique n'est pas l'image de la vieillesse. On pourrait plus justement l'appeler *l'image du mystère, le mystère étant un des caractères de la science prophétique et du génie.*

Erythrea apparaît dans la plénitude de la vie, de la force et de l'intelligence. Elle tient son livre éloigné de ses yeux. On devine à l'assurance de son regard, au calme de son visage, à un mouvement imperceptible de ses lèvres — elle se parle à elle-même, dirait-on — que les grandes vérités qui lui sont révélées émeuvent son âme. Pour figurer sans doute le feu de son enthousiasme, son ange a dans la main une torche enflammée. *L'Erythréenne ne serait-elle pas l'image de la grandeur propre à la science prophétique — et au génie ?*

Delphica, la fille d'Apollon, la sœur des Muses, jeune et aussi belle que la plus belle d'entre elles. Elle laisse se dérouler mollement le volume qu'elle vient de lire. Le peintre l'a représentée de face afin sans doute que parût mieux le feu qui anime son visage et l'embellit encore. La tête légèrement relevée, la cheve-

lure flottante, la bouche entr'ouverte, elle plonge son regard dans les profondeurs de l'avenir où elle voit se réaliser le rêve qu'elle vient de rêver. *La Delphique semble l'image de l'intuition prophétique — et de celle qui distingue le génie.*

Cumea. C'est elle qui offrit à Tarquin les livres des destinées de Rome. L'artiste nous la montre vieille, presque décrépite, mais l'ardeur de l'âme persistant en elle. A l'exemple de Joël et de Zacharie, elle s'abîme dans la lecture de son livre. Ainsi que ces prophètes, *la Cuméenne est l'image de la possession, de l'obsession inévitable, éternelle de l'esprit prophétique — et du tourment causé par le génie.*

Lybica, plus belle, plus gracieuse encore que Delphica, le pur type de la jeune Hellène. On ne saurait deviner au juste, d'après sa pose et son geste — pose inusitée, presque impossible, et geste énigmatique — ce qu'elle fait ou ce qu'elle veut faire. On suppose qu'elle va fermer le livre des destinées humaines et annoncer à la terre, vers laquelle elle abaisse son regard, que le rôle des avertisseurs sacrés est fini et que les prédictions vont s'accomplir. *La Lybienne symboliserait donc le caractère divin et l'infaillibilité de la science prophétique — et du génie.*

De cet examen résulte la conviction que Michel-Ange a tiré ses types de sibylles et de prophètes de son propre fonds, qu'il les a véritablement créés. Il a créé aussi celui des anges qui accompagnent chaque prophète et chaque sibylle. Ils sont invariablement au nombre de deux, mais un seul est chargé de l'action et de l'expression ; l'autre ne paraît mis là que comme élément pondérateur et ornemental. Ces anges n'ont pas d'ailes. Leur inventeur n'a pas eu besoin de cet attribut pour les caractériser : la spiritualité particulière aux êtres célestes brille en eux de tout son éclat. Quant à leur signification, médiateurs entre Dieu et l'homme, ils figurent la parole divine dont l'ange d'Isaïe, si beau que Raphaël lui-même n'en a jamais peint de plus beau, nous fournit la plus admirable expression.

Ce tableau, douze fois répété, comprenant pour tout sujet une figure isolée d'homme ou de femme inspirés et deux figures symboliques d'enfants, impose par la grandeur du concept en

même temps qu'il charme par la nouveauté et l'originalité de l'invention. Ne peut-on lui attribuer en outre un sens allégorique? Ne renferme-t-il pas une allusion à certaine qualité propre à l'homme supérieur, particulièrement à Michel-Ange? Ne peint-il pas aussi l'âme amante de la solitude? L'homme supérieur fuit la société des autres hommes, non par orgueil ni par caprice, comme on l'en accuse, mais par amour de ce que les Italiens désignent sous le nom de *virtù*. La *virtù*, c'est ici le désir de l'excellence en toutes choses, de l'excellence surtout dans les choses d'art, et sa poursuite obstinée. Si toute société déplaît souvent à l'homme supérieur, c'est qu'elle le détourne de l'objet de ses affections; aussi n'est-il « *jamais moins seul que lorsqu'il est seul* » (1), car alors il retrouve la compagnie de celui avec qui il aime à converser en silence, de l'ami mystérieux qui vient dès qu'il l'appelle, auquel il se confie, qui partage ses joies et ses tristesses, qui le stimule ou le dissuade, le réprimande ou l'encourage. C'est ce bon Génie, ce double de soi-même, que Michel-Ange me semble avoir peint dans la personne de l'ange, fidèle compagnon de ses héros.

Dans son œuvre prodigieuse, Michel-Ange a non seulement créé ses types; il a créé aussi les attitudes, les gestes de ses personnages et jusqu'à leurs costumes. Sous ce dernier rapport il n'a rien emprunté à l'antiquité hébraïque ou hellénique; il a tout inventé, et c'est chose merveilleuse que le parti qu'il a tiré d'un élément d'ordre aussi inférieur que le drapement. Outre que ses draperies sont belles et variées, comme le remarque Vasari, elles ont un langage, et un langage éloquent. Suivant qu'elles sont longues ou courtes, négligées ou soignées, en mouvement ou en repos, elles expriment un sentiment particulier et vrai. Elles synthétisent les qualités physiques, intellectuelles et morales du personnage qu'elles revêtent; elles décèlent l'état actuel de son âme, son recueillement et sa préoccupation profonde, son agitation ou son calme, son enthousiasme ou sa

(1) « L'amore della virtù, e la continua esercitazione delle virtuose arti lo facevano solitario, e così dilettarsi ed appagarsi in quelle... Non essendo egli mai (come di sè solea dir quel grande Scipione) men solo che quando era solo. (Condivi, *Vita di Buonarroti*).

tristesse. Les draperies à la fois élégantes et nobles de Daniel, d'Erythrea et de Lybica indiquent la force et la grâce de la jeunesse ; celles d'Isaïe, d'Ezéchiel et de Delphica, gonflées par un vent surnaturel et flottantes, révèlent le souffle de l'inspiration et le tumulte intérieur ; tandis que les draperies retombantes de Jérémie trahissent sa défaillance morale. Les vêtements amples et protecteurs de Zacharie et des autres vieillards s'harmonisent avec l'apaisement de la pensée mûrie et la faiblesse causée par l'âge. Les longs voiles qui enveloppent Persica éveillent soudain l'idée de mystère. On n'en finirait pas si l'on voulait exposer les réflexions sans nombre qu'excite la beauté de ce deuxième ordre de peintures plus merveilleux encore que le premier.

Les compositions des triangles et des demi-cercles qui séparent les retombées de la voûte où sont peints les Prophètes et les Sibylles, forment une quatrième et une cinquième série, très originales et très belles, mais dont le sens est incertain. Elles comprennent trois personnages, l'homme, la femme et l'enfant, et offrent ce mélange de types sévères et de types gracieux qui donne tant de charme pittoresque aux compositions précédentes. Que signifie cette incessante répétition du même sujet ? Que veulent dire cet homme, cette femme, cet enfant qui toujours reviennent ensemble, mornes, silencieux, à chacun des huit tympans des arcs ogivaux, dont nous nous occuperons d'abord ? L'ancienne critique s'est peu souciée de le savoir : Vasari, Condivi autrefois, et de nos jours Quatremère, Rio, Ch. Blanc, etc., sont muets sur cette question. La critique actuelle se montre plus curieuse.

Nous avons assisté aux origines de l'humanité, et nous connaissons l'histoire de la première famille rédigée sur les documents fournis par les livres saints. Voici maintenant l'histoire de la famille humaine, dont la première est le prototype, considérée à un point de vue général et abstrait, en dehors de toute circonstance particulière de temps et de lieu, de toute réalité objective. Nous avons devant les yeux *la représentation figurée de l'humanité* telle que sa déchéance l'a faite. Passons rapidement en revue les divers états sous lesquels Michel-Ange nous la montre.

Premier triangle. La femme occupe tout le tableau ; l'homme et l'enfant se cachent derrière elle. On la voit assise à terre ; c'est l'humble attitude qu'elle et l'homme prennent dans les huit scènes. L'une de ses mains soutient sa tête, l'autre retombe inerte sur son giron. Que regarde-t-elle avec cette fixité, et à quoi rêve-t-elle ? A l'Eden perdu, à son bonheur et à ses illusions évanouis, et elle cherche à percer l'avenir plein de mystère.

Deuxième triangle. Le rêve a fait place à la réalité. L'exilée a voulu se livrer au travail que sa nouvelle condition lui impose. La quenouille qu'elle filait lui est tombée des mains, et, les membres défaillants, la tête courbée, les yeux clos, elle succombe sous le poids de sa douleur. Ses premiers-nés la contemplent avec leur tendre pitié d'enfants et voudraient la consoler.

Troisième triangle. L'homme parle à la femme et cherche à relever son courage. A cette vue, la sérénité renaît dans le cœur de l'enfant.

Quatrième triangle. Mais à son tour l'homme subit les coups du destin. Le voici, en avant du groupe, à la triste place d'honneur, dans l'accablement le plus grand. Sa pauvre compagne serre leur enfant dans ses bras.

Cinquième triangle. Une trêve à la souffrance, un moment de repos pendant la journée de labeur. Les regards du père et de la mère se reposent avec amour, non sans mélancolie toutefois, sur leurs enfants.

Sixième triangle. L'homme est assis, la femme accroupie. L'un des enfants s'est réfugié auprès de son père, l'autre contre le sein de sa mère qu'il serre dans ses petits bras. Les tristes pensers vont-ils renaître ?

Septième triangle. Oui, hélas ! voici de nouveau la mère, solitairement assise, abîmée dans de sombres méditations.

Huitième triangle. Et les voici réunis une dernière fois, l'homme, la femme, l'enfant ; le père, la mère, le fils. L'épreuve de la vie n'a point redressé leur taille, ni relevé leur front, ni rasséréné leur visage, ni fait de leur cœur le séjour de la joyeuse espérance.

C'est donc bien l'état d'âme de l'humanité déchue et exilée

que les peintures de la quatrième série nous retracent, état transmis par la première famille de génération en génération jusqu'à ce jour, et que de nouvelles familles transmettront à d'autres à leur tour, éternellement. C'est l'image poétique de l'humanité écrasée sous sa destinée, luttant vainement contre elle, que Michel-Ange nous présente ; c'est sa triste histoire qu'en caractères idéaux il a écrite, d'Adam jusqu'au Christ, du Christ jusqu'à la consommation des siècles.

Quant au cinquième ordre de figures, les intentions de l'auteur nous y paraissent impénétrables. Aussi nous abstiendrons-nous d'un commentaire à coup sûr fantaisiste et vain. Un homme d'un côté, une femme de l'autre, seuls ou accompagnés d'enfants, se tiennent assis à la partie inférieure de chaque demi-cercle. Ils semblent étrangers l'un à l'autre ; rien ne les signale comme les membres d'un même groupe, ni ne les rattache à la conception générale de l'œuvre dont ils font partie. Nous inclinons à ne voir en ces nouvelles figures que de simples académies, fort belles d'ailleurs.

O génie ! qui devinera tes secrets ? Dans quel infini on se lance et on se perd quand on essaie de les pénétrer ! Il n'est pas une seule des innombrables images créées par le puissant artiste qui ne mérite une étude particulière, qui ne contienne une idée propre à elle seule. On peut médire de l'exégèse artistique, la regarder comme une science facile qui découvre toujours ce qu'elle cherche, qui s'accommode toujours de ce qu'elle a découvert, et la proclamer une science vaine, ingénieuse à se tromper elle-même ; nous n'y contredirons pas en ce qui nous est personnel. Mais quoi ! observerons-nous, n'est-ce pas le cas des œuvres de génie d'être un sujet inépuisable de réflexions et d'interprétations ? L'œuvre de Michel-Ange renferme ces terribles pensers qu'il roulait en lui-même dans ses méditations solitaires, et qui nécessairement s'échappaient quand il composait et se mêlaient à ses compositions. Et du reste, après tout, si le travail de l'exégèse n'est qu'une illusion, bénie soit une illusion si douce !

La sixième et la septième série se composent de sujets empruntés à la statuaire. Michel-Ange les a mêlés à sa décoration,

non seulement pour la varier et l'embellir, mais pour frapper les yeux par leur relief, encadrer et faire ressortir les tableaux peints. Les délicats lui reprochent d'avoir cédé en même temps à son penchant pour la reproduction du nu et de s'y être trop laissé entraîner. Il faut le lui pardonner en faveur du résultat. L'impression que l'on ressent à la vue de ces formes sculpturales: enfants-cariatides, jeunes hommes assis sur la corniche et autres figures de ce genre, est moins forte assurément que l'impression produite par la vue des Prophètes et des Sibylles, et par celle des majestueuses images tirées de la Genèse, mais elle est forte. Michel-Ange, il nous semble, triomphe dans la figure isolée, contrairement à Raphaël qui triomphe dans la figure assemblée ; le génie communicatif du doux Urbinate aimait à s'épancher en des compositions nombreuses ; le sauvage génie du fier Florentin trouvait mieux à se manifester dans une image solitaire. Dans les jeunes hommes nus de la Sixtine, admirablement dessinés et modelés, aux formes harmonieuses, aux raccourcis extraordinaires et réussis, il ne faut pas voir uniquement d'inimitables académies; les *Ignudi* méritent un autre éloge : l'expression chez eux est aussi variée et aussi noble que le sont les mouvements. De même qu'ils prennent les attitudes multiples du corps humain, de même ils manifestent de nombreux sentiments de l'âme et les plus délicats. Ce sont, à l'exclusion de toute intention poétique, les sentiments que nous venons d'analyser, la gamme des passions humaines comprise entre l'activité et la passivité, l'agitation et le calme intérieurs ; et jusqu'en ces conceptions abstraites on trouve le rapport harmonique, que nous venons de constater à plusieurs reprises, entre l'apparence externe et la réalité interne, entre la matière et l'esprit. Nous le répétons, les formes corporelles ne furent pour Michel-Ange que l'échelon grâce auquel la pensée monte du connu à l'inconnu, du visible à l'invisible, de la région de ténèbres à celle de lumière.

Est-il besoin maintenant de caractériser par un jugement général l'œuvre du plafond de la Sixtine considérée dans son ensemble? Bien qu'imparfaite, l'analyse des parties suffit, je crois, à la faire connaître. Elle réunit toutes les conditions du

beau. Mais ce qui charme le plus en elle, c'est la grandeur de la conception. *Il pensiero*, la représentation de la pensée sous ses aspects infinis, telle a été, ce me semble, l'objectif secret de Michel-Ange. En cette immense exhibition de formes plastiques, sans parler des physionomies et des gestes, les lignes du corps, les plus petits linéaments, les draperies, les muscles et les nerfs, les moindres accessoires, tout, comme nous l'avons vu, exprime une pensée, et toujours une pensée des plus hautes.

Le long espace de temps, une trentaine d'années, qui s'écoula entre les premiers et les derniers travaux de Michel-Ange à la Sixtine, fut une cause préjudiciable au succès de l'œuvre générale. *Le Jugement universel* eût été probablement exempt des défauts qu'on y découvre, si l'artiste l'eût composé immédiatement après les Prophètes, dans l'ardeur de sa puissante inspiration. Malgré les beautés qui éclatent en cette célèbre composition et les éloges d'admirateurs enthousiastes, tout esprit non prévenu remarque, à certains indices, chez l'artiste sexagénaire, l'affaiblissement du talent, du talent appliqué aux choses de la peinture, car dans les autres branches de l'art il gardait toute son énergie : c'est précisément à cette époque que le Buonarroti s'occupa de Saint-Pierre, acheva le tombeau de Jules II et commença son *Christ déposé de la Croix*. Néanmoins, il faut le reconnaître, en 1541, quand on découvrit la fresque *du Jugement*, le temps des grandes œuvres était passé. L'inspiration ne vint pas une seconde fois aussi forte, aussi divine. « Heureux, dit Ménandre, celui qui meurt jeune ; il est aimé des dieux ». Heureux l'artiste enlevé au monde quand il jouit encore de la plénitude de ses facultés, avant que les atteintes du temps aient rendu débiles son âme et son corps ; sa gloire demeure intacte. Tel fut le sort de Raphaël ; tel ne fut pas celui de Michel-Ange. Toutefois, malgré l'imperfection de sa dernière œuvre picturale, la triple couronne qui ceint le front du grand artiste n'en brille pas moins d'un incomparable éclat.

La conception du *Jugement dernier* est grandiose ; Michel-Ange l'a empruntée, en partie aux visions apocalyptiques, en partie aux visions dantesques. Nous sommes de nouveau trans-

portés dans un lieu indéterminé de l'espace infini, vague région mitoyenne entre le monde céleste et le monde terrestre. En bas, à gauche du spectateur, est figuré un petit coin de terre, juste ce qu'il en faut pour montrer, scène indispensable du drame, les morts s'éveillant dans leurs sépulcres, et leurs corps régénérés reprenant peu à peu la vie.

L'immense tableau se divise en quatre étages de figures formant quatorze groupes principaux, qui se subdivisent en groupes secondaires, et composent un ensemble savant et harmonieux. Nous le considérerons d'abord au point de vues des idées. — Tout en haut, un groupe d'anges, séparé en deux parties symétriques, domine l'imposante assemblée. Ces anges présentent aux hommes la croix et les autres instruments de la Passion, pièces à conviction menaçantes du grand procès de l'Humanité. A l'étage au-dessous, la phalange nombreuse des Justes de l'Ancien et du Nouveau Testament se presse autour du Fils de Dieu qui, venu sur les nues, affermi dans une pose majestueuse, lève le bras et prononce la fatale sentence. Emus par cette sentence et par ce geste, les Justes se hâtent de montrer au souverain Juge, avec crainte et comme avec prières, les témoignages de leur martyre ou de leur foi. En avant de la sainte cohorte apparaissent les membres de la première famille. Adam, figure colossale, dont l'exagération voulue du corps signifie que c'est là le tronc puissant duquel sont sortis les innombrables rameaux de l'arbre humain, Adam lève vers le Christ un visage étonné et interrogateur. Que voudrait-il lui dire? Sans doute il voudrait implorer sa pitié et lui demander le pardon de sa race maudite à cause de lui. Abel, on suppose que c'est Abel, le retient et le dissuade : ne faut-il pas que le sang de l'innocent versé par les mains de l'impie soit vengé? Cependant à côté d'Adam et d'Abel, à la tête d'un groupe de femmes, se tient Eve. Ce n'est plus la jeune et belle épousée, vierge encore, de la scène paradisiaque; c'est la mère, aux puissantes mamelles, de tout le genre humain. Elle aussi éprouve un étonnement douloureux; mais, accomplissant un pieux devoir, elle serre avec tendresse une de ses filles effrayées, symbolisant sa descendance, qui s'est réfugiée dans ses bras. Non loin d'elle,

l'Eve de la nouvelle Loi, la Vierge, craintive aussi elle-même, se presse contre son Fils. Ce n'est pas ici la Mère triomphante d'un Dieu ni la médiatrice des hommes, toujours écoutée; les temps de la miséricorde sont finis et rien désormais n'arrêtera le cours de la justice divine.

Plus bas, au centre du tableau, le tourbillon des anges de l'Apocalypse. Au gonflement excessif des muscles de leurs joues, on croit entendre le son éclatant des trompettes. Leurs mains les tiennent avec force et, le corps violemment jeté en avant, ils semblent vouloir s'élancer sur les morts, lents à se réveiller de leur sommeil. Deux autres anges les accompagnent: ce sont, armés de leurs Livres, les comptables du Très-Haut.

A droite de ce groupe, les âmes ont repris leur corps et montent pour se faire juger, les unes aidées, soulevées par les anges descendus à leur aide, les autres seules et craintives.

A gauche, le tableau des Réprouvés. Dans la partie supérieure, aérienne, les Péchés capitaux : — scène dantesque, pêle-mêle effrayant de corps nus tombant, de membres tordus, de torses déjetés, de postures hors nature et violentes. Tout remue en ce fouillis de chairs dont pas une fibre qui ne soit en mouvement. Lutte horrible, désespérée, entre des misérables qui veulent fuir et se sauver en haut, et des bourreaux acharnés qui s'accrochent à eux et les tirent en bas. A la partie inférieure, la lutte est terminée; les démons sont vainqueurs. Dans la barque ailée que porte un lac aux eaux mortes, on voit les damnés entassés. Dressé sur la poupe, image de la haine et de la vengeance, le nocher infernal les frappe de sa rame sans cesse et sans pitié. De la rive, d'autres hideux démons les harponnent, les saisissent et les précipitent; et de lourdes vapeurs, sinistres et menaçantes, s'élèvent au-dessus des maudits disparus.

On voit que Michel-Ange a tiré son concept général de *la Divine Comédie* pour la partie inférieure du tableau, et du livre de saint Jean pour la partie supérieure. Quant aux conceptions particulières, il les a tirées de lui-même, mais non pas toutes. Son caractère fier, indépendant, l'a toujours préservé de l'imitation; mais il s'est parfois inspiré d'autrui. Les sculptures dont Jacopo della Quercia a orné le portail de Saint-Pétrone à Bo-

logne lui ont fourni, dans ses peintures de la voûte, le beau type d'*Eve naissant à la vie*. Il s'est ressouvenu, dans son *Jugement dernier*, de celui d'Orcagna que nous avons admiré au Campo Santo de Pise. Laissant à ce primitif son ordonnance symétrique, mais en revanche très claire, il lui a pris l'idée de ses *Anges armés des instruments de la Passion*. Il les a distribués en deux groupes opposés et pittoresques. Anges sans ailes, comme ceux des Prophètes dont ils n'ont pas les formes gracieuses, ce sont plutôt de robustes jeunes hommes qui unissent leurs forces pour supporter le lourd fardeau de la colonne de la flagellation et de la croix. Figures anatomiques beaucoup plus qu'essences célestes, ils prennent les attitudes et exécutent les mouvements les plus extraordinaires. Il faut le talent prestigieux de l'habile dessinateur pour sauver les postures audacieuses de ces étranges gymnastes évoluant au-dessus, au bas et tout le long de la croix et de la colonne. Par contre, les anges d'Orcagna, réduits au nombre de six, sont simplement juxtaposés ; chacun d'eux plane immobile, pieusement recueilli, et tient, d'un air grave et attristé, un des instruments de douleur ou d'ignominie. On ne peut se refuser à admirer en eux le type pur du séraphin tel que les mystiques le rêvent. Sous ce rapport la conception de l'Orcagna est supérieure à celle du Buonarroti.

Le Buonarroti a pris à Andrea quelque chose de son Christ ; il en a reproduit le geste à peu près exactement. Ce qu'il a retranché à ce geste l'a été mal à propos, croyons-nous. Le Christ de Pise montre aux hommes, en sa personne, ce qu'ils ont fait du Fils de Dieu venu pour les sauver ; il met sous leurs yeux les cinq plaies accusatrices, et si alors il se tourne du côté des réprouvés, c'est pour leur demander compte, par cette ostension, du sang que, déicides de fait ou d'acquiescence, ils ont versé. L'imitateur, en modifiant le geste, en a dénaturé la signification. Au lieu du geste clair et expressif du Christ de Pise, il nous répète ici celui qu'il avait donné à son effigie de Jules II, brisée dans un jour de colère par les Bolonais, ce geste énigmatique qui lui fit demander par le pontife-guerrier s'il le représentait bénissant ses enfants ou menaçant ses sujets révoltés.

S'est-il également inspiré de la *Vierge* d'Andrea ? Le senti-

ment qu'elle éprouve est un mélange de pitié et de tristesse. Le peintre de la Sixtine est allé plus loin : au sentiment de tristesse, il a mêlé un sentiment de terreur, et de cette combinaison est sortie l'admirable figure que nous avons signalée.

Luca Signorelli, un autre précurseur, était, lui aussi, un amateur de belles formes corporelles, un dessinateur de nus. On prétend que Michel-Ange a étudié son *Jugement universel* de la cathédrale d'Orvieto. Qu'est-il résulté de cette étude ? Les gens experts seuls peuvent le dire. On remarque bien dans les fresques de Luca certains mouvements, certaines poses et même certains épisodes qui font songer à notre artiste : mais la science du dessin et la force d'imagination sont beaucoup plus grandes chez le peintre florentin que chez le peintre ombrien, et, en réalité, le premier ne doit rien au second ; on ne découvre aucune idée de grande valeur transportée de l'œuvre du second dans celle du premier.

Dans sa résurrection de la chair, le peintre de la Sixtine n'a pas, comme celui d'Orvieto, abusé de la forme hideuse du squelette. Les morts ont généralement recouvré tout leur corps, et la plupart même sortent de la tombe drapés dans leur linceul. Ce qu'il s'est attaché à peindre particulièrement chez eux, ce n'est pas, à l'exemple de Signorelli, la joie de se voir arrachés au sépulcre et de se sentir revivre ; il a mis l'inquiétude sur leur face ; ils se réveillent avec regret et, réveillés, ne s'occupent pas les uns des autres, ne se voient même pas les uns les autres.

Si maintenant nous regardons les élus, nous remarquons que l'Orviétain a rendu formellement et fortement leur allégresse, tandis que ce sentiment n'est pas celui qui domine chez les élus du Florentin. Il ne domine même pas chez les saints qui siègent aux côtés du Christ. Chaque confesseur, chaque martyr, chaque apôtre s'est muni des preuves de sa justification, saint Pierre, de ses clefs, saint Barthélemy, de sa peau écorchée, sainte Catherine, de sa roue, etc., comme s'il avait à redouter pour lui-même la sentence finale.

Si l'incertitude et la crainte sont le partage des âmes depuis longtemps assurées de leur salut, à plus forte raison, le sont-elles des âmes qui viennent seulement d'être conviées à passer à

la droite : elles montent plus ou moins empressées et légères, hésitantes et lentes, le plus grand nombre aidées par d'autres âmes ou par des anges ; mais aucune d'elles ne manifeste la vive reconnaissance et l'amour pour Dieu qui anime les traits des bienheureux de Signorelli.

On retrouve dans le groupe des réprouvés qui fait pendant à celui des élus, des images dantesques ; mais alors que le poète a employé pour figurer chaque péché une scène nombreuse et complexe, le peintre a dû condenser la sienne et ne faire agir qu'un ou deux personnages. Cette nécessité ôte souvent de la clarté à l'épisode ; il faut deviner l'intention de l'auteur, ou passer outre et se contenter d'admirer les qualités extrinsèques de la chose représentée. Sous ce dernier rapport, le groupe des réprouvés est au-dessus de tout éloge. Il faudrait un homme du métier pour l'analyser et décrire la beauté des formes anatomiques qu'il expose aux regards ; mais tout le monde est capable d'apprécier celle des mouvements intérieurs quand ils sont visibles. Une femme, par exemple, les mains convulsivement serrées au-dessus de la tête, plonge dans l'abîme ; on lit sur sa face l'angoisse qui étreint son âme. C'est l'image épouvantable, admirable en même temps, du remords qui ne cessera pas, de la douleur qui ne sera jamais consolée : *Lasciate ogni speranza, voi ch' entrate.*

Le dernier groupe nous montre Caron dans sa barque, transportant les damnés « *sur l'autre rive* ». C'est l'illustration du passage de la *Divine Comédie* que tout le monde connaît. Il est difficile de concevoir et de peindre, conformément à l'imagination populaire et quasi universelle, le type du démon, le type de la laideur poussée à l'extrême, l'anti-type du beau. Rien donc d'extraordinaire que le poursuivant du beau ait manqué ses figures de démons. Combien Signorelli le surpasse sous ce rapport ! Sa mêlée infernale, comme nous le verrons, est autrement terrifiante ; à la variété des mouvements énergiques s'y joint celle des expressions fortes : on y assiste vraiment à l'explosion des passions les plus impétueuses : la haine, la colère, la rage, la terreur, le remords, le désespoir, passions figurées avec un art que Michel-Ange, malgré son génie, n'a pas égalé, à notre humble avis.

Dans l'œuvre mémorable du grand homme on rencontre donc des beautés éminentes qui rappellent son ancienne ardeur, mais aussi de sérieux défauts qui la montrent affaiblie. Quelques-uns de ces défauts n'avaient pas échappé aux contemporains. Vasari et Condivi, élèves, amis, admirateurs du maître, déclarent nettement que son but avoué a été de faire valoir son talent de dessinateur et de modeleur sans égal. Ce but, on l'accuse de l'avoir dépassé. Nous n'oserions nous en plaindre si, dans cette dernière œuvre, il avait donné à ses formes l'éloquence qui caractérise celles de la voûte. Mais ce cas est l'exception, et les figures du *Jugement dernier* méritent généralement le reproche qu'on leur a adressé, d'être exclusivement anatomiques et académiques.

On a formulé un autre reproche, très grave. On a prétendu que le *Jugement dernier*, par suite de la multiplicité des groupes, non suffisamment liés entre eux, manquait d'unité et conséquemment de clarté. L'unité existe si l'on considère les sentiments exprimés. On reconnaît bientôt qu'ils se résument en un sentiment unique, partout répandu. Celui que manifestent les figures du plafond de la Sixtine, c'est, avons-nous dit, la pensée austère et mélancolique, la haute pensée. Ce que ressentent, sans exception, les personnages du *Jugement dernier*, c'est la terreur. Nul être, en cette multitude, qui ne respire ou n'inspire la terreur; on la voit peinte sous ses aspects variés et à ses degrés divers. Cette affection unique règne si exclusivement que, déterminant une certaine uniformité dans les apparences, il en résulte de la monotonie, nouveau défaut de l'œuvre. Mais quoi! la terreur n'est-elle pas le vrai sentiment qui convient à un tel drame! la terreur, à laquelle même les justes n'échapperont pas en ce jour effroyable où s'exerceront les vengeances de Dieu : *Dies iræ, dies illa*; où l'on verra la nature entière et jusqu'à la mort dans l'épouvante : *Mors stupebit et natura!* Le peintre a traduit sur l'éloquente muraille les paroles et les notes du *Dies iræ* en images d'une égale énergie, et, à la vue de ces images, le frisson d'horreur religieuse qu'excite toujours l'audition du magnifique chant liturgique court dans les veines du spectateur.

Cette opinion, si on l'admet, répond à une accusation d'une

importance capitale qui vient s'ajouter aux précédentes. Il manque, dit-on, à l'interprétation du *Jugement dernier* par Michel-Ange, non seulement le sentiment religieux, mais même la simple émotion, entendue dans son sens vulgaire. Nous répondrons à la première partie de l'accusation que le *Dies iræ* en images, réfléchissant le *Dies iræ* en musique, en possède nécessairement le caractère religieux. Quant à l'émotion proprement dite, nous avouerons qu'en effet les affections tendres ou mystiques : la reconnaissance, la joie, l'amitié, l'amour divin, le ravissement, si bien peints par ses prédécesseurs sur les figures des élus et des saints, Michel-Ange ne les a que peu ou même point exprimés ; ses personnages sont des égoïstes. Cela est certain, et toutefois le genre d'égoïsme qu'il leur prête, si on en comprend bien la nature, est d'essence religieuse. Néanmoins, nous partageons en partie l'opinion des critiques sur ce second point. L'indifférence, la froideur qu'on remarque chez les acteurs du grand drame final nous choque, et nous regrettons que notre artiste, pourtant si sensible et si aimant, n'ait pas eu et rendu cette pensée touchante qu'un aimable philosophe de la fin du siècle dernier exprimait en mourant : « *Que ferait une âme isolée dans le ciel même ?* »

3º Les Chambres de Raphaël.

En regard du chef-d'œuvre de peinture de Michel-Ange, à l'étage supérieur, se trouve une partie considérable de l'œuvre de Raphaël, la plus renommée et peut-être la plus belle, les Chambres. Là, selon l'opinion des doctes, ce divin génie se révèle tout entier. L'attrait est grand à comparer les unes avec les autres ces productions, fruits glorieux de la lutte pacifique provoquée entre deux talents d'égale force ; car ces productions furent simultanées : le jour où Michel-Ange découvrit la première partie de son travail, Raphaël achevait sa première Chambre. On aime à opposer l'un à l'autre ces deux maîtres.

L'esprit curieux et incertain des hommes cherche à savoir lequel est le plus grand. Vaine tentative ; les jugements différeront toujours sur cette question, comme diffèrent en esthétique les idées et les goûts. Au reste, quand deux génies, semblables à des aigles dans le ciel, s'élèvent à une telle hauteur, un peu plus, un peu moins d'élévation d'en bas ne paraît point. Mais la tentative ne semble pas aussi vaine, si l'on désire apprendre, par l'étude de leurs œuvres, comment chacun d'eux a conçu le beau et par quels moyens il l'a réalisé ; cette étude est légitime, instructive et pleine de charme.

Au physique pas plus qu'au moral, pas plus dans la nature de leur talent que dans leurs destinées, ces deux hommes ne se ressemblent. Michel-Ange n'était pas beau. Son front carré, ridé, proéminent, son nez brisé par le coup de poing du Torrigiano, sa lèvre inférieure épaisse, ses yeux petits, sa barbe longue, peu fournie, ne composent pas un ensemble harmonieux et attrayant. D'autre part, rien en sa physionomie ne décèle l'élévation de l'esprit ; l'austérité de la pensée seule est indiquée. Tout le monde a présente à la mémoire la figure charmante de Raphaël. Réguliers, élégants, fins, gracieux, ses traits, reproduits par son habile pinceau, réfléchissent l'harmonie, la distinction, l'amabilité qui régnaient en lui, et, ces qualités, ses créations les réfléchissent à leur tour. Raphaël, Michel-Ange, noms prédestinés ! L'un fait songer plutôt à la beauté et à la grâce, l'autre plutôt à la vertu et à la force. Nous venons de vérifier la justesse de ce rapprochement en ce qui concerne le second ; nous allons tenter la même expérience au sujet du premier, dont un esthéticien a dit : « Génie harmonieux et fécond, Raphaël reflète l'ordre du monde idéal, image de la pensée divine. La beauté anime naturellement de son éclat éthéré toutes ses œuvres ; la puissance et l'ordre s'y unissent dans un constant embrassement ; le charmant, le beau, le sublime y vivent dans toute leur pleine et immortelle vie. » (1)

Jules II, ne voulant pas habiter l'appartement des Borgia, avait chargé le Pérugin, Péruzzi, le Sodoma et d'autres peintres

(1) M. Ch. Lévêque, *Science du Beau*.

renommés d'arranger et de décorer pour lui l'étage supérieur, quand, transporté d'admiration à la vue des premiers essais du jeune Urbinate, appelé à Rome en 1508 par Bramante, il résolut de confier à lui seul toute l'entreprise. Il ordonna même qu'on détruisît ce qui était déjà fait. Raphaël s'opposa à l'exécution complète de ce projet et sauva un certain nombre des ouvrages condamnés. Les surfaces à peindre offraient un champ ingrat. Bâties au siècle précédent par Nicolas V, spécimen de l'architecture massive de l'époque des guerres civiles, les quatre Chambres, bizarrement construites, sont irrégulières, dissemblables et mal éclairées. L'ingénieux décorateur sut s'accommoder de cette mauvaise disposition des lieux et même en tirer un excellent parti.

Le visiteur y arrive après avoir traversé une galerie et une salle renfermant des tableaux modernes qu'il n'a guère le temps ni l'envie de regarder. Il rencontre d'abord la grande salle de l'Immacolata où l'on a figuré, en fresques magnifiques, immenses, à personnages nombreux et plus grands que nature, les scènes célestes et terrestres de la proclamation du dogme de l'Immaculée Conception. La première, en suivant l'ordre logique des faits, nous montre *l'Eglise instruisant les peuples;* la Justice et la Force, la Prudence et la Tempérance, ses vertueuses conseillères, l'accompagnent. La seconde nous fait assister à la *Discussion du dogme de l'Immaculée Conception,* ce grand acte religieux du pontificat de Pie IX. La Théologie trône au milieu d'un concile de prélats et de dignitaires ecclésiastiques de divers temps et de divers pays. *La Proclamation du dogme à l'intérieur de la basilique de Saint-Pierre* forme le sujet de la troisième, la plus importante. — Debout, au sommet des marches du trône pontifical, Pie IX, entouré de cardinaux, d'évêques, d'officiers civils de sa cour, de nobles romains, tient à la main la bulle de définition de la doctrine que l'on vient d'acclamer, et entonne le *Te Deum* d'actions de grâces. Sa belle figure, animée d'un saint enthousiasme et comme illuminée par un rayon surnaturel, resplendit. Au-dessus de l'assemblée terrestre, dans le ciel, on voit la Vierge sans tache : vêtue du manteau bleu traditionnel et d'une robe blanche emblématique, occupant la place

d'honneur au sein de la Trinité divine, elle se tient glorieusement entre le Père et le Fils, tandis que, sur sa tête, son mystique époux déploie ses ailes. Enfin la quatrième fresque représente *la Madone du chapitre de Saint-Pierre*, semblable à une apparition vivante, et le saint-père à genoux lui offrant une couronne d'or, en consécration de ses attributs nouveaux. Malgré l'éclat et le mérite de ces peintures, on se hâte de les quitter, entraîné que l'on est par le pressant désir de contempler les peintures illustres des Chambres qui font suite à celle-ci.

La Chambre dite de *l'Incendie du Borgo* se présente la première. Seul le tableau qui retrace cet incendie est de la main de Raphaël. Vient ensuite la Chambre de la Signature où l'on voit les grandes sciences humaines, *la Théologie*, *la Philosophie*, *la Poésie*, *la Jurisprudence* entièrement peintes par Raphaël. Là l'impression commence, puissante, saisissante, augmentant à mesure que l'on regarde et que l'on s'applique à comprendre. Elle persiste quand on passe dans la Chambre suivante, en présence du tableau d'*Héliodore* et de celui de *la Délivrance de saint Pierre* ; mais elle fléchit à la dernière salle, la salle de Constantin, dont les peintures montrent aussi de grandes beautés, mais laissent deviner une intervention étrangère. En effet, Jules Romain, le Fattore et un autre élève les exécutèrent sur les dessins du maître après sa mort. Un premier et rapide coup d'œil donné à l'ensemble de l'œuvre, l'idée vient au visiteur enthousiasmé de la revoir pour y suivre le développement du talent de son auteur, étude du plus haut intérêt. Alors, il retourne sur ses pas et, s'attachant à l'ordre chronologique, il commence par la Chambre de la Signature.

Tout y est admirable, et d'abord ce qui prime le reste, la conception. A quelque point de vue qu'on la juge, philosophique, religieux, esthétique, la conception étonne, émerveille l'esprit. Les opinions diffèrent un peu sur l'interprétation des sujets figurés, mais toutes s'accordent à reconnaître que l'on a voulu représenter, dans la salle de la Signature, les grandes occupations de l'âme humaine : *la Théologie*, science de Dieu et de la vie surnaturelle ; *la Philosophie*, science de l'homme et de la vie naturelle ; *la Poésie*, science du beau et de la vie intellectuelle ;

la Jurisprudence, science des rapports des hommes entre eux et de la vie sociale. Chacun de ces quatre sujets est traité à part, sur chacun des quatre murs, en une vaste composition accompagnée de compositions secondaires qui s'y rattachent et la complètent.

Il faudrait une longue étude et beaucoup de savoir pour comprendre et faire comprendre tout ce qui est signifié dans le premier grand tableau, celui que l'on appelle *la Dispute du saint Sacrement*. Vision dantesque, mais d'un autre genre que celle de la Sixtine ; vue ouverte sur le monde invisible et mystique qui fait voir, en haut, les demeures du paradis au sein desquelles la divinité apparaît dans toute sa majesté et tout son éclat ; en bas, la région idéale où l'intelligence humaine, aidée par l'intelligence divine, s'occupe des problèmes mystérieux de la vie religieuse. De cette vision nous ne pouvons prendre et donner qu'une idée très imparfaite et sommaire.

Se dessinant et ressortant vivement sur un fond d'azur, l'azur pur du ciel, attirant le regard par sa blancheur, au milieu de l'ostensoir posé sur un autel, centre où tout converge, paraît l'Hostie sainte. A l'entour est assemblé un concile idéal formé des Pères de l'Eglise grecque et de l'Eglise latine, des grands Docteurs du moyen âge et de chrétiens illustres par leur génie ou par leur piété. En vertu du privilège dont usent les poètes en tout genre, on a ainsi réuni, au mépris des temps et des lieux, les principaux interprètes du dogme sacré ; mais l'esprit n'en est pas choqué, car un même sentiment les a attirés, un même désir les retient : tous s'appliquent à saisir et à expliquer le sens caché des saintes espèces, et leurs âmes se confondent dans la contemplation du signe sensible de la révélation, du symbole de la foi.

Dans le nombre on distingue Grégoire le Grand, les yeux levés au ciel, y cherchant sans doute les lumières qu'il ne trouve pas dans son livre ; saint Jérôme plongé, au contraire, perdu dans la lecture du sien ; saint Ambroise, qui voit l'assemblée céleste et a un ravissement ; saint Augustin, dont l'intelligence est éclairée et qui dicte. On reconnaît aussi Innocent III, le pape Anaclet, saint Dominique, saint Thomas, saint Bonaventure, Pierre Lombard, Scot, Dante, Savonarole, Fra Angelico. Nous

ne saurions décrire en particulier chacune des quarante-deux figures qui composent l'assemblée terrestre ; leur expression d'ailleurs n'est pas toujours individuelle et caractéristique; elle est accentuée, mais limitée, et ne comprend guère que les sentiments généraux de l'incrédulité ou du doute, de la foi simple ou raisonnée, de la certitude absolue et de l'adoration.

Tandis qu'en bas, sur la terre, on s'agite, en haut, dans le ciel, on jouit de la paix et de la béatitude. Plus haut encore, tout est gloire et divinité. Au sommet extrême, environnée d'anges qui à travers des flots de lumière montent et descendent, domine la personne sacrée de Dieu le Père. Au-dessous d'elle, entre la Vierge et saint Jean-Baptiste, le Fils trône sur une nuée ; sa face triomphante brille d'une beauté sans égale ; il étend les bras et montre ses mains percées. Les apôtres Pierre et Paul avec les clefs et l'épée, Adam, l'homme primitif, rêvant à l'Eden, Abraham et Moïse, David avec sa harpe, saint Jacques le Mineur et saint Jean, le disciple bien-aimé, les illustres martyrs saint Etienne et saint Laurent, forment sa cour royale. Ils sont assis sur des nuages supportés eux-mêmes par une guirlande serrée d'anges, têtes ailées, gracieuses fleurs vivantes du Paradis. Enfin, plus bas que le Fils, l'Esprit, blanche colombe, plane au-dessus de l'hostie et sur les docteurs.

Revêtir de formes matérielles les conceptions les plus abstraites, les plus subtiles, ce problème difficile se trouve ici résolu. Partout sous les apparences sensibles perce l'idéal. La difficulté non moins grande de grouper une foule de personnages différant de nature, de caractère, d'époque et d'importance a été vaincue aussi. Le surnaturel et le naturel, le divin et l'humain, l'ancien et le nouveau, ces éléments si dissemblables sont mêlés, ordres, essences et personnes, dans un ensemble parfait, et néanmoins chaque personne, chaque essence, chaque ordre est distinct. « Les têtes des personnages célestes ont une expression surhumaine : celle du Christ rayonne de la sérénité et de la miséricorde d'un Dieu. La Vierge, les mains posées sur son sein, contemple son Fils dans l'extase d'un pur et ineffable amour. Raphaël a su donner aux saints patriarches le caractère de l'antiquité, aux apôtres celui de la simplicité, aux martyrs celui de la foi. Mais

son talent et son intelligence se montrent encore plus dans les docteurs chrétiens qui, par groupes de six, de trois, de deux, discutent dans la scène historique : on lit sur leur visage le désir et l'effort de la volonté dans la recherche de la certitude qui leur manque. C'est ce qu'ils témoignent par la gesticulation de leurs mains, par l'attitude de leur corps, par la tension de leurs oreilles, par le froncement de leurs sourcils, par l'étonnement de leur physionomie, laquelle exprime l'émotion particulière de chacun d'eux. » (1) — L'impression définitive que la *Dispute du Saint Sacrement* produit, je crois, sur tout contemplateur sensible aux belles choses, peut se résumer dans les jugements suivants. « Cette œuvre est, parmi les conceptions humaines, une de celles où l'esprit se suspend avec le plus d'amour... Au point de vue du calme et du sentiment religieux, rien ne saurait être opposé à cette révélation du saint Sacrement, et pour s'élever à de semblables hauteurs, il fallait les efforts réunis de la science et de la foi. Aussi cette œuvre montre-t-elle la candeur charmante et la grâce naïve de l'adolescence, aussi bien que la force de la virilité... Elle porte avec elle le parfum des montagnes ombriennes, elle est comme un sourire de l'univers (*un riso dell' universo*, DANTE); elle répand dans l'âme une joie douce et calme, la transporte dans les plus hautes régions, et fait naître l'idée d'un printemps éternel... » (2) — « Ici Raphaël a élevé l'art à une hauteur qui ne sera pas dépassée ; et quiconque est épris surtout de l'idéal religieux donnera la préférence à cette fresque, non seulement sur les autres fresques du même artiste, mais même sur ses tableaux les plus admirés, sans excepter *la Transfiguration* » (3).

En face de la *Dispute du Saint Sacrement* est peinte *l'Ecole d'Athènes*. Selon une opinion émise en 1695 par Bellori, antiquaire romain, et adoptée depuis, Jules II aurait eu la pensée de mettre en opposition la théologie chrétienne avec la philosophie païenne, l'une prouvant la vérité de son dogme par l'unité de sa croyance, l'autre décelant la vanité de sa science par la

(1) VASARI.
(2) M GRUYER. *Fresques de Raphaël.*
(3) RIO.

diversité et l'antagonisme de ses nombreuses doctrines. C'est bien, en effet, de philosophie qu'il est question dans *l'Ecole d'Athènes*; c'est évidemment l'histoire de la science profane, les efforts de l'intelligence humaine qu'on y a représentés, comme on a représenté, dans *la Dispute*, le triomphe de la science sacrée et de l'Eglise.

Dans le fond du tableau, un beau temple — *Sapientum templa serena* — dont les amples arcades, les piliers décorés de statues et la coupole, visible seulement par la lumière qui en descend, tout en faisant songer aux temples antiques, rappellent la majestueuse architecture de Saint-Pierre. Sur les degrés qui y mènent, on voit réunis les principaux philosophes de la Grèce, groupés plus savamment encore que les docteurs d'en face : le rang et la place que chaque personnage occupe ; l'importance qu'il a dans son groupe ou son isolement; son attitude, sa tenue et son geste; sa physionomie, son regard, moyens d'expression suffisants quand il s'agit de rendre un sentiment ou une idée simples et d'individualiser, ici servent en outre à raconter l'histoire entière de la philosophie ancienne ; à montrer son développement successif ; à faire apparaître dans leur ordre chronologique les diverses écoles ; à indiquer leur filiation et leur affinité, leur différence ou leur opposition ; à révéler leur dogme ; à désigner par un trait rapide, le moindre mouvement, un rien, en même temps que la pensée générale de l'école, la pensée particulière du chef et la pensée conforme ou divergente des élèves. Il est regrettable qu'en un sujet de cette importance quelque contemporain, à défaut de Raphaël lui-même, ne nous ait pas laissé une explication détaillée des intentions de l'auteur, ainsi que les noms des personnages historiques qu'il a mis en scène ; intentions et noms que notre esprit, qui n'aime pas le mystère, voudrait connaître. Notre esprit en est réduit à des hypothèses plus ou moins contestables, dont quelques-unes pourtant doivent être la vérité ; car, en principe, il est certain que Raphaël a choisi les écoles les plus importantes représentées par leurs chefs. Dès lors les chances d'erreur dans l'appréciation diminuent. Certains types d'ailleurs sont connus ou faciles à deviner.

On commence habituellement l'étude de la fresque par la gauche, et l'on reconnaît au premier plan Pythagore. Le philosophe écrit, absorbé dans la contemplation de l'unité et des nombres. Ce qui indique qu'il s'agit bien ici de Pythagore, c'est l'action du jeune disciple placé à côté de lui : il soulève les tables harmoniques qu'un autre initié considère avec admiration. Un troisième disciple, Philolaüs peut-être, qui le premier rendit publique la doctrine pythagoricienne, regarde attentivement et note ce que le maître écrit. Un quatrième personnage debout, Hippias, ou, selon quelques-uns, Anaxagore, semble consulter un livre, comme s'il voulait éclaircir quelque doute ou comparer avec la sienne la doctrine rivale. D'autres ont conjecturé, également au hasard, que ce pouvait être Aristoxène qui appliqua à la musique les principes de l'école pythagoricienne. Tous ces sages sont attentifs et manifestent une grande foi, conformément à la sentence qui formule le criterium de l'école, *autos ephè, le maître l'a dit*. — Voilà donc établies les origines de la philosophie grecque : elle a pour point de départ les sciences mathématiques et la musique.

Sur le même plan, non loin de Pythagore, on reconnaît Héraclite dans le rêveur assis et accoudé qui cherche sa pensée. Partisan, lui aussi, de l'unité et de l'harmonie, on l'a rapproché de Pythagore; mais physicien représentant en sa personne les écoles ioniennes, on ne l'a pas mêlé au groupe. — La philosophie grecque doit son origine non seulement à la découverte de l'harmonie et des nombres, mais aussi à l'étude de la nature.

Le second groupe se compose de trois personnages. Le visage du principal d'entre eux réfléchit le calme, le contentement, le bonheur. C'est Démocrite, Epicure ou Plotin, selon les commentateurs. C'est Démocrite, à coup sûr, à moins que l'artiste n'ait interverti l'ordre des temps. Dans tous les cas, cette tête joyeuse couronnée de pampre fait supposer, avec beaucoup de vraisemblance, que l'on a sous les yeux le type du sage tel que l'a conçu l'école atomistique, école dont le moment est venu et dont la place est ici. Pendant que Démocrite feuillette un livre, un vieillard fronce le sourcil : il doute, il n'est pas d'accord avec son

voisin. Serait-ce le partisan d'un dogme contraire, un Eléate, le vieux Zénon? Attend-il que Démocrite lui prouve ce que Démocrite affirme, mais que lui, Zénon, n'admet pas, la multiplicité de l'être et le mouvement?

Parmi ces figures inquiètes et austères se trouvent mêlées celles d'un enfant, d'un adolescent et d'un jeune homme, portraits de contemporains de Raphaël opposés aux types des vénérables philosophes. Par la tranquillité, l'innocence et la grâce qu'elles expriment, selon la remarque d'un commentateur judicieux (1), elles font naître un contraste charmant, et semblent vouloir dire que sans tant de soucis et de science on peut être heureux.

De Zénon l'Eléate, qui a inventé la dialectique, aux sophistes qui en ont abusé, précurseurs de Socrate qui en a fait le meilleur usage, la transition est naturelle et le rapprochement logiquement et historiquement fondé. L'école sophistique est figurée, croyons-nous, par deux personnages : un jeune homme au corps presque nu, aux cheveux flottants, accourant avec des livres pleins, sans nul doute, d'arguments, et un homme plus âgé dont le calme contraste avec tant d'ardeur — Protagoras ou Gorgias — type, en tout cas, du sophiste sûr de soi. Il montre avec dédain à son impétueux élève le groupe voisin présidé par Socrate. Un membre de ce groupe, le fils de Lysanias, Eschine, dit-on, qui fut un partisan dévoué de Socrate, étend le bras vers les sophistes comme pour leur dire : Que votre zèle se modère et que votre savoir ne soit pas si orgueilleux. Les gestes et l'expression, de part et d'autre, ont tant de naturel et d'éloquence, que l'on croit entendre véritablement le dialogue. Si l'on se demande ce que signifie ce jeune homme, sa présence ne serait-elle pas une allusion au rôle d'éducateurs que s'étaient donné les sophistes, attirant à eux les jeunes gens pour les instruire et les former au gouvernement des affaires publiques et privées, mais aussi pour corrompre leur intelligence par leur subtile et fausse dialectique, et leur cœur par la destruction en eux de toute croyance?

(1) M. Müntz, *Raphaël*.

Le groupe des socratiques, placé au pied de la statue d'Apollon Citharède, le dieu de l'harmonie et des nobles aspirations de l'âme, si on le considère à part, forme à lui seul un tableau admirable. Socrate procède à sa divine fonction d'accoucheur des esprits. Il compte ses arguments sur ses doigts, déduit ses preuves, pousse, presse son adversaire, déroule ses raisonnements lumineux, pose ses conclusions triomphantes. Appuyé contre le socle d'un pilier, Xénophon l'écoute ; son beau visage s'illumine à la parole du maître. Alcibiade, en habit militaire, l'écoute aussi, attentif et persuadé. Entre Alcibiade et Xénophon, sur la face de qui brille l'intelligence, un humble auditeur à qui Socrate paraît spécialement s'adresser, mis là par contraste, laisse voir que son esprit, fortement tendu, fait effort pour suivre le raisonnement et le comprendre. On le regarde comme un de ces artisans d'Athènes que le philosophe avait coutume d'aborder sur les places publiques et qu'il employait pour ses démonstrations (1). Le politique, le citoyen, l'économiste, le moraliste, l'historien et le stratège représentent ici la partie populaire et pratique de la philosophie socratique ; la partie dogmatique est représentée à côté par Platon.

Celui-ci, dressé en pied, la tête droite et fière, le regard assuré, un bras levé et le doigt indiquant le ciel, tient dans l'autre main un livre, mais un livre fermé, car la science est arrêtée et les recherches finies. Sa noble figure paraît inspirée et toute sa personne resplendit d'une majesté divine. Ainsi que son livre ses lèvres sont closes. Il ne discute pas, comme le fait Socrate, car la certitude s'impose à tous ; la vérité qu'il a révélée est manifeste et luit. Et c'est bien ce que pensent ses disciples (2), respectueusement rangés à sa droite, méditant en silence la parole qu'il vient de prononcer. Mais, si les corps sont privés de mouvement, les âmes vivent : elles se meuvent, avec celle du maître, en compagnie des dieux, dans la région pure des idées où elles contemplent les essences immuables, les exemplaires éternels des choses.

(1) M. Müntz.
(2) M. Müntz.

Aristote répond, dans le même langage mystérieux, au muet enseignement de Platon. On perçoit, sans l'entendre, le sublime colloque dans lequel la doctrine socratique subit sa dernière grande évolution et achève de se développer. Tourné vers son adversaire, les yeux fixés sur lui, Aristote porte en avant sa main aux doigts écartés : il repousse les propositions qui viennent d'être formulées. Par une double signification cette main, en s'abaissant en même temps vers la terre, contrairement au geste de Platon qui lève la sienne vers le ciel, indique aussi que ce n'est pas en haut, dans le monde invisible, qu'il faut chercher la vérité, mais plus bas, dans le monde sensible ; qu'on doit faire la part de l'expérience; qu'appeler les idées des exemplaires, c'est se payer de mots vides de sens; que l'intelligence conçoit d'autres choses encore que les essences immuables et, en définitive, qu'on ne peut séparer les idées des choses.

Pendant qu'ils dissertent, à quelques pas d'eux, dans sa tenue légendaire, sur les marches du portique, Diogène est couché. Il a son air provocateur et impudent, et lit quelque écrit philosophique qu'en signe de dédain il tient loin de ses yeux.

Deux autres philosophes, des sceptiques apparemment, s'éloignent. Las de ne voir partout que lutte et contradiction, ils laissent les écoles rivales, péripatéticienne et académique, se dresser l'une contre l'autre. Convaincus qu'il vaut mieux suspendre son jugement en tout et s'abstenir de prononcer, ils vont chercher à l'intérieur du temple une calme retraite et le repos de l'âme.

Tout à fait à droite, sous la statue de Minerve, un jeune homme assis écrit avec ardeur. Faut-il voir en lui Plotin, disciple de Platon et d'Aristote, ses voisins, et principal fondateur de l'école d'Alexandrie ? On devine sans peine un stoïcien dans le personnage debout à côté de lui, personnage à l'air austère et dédaigneux, gravement drapé dans son manteau.

Pour clore enfin l'histoire de la philosophie grecque, Raphaël a peint au premier plan, à droite également, les rattachant à Aristote leur inspirateur, les représentants des sciences exactes dans l'antiquité : Archimède, Zoroastre et Ptolémée, ou, selon

d'autres, Archimède, Euclide et Zoroastre. On admire le groupe d'Archimède, composé de cinq personnes, tant au point de vue de la technique, à cause de l'harmonieuse disposition des figures, de la science des raccourcis, qu'au point de vue de l'expression, à cause de l'animation qui y règne et du jeu des physionomies. Les commentateurs remarquent que le visage des quatre jeunes disciples qui regardent Archimède, sous les traits de Bramante, traçant des figures géométriques, exprime les divers degrés de l'intelligence, depuis la compréhension la plus prompte, jusqu'à la lourdeur d'esprit, voisine de la stupidité.

Quelles que soient l'exactitude et la valeur de notre interprétation, peu importe! Ce qu'il y a de certain, c'est qu'on a voulu, dans ce tableau de la science antique, en peignant aux yeux les hautes aspirations de l'âme ne procédant qu'avec ses propres forces, glorifier ce qu'il y a de noble et de bon en elle. Ici tout ce qu'il y a de plus délicat, de plus subtil, de moins saisissable dans la pensée est rendu, et à l'aide de quels moyens! Nous l'avons dit, non seulement par l'attitude, le geste et l'expression de toute la physionomie, mais par de moindres signes : l'arrangement d'une draperie, la tenue extérieure, un doigt levé, une main baissée, un air sombre, grave, réfléchi ou riant, une bouche ouverte ou fermée, un sourire, un regard, et cela suffit; outre les sentiments ordinaires et simples, la certitude, le doute, l'incrédulité, etc.; outre le caractère individuel de chaque personnage, voici que les doctrines générales des écoles et des sectes, les doctrines particulières, les nuances d'opinion, le matérialisme, le spiritualisme, le rationalisme, le pyrrhonisme, la doctrine du sens commun, en un mot toutes les abstractions, sont clairement exposées aux regards et à l'esprit.

Thèse troisième, *la Poésie*. Nous n'avons pas quitté la Grèce antique. Nous étions à Athènes, dans l'assemblée des sages où nous écoutions le plus sage d'entre eux qui, dans le doux langage de Platon, nous parlait du vrai et du bien. Nous voici transportés subitement dans le riant pays où le beau a établi sa demeure. « Le Parnasse, dit Vasari, nous apparaît couronné d'une ombreuse forêt de lauriers dont les douces caresses du zéphir agitent légèrement le feuillage... A la beauté des figures et

à la grandeur de la conception, il semble que tout respire véritablement un air divin sur la sainte colline. » On y voit réunis les plus illustres poètes de la Grèce, de Rome et de l'Italie. Ici, nul besoin d'érudition, pas de sens caché; tout est simple, clair, lumineux.

Au plus haut sommet de la colline, Homère, levant au ciel avec une expression touchante ses yeux éteints, chante un de ses chants immortels. Près de lui un jeune homme, symbolisant l'admiration et le soin pieux de la postérité, écrit ce qu'il chante. Non loin d'Homère, Raphaël a placé Dante que déjà il avait fait figurer comme théologien dans *la Dispute du Saint Sacrement*. Le poète florentin a cet air fier, austère et triste que la tradition lui donne. Son maître Virgile le conduit vers le groupe sacré d'Apollon et des muses. Parmi les autres membres de la glorieuse assemblée on reconnaît, rangés à des hauteurs différentes, Sapho avec Alcée, Corinne avec Anacréon et Pétrarque, Pindare avec Horace, Ovide, Sannazar. On aperçoit ailleurs Arioste, Boccace, Tebaldeo, Laure, qu'on a mise non loin des muses en sa qualité d'inspiratrice souveraine. Les muses entourent le dieu de la poésie qui, brillant comme elles de jeunesse et de beauté, fait jaillir l'harmonie de l'instrument dont il joue. Chose étrange ! cet instrument n'est pas la cithare ou la lyre, mais un vulgaire violon. Or, ce manquement à la vérité et au bon goût ne choque point, tellement le peintre a su rendre gracieux le geste du musicien divin, et touchante l'expression de ses traits. Les vierges célestes écoutent les ravissantes mélodies et recueillent pieusement l'inspiration. Melpomène et Thalie, saisies d'enthousiasme, se pressent l'une contre l'autre ; Calliope s'apprête à faire retentir la trompette épique ; la douce Erato penche sa tête sur l'épaule d'une de ses sœurs qu'elle serre avec tendresse ; Polymnie rêve sur sa lyre ; Terpsichore laisse flotter les plis de ses vêtements et s'élance ; chaque muse enfin sent l'esprit du dieu pénétrer en elle, et, selon son caractère, modère ses transports ou s'y abandonne.

Dans ce tableau, plus petit que les précédents, la scène est réduite, la composition moins compliquée et moins savante — en apparence, ajouterai-je. Nous n'assistons pas ici au dévelop-

pement ou mystique, ou historique et logique d'une même idée ; les poses, les gestes, les expressions ont moins d'éloquence ; nous ne voyons pas représentés, chez les personnages, outre le caractère individuel de chacun d'eux, la tendance de son esprit, le genre spécial de sa poésie, la nature de son talent, le rang qu'il occupe dans la hiérarchie, rien de ce qui est si habilement signifié dans le tableau de *la Philosophie*. Tout se réduit à la reproduction de types conventionnels et à des portraits. Mais, dans cette troisième fresque, n'est pas moins admirable que dans les précédentes l'art avec lequel chaque personnage est peint, chaque groupe formé, et les personnages et les groupes divers reliés les uns aux autres par un sentiment commun, l'enthousiasme poétique. L'image de la vie et des plaisirs intellectuels s'offre aux yeux pleine d'attrait, et l'on voudrait rester toujours parmi ces heureux génies, loin, bien loin des agitations humaines, des tristes passions et des pensées vulgaires.

Thèse quatrième et dernière, *la Jurisprudence*. — Au-dessus de la fenêtre percée dans le mur, trois figures allégoriques représentent les vertus sœurs de la Justice : la Prudence, la Tempérance et la Force. A l'un des côtés de la fenêtre, Grégoire IX, sous les traits de Jules II, promulgue les Décrétales ; à l'autre côté, Justinien promulgue les Pandectes. Ebloui, en quelque sorte, par la vue des ouvrages précédents, l'amateur ne s'arrête pas longtemps devant celui-ci qui ne l'attire guère et ne le frappe pas. Pourtant, selon les érudits, jamais peinture allégorique n'a revêtu une forme aussi simple, aussi claire et en même temps aussi noble.

Chambre d'Héliodore (de 1512 à 1514). — Dans cette seconde Chambre, les compositions sont conçues d'après un nouveau système. Les idées n'y sont plus de pures abstractions. Le sujet consiste en la représentation d'un fait historique ancien ayant une évidente analogie avec un fait historique moderne et récent, accompli par le pape actuellement régnant. Sous cette forme, que pour la première fois elle revêt, l'allégorie sera plus pittoresque par la nature même du sujet, plus claire et plus frappante par la présence du héros, le souverain pontife que l'on veut glorifier, qui donnera le mot de l'énigme : son image habi-

lement introduite dans le tableau sous le pseudonyme d'un autre héros, ou sous l'apparence d'un voyant par intuition, indiquera auquel de ses actes il est fait allusion. Le thème imposé à l'artiste pour la décoration de la première salle était l'exaltation de l'Eglise ; dans sa décoration de la seconde salle, l'artiste exaltera la papauté, non pas uniquement la puissance temporelle du pape, son pouvoir personnel, mais aussi son patriotisme et l'indépendance de l'Italie.

L'histoire de Jules II a fourni à Raphaël la matière de deux fresques : *Héliodore chassé du Temple* et *le Miracle de Bolsène*. Héliodore châtié, c'est Louis XII confondu ; les ravisseurs du bien des pauvres mis en fuite, ce sont les Français expulsés d'Italie grâce à l'énergie de Jules II, promoteur de la Sainte Ligue. Quant au sujet apparent, le peintre n'a fait que traduire en images le récit biblique, si dramatique et si émouvant. — On voit la multitude anxieuse accourir, se presser, remplir le temple envahi et profané. On la voit indignée, suppliante. On voit au fond du sanctuaire ouvert, le grand prêtre Onias à genoux prier devant l'autel. On voit sa prière monter vers le ciel ; on la voit aussitôt exaucée. Le cavalier céleste et ses aides se sont précipités d'en haut comme un tourbillon. Ils ont refoulé les sacrilèges. Ceux-ci, écrasés sous l'inévitable avalanche, s'entassent les uns sur les autres, perdant leur or. Paralysés par l'épouvante, ils ne peuvent fuir. On voit les sentiments qui animent la foule à ce spectacle : l'étonnement d'abord, puis l'enthousiasme religieux et la joie de la délivrance. Là où la trombe justicière a passé, un grand vide s'est fait, figurant ainsi la rapidité de l'acte et la force irrésistible de l'élan. Grâce à ce vide, le groupe principal se dessine nettement dans l'espace libre, frappe la vue et attire l'attention. Rien n'échappe : on voit la face de l'archange resplendir d'une beauté céleste, et en même temps ses yeux lancer des éclairs ; on voit ses acolytes apprêter leurs verges vengeresses, et tous ensemble fondre sur l'impie Héliodore qui, devant la terrible apparition, tombe foudroyé.

Il est difficile de figurer d'une manière plus saisissante la soudaineté et la vitesse d'un mouvement imprévu. Les critiques signalent un défaut : la présence du pape Jules II, étranger à

l'action réelle, fait disparate, empêche l'unité et refroidit l'émotion. Nous savons pourquoi Raphaël a ajouté cet épisode à sa narration. Il l'a fait avec la plus grande discrétion et beaucoup de tact. Autant que possible il a dissimulé le pape et son cortège qui, sans gestes, sans aucun mouvement, assistent silencieusement au miracle, et, en vérité, cet accessoire ne distrait pas trop du sujet principal l'attention du spectateur.

En retraçant, dans *la Messe de Bolsène*, un événement arrivé l'an 1264, sous Urbain IV, l'auteur avait pour but de faire allusion aux doctrines qui commençaient alors à se répandre et attaquaient le dogme de la transsubstantiation. — Un prêtre offrant le saint sacrifice de la messe doute de la présence réelle. Aussitôt, un miracle s'accomplit sous ses yeux : l'effigie sanglante de l'Hostie s'imprime sur le corporal. A cette vue, le prêtre incrédule se trouble. On croit suivre sur ses traits les phases de son émotion : sa surprise d'abord, sa confusion ensuite et son effroi ; puis le doute disparaît, la conviction et l'admiration lui succèdent. Vis-à-vis de l'officiant, de l'autre côté de l'autel, par un procédé semblable à celui dont il s'est servi dans *l'Héliodore*, Raphaël a représenté Jules II à genoux, les mains jointes. Dans cette partie du tableau les sentiments exprimés s'accordent avec le caractère grave des personnages : contenus, tempérés, ils ont comme lui quelque chose de solennel. Il n'en est pas de même dans la partie occupée par la foule, composée de gens que ne retiennent ni leur dignité, ni leurs fonctions. Aussi toutes les impressions qu'un tel événement peut causer se manifestent-elles avec force. On admire dans cette composition non moins que dans les autres, la diversité des physionomies et l'art avec lequel jusqu'aux nuances délicates d'un même sentiment ont été rendues.

Léon X, successeur de Jules II, donna pour sujet à Raphaël *le pape saint Léon arrêtant par sa seule parole Attila marchant sur Rome*, allusion transparente à Léon X réussissant à faire évacuer l'Italie par les Français après la bataille de Novare. Même talent de composition que dans les fresques précédentes, et recours au même moyen pour expliquer le sens allégorique de celle-ci : le peintre a représenté saint Léon sous les traits

du pape actuel. Afin d'exciter puissamment l'émotion, au mouvement il a opposé le repos : d'un côté l'agitation, le tumulte de la guerre, le déploiement de la force, l'impétuosité de l'attaque, le triomphe de la violence ; de l'autre l'appareil de la paix, la manifestation de la puissance spirituelle, la victoire de l'autorité morale.

Les hordes barbares se sont précipitées comme un torrent ; derrière elles, là où elles ont passé, on aperçoit les lueurs de l'incendie. Saint Léon, venu à la rencontre de l'envahisseur, cherche à désarmer sa colère. Attila s'arrête, mais ce n'est ni le geste, ni la parole du pontife qui le font ainsi, frappé de terreur, se renverser en arrière sur son cheval. Dans les airs, au-dessus de saint Léon qui ne les voit pas, planent les grandes figures de saint Pierre et de saint Paul irrités, armés du glaive, accourus au secours de leur Eglise. Ils n'ont prononcé aucun mot et pourtant, les yeux fixés sur l'apparition miraculeuse, le Fléau de Dieu a compris. Ici paraît l'art merveilleux de Raphaël : les trois mouvements que l'action suppose et qu'il fallait rendre pour que l'action fût complète, l'élan irrésistible de l'armée, son arrêt subit et sa retraite précipitée sont peints simultanément, et à l'aide des moyens les plus simples, mais les plus expressifs. Deux soldats qui précèdent le groupe principal, inconscients de ce qui arrive, poursuivent leur marche. Déjà ils se montrent l'un à l'autre avec joie Rome que l'on aperçoit dans le lointain. Ils figurent le mouvement en avant, tandis que, à côté d'eux, figurant le mouvement rétrograde, les étendards des Huns, se repliant d'eux-mêmes comme sous le souffle de la colère divine, donnent le signal de la retraite. Attila, soudainement arrêté, n'a pas encore détaché ses yeux de la vision qui l'épouvante, et une partie de son armée continue de s'avancer quand, sans qu'on le lui eût prescrit, obéissant à une voix mystérieuse, une autre partie retourne en arrière, précédée par les trompettes dont on croit entendre les sons éclatants.

Puissante est l'impression que l'on éprouve à la vue de tant d'animation ; on croirait assister à une scène réelle. Les figures des deux apôtres attirent fortement le regard par leurs dimensions grandioses. Sans doute le peintre a voulu par là frapper

davantage l'esprit du spectateur surpris de ce qu'elles sont invisibles à tous, excepté au roi barbare. Le surnaturel se trouve ainsi nettement indiqué, et le sentiment religieux se communique au spectateur dont l'émotion augmente encore, grâce au contraste saisissant que l'on a signalé, celui de deux forces inégales, qui se rencontrent et se heurtent, l'une désarmée, pacifique et sainte, l'autre brutale et malfaisante, et du triomphe miraculeux de la plus faible.

La Délivrance de saint Pierre, épisode tiré des Actes des Apôtres, rappelle la propre délivrance de Jean de Médicis, alors cardinal légat, depuis pape sous le nom de Léon X, fait prisonnier par les Français, à la bataille de Ravenne. C'est un petit tableau étrange : rien n'y ressemble à ce que l'on voit dans les autres. Tout y est nouveau, idée, arrangement, moyens et procédé. L'idée, supérieure comme toujours, paraît plus simple qu'ailleurs ; les personnages sont moins nombreux ; le sujet se distingue par sa clarté. Mais ce qui caractérise cette fresque, c'est le vif intérêt que l'on accorde au drame, intérêt provoqué par une double cause : la nature du drame et surtout la manifestation d'une qualité inconnue jusqu'ici, la science du clair-obscur utilisée comme source d'émotion et de jouissance esthétique. Raphaël, devançant Rembrandt, a pressenti qu'on pouvait tirer du clair-obscur autre chose encore que de charmants effets d'optique.

Le lieu où se passe le fait représente une prison et ses abords, et la pièce mystique a trois actes qui se déroulent simultanément. L'auteur s'est inspiré du chapitre XI des Actes des Apôtres. — Ier acte. Il est nuit. On voit Pierre dans son cachot. Il dort. Pendant son sommeil un ange descend auprès de lui. Aussitôt une vive lumière éclaire le sombre réduit ; les barreaux noirs de la grille tranchent sur ce fond éblouissant. L'ange se baisse et réveille Pierre. Les soldats commis à la garde du prisonnier restent plongés dans le lourd sommeil que Dieu leur a envoyé. — IIe acte. Les chaînes de Pierre sont tombées, et Pierre est sorti de sa prison. Le voici qui s'avance doucement, précédé par l'ange lumineux. L'un et l'autre marchent comme on marche dans un rêve, Pierre, les yeux ouverts mais ne voyant rien,

inconscient, suivant docilement son guide : le fait s'accomplit dans le monde du miracle. Les soldats de la première garde extérieure dorment, couchés en travers sur les degrés de l'escalier. L'ange et Pierre pourront-ils franchir leurs corps sans les réveiller ? — IIIe acte. Oui ; mais que sont-ils devenus ? Ils ont disparu, et sur le second escalier par lequel ils viennent de s'échapper, l'art magique du peintre, sans l'emploi d'aucune forme matérielle, a imprimé la marque évidente de leur passage. Tout y est confusion : les soldats de la deuxième garde, encore aveuglés par la lumière émanée de l'ange, courent éperdus, ne sachant où diriger leurs pas.

Ainsi est traduit le récit apostolique. On le voit, la beauté de la conception en égale la simplicité. Chose rare, le procédé ne lui est pas inférieur, c'est-à-dire que, simple aussi, il concourt autant qu'elle à la production du beau. Trois sources de lumière ont servi au peintre, par conséquent trois espèces de lumière, différentes de ton, de couleur, de reflets interviennent. Ces trois espèces, le peintre les a particularisées. Ce n'est pas tout, chaque lumière a une signification propre. Il a rendu ce caractère. Dans le premier tableau, le vif éclat de la lumière projetée par l'ange radieux signifie qu'elle est supérieure à celles de la terre et surnaturelle. En même temps sa blancheur augmente l'obscurité environnante ; l'horreur du lieu en devient plus manifeste. Ses reflets en tombant, au second tableau, sur les casques et les armures des soldats endormis, révèlent qu'il y a un obstacle à vaincre : l'idée de péril s'éveille, et, conformément aux règles du drame parfait, l'intérêt va croissant. Epaisse et grossière comme la substance qui l'alimente, la flamme de la torche, au troisième tableau, assombrit plus encore qu'elle n'éclaire ; sa lueur lourde, incertaine, vacillante, figure la marche de ceux qui s'en servent, lents à se réveiller et chancelants ; elle peint leur trouble et leur agitation, et ses reflets rouges semblent augmenter encore les terreurs de cette nuit extraordinaire. Pendant ce temps, au dehors, la lune brille dans le ciel, éclairant les nuages et les campagnes. La pâleur de sa clarté contraste avec la splendeur de l'émanation d'origine céleste et avec les tons pourpres et violents de la flamme terrestre. Cette gamme de couleurs engendre l'har-

monie. L'âme se repose avec plaisir de ses émotions en contemplant le doux paysage, où point l'aurore, peint dans le lointain ; et comme le goût délicat du peintre ne montre pas Pierre fuyant avec l'ange, mais laisse deviner sa fuite, au sentiment de mystère excité par l'issue du merveilleux événement, s'ajoute le sentiment de mélancolie et de plaisir que provoque la vue d'une belle nature, d'une nuit sereine, et l'annonce de l'arrivée prochaine du jour. Le spectacle finit sur ces charmantes impressions.

Salle de la Tour Borgia. — Ici le visiteur éprouve de la déception. De toutes les peintures murales, une seule est de Raphaël, et, à notre avis, les précédentes l'éclipsent. Quelle est la cause de ce changement ? On la découvre dans l'excès de travaux qui alors accablait l'artiste. L'artiste surmené prit des collaborateurs. Il leur abandonna l'exécution de *la Bataille d'Ostie*, du *Couronnement de Charlemagne* et du *Serment de Léon III*, et se réserva seulement la quatrième fresque : elle représente *un Incendie miraculeusement éteint par le pape Léon IV*.

Celui qui s'en rapporterait à l'enthousiaste description de Vasari aurait la conviction que nulle scène n'est plus dramatique ni plus saisissante. — Partout règnent la désolation et la terreur. C'est la nuit. Le feu dévore les édifices situés dans le voisinage de Saint-Pierre et menace la basilique elle-même. On voit les rouges flammes s'élancer de toutes parts ; des femmes apportent de l'eau dans des vases ; un vent furieux, qui souffle dans leurs vêtements et leur chevelure en désordre, active encore l'incendie ; la fumée aveugle ceux qui cherchent à l'éteindre. Un groupe, semblable à celui d'Enée emportant le vieil Anchise, fait songer à la nuit terrible d'Ilion. Ici une mère s'apprête à jeter du haut d'un mur son enfant dans les bras du père ; le désir de sauver un être si cher et la souffrance que lui cause la chaleur des flammes sont peints sur les traits de cette femme ; sur ceux de l'homme, on voit le dévouement paternel en lutte avec la crainte de la mort. Là-bas, une multitude agenouillée tend ses mains suppliantes vers le saint pontife qui, de la Loggia, fait le signe de croix sauveur.

Le sujet était vraiment propre à inspirer : la nuit, les flammes, les vents déchaînés, les édifices croulants, les hommes et les

femmes fuyant éperdus, le tumulte, l'égarement, l'épouvante, les supplications, quels plus beaux éléments un poète peut-il désirer? Raphaël a peint ces choses, mais dans le style académique, observent les critiques, et il est difficile de retrouver dans son tableau tout ce que Vasari y a vu. Les effets prétendus terrifiants de la mise en scène sont réduits à leur minimum d'intensité. Les passions sont trop synthétisées et, en définitive, on n'offre guère à notre contemplation qu'un choix de beaux groupes, composés de belles figures, mais nullement reliés les uns aux autres, et évidemment destinés à servir surtout de modèles éternels aux jeunes apprentis.

La participation de Raphaël aux peintures de la salle de Constantin est moindre encore qu'à celles de la Tour Borgia : elle se réduit au dessin de la *Bataille du Ponte Molle*. Hélas! intervient ici une cause empêchante plus forte que l'excès de travaux, que le manque d'inspiration et que toute autre cause : les jours de l'illustre artiste ont été comptés et le terme de sa glorieuse carrière approche. Raphaël dessina sa *Bataille* en 1519, en même temps qu'il commençait son tableau de *la Transfiguration*; il mourut le 6 avril de l'année suivante.

Il existe une gravure de Marc-Antoine, fort rare, paraît-il. Elle représente un homme jeune encore, assis sur une petite banquette, presque à terre, entre un carton à dessiner et une palette, seul au milieu d'une salle déserte, le corps entièrement enveloppé dans un ample manteau. Au soin avec lequel il cache sous ce vêtement ses membres frissonnants, comme pour les réchauffer, à sa pose abandonnée, à sa face amaigrie, à la prostration de tout son être, on sent qu'il est en proie à une grande souffrance physique. On dit que cet homme est Raphaël. A quelle époque Marc-Antoine dessina-t-il ce portrait? Sans nul doute à celle où nous sommes, à la fin de la vie du maître qu'il nous montre succombant à l'excès de travail, peut-on croire, compliqué d'un accès de *malaria*, arrêté dans son essor par la maladie, les forces brisées par la consomption. Cette image fait peine à voir. Qu'est devenu le bel adolescent de la galerie de Florence, aux formes aussi suaves que celles de ses madones, plein de santé et d'espérance? Dans son langage poétique, La-

martine l'a comparé au génie enfant rêvant sur le seuil de sa destinée. Nous retrouvons ici le génie à l'âge mûr, livré à de sinistres prévisions, méditant sur sa destinée trop tôt accomplie ; méditant sans se plaindre, toutefois : le regard de l'artiste se fixe sur quelque objet visible pour lui seul, sur la dernière fresque, sur le dernier tableau qu'il vient d'entreprendre ; il se dit que d'autres que lui l'achèveront, et cette pensée jette sur son visage un voile de tristesse funèbre qui se communique à l'âme du spectateur.

C'est grand dommage que le Sanzio n'ait pu peindre lui-même cette quatrième Chambre. Le programme, sans mélange d'allusions politiques, était supérieur aux précédents en ce qu'il laissait toute sa liberté au puissant créateur qui allait se montrer sous un aspect nouveau. Il s'agissait de glorifier Constantin, à qui la religion et l'Eglise doivent tant, de retracer les principales actions de cet empereur : son baptême, la donation de Rome à saint Sylvestre, l'apparition du Labarum, la victoire sur Maxence. Jules Romain et le Penni peignirent *le Baptême* et *la Donation*. Raphaël prépara la scène de *l'Apparition* et celle de *la Bataille*; mais ses élèves, paraît-il, modifièrent fâcheusement ses idées.

On reproche à Jules Romain d'avoir, imitateur servile des bas-reliefs, entassé trop de personnages dans *la Bataille du Ponte Molle*, dans le but de mieux figurer une mêlée. Néanmoins la vue de cette immense composition impressionne fortement. L'interprète a rendu la pensée principale du maître, et c'est bien à une véritable bataille que l'on assiste. Il est difficile d'imaginer plus de tumulte et moins de désordre ; une plus grande multiplicité de mouvements et plus d'unité, eu égard au sujet ; plus d'agitation et plus de calme à la fois, calme dont le spectateur jouit aussi bien que l'acteur : il est provoqué chez tous deux par l'assurance de la victoire du jeune empereur, Constantin, et de la jeune civilisation sur le césar corrompu, Maxence, et sur la vieille civilisation également en voie de décadence.

Ainsi donc, à ne considérer que l'idée et le plan, seules choses qui appartiennent au maître, comme conception et comme ordonnance, cette dernière fresque tient, elle aussi, son rang parmi ses sœurs et ne dépare pas l'œuvre des Chambres. Elle la complète

en ce qu'elle nous fait voir Raphaël s'exerçant dans un nouveau genre et prouvant combien son talent était souple, divers, universel. Des dix grandes compositions que nous venons de décrire, pas une ne ressemble à l'autre à quelque degré que ce fût ; toutes diffèrent par la nature des idées, par la manière dont elles sont exposées et par l'impression qu'elles font sur l'esprit. Il restait au peintre de l'idéal sous ses formes multiples, au peintre d'allégories, au peintre de scènes historiques et religieuses, au peintre de portraits, à devenir aussi peintre de batailles. C'est ce qu'il a fait ici avec un tel succès que *la Bataille de Constantin*, bien que non entièrement son ouvrage, telle qu'elle est et parce qu'il l'a seulement esquissée, passe pour le parfait modèle des compositions de ce genre.

Quelque longue que soit notre dissertation, elle ne peut donner qu'un incomplet aperçu de l'œuvre vaticane de Raphaël. Nous avons abrégé la description des peintures principales et omis celle des peintures secondaires, fort nombreuses et très intéressantes, qui les accompagnent et les commentent. Si, à l'étude approfondie des sujets, on voulait joindre l'analyse des qualités techniques, l'homme compétent qui l'entreprendrait aurait à composer un traité complet de l'art de la peinture. Là, en effet, tout ce qui concerne cet art est magistralement exposé ; là nulle expérience qui n'ait été faite et réussie ; là, Raphaël, écrit Mengs, a donné à la peinture tout l'accroissement qu'elle pouvait encore recevoir après Michel-Ange. Il faudrait également beaucoup de connaissances et de talent pour faire valoir, sans rien oublier, la valeur esthétique de l'œuvre immense. Elle contient tant d'idées qu'on l'a appelée un vaste poème, le chant triomphal de l'Eglise et de la Renaissance.

4º Les Loges de Raphaël.

Successeur de Bramante dans les fonctions d'architecte du Vatican, Raphaël couronna la façade du palais pontifical d'un triple rang de portiques superposés. Le deuxième étage s'appelle

particulièrement les Loges. C'est une suite de treize arcades et d'autant de petites voûtes couvertes de peintures. Jusqu'au gouvernement d'Eugène de Beauharnais, elles restèrent exposées aux injures de l'air, les galeries étant ouvertes. Quand on s'avisa de les protéger à l'aide d'un vitrage, il était trop tard, le mal était fait. Elles eurent surtout beaucoup à souffrir pendant le sac de Rome par les hordes du connétable de Bourbon; tout ce que la main de ces barbares put atteindre fut ou sali, ou dégradé, ou détruit, et les parties inférieures de la Loggia tachées, grattées, griffonnées, ressemblent aux murailles d'un corps de garde.

La décoration comprend deux sortes de sujets : des tableaux et des arabesques. Les tableaux ornent les voûtes; les arabesques couvrent les arcades, les pilastres, l'encadrement des fenêtres et des portes. Voyons d'abord les tableaux peints à fresque, et qui représentent trente-deux histoires de l'Ancien et du Nouveau Testament.

Même inconvénient qu'à la Sixtine. Ces peintures sont trop haut placées. Ce sont de très petits cadres, vrais tableaux de chevalet par la grâce de la composition, la délicatesse du dessin et le fini de l'exécution, qu'on aurait dû placer beaucoup plus bas afin qu'ils fussent à leur véritable point de vue. Une déception plus grande encore attend le visiteur qui arrive enthousiaste et confiant : les Loges de Raphaël ne sont pas de Raphaël, mais de Jean d'Udine, de Jules Romain, du Penni, du Bologna, de Perino del Vaga, de Pellegrino da Modena, de Vincenzio da San Gemignano, de Polidoro da Caravaggio, de tout le monde excepté de Raphaël. Il paraît pourtant que les idées lui appartiennent, qu'il a fourni le plan et les dessins, dirigé, surveillé l'exécution, peint de sa propre main quelques sujets; mais on ne sait quelle part au juste lui revient dans l'œuvre. Quoi qu'il en soit, elle porte son nom et compte parmi ses titres de gloire. Son intervention personnelle se devine dans les premières fresques, qui retracent *les Origines du monde* et *l'Histoire d'Adam*, sujet traité déjà par Michel-Ange à la Sixtine. On voit que Raphaël est entré résolument dans le domaine du maître redoutable et a osé lutter avec lui. Que son intention ait ou n'ait pas été formelle, peu importe. Les deux génies se trouvent ici aux prises:

tentative hardie de la part du jeune concurrent. Faire mieux que l'interprète excellent du livre saint n'était pas, ne sera jamais possible ; faire autrement semble difficile, les moyens de rendre une idée qui doit sa grandeur et sa beauté à sa simplicité surtout, de figurer, par exemple, l'action de Dieu créant la lumière, ces moyens ne sont pas nombreux. Raphaël néanmoins l'essaya. Voyons comment il fit.

Il s'attache plus que son rival à reproduire exactement le récit biblique.

1° *Deus divisit lucem a tenebris.* Il s'agissait de représenter l'opération sans l'effort. Il fallait par conséquent employer le moins de matière possible et peindre le moins de mouvements. — Raphaël : l'Eternel enjambe dans l'espace à travers les ténèbres figurées par d'épais nuages ; ses mains les refoulent à droite et à gauche ; par derrière, là où l'Ouvrier divin a passé luit le ciel clair. — Michel-Ange : point de ténèbres figurées, point de formes sensibles ; à peine un mouvement imperceptible des bras de l'Eternel et cela suffit ; on sent que les ténèbres existent et qu'elles se séparent de la lumière.

2° *Deus creavit cœlum et terram.* — Raphaël : au-dessus du globe nu, dont seul le sommet émerge, et sur lequel poussent quelques arbres, plane la grande figure de l'Eternel. Le vent joue dans sa longue barbe et dans ses cheveux ; une partie de ses vêtements flotte en gracieuse écharpe autour de sa tête vénérable. Attitude simple, acte simple, moyens simples ; autant qu'il semble possible la simplicité du texte sacré est atteinte. — Pour peindre les solitudes de l'espace, l'immensité sans bornes, moins de matière encore a suffi à Michel-Ange. La terre est à peine indiquée par quelques rameaux d'un arbre, et la figure du Créateur occupe le champ tout entier. Mais au lieu de nous la montrer flottant étendue dans toute sa longueur, il nous la présente en raccourci ; nous ne voyons rien de la partie antérieure du corps ; de sorte qu'à l'aspect de cette forme mystérieuse qui se dérobe à nos yeux et va se perdre dans les lointains profonds, naît en nous le sentiment du grandiose et de l'infini.

3° *Fecit luminaria.* — Raphaël : au-dessus du globe terrestre mieux formé et plus émergent, l'Eternel, dans la même attitude

qu'à la Sixtine, crée le soleil et la lune. L'artiste a voulu rendre la différence de grandeur et d'éclat de chaque astre : le soleil resplendit ; la lune est pâle et sans rayons. — Michel-Ange n'a pas cru qu'une telle précision fût nécessaire ; ses deux luminaires sont à peine estompés et visibles. Du reste, nul besoin ici de rayons ni d'éclat ; le geste des anges se voilant la face les remplace ; ni les mains du Créateur ne se tendent avec effort : un signe presque imperceptible indique que la chiquenaude divine vient de lancer les deux grands corps célestes dans l'espace où ils roulent ; tandis que ceux de Raphaël, collés par Dieu même au firmament, demeurent immobiles.

4° *Creavit omnem animam viventem.* — Raphaël : L'Eternel est descendu sur la terre devenue habitable. Autour de leur Créateur, vénérable et bon, se pressent les animaux, les uns entièrement formés, les autres à demi dégagés seulement du limon. Effet bizarre de ces figures tronquées. — Si Michel-Ange eût traité ce sujet, il eût sans doute usé de moyens moins empruntés au réalisme ; il eût rejeté cette mise en scène et ces procédés enfantins de l'art primitif. Mais, pour peindre la formation des êtres animés, il a choisi la création de l'homme, et nous avons vu quel chef-d'œuvre en est résulté. Raphaël n'a pas osé entrer en lutte et s'exercer sur le même thème. Certainement il a désespéré de pouvoir atteindre à la poésie exprimée dans le tableau de la Sixtine par la cime nue perdue dans le ciel, par le beau corps de l'homme reposant solitaire, par le groupe aérien de Dieu avec ses anges contemplant son ouvrage, par le regard attristé d'Adam et son muet colloque avec le Créateur, par les pensées douloureuses qui éclosent dans son âme à peine née et l'accablent : vague pressentiment de sa destinée, intuition du malheur et des souffrances de sa race. Et veut-on savoir maintenant non pas si Michel-Ange, d'une manière absolue, est supérieur à Raphaël, mais en quoi il a pu le surpasser ? Qu'on vienne ici en sortant de la Sixtine et qu'aux modèles on compare les imitations. En voyant l'imitateur se dérober, comme il l'a fait à propos de la création de l'homme, on aura dans cette défaillance, sentence d'un juge compétent, un aveu d'impuissance et d'infériorité.

5° *Adduxit mulierem ad Adam.* — Raphaël : le Père Eternel présente à l'homme la femme. La main familièrement posée sur l'épaule de celle-ci, il la lui présente, comme un bon chef de famille, sa fille à celui qu'il a choisi pour son époux. Mais la femme d'où sort-elle ? On ne le sait pas. — Chez Michel-Ange, sans que rien le montre précisément, par l'effet d'un art admirable, on le voit. — Amenée en présence d'Adam, l'Eve de Raphaël croise modestement les bras sur sa poitrine, baisse les yeux et rougit. C'est la timide et pudique fiancée, émue par l'instinct, des âges suivants, des temps de l'humanité déchue. — De l'Eve de Michel-Ange la chaste pensée ne médite, ne touche, n'effleure pas même ce qui est encore un mystère et ne sera révélé que plus tard ; et ils se tiennent l'un à côté de l'autre, la femme et l'homme primitifs, dans la sainte ignorance et dans la confiance naïve que leur donne la pureté de leur âme ; nul désir ne trouble leur regard ; nulle passion ne fait se colorer leur front ; les seuls sentiments qui les animent sont la surprise émerveillée et la reconnaissance pieuse.

6° *Decepta mulier a serpente.* — Raphaël : le même groupe que Michel-Ange a peint, le groupe traditionnel. Au milieu, l'arbre ; autour de l'arbre, le serpent ; Adam d'un côté, Eve de l'autre — sujet déjà traité par Raphaël à la Chambre de la Signature, et combien mieux qu'ici ! Là-bas, vision ravissante ! Dans le jardin délicieux rempli de verdure et de fleurs, sous les rameaux du figuier mystérieux, on voit les deux plus belles formes humaines que le peintre ait créées. Eve, vêtue encore de sa parure d'innocence, irrésistible, offre à Adam le fruit défendu. Caché dans le feuillage de l'arbre, le serpent, charmante figure de femme aussi, suit les mouvements d'Eve sa sœur ; deux sœurs également douces et séduisantes, si ce n'est que dans la douceur du serpent on démêle quelque chose de moqueur et de perfide, sentiment secret que révèle encore la légère ondulation de sa tête qui, avec la tête d'Eve, se penche et cherche à persuader. Adam naïf, empressé, confiant, est ravi dans la contemplation d'Eve. Sinuosité des lignes, arrondissement des formes, expression des traits, d'une suavité extrême ; invention, dessin, coloris, pleins de fraîcheur et de grâce. Ici, dans la reproduction nouvelle,

habile disposition, si l'on veut, symétrie cherchée; mais combien les attitudes et le reste sont moins naturels et les formes moins pures! Ici, plus ni fraîcheur, ni grâce, ni plus d'idéal. Le naturalisme a remplacé l'idéalisme et a tout gâté. Il est vrai que la fresque est l'ouvrage de Jules Romain qui a mal interprété l'idée du maître. Poser une tête humaine sur un corps de bête et ne pas créer un monstre, paraît difficile. Raphaël et Michel-Ange ont réussi, à notre avis, parce qu'ils ont ménagé le passage d'une forme à l'autre, grâce à l'interposition d'un buste humain. Jules Romain a échoué en ne les imitant pas.

7° *Ejicit Adam*... — L'auteur, Raphaël ou Jules Romain, s'est contenté de répéter la fresque que Masaccio a peinte à Santa Maria-del-Carmine de Florence: mêmes attitudes, mêmes gestes, même expression; Adam cache son visage dans ses mains, Eve lève vers le ciel un regard désolé; l'ange les chasse sans colère, presque avec compassion. — Il n'en est pas ainsi chez Michel-Ange. Comme les deux actes d'un même drame qui ne peuvent être séparés, le premier déterminant et expliquant le second, l'intelligent artiste a réuni dans un seul tableau la scène de la prévarication et celle du châtiment; mais il ne les a pas confondues: ici la faute se commet, là elle est aussitôt punie. Cette soudaineté fait ressortir vivement la puissance redoutable de Dieu. Michel-Ange a donné moins de beauté que Raphaël à la figure féminine du serpent; c'est que le tentateur doit agir non pas sur l'homme, mais sur la femme: il a remplacé la beauté par l'intelligence, la ruse, la fascination. Par suite du plan adopté, le démon et le chérubin occupent le centre de la composition; l'ange de lumière et celui de ténèbres se touchent; d'où contraste et harmonie naissant de l'opposition de gestes, de fonctions et de natures. — Raphaël a représenté Adam et Eve tels que le récit biblique les décrit; par leur péché ils ont perdu leur innocence; ils le sentent et s'efforcent vainement de cacher leur honte. — Michel-Ange, dont la pensée est toujours pure, n'a pas exprimé l'idée sensuelle, mais, à sa place, le regret des biens perdus, la terreur causée par le châtiment et le remords du crime. — Raphaël fait se dérouler les deux scènes au sein d'un beau paysage, dans le jardin de délices. Michel-Ange a

préféré mettre tout d'accord, accessoires et sentiments : nul objet riant, nulle fleur, nulle verdure ne s'offre aux yeux ; une contrée aride et désolée, un ciel sévère lui ont paru le théâtre qui convenait au triste drame.

8° *Adam et Ève travaillant* ; — 9° *Noé construisant l'arche.* Michel Ange n'a pas traité ces deux sujets.

Dans la fresque d'Adam et Ève exilés, la conception se montre originale et touchante. L'homme et la femme, déchus tous deux de leur beauté primitive, expient leur faute par le travail. La femme a enfanté ses fils dans la douleur ; ils jouent innocemment à ses pieds, et cependant elle ne sourit pas ; au contraire, la tristesse assombrit son visage et plus encore celui de l'homme, qui, courbé sur la terre arrosée de ses sueurs, et comme pliant sous la malédiction divine, sème le grain nécessaire désormais à l'entretien de sa vie. De tous les animaux soumis à sa domination, le chien seul l'a suivi. Tableau plein d'amère poésie.

10° *Le Déluge.* Nous retrouvons, mais affaibli, l'appareil effrayant et les scènes de désolation tracés par le sombre pinceau de Michel-Ange. Eh quoi ! il y avait donc encore de bons sentiments chez la race corrompue des hommes ! L'amour, le dévouement, le sacrifice survivaient donc encore ! Celui-ci dans les eaux furieuses a plongé et sauve, pour un instant, hélas ! une mère et son enfant. Un autre s'est élancé, mais la femme qu'il ramène, la sienne sans doute, a cessé de vivre ; n'importe ! il veut que son corps repose sur la terre. D'autres s'aident mutuellement ; des désespérés s'étreignent, se serrent les uns contre les autres ; une foule de malheureux demandent un asile à l'arche et essaient d'y pénétrer ; mais l'arche est sans pitié. Cependant l'œuvre de destruction s'accomplit ; quelques instants encore, et tout ce qui s'agite dans l'angoisse et la prière sera englouti ; seule l'arche flottera sur les eaux. On voit qu'en cette composition le cœur, comme on dit, a dirigé la main. Il s'y trouve certainement plus de sensibilité et moins de terreur que dans la composition similaire de la Sixtine ; notamment l'épisode de l'égoïsme des hommes frappant les misérables qui s'accrochent à leur barque y a moins d'importance. Il est bon de remarquer que la peinture d'un tel événement comporte de

grandes difficultés : exciter l'émotion, la pitié par la représentation des plus nobles vertus humaines, n'est-ce pas, en un pareil sujet, un contresens et une protestation indirecte contre les décrets de la justice divine ?

A partir de la scène du déluge, l'artiste ne procède plus que de lui-même, de sorte que le parallèle entre lui et son émule s'arrête ici. Les conclusions à tirer de cette brève étude découlent d'elles-mêmes. Ce que nous venons d'apprendre ne nous autorise pas à décréter que Raphaël comme peintre est inférieur à Michel-Ange ; le contraire plutôt serait vrai. Le grand sculpteur n'a jamais possédé les vertus d'un peintre parfait, qu'au reste il n'a pas cherché à acquérir ; mais il nous semble que, dans le cas particulier et même dans tous les cas, il surpasse Raphaël en force de conception, en puissance créatrice.

La suite des fresques à partir de l'histoire de Noé ne nous arrêtera pas. Elle cesse d'exciter aussi vivement l'intérêt, et l'abandon, par le maître, de l'entreprise à ses élèves se fait de plus en plus sentir. L'œuvre pécherait donc par l'inégalité. Si les premiers tableaux brillent de fraîcheur et de grâce, ces qualités s'atténuent dans les suivants et peu à peu disparaissent. Accablé de travaux, Raphaël ne pouvait se dispenser de prendre des collaborateurs, et l'on comprend qu'il en ait pris surtout dans l'exécution des Loges. N'était-ce pas en quelque sorte ravaler son génie que de l'employer à la décoration d'une galerie extérieure, et de ne lui donner, pour y déposer ses divines créations, que de petits coins de voûte où, peu accessibles au regard, elles ne sont que de simples ornements ? Car l'ornementation, tel était le but de tant d'efforts. C'est par elle que la célèbre galerie charmait dans sa jeunesse. Sous ce rapport, la partie la plus merveilleuse c'était les arabesques, ouvrage de Jean d'Udine.

Dans l'état où elles sont maintenant, il est difficile d'apprécier les arabesques à leur juste valeur, et même de les étudier. Il vaut mieux, après les avoir contemplées quelques instants, recourir aux gravures qui les reproduisent, appeler à son aide l'imagination et les restaurer par la pensée. Alors le monde illimité des formes passe devant les yeux, le monde de toutes les

formes vues, entrevues, inventées ou rêvées. Tout est là, le réel et le fantastique, le sensé et l'extravagant, les conceptions antiques et les conceptions modernes, le possible et l'impossible : tous les êtres de la nature vraie, animaux des bois et des champs, des airs et des eaux, arbres, arbustes, plantes s'élevant en tiges, se déroulant en spires, s'étalant en feuilles, s'épanouissant en corolles, s'arrangeant en bouquets de fleurs ou de fruits ; toutes les industries humaines et tous les métiers ; les armes diverses, les divers instruments ; les attributs de la sculpture, de la musique, de la peinture ; la mythologie entière, dieux et déesses, demi-dieux et héros, nymphes, faunes, centaures et tritons ; les antiques célèbres ; tous les êtres que la fantaisie peut concevoir : corps d'animaux soudés à des plantes, corps de femmes finissant en volutes ou en feuilles d'acanthe, hermès et sphinx, oiseaux à tête de femme, chevaux avec des nageoires, ours ailés — bêtes étranges et jamais monstrueuses, fantasmagorie charmante, hallucination du génie. Bien entendu les abstractions ne manquent pas : les Saisons, les Sens, les Éléments, les Arts, les Sciences, les Vertus ; ni les cadres minuscules où l'on voit un paysage avec des ruines, une marine, une scène de chasse ou de pêche, des combats d'oiseaux ou d'insectes au milieu des fleurs; ni les délicieux tableaux de genre : scènes antiques de pugilat ou de course ; Amours jouant à mille jeux divers ; dieux marins sonnant de la conque, sirènes montrant leur belle tête au-dessus des eaux, drames intimes, microscopiques parmi les plantes aquatiques et les roseaux, et le reste, et le reste. Nous l'avons dit, c'est l'univers, le visible et l'invisible, qui est représenté ici. Et encore, à la variété infinie des formes plastiques se joignent la multiplicité et la diversité infinies des lignes : lignes droites, courbes, sinueuses, ovales, figures géométriques simples et composées ; motifs d'architecture, festons, guirlandes, rosaces. La sculpture est venue en aide et a semé çà et là, ses rondes-bosses et ses bas-reliefs ; et malgré une complexité si grande, que l'on considère en ce merveilleux assemblage l'ensemble ou les détails, partout l'ordre, la symétrie, l'harmonie apparaît — ou plutôt apparaissait, hélas ! aux temps jadis.

Les Prophètes et les Sibylles de Raphaël.

Nous nous rendons à l'église Santa Maria-della-Pace pour y voir une seule chose, *les Prophètes* et *les Sibylles* de Raphaël, et compléter ainsi l'étude sur les deux grands maîtres du xvie siècle commencée au Vatican. Ces fresques sont peintes à droite en entrant, au-dessus de la chapelle d'Augustin Chigi. On leur a mesuré l'espace et aussi la lumière; de plus, elles n'ont pas échappé aux outrages du temps et de l'humidité.

Les Prophètes forment deux groupes : à gauche, *Daniel* assis et *David* debout; à droite, *Jonas* et *Osée* dans les mêmes attitudes; un ange, comme à la Sixtine, les accompagne. Rien de commun entre ces personnages, réunis pour une conversation familière, et ceux du Buonarroti, roulant au fond d'eux-mêmes et solitairement leurs terribles pensers. D'ailleurs, Timoteo Viti, qui les a peints d'après les cartons du maître, n'a pas exactement reproduit le modèle qu'il avait sous les yeux, et ses figures pèchent par le dessin et le coloris.

Mais le maître a peint lui-même, sinon entièrement, du moins en grande partie, la composition inférieure, *les Sibylles*. Le mur étant percé d'une arcade, il a rencontré ici les mêmes difficultés, inhérentes à la disposition du lieu, qu'aux Chambres et il les a aussi habilement surmontées. « Au centre, c'est-à-dire au sommet de l'arc, apparaît un ange, sous la forme d'un petit enfant nu, qui domine toute la composition et lui imprime le caractère de la spiritualité chrétienne. Cet enfant, aux ailes déployées, présente des traits remarquables de force et de beauté. Il est presque agenouillé, et de ses deux mains porte le flambeau de la foi... De chaque côté de ce point central... deux archanges sont assis, tournés en sens inverse et penchés vers les Sibylles, auxquelles ils apportent la parole de Dieu... L'un présente à la Phrygienne l'écriture révélée; l'autre, montrant du doigt le ciel, dicte à la Persique les oracles qu'elle écrit elle-même sur la table sacrée... De ce foyer béni, l'inspi-

ration descend sur les Sibylles de Phrygie, de Cumes, de Perse et de Tibur.

« La première, placée devant l'archange, regarde en arrière et lit la parole divine... La force s'unit à la grâce pour concentrer sur cette vierge inspirée les dons réservés aux créatures élues de Dieu. L'austère beauté qui pare ses traits est voilée d'un douloureux pressentiment. Son regard plonge avec tristesse dans les mystères de la providence de Dieu... La vieille Sibylle de Cumes, assise à côté d'elle, se penche avec une ardente curiosité, et cherche à pénétrer la parole écrite sur la table mystérieuse... Son attitude est animée, saisissante, dramatique. L'âme de l'antique prophétesse est là tout entière, ardente, fière, passionnée... Ses traits couverts de rides sont beaux encore... Les siècles... en l'accablant de tout le poids de la vieillesse, n'ont pu lui enlever ce quelque chose de divin dont Dieu marque au front ses élus... Entre les deux Sibylles, un ange est debout... Il est impossible de concevoir un interprète plus éloquent des promesses de l'avenir... Au-dessus de la Cuméenne, un autre messager divin descend des hauteurs de l'Empyrée. Il déroule un parchemin sur lequel se lisent ces mots : *J'arriverai et je ressusciterai*, qui rappellent la prédiction attribuée à la Cuméenne relativement à la résurrection du Christ et à la résurrection des morts.

« Du côté opposé, la Sibylle de Perse est assise, écrivant sur la tablette que tient l'archange... Le geste est superbe ;... le galbe du visage est pur; les lignes du profil sont empreintes de finesse et de fermeté... Quant à la Sibylle Tiburtine, elle est assise presque de face, la tête et le bras droit levés vers l'archange, des mains duquel elle reçoit l'Ecriture. » (1).

On ne peut regarder les peintures de Sainte-Marie-de-la-Paix comme une imitation de celles de la Sixtine. Nous avons bien affaire aux mêmes types, mais autrement compris. Ainsi, l'ange de la Sixtine est une créature énigmatique, mi-partie messager divin, mi-partie génie symbolique; celui de la chapelle Chigi manifeste clairement son essence céleste. Les personnages in-

(1) M. Gruyer. *Raphaël et l'Antiquité*.

spirés de la Sixtine subissent malgré eux le don fatal de prophétie ; ceux de la chapelle Chigi, formés d'après la tradition chrétienne, acceptent résolument leur mission et ne cèlent pas l'ardeur qui les anime. Dans l'une et l'autre conception, chacun de ces êtres étranges réfléchit, ainsi qu'un miroir, l'image de l'artiste qui l'a créé. Au Vatican, il apparaît fier, austère, triste, dédaigneux et solitaire, à l'exemple du rude Florentin ; à Sainte-Marie-de-la-Paix, on le voit également noble, majestueux et supérieur au vulgaire, mais accessible à tous, aimable, à l'exemple du tendre Urbinate. Ici, les hérauts sacrés, mêlés familièrement les uns avec les autres et avec les anges, composent une assemblée pleine de vie et de mouvement. Non moins éloquents que leurs frères de là-bas, leur éloquence est bien différente : elle ressemble à l'éloquence douce, harmonieuse et pénétrante de Fénelon, tandis que celle de leurs frères ressemble à l'éloquence forte, substantielle, terrible de Bossuet.

Si du concept nous passons à la forme, Vasari déclare que *les Sibylles* sont les plus belles figures que Raphaël ait dessinées. Manière de parler, sans doute ; il suffit qu'elles égalent les plus belles. Il a pris pour modèles les statues et les bas-reliefs de l'antiquité grecque. Cette source d'inspiration était naturellement indiquée à l'artiste qui comprit le mieux le génie hellénique et sut le mieux s'en inspirer. Et maintenant, si l'on veut caractériser l'œuvre à l'aide de quelques mots, il faut recourir au langage des musiciens, et dire qu'elle est un rythme, une harmonie ; partout règne l'accord parfait.

Le tombeau de Jules II et le « Moïse » de Michel-Ange.

Le campanile de Saint-Pierre-ès-Liens, tour carrée féodale à mâchicoulis, donne à la sainte maison l'apparence d'une forteresse. C'est une vieille basilique édifiée en 422 par Eudoxie, femme de Valentinien III, pour y conserver les chaînes de saint Pierre. Sa principale richesse artistique consiste dans le *Moïse*

de Michel-Ange. Venu particulièrement pour le voir, nous courons tout droit au tombeau de Jules II.

A l'extrémité du bas-côté de droite, un motif d'architecture est appliqué contre la muraille. Il se compose de six niches superposées, encadrées de pilastres plus ou moins ornés. Dans chaque niche, une statue. Une septième statue est couchée sur un sarcophage. Voilà tout ce qui reste de la grandiose conception primitive, conception trop grandiose, et trop compliquée, et trop savante, de laquelle devait sortir un monument plus orgueilleux que les orgueilleux monuments des Césars et des Pharaons. Nous connaissons le plan arrêté par Michel-Ange : Quarante-deux statues, sans compter de nombreux bas-reliefs et de nombreuses sculptures, ornaient les dehors d'une vaste chambre sépulcrale. Seize Termes, formant pilastres, supportaient l'entablement. Sous les Termes seize esclaves enchaînés symbolisaient des provinces conquises, selon les uns, les arts libéraux, selon les autres. Quatre Victoires, entremêlées à ces esclaves, terrassaient des vaincus. Un Génie et une femme soutenaient le cercueil placé au sommet : c'étaient Ouranos, le ciel, recevant avec joie l'âme du pontife, et Cybèle, la terre, pleurant la perte qu'elle venait de faire. A chaque angle du mausolée se dressait une figure colossale : *Saint Paul, Moïse, la Vie active, la Vie contemplative*. Le statuaire aurait eu de quoi satisfaire sa dévorante activité et sa passion des savantes nudités et des formes éloquentes. Mais quoi ! tout un peuple de créatures de marbre et de bronze différant de nature : images allégoriques, symboliques, idéales, réelles, païennes, chrétiennes, à faire vivre de la même vie, à animer de la même âme, à rattacher les unes aux autres, à unir toutes dans une même pensée, le grand statuaire, avec tout son incomparable talent, y serait-il parvenu ? L'œuvre de la Sixtine peut nous le faire supposer, mais ne nous en donne pas la certitude. Il est, croyons-nous, plus difficile d'assembler et d'harmoniser une multitude de figures sculptées, détachées les unes des autres, qu'une multitude de figures peintes sur un même champ; et, d'autre part, on ne peut prévoir quel effet eût produit un symbolisme aussi arbitraire et aussi outré. Une telle exhibition de nudités, d'ailleurs, ainsi que le

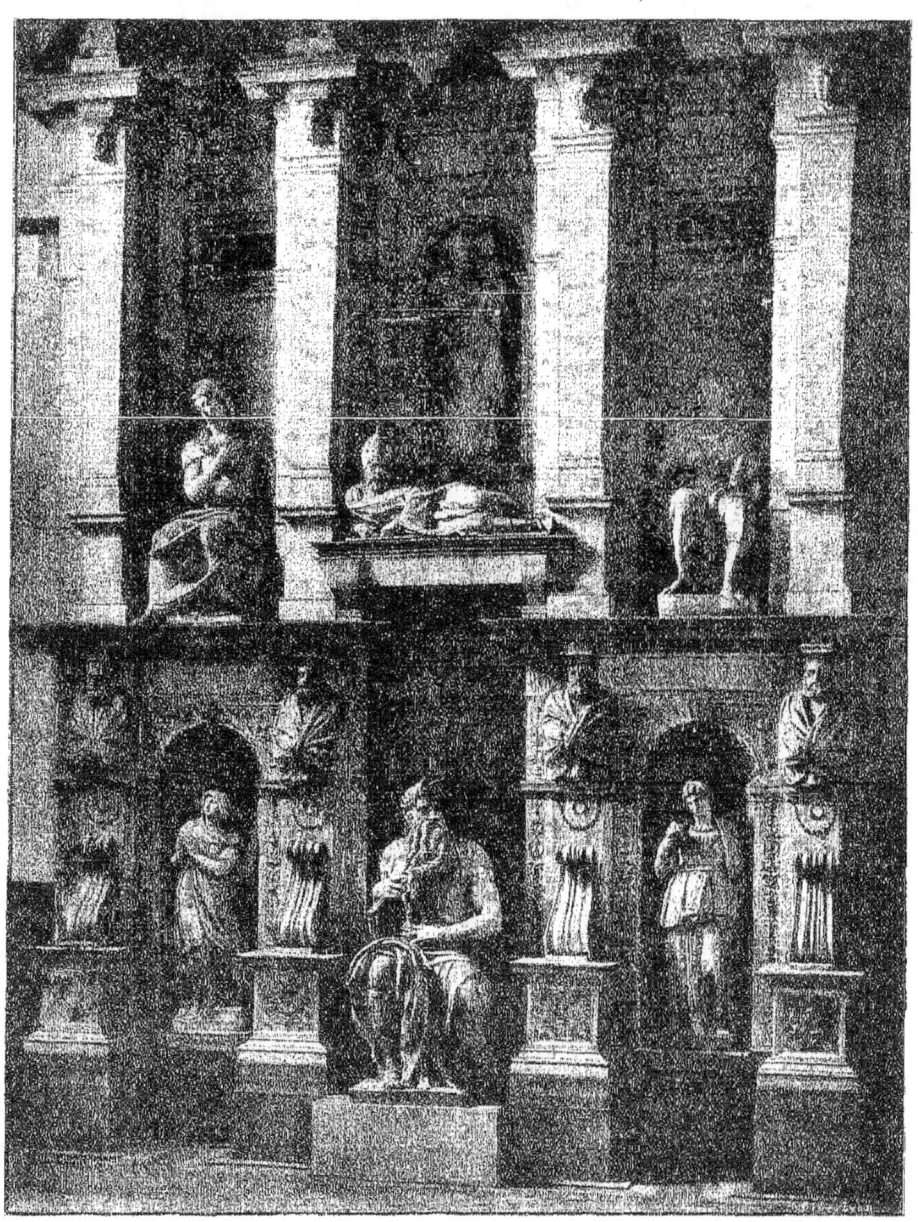

MAUSOLÉE DE JULES II, A SAINT-PIERRE-ÈS-LIENS

mélange irrévérencieux de christianisme et de paganisme, n'eussent-ils pas, plus encore que dans *le Jugement dernier*, choqué les hommes pieux ?

Le projet de Jules II fut pour Michel-Ange une cause de longues, de terribles tribulations. L'histoire de ce que l'artiste lui-même appelle *la tragédie de la sépulture* est une triste histoire. Michel-Ange nous offre le type accompli du martyr de l'art et de son propre génie. Malgré lui, il peignit la Sixtine; malgré lui, il édifia la chapelle Saint-Laurent, à Florence, et ses tombeaux. En revanche, quand il voulut élever à ses frais un mausolée à Dante, Léon X l'en empêcha. Envoyé par ses concitoyens à Ferrare pour en étudier les fortifications, le duc Alphonse le prit et ne le lâcha qu'en échange d'un ouvrage de ses mains. Sa vie entière n'est qu'une lutte continuelle avec les papes. Mais de toutes ses entreprises, la plus ingrate, ce fut l'érection du tombeau de Jules II.

Le plan et les dessins adoptés, les marbres arrivés de Carrare, le lieu choisi, l'enthousiasme universel excité, les esprits dans l'attente, à peine a-t-il commencé les travaux que Bramante et les envieux lui suscitent des embarras. Froissé, il se retire à Florence. Le pape lui ordonne de revenir ; ses envoyés le menacent *di fargli amazzare* (1), et trois brefs sont expédiés coup sur coup à la Seigneurie pour qu'elle le contraignît à revenir à Rome. Persuadé par Pierre Soderini qui craignait la colère du pontife, l'artiste obéit. Mais Jules II a momentanément abandonné le projet de son tombeau et commande au sculpteur les peintures de la chapelle Sixtine. Bientôt il meurt. Avant d'expirer, il a témoigné le désir que l'on exécutât son monument funéraire sur un plan plus modeste. Nouveaux tourments : Léon X veut l'artiste pour lui seul et l'envoie à Florence s'occuper de San Lorenzo. Désireux de ne pas manquer à ses engagements, Michel-Ange dérobe à son nouveau travail, en faveur du premier, le plus de temps qu'il peut. Mais Adrien VI succède à Léon X, et l'un et l'autre travail sont interrompus. Puis vient Clément VII qui, à son tour, s'empare du malheureux. Les

(1) « De le faire assassiner ». CONDIVI, *Vita di Michelagnalo*.

projets de Léon X sont repris, ceux de Jules II relégués dans l'oubli. Alors le neveu de ce dernier, le duc d'Urbin, se fâche et menace. Ses agents cherchent querelle au statuaire à propos de sommes d'argent qu'on lui a remises. Clément intervient. L'homme intègre se justifie et on le débarrasse en partie de son fardeau : il n'exécutera plus de sa main que six figures et il partagera son temps entre le pape et le duc. Mais, quand il veut travailler pour le duc, le pape lui commande la fresque du *Jugement*. Il se croit délivré par la mort de son trop ardent protecteur. Paul III agit comme les autres, et quand on lui parle du contrat avec le duc d'Urbin : *Où est*, s'écrie-t-il, *ce contrat, que je le déchire ?* Par suite d'un nouvel accord, les six statues sont réduites à trois, puis, en définitive, à peu près à une seule, le *Moïse*, qu'on trouva *un honneur suffisant pour le tombeau du pape Jules*. Le noble artiste voulut que le prix des trois statues qu'il n'exécuterait pas lui-même et les autres frais restassent à sa charge, et *la tragédie de la sépulture prit fin en même temps que la sépulture;* le drame se termina en comédie.

Le monument a deux étages et se compose de sept statues : quatre à l'étage supérieur, un Prophète, une Sibylle, la Madone, par Rafaël da Montelupo dont Michel-Ange, dit Vasari, fut peu satisfait, et l'effigie, par Maso del Bosco, de Jules II dans la posture bizarre d'un homme couché qui lève la tête. Le maître a sculpté de sa main les trois statues de l'étage inférieur, épaves magnifiques, avec les deux *Captifs* du Louvre, d'un grand naufrage. Deux figures de femmes, sous la désignation de Lia et de Rachel, représentent *la Vie active* et *la Vie contemplative*. Rachel se distingue par un air plus extatique que méditatif; celui de Lia est doux et mélancolique; l'âme de toutes deux paraît fatiguée. On devinerait à ce signe, si on ne le savait déjà, que c'est le héros de la tragédie en personne qui leur a donné la vie. Mais l'attention du spectateur est bientôt attirée par le *Moïse* qui s'en empare et la retient; une fois fixé sur l'être mystérieux, l'œil du spectateur ne peut plus s'en détacher.

Moïse est assis, selon l'expression de Condivi, dans l'attitude du penseur et du sage; sa main droite s'appuie sur les Tables de la loi; son bras gauche nu étale ses muscles puissants, et les

doigts de ses fortes mains jouent avec les tresses onduleuses et tombantes de sa barbe de dieu d'un fleuve; sa face respire la vie; s'il s'arrêtait sur vous, son regard, son terrible regard, vous pénétrerait et vous remuerait jusqu'au fond des entrailles. Des habits singuliers le revêtent, espèce de costume antique sous lequel, observe Condivi, les formes corporelles apparaissent, laissant voir leur beauté; effet cherché que l'on constate, ajoute le biographe, chez toutes les figures sculptées ou peintes du même artiste.

Maintenant que signifie cette figure, et pourquoi Michel-Ange l'a-t-il choisie? Sans doute parce qu'il a trouvé dans Moïse le type parfait du chef de peuples, et une image allégorique du chef de la chrétienté, en général, de Jules II, en particulier. C'est pour cela qu'il a donné à son corps une musculature exagérée, signe de la force physique, à ses traits la rudesse et la dureté, à son regard la fixité, à sa pose la raideur et la fierté, signes de la force morale, de l'impérieux commandement, de l'indomptable volonté. C'était là, on le sait, le caractère de Jules II, bien que cet esprit dominateur et violent sût, quand il le fallait, se montrer facile, souple et même rusé, à la grande admiration de Machiavel.

La mystérieuse figure a une autre signification encore. Certains critiques ont comparé l'être surnaturel qu'elle représente soit à une divinité fluviale, soit à un faune, assimilation aussi inexacte qu'irrévérencieuse. Le *Moïse* est l'image de l'homme de génie primitif, homme demi-barbare, demi-civilisé, chez qui l'instinct, don de la nature, se trouve en contact avec l'inspiration, venue d'en haut. Ce qu'il y a de dur, de sauvage dans le *Moïse* y a été mis pour rappeler Moïse avant la vision du buisson ardent; ce qu'on y découvre de fier, de grand, de surhumain, sert à nous le montrer après son entretien avec Dieu, investi par Dieu de son mandat. L'artiste a voulu le présenter sous ces aspects différents, et il a choisi le moment où le mandat est en grande partie rempli, où l'expérience de la rude vie de chef est faite. L'homme de Jéhovah, législateur et prophète, a en ce moment l'esprit occupé de son œuvre; sa pensée s'élève au-dessus des choses et des hommes actuels; elle plonge dans

l'avenir, où sa vue perçoit les hautes destinées de son peuple, où son ouïe entend le retentissement de ses propres paroles à travers les siècles. Il a tant de vie et sa nature est tellement surhumaine que, placé comme vous êtes tout près de lui, vous en avez peur, et néanmoins vous ne pouvez ni le quitter ni vous lasser de l'admirer.

Excursion à Tivoli.

Le 14 avril.

C'est l'excursion obligatoire de quiconque séjourne à Rome pendant un certain temps. A la veille de quitter la ville enchanteresse, tentés par l'apparence d'une belle journée, nous exécutons le projet, différé jusqu'ici, d'une visite aux paysages des monts Sabins, si vantés pour leur grâce pittoresque, à la colline qui porte Tivoli, à la grande cascade et aux cascatelles formées par l'Anio. Nous voulons fouler, nous aussi, le sol qu'Horace a foulé, contempler les sites qui ont charmé ses yeux et qu'il a chantés. Notre imagination se monte; la partie sensuelle de notre âme et sa partie spirituelle, *anima* et *animus*, se réjouissent également, l'une des sensations agréables que la vue des objets lui procurera, l'autre des sentiments poétiques que les vieux souvenirs attachés aux objets éveilleront en elle. Nous partons donc, plusieurs commensaux du même hôtel, tous de bonne humeur, et bientôt les ailes de la vapeur nous emportent à travers la campagne romaine.

Quand je dis que les ailes de la vapeur nous emportent, c'est une simple manière de parler, une métaphore prudhommesque. Notre vapeur, la vapeur qui suffit à traîner un pauvre tramway, n'a pas d'ailes, ou, si l'image vous plaît, ses ailes, de temps en temps, à chaque instant, ses lourdes ailes cessent de battre et la machine s'arrête, sous le fallacieux prétexte de prendre, à des stations imaginaires, des voyageurs qui n'existent pas, ou sous le prétexte mieux justifié d'attendre patiemment qu'ait passé une autre machine venant en sens inverse, dont la rencontre n'eût

pas été sans désagrément pour nous. Après une attente plus ou moins prolongée, la bonne machine finit par se remettre en marche.

L'espérance d'une belle journée, ai-je dit, nous avait séduits. Or, à peine avions-nous franchi l'enceinte de Rome, que de légères vapeurs montaient de l'horizon. Les voici maintenant qui peu à peu s'épaississent et forment de petits nuages. Ces nuages sont bien peu de chose ; toutefois leur apparition trouble notre sécurité.

Les solitudes que nous traversons ont un caractère particulier ; elles ne ressemblent en rien à celles que l'on crée par l'imagination ou qui existent réellement ailleurs. Elles n'ont pas l'aridité des déserts d'Afrique ou d'Asie, ni la nudité des hauts plateaux privés de terre et de végétation, ni non plus l'humidité marécageuse et le sol plat des Maremmes. C'est une vaste plaine dont de nombreux monticules arrondis rompent la monotonie et que recouvre un tapis verdoyant d'herbes courtes auxquelles s'entremêlent de rares moissons. Nous rencontrons moins de troupeaux que dans les autres régions de l'*Agro romano* ; point de ces bœufs gris magnifiques que l'on y admire, mais seulement par ci, par là, quelques chevaux à demi sauvages, comme les rustiques cavaliers, armés d'une longue pique, qui les gardent. De loin en loin apparaît une pauvre auberge. Nulle autre habitation n'ôte de sa tristesse à cet espace immense, clos d'un côté par les monts de la Sabine et les monts Albains, aux noms glorieux, et de l'autre par la grande Rome, au nom plus glorieux encore.

Insensiblement les monts se rapprochent de nous, tandis que, derrière nous, Rome s'éloigne et disparaît ; seule reste visible, indiquant le lieu où elle se trouve, le dôme gigantesque de Saint-Pierre. Insensiblement aussi les nuages grossissent et s'amoncellent. Toutefois le soleil continue à luire en montant dans le ciel, et nous conservons l'espoir que tel qu'il a commencé le jour s'achèvera.

Voici l'Albunée auprès de laquelle le tramway fait une longue station. L'Albunée doit son nom à la couleur de ses eaux dont la limpidité est troublée et l'azur blanchi par le soufre qu'en

abondance elles renferment ; la dissolution de ce soufre se détruit au contact de l'air : une partie forme un précipité, une autre se dégage en gaz nauséabonds. Mais ces eaux chaudes sont salutaires. On sait qu'Horace les a célébrées :

> *Me nec tam patiens Lacedæmon,*
> *Nec tam Larissæ percussit campus opimæ,*
> *Quam domus Albuneæ resonantis,*
> *Et præceps Anio, ac Tiburni lucus, et uda*
> *Mobilibus pomaria rivis...*

> « Sparte a ses rudes mœurs, et Larisse sa plaine
> « Aux sillons nourriciers ;
> « J'aime mieux l'Albunée et sa grotte bruyante,
> « Et l'Anio tombant, et les bois de Tibur,
> « Et ses vergers si frais où la Naïade errante
> « Egare un flot si pur ». (1)

Les vergers si frais, les voici à leur tour. Ils couvrent les pentes de la haute colline au sommet de laquelle Tivoli, jadis Tibur, est bâti, et nous nous engageons dans un long chemin en zig-zag. Grâce aux méandres de ce chemin et grâce aussi à la complaisante lenteur de notre véhicule, il nous est permis d'admirer la forêt que nous traversons ; forêt d'oliviers magnifiques, aux énormes troncs noueux, tordus, éclatés en plusieurs tiges, patriarches vénérables de la luxuriante végétation qui nous environne. La verdure blanc-bleuâtre de leur feuillage s'harmonise avec la verdure des pelouses, d'un ton plus franc et plus vif. Ce spectacle gracieux nous enchante, et si nous en détournons notre attention, c'est qu'un autre spectacle, non moins intéressant, nous attire. A travers de larges échappées, notre vue embrasse un vaste horizon ; de la hauteur où nous sommes, elle plane au-dessus de la campagne romaine jusqu'à l'endroit où, bien loin, le ciel et la terre se touchent, jusqu'à la ligne sinueuse et incertaine où l'on devine qu'est Rome, et même, dépassant cette limite, notre pensée s'élance jusqu'aux rivages invisibles de la mer.

Morne et chétive apparence de la petite ville dont le nom

(1) M. Puffeney. *Odes choisies d'Horace.*

éveille de si aimables idées. Assurément elle n'était pas telle que nous la voyons aujourd'hui quand Horace s'écriait :

> *Tibur.*
> *Sit meæ sedes utinam senectæ!*

Le joyeux épicurien se serait, sans nul doute, ennuyé dans cette bourgade, si elle eût été alors aussi triste qu'elle nous le paraît. Rues étroites, maisons laides, boutiques misérables. Pas de place publique digne de cette appellation. Pas de mouvement. La population se compose exclusivement, à ce qu'il nous semble, de mendiants, de vrais mendiants acharnés après les touristes. Ils mettent en pratique, dans l'espoir d'obtenir quelques pièces de menue monnaie, les innombrables stratagèmes que leur féconde imagination leur fournit; grands et petits, jeunes et vieux, hommes et femmes, tous accourent et veulent nous montrer ce que nous verrons mieux sans eux : le temple de Vesta, celui de la Sibylle, la grande et les petites cascades, et le reste; les uns demandent cinq lires, les autres trois, ou deux, ou une, quelques sous seulement. Les touristes, poussés à bout, les envoient promener et se dirigent d'instinct vers le but principal de leur excursion.

Ce but est la chute de l'Anio, qui, d'une hauteur de plus de cent mètres, tout entier se précipite, comme Horace, peintre admirable, le fait voir en un seul mot. Chute formidable, retentissante, grandiose ! C'est aux poètes à la décrire. — Tranquillement descendu de ses montagnes, l'Anio, arrivé près de Tivoli, se trouve subitement arrêté par le mont Catillo, qui l'oblige à dévier son cours et à le diriger vers la ville; qui l'oblige, il faut dire qui l'obligeait, car, afin d'éviter les désordres causés par ses inondations, Grégoire XVI a fait percer le mont Catillo, et maintenant le fleuve s'échappe par un large souterrain. Après l'avoir vu pénétrer et disparaître au sein de la montagne, les touristes se transportent au côté opposé pour l'en voir sortir. A cette fin, ils traversent une partie de la ville et s'engagent dans un chemin très accidenté, beaucoup trop accidenté. C'est un étroit sentier, naturellement en zig-zag, formé de pentes raides et glissantes alternant avec certains passages plus étroits, plus raides et plus

glissants encore, et avec certains escaliers, rudes, on peut m'en croire, lequel sentier les conduit enfin, entre des rochers et des haies sauvages, à une petite esplanade. Là les touristes sont récompensés de leur peine, car le spectacle auquel ils assistent est plus que beau, il est sublime.

Le fleuve a parcouru sa route souterraine. Ramassant toutes ses forces, il s'élance de sa grotte et déploie ses eaux en une large nappe, nappe unie qui, avec grâce, se courbe, se balance un instant, puis, rapide comme l'éclair, silencieusement tombe dans le vide en une seule masse. Mais aussitôt, à trois cent vingt pieds plus bas, la masse rencontre le roc et s'y brise avec fracas. Le choc est terrible ; les belles et limpides eaux n'existent plus ; divisées, pulvérisées, réduites à l'état de molécules impalpables, une partie remonte du gouffre sous la forme de subtiles vapeurs, tandis que l'autre partie, plus résistante, fuit en torrent écumeux au fond du vallon. A entendre le bruit de ce fleuve brisé, bruit répété, amplifié par les échos et qui ébranle la terre et l'air, à regarder surtout le mouvement de la masse d'eau qui tourne, tourne sans cesse avec une vitesse extrême, le vertige saisit le spectateur et la crainte le prend ; il a peur de céder lui-même à un entraînement irrésistible et, sollicité par une étrange volupté, de s'unir au fleuve et de s'élancer avec lui dans l'abîme. Heureusement la nervosité de l'homme le plus impressionnable ne va pas jusqu'à le faire succomber à la tentation. Toutefois elle est telle que le spectateur ne peut, de son observatoire trop rapproché et mal défendu, regarder longtemps l'abîme et ce qui s'y passe ; il préfère chercher un autre lieu d'où la cascade lui apparaisse sous un aspect moins troublant, et, continuant sa promenade dans une autre direction, il gagne le fond de la vallée. Chemin faisant, un de nos compagnons, un savant, calcule les profits que donnerait la chute d'eau utilisée comme force motrice, tandis que nous, nous tournons les yeux vers le côté opposé à celui que nous venons de contempler. Nous découvrons alors un paysage d'un nouveau genre, digne également de notre attention.

Une roche très haute et presque entièrement à pic se dresse devant nous. De nombreuses cavernes naturelles, la plupart

inabordables, sont creusées dans le calcaire, nu aux endroits escarpés, couvert ailleurs d'une abondante végétation d'arbres, d'arbustes ou d'humbles plantes dont la gaie verdure tranche sur la froide blancheur de la pierre. Immédiatement sur ce piédestal fourni par la nature, s'élève le temple si connu, improprement appelé de la Sibylle, qui en réalité est un temple de Vesta. Rien de plus charmant que la vue de ce joli portique circulaire avec ses colonnes et son entablement élégants, dont les formes se dessinent nettement sur le fond clair du ciel ; rien de plus émouvant que ce mélange, fréquent en Italie et toujours admiré, des ouvrages de la nature et de ceux de l'homme, mélange harmonieux qui éveille dans l'âme le noble sentiment du beau.

Pendant qu'assis en face du site pittoresque, nous roulons en nous d'agréables pensées esthétiques, le ciel, à notre insu, s'assombrit. Les nuages nés le matin se sont accumulés et ils rasent le sommet des montagnes. Soudain un coup de tonnerre retentit et nous réveille. C'est un signal, car aussitôt un orage, mais un orage selon les règles, un orage classique, se déchaîne. Les passions de la nature sont aussi violentes en ce pays que celles des hommes. Les éclairs et les éclats de la foudre se succèdent sans interruption ; les airs en sont ébranlés, les nuages crèvent et laissent échapper leurs eaux qui, toutes à la fois, tombent en cataractes sur les malheureux amateurs des beautés de la nature, les inondent, les transpercent, les noient, et en quel lieu, bon Dieu ! Dans le périlleux sentier, semblable au chemin du Paradis, où ils se sont laissé surprendre. Leurs pieds glissent sur le sol détrempé ; ils se raccrochent aux branches pendantes des arbustes qui les aspergent de toute l'eau qu'ils ont reçue ; jusqu'à ce qu'ils trouvent un abri momentané dans une de ces grottes dont j'ai parlé, et bientôt un asile plus sûr et quelque repos à l'hôtel de la Sibylle.

De ce lieu élevé nous découvrons un panorama plus splendide encore que ceux dont nous avons joui jusqu'ici. — Proche de nous, dans la cour même de l'hôtel, le petit sanctuaire antique, gracieux et fier ; à nos pieds, le val profond au sein duquel l'Anio se jette et où, sur leur lit de cailloux, roulent ses flots spumeux ; plus haut, l'amphithéâtre des montagnes, et plus haut

encore, dominant tout, l'orage qui dure toujours. De longs éclairs continuent à sillonner les nues, et le tonnerre à faire entendre sa voix éclatante que les échos multiplient et grossissent, finale grandiose de la magnifique symphonie qui depuis le matin enchante notre âme et nos sens.

Au bout de deux heures, le calme se rétablit dans l'atmosphère; la pluie diminue, et il nous est possible de regarder de près le temple de Vesta, dont tout le monde a l'image gravée dans l'esprit, et les ruines de celui de la Sybille, situé à côté, intéressantes pour les seuls archéologues. Après quoi nous errons à l'aventure dans les ruelles de la petite ville, nous plaisant à admirer les gracieuses petites cascades qui çà et là surgissent, s'élancent et tombent, et font que Tivoli, sur son rocher, ressemble à une gigantesque fontaine jaillissante.

L'orage a cessé. Les nuées ont fui. L'heure du retour est sonnée. Nous nous acheminons vers le lieu de l'embarquement et bientôt nous prenons place dans le tramway qui doit nous ramener à Rome. — Voici que nous descendons les pentes boisées. Le soleil, avant de se coucher, nous envoie de l'extrémité de l'horizon ses rayons obliques qui font briller le feuillage des arbres aux couleurs avivées par la pluie, les cimes rocheuses de Tivoli et ses blanches maisons. — Quand le soleil a complètement disparu, nous sommes aux portes de Rome, et nous nous réjouissons de nous sentir désormais à l'abri du mauvais temps.

Présomption bientôt punie. Nous n'avions pas pris garde qu'un traître nuage, à notre départ de Tivoli, s'était dérobé et mis à notre poursuite. Il nous attendait ici même. Juste au moment où nous débarquons, il ouvre sur la ville et sur nous le réservoir de ses eaux qui changent les rues en torrents et mettent de rechef dans le plus piteux état nos pauvres personnes. Peu importe ! Parmi les souvenirs les plus agréables de notre voyage en Italie comptera toujours celui des choses charmantes que nous avons vues, et des vives impressions que nous avons ressenties durant le cours de notre excursion à l'antique Tibur.

Saint-Pierre du Vatican : dernière visite et dernières impressions.

Par Saint-Pierre nous avons commencé notre étude de Rome, par Saint-Pierre nous voulons la finir. De tous les monuments, anciens ou modernes, qui ornent la grande cité, aucun ne sollicite aussi souvent la pensée du voyageur, aucun ne force autant le voyageur à revenir à lui, à y revenir sans cesse, à y revenir encore à la dernière heure, à l'heure même qui précède le moment du départ. Voilà pourquoi aujourd'hui, que cette heure est arrivée, nous montons dans l'omnibus qui mène à San Pietro.

Nous avons essayé de découvrir les causes de l'attrait irrésistible que Saint-Pierre exerce sur ses visiteurs; nous en avons déjà signalé quelques-unes. Avant de continuer nos recherches, nous voulons faire connaître ce que nous éprouvons en ce jour pour la première fois. Les défauts du monument, tant au dedans qu'au dehors, on le sait, sont nombreux et ils sautent aux yeux de prime abord. Mais l'habitude, déclare un aphorisme banal, devient une seconde nature; on s'accoutume aux imperfections des personnes et des choses que l'on fréquente et que l'on aime, et bientôt on ne les voit plus. La façade, longue forme rectangulaire placée en avant d'une forme ronde gigantesque, la coupole, et mal reliée à une forme demi-circulaire qui la précède, la colonnade du Bernin, la façade, mesquine malgré ses dimensions et prétentieusement décorée, nous choque moins aujourd'hui. Nous déplorons bien encore que l'œuvre soit inachevée et que la fastueuse avenue vienne brusquement et piteusement aboutir aux bâtiments vulgaires d'un faubourg chétif. Nous sentons bien aussi que ne plaira jamais à nos yeux cet amas de constructions, le palais du Vatican, élevées sans plan apparent et tout de travers, collées aux flancs de Saint-Pierre, le serrant et l'étouffant; mais les mêmes sensations plusieurs fois répétées s'émoussent, et nous trouvons au-

jourd'hui que les statues aériennes qui couronnent les portiques, oui, ces figures théâtrales, font bel effet, se dressant blanches sur le ciel bleu, et que les eaux des fontaines jaillissantes retombent en gerbes avec une grâce sans égale; que le degré qui mène au temple est grandiose; que l'architecture de l'édifice est majestueuse, presque harmonieuse, en un mot que tout est acceptable, nous n'osons dire parfait, et nous entrons. Le même phénomène se produit à l'intérieur.

Jusqu'ici l'idée de Bramante nous avait paru grande assurément, mais remarquable surtout par sa témérité : lancer dans les airs à une hauteur considérable, au-dessus de voûtes prodigieuses, un dôme plus prodigieux encore, quelle audacieuse entreprise! Ce ne fut pas une petite affaire que de superposer de telles masses ; puis, cela fait, de décorer les immenses surfaces, de dissimuler l'épaisseur excessive des points d'appui. Là se trouve l'origine des défauts que l'on reproche à l'édifice : multiplicité trop grande des ornements et recours à la polychromie. Aujourd'hui ce luxe et cet éclat n'éblouissent plus notre œil, ils le réjouissent. Une lumière douce remplit la vaste enceinte et tombe sur tous les objets; elle engendre un sentiment de plaisir qui épanouit l'âme. Nous éprouvons plus fortement que jamais l'agréable sensation physique que nous avons rangée parmi l'une des causes d'attraction de Saint-Pierre, et décrite. Tous nos organes sont séduits. Nous nous disons qu'il fait bon ici, et c'est avec un véritable enchantement que nous errons, sans nous lasser, dans les longues nefs, sous les hautes voûtes et les coupoles aériennes ; que nous nous arrêtons dans les spacieux carrefours; que nous passons et repassons devant les tombeaux et les figures de marbre et de bronze qui partout se dressent. L'accoutumance est-elle la cause unique d'un tel changement? Certainement, le bon sentiment de l'âme que voici contribue pour sa part à le déterminer : l'homme s'attache aux objets et aux lieux qui ont provoqué en lui de douces ou de vives émotions, et ces objets et ces lieux il ne les quitte pas sans un certain déchirement, surtout quand il les quitte avec la pensée que peut-être il ne les reverra plus. Mais cette impression, à la fois agréable et triste, écartons-la, et cherchons à dégager les idées

esthétiques et religieuses, la cause d'attraction par excellence, qui ont présidé à la création de Saint-Pierre, le monument sans pareil, auquel sont liés à jamais les noms et la gloire de Bramante et de Michel-Ange.

Ces idées, ni les unes ni les autres, nous venons d'en faire l'expérience, ne se révèlent d'elles-mêmes et subitement. On devine, à certains signes, surtout à la mystérieuse émotion qu'intérieurement on ressent, le mérite transcendant de l'œuvre, mérite que fait pressentir déjà la renommée des artistes qui l'ont accomplie. Mais on n'en saisit pas dès l'abord le concept esthétique; une longue étude s'impose à qui veut le comprendre. Pourquoi cette nécessité? La réponse est facile. Parce que ce concept est trop savant. Il est le fruit de méditations profondes et infinies, suivies de nombreux essais. Simple à l'origine, il s'est peu à peu et de plus en plus compliqué. En modifiant sans cesse les plans, les architectes se sont perdus dans un dédale d'où ils n'ont pu sortir qu'au moyen d'une transaction mettant d'accord, le mieux possible, les projets réalisés avec ceux qui devaient l'être. L'artifice est donc intervenu. Il s'est élevé en quelque sorte à la dignité d'art. Malgré un succès apparent, l'énigme que pose Saint-Pierre à ses contemplateurs n'en vient pas moins de ce qu'il n'est pas le produit d'une inspiration simple, unique et spontanée. Conséquemment il offre le spécimen parfait d'un art raffiné, philosophe, en outre, et non pas sincèrement religieux comme celui auquel nous devons les églises du moyen âge. Il correspond à l'idéal de la Renaissance, et il ne faut pas demander aux hommes de cette époque ce qu'ils ne pouvaient donner. Que pouvaient créer des artistes qui, mécontents des vieilles architectures romane et gothique, et désireux d'innover, n'imaginèrent rien de mieux que de combiner deux édifices païens dont la forme et la destination différaient complètement de celles d'un édifice chrétien? Et pourtant, nous en sommes certain, le beau esthétique et religieux existe en Saint-Pierre; tâchons de l'y découvrir.

Nous avons avancé l'opinion que le premier attrait de ce temple avait pour cause ses dimensions extraordinaires. Papes et architectes voulurent faire grand afin de frapper l'imagi-

nation, espérant éveiller en même temps le sentiment du beau. Dans une certaine mesure ils y réussirent. Il est indéniable que les idées de grandeur, de puissance, de richesse finissent à la longue par passer du domaine des choses sensibles dans celui des choses intellectuelles et morales. A force de contempler les formes gigantesques et la brillante parure du monument symbolique, on pense à l'élévation, à la majesté et à la splendeur de la papauté par qui et pour qui il a été construit, et de la papauté la pensée remonte à l'Eglise, ces deux institutions étant inséparables. C'est ainsi que le rêve de Nicolas V se trouve réalisé ; on a réédifié le temple de Sion avec plus de magnificence qu'il n'en avait et que Nicolas V, peut-être, ne projetait de lui en donner. Digne maintenant de l'Eglise et de son chef, il correspond à l'action souveraine de l'un et de l'autre sur le monde, et Michel-Ange a bien fait de le couronner d'un dôme qui a la forme de la tiare, et d'élever cette tiare si haut dans les airs. L'artiste a figuré le vrai concept du temple par cet emblème de la force et de la grandeur morales de la papauté et de l'Eglise universelle, le premier et le dernier objet sur lequel se porte le regard de quiconque vient à Rome ou en part. Mais pour découvrir toute la pensée religieuse que renferme le temple auguste, il ne suffit pas de le visiter en touriste ordinaire et de l'analyser froidement ; il faut, ainsi que nous l'avons fait, y assister en fidèle à quelque grande cérémonie, à la messe solennelle du jour de Pâques, par exemple.

Le 29 mars.

Souvenir ineffaçable, bien que la fête n'ait pas été célébrée avec la pompe d'autrefois ! La pluie, qui pendant toute la nuit est tombée, a cessé et le ciel s'est éclairci. L'air, au dehors, est froid, mais à l'intérieur de la basilique règne une douce tiédeur. Une lumière vive, sans être éclatante, est partout répandue ; les rayons du soleil, pénétrant par les hautes fenêtres du transept, illuminent en partie l'espace qu'ils traversent. Ils rappellent ces jets de clarté céleste qui, dans les images de piété, font resplendir les figures glorieuses des bienheureux.

L'office commence. Les musiciens de la chapelle papale

chantent la messe. Leurs voix se déroulent dans l'enceinte sonore et nous arrivent, au lieu un peu écarté où nous sommes assis, adoucies et mélodieuses. Voilà bien le milieu et les circonstances qui conviennent pour disposer l'âme aux émotions esthétiques et l'exalter, l'âme qui aime et qui désire de telles émotions.

Malgré l'affluence extraordinaire de fidèles et de curieux, la foule est comme perdue dans l'immense basilique, qui ressemble à une solitude, veuve qu'elle est de son pontife. Le pape ne vient plus animer et réjouir de sa présence le temple de la papauté, et c'est pourquoi la grande conception d'où est sorti ce temple n'est plus comprise. Triste siècle que le nôtre ! Tout ce qui était grand est abaissé, tout ce qui était lumineux obscurci, tout ce qui est saint profané. Nombre d'hommes actuels veulent faire table rase de ce que les anciens hommes ont édifié et, renouvelant tout, instituer un ordre de choses nouveau et une vie nouvelle. On les attend à l'œuvre. Une vie nouvelle ! Quel sera l'aliment de cette vie ? De quel pain réconfortant nourriront-ils l'âme humaine, eux qui rejettent le pain substantiel qui a rendu si fortes et si fécondes les générations qui ont précédé la nôtre ? Le monde va-t-il redevenir païen et, chose pire, païen sans religion et sans noble idéal ? La civilisation, sous prétexte d'avancer, va-t-elle rétrograder jusqu'à ses origines et jusqu'au delà, jusqu'à la barbarie, jusqu'à l'état sauvage ? car voici que l'homme de nos jours est possédé de l'amour de sa propre dégradation et, de nouveau, du désir de sa chute. Tes destinées sont-elles donc finies, ô temple glorieux ? Tes voûtes cesseront-elles bientôt et pour toujours de retentir des accents religieux de l'homme ? S'il doit en être ainsi, que vous êtes heureux, Bramante, Michel-Ange, et vous tous dont le génie a concouru à son édification, et qui étiez en même temps de pieux chrétiens, que vous êtes heureux d'avoir vécu à une époque où la foi vivifiait et inspirait l'âme des artistes ! Qu'eusses-tu été, toi particulièrement, Michel-Ange, si le sort t'avait fait naître en notre siècle incrédule ? Certainement ton génie, ne trouvant pas la nourriture qui lui convenait, ne se fût point développé et eût péri. Je comprends maintenant la pensée qui t'animait, alors que tu faisais

monter si haut dans les airs ton dôme symbolique : tu voulais rappeler au monde l'essence surnaturelle d'une institution fondée par Dieu même, son infaillible autorité et son action civilisatrice efficace, indispensable. Et la signification profonde de l'idée qui a inspiré l'œuvre sans égale m'est révélée, alors que, me plaçant sous la coupole, je lève les yeux et lis la fière inscription : *Tu es Petrus et super hanc petram ædificabo Ecclesiam meam.* Cette parole contient tout le concept cherché. En définitive, ce n'est pas Pierre, dont le corps repose dans la crypte, ni les successeurs de Pierre, dont les effigies se dressent le long des nefs, qui triomphent ici. Ce qui véritablement y triomphe, c'est ce que l'on pourrait appeler le sacrement de la Papauté, conséquemment et plus encore, la divinité de celui qui l'a institué. Et voilà pourquoi tout en cette église, formes architectoniques et images, se rattache, d'après un plan préétabli, à l'idée de ce sacrement et la glorifie, mais afin, but suprême, que la glorification remonte à sa source sacrée.

La vive émotion que nous ressentîmes ce jour-là, à l'intérieur de la basilique, persista et même augmenta après que nous en fûmes sorti, et que, nous étant arrêté un instant au sommet des degrés du majestueux escalier, les cloches tout à coup firent entendre leurs voix. Nous n'oublierons jamais ce qui alors se passa en nous. Cette mélodie pénétra notre âme, et notre âme sur les ailes de l'enthousiasme s'envola. Tout, autour de nous, prit un caractère grandiose : la basilique, le palais, la place, la ville, le monde et, au dedans de nous, nos pensées. Plus rien de vulgaire n'exista pour nous. Nous ne vîmes plus, ainsi que cela arrive dans les rêves, que des formes surhumaines, et nous nous trouvâmes transporté dans une région idéale au sein de laquelle nous aurions voulu toujours demeurer. Il nous sembla que la nature du lieu dont nous étions devenu comme soudain et miraculeusement l'habitant, se communiquait à notre humble personne, que nous participions à la grandeur de cette Rome, si belle, si célèbre, peuplée de tant et de si illustres souvenirs, de cette basilique, de ce palais, sur lesquels l'univers entier a sans cesse les yeux fixés ; l'esprit surexcité et le cœur ému, nous revîmes et de nouveau sentîmes tout ce que

nous avions vu et senti pendant notre séjour en cette ville merveilleuse, et, en quelques courts instants, nous vécûmes un temps infini.

Adieux à Rome.

<p align="right">Le 15 avril.</p>

Du haut de la terrasse du Pincio, qui domine la ville, le pèlerin regarde et écoute. — Il écoute la musique municipale qui joue ses airs variés au monde élégant, dont les luxueux équipages, après avoir parcouru la longue avenue du Corso, montent les rampes de la colline, stationnent quelques minutes près des concertants, puis font le tour de la belle promenade, redescendent les rampes, reparcourent le Corso, pour ensuite revenir et grimper de nouveau au Pincio, éternellement; si ce n'est que, de temps en temps, afin de rompre un peu la monotonie de leur mouvement, les équipages franchissent la porte du Peuple, et, profitant d'une généreuse hospitalité, vont user, par le roulement de leurs roues sur le sol, les allées défoncées de la villa Borghèse.

Et il regarde Rome étendue sous ses pieds; non pas la Rome altière, fière de ses vieux souvenirs et de ses monuments, avec sa campagne déserte et ses austères lointains. Aujourd'hui, la Rome qui se présente à lui a pris un aspect pittoresque et gracieux; c'est Rome honorée et fêtée par le ciel et par le soleil, et qui, aux amis venus pour lui dire adieu, a voulu se montrer dans toute sa beauté.

Le tableau est moins vaste et moins imposant que le tableau contemplé l'autre jour des hauteurs du Montorio : c'est une partie seulement de la ville qu'il embrasse. A droite, le soleil descend lentement, et bientôt il va disparaître derrière le monte Mario. Là, le ciel est éblouissant. Sur un fond d'or court une longue ligne onduleuse, dessinant les suaves contours des collines; le feuillage des cyprès et des pins qui en couronne le sommet se détache sur ce fond en une noire silhouette finement découpée. A gauche, la chaîne des monts se continue et forme

une suite de hauteurs disposées en hémicycle, qui, passant par le Vatican, se relient au Janicule. Dans l'espace circonscrit par ce vaste demi-cercle et dans l'espace au delà, où elle déborde, Rome étale le panorama de ses églises, de ses palais, de ses maisons. Le soleil couchant illumine de ses rayons obliques le faîte des édifices les plus élevés : les coupoles et les clochers de la place du Peuple, le dôme de Saint-Augustin, celui de Saint-Charles du Corso, la calotte du Panthéon, Sainte-Marie-Majeure, la tour de Néron, le Capitole, Ara-Cœli, le Palais royal, la Trinité-des-Monts, la villa Médici, et, au loin, les couvents assis sur la cime du Palatin. Plus bas, au fond de la vallée, tout commence à entrer dans l'ombre ; mais, plus haut, dans le firmament, tout resplendit. La lumière laissée par le soleil, en se réfractant, disperse par les airs ses sept couleurs dans leur ordre harmonieux rangées, et un dôme de rubis, de topaze, d'émeraude et de saphir recouvre, pavillon digne d'elle, la reine des cités. Pendant longtemps je contemple la ravissante vision. Mais, peu à peu, la lumière et les couleurs s'éteignent, les formes se voilent, les collines se cachent sous la brume du soir. Seuls, pendant quelques instants encore, le Quirinal et le Vatican, dressés l'un contre l'autre, restent visibles. Le premier a arboré son drapeau comme pour défier son rival, et l'astre du jour en illumine un moment, avant de disparaître, les plis flottants, tandis qu'en face Saint-Pierre et le Vatican sont plongés dans l'obscurité. Mais les rayons de soleil, en passant autour du dôme superbe, l'environnent de clarté ; et il apparaît dans le ciel, entouré d'un nimbe lumineux qui le rend semblable à la figure triomphante d'un saint au milieu d'une gloire.

TABLE DES MATIÈRES

I. L'ALLER

De D... à Lyon. — Les progrès de la civilisation. — Du voyage en Italie et des bonnes gens. — Qualités et connaissances nécessaires à quiconque visite l'Italie. — L'esthétique à la portée de tous. — Du sentiment du beau. — L'amateur et le praticien ; — et le critique. — L'art pour tous......... 1
Lyon. — Notre-Dame de Fourvière................................. 8
De Lyon à Marseille. — Du beau. — La définition, l'origine et les attributs du beau. — Qu'est-ce que l'art ? — Quel est son but ? — Mission de l'artiste. — Du beau uni au bon.................................. 11
De Marseille à Monte-Carlo. — La civilisation humaine. — L'Italie foyer de la civilisation. — L'homme et son rôle en ce monde. — Vocation du peuple hébreu ; — du peuple grec ; — du peuple romain. — La civilisation et l'idéal chrétiens. — Leur triomphe. — Légende artistique des siècles..... 24
De Monte-Carlo à Gênes.. 36

II. GÊNES. — PISE

Pourquoi Gênes est inférieure aux autres cités italiennes comme foyer artistique. — L'Ecole génoise. — Promenade à l'intérieur de la ville. Les Palais de marbre. — Promenade hors de la ville. Le Campo Santo.. 39
De Gênes à Pise. — Constitution physique et aspect pittoresque de l'Italie. — La rivière du Levant................................. 47
Pise. — Première visite aux monuments........................... 51
Premier chapitre du voyage. — Pise initiatrice de la renaissance des beaux-arts. — Pourquoi ? — La cathédrale de Pise.................... 54
Le Campanile. — Le Baptistère. La chaire de Nicolas Pisan.......... 61
Le Campo Santo... 64
De Pise à Rome. — Le lever du soleil. — Les Maremmes............ 76

III. ROME

Première visite à Saint-Pierre du Vatican. — Premières impressions........ 87
1° ROME ANTIQUE. — Vue de Rome du haut du Janicule. — Coup d'œil sur son histoire dans les temps anciens. — Le caractère du peuple romain. — Le peuple romain collectionneur et conservateur d'objets d'art.......... 91

L'architecture étrusque, romaine, grecque à Rome. — Le Forum. Ses vicissitudes et son état actuel... 100

La sculpture grecque étudiée à Rome dans son développement historique. L'archaïsme. — L'atticisme : Myron, Phidias et Polyeclète. Scopas, Praxitèle, Lysippe. — L'hellénisme. — La sculpture grecque sous la domination romaine... 122

La sculpture étrusque. — La sculpture gréco-romaine et romaine. — Les portraits des hommes illustres et des empereurs............................. 142

2° ROME CHRÉTIENNE. — Les débuts de l'art chrétien. — Les Catacombes. — L'idéal de l'artiste chrétien, compositions et types........................... 153

L'architecture chrétienne primitive. — Les basiliques du IVᵉ siècle. — D'où dérive le type de l'Église chrétienne.. 168

Les mosaïques romaines... 171

Les inspirateurs et les mécènes de l'art chrétien, de ses débuts jusqu'à son apogée.. 177

3° PROMENADES DANS ROME : les églises, les palais, les vieux monuments et les sites. — Sainte-Marie-de-la-Minerve. — Sainte-Marie-de-la-Rotonde. — Le Pincio. — Sainte-Marie-du-Peuple. — Saint-Augustin.................... 181

La basilique de Latran. — Le mont Palatin..................................... 197

Saint-Laurent-hors-les-Murs. — Sainte-Praxède et Sainte-Pudentienne. — Sainte-Marie-Majeure.. 205

A la découverte du Ghetto. — Béatrice Cenci. — Le théâtre de Marcellus. — La basilique de Saint-Paul.. 211

Le Capitole. — La prison Mamertine... 219

Saint-Pierre-in-Montorio. — Sainte-Marie-du-Transtévère. — Sainte-Cécile.. 224

La basilique de Saint-Clément. — Les collections du palais de Latran. — Sainte-Croix-de-Jérusalem. — La place Saint-Jean........................... 229

Le Forum de Trajan. — La place Monte-Cavallo................................ 237

Saint-Pierre du Vatican... 239

Deux cérémonies au Vatican... 263

Saint-Louis-des-Français. — Le palais de la Chancellerie. — L'église de San-Lorenzo-in-Damaso. — Le Campo dei Fiori et la statue de Giordano Bruno. — Le palais Farnèse. — Le Gesù. — La villa Borghèse. Le chevalier Bernin. La *Vénus* de Canova.. 269

4° LA PEINTURE A ROME. — Il n'y a pas d'école romaine. L'éclectisme, caractère des collections artistiques romaines.. 279

Les galeries Doria, Colonna, Borghèse. — La pinacothèque du Capitole. — *La Descente de croix* de Daniel de Volterre....................................... 280

LE VATICAN. — 1° La pinacothèque... 302

2° Les peintures murales de la chapelle Sixtine. L'œuvre de Michel-Ange.. 318

3° Les Chambres de Raphaël... 351

4° Les Loges de Raphaël... 374

Les Prophètes et les Sibylles de Raphaël...................................... 383

Le tombeau de Jules II et le *Moïse* de Michel-Ange........................... 385

Excursion à Tivoli.. 392

Saint-Pierre du Vatican. Dernière visite et dernières impressions........... 399

Adieux à Rome.. 405

Lyon. — Imprimerie Emmanuel VITTE, rue de la Quarantaine, 18.

www.ingramcontent.com/pod-product-compliance
Lightning Source LLC
Chambersburg PA
CBHW051354220526
45469CB00001B/236